# 艺苑耕耘录

周斌 著

复旦大学出版社

# 目 录

## 第一辑 评论与报告

文学经典 IP 改编应提倡经典正说和延续性多元开发 / 3

关于戏曲片创作拍摄的若干思考 / 5

精心塑造司法改革"燃灯者"的银幕形象
　　——评传记片《邹碧华》/ 15

2016 年上海电影产业发展报告 / 19

香港进步影评对电影创作的引导与推动
　　——以抗战时期香港《华商报》影评为例 / 61

繁荣电影批评，推动创作和产业进一步快速发展 / 68

一部有新意的国产谍战剧
　　——评柳云龙导演的谍战剧《风筝》/ 71

中国电影：在改革开放的历史进程中变革拓展 / 75

新时代军事题材电视剧创作三要素 / 85

在历史变革的潮流中分化与融合
　　——中国大陆电影与台湾电影的比较研究 / 98

关于中国古代文学作品影视改编与传播的若干思考 / 114

再论创建有中国特色的电影美学体系 / 127

《江湖儿女》：在历史反思中抒发人文情怀 / 135

海派电影传统与中国电影学派的建构 / 139

在多元拓展中不断提高美学品格
　　——论改革开放以来国产类型片的创作发展 / 151

面向社会现实,表现时代变革
　　——现实题材电视剧创作点评 / 161
进一步开掘上海影视资源,不断推进影视创作和影视产业的繁荣发展 / 167
关于电影史料学作为一门学科建设的若干思考 / 171
《大江大河》:一部表现改革开放历史进程的精品佳作 / 181
在坚持多元化追求中凸显艺术创新
　　——2019年春节档电影市场的几点启示 / 187
新中国70年电影剧本创作的高潮及其现存的若干问题 / 197

## 第二辑　纪念与史话

永远不灭的灯火 / 215
高山仰止,景行行止
　　——纪念著名表演艺术家张瑞芳百年诞辰 / 217
《电影新作》"海上影谭"主持人寄语 / 221
《护士日记》:着重塑造青年知识分子的银幕形象 / 227
上海美影厂60年的发展历程 / 230
《今天我休息》:一部新颖的轻喜剧片 / 233
《庐山恋》:第一部国产抒情风光片 / 236
《战上海》:真实再现上海解放的历史情景 / 239
《开天辟地》:在银幕上真实再现建党历史 / 242
《大李、小李和老李》:一部有新意的喜剧体育片 / 244
《李双双》:一部独具特色的农村喜剧片 / 247
《马路天使》:表现旧上海都市生活的经典作品 / 250
王丹凤与《女理发师》/ 252
《霓虹灯下的哨兵》:从话剧到电影 / 255
《林则徐》:一部优秀的历史人物传记片 / 258
《小小得月楼》:一部独具韵味的生活喜剧片 / 261

# 第三辑　致辞与访谈

进一步深化《三国志》的学术研究
　　——在"《三国志》研究国际学术研讨会"上的致辞　/ 265

努力奋斗才能梦想成真
　　——在电影《大魔术师》剧组走进复旦校园交流会上的致辞　/ 268

不断从生活中汲取营养
　　——著名影视音乐家黄准访谈录　/ 270

深入表现反腐败斗争是文艺家义不容辞的责任
　　——在"反腐题材影视戏剧创作的现状与前景学术研讨会"上的致辞　/ 290

让更多主旋律电影赢得市场和观众
　　——在"主旋律电影如何赢得市场和观众学术研讨会"上的致辞　/ 295

进一步推进海派影视创作与产业的快速发展
　　——在"上海电影产业发展的历史与现状——中国电影评论学会海派影视研究委员会成立大会暨首届学术研讨会"开幕式上的致辞　/ 298

恢复高考改变的不仅是一代人的命运
　　——答《南方都市报》记者问　/ 301

重写电影史要解决的两个问题
　　——在"电影史学科建设研讨暨中国电影艺术史研究丛书出版座谈会"上的发言　/ 308

关于电影《大魔术师》剧组来复旦大学有关情况的访谈　/ 311

再接再厉，不断推进台湾电影研究的深入开展
　　——在"中国台港电影研究会台湾电影委员会第三届学术研讨会"闭幕式上的致辞　/ 315

努力推进影视戏剧的理论建构、产业发展与创作繁荣
　　——在"中国长三角高校影视戏剧学会第6届学术年会"上的致辞　/ 318

从金庸小说影视改编中总结创作经验和基本规律
　　——在"金庸小说影视改编暨武侠影视创作研究学术研讨会"开幕式上的致辞　/ 320

新生代导演是国产电影创新探索的主力
　　——在"中国电影导演新生力量研究学术研讨会"上的致辞　/ 323

关于戏剧影视文学的专业特性和本科人才培养问题之思考
　　——在兰州大学文学院"戏剧影视文学本科专业建设研讨会"的发言 / 326

## 第四辑　教育与科研

郭绍虞教授和中国文学批评史 / 333
落实《讲话》精神，抓好基地建设 / 343
珍惜历史传统，弘扬复旦精神 / 348
在学科建设中贯彻落实科学发展观 / 350
恢复高考改变了我的人生命运 / 353

## 第五辑　序言与后记

《舞台与影像的变幻——戏剧影视卷》后记 / 359
《中国乡土影视文学创作回顾、反思与前瞻》后记 / 362
《创作、批评与教育——构建良性互动的影视戏剧生态链》后记 / 365
《新世纪以来台湾电影的新变化》后记 / 367
《夏衍与20世纪中国文艺发展》后记 / 370
《巧用旋律写人生·黄准》后记 / 373
《影视戏剧思辨录》跋 / 376
《中国电影、电视剧和话剧发展研究报告》(2017卷)后记 / 379
《中国改革开放40年来的影视戏剧创作与理论批评》序 / 383
《中国电影、电视剧和话剧发展研究报告》(2018卷)序 / 386

后记 / 390

# 第一辑
## 评论与报告

# 文学经典IP改编应提倡经典正说和延续性多元开发

近年来,在影视剧创作领域,"IP改编热"的兴起是一个引人注目的现象,对此众说纷纭,观点不一。因此,如何正确看待"IP改编热",特别是如何正确看待文学经典IP的改编与传播,乃是当下影视剧创作实践和理论批评应该切实关注和深入探讨的一个重要问题。笔者认为,在文学经典IP的改编中,首先应提倡经典正说,努力保留和传递文学经典的美学价值和文化内涵。虽然当下的改编不再强调一定要忠实于原著,但改编者还是要真正理解和把握好原著的创意和精华,并在改编中予以保存和深化。那种认为原著已经产生了较大影响,或已经拥有了较多"粉丝",买了版权后无论如何改编,其作品都会获得成功的看法和做法实际上是靠不住的。而且,要正确处理好经典原著和改编作品在内容与形式等方面的不同要求,要按照影视剧创作的艺术法则和基本规律对原著进行必要的删改和再创造,体现出改编者的艺术创新。应该看到,一些成功的改编作品往往倾注了改编者的心血,体现了改编者在艺术上的创意和拓展。例如,获得了口碑与收视率双赢的电视剧《琅琊榜》,制片方和改编者在买下原著版权以后,曾花费了4年时间对原著进行艺术再创造,在人物性格、人物关系、人物的台词对话等方面都进行了精心打磨;同时,再加上拍摄时导演的准确把握和演员的精湛表演,从而使这部电视剧成为一部艺术品质优良的上乘之作。

其次,在文学经典IP的改编中,要避免碎片化的、傍经典式的改编。那种在改编时只保留经典原著的名头和某些人物、情节,其余的故事内容和人物形象完全另起炉灶,改编者对经典原著进行随心所欲的改造和演绎,使之与经典原著的思想主旨、文化内涵和美学价值有很大差异,甚至面目全非,这种碎片化的、傍经典式的、过度娱乐化的改编,一般来说很难再现经典原著的精华,是应该避免的。

在文学经典 IP 的改编中,有些投资者和制片方虽然愿意花大价钱买下改编版权,但却不愿意多花时间和精力组织力量认真进行具有创新性的艺术改编。为了能使改编作品迅速占领市场,赢得商业利润,他们往往会聘请一支编剧团队进行 IP 改编。由于时间急促,编剧们既没有深入理解和准确把握原著的创意与精华,也没有真正理清改编思路,就匆忙上马,快速拿出了改编剧本投入拍摄。这种做法不符合艺术创作规律,自然无法创作拍摄出高质量的好作品。一部成功的 IP 改编作品应该具有自己独到的艺术价值和审美价值,虽然它是从原著改编的,但是,除了要体现出原著的创意和精华之外,其本身还应该有新的艺术创造,即要表现出改编者新的创意、独特的艺术追求和美学风格。那种没有创新的简单移植或随意转换,是无法成为成功的 IP 改编作品的。

文学经典的艺术魅力是长存的,诸如《西游记》《三国演义》《水浒传》《红楼梦》等古典文学名著,在不同历史阶段曾被不同的改编者先后从不同的角度和侧面改编成不同内容和风格的影视剧,这种延续性的多次开发,不仅有效地扩大了文学经典的影响力,而且也延长了其美学生命力。同样,在美国好莱坞,一些受观众欢迎的动漫、故事片等作品,制作方和改编者往往会接二连三地拍摄续集,由此就构成了有影响的系列作品。这些作品的故事内容和主要角色也很快成为"经典 IP";而围绕此类"经典 IP"则可以在不同领域进行多次开发,类似的经验也值得我们学习借鉴。当然,我们也有自己的"经典 IP",如《西游记》里的"孙悟空"。但是,这样的"经典 IP"还太少,而且其延续性的多元开发也有待于进一步加强。

对于文学经典 IP 改编的影视剧、网络剧等,应该加强多元化的营销传播,不断扩大其影响,使之产生更大的影响。特别在对外传播方面,要进一步拓宽渠道、加强宣传,因为这是中华文化走出去的一个重要内容。

(此文原载 2017 年 3 月 10 日《文汇报》)

# 关于戏曲片创作拍摄的若干思考

戏曲片是一种独特的电影类型,它是中华民族戏曲艺术与电影艺术有机结合的一个片种。同时,戏曲片也是中国电影最早产生的一种类型样式,1905年中国摄制的第一部影片《定军山》,就是由著名京剧演员谭鑫培主演的同名京剧片段的舞台纪录片,这也是最早的一部戏曲片。

中国戏曲剧种很多,不少剧种不仅历史悠久、传统深厚,而且拥有大量的观众群,是广大民众喜闻乐见的艺术样式。中国戏曲的繁荣发展,是与人民大众的审美娱乐需求紧密联系在一起的,恰如钟惦棐先生所说:"中国戏曲发展的历史,最能说明人民创造艺术,哺育艺术。它之世代连绵,臻于至善,说明人民对它是需要的,否则它就不能生存,更不可能发展。"[1]此言甚是。但是,由于这些年来戏曲观众的年轻化、娱乐方式的多样化和戏曲人才的断层等多方面的原因,戏曲市场日渐萎缩,一些弱小剧种处于濒危境地。"据普查数据显示,中国传统戏曲从1959年的368种减少至2013年的286种,以每年超过一种的速度在消失。"[2]故而,传统戏曲如何保护和传承是一个应该关注的重要问题。

正因为如此,戏曲片的创作拍摄就具有重要的意义和价值,无论是对于包括传统戏曲在内的中华文化的保护和传承来说,还是对于戏曲艺术的传播以及对于梨园名家和戏曲大师的经典剧目之记录保存来说,抑或是对于丰富电影艺术的类型样式和满足广大观众的审美娱乐需求来说,都具有重要意义和独特价值。梅兰芳先生曾说:"拍摄戏曲艺术片的意义,不仅使爱好戏曲的观众得到艺术上的享受,也给我们的下一代提供了学习资料。"[3]因此,切实重视并不断加强戏曲

---

[1] 《钟惦棐文集》(下)第383页,华夏出版社,1994年。
[2] 黄启哲:《舞台亮了,地方戏怎么唱》,载2017年8月15日《文汇报》。
[3] 梅兰芳:《我的电影生涯》第2页,中国电影出版社,1984年。

片的创作拍摄,努力提高其艺术质量,积极推进其繁荣发展,乃是戏曲工作者和电影工作者应该共同承担的责任。

近年来,虽然戏曲片的创作拍摄在原有基础上有一定程度的拓展,但是,有较大影响并能流传下去的精品佳作不多。其原因当然是多方面的,其中如何在总结此前戏曲片创作经验教训的基础上,更好地把握戏曲片创作的一些基本规律,在继续探索中不断创新变革,乃是一个重要的环节。窃以为当下戏曲片的创作应该处理好以下几种关系。

**第一,应正确处理好文化传承与艺术创新之间的关系。**

由于戏曲是中华传统文化的重要组成部分,所以戏曲片的创作也是文化传承的一种重要方式。当下,在进一步"加强对中华优秀传统文化的挖掘和阐发,实现中华文化的创造性转化和创新性发展"[①]的过程中,就需要不断推动戏曲片创作的繁荣发展,使之在这一过程中承担重任。为此,除了应该把各个剧种、各个流派和一些有影响的梨园名家和戏曲大师的经典剧目搬上银幕外,还应该采取各种措施积极鼓励拍摄一些原创戏曲片,要用戏曲片的艺术形式来表现历史和反映现实,充分发挥戏曲片在文化传承方面的重要作用。可以说,戏曲片创作的繁荣发展也是文化自信的一种重要表现。

虽然戏曲片在文化传承方面能发挥重要作用,但是,由于一些传统的戏曲剧目在思想观念、剧情内容和人物形象等方面尚有一些糟粕、落后或不足之处,所以在把这些戏曲剧目搬上银幕时就应该进行必要的改编,要删除那些封建主义的糟粕,改造那些思想内容落后的剧情,弥补其形象塑造和文化内涵上的不足之处,通过推陈出新使之更符合新时代和新文化建设的需要,从而能给广大观众以有益的引导和教益。同时,由于舞台演出和银幕表现毕竟是有区别的,戏曲剧目也不等同于戏曲片,所以戏曲片的创作拍摄既要尊重戏曲艺术的规律,又要使之符合电影艺术的规律。为此,就需要大力倡导艺术创新,注重通过艺术创新使戏曲片无论在思想主旨还是剧情内容上,无论在人物塑造还是艺术形式上,均有新貌,做到有所深化、有所拓展、有所提高。无疑,戏曲片创作的繁荣发展是需要靠艺术创新来不断推动的,没有艺术创新,它就会停滞不前,其艺术生命力也会逐步萎缩,无法持续繁荣发展。

---

① 周玮:《激发文化创造活力,向着社会主义文化强国迈进》,载 2017 年 7 月 24 日《文汇报》。

首先，艺术创新应该体现在创作者的思想观念和艺术追求上，戏曲片的编导在创作时不能仅仅满足于把传统剧目搬上银幕，或运用戏曲艺术形式和电影艺术技巧讲述一个历史题材或现实生活的故事；而要根据戏曲片创作拍摄的要求，有新的艺术追求和新的艺术创造。即使对于一些梨园名家和戏曲大师的经典剧目，在搬上银幕时也要进行必要的改编和增删，使之不仅在剧情内容上显示出新的创意，而且在艺术形式上也能体现出电影艺术的特点。在这方面，一些前辈艺术家的创作为我们提供了可以学习借鉴的典型范例。

例如，1948年京剧艺术大师梅兰芳与著名电影导演费穆在合作拍摄我国第一部彩色戏曲片《生死恨》时，费穆并没有因为该剧是梅兰芳编剧并演出的剧目而不敢在艺术上提出一些新的创意要求；他在和梅兰芳商讨如何拍摄这部影片时，曾多次提出要对原剧进行改造的一些要求。他说："舞台剧搬上银幕，剧本需要经过一些增删裁剪，才能适应电影的要求。"梅兰芳对此表示理解，并虚怀若谷地说："我们共同斟酌修改，彼此有什么意见只管提出来讨论。"费穆在认真研究剧本并观看了梅兰芳的舞台演出以后，明确表达了自己的观点，他对梅兰芳说："1. 我不主张原封不动搬上银幕。2. 我打算遵守京戏的规律，利用京戏的技巧，拍成一部古装歌舞故事片。3. 对于京戏的无实物的虚拟动作，尽量避免。4. 希望在京戏的象征形式中，能够传达真实的情绪。因此，布景的设计要在写实与写意之间，别创一种风格。我尽量要设法引导观众忘记了布景，让他们能专心欣赏您的艺术，使《生死恨》里的布景，不致成为您的优美动作的障碍，请您放心。"[①]由于费穆的意见颇有见地并合情合理，所以梅兰芳也欣然接受了他的这些意见，并将其具体落实在影片的拍摄之中。影片将舞台剧的21场缩减为19场，使叙事情节更加集中，台词和场景也更为精炼。布景则趋于写实与写意之间，背景采用了中国画风格的绘景，前景运用了一些具有实感的立体造型或实物；还在摄影棚内搭建了破落茅屋和华贵庭台等场景，并添加了佛堂用的供具、织布机等道具。因为用了虚实布景和一些实物道具，所以虚拟动作尽量减少，程式化的表演也有所变化。同时，影片注重运用电影技巧更好地塑造人物形象和展现戏曲艺术精华，如通过特写镜头突出了演员脸部表情变化以很好地刻画人物的心理，运用长镜头完整地再现了歌舞表演形态等。显然，在把舞台剧目搬上银幕时进行这样的改编和创造是符合戏曲片创作要求的。

---

① 梅兰芳：《我的电影生涯》第64页，中国电影出版社，1984年。

又如,京剧戏曲片《杨门女将》的剧本是根据扬剧《百岁挂帅》和豫剧《十二寡妇征西》改编的,然后在舞台演出获得成功的基础上再拍摄成了戏曲片。该剧的编导在剧作的主题提炼、结构安排和人物塑造等方面都有一些创意,正如夏衍先生所说:"和《百岁挂帅》或者《十二寡妇征西》比较起来,《杨门女将》已经有了很大程度的提高和革新,这就是改编者运用了历史唯物主义的观点,对因袭已久的民间传说做了大胆的、去旧存新的改革,改编者强调了以佘太君为首的杨家一门四代在反侵略斗争中所表现出来的国尔忘家、公尔忘私的爱国主义精神,而没有像旧本子那样地去刻意描写一门十二寡妇这种凄惨欲绝的悲怆场面和杨家一族只是为了报家仇而绝望地挂帅出征这种凄凉的情景。改编者一方面紧紧地抓住了'杨家要报仇我报不尽,哪一战不是为江山、为黎民'的主题思想,但同时,并没有简单化地处理家国之间和主战、主和之间的矛盾。杨家一门和赵氏朝廷之间,主战派佘太君、寇准与主和派王辉之间的矛盾,在这出戏中虽则没有放在首要地位,但是脉络还是很清楚,对照还是很鲜明的。"①显然,该剧的成功改编证明:即使是戏曲舞台纪录片,也并不是戏曲舞台演出的简单记录和复制,影片编导需要在各个方面对原剧目做一些改编和增删,使之能充分体现出自己的创新意识。

由此可见,对于戏曲片编导来说,无论是面对戏曲大师和梨园名家的作品,还是面对各种戏曲经典剧目;无论是拍摄戏曲舞台纪录片,还是拍摄戏曲艺术片和戏曲故事片,在创作拍摄中都要敢于坚持自己的艺术观念和艺术追求,敢于进行艺术变革和艺术创新。至于对于那些一般的戏曲剧目和原创的戏曲片来说,则更应该如此。

其次,艺术创新是建立在戏曲片编导熟悉戏曲艺术和电影艺术的特点和规律,把握戏曲片创作拍摄基本要求之基础上的。否则,其艺术创新也就无从谈起。因此,创作拍摄戏曲片对编导提出了更高的要求。例如,京剧戏曲片《生死恨》的导演费穆不仅对京剧艺术很有研究,而且有较多戏曲片创作拍摄的实践经验。早在1937年他与京剧表演艺术家周信芳已合作拍摄过京剧戏曲片《斩经堂》;1941年他又与著名京剧演员瑞德宝、梁连柱合作拍摄了根据京剧传统剧目《水淹七军》《朱仙镇》《王宝钏》改编的京剧戏曲片《古中国之歌》。又如,京剧戏曲片《杨门女将》的导演崔嵬也具有很好的戏曲艺术修养和创作才能,他曾编写过戏曲剧本《东平府》,此后还导演了京剧戏曲片《野猪林》和《穆桂英大战洪州》。

---

① 《夏衍电影文集》(第1卷)第763页,中国电影出版社,2000年。

同时,他们又是著名的电影导演和电影演员,熟知电影艺术的特性和创作规律,所以在戏曲片拍摄中能很好地运用电影艺术技巧表现戏曲艺术精华,在创作中较好地体现了自己的创新意识。

**第二,应正确处理好戏曲艺术展现与电影技巧运用之间的关系。**

由于戏曲片是运用电影艺术的技巧和手段在银幕上展现戏曲艺术的精华,所以就需要正确处理好戏曲艺术展现和电影技巧运用之间的关系。梅兰芳先生曾说:"电影与戏曲都是综合性艺术,但它们的表现手法,在写实与写意的程度上有差异。因此拍摄戏曲艺术片是一桩极其细致复杂的工作。"[①]这是他的创作经验之谈。

的确,中国戏曲的一个重要特征就是其写意性,无论是舞台布置,还是人物服饰、化妆和表演,都体现了简约写意的特点。而电影艺术则注重于写实,无论是客观环境,还是人物造型和表演,都追求逼真性。因此,如何在戏曲片拍摄中正确处理好写意与写实的关系,则是创作中不容忽视的一个重要问题。同时,由于戏曲表演往往注重程式化,而电影表演则强调生活化。因此,在戏曲片创作拍摄中也要正确处理好程式化与生活化之间的关系。

中国戏曲的简约写意是建立在假定性基础上的,例如,用一支木桨配合着行船动作,就代表了划船过江;用一根马鞭配合着驭马动作,就代表了骑马奔跑;让几个兵士举着旗帜跑个圆场,就代表了大军已走过了万水千山;演员的几个虚拟动作,就代表了人物开门、进门等。戏曲之所以采取这种"假中求真,以假代真"的表现形式,是因为它是在舞台上演出的,其表演的时间和空间都受到很大的限制,无法呈现出生活本来的真实面貌。而长期以来,这种简约写意的表现形式已经得到了广大观众的认可,演出者和观赏者建立了一种"约定俗成"的默契关系。观众不仅能看懂演员的表演,而且还能欣赏和评判其表演的优劣。

中国戏曲表演的程式化主要体现在戏曲动作的规范化和戏曲人物脸谱的模式化等方面。戏曲舞台上的人物动作并非现实生活中动作的直接模仿,而是在生活动作基础上通过一定的艺术美化和艺术夸张而形成的一种规范化的表演形式。而戏曲人物刻画则往往是将角色按照性别、身份等分为生旦净末丑等行当,在每个行当内又根据年龄、职业、家庭出身和所处的环境等分为若干类,这种对各种角色身份的划分和分类,不仅决定了戏曲人物脸谱化装的模式化,而且也形

---

① 梅兰芳:《我的电影生涯》第1页,中国电影出版社,1984年。

成了各种人物特有的唱腔。

但是,当戏曲剧目被拍摄成戏曲片后,由于观众是面对银幕来观赏剧目的,所以其审美要求和观赏心理就会有一些变化。戏曲片若在客观环境和人物表演等方面仍然全部采用简约写意方式的话,既不能充分凸显电影艺术的特点并发挥其长处,也无法满足广大观众的审美娱乐需求。为此,就需要把有些原来简约写意的内容用电影写实的方式呈现在银幕上,并通过蒙太奇技巧使之产生独特的艺术魅力。当然,戏曲片并非把戏曲剧目中全部简约写意的内容都改用电影写实的方式予以艺术表现,还是要根据剧情内容和人物塑造的需要,在保留戏曲艺术精华的基础上,将部分内容用电影写实的方式来表现,以充分发挥电影艺术的特长。

同时,对于戏曲表演的程式化在拍摄戏曲片时也要区别对待,对于戏曲大师和梨园名家的经典剧目,要尽可能再现其原来的表演艺术;因为他们的表演已经达到了炉火纯青的境界,并充分显示了戏曲艺术的成就和特点,所以用电影艺术方式予以记录和复制是必要的。而对于一般的戏曲剧目,特别是现代题材的戏曲剧目,在表演上则应趋向于生活化。

总之,对于戏曲片创作来说,只有正确处理好戏曲艺术展现和电影技巧运用之间的关系,才能使戏曲片更好地凸显出自身的艺术特点,既保留了戏曲艺术的精华,又发挥了电影艺术的特长。长期以来,一些优秀的戏曲片编导在创作拍摄时能大胆探索,在这方面提供了不少成功的经验。

就拿京剧戏曲片《李慧娘》来说,影片导演在拍摄时首先根据电影叙事的方式改变了原剧的叙事结构。原剧在舞台演出时是从李慧娘卖唱开始,沿着被抢—被杀—复仇这样一条情节线来叙述故事的;而影片则改变了这种传统的戏剧式叙述结构,采用倒叙形式。影片一开始,情节便从"阴曹地府"展开,由李慧娘的幽灵充满哀怨的呼喊"冤枉啊!"以及黑暗中闪烁的点点鬼火所构成的视听造型拉开了影片的序幕,这样所形成的戏剧悬念就会更吸引观众。为了能够创造出一个可视的"阴曹地府",该片借鉴了英国故事片《王子复仇记》里开头的场景中父皇鬼魂出现时用烟雾升腾的气氛来营造"阴曹地府"的视觉形象,收到了很好的艺术效果。另外,原剧中虽然也有判官送给李慧娘的宝扇会变色这一情节,但因为受到舞台演出的限制,演员只能把扇子藏在身后一折一折翻过去。而在影片里,当李慧娘手拿宝扇旋转起舞时,扇子就随着节拍不停地改变颜色了,这就是电影特技的作用。原剧中宝扇的神力只能用道白和唱词来叙述,或靠演员的表演予以暗示;但在影片里却通过电影特技将这些情节变成了可以直观的

视觉艺术形象,李慧娘手里的宝扇放射出光芒,帮助其打开红梅阁的锁,使裴舜卿死而复生,并协助李慧娘战胜了持刀前来杀害裴舜卿的廖莹忠,烧毁了半闲堂。同时,李慧娘欣喜起舞时分离变形的舞蹈造型、判官栩栩如生的形象塑造等,都因为电影特技运用而更加生动感人。可以说,电影特技在这部戏曲片里发挥了独特的作用,使写意与写实无缝衔接,有效地增强了影片的艺术魅力。

又如,京剧戏曲片《白蛇传》大量运用了故事片的拍摄方法,用实景代替戏曲的舞台布景,注重充分发挥电影艺术各种表现手段的作用,在虚实结合上进行了大胆的探索创新,从而达到了舞台演出无法实现的艺术效果。黄梅戏戏曲片《天仙配》中七仙女飞到平台观望人间,以及仙女下凡、土地神出现、仙鹤送梭等场景都运用了电影特技摄影,这些神话片的艺术表现手法为该戏曲片增添了艺术感染力。豫剧戏曲片《七品芝麻官》在表现唐知县访察民情坐轿出巡一场戏时,既保留了戏曲虚拟的表演艺术,又穿插了电影特技的定格摄影,由此很生动形象地凸显了唐知县这一反官场陋习的喜剧性格,给观众留下了很深刻的印象。昆曲戏曲片《十五贯》也能充分运用电影艺术的表现手段来刻画人物心理情绪,并着力渲染环境的真实性和典型性,从而使写意与写实、程式化和生活化得到了较完美的结合,受到了广泛好评。

**第三,应正确处理好形象美与抽象美之间的关系。**

一部优秀的戏曲片往往是形象美和抽象美有机融合、相辅相成的作品。何谓形象美?即指影片的剧情、演员、表演、唱腔、布景、环境等各种可见可闻的视听造型。何谓抽象美?其原意是指用抽象的造型语言,如点、线、面、色彩等来表现艺术家主观情感和内心世界而产生的一种美感。在此借用这一概念是指戏曲片的思想美、哲理美等较为抽象的内容主旨。倘若一部戏曲片只展现了形象美,而缺少抽象美,则很难成为一部具有长久美学生命力并能流传下去的优秀作品。反之,一部戏曲片如果没有令观众赏心悦目的形象美,那么抽象美也就失去了可以生动表达的艺术载体,难以被广大观众所接受和喜欢。因此,戏曲片的创作拍摄应正确处理好形象美与抽象美之间的关系,使之在有机融合中创造出具有独特艺术感染力的优美的艺术境界。

戏曲片对形象美的充分展现十分重要,这是戏曲片创作拍摄的重要基础。为此,编导在剧情叙述、演员选择、唱腔设计、服装布景、环境造型等方面都要精心安排,使之能充分显示出形象美的艺术魅力。众所周知,戏曲在表演上具有很强的技艺性,一些梨园名家和戏曲大师在长期的艺术实践中所练成的独到的表

演技巧、唱腔流派和独家功夫等,乃是戏曲剧目吸引观众、感染观众并显示其独特艺术魅力的重要因素。因此,在戏曲片创作拍摄中要充分运用各种电影技巧在银幕上展现戏曲艺术的形象美,特别是一些梨园名家和戏曲大师的表演技巧,更应该予以充分展示,既以此记录保存了珍贵的艺术资料,也最大限度地满足了广大观众审美娱乐的需求。这应该是戏曲片创作的一种基本要求,理应得到创作者的足够重视。一些优秀的戏曲片在这方面都提供了成功的艺术经验。

例如,越剧戏曲片《梁山伯与祝英台》是新中国第一部彩色戏曲片,编导对原剧目进行了重新整理和再创作,不仅很好地再现了越剧名家袁雪芬、范瑞娟的精湛表演艺术,保留了原剧目许多优美动听的唱段;而且拓展了舞台剧的艺术空间,运用电影艺术技巧很好地发挥了色彩、调度等方面的长处,进一步加强了原剧的抒情特色,使戏曲片比舞台剧更具有艺术魅力。同样,越剧戏曲片《红楼梦》紧扣宝黛爱情主线来展开剧情,唱词典雅清新,唱腔优美动听,表演尤为上乘,越剧名家徐玉兰、王文娟所塑造的贾宝玉和林黛玉的艺术形象更是令人称道、深入人心,广受好评。

又如,黄梅戏作为安徽的地方剧种,之所以在20世纪50年代能迅速为海内外广大观众所了解和喜欢,是因为黄梅戏戏曲片《天仙配》上映以后产生了很大影响。该片既生动地叙述了美丽的七仙女勇敢下凡与勤劳朴实的董永结为夫妻这样一个优美动人的浪漫主义爱情故事,又通过黄梅戏著名演员严凤英和王少舫的表演,成功地塑造了美丽热情、勤劳智慧的七仙女和朴实、憨厚的董永两个各具特色的人物形象,他们的真挚爱情与悲剧命运具有浓郁的人情味和强烈的真实感,产生了动人心弦的艺术感染力。同时,影片里优美的唱词、明快的曲调和健康的民歌风格,都颇受广大观众的喜爱和欢迎。

显然,这些戏曲片在拍摄时注重调动各种艺术手段来展现形象美的做法是应该充分肯定的,这也是它们能够获得成功并赢得广大观众喜爱和欢迎的主要原因。但是,戏曲片除了要充分展现形象美之外,还要重视对抽象美的开掘和表现,使之在思想主旨和文化内涵上更加深沉,从而能让观众在回味和思考中获得一些有益的启迪。对于戏曲片创作拍摄来说,这是一种更高的艺术要求。当然,要在创作拍摄中真正实现这一要求是有难度的。钟惦棐先生曾说:"艺术是个无底洞。仅以修养言,有技术,有艺术,还要有思想;技术很苦,艺术很广,而思想很难。"[①]对于艺术

---

① 《钟惦棐文集》(下)第63页,华夏出版社,1994年。

家个人修养而言是如此,对于一部戏曲片的创作拍摄而言,也同样如此。因为思想的开掘和提炼比技术的提高与艺术的修炼难度更大,不狠下功夫是不行的。

应该看到,一些优秀的戏曲剧目的思想深度往往集中体现在该剧的"戏核"上;这种"戏核"主要是指剧作的思想主旨和哲理内涵,其显示了剧作的抽象美,能让观众在形象美的审美娱乐中感受到抽象美的若干启迪,从而对历史、社会和人性有更深刻的认识和领悟。特别是对于一些文化层次较高的观众来说,这样的"戏核"则更具有吸引力。

因此,戏曲片的创作拍摄既要注重运用各种电影艺术技巧充分展现剧目的形象美,又要在开掘和深化"戏核"上下工夫,使之具有独特的抽象美,两者的有机融合不仅会使影片具有引人、动人的艺术魅力,而且会使之文化内涵深沉,具有更高的美学品位和长久的美学生命力。回顾戏曲片创作的历史,一些优秀的戏曲片之"戏核"往往都有其独特之处。

例如,京剧艺术片《李慧娘》的"戏核"就在于其凸显了"人有鬼性,鬼有人性"这个哲理内容。所谓"人有鬼性",我们不难理解;而"鬼有人性,正是人有鬼性的衍生物,是被扭曲了的人性的反映,是人性的异化"[①]。影片通过生动的剧情内容叙述和视听造型展现,以及对李慧娘、裴舜卿、贾似道等银幕形象的深入刻画,充分演绎了这一哲理性的"戏核",有效地深化了原剧作的主旨内涵,提升了影片的美学品位。

又如,豫剧艺术片《七品芝麻官》是根据豫剧传统剧目《唐知县审诰命》改编的,该片摆脱了一般清官戏断案锄奸的套路,而是把其思想主旨升华到"权力与法制"的问题上,其"戏核"就体现在"当官不为民做主,不如回家卖红薯"这句唐知县简明扼要的台词"金句"上;其剧情内容和人物塑造就围绕着这一思想主旨展开,由此既揭露和讽刺了封建官场官官相护、行贿欺诈、为保住乌纱帽而遇事推诿等恶劣风气,又成功地塑造了一个刚直不阿、嫉恶如仇、敢于"为民做主"的七品县令的银幕形象。

再如,被誉为"一出戏救活一个剧种"的昆曲《十五贯》在搬上银幕时,编导在浙江省昆苏剧团《十五贯》整理小组整理本的基础上,进一步在剧情叙述中突出了"戏核",即"批判主观主义,深入调查研究"。该片通过苏州知府况钟在监斩命案时发现了冤情,进而深入实地调查研究,最终抓住真凶,平反冤案的过程,生动

---

① 《钟惦棐文集》(下)第 68 页,华夏出版社,1994 年。

形象地演绎了这一"戏核";既批判了昏庸知县过于执在办案过程中偏听偏信、主观主义的思想作风,也通过况钟办案的过程说明了只有以"为民做主"的强烈责任感,用实事求是的态度坚持调查研究,才能避免冤假错案的发生。

显而易见,如果一部戏曲片缺少"戏核",或"戏核"的意思不明确、不深刻,缺乏一定的哲理内涵;那么这样的戏曲片既不可能凸显抽象美,也无法让观众在审美娱乐中获得一些有益的启迪和教益;同时,也会影响其美学品位和美学生命力。因此,在戏曲片创作中重视对"戏核"的开掘和提炼,使之形成独特的抽象美,则是一项十分重要的工作。只有把形象美和抽象美有机融合为一体,才能增强戏曲片的艺术感染力,并提高其美学品位,延长其美学生命力。

戏曲片的创作拍摄是一个复杂的系统工程,涉及方方面面的因素;上述几种关系只是其中需要关注的一部分内容。但是,以笔者之见,正确处理好这几种关系,乃是戏曲片创作拍摄不可忽视的重要方面,应引起创作者足够的重视。

应该看到,戏曲和戏曲片创作的繁荣兴旺一方面与培育观众、加强营销、赢得市场紧密相关;另一方面则与多培养一些梨园名家、多创作一些高质量、有影响的戏曲剧目和戏曲片紧密相关。当年,一出黄梅戏《天仙配》及其同名戏曲片的拍摄,不仅使黄梅戏这一地方剧种迅速走向全国,而且还在海外赢得了大量华人观众。一出昆曲《十五贯》及其同名戏曲片的拍摄,则及时挽救了昆曲这一古老的剧种,使之摆脱了生存困境,在原有基础上有了很大拓展。如今,程派传人、京剧名家张火丁无论是演京剧传统剧目《白蛇传》,还是演京剧现代戏《江姐》,都拥有大量的观众和"粉丝",由此说明培养优秀的戏曲艺术人才和创作高质量、有影响的经典剧目对于推动戏曲和戏曲片的繁荣发展是十分重要的。

近年来,政府主管部门在这方面也相继出台了一些政策规定,对于进一步保护各个戏曲剧种,不断推动各类戏曲剧目和戏曲片创作的繁荣发展,发挥了很好的作用。因此,戏曲界和电影界要用足政策、盘活资源、加强规划、推动创新,努力使戏曲剧目和戏曲片的创作能上一个新的台阶,为社会主义新文艺的繁荣发展和新文化建设作出更大的贡献。

(此文为作者于2017年8月17日在中国电影家协会、浙江省文联、浙江象山县人民政府联合主办的"首届中国戏曲电影展·戏曲电影高峰论坛"上的主题发言,原载《浙江传媒学院学报》2017年第6期,被收入熊颖俐主编的《首届中国戏曲电影展作品集锦》,杭州出版社2018年10月出版)

# 精心塑造司法改革"燃灯者"的银幕形象
## ——评传记片《邹碧华》

新世纪以来,国产传记片创作适应了时代与社会发展的需要,在题材、人物和技巧等方面均有一些新的拓展。无论是革命领袖人物传记片,还是英雄模范人物传记片,都相继出现了一些成功的作品。这些传记片不仅在传播主流意识形态的人生观、价值观和审美观,弘扬爱国主义、革命英雄主义和全心全意为人民服务的奉献精神等方面发挥了很好的作用,而且在传记片创作的人物塑造、叙事手法等方面也进行了一些新的艺术探索,并提供了若干十分有益的新经验。

最近上映的《邹碧华》作为一部英模人物传记片,无疑是国产传记片创作的新收获。该片真实生动地描述了被誉为"时代楷模"的人民法官邹碧华的感人事迹,从多方面对邹碧华的理想追求、奉献精神和改革实践作了很好的艺术诠释,精心塑造了一个公正为民的好法官、敢于担当的好干部和推动司法改革、加强法治建设"燃灯者"的银幕形象,从总体上来说是一部思想性、艺术性和观赏性有机结合的成功之作。

### 一、努力强化艺术真实

众所周知,传记片对真实性的要求格外严格,影片编导既不能为了凸显人物的先进性而有意拔高其思想境界,也不能为了加强观赏性而随意虚构一些与影片主旨关系不大的情节;其创作应遵循"大事不虚,小事不拘"的基本原则,真实生动地叙述故事情节、刻画人物形象、表现思想主旨,使影片体现出强烈的艺术真实,并由此产生打动人心的艺术感染力。何谓艺术真实?乃是指创作者在充分尊重和把握生活真实的基础上,使作品艺术内容的客观实在性与艺术情感的真挚性能达到和谐一致。简言之,即注重通过"真相"与"真情"的有机融合,使影

片产生独特的艺术魅力。

《邹碧华》的编导在创作中十分重视强化影片的艺术真实,在这方面取得了明显成效。首先,影片在描绘人物"真相"时,力求还原人物本来的生活形态、工作状况及其思想精神面貌,既没有为了塑造英模人物而故意拔高其形象,使之"高大完美";也没有为了增强观赏性而有意通过艺术虚构来强化戏剧矛盾,使之精彩引人。影片力求塑造一个真实、朴素而接地气的人民法官邹碧华,故对其生前的先进事迹进行了一些选择、集中和适当的艺术加工,表现了他在担任上海市长宁区法院院长和上海市高院副院长期间,在接待上访群众、深入社区居民家里了解情况、帮助年轻法官克服困难健康成长、建立法官考核遴选制度、坚持推进司法改革等方面的所作所为,以及与妻子、儿子幸福相处的家庭生活情况,由此深入展现了邹碧华爱岗敬业、公正为民、敢于担当、勇于创新、乐于奉献的高尚品格。

其次,影片在表现人物"真情"时,注重从多侧面揭示其丰富的情感世界。例如,他对待上访群众如亲人,既坚持原则,又耐心劝导,很好地化解了各种矛盾;他十分尊重法院收发室的收发员梁青山,尊称其"梁老师",并让他在全院大会上介绍自己的人生经历和工作情况;他热情而细心地帮助青年女法官陈阳解决工作中遇到的困难,使其安心本职工作,提高办案水平;他的专著《要件审判九步法》出版后,他在家里边请妻子跳舞,边给她讲解书的内容;在儿子生日时,他在百忙之中匆匆发了一份视频表达心意和歉意。正是通过这些细微之处对人物真情刻画,使邹碧华的银幕形象朴实、真切而充满了生活气息。也正是影片所体现的艺术真实,让观众对邹碧华的形象产生了较强烈的认同感和崇敬感,此乃这一银幕形象塑造的成功之处。

## 二、注重凸显时代精神

作为一名新时代的英模人物,邹碧华身上体现出了鲜明的时代精神。他是在全面依法治国、深化司法体制改革进程中涌现出来的先进典型;是一名知识丰富、公正为民的学者型法官;是一名勇于创新、敢于担当的好干部;是一名不断推动司法改革、加强法治建设的"燃灯者"。因此,切实表现出邹碧华身上所体现的时代精神,则是影片创作的重点和特点所在。

为此,影片编导较准确地理解和把握了邹碧华身上所体现的这种时代精神,较好地运用电影语言,在情节演绎、细节刻画、台词对话和场景再现等方面很好

地凸显了人物的这些特点。例如,作为一名具有名校博士学位和国外访学经历的学者型法官,邹碧华酷爱读书并具有丰富的知识积累和很好的学识修养,影片多次展现了其堆满了各类书籍的书房和办公室的场景;他逝世后,其母亲悲痛的话语:"儿子,你买了这么多书,要走,等你看完了再走,不行吗?"顿时激起了观众的情感共鸣。他撰写的《法官应当如何对待律师》的文章,曾使其声名远扬。他在党校学习期间,抽空加班完成了理论阐述与实践经验总结相结合的个人专著《要件审判九步法》,该书和他主编的《法庭上的心理学》等著作受到了多方面的欢迎和好评。他到华东政法大学做讲座,其专业素养、务实观念、丰富经验和雄辩口才吸引了众多学子成为其"粉丝",他为培养青年法律工作者尽了一份力。

又如,作为一名司法改革和法治建设的"燃灯者",邹碧华具有明确的改革目标、前瞻性的改革视野和坚定不移的改革决心,他以"燃烧自己,照亮他人"的精神从事司法改革。他牢记母亲的教诲:"做一名有良心的法官",并多次强调司法改革的目标就是要让人民群众真切感受到法律所体现的公平正义。作为上海司法改革的具体组织者和操作者,他敢于承担责任,不怕啃硬骨头,显示出了不畏风险、迎难而上的可贵精神。他参与主持起草《上海法院司法改革试点工作实施方案》,先后召开了15次座谈会,历经34稿修改才通过;他主持完成的《法官考核遴选办法》的电子系统,受到了美国同行的称赞。面对改革中的困难,他从不气馁灰心,而是鼓励同事:"所有的改革都是一点一点往前拱的,我们要像小猪一样,一点一点往前拱。""现在是船在江中,任何人都不能弃桨而走。"他以踏实的工作实绩为上海乃至全国法院的司法改革做出了突出贡献,而他的改革经历和理论实践,也从一个侧面反映了党的十八大以来司法改革的进程及其所取得的成就,并展现了中国特色社会主义法治道路的光明前景。

显然,影片对于邹碧华身上所体现的时代精神的艺术诠释,凸显出这一英模人物形象独特的新意与个性。

## 三、力求突破传统手法

《邹碧华》在剧情叙述方面力求突破传统叙事手法,注重通过艺术创新来提高影片的美学品位。该片采用了倒叙手法,通过邹碧华不幸病逝后,其儿子邹逸风为了进一步深入了解平时颇感生疏的父亲之事迹,在邹碧华的同事、战友康达的陪同下到其工作过的长宁区法院和上海高院等单位,边参观访谈边听康达的叙述介绍,由此在回叙中展开了一幅幅生动的生活画面。这样的叙述方式,一方

面可以真切、细腻地表现邹逸风对父亲从知之甚少到深入理解的思想发展过程，使他为父亲的理想追求和高尚品格而感到自豪与骄傲；同时，也让他从中受到了启发和教益，感受到了父亲别样的父爱，使其与父亲的心灵靠得更近。另一方面，也能让观众像邹逸风一样，在了解邹碧华先进事迹的基础上，逐步走进他的心灵世界，理解其人生追求和奉献精神，并为之而感动。

该片在艺术结构上采用了"红线串珍珠"的散文化结构方式，其"红线"就是从邹碧华先进事迹中总结提炼出来的"公正为民的好法官、敢于担当的好干部、司法改革的'燃灯者'"，他在日常工作和生活中若干生动的典型事例都由这条"红线"串起来了，由此从多侧面反映了他的工作实绩、理想追求和精神境界。虽然影片中事例的选择尚可更加丰富一些，有些生活场景和工作片段的衔接与组合还可以更加流畅一些；但从总体上来看，影片以"形散神不散"的艺术结构和朴素真切的纪实手法，较好地完成了对邹碧华银幕形象的成功塑造，使之独具特色和魅力。

无疑，英模人物传记片的创作核心就是要塑造出事迹感人、个性鲜明、血肉丰满而富有时代精神的人物形象，影片《邹碧华》在这方面提供了一些新的经验，它为新中国电影人物画廊增添了一个新的艺术形象。

（此文原载 2017 年 9 月 20 日《中国电影报》，被收入周斌主编《中国电影、电视剧和话剧发展研究报告》（2017 卷），复旦大学出版社 2018 年 10 月出版）

# 2016年上海电影产业发展报告

## 引 言

2016年的中国电影,虽然其发展有起伏、有波折,增速放慢,但总体上仍然保持着稳步增长的趋势。首先,就电影创作生产而言,共创作生产了故事片772部、动画片49部、科教片7部、纪录片32部、特种电影24部,总计944部;故事片数量和影片总数量分别比上年增长12.54%和6.31%。其次,就电影市场而言,2016年全国电影总票房为457.12亿元,同比增长3.73%;国产电影票房为266.63亿元,占票房总额的58.33%;城市院线观影人次为13.72亿,同比增长8.89%;全年票房过亿影片84部,其中国产影片43部。国产影片海外票房和销售收入38.25亿元,同比增长38.09%。另外,就影院建设而言,全国新增影院1 612家;新增银幕9 552块;目前中国银幕总数已达41 179块,位居全球第一,成为世界上电影银幕最多的国家。

在中国电影发展的总体格局中,上海电影是其重要组成部分。2016年上海电影企业参与创作生产的影片有86部,占全国影片产量的9.1%;2016年上海电影总票房为30.37亿元,占全国总票房的6.64%,夺得了本年度城市票房冠军。上海观影人次为7 300万人次,占全国观影人次的5.32%。在影院建设方面,上海共有影院253家、银幕数1 416块、座位数21.2万个,已成为全国拥有影院数和银幕数最多的城市。2015年全年领跑上海地区累计票房前3位的影院是万达影城五角场店、永华电影城、上海影城。其中《美人鱼》《疯狂动物城》《魔兽》则各自以1.44亿元、1.33亿元、1.07亿元的成绩成为2016年度上海地区累计票房数最高的3部影片。在全国全年票房过亿元的43部国产影片中,由上海参与制作出品的影片有12部,占总数的27.9%。可以说,2016年上海电影产业的发展也取得了较为显著的成绩。

## 一、上海电影产业发展的政策引导

近年来,上海电影产业的发展得到国家文化产业政策和上海文化产业政策的积极引导、推动和扶持,这是其快速发展的一个非常重要的原因。具体而言,大致表现在以下几个方面:

1. 2014年以来国家文化产业政策的促进作用

2014年以来,为了进一步推动文化产业(特别是影视产业)的发展,政府主管部门相继推出了一些具体政策,采取了若干措施,这些政策和措施对电影产业发展的引导与促进作用十分明显。

2014年5月,财政部、国家发改委、国土资源部、新闻出版广电总局等7部委联合发布了《关于支持电影发展若干经济政策的通知》,具体制订了对电影产业的经济扶持政策,其中包括"加强电影事业发展专项资金的管理""加大电影精品专项资金支持力度""通过文化产业发展专项资金重点支持电影产业发展""对电影产业实行税收优惠政策""实施中西部地区县级城市影院建设资金补贴政策""加强和完善电影发行放映的公共服务和监管体系建设""对电影产业实行金融支持政策""实行支持影院建设的差别化用地政策"等8个方面的一系列政策规定。2014年12月,国家财政部、国家税务总局发布了《关于对小微企业免征有关政府性基金的通知》,决定对小微企业免征教育费附加、地方教育附加、水利建设基金、文化事业建设费等;同月,国家财政部、国家发改委又发布了《关于取消、停征和免征一批行政事业性收费的通知》,决定取消或暂停征收12项中央级设立的行政事业性收费,对小微企业免征42项中央级设立的行政事业性收费。

2015年3月,财政部、国家税务总局发布了《关于小型微利企业所得税优惠政策的通知》,同年9月,财政部、国家税务总局再次发布了《关于进一步扩大小型微利企业所得税优惠政策范围的通知》,从而减轻了小微企业的行政收费和税收负担,为小微企业的生存与发展创造了更加有利的条件。由于国内大多数文化影视企业都属于小微企业,所以这些政策的出台给文化影视企业的进一步发展创造了良好的生态环境,提供了不少政策"红利",从而有效地促进了电影产业的快速发展。2015年8月,财政部、国家新闻出版广电总局发布了《关于印发〈国家电影事业发展专项资金征收使用管理办法〉的通知》,该办法自2015年10月1日起施行。2006年财政部、国家广电总局印发的《国家电影事业发展专项资金管理办法》及其他与本办法不符的规定同时废止。该办法与原办法比较,其

中有几个变化十分引人注目:(1)国家专资办与省级专资办对资金可支配比例由6∶4改变为4∶6;(2)重点支持国产优秀影片和文艺片;(3)取消对影院征集范围地域限制(此前县级以下影院无须征集)。这一管理办法的实施有助于更好地发挥地方政府主管部门的作用,以及对文艺片、少数民族语影片的扶持和支持。2015年9月,全国人大常委会审议通过了《电影产业促进法(草案)》,从而加快了电影立法的步伐。同月,新闻出版广电总局电影局接连下发了《关于加强数字水印技术运用严格影片版权保护工作的通知》和《关于严厉打击在影院盗录影片等侵权违法行为的通知》,这两个通知强调了进一步加强知识产权保护,不断规范和维护电影市场秩序的重要性,使电影产业能更加健康、稳定地向前发展。

2016年11月7日全国人大常委会通过了《中华人民共和国电影产业促进法》,并于2017年3月1日起施行。经过前后12年的反复修改和审议,《电影产业促进法》终于正式颁布施行,这是中国电影的第一部立法。由于《电影产业促进法》对"电影创作、制作""电影发行、放映""电影产业支持、保障"等均有明确规定,对相关的法律责任也作了详细阐述,这就使以后的电影创作生产、发行放映和电影产业的发展等各项工作均有法可依,即必须在法律规定的范围之内,遵照法律的要求来进行,使之更加规范和有序。可以预料,《电影产业促进法》的贯彻落实,将有效地促进中国电影产业更好、更快地发展。

2. 2014年以来上海文化产业政策的推动作用

2014年,为了更好地贯彻落实财政部等7部委下达的《关于支持电影发展若干经济政策的通知》精神,上海市委宣传部、市文广局、市教委等9部委联合出台了《关于促进上海电影发展的若干政策》,政策明确设立了促进上海电影发展专项资金。2015年11月,上海进一步出台了《关于促进上海电影发展的若干政策实施细则》,细则出台的政策从产业前端扩展至全产业链,明确提出了支持电影创作,支持影片在上海取景、摄制、后期制作,支持电影发行,支持新建多厅数字化影院,支持优秀国产艺术电影的放映、展映和活动,支持上海电影后期制作技术项目,支持电影走出去,支持影视产业服务类项目的建设,支持电影教育工作等。细则提出的九大支持领域,涉及影视产业链上每一个重要环节,它既明确了鼓励和支持的具体方向,也对标准和方法作了清晰规定,该实施细则的颁布对上海电影产业的健康、快速发展起到积极的推动作用。2015年最终对98个项目进行了资助或奖励,总金额近2亿元,其中对于电影创作的直接扶持和资助近

1亿元。

2016年5月4日,上海市政府召开了文化创意产业推进工作电视电话会议,市委常委、宣传部长、市文化创意产业推进领导小组组长董云虎等市委、市府领导出席会议并讲话。董云虎强调指出要把"创新、协调、绿色、开放、共享"五大新发展理念贯穿文化创意产业发展始终,主动融入国家发展战略和上海重大实践,准确把握文化创意产业发展的正确方向;要明确工作抓手、聚焦重点突破,打造结构更优化、特色更鲜明、布局更合理、优势更突出的文化创意产业集群,推动文化创意产业进一步发展成为全市重要支柱性产业;要结合上海实际,完善工作机制、强化协同配合、建立长效机制,着力凝聚起推动产业发展的强大合力,助推国际文化大都市建设,助推上海创新驱动发展、经济转型升级。会议总结了2015年至今本市文化创意产业有关工作,部署了2016年工作要点:强调要围绕"实施创新驱动发展战略,不断提高城市核心竞争力"总体要求,聚焦"五个重点",即聚焦创新发展,推动创新创业创造;聚焦融合发展,加强跨界融合共享;聚焦重点项目,发挥示范带动效应;聚焦促进消费,提升供给质量水平;聚焦开放发展,营造良好环境氛围,为实现"十三五"良好开局打下坚实基础。会上宣布第三批"上海市文化创意产业园区"名单,并发布《上海市文化创意产业发展三年行动计划(2016—2018年)》。这次会议的召开对上海包括电影产业在内的文化创意产业的发展起到了很明显的推动和激励作用。

同年5月18日,上海市影视精品创作会议召开。会议既总结回顾了新政以来上海影视精品创作工作的情况,又对今后的创作进行了具体部署,希望"影视文艺工作者要围绕'创作'这个中心任务、'作品'这个立身之本,扎根生活、扎根人民,着力推出体现时代精神、具有永恒价值的精品力作。创作是影视产业繁荣发展的源头活水,只有不断推出有影响的作品和人才,才能谈得上影视文艺繁荣和发展"。

同年10月26日,中共上海市委宣传部、上海市文化广播影视管理局、上海文化发展基金会联合公布了《促进上海电影发展专项资金申报指南(2016年版)》,其政策规定,不仅积极支持国内外影视制作机构来上海拍摄、取景和进行后期制作,而且对在本市备案立项,并作为第一出品方的电影公司给予专门资助;同时为提升上海电影发行公司的发行能力,弥补上海电影发行短板,也鼓励上海电影发行公司建立健全全国性的发行网络等。

显然,上述一系列政策的出台,对于进一步推进上海电影产业的发展起到了

很好的引导、激励与促进作用。

3. 上海市文化创意产业发展三年行动计划(2016—2018年)提出的目标

《上海市文化创意产业发展三年行动计划(2016—2018年)》由总体要求、5项主要任务、10条重点举措、4项保障措施和重点项目表组成,为上海文化创意产业未来三年的发展绘就了清晰的蓝图。该计划认为:"文化创意产业是经济新常态下实现稳增长、调结构、促转型的重要抓手,是推动上海创新驱动发展、经济转型升级,提高经济发展质量效益的重要途径。"提出今后的发展目标是形成结构更优化、特色更鲜明、布局更合理、优势更突出的文化创意产业集群,产生更强劲的辐射带动效应。到2018年年末,文化创意产业预计占上海市全市生产总值的比重超过12.6%,为"十三五"末占比超过13%奠定基础,文化创意产业的支柱地位更加稳固。同时,上海将建成十余个国家级文化创意产业基地、百余个市级文化创意产业园区、千余个文化创意楼宇等,培育50家国内外知名的文化创意企业和集团,构建30个专业公共服务平台。随着第三批22家园区获得颁牌,上海市文化创意产业园区共达到了128家,成为绘制"十三五"上海文化创意产业新蓝图的重要一步。

该计划对上海电影产业发展也提出明确的奋斗目标,即"重点发展电影产业和演艺业。聚焦电影全产业链发展,提升上海电影在制片、发行、放映、后期制作的产业能级。以构建国际化电影生产大基地、大市场为目标,使上海形成电影企业集聚、产业链完整、具有国际影响力的电影产业重镇。加快推进环上大国际影视园区、上海影视文化产业园、车墩影视拍摄基地二期等重点项目建设。推动上影集团成为多片种繁荣、产业链强化、创作能力领先、市场竞争力领先、国际影响力领先的现代影业集团。大力扶持民营电影企业诞生和成长,扩大电影生产规模。"显然,这一目标将成为上海电影产业在"十三五"期间的发展方向,而该目标的实现也需要上海电影人齐心协力、共同努力。

## 二、2016年上海电影制片生产概况

1. 上海国有电影企业年度生产发展概况

2016年,在上海国有电影企业中,上影集团仍处于领头羊的位置,凭借发行多部高票房影片展现了强大的资源整合能力,其股份公司也于今年鸣锣开市。同样正在拓展产业宏图的尚世影业在2016年也实现了收入和利润的增长。整体而言,国有电影企业在继续保持主旋律电影创作基地的同时,也加入了商业片

的创制阵营,并收获了良好的市场效益。

上海电影(集团)有限公司(简称上影集团)由上海电影制片厂、上海美术电影制片厂、上海电影译制厂、上海科学教育电影制片厂、上海电影技术厂、上海东方电影频道、上海电影股份有限公司、上海影视乐园、上海美术设计公司、银星皇冠假日酒店等单位组成,是目前中国最具规模和实力的现代电影集团之一。自2003年全面推进转企改革以来,上影集团坚持"开放促改革、合作促发展"战略,倡导多片种繁荣,以影视产品创作、生产、宣传、销售、发行、放映等为主营业务,兼营影视相关产业,初步形成了电影电视剧制片、发行放映、技术服务、媒体传播、拍摄基地和电影教学等相互支撑的完整产业链。该集团正以领先的创作生产能量、市场占有率及国际影响力为中国电影产业的发展作出积极贡献。

2016年上影集团在产业政策方面的两大迈进是:其一,在6月14日举办的第19届上海国际电影节期间,上影与德国巴德斯图堡制片公司在"2016上影出品发布会"上联合签署战略协议,联手打造国际制片公司,其合作主要集中在现代化影视基地建设、建立国际水准的制片公司、人才培养、优秀影片的引进,以及合拍片等五个方面;其二,紧随2015年12月30日上影股份通过中国证监会IPO审核的步伐,2016年8月17日,作为上证主板首批上市的两家大型电影企业之一,上海电影股份有限公司鸣锣开市,正式在上海证券交易所挂牌,这也预示着上影集团步入第一批上市的国有电影企业行列,上影上市充分彰显了"上影力量",它"预示着上影的电影作品将直面人们的心灵、直面我们的人生,预示着上影的电影作品将大踏步地步入越来越开阔的中国电影市场"。

除了产业政策上的迈步向前,上影集团在电影市场上也持续跟进并再创佳绩。2016年,在由上海电影企业参与制作出品的86部影片中,上影集团参与制作发行的就有10部之多,占据了大约11.6%的数量比。这些影片分别有叶田执导的亲子题材动作喜剧《爸爸我来救你了》、周星驰执导的科幻片《美人鱼》、李仁港执导的奇幻片《盗墓笔记》、曹保平执导的犯罪片《追凶者也》、程耳执导的黑帮片《罗曼蒂克消亡史》、陈剑飞执导的言情喜剧片《五女闹京城》、丁晟执导的战争片《铁道飞虎》、周隼执导的悬疑片《那年夏天你去了哪里》,还有根据京剧名段翻拍的戏曲电影《萧何月下追韩信》。此外,另有上海电影译制厂译制的3D动画大电影《愤怒的小鸟》。其中自上映以来票房过亿的有《美人鱼》《愤怒的小鸟》《盗墓笔记》《追凶者也》《罗曼蒂克消亡史》和《铁道飞虎》,而《美人鱼》更是接连打破票房纪录,并最终以33.9亿人民币的成绩跃居中国电影票房历史之冠,且

领先第二名的《捉妖记》（2015年上映）近10亿。同时，《盗墓笔记》也在暑期档里一枝独秀，以冠军姿态托起大盘，票房突破10亿人民币，成为3月至9月期间唯一的一部票房破10亿大关的影片。

除了市场份额收益不菲之外，上影集团出品的影片在各类奖项角逐上也成绩斐然。例如，2015年上映的贾樟柯执导的《山河故人》，在10月27日晚于深圳举行的2016华语电影深圳盛典暨第四届"十大华语电影"表彰典礼上入选2015年度"十大华语电影"行列；2014年上映的由青年导演陈波执导的彩色宽银幕纪录片《大医——吴孟超的报国之路》在该年11月2日晚的美国洛杉矶举行的第12届中美电影节上，荣获最佳纪录片奖——"金天使奖"；胡雪华执导的《上海王》则在11月7日第12届中美电影节开幕式暨"金天使奖"颁奖典礼上斩获最佳影片、最佳年度导演、最佳男配角三项大奖，成为颁奖典礼上的最大赢家；3D京剧电影《萧何月下追韩信》获第12届中美电影节最佳戏曲电影奖，这是继中国首部3D全景声京剧电影《霸王别姬》去年在洛杉矶获"金·卢米埃尔奖"之后，又一部3D版全景声京剧电影在海外获奖。

上海尚世影业有限公司（简称尚世影业公司）是上海文化广播影视集团有限公司旗下上海东方明珠新媒体股份有限公司的影视旗舰公司，尚世影业公司是一家集项目策划、内容生产、市场融资、宣传发行、媒体运作为一体的综合性影视公司，具有丰富的商业资源和强大的分销网络。同时，通过与BBC、迪士尼、富士电视台等签署战略合作协议，锻造和提升了强大的海内外发行能力。尚世影业公司积极推进精品化、国际化和新媒体战略，致力成为国际知名的影视娱乐供应商和华语影视的领军企业。

2016年尚世影业公司继续推进国际合作的战略步伐，在6月14日晚的"中英电影之夜"活动现场，尚世影业公司与中泽英国电影基金签署战略合作协议，并公布了两部中英合拍片的最新消息。尚世影业公司坚持走国际合作之路，布局国际化的战略，引起行业内外的强烈关注与热议。2016年尚世影业公司参与制作发行的影片有徐伟执导的犯罪悬疑片《冰河追凶》、戴思杰执导的中法合拍爱情文艺片《夜孔雀》、陆川执导的中美合拍动物纪录片《我们诞生在中国》，此外尚世还引进了英国导演道格拉斯·马金农执导的侦探悬疑片《神探夏洛克》。其中，《神探夏洛克》票房过亿，其他3部影片票房亦过千万，票房成绩不俗；尤其是与迪士尼联合拍摄的动物纪录片《我们诞生在中国》，更是以6653.8万的票房收入刷新了纪录片登录院线以来的票房历史纪录，该片也在第三届丝绸之路国际

电影节闭幕式暨颁奖典礼上,喜获电影节传媒荣誉"最佳纪录片"奖。同时,《夜孔雀》也喜获得第40届蒙特利尔国际电影节最佳中国电影金奖。

尽管2016年上影集团和尚世影业公司在电影创作生产方面取得了较显著的成绩,但与广大观众的期望以及国内其他一些创作成绩更加突出的影视公司相比,仍有一定的距离,故而还需要进一步努力创作拍摄出更多的电影精品和优品。

2. 上海民营电影企业年度生产发展概况

随着中国电影市场化进程的不断加深,民营电影公司正成长为中国电影产业的中流砥柱。2016年上海民营电影公司依然保持着旺盛的生命力,其中如上海基美影业股份有限公司和上海和和影业有限公司就颇具代表性。

上海基美影业股份有限公司(简称基美影业)是一家立足中国的国际电影投资、制作和发行公司,总部设立在上海,并在北京、洛杉矶、巴黎设有分公司。基美影业与世界各大电影公司建立了深厚且强大的合作关系。公司依靠一支强大的"自有化"制作和宣发团队,凭借创新的360度立体营销理念和执行模式,使公司的影片在中国和国际电影市场上都具备了极强的竞争力。2012年,基美影业与国际著名电影人吕克·贝松创立的欧洲最大的电影公司——欧罗巴影业,签署了长期战略合作协议,此举意味着基美影业作为欧罗巴影业在中国唯一的合作伙伴,在面向全球电影市场的联合制作、发行、影院放映,以及推广中国优秀电影及年轻的电影创作力量等领域会进行多维度、全方位的实质性合作。2013年基美影业在新三板上市,不断扩大业务版图,加大自主投资影视剧的力度。2015年,基美影业在中国上市公司诚信高峰论坛中被评为"新三板诚信品牌"及"新三板诚信企业"。

2016年9月29日,上海基美影业股份有限公司发布公告,宣布拟投资6 000万欧元(合人民币4.5亿),以每股5.25欧元的价格认购法国欧罗巴电影公司27.89%的股份。本次投资完成后,基美将成为"世界第八大电影公司"欧罗巴的第二大股东,基美影业董事长高敬东将出任欧罗巴电影公司董事。本年度的上海电影节期间,基美公布三大制片战略,即"三管齐下:制作英文片、合拍片和国产片"。在影片投资风险的把控上,基美影业采取"剧本研发+预算控制+国际预售"的模式。今年上映的由基美参与制作发行的4部影片中,有两部是中法合拍片:其一是巴里·索南菲尔德执导的奇幻喜剧片《九条命》,法国欧罗巴电影公司主导制片,基美影业只负责影片部分发行;其二是马蒂亚斯·霍恩执导的奇

幻动作片《勇士之门》,基美和欧罗巴联合制片并发行;另外两部是基美独立出品的影片:其一是王早执导的惊悚悬疑片《魔轮》,其二是宋啸执导的动作喜剧片《超级快递》。其中《九条命》票房过亿,《勇士之门》和《超级快递》的票房也达到了千万。

上海和和影业有限公司自2013年成立以来,因为信托资本的强势注入而迅速崛起,并成为近年来影视产业中的一匹黑马。今年年初,和和携手龙腾、光线,为《美人鱼》开出一份天价保底协议。保底金额通过和和影业发起成立的一个基金来运作,其他两家通过认购基金产品参与保底。和和影业的大股东五矿信托凭借其在投资和资本运作方面灵活的交易结构设计能力以及创新的金融服务能力"掘金"影视产业,最终《美人鱼》也以创下中国票房历史新高的成绩不负众望。除了《美人鱼》之外,2016年上映的由和和影业参与制作发行的其他几部影片也成绩斐然,其中票房过亿的有杨庆执导的动作喜剧片《火锅英雄》、赵天宇执导的奇幻校园青春片《微微一笑很倾城》、曹保平执导的犯罪片《追凶者也》、张嘉佳执导的陆港合拍片《摆渡人》,另外由宁海强执导的战争题材的主旋律影片《勇士》则斩获了3 000余万票房,而王一淳执导的青春题材犯罪悬疑片《黑处有什么》也收获700余万的票房。

其他由上海民营电影企业参与制作发行的影片也取得了较好的票房成绩,如由上海鸣艺文化传媒有限公司、上海家喜文化传播有限公司和上海合禾影视投资有限公司参与制作,由叶伟信执导的传记动作片《叶问3》收获了77 028.9万的票房(后因该片涉及票房造假,被全国电影市场专项治理办公室查实存在着非正常时间虚假排场的现象,其中被查实的场次有7 600余场,涉及票房3 200万元;同时,总票房中含有部分自购票房,发行方认可的金额为5 600万元);由上海鸣艺文化传媒有限公司、上海欣亿传媒和上海淘票票影视文化有限公司参与制作发行,由韩国导演申太罗执导的中韩合拍动作喜剧片《赏金猎人》收获了21 346.3万票房;由上海真爱影视传媒有限公司、上海周拓如影视文化工作室、上海读客图书有限公司和上海蔻依文化传播有限公司参与制作,周拓如执导的青春爱情片《致青春·原来你还在这里》收获了33 679万票房;由上海宸铭影业有限公司、上海君竹影视文化有限公司和上海电影股份有限公司影视发行分公司参与制作发行,文章执导的爱情喜剧片《陆垚知马俐》收获了19 206.6万票房;由上海儒意影视制作有限公司、上海嘉风影视制作有限公司和上海真爱影视文化传媒有限公司参与制作,赵真奎执导的青春爱情片《夏有乔木,雅望天堂》收获

了 15 640.7 万票房；由上海鸣艺文化传媒有限公司、上海合禾影视投资有限公司、上海家喜文化传播有限公司、上海番薯影业有限公司参与制作，林德禄执导的犯罪动作片《反贪风暴 2》收获了 20 907.1 万票房；由上海极客影业有限公司等参与制作发行，曾国祥执导的青春爱情片《七月与安生》收获了 16 694.9 万票房，该片还荣获了本年度第 53 届台湾金马奖最佳女主角和最佳导演、最佳改编剧本提名；由上海最世文化发展有限公司和上海腾讯影业文化传播有限公司参与制作发行，郭敬明执导的奇幻动作片《爵迹》收获了 38 287.8 万票房；由上海爱美影视文化传媒有限公司参与制作，王晶执导的动作喜剧片《王牌逗王牌》则收获了 26 027.1 万票房。

3. 上海电影企业出品影片的类型和数量分析

通过对 1905 电影网、时光网、艺恩网等知名电影网站公布的院线电影上映情况统计分析，确定在 2016 年由上海电影企业参与制作发行的 86 部影片里，大致有 50 部上映后产生了不同程度的影响。对这些影片进行类型划分，其中喜剧片 18 部，青春片 6 部，科幻片 5 部，惊悚片 4 部，犯罪片 3 部，黑色片 3 部，战争片 2 部，动作片 2 部，黑帮片 1 部，文艺片 2 部，纪录片 2 部，传记片 1 部，戏曲片 1 部。

喜剧片是类型片中的一大传统类型，也是各种电影类型里充满智慧和活力，颇受广大观众喜爱的片种。它常以戏剧性的结构、夸张式的手法、诙谐幽默的语言，或歌颂美好进步的事物，或讽刺丑恶落后的现象，使观众在轻松愉快的氛围中接受启示和教育。由上海电影企业参与制作发行的 15 部喜剧片分别为：叶田执导的《爸爸我来救你了》，程中豪、王凯执导的《同城邂逅》，江涛编导的《发条城市》，文章执导的《陆垚知马俐》，崔轶执导的《爱的"蟹"逅》，王晶执导的《王牌逗王牌》，谢家良执导的《异性合租的往事》，吴天戈执导的《被劫持的爱情》，林子聪执导的《笑林足球》，黄燕执导的《减法人生》，张坚庭执导的《贫穷富爸爸》，杨墨源执导的《我的 wifi 女友》，安兵基执导的《外公芳龄 38》，岳磊执导的《脱单宝典》，陈剑飞执导的《五女闹京城》，宋晓飞执导的《情圣》，张嘉佳执导的《摆渡人》。上述喜剧片题材较为丰富，其中以爱情喜剧片居多，但尚缺少有较大影响的优秀作品。

青春片是一种受到众多青年观众喜爱的类型片，其题材表现范围主要是青春期的生态和心态，诸如初恋、青春期焦虑、成长和叛逆等，大多数观众均为青少年或年龄较轻的成年人。国产青春片在一定程度上反映了改革开放后成长起来

的"80后""90后"的喜怒哀乐,更多地讲述校园的青春故事和走出校园后的职场故事,情节多为恋情、友情、竞争及背叛等。由上海电影企业为主制作出品的6部青春片分别是:程中豪、王凯执导的《我们毕业啦》,周拓如执导的《致青春·原来你还在这里》,赵真奎执导的《夏有乔木,雅望天堂》,赵天宇执导的《微微一笑很倾城》,汪子琦执导的《爱在星空下》,曾国祥执导的《七月与安生》。其中《微微一笑很倾城》和《七月与安生》分别以类型的融合和类型的提升进一步提高了国产青春片创作质量,受到了较多关注和好评。前者将网络游戏的虚拟世界与校园青春的现实世界融合,奇幻的游戏天地和浪漫的青春时代互为照应,良好的票房收益和观影口碑也使其成为影视剧改编热门IP较成功的作品;后者以二人同体、一人两面的人物设置和性格组合诠释了每个人在特定的青春时代都曾怀有的异向同构的人生憧憬,主演马思纯、周冬雨则凭此片斩获了台湾金马奖最佳女主角,这也是53届金马奖历史上首个"双生花"。同时,它更重要的意义在于:作为类型片的青春片向文艺片靠拢,注重艺术创新和质量提升,由此终结了"国产青春片必狗血"的恶性循环,堪称一部为国产青春片正名的佳作,受到了各方面的喜爱和好评。

科幻片通常以科幻元素为题材,以建立在科学基础上的幻想性情境为背景,并在此基础上展开电影叙事。许多科幻片往往会表现出对于政治或社会议题的关注,以及对人类处境等哲学问题的思考与探讨。其中部分科幻片虽然是根据科幻文学作品改编的,但影像文本会注重撷取其中的文学或人文方面的因素,而无视科幻文学比较注重的科学严谨性和逻辑性。至于奇幻片、魔幻片、玄幻片等则可视为亚科幻片,因为它们或多或少也有一些科幻元素。由上海电影企业为主制作出品的5部科幻片和亚科幻片分别为:由周星驰执导的关注生态问题并糅合童话原型的《美人鱼》、李仁港执导的融合了冒险故事悬疑剧情的《盗墓笔记》、郭敬明执导的融合了冒险故事和动作因素的《爵迹》、以及马蒂亚斯·霍恩执导的《勇士之门》、巴里·索南菲尔德执导的《九条命》。这些科幻片或亚科幻片在票房收益上的成绩都较突出,除了《勇士之门》票房过千万外,其他几部影片票房均过亿元,尤其是《美人鱼》和《盗墓笔记》更是分别突破30亿元和10亿元大关。

惊悚片主要以灵异、怪诞、神秘、罪行为题材,利用错综复杂的心理变态或精神分裂状态来制造惊悚效果,常以视觉感官上的冲击、变幻莫测的情景剧情和错综复杂的叙述手段来取悦观众。由上海电影企业为主制作出品的4部惊悚片分

别为李庆城执导的《恐怖照相机》、王早执导的《魔轮》、张江南执导的《古曼》、殷国君执导的《幽灵医院》。这些惊悚片在艺术探索上各有特点,其票房成绩都逾百万,取得了一定的市场收益。

犯罪片又称警匪片,这类影片通常以一桩罪案的始末为故事内容,以罪犯或侦探为主要人物,其主题既有对破坏社会秩序、危害公众和平生活的恶势力的抗争,又有个人冒险心理或安全感需求的暴露,具有异常诱人的"黑色"魅力。由上海电影企业为主制作出品的3部犯罪片是徐伟执导的《冰河追凶》、林德禄执导的《反贪风暴2》、曹保平执导的《追凶者也》。犯罪片除了融入传统的动作片因素(如《冰河追凶》),也加入了一些现代喜剧片元素,即以黑色幽默方式讲述犯罪故事、揭示罪犯心理(如《追凶者也》),更为难能可贵的是出品了一些极富现实意义的反腐题材影片(如《反贪风暴2》)。

黑色电影是类型片中较有思想深度的一个片种,这类影片经常将背景放在犯罪舞弊丛生的底层社会,充斥着被过去羁绊、对未来欠缺安全感的正邪角色的无法自拔,是具有阴郁调子、悲观情绪,表现愤世嫉俗和人性危机的影片样式。上海电影企业为主制作出品的3部黑色电影分别是王一淳执导的《黑处有什么》、周隼执导的《那年夏天你去了哪里》、杨树鹏执导的《少年》。上述影片都是表现青少年犯罪题材的黑色电影,不同程度地表现了编导对有关问题的思考和探讨。

在其他类型片创作中,战争片有宁海强执导的以红军长征强渡大渡河、飞夺泸定桥的史实为原型的《勇士》、丁晟执导的重新演绎铁道游击队的红色经典《铁道飞虎》。传记片有叶伟信执导的以一代宗师叶问晚年励精图治的故事为原型创作的《叶问3》。动作片有申太罗执导的中韩合拍《赏金猎人》,以及杨庆执导的《火锅英雄》。黑帮片则有程耳执导的反映上海黑帮传奇的《罗曼蒂克消亡史》。

另外,文艺片创作也有一些新收获,如戴思杰执导的中法合拍爱情片《夜孔雀》、李远执导的改编自鲁迅文学奖得主鲁敏同名小说的家庭伦理片《六人晚餐》。纪录片有陆川执导的中美合拍的表现动物与自然的《我们诞生在中国》、陈为军执导的反映生育题材的《生门》。戏曲片则有根据京剧名段重排的《萧何月下追韩信》等。

通过上述对上海电影企业出品影片的类型及数量的归纳分析,可以发现大致有以下三个特点:其一,影片的题材内容和类型样式较丰富多样,以此较好地满足了不同受众的观影需求;其二,较多类型片的市场份额较大,票房收益较好。

例如,一些科幻片和亚科幻片的票房均过亿;而中小成本制作的青春片也能创下市场奇迹,如《七月与安生》等;其三,在类型融合和类型创新上,一些影片也进行了多样化的探索尝试,并且取得了较显著的成效。例如,《美人鱼》融合了现代科幻片和经典童话元素,并注入了生态关怀的当下意识,而一跃成为年度票房冠军;再如,《铁道飞虎》作为红色经典翻拍的故事片,融入了动作片和喜剧片的元素,并加入了现代科技的特效制作,使影片获得了很强的视听震感效果,有效地增强了影片的观赏性。

### 三、2016年上海电影院线/影院发展概况

1. 上海联合院线的经营发展状况分析

上海联合院线隶属上海电影集团有限公司,是上海最主要的电影院线。该院线曾是院线制推行后连续5年的电影票房老大,在2007年以微小差距惜败中影星美院线后,2008年又下一步位居第三,此后多年保持着这一位置。2016年新加盟联合院线的影院近90家,该年可统计票房影院近400家,银幕近3 000块,经营区域跨27个省区、直辖市,辐射约123个城市。

在片源、影片的宣传和发行方面,上海文广集团和上影集团等优势媒体及电影公司对上海联合院线的支持是其他院线望尘莫及的,管理人员也多数来自原来的上海永乐公司和上影厂,故其对于上海本土电影市场的运作、营销和宣传,自有一番特色。如一年一度的上海电影节,上海联合院线是唯一的展映承办方,这也是它得天独厚的优势条件。每年6月的上海电影节,上海联合院线为观众奉上国际电影大餐,放映200多部电影作品,每年该月的上海电影市场可谓是高潮迭起、气势如虹;正因为如此,所以联合院线成立至今,每年6月的票房成绩一直名列前茅。

根据猫眼电影的数据统计,上海联合院线2016年各个月份的票房收入、观影人次、平均票价,以及在全国票房收入中的占比及全国院线排名情况,具体如下表所示:

| 月份 | 票房(亿元) | 人次(万) | 平均票价(元) | 全国票房(亿元) | 票房占比 | 全国院线排名 |
| --- | --- | --- | --- | --- | --- | --- |
| 1月 | 2.90 | 804.5 | 36.0 | 38.49 | 7.53% | 4 |
| 2月 | 4.34 | 1 179.9 | 36.8 | 68.82 | 6.30% | 5 |

(续表)

| 月份 | 票房（亿元） | 人次（万） | 平均票价（元） | 全国票房（亿元） | 票房占比 | 全国院线排名 |
| --- | --- | --- | --- | --- | --- | --- |
| 3月 | 2.92 | 778.4 | 37.4 | 37.60 | 7.77% | 3 |
| 4月 | 2.22 | 643.9 | 34.5 | 31.11 | 7.14% | 5 |
| 5月 | 2.36 | 664.7 | 35.5 | 31.38 | 7.52% | 3 |
| 6月 | 3.10 | 819.8 | 37.8 | 38.65 | 8.02% | 2 |
| 7月 | 3.38 | 958.4 | 35.2 | 45.12 | 7.49% | 4 |
| 8月 | 3.13 | 916.8 | 34.2 | 40.55 | 7.72% | 3 |
| 9月 | 1.83 | 543.5 | 33.7 | 22.98 | 7.96% | 2 |
| 10月 | 2.53 | 776.7 | 32.6 | 34.19 | 7.40% | 4 |
| 11月 | 2.59 | 693.0 | 37.3 | 25.46 | 10.17% | 2 |
| 12月 | 4.40 | 1 117.6 | 39.4 | 41.00 | 10.73% | 2 |

据列表数据显示，联合院线各个月份的平均票价相对持平，票房收入在2月份或因贺岁档电影如《美人鱼》等的上映而有较大涨幅，但在全国院线中的排名一直不够靠前；6月份或因作为上海电影节的展映承办方而不仅票房收入相对前一月有较大涨幅，且在全国院线中的排名也跃居第二；11月份和12月份继续保持全国院线排名第二的成绩，并以全国票房占比突破10%的佳绩圆满完成年底收官。紧随院线发展步伐，上海联和院线旗下的招牌影院北京耀莱成龙国际影城（五棵松店）在2016年的发展依然成绩斐然。全年各个月份的票房收入、观影人次、平均票价，以及在全国票房收入中的占比、在上海联合院线中的票房收入占比、在全国影院中的排名情况，如下表所示：

| 月份 | 票房（万元） | 人次（万） | 平均票价（元） | 全国票房占比 | 院线票房占比 | 全国影院排名 |
| --- | --- | --- | --- | --- | --- | --- |
| 1月 | 901.1 | 22.1 | 40.8 | 2.34‰ | 3.11% | 1 |
| 2月 | 914.6 | 22.0 | 41.6 | 1.33‰ | 2.11% | 2 |
| 3月 | 748.9 | 17.3 | 43.3 | 1.99‰ | 2.56% | 2 |
| 4月 | 531.6 | 14.2 | 37.5 | 1.71‰ | 2.39% | 4 |
| 5月 | 540.7 | 14.3 | 37.9 | 1.72‰ | 2.29% | 8 |

(续表)

| 月份 | 票房<br>(万元) | 人次<br>(万) | 平均票价<br>(元) | 全国票房<br>占比 | 院线票房<br>占比 | 全国影<br>院排名 |
|---|---|---|---|---|---|---|
| 6月 | 638.4 | 15.3 | 41.7 | 1.65‰ | 2.06% | 11 |
| 7月 | 842.8 | 20.8 | 40.5 | 1.87‰ | 2.49% | 3 |
| 8月 | 700.0 | 18.1 | 38.7 | 1.73‰ | 2.24% | 2 |
| 9月 | 500.1 | 11.4 | 43.9 | 2.18‰ | 2.73% | 1 |
| 10月 | 515.6 | 13.8 | 37.5 | 1.51‰ | 2.04% | 4 |
| 11月 | 813.1 | 18.6 | 43.6 | 3.19‰ | 3.14% | 2 |
| 12月 | 2 248.6 | 36.2 | 62.0 | 5.48‰ | 5.11% | 1 |

观察列表数据,可以发现,该影院的票房收入在全国票房收入和联合院线票房收入中的占比除了年初和年终起伏较大外,其余月份相对持平;在全国影院中的排名除了4、5、6、10月份情况不佳外,其余月份都保持了位列前三名的佳绩。

2016年上海联合院线全年票房收入、观影人次、平均票价,以及在全国票房收入中的占比并及全国院线排名情况与2015年相比,如下表所示:

| 年份 | 票房<br>(亿元) | 人次<br>(万) | 平均票价<br>(元) | 全国票房<br>(亿元) | 票房占比 | 全国院<br>线排名 |
|---|---|---|---|---|---|---|
| 2015年 | 24.05 | 6 585.2 | 36.5 | 438.54 | 5.48% | 4 |
| 2016年 | 35.69 | 9 897.0 | 36.1 | 455.22 | 7.84% | 3 |

据列表数据显示,相比2015年,上海联合院线在2016年的发展业绩有了提升和进步,在平均票价上涨仅0.4元的情况下,票房收入上涨11.64亿元,涨幅48.40%;观影人次上涨3 311.8万,涨幅50.29%;票房占比上涨2.36%,涨幅43.06%;全国院线排名也从第四名跃进一位至第三名。

2016年全国院线票房收入、观影人次、平均票价与2015年的数据相比,如下表所示:

| 年份 | 票房收入(亿元) | 观影人次(亿) | 场均人次 | 平均票价(元) |
|---|---|---|---|---|
| 2015年 | 438.54 | 12.60 | 24 | 34.8 |
| 2016年 | 455.22 | 13.74 | 19 | 33.1 |

列表数据显示,相比 2015 年,全国院线在 2016 年的发展业绩有所提升和进步,在平均票价下跌 1.7 元的情况下,全年票房收入上涨 16.68 亿元,涨幅 3.80%;全年观影人次上涨 1.14 亿,涨幅 9.05%;场均人次下降 5 人次,降幅 20.83%。

相比全国院线的涨幅情况,上海联合院线在 2016 年的发展势头是较为迅猛的、发展业绩是较为突出的,不仅票房收入、观影人次、票房占比有所提升,且都取得了接近 50% 的较大涨幅。

2. 上海影院数和银幕数量的增长情况

尽管 2016 年全国票房增速大幅放缓,但是影院终端建设增势依然迅猛,2016 年全国新增影院 1 612 家,全国总影院数已接近 7 900 家,影院总数高居全球首位;本年度新增银幕 9 552 块,全国银幕总数已达 41 179 块,也超过美国成为世界上电影银幕最多的国家。不过,伴随着影院数和银幕数的高速增长,单影院票房产出和单银幕票房产出双双大幅下滑,同比分别下跌 17% 和 22%。2016 年全国平均影院产出仅为 579 万元,全国超过 68% 的影院的票房产出低于行业平均水平,面临较大生存压力。业内人士分析,2016 年是中国电影"重要而不平凡"的一年。相比 2015 年上海市有 209 个电影放映机构,其中电影院 175 个,影剧院 27 家,2016 年上海市的影院数量已增长至近 253 家,平均每家影院有银幕 6 块,总共银幕数约 1 518 块。

据上海市文广局相关资料显示,上海市各区县拥有专业影院和电影院数量最多的是浦东新区,最少的则为崇明区,电影院地区分布较为不均。上海新增影院的建设与本市各大商圈和城市副中心的建设基本趋于一致,形成了集文化娱乐与商业休闲于一体的电影消费区域,这虽然满足了公众"一站式"的消费需求,但距离影院满足居民日常文化消费的需求仍有很大距离。在全国影院建设高速发展的背景下,部分地区的影院建设已经出现供过于求的现象,数据显示全国影院近几年的上座率只有 15%,平均有 85% 的影院座位处于闲置状态,上海市的影院上座率也存在此一现象,就年均观影人次来说,也有很大提升空间。同时,由于影院建设的突飞猛进,位于市中心的影院票房收入也出现分流现象,例如和平影都、永华电影城和万达五角场店这三家位于市中心繁华地段、票房收入较高的影院都呈现增长乏力的态势,其票房收入与上海年度票房的增长幅度不成正比。此外,影院规模尚待扩大,因为考虑到影院受单厅循环率所限,一家影院的影厅数量越多,越有条件放映不同的影片,并减少观众的候场时间,上海观影人气旺盛地区的影院需要切实考虑拓展影院规模,增加影厅数量,以更好地满足观众的观影需求。

院线、影院作为连接电影与观众的桥梁,其自身的生存能力、竞争能力及引领并满足观众日常文化消费需求的能力至关重要,上海要实现院线产业的健康发展,需要注意着手解决以下几个方面的问题。其一,要尽快改善上海影院区域分布不均的情况。影院作为大众文化消费场所,应该具有日常消费的便捷性,上海影院区域分布不均的情况应尽快得到改善。其二,要进一步推动院线多元化发展及错位竞争。为了追求利益最大化,作为市场主体的国内院线公司基本选择迎合满足作为票房主体的消费者需求,而忽略了老年人、青少年及对电影文化内涵具有更高层次追求的消费者的需求,究其原因是这类消费者的市场价值远远低于主流消费者的市场价值。鉴于上海地区影院已经存在区域性饱和及影厅利用率不高等问题,探索多元化发展并展开错位竞争将是各大影院今后努力的方向。其三,进一步培养观众的观影文化。影院作为引领电影生存的火车头,其自身的文化发展与定位对电影企业及创作者具有重大影响。上海加强影院建设,既要重视并依托市场的需求与力量,也要从文化上进行积极引导,让电影院与院线企业成为城市文化建设的重要组成部分与推动力量。其四,利用新科技与影院观众加强互动。移动互联网及"大数据"技术的发展,为影院加强与观众的互动提供了条件,影院应积极利用新科技及官网、APP、公众号等平台,加强对会员及普通观众的了解,建立各种能够指导影院各项经营活动的数据库。其五,提升院线品牌与规模效应。理想状态下的院线对旗下影院应该实行统一品牌、统一排片、统一经营和统一管理,而中国仍存在较多的加盟制院线,如上海联合院线,加盟与资本连结并存,因此很难进行统一的品牌建构,联合院线旗下并没有以"联合"命名的影院,这使得它与旗下影院在公众心目中的连接度非常松散,不利于品牌形象建构。其六,改善影院的物理环境与放映体验。上海影院要大力加强物理空间的吸引力与功能拓展,探索特色影院的建设,如4D电影院、互动式电影院、点播式电影院等;也可以与咖啡茶座、餐厅、书店等相结合,为观众提供更加完善的消费体验。其七,鼓励影院创新经营方式。如何进一步利用移动互联网及"大数据"技术的发展,拓宽影院的经营与营销渠道,形成多样化的影院经营格局,是上海影院今后发展的必然方向和重中之重。

3. 高科技银幕、艺术影院市场需求分析

电影是一门融合艺术和技术的现代艺术,自其诞生之日始,就源源不断地吸收着当时的高科技成果,以充实和提高自身的艺术创造力和艺术表现力。科学技术使电影由无声变为有声,由黑白获得了色彩,由窄银幕变成了宽银幕,由二

维银幕变成多维银幕(环形银幕、球形银幕、立柱银幕),由静态银幕变为动态银幕(水幕、气幕)。高端科技元素不仅被充分吸纳到电影的拍摄和制作过程中,同时也被及时采用到电影的放映层面上。为了建设具有国际水准的现代化影院,电影放映银幕的高科技化成为一种富有前瞻性的流行趋势,高科技银幕的采用在提升影院档次、拓展影院影响、吸引观影人次和增加影院票房方面具有较为显著的效应,并揭示了高科技银幕存在较大的市场需求。

2016年高科技银幕引起的巨大市场效应体现为李安导演的《比利·林恩的中场战事》在上海影城巨幕厅的独家连映。上海影城引进的科视Christie Mirage放映机是全球唯一能处理每秒120帧画面,并以4K分辨率画质、3D状态进行高质量放映的高端机型。该厅还配有杜比全景声,激战枪炮的轰鸣声、烟花爆炸声、中场表演时歌手在体育场激情开唱的音效,那种由远及近或在空旷场地独特的音质都非常自然逼真,也让观众更加入戏。该片在该厅连映1个月,1天排6个场次,创下近1 100万的票房收入。

如果说高科技银幕更多满足了观影大众们对商业大片的高端观赏需求,那么艺术影院则倾向于满足观影小众们对艺术影片的别致观赏需求。上海电影产业对艺术影院市场需求的开拓、供给和维系,主要体现在上海艺术电影联盟的经营发展上面。

上海艺术电影联盟(简称SAFF)成立于2013年7月,是由上海市文广局主管、上海市电影发行放映行业协会承建的文化性社会组织,也是国内首条真正意义上的艺术院线,它标志着过去少有门路与观众见面的小众艺术片将在上海影院固定安"家"。成立之初的联盟由4条院线、10家影院组成,首批加盟影院包括永华电影城、喜玛拉雅海上国际影城、莘庄海上国际影城、新衡山电影院、上海影城、大光明电影院、上海万达电影城、星美正大影城、上海电影博物馆、中华艺术宫艺术剧场。其中,中华艺术宫艺术剧场和上海电影博物馆为定点影院,其余商业影院也将每天排映两场以上艺术联盟影片。SAFF规定,每家加盟影院每天必须排映两场艺术电影,一个时段是中午,一些白领人士午休时会来看电影;另一个时段是晚上20:00—21:00的黄金时间,但也可以自行增加排映场次。据观察,上座率晚上好于白天。由于市场小众化,目前宣传尚未铺开,主要通过格瓦拉、豆瓣和时光网发布影讯,并提供在线订票,由于不以营利为目的,票价一般低于正常价格。联盟成立至今共展映国内外影片近百部,排映近万场次,观众近40万人次。

鉴于初期经营状况和观影效果存在两方面的局限：一是"一城一映"规模太小，而且放映时间难以固定，很多观众还未关注到，放映便已结束；二是由民间发起，缺乏政府扶持，资金运作上有困难。2015年1月，艺术电影联盟与新一批策展人进行全面合作，对国产片、国别影展放映做了全新规划。自2015年3月起，重开新篇。上海艺术电影联盟下设选片管理委员会、影院管理委员会和宣传推广委员会三大业务部门，其中，选片管理委员会将邀请知名导演、编剧、表演艺术家、专业院校教授、学者、媒体代表、资深影评人等组成审片组，多渠道方式收集片源，让有较高质量但易被商业市场埋没的中外艺术佳品获得新生。

2016年上海艺术电影联盟展映影片，如下表所示：

| 月 份 | 展 映 影 片 |
| --- | --- |
| 1月 | 《山河故人》(中国)、《仲夏幻想曲》(韩日)、《圣母》(韩国)、《极秘搜查》(韩国)、《这时对那时错》(韩国) |
| 2月 | 《东北偏北》(中国) |
| 3月 | 《霸王别姬(京剧)》(中国)、《喜马拉雅天梯》(中国) |
| 4月 | 《鄂尔多斯骑士》(中国)、《最美的时候遇见你》(中国)，新西兰影展：《天使与我同桌》《毛利男孩》《十三岁之微雨》《在我父亲的洞穴里》《我的婚礼和其他秘密》《鹰与鲨鱼》 |
| 5月 | 《黑骏马》(中国)、《告别》(中国)，电影与文学大师作品展：《罗密欧与朱丽叶》(美国)、《了不起的狐狸爸爸》(美国)、《郎心似铁》(美国)、《理智与情感》(美英)、《肖申克的救赎》(美国) |
| 7月 | 动画电影展：《机动战士高达》(日本)、《心灵想要大声呼喊》(日本)、《生命之路》(韩国)、《恐龙当家》(美国)、《Love Live剧场版》(日本)、《金翅雀》(法国)、《小鬼救地球》(泰国)、《小蝌蚪找妈妈》(中国)、《山水情》(中国)、《鹿铃》(中国)、《牧笛》(中国)，武侠片展：《倭寇的踪迹》(中国)、《箭士柳白猿》(中国)、《师父》(中国) |
| 8月 | 《我不是王毛》(中国) |
| 9月 | 《忘了去懂你》(中国)、《十二公民》(中国)，李康生电影讲堂：《那日下午》(中国台湾)，英伦电影大师展：《红菱艳》《意大利任务》《巨蟒与圣杯》《告别有情天》《四个婚礼和一个葬礼》，《呼吸正常》(中国) |
| 11月 | 奥地利影展：《白袍下的抉择》《马孔多》《我最好的敌人》《幸福是什么》《何处是家园》《最后的障碍》，《路边野餐》(中国) |
| 12月 | 《喊山》(中国)、《山那边有匹马》(中国)，日本电影展：《秘密 秘密》《跨越栅栏》《永远的托词》《少女》《谁的琴》《我的叔叔》《殿下，给点休息》《浮生》 |

据列表所示,上海艺术电影联盟 2016 年共展映影片 64 部,其中按国别划分,中国大陆电影 22 部,台湾电影 1 部,韩国电影 5 部,日本电影 12 部,泰国电影 1 部,新西兰电影 6 部,美国电影 6 部,英国电影 6 部,奥地利电影 6 部;按类型划分,剧情片 46 部,动画片 11 部,纪录片 3 部,武侠片 3 部,戏曲片 1 部,既有史上经典影片,也有近期影苑佳作,并应和着不同年龄段观众的观影需求。

艺术片的常态化放映只是 SAFF 的第一步工作,此后它还将建立艺术片交易平台,定期开展版权交易,举行艺术电影交易论坛,开展新锐导演扶持计划等社会公益项目,每年末举办上海艺术电影联盟年度评选及颁奖典礼,推广新人新片。上海艺术电影联盟的建立和运行,也是上海市文化局打造上海文化品牌的一个重要举措。2016 年 12 月 22 日,南京正式加入上海艺术电影联盟,这是南京市文化广电新闻出版局、南京电影发行放映协会与上海艺术电影联盟合作推出的重大利好消息,它也昭示着艺术电影联盟蕴藏着越来越广的市场的需求。

## 四、2016 年上海电影市场发展概况

1. 上海电影营销发行情况分析

完善的电影制作、宣发、放映应是一整套系统的体制,因此要求整个电影行业的从业者必须具备高度的合作精神和全局意识,这一点在 2016 年上海电影产业的营销发行过程中表现得尤为突出。纵观 2016 年中国电影产出的实际状况,独资出品、发行的影片微乎其微,越是高成本影片越需要在影片的制作、发行、宣传、放映上进行明确的分工和精细的分账。这种整体意识和全局观念也得到了上海市文化政策制定部门的重视并出台了相关扶持措施。2016 年 10 月 26 日由中共上海市委宣传部、上海市文化广播影视管理局、上海文化发展基金会联合公布的《促进上海电影发展专项资金申报指南(2016 年版)》规定,不仅支持国内外制作主体来上海拍摄、取景、后期制作,尤其对在本市备案立项,并作为第一出品方的电影公司给予专门资助,同时为提升上海电影发行公司的发行能力,弥补上海电影发行短板,也鼓励上海电影发行公司建立健全全国性的发行网络。而本年度上海电影市场发展也呈现出以下几点明显的特征:

(1) 艰难摸索中的"完片担保"制度

"完片担保"制度起源于美国,是建立在完善的金融体系基础上的电影保险业务,目的在于保障一部影片能够顺利完成,主要获益者是资金相对短缺的独立

制片人和中小制片企业,但对大型制片企业也起到锦上添花的作用。① 本年度多次见诸报端的"保底发行"一词基本见证了"完片担保"制度在现阶段中国电影业中的萌芽情况。电影制作方参与保底,使电影得以按预计时间保质保量完工,同时将风险转移至发行方。从2012年上海市政府针对电影的多项投融资激发政策在完片担保方向的"破冰",到2014年上海电影节期间国产影片《如果还能遇见你》和《双重记忆》因首次尝试完片担保而备受瞩目,此制度是否会在中国出现水土不服的争议一直存在。但随着全球最大的电影完片担保公司——美国电影金融公司(FFI)中国上海分公司在2015年1月的成立,"完片担保"将在中国生根发芽已成定局,上海电影产业也成为此制度的首批受益者。

由上影集团出品的暑期档电影《盗墓笔记》至2016年9月11日票房已经突破10亿,成为暑期档唯一一部保底成功的电影,再次刷新去年上影出品的《天将雄狮》保持的各项市场纪录,成为上影集团今年8月17日成功登陆上交所之后打的一场漂亮仗。上影集团、上海电影股份有限公司董事长任仲伦在接受采访时,证实了这一盛传已久的10亿保底传言。宣发方面,《盗墓笔记》更在今年第一次促成了四海和五洲两大院线终端型发行公司的强强联手②,为更多上海电影的营销工作树立了标杆。

2016年,上海新文化传媒集团股份有限公司参与制作的《绝地逃亡》成为做足前期营销工夫的范例,影片2013年5月亮相戛纳电影节并举办午宴交流会;2014年10月该片举办了发布会,主要演员成龙、范冰冰亮相;2015年6月发布首款龙图腾海报和首批剧照,同年6月16日,该片在上海召开新闻发布会,并宣布上映日期;11月4日,片方发布4款场景版海报,以及名为"亡命天涯"的幕后特辑;2016年4月20日,片方发布"致敬版"海报及一支先行版预告片;5月22日,成龙携元彪出席《绝地逃亡》"拳笑归来"发布会;6月10日,剧组在上海召开发布会;6月21日,该片发布一支"惊喜若狂"预告;6月28日,该片发布一支欢脱风格预告及美漫风格海报;6月30日,片方发布"成龙带你飞"特辑;7月10日,剧组在上海举办发布会;7月14日,片方发布了范冰冰特辑;7月17日,该片在北京举行全球首映礼。同时影片注重海外宣传营销,与美国、俄罗斯、新加坡、荷兰、意大利、土耳其等国电影公司进行合作,并借助成龙、范冰冰等影星的国际

---

① 吴晓武:《为什么完片担保在中国举步维艰?》,《电影艺术》2011年第1期。
② 《任仲伦亲解〈盗墓笔记〉10亿保底发行局:这也是上影上市以后一声礼炮》,http://www.sfs-cn.com/node3/node1821/u1ai1553164.html 2016-9-14(2016-12-28)。

影响力促进影片票房增长。值得一提的是,《绝地逃亡》还成为2016年中国电影实行"完片担保"制度的实验,并积累了相当的经验教训。7月7日,北京唐德国际电影文化有限公司与天津联瑞影业有限公司、和和(上海)影业有限公司、北京中联华盟文化传媒投资有限公司签署《影片〈绝地逃亡〉联合发行合同》,详细规划了保底之外的票房阶梯式收益结构,实现收益后,唐德影视除与前述保底方签署《影片〈绝地逃亡〉联合发行合同之补充协议》,同时还邀请旗下子公司上海鼎石影业有限公司入局参与《绝地逃亡》的发行。① 虽然由于缺乏经验"二次保底"并未实现预期收益,但此次"完片担保"的前期有益尝试却激励中国电影产业继续砥砺前行,今后的发展方向是加强第三方监管、评估机构的风险预估,以期能够形成更加科学完备的上海电影产业成长格局。

(2) 粉丝经济当道之下的话题/IP效应营销模式

"粉丝"一词是英文单词Fans的汉语音译,用来指涉某物或某人的狂热爱好者。根据腾讯QQ大数据微报告,粉丝群中力量正在崛起的"95后"中43%表示最爱当红小鲜肉,而这一数据在95前人群中仅为27%。以天猫粉丝狂欢节为例,从平均购买力来看,粉丝人群比非粉丝人群高出约30%;而从品牌线上营销活动的转化率来看,粉丝人群是非粉丝人群的5倍。② 本年度上海电影市场中IP(Intellectual Property)一词的出现频率依旧居高不下,乃至占据各大学术研讨会议的标题。但对促生、主导、影响IP运作和泛滥的不良因素的批判之声也不绝于耳,广大电影研究人员除肯定IP对电影业的积极推动作用外基本上还是呼吁依托影视精品打动观众。在IP的高效运用方面,上海出品的纪录片《我的诗篇》提供了可供参照的范本。

《我的诗篇》是著名财经专家吴晓波策划发起的反映民工诗人的纪录片,导演吴飞跃、秦晓宇,2015年11月1日首映,2016年与另一部上海出品的纪录片《广富林猜想》入选国家广电总局2016年第一批优秀国产纪录片名录,并先后斩获上海国际电影节"金爵奖"、中国(广州)国际纪录片节"年度最佳纪录片",入围"金马奖"最佳纪录片和最佳剪辑,并正在为2017年的第89届奥斯卡奖做相关准备。2016年《我的诗篇》在宣发时注意与微信公众号等第三方互联媒体合作,

---

① 《制作方:唐德影视参与10亿保底〈绝地逃亡〉"二次保底"收益缩水3 200万》,新浪财经2016年8月26日。
② 何天骄:《粉丝经济当道 95后的明星喜好你得知道》,第一财经消费2016年11月7日。

借助朋友圈强劲的传播能力,组织发起了一场全国各大城市影视、诗歌爱好者"众筹观影"的活动,即由一位众筹发起人发起,参与者共同商定放映影院和票价,针对性地满足广大观众对暂时无法上映影片的观赏需要。众筹活动链接同时发售诗集的导演签名本,既做足了影片营销又促进了电影衍生品的热卖。至影片上映前一天全国票房已达244.2万,在上海地区的票房近31万,2016年影片共完成1 000场放映,观众达近10万人,足迹遍布全国205座城市。

  IP的盛行不是一国一地的事实,借力IP实现迅速盈利是近几年来电影业采取的一种相当"讨巧"的手段,甚至历来以讲故事见长的好莱坞也难逃此窠臼,正如万达集团董事长王健林10月17日在美国洛杉矶举行的万达电影峰会上指出的,"最近一些年,也许是好莱坞的公司过分地控制风险,防止亏损,所以创新的故事是很少,很多都是过去IP的延续,之一之二之三之四"①,但手握好牌如能打得出彩最终也将成为赢家,好莱坞的"星球大战"系列、"速度与激情"系列、"魔戒"系列已经证明,粉丝对真正的优质IP是认可的。但受买方市场牵制的IP要求电影业在对其挑选时必须思维清晰、目光长远,目前中国电影中缺乏具有影响力的动画IP和科幻IP,而本年度引进的日本动画电影《你的名字》虽然上映前在视频网站及存储云盘上流传有完整片源,但在12月初上映后还是取得了57 244.9万元的票房并获得了相当好的口碑。反观中国动画产业,大量动画电影情节幼稚、动作机械、思想内涵陈旧,从业人员要从日本同行处学习的东西依旧很多。为此,上海电影在影视资源改编时相当重视其已有的粉丝基数。2016年4月20日,尚世影业总经理陈思劼宣布了打造IP巨制《紫川》的计划。作为一本庞大的架空历史题材的奇幻小说,《紫川》在网上的被关注度高居不下,被业界称为是十年磨一剑的殿堂级网文巨制。早在四年前,《紫川》的所有改编权益已经被尚世影业购买,此次与尚世影业共同合作《紫川》项目的团队,一个是拥有杨幂、迪丽热巴等高人气明星的新型影视制作公司——嘉行传媒,另一个是中国最具影响力的国际文化运营投资平台——华人文化产业基金。三家强强联手,加上优酷作为合作平台支撑,《紫川》这个来自东方的奇幻史诗,自信可以成为未来三年内网民最喜欢、最期待的一部作品。② 而据上海市文广局的消息,由号称"中国第一国漫IP"的同名电影《我为歌狂》也已经进入剧本创作阶段,其音

---

① "万达集团"微信公众号2016年10月18日。
② 《尚世影业三个影视项目启动》http://www.smg.cn/review/201604/0164145.shtml. 2016-04-25(2016-12-28)。

乐与青春元素的结合,有望填补中国电影市场上此种类型片的空白。著名悬疑作家蔡骏的现象级情怀力作《最漫长的那一夜》也已经由上海浩林文化传播有限公司报送国家广电总局备案立项。未来几年,深挖共赢,多渠道开发,多平台展示,多方位互动,优质资源牵头盈利带动 IP 产业链完善依旧是上海电影发展的一个重要方向。

(3) 移动终端主导的互联网营销模式

互联网的诞生与迅猛发展密切了整个世界的联系,也为各国电影产业的做大做强提供了不可或缺的技术支持和高效的传播途径。中国巨大的人口基数和逐步提升的经济实力赋予越来越多的网络新兴媒体以生存的可能性和竞争的话语权,树立互联网思维成为时代对当代中国人基本素养的要求之一。

2014 年 8 月 18 日,中央全面深化改革领导小组第四次会议审议通过了《关于推动传统媒体和新兴媒体融合发展的指导意见》,这意味着来自国家层面的顶层设计将为互联网事业发展带来新的机遇,新型主流媒体的建构已经上升为国家战略。为全面落实《指导意见》,促进广播电视媒体转型升级,提升广播电视媒体在网络空间的传播力、影响力、公信力和舆论引导能力,2016 年 7 月,国家新闻出版广电总局就进一步加快广播电视媒体与新兴媒体融合发展提出了具体意见,要求广播电视媒体与新兴媒体融合发展应坚持正确方向、协同创新、因地制宜原则,力争在两年内使广播电视媒体与新兴媒体融合发展在局部区域取得突破性进展,形成几种基本模式。意见还提出了加快融合型人才队伍建设等 9 项任务和四项实施保障措施,从而为加快实现传统广播电视媒体与新兴媒体的融合作出了宏观布局上的总体规划与要求。

上海作为国际化大都市以及中国的金融中心,对新兴媒体的接受更是得风气之先,一些影视公司在影片发行营销时注重运用各种新媒体,使之产生了很好的效果。例如,上影集团、上海东方娱乐传媒集团有限公司参与发行制作的《罗曼蒂克消亡史》,公开上映前邀请知名影评人和观影团进行提前观赏和打分,为影片全面上映蓄势。截至该片上映一天后(2016 年 12 月 17 日晨),仅影评人"桃桃淘电影"的一篇关于该片的微信推送阅读量就达到 85 262 人/次。[①] 该片也是中国第一部通过运用互联网宽带实现传输拷贝的影片,仅用时 1 小时 15 分钟即完成整部影片的传输,业内人士认为这种做法标志着电影发行放映网络化

---

① 数据截至 2016 年 12 月 16 日,距离该片全国公映共 10 天。

时代的正式到来。该片上映当日在格瓦拉生活网采取针对上海电影观众的优惠购票活动,票价低至 19 元,加之影片中大量对白采用沪语,人物形象设计方面的高度历史还原性,因此吸引了大量具有怀旧情结的上海市民前往观影,票房方面也取得了不俗成绩,上映 10 天累计 1.04 亿。又如,由上影集团参与制作发行的影片《铁道飞虎》档期安排在圣诞,全国首日票房突破 5 200 万,主要演员有成龙、黄子韬、王凯、王大陆等人气明星,剧情轻松愉悦,为抗日题材电影的创作提供了新的呈现方式。影片从上映前一天至圣诞节当天通过娱票儿、格瓦拉等购票终端发起优惠活动,从将活动界面截图发送至微博或微信朋友圈者中随机抽取 100 名观众赠送该影片的免费电影票,从侧面对影片进行了有力宣传。"铁道游击队"和"成龙""小鲜肉"等话题的成功运作反映在图表中则更加直观,图 1 中横向展示的是该片距离上映的时间,纵向展示观众认知度及购票指数①,强大的营销力度使影片的发行赢在了起跑线上。

图 1

另一方面,由上海广播电视台和上海市卫计委联合策划拍摄的 10 集新闻纪录片《人间世》、由上海唐德影院管理有限公司参与制作发行的纪录片《生门》、由上海笃影文化传媒有限公司投资及项目统筹的国内首档大型中医药文化系列纪录片《本草中国》也成为本年度上海影视中口碑颇好的作品,其中虽仅有《生门》得以上映且票房惨淡,但三部作品在微信、微博获得的好评如潮,不少观众甘之

---

① 数据来源:艺恩网电影智库。

如饴,其余两部在各视频网站定期更新,可以想见,这类品质之作在宣发方面还需探索出更加有效的途径,发挥出互联网经济的潜力。

2016年度纪录电影方面可作为模板参照的是陆川的《我们诞生在中国》,它由美国、中国、英国联合拍摄,由上海东方传媒集团有限公司旗下全资子公司尚世影业与迪士尼影业、北京环球艺动影业联合出品,于2016年8月12日在中国上映,著名演员周迅担任中文解说。影片借鉴美国"自然电影"的拍摄要求,恪守严格的拍摄伦理和拍摄道德,集中讲述了大熊猫、雪豹、金丝猴三个中国珍稀野生物种的故事。但这部质量上乘作品的票房收入在上映初期却因中文译名不佳、排片率低等原因不太乐观,制片方之一迪士尼影业紧急寻求与猫眼电影合作,希望猫眼能够参与这部影片的宣传工作。猫眼首先启用平台大数据对影片做了用户分析,根据分析结果紧扣"亲子"主题,在猫眼APP、美团电影频道、大众点评电影频道上为影片注入大量宣传资源,并发起"请你看电影"主题活动,在合作的线下亲子乐园定向投放《我们诞生在中国》宣传物料;还与北京、上海、郑州当地残联合作,在三地举办了《我们诞生在中国》公益观影活动,邀请妈妈带着小朋友们免费观影,精准影响目标用户。在数据指导下,猫眼为影片做到了在海量用户中实现精准触达,还更进一步激发了用户口碑和自发推荐。在猫眼介入1周后,8月18日影片排片率达到了4.2%,比原来提升了2.5倍,而且打破了业内纪录片首周末票房纪录。① 最终影片票房超过6 600万,创下了国内自然电影票房最高纪录,此举也成了利用大数据营销实现票房逆袭的案例。影片在影院的公映正式收官后,又在腾讯视频APP付费播放,既满足了更多观众的需求,也与腾讯视频实现了互惠共赢。影片已于2017年4月21日在北美地区上映。

(4) 多种多样的营销发行方式

除上述营销发行方式以外,上海电影产业及其相关部门还采取了多种多样的手段与措施以推动上海电影的长足发展。这些举措凝聚了官方和民间的双重优势,准确把握市场在资源配置中起决定作用的社会主义市场经济的时代定位,同时大力推广、孵化一批弘扬时代主旋律的优秀作品,努力在"十三五"规划文化政策的指导下,使电影产业的增长结构实现良性循环,同时本年度上海电影产业整合营销的策略继续深化,与微博、微信等的互渗互动愈益频繁,类似豆瓣网同

---

① 《猫眼CEO郑志昊:帮助〈我们诞生在中国〉实现票房逆袭》,网易新闻2016年9月13日 news.163.com/16/0913/16/CORVIC4H000/4AED.html。

城活动中的线上邀约—线下观影—线上评价的高效参影方式得到了观众的认可与接受并得到进一步完善。

2016年10月20日,张江高新区首部文化和科技融合的电影《异性合租的往事》在上海张江长泰广场举行全球首映式,影片首次将"张江男"作为电影角色呈现在公众面前,这也是中国首部以科技园区为主线情节演绎的电影。该影片由上海市张江高新技术产业开发区管委会、上海张江高科技园区开发股份有限公司、上海人大人文化传播有限公司等单位联合摄制。作为张江高新区文化和科技融合建设的新符号,上海张江高科技园区开发股份有限公司对电影的场地筹备和后期宣传等都给予了大力支持和积极关注。2016年12月初市文广局影视处公布《促进上海电影发展专项资金2016年度资助项目》,资助处于选题孵化中的《三重门》《法门寺密码》《一个政党的诞生(建党100周年)》等13部影视作品,资助处于剧本创作中的《地久天长》《中国公民》等14部作品,其中包括两部动画电影剧本《十万个冷笑话2》和《封神榜之哪吒闹海》,重点拍摄的有上海电影(集团)电视剧制作有限公司的《中国公民》、爱奇艺影业(上海)有限公司的《桃源》及上海萌点影业有限公司的动画电影《小兔侠》等影片。并公布了本年度重点奖励的《我们诞生在中国》《七月与安生》《盗墓笔记》等12部佳作,鼓励《黑处有什么》《七月与安生》《叶问3》等上海出品的电影赴境外参加国际电影节、赴境外发行,同时致力于搭建国产电影海外推广平台、优秀国产片海外展映平台,推动中国电影海外孵化放送,还支持影片在上海取景、摄制,上影集团官网对《上海王》斩获第12届中美电影节开幕式暨"金天使奖"最佳影片、最佳年度导演、最佳男配角三项大奖,3D京剧电影《萧何月下追韩信》摘得最佳戏曲电影奖,《大医——吴孟超的报国之路》荣获"金天使奖"等进行了隆重介绍。以上各种举措均通过政策公示的方式,促进了影片在观众中的传播,使一批处于酝酿阶段的影片先期进入观众的视线。

另外,2016年度上海市文化广播影视管理局将旗下控股的云集将来传媒(上海)有限公司与上市公司响当当—笃影文化传媒集团合作,制作出优秀纪录片《本草中国》,进入了国家新闻出版广电总局2016年第二批优秀国产纪录片名录,通过跨界合作创造出了更大的商业价值。

艺术电影的宣传放映方面,上海依旧走在全国前列,成绩卓著的当属上海艺术电影联盟。联盟由上海市电影发行放映行业协会运营,成立于2013年7月,是全国第一条真正意义上的"艺术院线",它坚持放映国内优秀的艺术影片,将艺术影片放映常态化。联盟成立至今共展映国内外影片近百部,观众近40万人

次。不仅在国内举办过数十个国家的电影展映,还在东京、首尔等8个城市成功举办了中国艺术电影展。2016年3月和5月,上海艺术电影联盟先后在上海SFC上影新衡山店等4家影院,展映了《喜马拉雅天梯》《霸王别姬》(京剧)《黑骏马》、《告别》(蒙古族女导演德格娜编导)等4部影片。影片售票方式与时俱进,全部通过微信电影票、格瓦拉生活网进行在线售票,并通过微博、微信等手段加大宣传力度,满足了上海市民对艺术电影的观赏需求,扩大了艺术电影的社会影响力和观众接受度。9月,上海艺术电影联盟成功举办中国艺术电影伦敦站的展映,此次活动中《河》《少年巴比伦》《心迷宫》《霸王别姬》(京剧)等4部华语影片登陆英国顶级艺术影院,并联合中国研究巨头亚非学院做学术研讨,全部影片均免费观赏,有力促进了中国艺术电影的海外传播。2016年年底上海艺术电影联盟与南京市文化广电新闻出版局、南京电影发行放映协会合作推出艺术电影专项展映活动,采取"固定影院放映、长线定期放映、优选影片放映"的方式,使南京市民从2017年1月1日起可在新街口影城等7家影院中观看精选的艺术电影,①此举进一步提升了上海艺术电影联盟在全国的影响力,有助于构筑中国艺术电影的健康生存环境,鼓励更多有艺术追求的电影人从事更有水准的艺术电影创作活动。

另外,本年度上海电影还采取提前观影、试映、路演、包场优惠、公益放送等宣传方式促进票房盈利,映后的现场探讨、微信公众号特邀评审团打分,美团、豆瓣、淘票票、娱票儿、格瓦拉、爱奇艺、优酷、腾讯等移动终端主导的在线评论、抽奖赠票、购票优惠等行为也在相当程度上助力了上海电影的宣发。

2. 上海电影票房收益结构分析

本年度上海电影取得的最为喜人的成绩莫过于上海电影股份有限公司的上交所正式挂牌,至此,上海电影终于紧跟在中影之后,在各大地方电影集团中脱颖而出。上海联和院线作为上影集团的"核心竞争力",到2015年年底已共有295家加盟影院,拥有1 659块银幕,票房年收入达到31.46亿元,市场份额为7.14%,以年票房衡量,在全国所有院线中位列第四。② 2016年联合院线票房约36.1亿元,同比增长约14.7%,增幅高于大盘11%,放映场次354万场,观影人次9 943万人,在全国各大院线中排名稳居第三,较上年位次进步一名。放映国产片367部,国产片票房19.9亿元,占比达55%。截至2016年年底,上海联合

---

① "电影山海经"公众号2016年12月24日。
② 银幕穿越者:《紧跟中影,上影上市,国有电影公司将强势崛起?》,搜狐2016-08-19 http://mt.sohu.com/20160819/n465032830.shtml.2017-01-17。

院线加盟影院数达到 400 家,银幕数 3 000 块,涵盖全国 27 个省市区,123 座城市。本年度新增影院 90 家,新增银幕数 630 块,新开影院年度票房达 4.2 亿元,年票房体量超过 1 000 万的影院有 134 家。2016 年联合院线下辖的上海影城东方巨幕影厅为放映李安新片《比利·林恩的中场战事》成功引进 120 帧放映设备,成为全球具备此放映条件的五家影院之一。而上海影城东方巨幕影厅也创下本年度全国单月、单厅、单片票房超过 2 100 万的成绩。①

从下列各表中基本上也可以一窥上海电影在票房方面对中国电影的贡献:

| 排名 | 档期名称 | 档期票房(万元) | 总人次(万) | 影片名及票房(万元) |
|---|---|---|---|---|
| **1** | **2016 春节档** | **304 302** | **8 344** | **美人鱼(148 470)** |
| 2 | 2015 国庆档 | 185 516 | 5 660 | 夏洛特烦恼(55 848) |
| 3 | **2015 春节档** | **179 749** | **4 580** | 天将雄师(45 767) |

(近五年来七天档期影片票房排行前三名②,黑体部分为上海参与制作或发行影片。)

| 排名 | 档期名称 | 档期票房(万元) | 总人次(万) | 影片名及票房(万元) |
|---|---|---|---|---|
| 1 | 2016 元旦档 | 84 858 | 2 595 | 唐人街探案(28 619) |
| 2 | 2016 端午档 | 83 583 | 2 319 | 魔兽(64 752) |
| 3 | **2016 五一档** | **65 768** | **2 012** | 北京遇上西雅图(32 988) |

(近五年来三天档期影片票房排行前三名③,黑体部分为上海参与制作或发行影片。)

| 排名 | 档期名称 | 档期票房(万元) | 总人次(万) | 影片名及票房(万元) |
|---|---|---|---|---|
| **1** | **2016 情人节档** | **58 937** | **1 607** | **美人鱼(30 801)** |
| 2 | **2016 七夕档** | **25 676** | **786** | 盗墓笔记(13 939) |
| 3 | 2014 七夕档 | 24 169 | 667 | 白发魔女传之明月天国<br>(10 416) |

(近五年来一天档期影片票房排行前三名④,黑体部分为上海参与制作或发行影片。)

---

① 木夕:《上海联和院线 2016:票房稳居第三 增幅高于全国》,载 2016 年 1 月 11 日《中国电影报》。
② 数据来源:艺恩电影智库。
③ 同上。
④ 同上。

下表为2016年国产片票房过亿影片前二十名①,黑体部分为上海参与制作或发行影片。

| 排名 | 全年票房总排名 | 片 名 | 上映日期 | 票房(万元) |
| --- | --- | --- | --- | --- |
| **1** | **1** | **美人鱼** | **2月8日** | **339 300** |
| 2 | 5 | 西游记之三打白骨精 | 2月8日 | 120 200 |
| 3 | 6 | 湄公河行动 | 9月30日 | 118 100 |
| 4 | 7 | 澳门风云3 | 2月8日 | 111 900 |
| **5** | **8** | **功夫熊猫3** | **1月29日** | **100 200** |
| **6** | **9** | **盗墓笔记** | **8月5日** | **100 100** |
| 7 | 11 | 长城 | 12月16日 | 97 500 |
| 8 | 12 | 绝地逃亡 | 7月21日 | 88 900 |
| 9 | 14 | 从你的全世界路过 | 9月30日 | 81 200 |
| 10 | 16 | 北京遇上西雅图2 | 4月29日 | 78 900 |
| 11 | 17 | 叶问3 | 3月4日 | 76 900 |
| 12 | 19 | 寒战2 | 7月8日 | 67 800 |
| 13 | 22 | 使徒行者 | 8月11日 | 60 500 |
| 14 | 24 | 大鱼海棠 | 7月8日 | 56 500 |
| 15 | 28 | 我不是潘金莲 | 11月18日 | 48 300 |
| 16 | 32 | 铁道飞虎 | 12月23日 | 42 900 |
| 17 | 33 | 摆渡人 | 12月23日 | 40 500 |
| 18 | 37 | 爵迹 | 9月30日 | 38 100 |
| 19 | 39 | 火锅英雄 | 4月1日 | 37 100 |
| 20 | 42 | 致青春:原来你还在这里 | 7月8日 | 33 500 |

根据图表显示,传统意义上以区域划分的纯粹"上海电影"所占比重极小,这与权威机构发布的本年度国片前十80%为合拍片的信息是一致的。② 尤其是上

---

① 郝杰梅:《2016年中国电影票房457亿元观影人次超过13亿(附84部票房过亿影片)》,《中国电影报》官方微信2016年12月31日。
② 李霆钧:《创新高! 2016合拍片立项89部,国片前十80%合拍》,《中国电影报》微信公众号2017年1月12日。

海东方梦工厂出品的中外合拍片《功夫熊猫3》对促进中外电影艺术的交流具有显著效果,而中国文化主管部门也规定,合拍片享受国产片待遇。在各热门档期中上海参与制作发行的电影在票房方面均有出色表现,选取一天以上(含)节日上映的影片票房均在2亿以上,所制作的影片类型多为喜剧片、爱情片或含奇幻、侦探元素的动作片,影片参演人员方面上海电影更加注重明星的粉丝号召力,主要角色基本采用最为观众认可的一线明星以降低投资方的风险,视效方面更加希望给观众以强烈的视觉冲击,大制作影片基本全部采用3D的呈现方式,因此对放映影院的技术要求也更加严格。而根据猫眼专业版对本年度全国范围内上映影片的统计,从影片类型划分,100部喜剧、42部动作片贡献了全年69%的票房,172部剧情片和41部动画片,贡献了36%的票房。2016年国产片票房占比为58%,90部进口片票房占比为42%。① 由此可见,上海电影票房收益与全国电影市场所反馈的信息相差无几,日后还需紧密结合整个中国电影市场的需求来进行电影创作,同时应当积极借鉴兄弟院线、同级别城市在放映、制片方面的成功经验,大胆起用新演员,加强文艺片创作,保持动画片创作优势,锤炼宣发手段,开发潜在观影人群,以更加优质的作品回馈观众。

3. 上海电影观众观影情况分析

2016年度全国观影人次达到13.8亿,较2015年增长9.5%。2016年度电影购票线上化率达到了76%,较2015年的54%提高了22个百分点。平均票价方面,2016年平均电影票价为33元,同比上一年度的35元降低了5%。2016年观影用户构成中,90后用户占比为60%,95后用户占比为23%;用户地域分布中,一线城市用户分布为13%,二线城市为43%,三线城市为19%,四线城市为24%。2016年全国电影总票房为457.12亿元,同比增长3.73%,其中,上海电影总票房为30.37亿元,比去年同期增长3.3%,占全国总票房的6.64%,超过北京的30.27亿夺得2016年度城市票房冠军,2016年上海放映电影场次为2 560 518场,全国占比3.42%。全国城市院线观影人次为13.72亿,同比增长8.89%,上海观影人次为0.73亿,占全国5.32%,在全国各省市中排名第四,位列广东、江苏、浙江之后。平均票价43.17元。在影院建设方面:全国新增影院1 612家,新增银幕9 552块;上海新增影院51家,新增银幕351块,分别占全国

---

① 《2016年度票房盘点:增速放缓、黑马稀缺、〈美人鱼〉夺冠》,猫眼专业版2017年1月1日。

比例的3.16%和3.67%。全市共有影院253家、银幕数1416个、座位数211925个,已成为全国拥有影院数和银幕数最多的城市。仅2016年12月单月上海地区影院票房为2.88亿元,比去年同期增长5.49%,其中国产影片1.46亿元,进口影片1.42亿元。放映场次23.56万场,观影人次722.90万人次,分别比去年同期增长38.43%和11.72%,平均票价39.91元。① 综合来看,上海市人均电影票价高出全国平均票价10多元,加上观影人次较多,对全国票房的贡献就相对较大。而据上海市统计局的数据,2015年年末全市常住人口为2 415.27万,其中外来人口981.65万,日均观众人次为18.66万,这就是说平均每个常住人口一年只去电影院看3次电影,这与发达国家如美国的电影观众平均一年近6次的观影频率差别较大,未来上海电影乃至中国电影在吸引观众进影院观影方面依旧任重道远,此外,还需通过各种有效手段维持现有的忠实观众。

除了传统的商业行为,上海电影还注意培养更多的中低收入市民观众如残障人士等,使看电影成为一种常规的文娱活动。2016年10月,为庆祝"第33届国际盲人节"和"上海无障碍电影放映日",杨浦区残联与上海广播电视台、四平电影院联合举办"上海市无障碍电影放映日"暨"杨浦区第五届残障人士电影观赏周"活动。活动历时7天,以包场的形式播放本年度最新上映的电影《湄公河行动》《从你的全世界路过》《王牌逗王牌》《惊天破》以及盲人无障碍电影《我们诞生在中国》,全区12个街道(镇)残障人士共有1 200余人分批次前往观看。其包场的方式是近几年电影售票形式的显著特色,由此也启示我们:上海电影市场未来可以在吸引群体观众方面多下一些功夫。

### 五、2016年上海电影衍生产业链的发展概况

1. 上海电影衍生产品的开发情况分析

广义上的电影衍生产品是一切由电影内容而衍生的产品。狭义上来讲,电影衍生产品是创意设计的一个创新性的结果,它始终以电影内容为基础,是通过对其中的要素进行加工创造而形成的、具有一定实际用途的产品。这些产品的形态与电影内容密切相关,既包含非实体性的(视听、演艺等)产品,也包含实体性的产品。为延伸电影的传播、品牌的创建起到积极的促进作用。② 相较于北

---

① 上海市电影发行放映协会:《2016年12月上海市电影市场情况分析》。
② 尼跃红:《发展电影衍生产业已成为创意经济时代的现实需要》,《北京电影学院学报》2016年第1期。

美及欧洲的电影工业体系,中国的电影衍生产品的开发和消费情况还存在很大的提升空间,美国电影产业收入中来自电影后期衍生产品开发的份额高达70%以上,但中国电影的收入却八成以上来自电影票房,主要存在的问题是即时性产品开发不够、质次价昂、缺乏风险预估和管控能力、版权意识不够甚至匮乏、侵权现象严重等。

上海电影衍生产品开发情况及其存在的问题与全国一线城市中电影衍生品市场开拓情况大同小异。随着万达集团本年度7月下旬收购时光网实现强强联合,并宣布强势进军电影衍生品行业,上海电影衍生品开发前景机遇与挑战并存。一方面,时光网在此前已经充分意识到本行业的巨大盈利空间,在衍生品领域"摩拳擦掌"逾三年,尤其专注于正版衍生品的授权发售,上海完全可以凭借强大的消费欲和购买力加盟时光网衍生品门店,一统此前一直存在的衍生品零售乱象;另一方面万达集团通过几次对美国电影公司的并购必将引进好莱坞先进的电影衍生产品开发策略,强化品牌意识势在必行,而这方面正是上海电影衍生品行业欠缺的。

值得欣慰的是,上海电影衍生产品从未止步。2016年春节期间,上海美影厂联手肯德基推出的三款Q版"美猴王"玩具热销,其"猴王当道"套餐大受欢迎。暑期,上海美影厂再度携手肯德基,集结孙悟空、黑猫警长、葫芦兄弟、哪吒、阿凡提、马良等六大经典国产动画IP,打造"重温童年经典"主题活动,卡通形象不仅登上儿童餐卡通桶,桶身还可以DIY成卡通人物面具,连桶盖的卡通人物撕下后都可以作为书签使用。此外,随餐附赠的动画故事连环画,以有趣易懂的方式重现六大经典动画的故事情节,而每本连环画后的二维码也带领孩子们进入有声故事的世界,其中《大闹天宫》和《金猴降妖》的故事特别由孙悟空的配音员李世宏录制,让孩子们重温经典,享受文化的熏陶[1],上影厂与肯德基甚至将合作延伸到了上海书展。这种电影与餐饮业的跨界联动无疑为衍生品的开发拓宽了思路,更值得在全国大中城市推广,有此成功尝试,上海电影不妨将联动范围扩展到各类型电影与不同行业、不同品牌的合作中去,如2016年上海国际电影节期间组委会就曾授权苏宁易购进行电影节衍生品开发。[2]

实际上电影衍生品的开发营销也有明显的阶段性特色,其衍生思路虽纷繁

---

[1] 《肯德基套餐　重温六大经典国漫》,载2016年8月14日《北京晚报》。
[2] 《上海国际电影节试水电影节衍生品开发》,新华网2016年6月1日。

复杂但万变不离其"宗"——根基是获得高度认可的影视品牌,主题公园就是电影目前最成功的衍生产品开发项目,而《爸爸去哪儿》大电影也可以看作电视节目的衍生产品。本年度颇受专业人士青睐的电影《罗曼蒂克消亡史》一经上映,其插曲《Take Me to Shanghai》凭借作曲者梅林茂(曾因为电影《花样年华》《2046》《十面埋伏》《满城尽带黄金甲》《苏乞儿》等制作插曲为中国观众熟知)的广泛知名度在音乐网站网易云音乐受到热议,考虑到以上电影插曲接受者多为文艺青年,各视频网站宣发影片公布的英文插曲MV时将此曲定义为洗脑英文插曲"阴阳师"的作品,梅林茂与本年度最受欢迎的游戏《阴阳师》配乐者的关系也随之浮出水面,影片辨识度得以激增。但起初网易云音乐线上本片只有部分插曲可以免费播放,于是影片官方微博12月19日对片中大部分音乐的制作者80后作曲家郭思达进行了重点推介,由其作曲的《你在哪里,我父》随即迅速上线,影评人还在知名电影微信公众号"虹膜"上对这名优秀的作曲家进行了介绍①,文章阅读量超过两万人次,不少读者评论说愿意购买电影原声大碟。

做好电影衍生产品开发的关键是做好前期介入和工艺开发,摸准电影产业是商业与文化的结合这一本质特性②,而电影衍生产品开拓出广泛市场的基础则是发达的电影工业和广泛的群众基础③,本年度《中国黄金报》发布的一则关于某黄金品牌获得迪士尼授权开发相关产品的消息则可以为上海电影衍生产品的开发销售提供思路借鉴④,原因在于电影衍生品在与电子消费品和高端奢侈品的联动开发方面仍极其欠缺。本年度成功实现影游联动的《魔兽》衍生品的开发也可以为上海电影提供参考。6月15日第一财经商业数据中心(CBNData)发布的《卡通形象玩具研究报告》称,2016年中国玩具市场预计规模达112.25亿美元,泛90后逐渐成为玩具市场的主力。中国玩具市场规模每年稳步递增,高于全球市场增速近一倍。基于电子商务的飞速发展,网购成了无可取代的趋势,线上玩具店呈现更为丰富的品类及更有优势的价格;23~35岁年龄段的成年人对于玩具市场的消费占据主导地位;二线、三线、四线城市对于玩具市场的消费逐年上升。网络化、成人化、城市下沉成了驱动玩具市场的"三驾马车"。2015

---

① 《玛丽苏之光〈罗曼蒂克消亡史〉登顶年度神片后,他竟然被观众误解》,微信号"虹膜"2016年12月22日。
② 牟璇:《电影衍生产品的喜与忧:不是所有IP都适合好产品需要提前介入》,载2016年4月19日《每日经济新闻》。
③ 韩璟:《中国电影衍生产品市场很大》,载2005年9月8日《解放日报》。
④ 徐以冰:《卓尔珠宝获迪士尼授权》,载2016年7月8日《中国黄金报》。

年最爱流行类卡通形象的城市中上海排名第五,是唯一一个入选的一线城市,与广东一道为此类产品的消费贡献了近四分之一左右的销售金额。① 上海电影要加强衍生品开发,就不可忽视以上数据的参考价值。

除了上述衍生路径,传统意义上与电影相关的图书音像制品、电脑周边装饰性物品、服饰、餐饮等也仍具有可开发空间,新的拓展思路潜力巨大,如宣发视频、网络微表情/习语熟语、雕塑及影视频道转播权让渡、寻租等,开发依据依旧是提高电影自身的价值,真正使得电影具备纪念意义。对于目前存在的衍生品实用价值低下、自主创新性不够、同行之间恶性竞争等现象也应当做好规避。

2. 影视基地和主题公园经营状况分析

2016年6月16日上海迪士尼主题公园的盛大开幕是一件引人瞩目的大事。上海迪士尼乐园总投资达340亿元人民币,迪士尼主题公园的构想属于IP形象的二次开发,本质还是依附于迪士尼文化,因此上海迪士尼运营方也特别注意呈现"原汁原味迪士尼,别具一格中国风",为了将中国元素与迪士尼故事更完美地结合在一起,乐园内由中外艺术家共同设计创作了十二生肖壁画,每一位明星的选择都经过了深思熟虑和层层"选拔",正如中国传统的十二生肖一样,有着独特的性格和寓意。为了加大宣传力度,"上海迪士尼度假区"官方微信早在2014年8月2日就开始运营。开幕前三个月上海迪士尼官方微信公众号公布了详细的售票渠道,包括官方直营、授权合作等途径,门票于2016年3月28日始发。开幕后又针对性地上线了自助改期通道,为游客提供快速便捷的自助查询与改期服务。距开幕不到半年,上海迪士尼乐园携其世界级的景点和现场娱乐演出在由国际游乐园及景点协会(IAAPA)主办的2016景点博览会上荣获多项国际顶级大奖。在国内外众多主题乐园中摘得唯一"杰出主题乐园成就奖",并斩获2016年世界主题娱乐协会(TEA)和国际游乐园及景点协会(IAAPA)颁发的四项大奖。② 为输送游客和提升宣传,开园当天中午12点起,2列迪士尼主题列车正式上线,分别在上海地铁11号线迪士尼站和罗山路站相向始发,载客运营。待游客数量逐渐稳定后,主题列车将进一步增加到4列。③ 为进一步缓解迪士尼开园后高峰客流交通压力所开辟的疏散通道S3公路先期实施段主线高架道路(包括周邓公路一对上下匝道)也于2016年12月28日建成通车。自

---

① 《男性驱动卡通形象玩具消费》,第一财经2016年6月15日。
② 《上海迪士尼获"杰出主题乐园成就奖"》,载2016年11月18日《浦东时报》。
③ 《米奇陪你坐地铁! 迪士尼主题列车后天起正式运行》,上海发布2016年6月14日。

此以后,往迪士尼乐园的车流可通过"S3 公路→周邓公路→国际旅游度假区及迪士尼乐园南入口"的路线前往,避免乐园西出入口的交通流量过于集中。① 10 月下旬,度假区公布将推出 3 种畅游季卡(平日卡、无限卡、周日卡),儿童、老年人和残障游客的特别优惠也适用于畅游季卡。② 11 月 10 日上海迪士尼度假区宣布乐园主题园区将增至七个,第七个园区以电影《玩具总动员》中的角色作为主题,新园区计划于 2018 年向游客开放。③ 2016 年度上海迪士尼乐园总体运营情况良好,经济效益也基本达到了预期目标。

2016 年由中美合作推出的《功夫熊猫 3》如期上映,使东方梦工厂这个 2012 年 8 月正式落户徐汇"西岸文化走廊"的影视动画制作基地再次进入公众视野并再度引起震撼效应,不少业内人士认为,《功夫熊猫 3》实现了经典动画形象阿宝的真正回归。2016 年 5 月 25 日,在阿里巴巴集团主办的首届"全球粉丝经济峰会"上,东方梦工厂衍生品副总裁朱承华以《功夫熊猫 3》为例,分享了打造国民级 IP 的成功经验,同时还与阿里巴巴共同宣布,将再次联手阿里巴巴达成战略合作,与旗下淘宝、天猫等平台共同开发销售由梦工场动画(Dream Works Animation)最新打造的动画电影 Trolls 的衍生产品,为消费者提供一个更为便捷地购买正版且品类丰富的电影衍生品的电商平台。充分利用了"左岸"集聚区内原有金融、传媒、艺术优势的东方梦工厂虽在经营策略和经济效益方面讳莫如深,但通过管理层聘用曾担任迪士尼公司动画电影部分研发总监的周佩玲为创意总监、凭借《捉妖记》蜚声中国电影界的许诚毅为高级监制和创意顾问等举动,可以预见东方梦工厂的商业和艺术抱负远不止于维持现状。

为贯彻上海市国民经济和社会发展第十三个五年规划纲要中提出的"增强城市文化软实力"精神,长宁区影视文化建设方面亦有新动向。2016 年 12 月,经过三年半的建设,承载几代长宁人记忆的天山电影院华丽变身为虹桥艺术中心正式对外开放。这是一座集剧场、影院、展览空间于一体的综合性文化设施,同时影院部分仍保留"天山电影院"的品牌。新建成的虹桥艺术中心包含一个千人剧场,七个特效影厅,数个活动空间,是一座集剧场、电影放映、文化艺术展览

---

① 《去迪士尼更方便! S3 公路先期实施段主线高架今起通车》,上海发布 2016 年 12 月 28 日。
② 《上海迪士尼将推季卡! 11.12—明年 3.31 可多次入园》,上海发布 2016 年 10 月 31 日。
③ 《上海迪士尼将新增"玩具总动园"园区! 预计后年开放》,上海发布 2016 年 11 月 10 日。

等为一体的综合性文化设施。剧场共有固定座位1 001个,其中一层池座725个,二层楼座276个。舞台配备三档升降乐池,可满足常规乐团的演出需求。当升降乐池降至地面时,剧场座位总数可增加到1 060个。七个不同规格的放映厅共有929座,其中有4K杜比全景声影厅1个、4D动感影厅1个、VIP多功能影厅1个、3D数字影厅4个。艺术中心外观设计成折纸形状更利于传声,令观众无论身处何处,均能获得良好的视听效果。剧场配备先进的灯光和音响设备,适合举办音乐剧、话剧、综艺舞台秀、戏曲等多种形式的演出。[1]

据统计,截至2013年底,上海市共有114家文化创意产业园区,其中涉及影视类的园区共计15家,分布在全市的11个区域内。[2] 其中比较著名的有松江区车墩镇北松公路4915号的上海影视乐园、松江区玉阳路699弄1号的上海仓城胜强影视文化产业园区、宝山区上大路1号的上海动漫衍生产业园、浦东新区张江路69号的张江动漫谷等,普陀区也正积极打造金沙江路互联网影视产业集聚带,制定影视产业相关促进政策,积极推动互联网影视产业的物理、政策、发展"三个空间"建设,吸引阿里巴巴影业有限公司、联瑞(上海)影业有限公司、上海淘票票影视文化有限公司等一批行业领航企业落户普陀。[3] 但与昔日的辉煌成就相比,上海传统影视基地的产出能力逐渐被北京怀柔影视基地、浙江横店影视城等赶超也是不争的事实,相关部门力求通过实现产学研相结合的方式(如上海温哥华电影学院等的建成招生、环上大产业园区的建设等)来实现上海电影的振兴,从源头上为上海电影输送具备过硬专业知识的电影人才,其成效如何也将拭目以待。

### 六、上海电影产业发展的战略思考与对策建议

众所周知,上海电影有悠久的历史传统,曾为中国电影的发展做出过突出贡献。因此,在当下中国电影产业的发展格局中,上海电影产业理应占据重要地位,充分发挥领军作用。然而,就现状而言,虽然已经取得了较显著的成绩,但还有一些较明显的不足和差距需要克服与弥补,故而特提出以下对策建议:

---

[1] 《原天山电影院变身"折纸"重归巢》,上海市人民政府网2016年12月9日。
[2] 金林:《上海电影产业集聚的现状与条件——基于上海影视文化创意产业园区的研究》,载《上海电影产业发展报告(2016)》第113页,上海社会科学院出版社,2016年。
[3] 《普陀区树立互联网电影品牌,大力发展文化产业》,普陀投资2016年12月22日。

1. 进一步完善电影产业政策体系

对于上海电影产业的发展来说,进一步完善电影产业政策体系是一件十分重要的工作。因为各种政策的制定和出台既代表了政府主管部门的态度,也对上海电影产业的发展具有实际的引导和推动作用。特别是2017年3月《中华人民共和国电影产业促进法》正式颁布施行以后,上海市电影产业的政府主管部门应根据《电影产业促进法》进一步修改和调整此前的有关政策规定,使之符合该法律的各项条文。同时,还需要依据该法律的有关规定和上海的实际情况,制定和出台一些新的有利于进一步促进电影产业发展的相关政策,或对以前的政策条文进行细化,提出一些具体细则,以便于贯彻落实,从而不断完善上海的电影产业政策体系,让政策产生红利效果。

显然,政府主管部门只有对电影产业的发展实行依法管理,为各类影视企业作出表率,才能使这些影视企业严格遵循和贯彻落实《电影产业促进法》,并依法推进电影产业快速发展。

2. 进一步加强队伍建设,构筑人才高地

上海电影界曾经人才荟萃,明星辈出,他们代表了上海电影的辉煌,在国内外都有很大影响。但新世纪以来,上海电影创作队伍逐渐萎缩,人才断层和外流情况十分明显。在由上海制作出品的各类影视作品中,主创人员多数也不是上海的编、导、演。上海近几年在与梦工厂、迪士尼等国际顶尖的影视机构合作中,也暴露出自身各类电影人才严重缺位的问题。应该看到,振兴电影产业最重要的是人才,这是电影产业链最前端的问题。没有各类优秀的人才,一切计划都是空谈。因此,如何留住人才、吸引人才、培养人才,构筑好人才高地,乃是上海电影产业发展的当务之急。

近几年来,随着上海在电影产业方面推出了一系列优惠政策,人才短缺的现象有所改变。不仅像徐峥这样的本土人才开始回归上海,而且宁浩、赵宝刚、王小帅等一些非本土的优秀人才也开始入驻上海。2015年7月,陈凯歌导演出任上海大学上海电影学院院长;2016年6月,贾樟柯导演又受邀担任上海大学上海温哥华电影学院院长,他们不仅为上海电影教育事业带来了一定的名人效应,吸引了更多青年学子前来这两所电影学院就读,同时也带来了一些新的教学理念和人才培养方式,这对于改变上海电影教育事业的现状和各类电影人才的培养是有益的。另外,为了更好地汇聚人才,在上海大学延长校区周边,一个环上大国际影视园区也在逐步形成,园区也设立了一些人才孵化项目,为刚从学校毕

业的青年电影人提供了很好的创业条件。凡此种种,都是上海近几年在吸引人才和培养人才方面所做的工作和所取得的成绩。然而,与上海电影产业快速发展对人才的需要相比,仍有一些差距,为此提出以下几项建议:

(1) 上海政府主管部门要制定各种优惠政策,采取多种措施吸引更多在国内外有影响的杰出人才或在创作、制片、管理等方面的优秀人才来沪工作和发展其事业,要通过"引凤筑巢"或高层次的"海漂"汇聚各类电影人才,使之为上海电影产业的发展作出贡献。

(2) 上海各类影视公司应通过正式签约或设立工作室等方法,有计划地培养一批优秀人才,不仅要为其创作提供方便,还要通过各种媒体,加强宣传营销,提高其知名度、扩大其影响力。

(3) 上海各高校的影视学科,应根据学科师资情况和人才培养目标,改变以往那种单一、雷同、重复的培养模式和培养方法,突出各自的特色和重点;同时,要通过中外合作办学等方式,注重培养具备国际化合作能力,能与国际接轨的高层次电影人才;另外,除了本科教育、硕士生教育和博士生、博士后培养之外,还要开展多形式、多层次和多类型的电影人才培训工作,从而达到对各类电影人才培养的全覆盖。

(4) 对那些为上海电影产业发展作出突出贡献的各类电影人才,要给予较高的荣誉和奖励,由此产生激励效应。

3. 进一步强化电影创作,多出精品佳作

2016年中国电影票房增速骤然放缓的一个深层次原因,乃是影片的总体质量不如2015年。根据豆瓣评分数据显示:"2012年以来国产片数量虽然稳步增长,但是增产影片评分大多低于6分。2012年评分在4分以下的影片占比为26%,2016年这一比例增长至47%。'烂片'年年有,去年似乎特别多,数据显示去年国产片的平均评分最低。"[1]显然,由于近年来国内电影市场的快速拓展,使一些电影投资者、电影制片人乃至电影创作者产生了急功近利的思想,他们对IP改编的盲目追求,对一些流行话题的简单演绎,创作中的跟风逐流、粗制滥造等各种不良倾向,在很大程度上影响了影片的艺术质量。

这种情况在上海出品的影片中也同样存在,有较大影响的精品佳作较少,能

---

[1] 《调查|2016年电影票房最全数据,你想知道的这里都有!》,载2017年1月9日《新京报》。

流传下去的经典作品更少,这也是影响上海电影产业进一步快速发展的一个重要原因。因为电影产业是内容产业,所以其发展要依靠众多高质量的优秀作品来支撑。为此,上海要采取多种措施进一步强化电影创作,多出有影响的精品佳作,努力打造"上海品牌",使之在国内外都能赢得好口碑和高票房。正如上海市委宣传部副部长胡劲军所说:"推动影视文艺繁荣发展,最根本的是要创作生产出无愧于我们这个伟大民族、伟大时代的优秀作品。我们要始终把影视创作作为中心环节,不断推出更多传世之作,让上海不仅成为全国影视文艺人才荟萃竞技的'大码头',而且成为向全国推出传世原创影视作品的'大源头'。"①为此,应切实重视以下几个方面:

(1) 要进一步贯彻落实《促进上海电影发展专项资金实施细则(2016 年版)》的各项规定,通过项目资助、选题孵化、佳作奖励等各种方法,培育和促进精品佳作的创作生产、后期制作和宣传发行等各项工作的顺利开展。

(2) 国营影视公司的创作生产,不能单纯追求经济效益,而要把社会效益放在首位;要把能否拍摄出精品佳作作为对公司主要负责人的重要考核指标。上影集团在创作精品佳作方面应率先发挥表率作用和引领作用,以带动其他影视公司创作生产出更多的精品和优品。

(3) 要大力倡导和积极鼓励艺术创新与工匠精神,坚决抵制盲目跟风、粗制滥造等不良创作倾向。

(4) 要充分发挥电影评论对电影创作的引导和推动作用,对于一些思想内容上有新意、有追求,艺术上有创新、有特点的优秀影片,要通过电影评论积极褒奖;对于一些缺乏创意、艺术粗糙、急功近利的影片,则要通过电影评论予以严肃批评。上海的新闻媒体要敢于刊载批评上海电影的文章,不能只讲好话,不敢批评;要充分发挥舆论和评论的监督、引导作用。

国家新闻出版广电总局副局长童刚曾说:"电影主管部门已将 2017 年定位为'创作质量促进年',决心依法整合各类资源,以'百部重点主旋律电影选题规划'为引领,持续深化电影产业供给侧改革,推动'中国电影新力量'科学健康地蓬勃生长,从'高原'向'高峰'奋勇攀升,着力打造多品种、多类型、多样化的作品

---

① 胡劲军:《在 2016 年上海市影视精品创作会议上的讲话》,2016 年 5 月 19 日搜狐网 https://www.sohu.com/a/76105910_247520。

结构,进一步提高国产影片观众满意度。"①2017年上海电影创作应在这方面做出成绩,充分发挥表率作用。

4. 进一步拓展和规范电影市场,形成良好市场环境

当下,国内电影市场虽然扩容速度很快,银幕数已位居世界第一;但由于我国地域广阔,故而仍有较大的发展空间。随着我国城市化进程加快,目前的电影市场正在向三线、四线城市扩展和转移,在这些城市里兴建影院,拓展电影市场,乃是以后较长时间里的一个主要发展方向。为此,上海联合院线、大光明院线除了继续在一线和二线城市稳步发展之外,也要有计划地向三线、四线城市拓展,要把后者作为主攻方向。无疑,只有把院线做大做强,才能更好地拓展电影市场,在激烈的市场竞争中取胜。

2016年全国城市院线观影人次13.72亿,同比增长8.89%;全国人均观影次数达到1.0人次,环比增长8%,观影人次的增速大于票房的增速;但较2015年,票价并未大幅降低。目前全国超过68%的影院产出低于行业平均水平,面临较大的生存压力。为此,上海联合院线、大光明院线及其所属各个影院,要在进一步拓展和规范电影市场,形成良好市场环境,提高市场占有率,增加票房收入,开拓影院多元化经营等方面下工夫,力求在2017年能有更大进展。在这些方面,既要向位居国内院线之首的万达院线学习借鉴,又要发奋图强,力争赶超万达院线。

同时,上海联合院线、大光明院线及其所属各个影院要为规范和维护电影市场秩序作出贡献,应认真吸取《叶问3》票房造假的教训,切实贯彻落实《电影产业促进法》,进一步优化电影产业和行业管理实践,完善管理措施,保障观众权益。

## 结 语

根据上海市委、市政府的发展规划,"十三五"期间上海要在影视、文学、舞台艺术、美术、群众文艺、网络文艺6大领域创作完成"百部精品",努力实现2020年把上海基本建成国际文化大都市的战略目标。显然,其中电影创作生产仍担负着重任,应在"百部精品"中占有较多份额。

为了真正实现上海市委、市政府提出的这一战略目标,政府有关部门及各类

---

① 童刚:《贯彻落实电影产业促进法,由电影大国向电影强国迈进》,载2016年12月29日《中国电影报》。

影视公司要在贯彻执行《电影产业促进法》的过程中,切实把有利于上海电影产业快速发展的政策落实好,把有利于上海电影产业快速发展的资源配置好,把有利于上海电影产业快速发展的环境维护好,把有利于上海电影快速发展的市场建设好;要采取各种行之有效的措施,充分调动上海广大电影从业人员的积极性,在不断推动上海电影产业蓬勃发展的过程中真正实现这一战略目标,并重铸上海电影的辉煌,从而为中国从电影大国向电影强国的转换,为不断增强和扩大中华文化的影响力作出更大的贡献。

(此报告为作者与复旦大学中文系博士生胡小兰和硕士生王雪平合作撰稿,原载上海艺术研究所编《2016上海文化产业发展报告》,上海文艺出版社2017年12月出版)

# 香港进步影评对电影创作的引导与推动
## ——以抗战时期香港《华商报》影评为例

在回顾和总结香港电影的发展历程时,电影批评与电影创作、电影产业之间的互动关系,以及进步影评对电影创作与电影产业健康发展的引导、推动与影响,还有香港电影传统与内地电影传统的内在联系等,均是值得关注和研究的重要课题。以前学术界对这方面的研究还较为薄弱,尚缺乏有影响的学术成果。至于对香港电影理论批评史的深入研究,则是一个需要填补的学术空白。

应该看到,在香港电影发展变革的各个历史阶段,电影批评均不同程度地发挥了一定的作用。特别是在某些特定的历史阶段,电影批评的作用更为显著。各种进步影评无论是在推动电影创作转变方向、提高港产影片的艺术质量、促进电影创作者更多地关注社会现实并通过影片表达自己的真知灼见等方面,还是在维护和巩固香港民族电影产业的基础,防止外来侵略者的侵入和掠夺,以及评介与推荐域外进步电影思潮和电影作品等方面,都发挥了积极有效的作用。在此,笔者仅以抗战时期香港《华商报》发表的一系列影评为例,来具体论述当时香港进步影评对电影创作和电影产业发展的引导、推动与影响作用。

## 一

1937年全面抗战爆发后,内地硝烟弥漫、战火纷飞,唯有香港,在太平洋战争爆发前仍是一个较为安静的都市。于是,许多内地文化人纷纷南下,以1938年至1939年期间为最多。就大多数进步文化人来说,他们南下香港并不是纯粹为了避难,主要是为了重建文化宣传基地,以更好地开展抗战宣传活动和爱国民主文化活动。他们的到来给香港进步文化活动注入了新鲜血液,使之产生了新的活力,出现了新的气象。例如,上海沦陷后,蔡楚生、司徒慧敏、谭友六等部分

进步电影人就相继转移到了香港。再加上先期到达香港的汤晓丹等人,以及后来到达香港的夏衍等人,为香港电影界增添了新的生力军。正是在这种文化背景和文化氛围之下,香港电影界也顺应时代潮流和抗战形势的发展,在各方面有了较大程度的变化,成为抗战时期南中国电影创作与电影批评之中心。

该时期香港进步影评的开展以《华商报》为主要阵地,而该报的创刊及其影评活动的积极开展则与夏衍密切相关。1941年1月,震惊中外的"皖南事变"爆发后,国民党当局掀起的第二次反共高潮达到了顶峰,与此同时他们也加紧了对大后方进步文化人的迫害和摧残;为此,许多进步文化人不得不由重庆、桂林等地撤离到香港。1941年2月,夏衍离开桂林到香港后,即奉中共地下党组织之命筹办一份统一战线性质的报纸;4月8日,由他与邹韬奋、范长江等人负责筹办的《华商报》正式创刊出版,夏衍担任社务委员,并负责主编该报的文艺副刊。该报的办报方针"就是对内要求团结、民主、进步,反对分裂、独裁、倒退;对外是反对英美对日妥协,揭批绥靖政策和'东方慕尼黑'阴谋"①。同时,5月17日由邹韬奋主编的《大众生活》也在香港复刊,夏衍担任了该杂志的编委。于是,《华商报》和《大众生活》便成为香港进步舆论的重要阵地,对活跃和推动香港进步影评的开展发挥了很大的作用,其中《华商报》的影评特色则更加鲜明,发挥的作用也更加显著。

《华商报》自1941年4月创刊至1942年12月因香港沦陷而停刊,在不到1年的时间里,发表了许多文艺评论文章,其中文艺副刊开设的《舞台与银幕》专栏,共计35期,刊载有关文章100余篇,其内容既涉及话剧,也评论电影;既涉及内地和华南地区的话剧、电影活动,更关注香港本土的话剧、电影创作;同时也注重对域外电影,特别是好莱坞电影和苏联电影进行评介。综观该报发表的各种影评文章,主要有以下几方面的特点:

**第一,大多数电影批评文章能及时关注和评论电影创作与电影制作之现状,观点鲜明,文风锐利。**

例如,国防电影的创作是当时电影界在理论和实践上都很重视的一个问题,《华商报》曾刊有蔡楚生、谭友六等人的文章,面向其创作实践,对此进行了必要的总结和进一步的动员。蔡楚生在《国防电影》一文中说:"根据事实的证明,正视现实的制作已受到广大群众的拥护,所以目前正是临到了前此未有的转型

---

① 夏衍:《懒寻旧梦录》第457页,生活·读书·新知三联书店,1985年。

期。"而这一时期,"无论从任何方面看起来,都是华南国防电影发展的最好的机会,为着满足千万侨胞的热望,为着国家民族所赋予我们的使命,甚而至是为着商业的利润吧,我们的电影工作者都应该勇敢地与不必迟疑地起来为国防电影而努力! 我们要争取时间,争取群众,争取胜利,事实是不容许我们的工作者再徘徊瞻顾了,我们要立刻从各方面动员起来!"①谭友六则在《国防电影的"量"与"质"》一文中联系具体影片对国防电影创作进行了评述,他说:"自《孤岛天堂》《小广东》《白云故乡》《大地回春》《前程万里》《黑侠》,以至《孤岛情侠》的卖座鼎盛、舆论赞扬(还可以预言将映的《小老虎》也必收同等效果)来说,铁一般的证据是摆在大家的眼前,国防电影不卖钱这一个过去曾经被逃避责任的制片家和工作人们说的振振有词的理由(?)已被粉碎无余了! 其实过去那些不能卖钱的所谓国防电影纯是一些粗制滥造、毫无内容,只叫几句口号,或硬装一条抗战尾巴的东西。"为此,他认为:"此后制作,为争取营业、舆论及出品的进步着想,必须以更忠诚的态度予制作以改良,更刻苦的精神以辅助修养不够及设备不足的技术。"②从上述两篇文章中,我们可以看出,对于国防电影,他们不仅关注影片的思想内容,也重视其艺术质量和制作水平,乃至于商业利润;同时,则倡导以严谨刻苦的精神从事创作和制作,并反对那种粗制滥造的标语口号式的作品,这种主张对于国防电影的创作与制作产生了正确的引导和推动作用。

**第二,不少文章能关注电影界的动向和电影创作、电影制作及电影放映所处的生态环境,及时揭露和评论各种问题与现象。**

例如,针对日本帝国主义企图收买华南电影业的阴谋,《华商报》就曾发表过多篇文章进行过有力的揭露和斗争。1941年4月,日本政府曾派市川彩到香港举行宴会,企图拉拢和收买香港电影界。对此现象,《华商报》及时发表文章予以揭露。小云(蔡楚生)在《电影界的人兽关头——揭发□□对华南电影界的阴谋》中指出:面对日本帝国主义的收买和引诱,"这是一个'人兽关头',这是一块试金石,人们都在被试验,人与兽之间,所差间不容发。愿我们大家都拿出对国族和艺术的良心来,争取做一个人,起而扫荡日寇对我们电影界的这种毒辣的阴谋!"③司徒慧敏在《日本电影的南进政策》中也指出,日本帝国主义采取这种"摆出宴席"的手法,其目的"是专门利用被他吞噬到失了灵魂的人,把自己的骨肉送

---

① 载1941年4月12日《华商报》。
② 载1941年4月26日《华商报》。
③ 载1941年5月10日《华商报》。

上给他吞噬的"。① 呼吁电影工作者要高度警惕这一阴谋,不与敌人合作。在《华商报》和进步影人的揭露、抵制下,使日本帝国主义妄想利用香港的有利条件建立为其服务的电影机构的阴谋终于破产。又如,针对一些反法西斯主义的进步影片在重庆被禁演的现象,《华商报》也及时发表了署名闻喂的文章《民主电影的遭际》,指出:从卓别林的《大独裁者》、罗斯福夫人特别推荐的德国亡命作家托勒的《德国集中营》在陪都重庆被禁映的遭遇,可以"从一部影片看一个世界,我们只能以无限的感叹来说,中国还不是一个可以自由地主张民主和反对纳粹的地方!"②可谓一针见血地道出了此种现象的实质。

**第三,批评者注重通过电影批评给电影创作者和广大观众以积极的引导和有益的启发,这也是《华商报》所提倡的。**

例如,任丕在《坚持批评!》一文中不仅强调要积极开展批评,而且对批评的功能和作用作了进一步的阐述,他认为:"自然,批评的作用与效能,不是仅止于抨恶攻毒。重要的更在于运用批评这神圣的武器,教育与帮助观众,同时更教育与帮助那些可敬的热忱求进步而囿于心有余力不足,厄于不能自知自觉其缺陷所在者。"③又如,如何正确处理影片的娱乐性和教育性的关系等问题,《华商报》也予以了关注。赵树泰在《建设进步电影的任务》一文中指出:"在目前进步的电影尚待努力,观众的进步尚须提掖鼓励的时候,商营电影的两面政策是不容否认的。我们希望制片的同业者,一方面顾着电影的营业政策,适合观众的娱乐趣味中要加强电影教育性,使电影的娱乐性和教育性慢慢地统一起来,也是使电影的两面政策在同时兼顾中互相统一起来,这是当前商营电影制片者,为了推进中国电影的进步,所应努力的任务。"④显然,这种见解和主张是符合当时电影市场之实际状况的。

**第四,对于国产新片予以及时评介,总结创作得失,扩大影片影响,这也是《华商报》电影批评所作的一项重要工作。**

该报曾先后对国产影片《小老虎》《孔雀东南飞》《孔夫子》《正气歌》《民族的吼声》《森林恩仇记》《流亡之歌》《东亚之光》等作过专评,对于推动进步电影的创作发挥了积极的作用。例如,1941年4月,大观公司摄制了由李枫编剧、罗志雄

---

① 载 1941 年 5 月 17 日《华商报》。
② 载 1941 年 6 月 21 日《华商报》。
③ 载 1941 年 8 月 2 日《华商报》。
④ 载 1941 年 8 月 16 日《华商报》。

导演的粤语片《小老虎》,该片描写一个农民在抗日战争中的遭遇和成长历程,表达了"中国人不打中国人!""枪口一致对外"的主旨。在当时的形势下拍摄上映这部影片,适应了时代发展和现实斗争的需要,《华商报》相继发表了于伶《看了〈小老虎〉》、司徒慧敏《看〈小老虎〉后有感》、梦兰《〈小老虎〉余话》等多篇影评予以推荐介绍,指出:影片"内容很好,主题很正确,演出和技术上都显见得非常努力"。① 并认为"其感人之深在于制作者以严肃的态度,远大的企图,面向现实"②。由此使影片颇受观众的欢迎。又如,该年7月,大观公司又摄制了由汤晓丹编导的粤语片《民族的吼声》,该片主要描写香港某奸商勾结内地某军阀,偷运军需原料钨砂卖给敌人以获取暴利。这一罪恶行径被香港民众发觉,并激起了他们的愤怒和斗争,最后,抗日游击队堵截了偷运的钨砂,并给奸商以应有的惩罚。正如汤晓丹所说,该片的主旨就在于"尊重人民,拥护抗战,反对抗战几年来贪赃枉法、发国难财、操强权于手里、置正义于死地的达官要人"③。对于此片,《华商报》也及时发表了刘琅(蔡楚生)的评论予以热情洋溢的赞扬,认为:"在抗战四周年的今日,在争民主的浪潮正在继长增高的今日,我们能看到像《民族的吼声》这样能够适应'时势'的需求的制作,真不知应表示如何兴奋!"并说:"我们谨向所有参加《民族的吼声》的每一个工作者致最大的敬意,并希望他们能本着这种不屈不挠的精神继续努力下去,同时,并希望全华南的电影工作者大家来一个进步电影的大竞赛!"④显而易见,这样的影评对于鼓励电影创作者努力创作出更多适应时代和观众需要的进步影片,对于扩大进步影片的影响,均发挥了积极有效的作用。

**第五,部分电影批评文章还关注和评介苏联电影的创作状况和一些有代表性的影片,探讨其对中国电影的影响。**

例如,该报曾先后发表过杨圭《苏联影事杂记》、禾康《苏联电影中的新创造和新制作》、进人《苏联的电影艺术》、周达《苏联电影给我们的影响》、余辉《向苏联电影学习》等一系列文章。同时,该报还就苏联影片《高尔基的童年》发表过艾玲《〈高尔基的童年〉观后感》、周钢鸣《艰苦光明的道路》、子布(夏衍)《从〈幼年高尔基〉所想起的》等影评文章,充分表现出对苏联电影艺术的重视。

---

① 司徒慧敏:《看〈小老虎〉后有感》,载1941年4月12日《华商报》。
② 于伶:《看了〈小老虎〉》,载1941年4月12日《华商报》。
③ 汤晓丹:《〈民族的吼声〉是怎样摄制的》,载1941年7月5日《华商报》。
④ 刘琅:《民族的吼声——一部民主运动的好电影》,载1941年7月5日《华商报》。

综上所述,我们可以看出,《华商报》作为该时期进步影评的主要阵地,无论是对于当时电影批评的建设,还是对于电影创作和电影观众的引导,都发挥了很大的作用。

## 二

在1937年全面抗战爆发之前,香港有电影制片公司50余家,创作拍摄的影片基本上都是粤语片,其内容注重于娱乐性和商业性,多数影片的思想内容较庸俗,艺术质量较低下。而1941年以《华商报》影评为主的活跃的电影批评作为当时一种舆论导向和斗争武器,不仅及时揭露了日本帝国主义企图收买香港影业的阴谋,大力倡导国防电影的创作拍摄,而且积极评介和推荐了一批思想内容较好、艺术质量较高的成功之作;同时,还不断介绍苏联电影的创作情况及其成就和经验,从而对香港进步电影的创作发挥了积极有效的推动作用,使之在该年度发生了许多可喜的变化,呈现出新的美学风貌。

在此之前的1940年,香港抗战电影的创作生产虽然也曾有过《大地晨钟》《小广东》《血海花》《血洒桃花扇》等一些较成功的影片,但不合时宜的过度娱乐、内容无聊的作品仍占多数。通过电影批评的推动和进步电影工作者的不懈努力,1941年抗战电影的创作有了明显拓展,不仅出现了《小老虎》《民族的吼声》《流亡之歌》《烽火故乡》《国难财主》等一批成功的抗战粤语片,而且还拍摄了《老笨狗饿肚记》这样表现打击侵略者的动画片。这些影片从不同的角度,采取多种形式和手法,较好地表达了全面抗战的思想主题,不仅适应了抗战形势发展和广大观众对电影的新需求,而且其艺术质量也有了明显提高。

例如,《小老虎》《民族的吼声》等影片均从正面表现了抗战的思想主题,传达出创作者和广大民众的抗战激情;《烽火故乡》和《国难财主》等影片则以暴露抗战中的丑恶现象为主,前者揭露和嘲笑了沦陷区汉奸为虎作伥的种种丑态;后者则着重揭露和描写了发国难财的汉奸、财主之卑劣面目和可耻下场,"反映了一些现实的正义的呼声"[①],而《流亡之歌》则通过一个流落香港的歌舞团成员的身世及其生活、工作和彼此之间友情的描写,表现了他们虽然过着贫穷、流浪的卖艺生活,却始终没有忘记对祖国的热爱和应尽的责任。影片以流利轻快的喜剧手法来表现主旨,令人有耳目一新之感,它"打破了那些胡闹的'颠僧''拖车''遇

---

① 重华(蔡楚生):《〈国难财主〉评》,载1941年11月8日《华商报》。

鬼'这类庸俗不堪、荒谬绝伦的电影,而给人以清新的、健康的大笑"①。在喜剧片创作方面作了有益的艺术探索。由此可见,该年度香港抗战电影的创作既注重主题的严肃性和时代性,又注意题材、形式和手法的多样化,避免了单调划一和公式化、概念化等弊病。

显然,该时期香港粤语片创作方向的转变和抗日题材国语片的拍摄,既是南下香港的进步电影人坚持斗争、不懈努力的结果,也是香港进步电影批评积极倡导电影创作为抗战服务,并不断批判电影界落后倒退不良倾向的结果。其中1941年《华商报》发表的影评文章就颇具代表性,其作用和成就已被记载在香港电影发展史上。

今天,我们应该很好地梳理和总结香港电影理论批评发展过程中形成的历史传统及其经验教训,深入探讨其与香港电影创作、电影产业发展之间的内在关系,以及与内地电影传统之间的互动关系,这也是建构有中国特色电影理论批评体系的需要。

(此文为作者于2017年12月17日在北京师范大学亚洲与华语电影研究中心、北京师范大学艺术与传媒学院和中国台港电影研究会香港电影委员会联合主办的"香港电影的新语境、新探索、新格局——纪念香港回归20周年学术研讨会"上的发言)

---

① 高菲(蔡楚生):《〈流亡之歌〉的推荐》,载1941年8月30日《华商报》。

# 繁荣电影批评,推动创作和产业进一步快速发展

当下,关于繁荣电影批评,以及促进电影创作与电影批评建立良性互动关系的话题引起了学术界的关注和重视。对此,笔者有以下几点浅见:

**一、繁荣电影批评是中国从电影大国向电影强国转化和发展的一种需要**

众所周知,积极开展电影批评对于推动电影创作、电影产业和电影市场的健康有序发展是非常重要的。应该看到,当下进一步繁荣电影批评,乃是中国从电影大国向电影强国转化和发展的一种需要。近年来,我国电影创作、电影产业快速发展,无论是影片产量、银幕数、影院数等都位居世界前列,已成为一个颇具影响的电影大国。面向新时代,我国将从电影大国向电影强国转型发展,而在这样的转型发展中,电影批评显然承担着重要的建设任务。

从中国电影史的发展来看,在很多历史阶段,电影创作的兴旺往往跟电影批评的繁荣是紧密相关的。例如,20世纪30年代左翼电影的兴起改变了中国电影的发展方向,产生了很多在今天仍然被视为精品佳作的经典作品;而左翼电影运动的勃兴和一批有影响、高质量的成功之作的出现,乃是和左翼电影批评的繁荣发展是分不开的。当时,以夏衍为首的中共电影小组成立后所做的第一项工作,就是抓电影批评,以此传播进步意识,评介和推广优秀影片。为此,很多左翼影评人掌握了各大报刊的电影副刊(栏目),发表了一系列能够改变中国电影创作方向、对包括郑正秋等一些著名导演在内的创作人员产生影响的电影评论文章。那时候,一部新片上映以后,很多观众往往说要等一等,要看了著名评论家王尘无的影评以后,再决定是否到影院去看这部电影,可见王尘无的影评在当时是一个品牌,在观众中有很大影响。又如,20世纪80年代,当中国第四代、第五

代电影导演崛起于影坛时,他们的创作也得到了电影评论界的高度重视,不少评论家对他们富有新意的创作作为电影现象和作品本身的深入评介,既有助于他们进一步明确创作方向,也影响了一大批观众的电影审美观念,使许多突破陈规、创意新颖的影片赢得了观众的喜爱和欢迎。

为此,当我国从电影大国向电影强国转型发展时,电影批评承担着重要责任;而繁荣电影批评,也应该得到各方面应有的重视和支持,使之能发挥更大的作用。

**二、繁荣电影批评是建构有中国特色的电影理论批评体系的一种需要**

中国电影在今后若干年的发展中将会有更美好的愿景——到2020年,预计中国电影市场将会成为世界第一大电影市场,电影产量也会有更多的增长。但是,电影产量的增长和电影市场的扩容,并不意味着电影质量的必然提高和电影影响力的日益增强;应该看到,当下国产电影创作质量还存在着许多既不符合国家需求,也不符合广大观众审美期待的问题,为此就应该在不断改进的基础上切实提高影片的艺术质量;这就需要电影批评发挥应有的作用,以帮助电影创作者努力解决这些问题。

同时,我们还应该看到,虽然中国电影诞生发展到现在已有一百多年了,但迄今为止还没有形成自己的电影理论批评体系。我们运用的电影理论要么是借鉴苏联的电影理论,要么是借鉴西方的电影理论。改革开放以来我国虽然培养了很多电影学的博士和博士后,但他们撰写论文所运用的电影理论、学术框架基本上都是外来的,而不是本土的。当然,学习借鉴西方的电影理论也是应该的,运用西方的电影理论来研究中国电影也不能说不对;但是,这不能变成我们从事学术研究和批评实践的唯一途径,我们需要努力建构自己的电影理论批评体系。如何建构?一方面要从中华文化、中华美学传统中汲取营养,从域外各种电影理论中学习借鉴,另一方面则需要从中国历代电影艺术家的创作实践中,从历代电影评论家的批评实践中总结有益的经验,并进行必要的理论升华;同时,还要对当下电影创作和电影产业发展的实践进行必要的总结,提炼出一些理论观点和美学经验。为此,进一步繁荣电影批评乃是建构有中国特色的电影理论批评体系的一种需要,电影学者和电影评论工作者要通过批评实践和学术研究,努力建构有中国特色的电影理论批评体系,这是当下电影理论研究和电影批评工作最

为迫切的任务。

### 三、电影批评应该是一种发现和创造

电影批评的对象主要是电影作品及其创作者,以及各种电影现象和电影思潮,其中既有宏观批评,也有微观批评;既有专业批评,也有大众批评。但无论是何种批评类型,电影批评都应该是一种发现,是一种创造。

例如,对于电影作品的批评而言,批评者既要发现影片本身的闪光点或者艺术创新之处,也要揭示影片的缺陷和不足之处。同时,批评者自己的批评个性也要在影评当中得到凸显。也就是说对影片的阐述和表达能够充分体现批评者自己的学理修养,它虽然需要运用一定的理论来进行分析批评,但理论本身应该跟对影片的分析批评有机融为一体。无疑,电影批评最基本的出发点是批评者个人对影片最初的观感、看法和感受,这是批评的起点。批评者可以运用美学、民俗学、社会学、历史学等各种理论来解读分析影片,但是,不能够为了加强批评的学术性而掩盖了批评者自身对影片最初的感动或者厌恶,不能用一些现成的理论去肢解影片,把它变成枯燥的学术论文。因此,可以说,批评对电影应带着"第一眼"的真诚,批评者要以自己对影片最初的感受作为起点,在此基础上再进行深化,并运用有关理论进行阐释和评析。

虽然一些宏观性的专业批评需要更多的综合梳理、总结概括和理论分析,但批评者的创新性观点和独到的艺术发现仍然是第一位的。舍此,电影批评的价值、意义和作用就会大打折扣。因此,在推动电影批评繁荣发展的过程中,要特别强调和重视其创新发现的创造性品格。

(此文为作者于2017年12月19日在上海大学上海电影学院和上海电影评论学会联合主办的"电影创作与电影评论良性互动关系研讨会"上所作的主题发言,原载2018年1月4日《解放日报》,题目为《批评对电影应带着"第一眼"的真诚》,收入本论文集时有所增补)

# 一部有新意的国产谍战剧
## ——评柳云龙导演的谍战剧《风筝》

谍战剧是一种受到广大观众喜爱和欢迎的类型剧,无论中外,其创作都很繁荣兴盛。就国产谍战剧而言,自从《潜伏》《悬崖》《伪装者》等剧作大获成功之后,不仅吸引了更多观众关注和欣赏国产谍战剧,而且也激起了这一类型剧的创作热潮,使众多的国产谍战剧相继问世。但是,综观近年来创作拍摄的各种国产谍战剧,其中仿效者颇多,创新者甚少;平庸者居多,高质量的佳作较少。而最近热播的《风筝》却令人有耳目一新之感,其无疑是国产谍战剧创作的新收获。该剧在剧情内容、思想内涵和人物塑造等方面都凸显出了较明显的新意,使国产谍战剧创作有了新拓展。

### 一、强化对革命信仰的艺术表达

《风筝》的新意首先体现在强化了对革命信仰的艺术表达。虽然该剧在艺术构思和情节安排上仍然延续了国产谍战剧创作的一些基本套路,即隐藏潜伏、身份甄别、情报传送、诱捕暗杀等,但编导却在故事叙述、情节演绎和人物刻画过程中,十分重视对革命信仰的艺术表达,从而让观众在观赏剧情时能感受和领悟到信仰是人生事业的强大动力与精神支柱。正如法国著名文学家萨特所说:"世界上有两样东西是亘古不变的,一是高悬在我们头顶上的日月星辰,一是深藏在每个人心底的高贵信仰。"的确,有了高贵信仰,弱者可以变为强者,梦想可以变为现实。而对于共产党人来说,最重要的就是要具有坚定的共产主义信仰。

该剧对革命信仰的艺术表达一方面是通过人物的台词对话来体现的,如周志乾(郑耀先)对拜他为师的公安局侦查员马小五说:虽然他各方面的能力有了很大提高,但还不能算一个优秀侦查员,因为他还缺少坚定的革命信仰。另一方

面,这种艺术表达主要是通过人物的命运和行动来体现的。剧中的曾墨怡、江心、陆汉卿等共产党员正是因为有了坚定的革命信仰,才能在危急时刻临危不惧、慷慨就义;而郑耀先(周志乾)在几十年的奉命潜伏和对敌斗争中,则历经了各种艰难困苦,虽然遭受敌我双方的怀疑、追杀、劳改、批斗,以及处于妻子自杀、女儿长大后不认他、许多民众鄙视他等痛苦境遇,但他始终不忘初心,不辱使命,忍辱负重,以顽强的毅力、丰富的经验和过人的智慧,不仅为党提供了许多重要情报,而且将潜伏在革命队伍里的重要变节分子和敌特分子江万朝、韩冰揭露出来,为革命事业清除了隐患。而在各种艰苦环境里支撑着他、给他以强大精神动力的正是崇高的革命信仰。

## 二、重视人性描写和历史反思

《风筝》的新意也表现在该剧十分重视人性描写和历史反思,并由此丰富了人物性格,深化了思想内涵。该剧不仅对信仰和人性之间的矛盾作了较好的艺术处理,而且对人性描写也有一定的深度。例如,长相美貌的中统特务林桃(林玉燕)最初奉命接近郑耀先(周志乾)并伺机刺杀他,但两人结为夫妻后,她却真正爱上了这个"军统六哥";特别是生下女儿周乔以后,她满足于小家庭的温暖;而当她得知郑耀先(周志乾)的真实身份后,不惜毁容自杀以保全他。作为共产党员的郑耀先(周志乾)对于其妻林桃(林玉燕)也是有感情并心怀歉疚的,在妻子尸体火化埋葬时,他虽然不便出面,但交给组织一撮自己的头发,让组织上把头发与其妻尸体一起火化埋葬,以表达自己的情感。至于郑耀先(周志乾)和韩冰虽然信仰不同、立场不同,在严酷的斗争中是对手;但他们在劳改农场里尚不清楚对方真实身份的情况下所产生的相濡以沫的爱情,却是真挚、深切而令人感动的。是的,共产党员也有七情六欲,"无情未必真豪杰",这些艺术描写就使郑耀先(周志乾)的性格更加丰满真实。又如,妓女秋荷在自身处境十分困难的情况下,仍收养了特务的儿子高君宝和周志乾(郑耀先)的女儿周乔,并茹苦含辛将他们抚养长大。在她身上体现出来的善良人性和美好品格,并没有因为其卑微出身而有所玷污。

历史题材的谍战剧除了要强化历史真实之外,还应该进行必要的历史反思,以此表达创作者对历史和历史人物的评价与看法,并由此进一步深化剧作的思想内涵。《风筝》的剧情内容从1946年到1979年,历史跨度较大,情节曲折复杂。编导注重将真实的历史背景和历史事件与故事情节的叙述和人物命运的描

写有机融合在一起，较好地获得了艺术真实之效果。特别是对此前国产谍战剧很少涉及的1958年大跃进、60年代初阶级斗争扩大化和随后的"文革"浩劫，都在叙事过程中进行了一定的反思。由此既让经历过这段历史的老年观众产生了情感共鸣，也让没有经历过这段历史的青年观众对此有所了解和认识。历史的沉重、荒诞和人生的沧桑、无奈交织在一起，让广大观众产生了很多不同的感悟和启迪。

### 三、塑造有独特命运和鲜明个性的人物形象

《风筝》的新意还表现在较成功地塑造了郑耀先（周志乾）、韩冰这样具有独特命运和鲜明个性的人物形象。尽管该剧剧情复杂、情节曲折、悬念迭生，但编导还是在叙事过程中注重主要人物形象的刻画，并打破了以往人物形象塑造时那种黑白清楚、善恶分明的方法，较真实而生动地表现了人物丰富复杂的思想情感，从而使其命运和个性给观众留下了较深刻的印象。

郑耀先（周志乾）是中共潜伏在国民党军统高层的情报人员，代号"风筝"，他信仰坚定，经验丰富，智慧过人；而韩冰则是国民党军统潜伏在中共重要部门的情报人员，代号"影子"，她在别人眼里是一个坚强的共产党员，作风干练，性格泼辣；他们分别奉命找出对方并清除对方。由于他们都十分善于伪装，并具备了优秀情报人员的特殊才能和心理素质，所以从1946年开始交手，直至1979年才终于真相大白、尘埃落定。在此过程中，他们虽然各自经历了一系列的命运波折和人生磨难，但在劳改农场以及释放后被监督劳动的一段共同生活经历，则使他们在艰苦的环境里逐渐走近对方，萌生了爱情。当然，这种感情的发展是建立在彼此都把对方视为自己同一营垒里的战友之基础上的。当最终知道对方是自己寻找了几十年的敌人和对手时，想成为"伴侣"的希望破裂，遭受重创的情感也难以恢复。于是，韩冰向台湾传递了最后一份情报："风筝"就是郑耀先（周志乾）后服毒自杀；而亲自带着公安战士前来逮捕韩冰的郑耀先（周志乾），面对韩冰最后的告别也痛苦地晕了过去。历史和命运给他们开了一个严酷的玩笑，而其中的人生况味则引人思考。

虽然《风筝》在情节叙述、人物刻画和细节设置等方面也有一些漏洞和缺陷，但该剧的新意是应该充分肯定的，而正是这种新意有效地提升了作品的艺术质量，确保了剧作的美学品质。由此也说明了只有坚持艺术创新，才能不断推动国产谍战剧有新的拓展。作为该剧的编导和主要演员，柳云龙此前曾导演和主演

过多部有影响、有特点的谍战片和谍战剧,在这一类型片和类型剧的创作中积累了较丰富的经验;但是,他在创作拍摄《风筝》时没有局限于以往的经验,而是能突破谍战剧的一般套路,注重追求艺术创新,实属不易,这种勇于探索创新的精神是应该大力倡导的,我们期待着他今后能有更多有独特创意的好作品问世。

(此文原载2018年1月18日《解放日报》,题目为《一只没有飞在套路里的"风筝"》,被收入周斌主编《中国电影、电视剧和话剧发展研究报告》(2017卷),复旦大学出版社2018年10月出版)

# 中国电影：在改革开放的历史进程中变革拓展

1978年中共十一届三中全会的顺利召开，标志着中国历史的发展进入了一个改革开放的新时期。改革开放既是十一届三中全会以来我国进行社会主义现代化建设的总方针和总政策，也是中国的强国之路和基本国策。通过40年来改革开放的历史变革，中国各方面的面貌都发生了翻天覆地的变化，正如习近平主席在博鳌亚洲论坛2018年年会开幕式上的主旨演讲中所说："中国人民完全可以自豪地说，改革开放这场中国的第二次革命，不仅深刻改变了中国，也深刻影响了世界。"[①]中国电影也在这场中国第二次革命的历史进程中有了突飞猛进的变革和拓展，具体而言，这种变革和拓展主要表现在以下四个方面：

## 一、电影生态环境：从封闭到开放

中华人民共和国成立以后，由于政治、经济和意识形态等多方面的原因，中国电影的创作发展基本上处于一种较封闭的生态环境中，除了50年代至60年代初与苏联及一些社会主义国家有电影文化方面的合作交流之外，与西方其他国家基本上处于一种隔绝状态。在这样封闭的生态环境中，再加上各种政治运动的不断冲击和影响，电影工作者的思想观念较为守旧，艺术视野也较为狭窄；"不求艺术有功，但求政治无过"成为当时一种较普遍的创作心态。为此，电影创作中公式化、概念化的现象较为明显，而艺术创新则十分罕见。

十一届三中全会以后，随着政治路线和思想路线的拨乱反正，以及文艺与政治关系的调整，中国电影的生态环境从封闭到开放，发生了很大变化。这种变化直接影响了电影工作者的思想观念、艺术创新和创作生产的发展以及电影市场

---

① 见2018年4月10日中国新闻网。

的扩展,从而给电影界带来了一系列新面貌、新风气和新气象。

首先,在改革开放的时代语境里,广大电影工作者不断解放思想,努力转变社会观念和电影观念,创作个性的凸显和艺术创新的追求已不再是个别现象,电影创作力求与变革的时代同发展、共进步。正如著名电影评论家钟惦棐所说:"我们的电影处此社会伟大变革时期,必须把社会观的更新作为首要问题来看待。电影是否具有时代精神,不在于它是否写了改革,而在于它能否用改革者的眼光看待社会生活中的一切。"[①]为此,许多电影创作者打破了各种清规戒律和条条框框的束缚,努力通过影片或深入反思历史,探讨和总结历史教训;或勇敢面对时代和社会,表现和揭示现实改革中的阵痛与问题,努力反映人民大众的诉求与心声;或在电影语言和表现形式上大胆突破创新,使影片呈现出新的美学风貌和个性风格。于是,一方面中国电影的现实主义传统在创作实践中得以传承和发展,另一方面中国电影也不断向域外各国的电影学习借鉴,丰富拓展了艺术形式和表现技巧。从新时期到新世纪,在此期间虽然也有一些波折和坎坷,但由于坚持了改革开放的基本方针,所以在各个历史阶段都相继出现了一批又一批各类题材样式和美学风格的成功之作,既有效提升了中国电影的美学品质,也不断满足了广大观众审美娱乐的需要;既通过银幕生动地讲述了中国故事,也形象地向海外各国观众传播了中国文化。

同时,改革开放的不断深入也直接影响和推动了电影行业的改革发展,电影工作者的电影观念也发生了很大变化,在各种外来的电影思潮、电影理论和电影作品的影响下,艺术创新蔚然成风。例如,以谢晋、谢铁骊为代表的第三代导演,其创作拍摄的《天云山传奇》《芙蓉镇》《今夜星光灿烂》等,均因显示了艺术创新的追求而受到好评。特别是相继出现的第四代导演、第五代导演、第六代导演以及此后的新生代导演,以积极探索创新的精神,分别从自身的人生经历和对电影的认识理解出发,从各个不同角度和不同侧面用电影作品表达了他们对历史、社会与人生的不同体验和看法,影片呈现出不同的电影形态和美学风格,不仅促使中国电影较快地走向世界影坛,而且也向海外广大观众充分展现了中国电影的艺术特色和文化内涵。无论是第四代导演的《沙鸥》《邻居》《城南旧事》《人鬼情》《老井》《香魂女》等,还是第五代导演的《黄土地》《一个和八个》《红高粱》《霸王别姬》《秋菊打官司》《让子弹飞》《芳华》等,抑或是第六代导演的《十七岁的单车》

---

① 《钟惦棐文集》(下)第425页,华夏出版社,1994年。

《过年回家》《站台》《青红》《三峡好人》《老炮儿》《冈仁波齐》等，以及新生代导演的《师父》《绣春刀》《乘风破浪》《无问西东》《老兽》《我不是药神》等，均体现了独到的美学风格和艺术追求，较充分地显示了中国电影的进步与发展。

2001年12月中国正式加入WTO以后，国内电影市场实行了更大程度的开放，国产电影也面临着与好莱坞大片的激烈竞争。2002年11月，中共十六大明确提出要进一步完善文化产业政策，支持文化产业发展，增强我国文化产业的整体实力和竞争力。为此，政府主管部门出台了一系列促进电影产业化改革的政策措施，较成功地应对了加入WTO以后中国电影面临的各种难题和风险；而电影工作者也学习借鉴了美国好莱坞大片的创作理念和制片模式，于是通过大胆尝试，国产大片也应运而生，《英雄》《十面埋伏》《集结号》《唐山大地震》等一批不同题材、不同风格的国产大片相继问世，从而为国产大片的创作拍摄积累了经验。2017年上映的《战狼2》则创造了56.83亿的票房奇迹，成为最卖座的华语电影；而2018年春节档上映的《红海行动》也赢得了36.49亿的票房，获得了口碑与票房的双赢。由此可见，国产大片不仅增强了国产电影的市场竞争力，而且也促进了中国电影工业的发展，并进一步加快中国电影"走出去"的步伐。与此同时，诸如《疯狂的石头》《人在囧途》《失恋33天》《白日焰火》《推拿》《十八洞村》《八月》《村戏》《我不是药神》等一些中小成本投资的影片，也因其各具特色的艺术创新而赢得了多方好评。

总之，在改革开放的生态环境里，中国电影的发展充满了生机和活力，它汲取了多方面的营养，借鉴了多方面的经验，既经历了波折和低谷，也迎来了突破和繁荣，其在不断地变革发展中日益强盛，在各方面都有了显著开拓。

### 二、电影创作生产：从单一到多元

改革开放以来，中国电影的创作生产经历了从单一到多元的发展变化，这种发展变化既调动了多方面的积极性，也有效地解放了生产力；由此不仅使每年拍摄生产的影片数量快速增长，类型样式更加丰富多样，而且也拓展了电影市场，促进了电影产业日趋繁荣发展。

众所周知，在此前的计划经济时代，国产影片的创作生产主体是北影、上影、长影、珠影、西影等一批国营电影制片厂；每年各个制片厂拍摄生产多少影片由文化部电影局下达任务，这些影片的题材、主题和剧本都要经过电影局的批准，生产拍摄的影片通过审查后则由国家统购统销，由中国电影发行放映公司安排

到各地影院放映。例如,1955年10月文化部颁发了《关于批准影片生产主题计划和电影剧本的规定》,该规定明文要求"故事片剧本创作的制片年度主题计划,科教片、纪录片的年度主题计划等均由电影局审查后报文化部批准;主题政治意义特别重大的送中共中央审查;新闻素材、舞台纪录片和短片的年度主题计划由电影局审查后报文化部备案"[①]。由此可见,政府主管部门对电影创作的管理和要求是十分严格的。显然,这种高度集中的单一的电影创作生产和发行放映模式,虽然有利于加强领导管理,但却不利于调动基层制片厂、创作人员和各地影院的积极性。

改革开放以来,随着国民经济由计划经济向市场经济的转换,国产电影的创作生产和发行放映也注重面向市场、面向观众,开始走多元化、市场化的创作生产发展道路,从而使国产电影的整体面貌、创作生产格局和发行放映等方面都发生了很大变化。

首先,电影创作、制作的多元化趋向十分明显。就创作方法而言,现实主义、现代主义等各种创作方法并存,创作者的个人表达和公众诉求得以较好地相结合。就电影制片而言,大投入、大制作的国产大片和中小成本投资的影片并存,各自拥有不同的观众群体,由此则出现了各种不同题材、不同类型、不同样式、不同形态和不同风格的影片。这种多样化的电影产品结构不仅丰富了电影市场,改变了过去那种单一品种和单调形象的状况,而且也较好地满足了广大观众日益增长的审美娱乐需求和文化建设发展的需要。同时,正是在多元化的创作生产实践中,主旋律电影、艺术电影和商业类型电影都找到了自己的生存发展空间,它们既经历了各自的成长发展历程,在激烈的市场竞争中逐步成熟起来;其创作者又能根据影片题材内容的需要,采取类型样式有机融合的方式,使影片更符合艺术表达和观众审美娱乐的需要。另外,多元化的创作生产方式也使电影产量有了显著增长。例如,1978年国产故事片只有46部,而2017年国产故事片产量已达798部,其增速非常明显。

其次,电影产业发展也形成了多元化的格局,各类电影企业在竞争和互补中携手发展。以中影、上影、长影、西影等为代表的国营电影企业,通过体制机制改革后获得了新生,在面向市场的新机制下独立运作,其中中影、上影已成为上市

---

① 国家广播电影电视总局电影事业管理局党史资料征集工作领导小组编:《中国电影编年纪事》(总纲卷·上)第406页,中央文献出版社,2005年。

企业；而以万达集团、华谊兄弟、博纳影业、华策影视、光线传媒、乐视等为代表的众多民营影视企业，在国产电影创作生产和电影产业发展中则占据了越来越重要的地位。例如，2017年万达参与出品影片25部，总票房为143.87亿元；博纳参与出品影片13部，总票房为84.68亿元；华谊兄弟参与出品影片8部，总票房为54.19亿元，民营影视企业所发挥的重要作用由此可见一斑。而独立电影制片的创作也很活跃，先后有不少影片问世，其中有的影片也产生了一定的影响。截至2018年6月，全国由48条电影院线、10 113家影院和55 623块银幕（含3D银幕49 190块）组成的电影发行放映网，不仅使国内一线、二线、三线城市的广大观众能及时观赏到各类影片，而且也很大程度地满足了四线、五线城市广大观众的观影需求，使看电影成为其文化生活的重要内容，并使电影市场迅速扩容。

另外，合拍片的日益增多也成为一种独特现象。中华人民共和国成立后17年我国只有两部中外合作拍摄的故事片，即1958年中法合作拍摄的《风筝》和1959年中苏合作拍摄的《风从东方来》。1979年，为了更好地开展我国与国外合作拍片业务，成立了中国电影合作制片公司，此后与港台地区和其他国家较广泛地开展了各种合作拍片业务，合拍片数量日益增多。其中由中国电影合作制片公司出品的中美合拍片《卧虎藏龙》影响最大，曾荣获第73届美国奥斯卡最佳外语片等4项大奖，是华语电影历史上第一部荣获奥斯卡金像奖最佳外语片的影片。截至2017年12月，我国已与20个国家签署了政府间的电影合拍协议，该年度中国内地与21个国家和地区进行了合作制片，合拍公司获国家电影局批准立项的合拍片84部，协拍片2部；审查通过了合拍片60部。该年度内地与香港合作拍摄的影片在合拍片中仍占很大比重，其中如获得4.04亿票房的《建军大业》进行了主旋律题材港式类型化的新探索，而获得了16.5亿票房的《西游·伏妖篇》等影片也显示了两地合拍片的创作生产实绩。其他如中印合拍片《功夫瑜伽》获得了17.48亿的票房，中港日合拍片《妖猫传》获得了4.68亿的票房，均取得了不错的票房成绩。此外，大陆与台湾的合拍片《相爱相亲》也因其独具艺术特色而广受好评。总之，在多元化的电影创作生产格局中，合拍片已成为一种重要的制作模式，其所占的比重也会越来越大。

### 三、电影管理机制：从计划到市场

中华人民共和国成立以后，我国的电影管理体制机制学习借鉴了苏联的管理模式，电影创作生产具体体现了计划经济的特点。但长期的艺术创作实践证

明,这样的体制机制存在着许多弊端,不利于电影创作生产的快速发展,急需进行改革。早在1979年10月,著名电影家夏衍在中国电影工作者第四次代表大会上的讲话中就明确提出"现在我们要坚持改革不符合艺术规律和经济规律的电影生产体制"。① 1980年8月,中宣部在北京召开了电影体制改革座谈会,此后,电影管理体制机制的改革便逐步开始推行。

1992年10月中共十四大确立了我国建立社会主义市场经济体制的总体目标,1993年11月,中共十四届三中全会通过了《中共中央关于建立社会主义市场经济体制若干问题的决定》,我国从计划经济向市场经济的转换便加快了步伐。1993年1月,政府主管部门出台了《关于当前深化电影行业机制改革的若干意见》,中国电影在转向市场化的道路上迈出了重要的一步;1994年8月发布了《关于进一步深化电影行业机制改革的通知》,又提出了一些电影行业进行机制改革的具体意见和措施。自此,中华人民共和国成立以后形成的独家经营、统购统销及电影产品统一分配的计划经济之生产流通模式被打破了,这就促使各个电影企业更快地走向适应市场经济的改革发展之路。为了进一步激活国内的电影市场,推动电影创作生产的发展,1994年1月,政府主管部门授权中影公司每年引进10部"基本反映世界优秀文化成果和当代电影艺术、技术成就的影片",并以分账方式由中影公司在国内发行,以美国好莱坞影片为主的海外大片的引进刺激了中国电影市场的竞争发展。与此同时,在竞争中诞生的国产大片也在1995年开始以票房分账的形式发行放映。面向市场经济的发展,为了促使国产影片多出精品佳作,以增强其市场竞争力,1996年3月政府主管部门在长沙召开的全国电影工作会议正式启动了创作拍摄国产电影精品的"九五五零"工程②,并采取了多项举措从经济上对电影精品的创作生产予以扶持和支持。于是,《鸦片战争》《那山·那人·那狗》《一个都不能少》《横空出世》《相伴永远》《生死抉择》等一批各具特色的高质量影片相继问世。而影片《甲方乙方》则首次在国内电影市场提出了"贺岁片"的概念,并使"贺岁档"成为市场上最热门、竞争最激烈的放映档期,从而有效地推动了电影市场的繁荣发展。

2004年11月,政府主管部门又出台了《电影企业经营资格准入暂行规定》,在放开电影制作、发行、放映领域主体准入资格的基础上进一步降低了市场准入

---

① 夏衍:《在影代会上的讲话》,《电影艺术》1980年第1期。
② 在"九五"计划期间,每年创作拍摄10部精品影片,共计50部,称之为"九五五零"工程。

门槛,扩大了投融资主体开放的范围,并用法规形式巩固了电影产业改革的成果。正因为这一系列促进电影产业化改革政策措施的出台,便快速推进并形成了电影投资主体的多元化格局,一批民营影视企业迅速崛起。在中国电影产业化发展的过程中,民营资本及其他社会资本显示出了越来越强的创作生产活力和市场竞争力,为国产影片增加产量、提高质量和拓展市场作出了显著贡献。

2012年2月,中美双方就解决中国加入WTO后电影相关问题的谅解备忘录达成协议,根据《中美电影新协议》的有关规定,中国每年将增加进口14部美国大片,以IMAX和3D影片为主;美方票房分账比例从原来的13%提升至25%等。由此中国的电影市场更加开放了,与美国好莱坞影片的竞争更加激烈了,中国电影产业和电影创作所受到的冲击和面临的挑战也更加明显了。但是,中国电影经受住了这样的冲击和挑战,在经历了阵痛和挫折之后,通过多题材、多品种、多类型、多风格的创作生产和对电影市场的不断拓展,以及广大观众对国产影片的支持,终于实现了跨越式发展。而在激烈的市场竞争中,为能给艺术电影的创作发展和市场生存提供更多的支持与帮助,上海艺术电影联盟和全国艺术电影放映联盟相继成立,由此既为艺术电影进入市场创造了良好条件,也满足了那些喜爱艺术电影的观众之审美需求,并使电影市场在生态平衡中健康有序地发展。

2017年3月,《中华人民共和国电影产业促进法》正式施行,从而为中国电影的繁荣发展提供了法律依据和法律保障。它将电影产业发展纳入国民经济和社会发展规划之中,国家制订了电影产业发展的各项政策,使电影产业成为拉动内需、促进就业、推动国民经济增长的重要产业;政府主管部门从行政管理层面简政放权、减少审批项目、降低准入门槛、简化审批程序、规范审查标准,通过各种政策措施进一步激发了电影市场的活力。同时,政府主管部门也采取多种措施大力支持影视企业创作拍摄各类优秀国产影片,为电影创作生产提供各种便利和帮助,在财政、税收、土地、金融、用汇等方面对电影产业采取各种优惠措施,并鼓励社会资本投入电影产业,努力降低运作成本等。《电影产业促进法》实施后,各级地方政府也出台了相应的政策措施,如2017年12月,上海市及时出台了《关于加快本市文化创意产业创新发展的若干意见》(上海文创50条),其中影视产业被列为八大重点发展领域的首位,作为上海文化创意产业发展的着力点,由此力图焕发上海这一中国电影发祥地的新活力,进一步振兴上海影视产业,构建现代电影工业体系,推进全球影视创制中心建设。其他省市也相继制定和出

台了一些政策法规来具体贯彻落实《电影产业促进法》,以更好地推动电影创作生产和电影产业的繁荣发展。无疑,一系列政策法规和具体措施的出台,既充分体现了政府主管部门认真履行监管职责、维护电影行业秩序、推动电影创作和电影产业发展的决心,同时,也对保证电影市场的稳定、持续和健康发展起到了积极作用。

《电影产业促进法》实施以后,有力地促进了国产影片的创作生产和电影产业的快速发展。2017年我国共创作生产故事片798部,动画片32部,科教片68部,纪录片44部,特种电影28部,总计970部;全年电影票房559.11亿元,比上年的492.83亿元增长了13.5%;其中国产影片票房301.04亿元,占票房总额的53.84%;观影人次则达到了16.2亿,比上年的13.72亿增长了18.08%;全年票房过亿元影片92部,其中国产影片52部;全年有13部影片票房超过5亿元,6部国产影片票房超过10亿元。2018年上半年各项指标又有了明显增长,截至6月30日,全国电影总票房为320.31亿元,比去年同期271.85亿元增长了17.82%;国产影片票房为189.65亿元,比去年同期105.31亿元增长了80.1%;观影人次为9.01亿,比去年同期7.81亿增长了15.34%;票房过10亿元影片9部,其中国产影片5部,票房过亿元影片41部,其中国产影片19部。显然,如此快速的发展速度是十分令人惊喜的。

### 四、电影营销市场:从国内到国外

改革开放以前,中国电影的发行放映和营销市场主要在国内,每年除了有少数影片参加一些国际电影节或在某些国家举行电影展映之外,很少有影片进入国外的电影市场进行商业放映,海外广大观众对中国电影的了解仍十分有限。

改革开放以后,中国电影对外合作交流日益频繁,不仅相继在意大利、葡萄牙等国举办了大型的"中国电影回顾展",而且有不少优秀影片陆续在各类重要的国际电影节上获奖;另外,也先后有一批国产影片进入海外商业影院放映,从而有效地提高了中国电影的声誉,扩大了中国电影在海外的影响。特别是新世纪以来,随着中国文化"走出去"的步伐不断加快,中国电影的发行放映和营销市场从国内较快地扩展到国外,不仅电影市场有了很大拓展,而且国产影片的海外票房和销售收入也有了快速增长。例如,在北美电影市场有较好票房收入的《卧虎藏龙》(1.28亿美元)、《英雄》(5 371万美元)、《霍元甲》(2 463万美元)、《功夫》(1 711万美元)、《十面埋伏》(1 105万美元)、《一代宗师》(659.5万美元)、《满城

尽带黄金甲》(656万美元)、《老炮儿》(139.5万美元)等影片,既在海外进行了较好的跨文化传播,也获得了不错的经济收益。2018年2月,《妖猫传》在日本上映后,最终获得了超过16亿日元(折合人民币9 600多万元)的票房收入,观影人次也达到了130多万,创造了近10年来华语电影在日本电影市场的新高。近年来,中国电影在海外市场的票房和销售收入都有了明显增长,取得了较好的成绩。例如,2017年在海外发行国产影片近百部,海外票房和销售收入42.53亿元,比2016年的38.25亿元增长11.19%,为提升中国电影的国际影响力,进一步促进与各国之间的文化交流发挥了重要作用,作出了很大贡献。

中国电影在"走出去"的过程中也注重通过多样化的途径和方法,以产生更好的效果。例如,2004年年初,中国电影海外推广中心成立,由政府出资进行国产影片海外推广的各项工作。2006年6月,经政府主管部门批准,中国电影海外推广中心承办了"北京放映"的大型国际活动,邀请并接待境外电影采购商和国际电影节选片人来华集中选购和选看中国影片,"北京放映"活动一年一届,已举办了11届,共展映国产影片463部,已有数百部次的国产影片通过"北京放映"销往世界70多个国家和地区,"北京放映"活动已成为中国电影"走出去"的一个重要窗口。与此同时,我国也相继主办了上海国际电影节、北京国际电影节等一些重要的电影节,邀请世界各国电影人携其影片前来参赛或展演,进一步加强合作交流,并为国产影片拓展输出渠道。如作为国际A类电影节之一的上海国际电影节自1993年创办以来,已成功举办了21届,产生了很大影响,获得了各方面的好评。同时,在海外建立专门发行国产影片的电影公司,不断拓展海外电影市场也是一个重要途径。例如,创立于2010年,由华谊兄弟和博纳影业作为主要股东的华狮电影公司,就是在海外发行国产影片的一个重要平台。该公司在海外的发行渠道主要集中在北美和澳洲,2016年该公司获得华人文化控股集团(CMC)重金注资后将开拓欧洲市场,并推出了"中国电影·普天同映"的计划,如2016年春节档的《西游记之孙悟空三打白骨精》影片就实现了海外和国内同步上映,满足了海外华人观众的审美娱乐需求。另外,国产影片进入海外电影院线时与网络在线点播同步发行也是又一种途径。如《西游·降魔篇》在进入北美影院放映的同时,在网飞(Netflix)、Google Play、亚马逊等多个网络平台上可以付费观看,既方便许多青年观众的观赏,扩大了影片的影响,也增加了影片的营销收入。至于中国电影产业通过国际并购实现企业资源重组,把企业做大做强也是一种趋向。例如,"2012年5月21日,经过将近两年的谈判,大连万达集

团耗资26亿美元并购美国第二大院线AMC影院公司,这是中国文化产业最大的海外并购,万达集团将成为全球规模最大的电影院线运营商。"①这对于中国电影在海外的发行放映显然是十分有利的。总之,正是通过多样化的途径和方法,有效地加强了中国电影的跨文化传播,中国电影走出国门、走向世界的目标正在逐步实现。

改革开放以来,中国电影的变革拓展除了上述四个方面之外,在电影理论批评、电影教育等方面也有显著的变化和发展,在此不逐一赘述。通过改革开放40年的变革发展,中国已成为名副其实的电影大国。但是,中国若要成为真正的电影强国,还有不少问题有待于解决,如每年拍摄生产的影片数量虽多,但高质量的优秀影片仍较少;电影产业链还不够完整,电影市场还有待于进一步规范,电影体制机制的改革还需要不断完善,各类优秀电影人才还较为缺乏等。如果这些问题得不到及时解决,"电影强国"的梦想就不可能很快实现。

习近平总书记曾说:"改革开放是决定当代中国命运的关键一招,也是决定实现'两个100年'奋斗目标、实现中华民族伟大复兴的关键一招。实践发展永无止境,解放思想永无止境,改革开放也永无止境,停顿和倒退没有出路。"为此要"做到改革不停顿,开放不止步"。② 当下,中国各个领域全面深化改革的各项工作正在持续进行之中,全方位对外开放的新格局也正在加速形成。处于这样的时代环境和社会语境中,中国电影只有适应新时代的新变化,通过进一步贯彻落实《电影产业促进法》,继续坚持改革开放的方针政策,不断增强核心竞争力,加快建设电影强国的步伐,才能在各方面有更快、更好的发展,并顺利完成从电影大国向电影强国的转换和发展。

(此文原载《上海艺术评论》2018年第2期,后将题目改为《中国电影:在变革拓展中不断前行》,参加2018年11月6日至10日由中国文联、中国影协和佛山市人民政府在广东佛山主办的第27届中国金鸡百花电影节"中国电影高峰论坛"并发言,被收入会议论文集《走向新时代——改革开放四十年与中国电影》,中国电影出版社2018年10月出版)

---

① 中国电影家协会产业研究中心:《2013中国电影产业研究报告》第7页,中国电影出版社,2013年。
② 《改革不停顿,开放不止步——习近平总书记考察广东纪实》,新华网2012年12月13日。

# 新时代军事题材电视剧创作三要素[①]

众所周知,军事题材电视剧历来是国产电视剧创作中数量较多、影响较大的类型样式,曾先后有不少优秀作品问世。仅新世纪以来,就相继涌现了《长征》《突出重围》《DA师》《亮剑》《士兵突击》《解放》《历史的天空》《潜伏》《人间正道是沧桑》《悬崖》《太行山上》《伪装者》《淬火成钢》《绝密543》《热血军旗》《风筝》等一批颇具影响的成功之作。这些作品不仅受到了广大观众的喜爱和欢迎,而且也获得了多方面的好评,赢得了口碑和收视率的双赢。它们既十分有效地提升了国产军事题材电视剧的艺术质量,也从一个侧面展现了国产电视剧创作所取得的成绩。

然而,面向新时代,电视剧创作也要有新作为。随着广大观众对国产电视剧艺术质量要求的不断提升,国产军事题材电视剧创作也应该在原有基础上不断拓展,使其创作拍摄能出现新气象。为此,国产军事题材电视剧的创作就需要适应新时代的发展变化,不断变革创新,努力提高艺术质量。只有这样,才能持续出现更多精品佳作,既满足广大观众日益增长的审美娱乐需求,也进一步促进国产电视剧创作的长足发展。对此,笔者有以下几方面的思考。

## 一、以新视野开拓作品的题材领域

显然,国产军事题材电视剧的创作不能囿于一些传统题材领域,编导应适应时代和社会发展的需要,在创作中要有新的艺术视野,既要把一些传统题材拍摄出新意来,也要不断开拓新的题材领域。只有这样,才能在作品的剧情内容、思想内涵和人物塑造等方面凸显出新意;一方面由此表现出创作者对历史、社会和

---

[①] 本文所说的军事题材电视剧,包括战争剧、谍战剧、军旅剧等。

现实的一些新认识、新理解和新阐释,另一方面也力求能给广大观众以更多新的审美娱乐内容。

首先,就古代军事题材电视剧创作而言,虽然多数古装剧的题材内容为宫廷争斗、武侠争霸、玄幻爱情等,但也曾有《三国演义》《水浒传》《孙子兵法与三十六计》《楚汉传奇》等一些成功的古代军事题材电视剧问世,它们在真实的历史背景下,较生动地演绎了各个历史时期的政治变革、军事斗争与社会发展,塑造了众多各具特色且个性较鲜明的人物形象,从而使这些剧作在广大观众中产生了较大影响。近年来播映的《大秦帝国之裂变》《大秦帝国之崛起》《大军师司马懿之军事联盟》及其续集《大军师司马懿之虎啸龙吟》等电视剧,则在这一领域里作了一些新的探索和拓展,取得了令人可喜的创作成绩。前两部剧作全方位地再现了战国时代的秦国如何由弱转强,在群雄角逐争霸中如何灭掉其他诸侯国而最终建立起大秦帝国的历史过程,并较好地塑造了各类历史人物形象,使之生动饱满、各具性格特点。后两部剧作则以历史人物司马懿波澜起伏的一生经历及其家族的兴衰为情节主线,既生动地再现了魏、蜀、吴三国的争霸斗争,也成功地刻画了司马懿这一个性独特的典型形象,较深入地表现了其政治素养、军事才能及其人性的复杂性和性格的多面性。创作者在充分尊重历史真实的基础上,在剧作内容、艺术构思和人物塑造等方面能注重凸显新意,使广大观众从中获得了新的审美感受。显然,这样的艺术创新追求是应该倡导的。

由于我国古代历史漫长、战乱频繁、有影响的历史事件和历史人物众多,所以古代军事题材电视剧创作的艺术空间仍然很大,尚有许多新的题材领域可供创作者拓展;而在创作中如何选择合适的题材作为剧作内容,如何在尊重历史事实的基础上,通过有创意的艺术虚构,不仅使剧作故事生动、内涵丰富、人物鲜明,让广大观众能获得一定的历史知识和审美娱乐享受;而且能更好地弘扬优秀的传统文化,乃是需要进一步在创作实践中继续探索和不断总结的课题。

其次,就现代军事题材电视剧创作而言,此类作品不仅创作数量较多,而且类型样式也较为丰富多样。其中既有一些重大革命历史题材剧作,如《长征》《太行山上》《秋收起义》《热血军旗》等;也有一些再现某些重要战役的剧作,如《长沙保卫战》《战长沙》《宜昌保卫战》等;还有一些着重描写革命领袖和开国元勋在战争年代生平经历的传记剧,如《毛泽东》《开国元勋朱德》《彭德怀元帅》等;此外,另有许多抗战剧、谍战剧等类型剧。

从总体上来说,现代军事题材电视剧的创作者应以更加严谨的创作态度,在

充分尊重历史事实、努力还原历史真实的基础上大胆探求艺术创新。应该看到，随着一些历史档案的解密和中共党史、军史等历史研究的深入开展，过去一些不太清楚的历史事件和历史人物的真实情况与真实面貌也日益清晰，这就为艺术创作提供了较多的新材料，有助于使剧情内容、思想主旨和人物塑造更加符合历史真实，并使创作者对历史进程和历史人物的再现与评价能体现出一定的新意。

具体而言，对于那些重大革命历史题材电视剧、革命领袖和开国元勋的传记剧以及反映重要历史事件和重要战役的电视剧创作来说，首先要强化历史真实性，注重运用更多新史料来充实剧作内容、丰富情节细节和表现历史人物性格的多侧面；同时，在此基础上应遵循"大事不虚，小事不拘"的创作原则，通过一定的艺术虚构体现艺术真实，并大胆探索艺术表现的新颖性；要避免重复表现此前已有的一些剧作内容，即使同样的题材，也要注重拍摄出一定的新意来。例如，关于在中共领导下举行南昌起义并创建自己革命武装队伍的历史，已创作拍摄了《南昌起义》《八月一日》《建军大业》等故事片及其同类题材的一些电视剧，而近期播映的《热血军旗》则以纪实手法对南昌起义、秋收起义、广州起义、湘南起义和井冈山会师及相关的一些重要战役和历史事件进行了重新演绎，不仅在史料上有了较多补充，而且在情节构思和人物刻画等方面也有一些新的创意和新的评价。同时，该剧还生动形象地回答了"为何建军？如何建军？建设一支什么样的军队？"等问题，由此进一步深化了剧作的思想内涵。又如，有关解放战争和新中国成立的历史进程与具体内容，此前已有《开国大典》《建国大业》等故事片及其同类题材的一些电视剧进行过各种艺术概括和艺术描写，而近期播出的《换了人间》则对这一题材内容作了进一步的细化和深入的艺术描写，不仅补充了许多新的历史史料，使剧情内容更加充实了，而且也进一步加强了人物形象的刻画，使一些主要人物形象更加丰满传神。虽然该剧对一些重要战役的描写和战争场面的展现有所减少，但对整个解放战争的发展过程和敌我双方统帅部的各种决策，以及中华人民共和国成立前后种种错综复杂的斗争，在叙事内容方面更加丰富清晰了，对各种人物的刻画也更加细致深入了。显然，如何把广大观众所熟悉的革命历史题材拍摄出新意来，上述两部剧作提供了较好的范例和经验。

由于当下抗战剧的创作数量较多，而艺术质量则良莠不齐，一些受商业利益驱动而胡编乱造的"抗战神剧"已受到了多方面的诟病和批评，并因此影响了抗战剧的艺术声誉和不少观众的审美接受心态。为此，抗战剧的创作应更加严谨，要注意摆脱过度"武侠化"和"偶像化"等不良创作倾向，创作者应切实在提高剧

作的艺术质量上下工夫。应该看到,"抗战剧的感染力不仅来自故事讲述、人物塑造和场景再现,更来自战争书写与历史表达所传递出来的中国人民的正义追求与顽强信念。艺术品格和精神价值的双重实现,才是抗战剧吸引人、感染人的重要保障"①。为此,当下抗战剧的创作在剧情内容、艺术构思和人物塑造等方面要避免与以前同类题材的剧作简单重复或大同小异,即使是同一题材内容,也要尽可能从不同的艺术角度,用不同的艺术构思,通过不同人物的命运来演绎抗战期间的历史故事,并较深入地表现其思想文化内涵。例如,《我的团长我的团》与《远征,远征》都以抗战时期中国远征军英勇抗日的动人事迹为题材,但两者在剧情内容、艺术构思、表现视角和主要人物形象塑造等方面均有较明显的差异,较鲜明地体现了创作者各自的艺术追求和美学风格,从而让广大观众从中获得了不同的历史认识和审美感受。

谍战是一种特殊方式的政治斗争和军事斗争,谍战剧则因其故事情节惊险曲折、矛盾冲突尖锐复杂、人物形象独具特色而受到广大观众的喜爱与欢迎,所以谍战剧创作数量较多,产生的影响也较大。自从《潜伏》《悬崖》《伪装者》等国产谍战剧获得成功以后,近年来创作拍摄了不少谍战剧;但是,其中仿效者颇多,创新者甚少;平庸者居多,高质量的佳作较少。因此,当下国产谍战剧的创作拍摄也需要有新的突破,这样才能使其创作持续发展,并不断有精品佳作问世。近期播映的《风筝》《红蔷薇》《和平饭店》等国产谍战剧,就分别在艺术上进行了不同程度的创新探索。就拿《风筝》来说,该剧无论在强化革命信仰的艺术表达方面,还是在叙事中重视人性刻画和历史反思,以及塑造有独特命运和个性鲜明的人物形象等方面,都有较明显的突破,充分显示了创作者敢于创新和努力摆脱平庸的勇气,该剧也因此受到了广大观众的欢迎和多方面的好评。

另外,就当代军事题材电视剧创作而言,其题材领域较为广阔,类型样式颇为多样,近年来也先后创作拍摄了一些各具特色的好作品。其中既有描写中国第一支导弹部队成长历程的《绝密 543》,也有反映陆军航空兵部队建设和从实战需要出发进行严格训练过程的《陆军 1 号》;既有表现部队军营生活和普通士兵在革命大熔炉里锻炼成长的《士兵突击》,也有具体描绘中国特种兵选拔、训练和实战生活的《我是特种兵》《我是特种兵之利刃出鞘》《特种兵之火凤凰》等;既有叙述中国官兵赴境外参与缉毒战的《湄公河大案》,也有反映中国维和部队在

---

① 丁亚平:《谈谈抗战剧的作为》,载 2015 年 8 月 7 日《人民日报》。

国外执行任务的《维和步兵营》,以及表现中国海军日常严格训练和战斗生活的《舰在亚丁湾》《深海利剑》《旗舰》等。

从总体上来说,当代军事题材电视剧的创作者应在全球化的时代背景下,真实、生动地表现中国军队和中国军人在实现中国梦、强军梦与保家卫国、维护世界和平和构建人类命运共同体等方面所作出的突出贡献和体现出来的革命精神。习近平主席曾指出:"能战方能止战,准备打才可能不必打,越不能打越可能挨打,这就是战争与和平的辩证法。"①因此,如何注重表现解放军各军种和部队官兵牢固树立与积极实践"练为战"的思想观念,努力锻造"召之即来、来之能战、战之必胜"的精兵劲旅,在实战中充分展现中国军人的英姿风采和革命精神,乃是当代军事题材电视剧创作之重点所在。

具体而言,近年来部分军旅剧能注重通过新的题材内容来表现中国军队如何根据现代战争和未来战争的需要而不断下大力气加强部队建设与战斗训练的。例如,《突出重围》通过解放军某部三次大规模的军事演练,生动形象地阐释了新的历史条件下我军如何才能打赢高技术条件下的现代战争和未来战争的主题,其思想主旨既令人警醒,也颇能给人以启迪。而《DA师》则通过解放军某部组建一支数字化部队的过程,对我军如何加快信息化、数字化建设进行了前瞻性的艺术思考和形象化的艺术表现。同时,还有些剧作则以真实的建军历史和现实的战斗事件为素材,通过艺术创作来反映中国军队的发展历程和中国军人的战斗风貌。例如,《绝密543》较生动地叙述了我军从20世纪50年代起,如何适应现代战争和未来战争的需要而克服各种困难,创建了自己的导弹部队,以及如何通过严格训练提高战斗力而不断击落来犯的多架美蒋高空侦察机,并首创世界防空史上用地对空导弹击落高空侦察机的纪录,创造了辉煌战绩,由此充分体现了中国军人坚强的革命意志、献身精神和战斗作风。该剧不仅题材内容新颖,而且还较好地刻画了颇具个性的各类军人形象,从而让广大观众对中国导弹部队的建立及其成长历史有了直观、形象的了解。又如,《舰在亚丁湾》真实地叙述了我国海军编队指战员在亚丁湾护航,与各类国际海盗斗智斗勇的故事;同时也具体描写了海军官兵家属的生活状况与情感冲突,从多侧面表现了我国海军官兵的日常生活和精神面貌。显然,上述剧作所提供的一些较成功的范例和经验

---

① 李宣良、王经国等:《聚焦打赢砺雄师——以习近平同志为核心的党中央领导和推进强军兴军纪实之六》,载2017年9月22日《文汇报》。

是应该在创作中大力推广的。

无疑,当下在政治建军、科技强军、改革壮军、依法治军、反腐惩恶、纠风治弊、反恐维和、保疆卫国等方面,都有不少新题材、新故事、新人物可以经过艺术创造而拍摄成内容新颖充实、人物鲜明生动的电视剧。显然,这些题材内容更能体现出今天的时代精神,也更能引起广大观众的观赏兴趣和情感共鸣。就当下国产军事题材电视剧创作而言,在这些领域里尚缺乏更多质量上乘的好作品,这就需要创作者能不断深入生活,从中获取创作灵感、新鲜素材和故事内容,从而为剧作的成功奠定坚实的基础。

## 二、以新创意提高作品的艺术质量

国产军事题材电视剧的创作若要有效提高艺术质量,除了创作者要以新视野不断开拓题材领域之外,在创作拍摄中还要有新创意,要敢于打破既有的创作模式和各种条条框框的束缚,在艺术上大胆地进行创新探索,使作品无论在剧情内容、思想主旨和人物塑造方面,还是在叙事形式、艺术技巧和美学风格等方面,都能凸显出新颖独特之处。具体而言,大致应表现在以下几个方面:

**第一,要把主流意识形态思想主旨的艺术表达与商业类型剧的创作方法有机融合在一起,使剧作能做到思想性、艺术性和观赏性的有机统一。**

显然,国产军事题材电视剧应通过对剧情内容的艺术表达和人物形象的生动刻画努力体现和传达主流意识形态的世界观、人生观和价值观,从而使广大观众对历史、战争与时代、社会有正确的了解、认识和感悟。但是,这种艺术表达要避免成为直露的表白和枯燥的说教,而应该严格遵循艺术创作的基本规律,注重通过生动形象的情节叙述、多姿多彩的场景描绘、独具个性的人物塑造和具体感人的细节刻画体现出来,从而使广大观众在观赏过程中能自然而然地领悟和接受其思想主旨与文化内涵。

为了使此类剧作能被广大观众所喜闻乐见,就应注重增强其观赏性;而增强观赏性的一个重要途径,就是采用商业类型剧的创作方法。由于每一种类型剧都有其基本创作规律,所以创作者就应该了解和熟悉各种类型剧的基本规律和主要元素,并在创作中具体体现出来。当然,这些基本规律和主要元素也不是固定不变的,创作者可以根据题材内容和剧情需要灵活运用;还可以将多种类型剧交叉融合在一起。例如,当下在国产军事题材类型剧创作中交叉融合较多的是战争剧和谍战剧(反特剧)类型。因为若要赢得战争的胜利就需要获取准确的军

事情报,所以对战双方就会派出情报人员千方百计潜入对方要害部门窃取相关重要情报,如《最后的较量》《江阴要塞》等剧作的主要故事情节就是如此。这两部剧作都是把敌我双方的谍战与解放战争的渡江战役有机结合在一起,具体表现了战斗在隐秘战线的中共情报人员在解放军渡江战役中所发挥的重要作用,由此不仅使剧情内容更加丰富多样,情节推进更加惊险紧张,而且也有效地增强了剧作的观赏性。至于抗战剧和谍战剧两种类型样式的交叉融合就更多了,如《悬崖》《伪装者》《绞杀 1943》《追击者》等剧作均是如此。这样的交叉融合既较为生动地表现了在艰苦卓绝的抗日战争中,潜伏在日寇要害部门的国共两党情报人员如何携手与敌人顽强作战,为抗战胜利作出了重要贡献;同时也具体描述了中共情报人员与国民党军统、中统情报人员在思想作风、行为方式和斗争策略等方面的异同,这样不仅可以多侧面地表现抗战的历史过程,而且也使人物形象的塑造更加多样化了。

**第二,要把军事事件的叙述、政治斗争的描绘、战争场面的展现与深刻的人性刻画和鲜明的人物个性塑造有机融合在一起。**

无疑,作为军事题材电视剧来说,军事事件的叙述、政治斗争的描绘以及战争场面的展现都是必不可缺的,都需要在叙事过程中得到很好的艺术表达和具体的设置安排。例如,无论是古代军事题材电视剧《楚汉传奇》《大军师司马懿之虎啸龙吟》等,还是现代军事题材电视剧《长征》《长沙保卫战》等,都有多样化的各种军事事件的叙述和复杂的政治斗争之描绘,同时也不乏规模较大、对抗激烈的战争场面之展现,这些内容既是剧作讲述故事情节、表达主题内涵和塑造人物形象不可缺少的主要组成部分;也是其吸引观众观赏剧作的重要内容,故而理应在创作拍摄中予以重视。

但是,剧作仅有这些内容情节还不够,还需要在叙事中进行深刻的人性刻画和鲜明的人物个性描写,并注重把这几方面的内容有机融合为一体,这样才能使剧作的思想内涵更深刻、艺术感染力更强烈。因为文学艺术都是"人学",如果作品内容忽视了对人物形象的精心塑造和内心情感的细致描绘,其内容只见故事叙述、场面展现而缺少有个性的人物形象,则不可能创作出具有深刻思想文化内涵和强烈艺术感染力的成功之作。而要塑造个性鲜明的人物形象,就需要注重人性刻画和多侧面的性格描绘,要真实、深入地写出在各种军事事件和政治斗争境遇下主要人物的思想情感与内心世界,从而既使人物性格丰满传神,又由此折射出一定的思想文化内涵,给广大观众以有益的启迪。例如,《楚汉传奇》详细而

生动地叙述了项羽和刘邦起兵反秦进而争霸天下的过程,其中贯穿着各种军事事件的叙述、政治斗争的描绘和金戈铁马的战争场面之展现,但同时也在叙事过程中较深入地描写了项羽、刘邦及其他一些主要人物的性格特征和内心情感,使之避免了概念化的演绎,从而使这些历史人物在荧屏上有了生动的艺术形象,给广大观众留下了较深刻的印象。又如,《长征》注重强化了历史真实,具体而生动地再现了中国工农红军在非常艰难困苦的条件下如何进行长征的历史过程,凸显了中国共产党人创造历史奇迹的革命气概和精神品格。全剧既有对敌我双方统帅部军事决策和一系列重要战役的艺术描写,也有对各种复杂的政治关系和中共党内路线斗争与思想交锋的具体叙述;同时,编导又用生活化、平民化和人性化的视角与方法来塑造毛泽东、周恩来等一些革命领袖人物的艺术形象,使之更接地气,更具有历史真实感,也更好地适应了广大观众的审美需求。

**第三,要把艺术价值、社会价值的追求与商业价值的追求有机融合在一起,力求做到"叫好又叫座",取得社会效益和经济效益的双赢。**

在当下影视市场竞争十分激烈而创作资金投入日益增长的情况下,电视剧创作者在拍摄时注重追求电视收视率和网络点击率,以便通过商业广告收入等途径及时收回投入拍摄的资金并赢得更多的商业利润,应该说并没有什么错。这也是形成电视剧创作生产良性循环的一个重要方面。

但是,电视剧毕竟是文化产品,它需要传播先进文化,并以此影响和引导广大观众,给他们以有益启迪和艺术熏陶。为此,创作者还是应该把对剧作艺术价值和社会价值的追求放在首位,而不应本末倒置,一味追求其商业价值。实践证明,一些具有较高艺术价值和社会价值的好作品,往往会受到广大观众的喜爱与好评,其电视收视率和网络点击率都会很不错,由此也自然赢得了较高的商业价值。而一些为了迎合市场的媚俗、低俗、庸俗之作,却经常会受到多数观众的差评,因而也未必会获得较高的商业价值。例如,《长征》《士兵突击》《彭德怀元帅》等一些曾在各种评奖中获得多种重要奖项的优秀电视剧,都有较高的收视率和网络点击率,产生了"叫好又叫座"的效果,由此取得了社会效益和经济效益的双赢。

当然,剧作艺术价值和社会价值的体现与表达也要充分遵循艺术创作规律和注意满足大多数观众的审美需求,其思想主旨和精神内涵的传达要注重从叙事情节、人物塑造和细节刻画等方面自然而然地呈现出来,避免直接的硬性宣教,以达到"润物细无声"的艺术效果。无疑,那种直露的表达、枯燥的宣讲、乏味

的说教等,不仅不能十分有效地体现剧作的艺术价值和社会价值,而且还会败坏观众的审美欣赏口味,引起他们的反感,并由此产生"逆反心理",使剧作的传播效果大打折扣。同时,通过各种营销手段加强对一些优秀剧作的宣传和评论,使之能为更多观众所了解和认同,也是扩大其传播效果,提高收视率和网络点击率的一个重要方面。

**第四,要把大胆突破的创新精神和严谨细致的工匠精神有机融合在一起,不断提高剧作的艺术质量和美学品格。**

众所周知,对于任何文艺创作者来说,打破陈规、大胆突破的创新精神是不可缺少的,舍此,其创作就不可能有新的拓展和大的提高。对于国产军事题材电视剧创作来说,也同样如此。创作者要敢于摆脱各种既定的条条框框和各种模式套路的束缚,在艺术上勇于进行创新探索,让剧作内容、人物形象和艺术形式等都能显示出一定的新意;要避免因循守旧、模仿重复、继续沿用老套路创作拍摄出一些毫无新意、陈陈相因的作品。应该看到,当下影视市场竞争激烈,广大观众的审美水平也在不断提高,在艺术上没有新意的作品是很难获得青睐的。而只有坚持艺术创新,才有可能使剧作获得成功。

但是,对于创作者来说,严谨细致的工匠精神也不可缺少。舍此,作品的艺术质量和美学品质也会受到影响。有些作品虽然在艺术上有突破、有新意,但因为创作者还缺乏严谨细致的工匠精神,所以导致作品存在这样那样的缺陷和问题,使之离精品佳作"还差一口气"。例如,战争剧《亮剑》第一版虽然颇受广大观众的喜爱,但该剧中的"穿帮镜头"不少,制作也不够精致,正如其原著作者都梁所说:"第一版其实我并不是很满意,穿帮镜头很多,拍摄也是一塌糊涂,但它先入为主了,大家都去关注它的故事性而忽略了这些镜头,而且当时的几个演员都演得非常好,所以就掩盖了许多不足。"[①]又如,由于谍战剧《风筝》打破了此前较多国产谍战剧惯用的创作模式,在情节设置、人物塑造和思想内涵等方面凸显出了明显的新意,故而受到了广大观众的喜爱和评论界的好评。但是,该剧在叙事中仍然有一些漏洞和缺陷,这也是令人遗憾的。如果上述两部剧作没有现存的那些"穿帮镜头"以及叙事中的一些漏洞和缺陷,其艺术质量和美学品质则会更好。其他一些成功的剧作也往往会不同程度地存在着若干类似的问题,由此就

---

① 沈参:《〈亮剑〉作者都梁:抗战剧第一要素是展现真实》,载 2015 年 8 月 4 日《潇湘晨报》。

说明创作者除了要有大胆突破的创新精神之外,还需要具有严谨细致的工匠精神。

当下,我们之所以在电视剧创作和制作中要大力倡导严谨细致的工匠精神,是因为不少剧作在编、导、演或摄、录、美等方面均不同程度地存在着急功近利、粗制滥造等弊病。有些剧作虽然题材较为新颖,艺术构思等也有一定的创意;但在叙事、结构、场景、服装和细节等方面却有很多疏漏,其制作也较为粗糙,由此就影响了剧作的艺术质量和美学品格。为此,无论是对于创作者还是制作者来说,严谨细致的工匠精神都是不可缺少的。只有在剧作各方面都坚持精益求精,杜绝粗制滥造,才能打造出更多的精品佳作,并切实提高国产电视剧的艺术质量。

### 三、以新形象增强作品的艺术感染力

由于电视剧是叙事艺术,所以人物形象塑造就显得尤为重要。如果一部电视剧未能刻画出几个具有独特命运和鲜明个性并使广大观众印象深刻的人物形象,那就不能算是成功之作。黑格尔曾说:"性格就是理想艺术表现的真正中心。"[1]高尔基也曾说:"一个严肃的作家的任务,是要用具有艺术说服力的形象来编写剧本,努力达到那种能使观众深受感动并能改造观众的'艺术的真实'。"[2]为此,创作者要注重在叙事中凸显主要人物的独特命运和鲜明个性,并运用多种艺术手段从多侧面刻画其性格特征、表现其情感波折、揭示其内心世界,力求使之丰满传神,具有较强的艺术吸引力和艺术感染力。

对于国产军事题材电视剧(特别是现代和当代军事题材电视剧)来说,努力塑造个性鲜明、血肉丰满的英雄人物或先进人物的典型形象则是艺术创作的重点所在。因为在这些人物形象身上往往集中而鲜明地体现了主流意识形态的世界观、人生观和价值观,体现了应该努力学习与大力弘扬的爱国主义、集体主义和英雄主义精神,体现了剧作的思想主旨和文化内涵,并由此对广大观众产生较强烈的吸引力和感染力。所以,创作者就应该把英雄人物或先进人物的典型形象塑造放在首位,并以此为中心来展开剧情内容的叙述和情节细节的设置。

在英雄人物或先进人物的典型形象塑造中,无疑也要注重艺术创新,应避免

---

[1] 黑格尔:《美学》(第1卷)第300页,商务印书馆,1979年。
[2] 高尔基:《论文学》第62页,人民文学出版社,1978年。

概念化、雷同化等弊病;要努力塑造出在思想、命运、性格、追求等方面有特点、有新意的典型形象,只有如此,才能赢得广大观众的认可和喜爱,并为影视艺术人物画廊增添新的典型形象。例如,《亮剑》第一版获得成功以后,由于其主人公李云龙那种"草莽英雄"式的典型形象赢得了很多观众的喜爱,所以这一人物形象便成为许多同类题材电视剧创作模仿借鉴的对象;因此,不少剧作中的英雄形象就往往给人以"似曾相识"的雷同感,缺乏应有的新意。而有些剧作则能另辟蹊径,注重塑造有新意的典型形象。例如,《马上天下》着重塑造了一个知识分子出身的英雄人物陈秋石,这与《亮剑》等较多战争剧所塑造的"草莽英雄"式的典型形象就有明显差异。陈秋石原本满足于耕田读书、会友吟诗的生活;而时代潮流把他卷入了革命之中,他进入黄埔军校后开始在军事上崭露头角;特别是他参加革命队伍以后,随着思想觉悟的提高和革命责任感的增强,其军事才能也得到了充分发挥;在一场场艰苦复杂的战斗中,他指挥部队屡屡取得以弱胜强、以少胜多的胜利,成为我军一名优秀的军事指挥员。又如,《和平饭店》所塑造的陈佳影(南门瑛)这一潜伏在伪满南铁机要部门的中共情报人员,也与其他国产谍战剧所塑造的隐秘战线的中共情报人员形象不同。她是一个高学历、高智商的"行为轨迹分析专家",有独特的专业知识和很强的逻辑分析能力。她虽然因突发事件而被困在和平饭店,但却以自己的身份为掩护,凭借着自己的聪明才智和丰富经验,与日本宪兵、伪满警察、汪伪特工和因各种目的汇聚在饭店里的各国间谍巧妙周旋,进行了一场你死我活的艰苦斗争。最终在饭店外中共地下党组织和进步力量的积极配合下,她不仅化解了自身危机而成功脱身,还使中共地下党组织截获了一笔为各国间谍所觊觎和争夺的巨款,并掩护犹太籍核物理学家顺利逃脱了敌人的魔爪。无疑,这两个典型形象的新意是显而易见的。

上述两个有新意的典型人物形象的塑造也揭示了这样一个创作规律,即若要塑造出有新意的英雄人物或先进人物的典型形象,创作者就要努力描绘其独特命运,尽力凸显其鲜明个性。当然,无论在残酷的战争年代和尖锐复杂的对敌斗争中涌现出来的英雄人物,还是在和平年代的部队熔炉里锻炼成长起来的先进人物,他们往往都具有坚定的革命信仰、坚强的革命意志和大无畏的献身精神,这些品质是其共性特征,这些特征也需要体现在剧作的情节叙述和性格刻画之中。但是,仅有对这些共性特征的艺术描写是不够的,还需要注重刻画其个性特征,因为只有这样才能使人物形象丰满传神,独具艺术魅力。

应该看到,人物的个性特征不仅是指其表面的一些性格特点,如脾气粗暴或

性格倔强等,更重要的是需要写出人物"深化的个性"。这种"深化的个性"也就是"灵魂的深度",即"关键是揭露出这种个性的内在矛盾。只有通过揭示人的内心世界的真实的思想感情,揭示这种思想感情所凝结的真实的社会内容,使个性成为这些思想感情、性格特征的有机总和,这种个性才可能成为完整的活的个性。那些人为地堆砌某些外在的表面特征,或把自己臆想的高大完美或丑陋不堪的惊人特点硬集合在某一形象身上,这种形象即使有了特点,也只是死的特点,死的个性。既无个性,也无代表性。"①

为此,创作者在剧作中塑造英雄人物或先进人物的典型形象时,就应该注重通过人物独特的命运、成长的历程和思想变化的过程来凸显其"深化的个性"。实践证明,大凡具有这种"深化的个性"之人物形象,往往是具有较强吸引力和感染力的血肉丰满的艺术形象,能赢得广大观众的喜爱和好评。一些成功的剧作在这方面也提供了很好的范例。例如,《伪装者》里的明台原是一个被明家收养的孩子,他在大姐、大哥的宠爱中长大,表面上聪明、任性,有一点纨绔子弟的特点,但其内心却正直、善良、坚强。抗日战争的革命洪流激发了他的爱国热情,当他被家里送到香港大学去读书时,却在飞机上被国民党军统看中而绑架到军校进行训练培养。他从被迫进校到自愿留校,在严格训练中思想情感发生了很大变化,从一个单纯而懵懂的大学生成长为一名具备各种特殊才能的情报人员。他在率领军统特工小组执行任务时,又多次与中共地下党员程锦云携手,出生入死完成了多项重要任务。当他得知军统和国民党高层"发国难财"的真相后,在程锦云的启发引导下,并得知其失散多年的父亲及明家两位兄长都是中共地下党员后,他也毫不犹豫地加入了中共地下党,成为一名优秀的中共地下情报人员,承担了更艰巨的革命任务。又如,《士兵突击》的最大成功之处,就在于该剧很好地刻画了许三多这样一个新时代的部队优秀士兵的典型形象,真实细腻地叙述了他的成长历程。许三多是一个农村孩子,他被农民父亲逼迫着参军入伍后,因其性格憨厚、懦弱、笨拙而又不善于表达,所以在部队里被一些领导和战友看不起。但他在班长的耐心帮助引导下,逐步确立了自己的人生目标,并凭借着自己的毅力、刻苦、顽强和严格自律的精神,克服了各种困难,经受了多种考验,一步步成长为一名优秀的特种兵,赢得了大家的尊重和敬佩。他的座右铭并不是什么豪言壮语,而是"好好活着,做有意义的事"。他的成长历程不仅生动形象

---

① 刘再复:《鲁迅美学思想论稿》第444页,中国社会科学出版社,1981年。

地阐释了"不抛弃,不放弃"的钢七连的连队精神,而且也给观众很多有益的人生启迪,并引起他们的情感共鸣。

显然,上述两部剧作在塑造典型人物形象时,都注重通过其独特的命运遭遇和复杂的情感经历较好地写出了人物"深化的个性",使之给广大观众留下了较深刻的印象。同时,创作者还注意表现出人物形象所体现的时代精神。因为一个时代有一个时代的英雄人物和先进人物,为此,只有很好地揭示出英雄人物和先进人物的典型形象所体现出来的时代精神,才能使之具有鲜明的时代特色,并使之与原有的英雄人物有所区别,凸显出新意。而具有时代精神的英雄人物和先进人物则往往能引起观众更强烈的情感共鸣。

综上所述,我们不难看出,电视剧创作只有努力塑造出新形象,才能切实增强作品的艺术吸引力和艺术感染力。从总体上来看,当下国产军事题材电视剧在人物形象塑造方面(特别是有新意的典型人物形象的塑造方面)还较为薄弱,尚缺乏较多有广泛社会影响并在艺术上有创新突破的新的典型人物形象,在这方面尚需创作者付出更多的努力。

如今,当《战狼2》《建军大业》《红海行动》等一些优秀的国产军事题材故事片上映后获得了口碑与票房双赢时,我们也期待着国产军事题材电视剧(网络剧)的创作能有更大的突破创新,能不断涌现出更多口碑与收视率(点击率)双赢的优秀作品,以便能更好地讲述中国故事,展现中国精神,并满足广大观众日益增长的审美娱乐需求。

(此文原载《中国文艺评论》2018年第5期,被收入周斌主编《中国电影、电视剧和话剧发展研究报告》(2017卷),复旦大学出版社2018年10月出版)

# 在历史变革的潮流中分化与融合
## ——中国大陆电影与台湾电影的比较研究

众所周知,台湾电影是中国电影不可缺少的重要组成部分,它与中国大陆电影、香港电影和澳门电影一起组成了中国电影多姿多彩的壮丽景观,为中国电影在世界影坛上展现自己独特的艺术风采和美学品格作出了显著贡献。

当然,由于各种复杂的历史、政治、经济、文化等方面的原因,台湾电影与大陆电影并不是同步发展的,在各个不同的历史时期,它在中国电影格局中的地位、影响和贡献也并不相同,它与大陆电影经历了从显著分化到逐步融合的历史过程。回顾中国电影一百多年来发展变革的历史进程,从中进一步梳理中国大陆电影与台湾电影的互动发展及相互影响的关系,比较其创作生产之异同,并展望未来的发展前景,对于不断推动海峡两岸电影在融合发展的同时又保持各自的艺术特色、美学品格和文化内涵,则是十分有益的。

## 一

众所周知,电影之于中国来说,并不是本土文化的产物,而是一种"舶来品"。1895年电影正式诞生后,1896年即传入中国大陆,在上海开始了各种电影放映活动。1905年,北京丰泰照相馆拍摄了由著名京剧演员谭鑫培主演的影片《定军山》,这部戏曲短片的问世则标志着中国民族电影首先在大陆诞生,此后中国民族电影就顺应时代、社会和民众的需要逐渐发展起来了。

当时中国大陆处于半殖民地半封建社会,而最早的故事片创作则从不同的角度,通过不同的题材反映了这种社会现状,并针砭了一些弊病。例如,1913年由郑正秋编剧、郑正秋和张石川联合导演的短故事片《难夫难妻》就以郑正秋家乡潮州地区的封建买卖婚姻习俗为题材,"通过一对青年男女在封建买卖婚姻制

度下的不幸,以讽嘲的笔触抨击了封建婚姻制度的不合理"①。而 1916 年由张石川等人集资拍摄的根据文明戏改编的故事片《黑籍冤魂》,则通过一个封建大家庭因吸食鸦片而导致家破人亡的悲剧,揭露了当时鸦片流毒的社会罪恶。"虽然作者还没有能直接指出鸦片流毒的根源是帝国主义对中国的侵略,但在当时情况下,能着力揭露出鸦片的社会危害,仍然是有意义的,从某种意义上说,它也能够产生一些反帝的效果。"②这两部最早的故事片不同程度地针砭了当时的社会弊端,体现了批判现实主义的特征。显然,这种在电影拍摄中所显示的批判封建主义和帝国主义的进步创作倾向,为此后中国大陆电影的创作发展开了一个好头,并逐步形成了现实主义的优良传统。

由于 1894 年日本发动了甲午战争,中国清政府在战争中战败,为此,1895 年日本强迫清政府签订了《马关条约》,把台湾等地割让给日本。于是,台湾自 1895 年 6 月至 1945 年 8 月沦为日本的殖民地。而台湾电影就是在日本殖民地的生态环境里萌生和逐步发展起来的。日据时期台湾早期的电影创作,除了日本人组织拍摄的一些影片之外,由台湾人自己拍摄制作的故事片较晚。1925 年 5 月,对电影颇感兴趣的台湾人刘喜阳、李松峰、郑超人等,自发组织成立了台湾电影研究会。于是,由刘喜阳出资并任编导,李松峰任摄影,创作拍摄了台湾人制作的第一部故事片《谁之过》。该片是一部爱情片,故事改编自《台湾日日新报》连载的同名小说,着重描述了一段青年人的爱情纠葛。因影片"摄制的技术不高,票房收入也差,投资人蚀了老本,台湾电影研究会也就这样在失败中解散"③。与前述大陆电影人郑正秋和张石川编导的故事片《难夫难妻》《黑籍冤魂》相比,该片不仅晚诞生了十多年,而且其思想文化内涵和艺术质量都较弱。

20 世纪 20 年代大陆电影产业开始有较大规模的发展,据 1927 年初出版的《中华影业年鉴》统计,1925 年前后仅在上海就有 141 家电影公司,1926 年在上海有近 40 家电影公司拍摄过影片。虽然其中不少电影公司是"空壳公司"和"皮包公司",但仍有一部分电影公司在国产影片的创作生产等方面作出了成绩和贡献。当时在上海从事电影摄制的一些主要电影公司有:商务印书馆活动影戏部(成立于 1917 年,至 1926 年影戏部与馆本部分离,另组国光影片公司)、中国影戏研究社(成立于 1920 年)、上海影戏公司(成立于 1920 年)、明星影片公司(成

---

① 程季华主编:《中国电影发展史》(第一卷)第 19 页,中国电影出版社,1980 年。
② 同上书,第 25 页。
③ 陈飞宝:《台湾电影史话》(修订本)第 17 页,中国电影出版社,2008 年。

立于1922年)、长城画片公司(1924年从美国迁回上海)、神州影片公司(成立于1924年)、友联影片公司(成立于1924年)、大中国影片公司(成立于1925年)、天一影片公司(成立于1925年)、大中华百合影业公司(成立于1925年)、华剧影片公司(成立于1925年)、开心影片公司(成立于1925年)、民新影片公司(成立于1926年)、南国电影剧社(成立于1926年)等。其中明星、天一等一些电影公司相继创作拍摄了不少影片,不仅为中国民族电影在大陆的发展打下了较好的基础,而且也在一定程度上影响并促使了台湾电影产业的起步及其创作生产的发展。

同一时期台湾电影产业的发展尚未能形成规模,只有少数民营电影公司拍摄过影片,如文英影片公司(成立于1926年)、百达影片公司(成立于1929年)等。20年代初,大陆电影即开始进入台湾电影市场,并受到台湾同胞的欢迎。同时也对台湾电影的创作产生了一定的影响。但是,日本殖民当局对大陆影片审查严格,1926年台湾总督府公布了电影审查规则,大凡影片中被认为有"妨碍公共治安"和"社会风俗之嫌"的情节镜头,均要剪除。在这样严格管控下,大陆一些具有进步思想意识的影片就很难进入台湾电影市场放映。

## 二

20世纪30年代,在国内外政治形势剧变和左翼文化运动的影响下,中国大陆电影的创作主流开始转向,左翼电影顺应时代、社会和广大民众的需要应运而生,并在影坛上形成了强劲的创作潮流,诸如《狂流》《春蚕》《上海24小时》《马路天使》《十字街头》《姊妹花》《渔光曲》《压岁钱》《神女》《大路》《桃李劫》《风云儿女》《都市风光》《迷途的羔羊》等一批各具特色、颇有影响的故事片先后问世;它们不仅改变了国产电影的创作面貌和美学品位,奠定了中国电影的现实主义传统,而且也在创作实践中形成了一支有理想、有情怀、各方面素质较高的电影创作队伍,从而为中国大陆电影创作和电影产业的繁荣发展创造了良好的条件,奠定了坚实的基础。其中如《马路天使》《神女》等影片已成为中国电影发展史上的经典作品,不仅体现了该时期中国电影创作所达到的美学高度,而且为后来的电影创作者提供了很好的学习借鉴之范本。

1931年日本在中国东北悍然发动了"九一八"事变,开始实施其侵略计划,因此日本本土和作为其殖民地的台湾,都进入了备战时期。该时期日本殖民者不仅在政治、经济上进一步加强了对台湾民众的压迫,而且在文化和意识形态传

播等方面也不断加强了控制。在这种情况下，台湾电影人因为创作拍摄影片受到了各种严格限制，故而只好以主要精力经营电影放映业，或者与日本人合作拍摄影片。从1931年至1937年，台湾共拍摄生产了5部故事片，基本上均为日台合拍片，其中有传记片《义人吴凤》、侦探片《怪绅士》、爱情片《望春风》等。这些影片与同时期大陆拍摄生产的一些优秀故事片相比，在思想内容和艺术技巧等方面均有较大差距。

1931年"九一八"事变以后，由于日本政府认为中国大陆创作拍摄的影片具有"反日"倾向，会影响台湾民众的思想意识，唤起他们抗日斗争的思想情绪，所以便严加限制大陆影片进入台湾，故而从大陆输入台湾的国产影片数量减少了一大半。

1937年全面抗战爆发以后，大陆电影人在抗战电影运动中及时创作拍摄了《保卫我们的土地》《八百壮士》《胜利进行曲》《塞上风云》《长空万里》《风雪太行山》等一系列以全民抗战为主题的故事片，真切地表达了广大民众的思想情感和保家卫国的战斗意志。而坚守在上海"孤岛"的电影人也创作拍摄了《木兰从军》《花溅泪》《乱世风光》等一些具有进步意义的故事片。可以说，中国电影的现实主义传统在新的时代环境里不仅得以传承，而且有了新的拓展。

1937年"七七"事变后，日本殖民当局再次修改了电影审查规则，中国大陆创作拍摄的影片完全被禁止输入台湾和在台湾上映，海峡两岸电影界的文化交流也完全中断了。

抗日战争爆发后，日本殖民当局一方面在台湾大量倾销日本影片，另一方面则组织拍摄了一些配合其侵略战争的新闻片、纪录片和故事片，以此来宣扬日本军国主义思想，并为其进行战时思想控制和扩大战争动员服务。其中由台湾总督府出资主导拍摄的故事片《海上的豪族》《沙鸯之钟》等，都是歪曲或篡改台湾历史，为日本军国主义和殖民主义政策服务的影片。

## 三

抗战胜利以后，中国大陆的电影创作出现了颇具声势的新现实主义运动；进步电影人一方面利用国民党当局控制的电影制片基地，创作拍摄了《遥远的爱》《天堂春梦》《还乡日记》《乘龙快婿》《幸福狂想曲》《松花江上》等一批针砭现实、揭露黑暗的故事片；另一方面他们则组建了昆仑影片公司，创作拍摄了《八千里路云和月》《一江春水向东流》《万家灯火》《丽人行》《希望在人间》《三毛流浪记》

《乌鸦与麻雀》等一批特色鲜明、内涵丰富、具有史诗风格和强烈现实主义精神的故事片;与此同时,文华影业公司、清华影片公司等一些中小型的民营电影公司也相继出品了《假凤虚凰》《夜店》《艳阳天》《表》《小城之春》《大团圆》等一批各具特色的故事片。这些影片题材内容丰富,艺术质量高,社会影响大,颇受广大观众喜爱和欢迎。由此也充分说明中国大陆的电影创作已经进入了一个成熟阶段,其艺术水准和美学风格不仅在世界影坛上独树一帜,而且堪与意大利新现实主义电影相媲美。

据不完全统计,台湾光复前,从大陆输入台湾的国产影片累计达300多部。这些影片不仅让台湾民众进一步了解了大陆的历史与现状,而且也对其产生了较大的影响。"不同的电影会起潜移默化的影响,但是主要的作用,还是使处在日本殖民者黑暗统治下的台湾同胞看了电影之后,产生了一种'大陆认同感的作用'。"[①]而这种"大陆认同感的作用"无疑是非常重要的。

1945年8月15日日本政府宣告无条件投降,国民党政府收复了台湾,结束了台湾沦为日本殖民地的历史。从该年度至1949年,国民党台湾行政长官公署下属的宣传委员会和1947年6月成立的台湾新闻处成为台湾电影的领导机构。1949年4月成立了台湾省政府新闻处电影制片厂,主要拍摄新闻片和纪录片。

台湾光复以后,中国大陆各个电影制片公司创作拍摄的各类影片开始恢复输入台湾,大陆一些电影公司也在台湾设立了办事处,注重营销大陆影片,其中包括《万家灯火》《八千里路云和月》《一江春水向东流》《松花江上》在内的不少大陆摄制的艺术质量高、观众口碑好的故事片受到了台湾广大民众的喜爱和欢迎。"1949年初,国产片在台北的声势,可以与西片匹敌,多家戏院与西片商约期满后,改营国产片。"[②]中国大陆出品的国产影片在台湾所受到的欢迎和所产生的影响由此可见一斑。

该时期台湾基本上没有什么自制拍摄的故事片,只有少量的新闻片和纪录片;而大陆一些电影公司则开始派摄制组赴台湾拍摄影片,并加强了与台湾电影界的各种联系和交流。

从上述情况概述中我们不难看出,从20世纪初至40年代末,台湾电影与大陆电影相比,无论在电影创作、电影产业的发展方面,还是在电影队伍的组成和

---

① 陈飞宝:《台湾电影史话》(修订本)第29页。
② 同上书,第47页。

创作制作力量等方面,差距都十分明显。

## 四

1949年10月1日中华人民共和国成立,国民党政府溃败后迁移到台湾。从50年代至70年代,由于政治、军事、经济和文化意识形态等方面的原因,海峡两岸的电影界基本上没有什么来往、交流与合作。同时,双方的敌对状态也不同程度地反映在电影创作之中。

中华人民共和国成立以后,大陆电影创作生产的主体是长春电影制片厂、北京电影制片厂、上海电影制片厂、八一电影制片厂、珠江电影制片厂、西安电影制片厂、峨眉电影制片厂等一批国营电影制片厂,电影管理的体制机制则学习借鉴了苏联模式。同时,在电影创作拍摄中大力倡导革命现实主义的创作方法和为工农兵服务的创作方向,高度重视影片的思想内容和宣传教育功能。

在50年代至60年代各种题材内容和类型样式的故事片创作中,上述国营电影制片厂拍摄的战争片数量较多,影响也较大。而战争片除了表现抗日战争和抗美援朝战争之外,与国民党军队的较量则是重要内容。同时,较多革命历史题材影片也注重表现国共两党的复杂斗争,至于反特片则主要描述与各种国民党特务的斗争。在这些题材内容和类型样式的影片中也出现了一批尊重历史事实和艺术创作规律,艺术质量和美学品位较高的好作品,如《南征北战》《渡江侦察记》《英雄虎胆》《红日》《战上海》《秘密图纸》《虎穴追踪》等影片即是如此。这些被称为"红色经典"的影片鲜明地体现了国家主流意识形态的思想主旨,并注重英雄人物形象的塑造,显示了这一时期大陆电影创作的主要特色。同时,把一些现代文学经典名著搬上银幕,也是该时期大陆电影创作所凸显的另一个特点。如根据鲁迅同名小说改编拍摄的故事片《祝福》、根据茅盾同名小说改编拍摄的故事片《林家铺子》、根据巴金同名小说改编拍摄的故事片《家》、根据柔石的小说《二月》改编拍摄的故事片《早春二月》等作品,都受到了广大观众的欢迎与好评。另外,戏曲片的创作拍摄也独具特色,如《梁山伯与祝英台》《杨门女将》《野猪林》《十五贯》《红楼梦》《天仙配》等影片,不仅让中国传统戏曲在银幕上大放光彩,有效地传播了中华文化;而且也由此培养了一批青年戏曲观众,进一步拓展了戏曲演出市场。至于动画片的创作,则成绩格外显著,相继问世的《骄傲的将军》《神笔》《小鲤鱼跳龙门》《渔童》《大闹天宫》《猪八戒吃西瓜》等一批具有鲜明民族风格的动画片,在中外影坛上均产生了较大影响,获得了多方好评;特别是水墨动

画片《小蝌蚪找妈妈》《牧笛》等的诞生,不仅为中国动画片赢得了很多国际荣誉,而且还被誉称为"中国动画学派",从而使中国动画名扬世界影坛。由此可以看出,这一时期大陆电影创作生产所取得的成绩和所凸显的特点还是十分显著的。

1949年前后,国民党在大陆的一些电影机构将设备和人员转移到台湾,择址建厂;同时,加上收编了日本殖民者"台制"的人员和设备,在此基础上建立了"农业教育电影公司";后来"农教"与"台影"合并成立了"中央电影事业股份有限公司"。与此同时,还有迁台的"中制"也恢复了拍片。国民党党营和官办的电影机构所创作生产的影片注重服务于其"反共"的政治需要,拍摄了较多的反共八股片和政宣片,这些影片在内容和艺术上都很拙劣。当然,也拍摄了一些其他题材的类型片。例如,70年代曾创作拍摄了诸如《英烈千秋》《八百壮士》《笕桥英烈传》等一些有特点的抗战片,着重表现和赞颂国民党军人在抗战中的英勇事迹。

1949年10月中华人民共和国成立以后,台湾当局为加强"戡乱""反共",进一步强化了对大陆国产影片输入台湾的管控,不仅制定了《戡乱时期处理国产影片补充办法》,而且还禁映了《万家灯火》《八千里路云和月》《一江春水向东流》《乘龙快婿》《天堂春梦》《希望在人间》等35部大陆出品的国产影片,中断了大陆电影界与台湾电影界之间的交流。

这一时期,台语片创作的兴盛则成为台湾影坛一种独特的文化现象。"台语片从电影人文或电影艺术而言,它属于一次台湾文化较大规模的电影运动,在台湾电影史上占极为重要的地位。"[①]其中根据日据时期著名的"雾社事件"改编拍摄的《青山碧血》是第一部反映台湾原住民抗日题材的台语片,具有重要的价值。同时,许多民营电影公司的勃兴,也推动了台湾电影产业的发展。

60年代台湾经济开始起飞,广大民众生活有所改善和提高。台湾当局推行的经济政策也带动了电影产业的发展和电影市场的繁荣。1965年后,根据台湾著名作家琼瑶小说改编拍摄的电影开始崛起于影坛,由于《婉君表妹》《烟雨蒙蒙》《哑女情深》等影片票房十分火爆,故此后琼瑶小说被逐一搬上银幕,不仅据其作品改编拍摄的影片风靡一时,而且也带动了其他题材爱情片的创作生产。同时,琼瑶电影还造就了一批偶像明星,如林青霞、林凤娇、柯俊雄、秦汉、秦祥林等,在广大观众中影响颇大。琼瑶电影于80年代进入大陆,在大陆观众中也掀

---

① 陈飞宝:《台湾电影史话》(修订本)第69页。

起了一股"琼瑶热",并对大陆爱情片的创作拍摄产生了一定的影响。

与此同时,台湾"中影"开始提倡"健康写实主义"的制片路线,相继拍摄了《蚵女》《养鸭人家》等一批体现这一制片路线的影片。虽然这一制片路线的提出及其创作实践,"与台湾政治文宣、电影经济,以及西方电影思潮的影响有着密切的关系"①。但这些影片毕竟从一个侧面较朴实地反映了台湾农村和农民的生活状况。

这一时期,台湾电影界出现了一些在创作上有特点、有影响的著名导演,其影片创作提升了台湾电影的艺术质量和美学品位,其中如李行的乡土写实主义影片、胡金铨的武侠片、李翰祥的戏曲片,以及白景瑞、宋存寿等编导创作拍摄的影片,都各具特色,不仅在港台地区颇具影响,而且也扩展到了东南亚地区乃至世界影坛。

从1966年至1976年,大陆的"文化大革命"所推行的极左路线及其造成的动乱,给电影界带来了很大的灾难,不仅使电影创作和电影产业出现了严重倒退,而且也使电影创作制片队伍损失惨重。该时期虽然也拍摄了一批"样板戏影片"以及一些表现阶级斗争和路线斗争的故事片,但是,由于"样板戏是政治对艺术强行干预和扭曲的一个典型"②,而"样板戏影片"及同时期拍摄的一些故事片,在创作上形成了一套较固定的"阶级斗争"和"路线斗争"的主题模式,并按照所谓"三突出"创作原则来塑造人物形象,严重违背了艺术创作规律,所以在艺术上可取之处不多。

可以说,从20世纪60年代至70年代,台湾电影不仅缩短了与大陆电影的差距,而且在电影创作与电影产业的多元化发展等方面,已经超过了大陆电影。

五

20世纪80年代无论是对于中国大陆电影来说,还是对于台湾电影来说,都是一个有显著变革与很大发展的黄金时代。政治、经济、文化等形势的巨大变化,以及电影政策的不断调整,给海峡两岸电影的发展变革创造了良好的环境和条件。该时期海峡两岸暨香港电影界几乎同时掀起了艺术创新运动,从而促使中国电影和华语电影提高了艺术质量和美学品位,并在世界影坛上产生了很大

---

① 陈飞宝:《台湾电影史话》(修订本)第124页。
② 尹鸿、凌燕:《百年中国电影史(1900—2000)》第170页,湖南美术出版社、岳麓书社,2014年。

影响。

80年代初,中国大陆政治路线和思想路线的拨乱反正,以及改革开放的不断深入,都直接影响和推动了电影行业的改革发展,电影创作者的电影观念也发生了很大变化,在各种外来的电影思潮、电影理论和电影作品的影响下,艺术创新蔚然成风。以谢晋、谢铁骊等为代表的第三代电影导演,其创作拍摄的《天云山传奇》《芙蓉镇》《今夜星光灿烂》等影片,均因表现了历史反思并显示了艺术创新的追求而受到好评。特别是相继出现的第四代电影导演、第五代电影导演以积极探索创新的精神,分别从自身的人生经历和对电影的认识理解出发,从各个不同角度和不同侧面用电影作品表达了他们对历史、社会与人生的不同体验与看法,使其影片呈现出不同的电影形态和美学风格,不仅促使中国电影较快地走向世界影坛,而且也向海外广大观众充分展现了中国电影的艺术特色和文化内涵。其中无论是以张暖忻、郑洞天、吴贻弓、黄蜀芹、吴天明等为代表的第四代电影导演所拍摄的《沙鸥》《邻居》《城南旧事》《人鬼情》《老井》等故事片,还是以陈凯歌、田壮壮、张军钊、张艺谋、黄建新等为代表的第五代电影导演所拍摄的《黄土地》《一个和八个》《黑炮事件》《猎场扎撒》《盗马贼》《红高粱》等故事片,均体现了独到的美学风格和艺术追求,较充分地显示了中国大陆电影的进步与发展。由于《城南旧事》《黄土地》《红高粱》等不少影片相继在一些重要的国际电影节获得了各类重要奖项,从而不仅使中国电影在世界影坛上的影响日益增长,而且使海外广大观众对中国电影有了更多的了解与认识。

因为第五代电影导演在电影观念和艺术实践等方面有更显著的艺术创新,所以他们的创作在中外影坛上产生的影响更大。"这种影响首先体现为他们对传统的叛逆。第五代电影表现出不但不劝服观众顺从、信赖主流的伦理价值观,反而质疑和动摇这种信赖和服从,着力于对人和人性的再发现,把处于困境中的或是异化的人作为艺术表现的焦点;在人生态度上追求价值体系的多重性,在艺术风格上追求强烈的自我表现;无论写历史事件还是现实事件,无不突显艺术个性。"同时,其电影还创造了一种令人耳目一新的影像美学。"在影像语言方面,第五代电影以超常的视觉造型,打破了常规电影中的全景构图,打破了原有的用光习惯,要么是强烈的黑白对比,要么是顶光与逆光的反常运用,要么用大俯大仰的意外机位,要么是固定镜头的大量使用,要么是长镜头的久摇横移,要么是物体占据画面,人物挤向边角,要么是人脸紧贴边框,画外声音与画内交流呼应。"另外,其电影还喜欢用大色块的环境构图和不完整构图,"色彩的运用上注

重表现性,色彩代表的文化含义超越了人物行动的功能意义"。① 可以说,第五代电影导演大胆的艺术创新给中国电影的发展带来了划时代的影响。

同样,该时期台湾新电影运动的兴起不仅改变了台湾电影的创作面貌,开创了台湾电影的新局面,而且形成了新的电影艺术创作群体,诸如侯孝贤、杨德昌、陈坤厚、王童、吴念真、万仁、张毅等一批具有艺术创新精神的电影编导活跃在台湾影坛上,其创作拍摄的一些故事片扩大了台湾电影和华语电影的影响力。从《光阴的故事》《儿子的大玩偶》《小毕的故事》《海滩的一天》《风柜来的人》《老莫的第二个春天》《玉卿嫂》《青梅竹马》等故事片的相继问世,到《悲情城市》在威尼斯国际电影节获得金狮奖,台湾电影在世界影坛上也占据了一席之地。台湾新电影从最初对创作者个人成长经历的描绘,或从少年的视角来观看成人世界的变迁,或对一些社会问题进行揭露和批判;到后来则表现为对浓郁乡愁和民族命运的关注,以及对台湾历史的反思等,均创作拍摄出了一些具有思想深度或具有史诗性气魄的影片,形成了台湾电影发展史上一个重要的阶段。

有的学者曾这样评价台湾新电影运动:"台湾新电影运动所取得的一系列胜利,是足以与当年法国电影新浪潮,以及意大利新现实主义电影革新的成就相提并论的。台湾电影由此真正走进了一个写实的时代,走进了一个批判的时代,不仅以社会省思者为整个社会忧心把脉,甚至还加剧了台湾当局的政治变革。自1988年蒋经国病逝之后,台湾电影已然随着社会制度的表面民主化走进了自由生存的阶段,新电影运动宣告了自己的胜利,完成了其历史使命,取而代之的则是更为多元、更为现实的新一代电影人重新接手旗帜,将台湾电影的艺术之路走得更为彻底。"②

这一时期,香港电影新浪潮也为香港电影的创作发展带来了很大变化。海峡两岸暨香港的电影创新运动不仅推出了一批各具特色的电影佳作,使一些中青年导演名扬世界影坛,扩大了中国电影和华语电影的影响,而且也推动和加强了海峡两岸暨香港电影人的交流与合作。这种交流与合作适应了时代发展和电影变革的需要,正如有的学者所说:"20世纪80年代,海峡两岸和香港电影不约而同发生了艺术创新运动,其代表作品相继在世界各大电影节获奖,因而加强了电影人交流、合作的愿望。而随着大陆(内地)深入'改革开放'、台湾宣布结束'戒严'、香港面临

---

① 尹鸿、凌燕:《百年中国电影史(1900—2000)》第226—228页。
② 宋子文:《台湾电影三十年》第83页,复旦大学出版社,2006年。

'回归祖国',电影界交流、合作的愿望终于成为事实。"①正是通过多方面的交流与合作,海峡两岸暨香港电影人进一步加强了深入了解,并通过相互学习借鉴和取长补短,为推进中国电影和华语电影的繁荣发展作出了新的贡献。

也正是在这一时期,台湾电影人拍摄制作的一些故事片,如《搭错车》《欢颜》《龙的传人》《老莫的第二个春天》《汪洋中的一条船》开始在大陆传播发行,受到了广泛欢迎和好评;其中特别是《妈妈再爱我一次》赢得了众多大陆观众的情感共鸣。由此,大陆观众对台湾电影也有了直观的、初步的了解和认识。

## 六

20世纪90年代中国大陆电影创作生产适应了时代和社会的变化,呈现出了新的状况:由于主旋律电影的倡导体现了国家主流意识形态的价值观和审美观,于是,以《开国大典》《大决战》《大转折》等为代表的一批重大革命历史题材故事片,以《毛泽东的故事》《周恩来》《邓小平》《焦裕禄》《蒋筑英》《孔繁森》等为代表的一些革命领袖人物和英模人物的传记片,以及以《九香》《我也有爸爸》《安居》等为代表的一些社会伦理片或家庭伦理片等成为这一时期电影创作主流。同时,以《甲方乙方》《不见不散》等为代表的一系列贺岁片的诞生则有效地激活了电影市场,吸引了众多观众;而多种类型片的创作生产也丰富了电影市场,适应了广大观众多方面的娱乐审美需要。

该时期以张元、王小帅、贾樟柯、章明、娄烨、管虎、张扬等为代表的第六代电影导演开始在影坛上崭露头角,无论是其早期创作拍摄的《北京杂种》《扁担姑娘》《巫山云雨》《小武》《头发乱了》《周末情人》《苏州河》等故事片,还是后来通过其自我调整后创作拍摄的《过年回家》《爱情麻辣烫》《洗澡》《伴你高飞》等故事片,都显示出了不同于第五代电影导演创作追求的另一种电影美学风格。因其早期拍摄的故事片,"一方面是新生代过分的青春自恋限制了他们走向普通观众,一方面也因为中国缺乏真正的艺术电影院线和主流电影发行的补充机制,使这些电影尽管在国内外广受关注,但大多很难与观众见面"②。为此,不少观众是通过碟片的观赏来了解这些影片内容的。第六代电影导演经过自我调整后拍摄的故事片进入影院放映后,则赢得了许多青年观众的喜爱,第六代电影导演也终于正式在中国影坛登

---

① 张思涛主编:《华语电影新时代》第1页,中国电影出版社,2013年。
② 尹鸿、凌燕:《百年中国电影史(1900—2000)》第271页。

坛亮相,以颇具个性的作品表现了其艺术观念和美学追求。

从1994年开始,大陆每年引进10部基本反映世界优秀文化成果和当代电影艺术、技术成就的影片,并以分账方式由中影公司在国内发行,以此来激活国内电影市场,促进创作生产更好地发展。随着《亡命天涯》《真实的谎言》等美国好莱坞大片进入中国大陆电影市场,不仅引起了更多观众的观影兴趣,而且也给大陆电影人创作拍摄类型电影提供了学习借鉴的对象。面对美国好莱坞大片在电影市场的激烈竞争,大陆电影人努力寻找本土电影的生存之路,他们一方面积极推动电影体制机制的改革,使之更加适应变化了的电影市场。另一方面,他们或通过国际化策略扩展本土电影的生存空间,使大陆电影更多地赢得海外电影市场;或注重加强电影的娱乐性和观赏性,进行各种类型电影的创作实践,以此吸引更多观众进入影院;或通过对中华文化和本土民众生存现实的关照和描绘来显示人文关怀,使观众从中获得启迪,并感受到温暖,从而使大陆电影的创作生产和电影产业的发展经受住了各种挑战和考验,并没有因为美国好莱坞大片的引入而走向衰败。

由于政治、经济、文化及电影政策等多方面的原因,90年代台湾电影发展进入了低迷时期,不仅电影产量越来越少,电影市场日益萎缩,而且影片竞争力也逐步弱化,电影观众进影院观赏台湾片的兴趣不大。其中一个重要原因就在于"新电影的作者观念取得了成功,而90年代崛起的所谓新新电影人们也开始模拟新电影势力在80年代期间走过的轨迹,开始了自己的作者化创作,由此催生了一系列叫好不叫座的艺术电影。虽然影片频繁走出岛外,在国际影展上连连获奖,大放了光彩,但本地市场却被人无情地忽视掉了,上下几年里只剩余朱延平等少数几人在做小成本的商业片尝试,而大多数的台湾电影人都把自己的营养源定位在海外艺术影展以及交流性市场"[①]。显然,这种忽视广大电影观众和电影市场需求的创作倾向,让该时期的台湾电影丢失了观众和市场。正因为如此,所以美国好莱坞影片和香港影片占据了台湾电影市场的大部分份额,台湾电影产业也因此陷入了困境。

但是,在此期间台湾电影仍然出现了一些颇具特点的好作品,其中除了侯孝贤的《戏梦人生》《好男好女》、杨德昌的《牯岭街少年杀人事件》《麻将》等故事片之外,诸如蔡明亮、陈国富、张作骥、张艾嘉、李安等电影人也相继成为台湾影坛

---

① 宋子文:《台湾电影三十年》第182页,复旦大学出版社,2006年。

上很有影响的著名导演,他们先后创作拍摄了《青少年哪吒》《爱情万岁》《我的美丽与哀愁》《征婚启事》《忠仔》《黑暗之光》《最爱》《少女小渔》等一批各具艺术特色和美学风格的故事片。其中特别是李安导演的"父亲三部曲"(《推手》《喜宴》《饮食男女》)好评如潮,并因此使其闻名于中外影坛。

与此同时,该时期大陆电影界与台湾电影界的合作有所突破和加强。1992年12月,应台湾金马影展执委会主席李行导演的邀请,以谢晋导演为团长的大陆电影代表团赴台湾访问交流,这是1949年以后大陆第一个高规格的电影代表团正式出访台湾。此后,海峡两岸电影界开始了日益频繁的交流。另外,台湾的一些电影公司也开始投资和制作大陆电影导演创作拍摄的故事片,如邱复生的年代影视公司先后投资了张艺谋导演的《大红灯笼高高挂》和《活着》,以及滕文骥导演的《在那遥远的地方》;徐枫的汤臣电影公司也投资了陈凯歌导演的《霸王别姬》和《风月》等故事片。这几部影片的口碑与票房都不错,特别是《大红灯笼高高挂》《活着》和《霸王别姬》都曾在一些重要的国际电影节上获得大奖,受到了多方面的好评。两岸电影人开始在互动交流中进一步加强了各方面的合作,共同推动中国电影和华语电影的繁荣发展。

## 七

进入21世纪以后,中国大陆的电影创作和电影产业有了快速发展,呈现出了新的面貌。中国加入WTO以后,面对美国好莱坞大片更加激烈的竞争,为了争取观众,赢得市场,国产大片也应运而生,从《英雄》《十面埋伏》《无极》《夜宴》《满城尽带黄金甲》等一些古装历史大片到《集结号》《唐山大地震》等一些现代题材大片,其中既有毁誉参半之作,也有获得肯定之作,国产大片在创作实践中不断注重提高艺术质量,以增强市场竞争力。特别是近年来随着《战狼》《湄公河行动》《战狼2》《建军大业》《红海行动》等一批叫好又叫座的主旋律大片相继问世,标志着国产大片的创作和电影工业的发展已经趋于成熟。同时,各种类型电影在创作实践中也日渐多元、日趋成熟,其多样化的类型样式较好地满足了不同层次观众的审美娱乐需求。其中除了传记片、战争片、历史片、武侠片、喜剧片、动作片、青春片、警匪片等一些传统的类型片相继出现了一批有影响的新作品之外,一些新的类型片在创作方面也有了明显拓展,其中如魔幻(奇幻)片《画皮》《西游·降魔篇》《狄仁杰之神都龙王》《捉妖记》《西游·伏妖篇》《悟空传》《妖猫传》,公路片《人在囧途》《无人区》《心花路放》《后会无期》,惊悚片《笔仙》《京城

81号》《催眠大师》,探险片《刺陵》《盗墓笔记》《谜巢》,歌舞片《如果·爱》《天台爱情》等,都是一些新的类型影片。无疑,这些新的类型样式影片使国产影片有效地增强了市场竞争力,提高了国产影片的市场占有率。另外,艺术电影创作也有了新的拓展,有的还在电影市场上取得了不错的票房成绩。其中如《路边野餐》《长江图》《八月》《老兽》《十八洞村》等,在艺术上均有一些新的探索。与此同时,一批民营影视企业很快成为电影创作和电影产业发展的主力,一批新生代导演也活跃在创作生产的第一线,成为电影创作的骨干。电影产量、电影院线、影院和银幕数不断增长,国产影片的海外票房和销售也在快速增长。

2017年3月正式颁布实施了《中华人民共和国电影产业促进法》,故而使国产电影创作和电影产业发展焕发了新的活力。2017年大陆共创作生产故事片798部,动画片32部,科教片68部,纪录片44部,特种电影28部,总计970部;全年电影票房559.11亿元,其中国产影片票房301.04亿元,占票房总额的53.84%;观影人次则达到了16.2亿,全年票房过亿元影片92部,其中国产影片52部;全年有13部影片票房超过5亿元,6部国产影片票房超过10亿元,其中《战狼2》则以56.83亿元票房和1.6亿观影人次创造了多项电影市场记录。同时,对外合作交流频繁,合拍片增多。截至2017年12月,中国大陆已与20个国家签署了政府间的电影合拍协议,该年度中国大陆与21个国家和地区进行了合作制片,合拍公司获国家电影局批准立项的合拍片84部,协拍片2部;审查通过了合拍片60部。另外,电影市场扩容迅速,截至2018年6月,全国由48条电影院线、10 113家影院和55 623块银幕(含3D银幕49 190块)组成的电影发行放映网,不仅能使一线、二线和三线城市的广大观众及时观赏各类影片,而且也在很大程度上满足了四线、五线城市广大观众观赏电影的需求。中国大陆已成为名副其实的电影大国,并正在向电影强国迈进。

进入21世纪以后,台湾电影的发展仍然没有明显的改观。2002年台湾加入WTO后,完全开放了本土电影市场,其本土电影也失去了最后的防线;随着美国好莱坞电影的大举侵入,其本土电影创作和电影市场处境十分困难。侯孝贤导演曾说:"台湾电影现在基本上是残破的,其未来更是不可知的。残破,是因为整个电影工业一早就解体了。"①这里所说的电影工业的解体,乃是指在台湾,电影创作生产已经丧失了其赖以生存的工业环境。根据侯孝贤导演的分析,形

---

① 卓伯棠主编:《侯孝贤电影讲座》第214页,广西师范大学出版社,2009年。

成这种状况的主要原因在于:片商不愿意投资不卖座的本土电影、好莱坞电影等外片对台湾电影市场的垄断、台湾新闻局辅导金政策的偏差以及台湾电影人才青黄不接等。对于已经习惯于欣赏好莱坞大片的台湾电影观众来说,台湾本土创作生产的那些慢节奏的写实影片已缺乏吸引力;故而台湾本土影片就缺少应有的电影观众和电影市场的大力支持。尽管如此,在困难的处境中侯孝贤、杨德昌、蔡明亮、王童、张作骥等一些著名导演仍不时奉献出电影新作,其中如《最好的时光》《一一》《美丽时光》《郊游》等影片都曾在一些国际电影节上获奖;而李安的创作则为台湾电影增添了新的荣誉,其导演的新派武侠电影《卧虎藏龙》获得了美国奥斯卡奖最佳外语片奖,成为第一部获得此奖项的华语电影。然而,从总体上来看,他们的创作仍无力改变台湾电影弱化的趋势。

该时期台湾一批新生代导演在电影市场激烈竞争的环境中逐步崛起,他们的创作增强了市场意识和商业元素,并注重通过网络营销来扩大影片的影响。其中如易智言的《蓝色大门》掀起了青春片的创作潮流,而魏德圣的《海角七号》《赛德克·巴莱》等影片也曾力图促使台湾电影复兴,获得了口碑与票房的双赢。最近两年也相继出现了杨雅喆的《血观音》和黄信尧的《大佛普拉斯》等一些揭露、批判台湾社会弊端,有一定思想深度且观赏性也较强的好影片,获得了观众和评论界多方面的赞赏。但是,台湾电影创作与电影产业发展的总体状况仍较低迷。当然,造成这种现象的原因是多方面的,在此不逐一论析。

在新形势下,海峡两岸电影人的合作有了进一步加强,诸如陈国富、朱延平、张艾嘉等一些台湾电影人注重在大陆发展其电影事业,较深入地融入了大陆电影界,为大陆电影的快速发展作出了积极贡献。就拿台湾导演陈国富来说,2002年由他编导并监制的惊悚片《双瞳》在台湾本土的票房近 4 000 万新台币,成为当年台湾电影的年度票房冠军。自 2004 年起,他就把工作重心逐渐转入华语电影的整合与创作之中。从 2006 年至 2013 年,他与大陆的华谊兄弟电影公司合作,担任了该公司的电影总监,在 7 年里他先后监制了《天下无贼》《集结号》《非诚勿扰》《唐山大地震》《画皮 2》《一九四二》《狄仁杰之通天帝国》《非诚勿扰 2》《狄仁杰之神都龙王》《鬼吹灯之寻龙诀》等 14 部故事片,其中有 10 部影片票房过亿。2009 年,他与大陆导演高群书合作导演的谍战片《风声》,不仅颇受好评,而且获得了 2.3 亿元人民币的票房。2013 年陈国富结束了与华谊兄弟的合作后,又成立了"工夫影业"制片公司,并再度与华谊兄弟公司合作,双方厂牌定为"华谊@功夫",将继续通过电影创作实践探索"电影的原创性和市场的可能性"。

可以说,大陆电影界在拍摄影片时实行真正的监制制度是从陈国富开始的。因为他从剧本原创到最后影片的营销都会提出一些很具体的意见,毫无保留地贡献其经验和才能,充分发挥了电影监制的作用。又如,台湾导演朱延平曾与大陆的上影、中影等电影机构合作,先后导演拍摄了《一石二鸟》《大灌篮》《刺陵》等多部故事片,充分发挥了其擅长拍摄商业片的特长,并丰富和带动了大陆商业类型片的创作拍摄。由于陈国富和朱延平为海峡两岸电影人的合作及在电影创作和电影产业发展方面做出了较大贡献,故两人均当选为第九届中国电影家协会理事。再如,台湾演员张艾嘉不仅相继在一些大陆电影导演创作拍摄的《吴清源》《观音山》《山河故人》《地球最后的夜晚》等影片中饰演过角色,而且于 2017 年与北京海润影业公司等合作编导、主演了故事片《相爱相亲》,该片不仅获得了多方好评,而且也赢得了多种奖项。可以说,他们的电影事业在与大陆电影机构和电影人的合作中得到了进一步的拓展,取得了较显著的成绩。

同时,该时期跨地区的合拍片数量不断增加,目前大陆与台湾合拍片数量仅次于香港,位居大陆合拍片第二位,其中也有一些颇有影响的好作品。例如,侯孝贤导演的《刺客聂隐娘》就是合拍片,曾获第 68 届戛纳电影节最佳导演奖,这是他第一部在大陆公映的故事片。虽然由于海峡两岸政治、经济、文化形势的变化制约了两岸电影人在各方面的进一步合作,但大陆电影与台湾电影融合发展的趋势则日益明显,这是十分可喜的现象。当然,在融合发展的过程中双方仍保留着各自的独立性和文化、艺术特色,由此也充分显示了中国电影和华语电影的多样性,这也是必要的。

总之,在历史变革的潮流中,中国大陆电影与台湾电影经历了从显著分化到逐步融合的过程;回顾总结这一历史过程,在比较研究中探讨其经验教训,将有助于进一步推动中国电影和华语电影的繁荣发展。

(此文为作者于 2018 年 5 月 25 日至 27 日在浙江金华参加由中国台港电影研究会台湾电影委员会主办,浙江师范大学文化创意与传播学院承办的中国台港电影研究会台湾电影委员会第三届学术研讨会"台湾电影与大陆电影之关系:历史、现状与未来"所作的主题发言)

# 关于中国古代文学作品影视改编与传播的若干思考[①]

自中国电影诞生以来,中国古代文学作品就一直是其创作改编的主要对象。一个多世纪以来,已有不少中国古代文学作品(特别是经典文学作品)先后被搬上了银幕;其中有些中国古代文学的经典作品不仅被多次改编拍摄成各种类型的故事片,而且还被改编拍摄成了戏曲片、动画片,在不同年龄、不同文化层次和不同区域的观众群里均产生了很大影响。其中有些影片还成为中国电影画廊里的经典作品,具有长久的美学生命力和艺术感染力。例如,根据古代文学经典《西游记》改编拍摄的上下集动画片《大闹天宫》(1961—1964)不仅深受各个历史时期国内广大观众的喜爱和欢迎,而且还享誉世界影坛,成为中国动画艺术的骄傲。

同时,自国产电视剧诞生以后,中国古代文学作品也一直是其创作改编的主要对象,也同样有不少中国古代文学作品(特别是经典作品)相继被搬上了荧屏,成为广大观众审美娱乐的艺术对象,并产生了很大影响。其中如《红楼梦》《西游记》《三国演义》《水浒传》和《聊斋志异》等经典文学作品曾多次被改编拍摄成电视剧和网络剧,受到了广大观众的喜爱和欢迎。就拿《水浒传》来说,先后被改编拍摄成电视剧的有40集《水浒传》(1983)、43集《水浒传》(1998)和86集《新水浒传》(2011)等,从而使《水浒传》这部古代文学经典得到了更广泛的传播和普及。

因此,中国古代文学作品的影视改编与传播已成为一种不可忽视的重要文化现象,对此进行深入研究,注重探讨其意义与价值,梳理其改编与传播的历史

---

[①] 本文系2015年教育部人文社会科学重点研究基地重大项目"中国古代文学作品的影视改编与传播研究"(15JJD750006)的研究成果。

和现状,并从中总结出一些基本规律及其存在的主要问题,探寻其改编与传播的主要策略和方法,展望其未来的发展前景,无论是对于进一步推动中国古代文学作品的影视改编与传播来说,还是对于进一步扩大国产影视剧的题材领域,不断繁荣其创作来说,抑或是对于社会主义先进文化的建设和推动中华文化与中华文明更好地走出去来说,都是十分重要和非常有益的。

## 一、中国古代文学作品影视改编与传播的意义和价值

无疑,中国古代文学作品的影视改编与传播具有十分重要的意义和价值。从总体上来说,通过影视改编和传播不仅可以有效地普及古代文学原著,并增强文学原著的影响力;而且其改编后的影视剧作品也体现了独特的审美价值与艺术价值,丰富了影视剧的创作,拓展了其题材领域,扩大了其类型样式,并有助于促进中华文化和中华文明更好地走向世界。显然,只有对此有充分的认识和理解,才能进一步推动和加强中国古代文学作品的影视改编与传播各项工作的开展,并使之在改编的艺术质量上有更大的提高,在传播的途径等方面有更多的拓展。

首先,中国古代文学作品(特别是经典文学作品)乃是中华文化和中华文明的重要组成部分,它是在中国文学发展过程中产生的凝聚着历代文人作家人生经验、社会经历和心血智慧的文学创造与文学成果,它从各个不同的侧面和角度反映了各个历史时期中国社会的生活风貌和各个阶层民众的思想情感;它既融贯着中华文化和中华文明的血脉,也蕴含着中华文化和中华文明的精神,是中华民族珍贵的文化财富。它不仅在弘扬中华文化和中华文明优秀传统、传承中华文化和中华文明薪火等方面具有十分重要的作用,而且在"以文化人、以文育人"等方面也能发挥独特作用。中国古代文学作品(特别是经典文学作品)不仅有较深厚的文化内涵,而且在各个历史时期都读者众多,流传广泛,其故事内容和人物形象已经深入人心;尤其是一批经典文学作品,还具有长久的艺术感染力和美学生命力,在不同历史时期都受到了广大读者的喜爱和欢迎。其中有的作品还被其他国家多次翻译介绍,在域外得到了较广泛的跨文化传播,成为域外各国民众了解中国文学、中华文化和中华文明的一个重要途径。正如习近平总书记所说:"中华民族具有五千多年连绵不断的文明历史,创造了博大精深的中华文化,为人类文明进步作出了不可磨灭的贡献。中华文化积淀着中华民族最深沉的精神追求,包含着中华民族最根本的精神基因,代表着中华民族独特的精神标识,

是中华民族生生不息、发展壮大的丰厚滋养。中国共产党自成立之日起，就既是中华优秀传统文化的忠实传承者和弘扬者，又是中国先进文化的积极倡导者和发展者。要用中华民族创造的一切精神财富来以文化人、以文育人，决不可抛弃中华民族的优秀文化传统。要以科学态度对待传统文化。"①

电影和电视剧（网络剧）既是现代艺术，也是大众传播媒介。它们自诞生之日起，就与文学有着不可割裂的紧密联系。由于电影（特别是故事片）和电视剧（网络剧）都需要通过丰富生动的故事情节和性格鲜明的人物形象来表达思想主旨与文化内涵，所以其创作拍摄就需要以文学剧本为基础。影视文学剧本除了原创之外，根据原有的文学作品改编则是一个很重要的来源。由于文学原著在思想主旨、故事情节、人物刻画和文化内涵等方面都有很好的基础，所以改编拍摄的影视剧作品就较容易获得艺术上的成功。由于影视剧（包括网络剧）作品借助于现代科技手段所营造的视听艺术形象，能更加生动、直观地演绎故事内容、塑造人物形象、表达思想主旨，其传播方式也更加便捷多样，所以较之纸质媒体的传播，其不仅优势明显，拥有更多的观众群，而且影响力也更大。

例如，古代文学名著《西游记》曾多次被改编拍摄成国产动画片，均产生了很大影响。其中1961年至1964年改编拍摄的动画长片《大闹天宫》（上下集），"不仅获得了一般观众的高度认可，同时也震惊了国际动画界，在数十个国家和地区发行。1978年，《大闹天宫》远赴英国参加伦敦国际电影节，英国《电影与摄影》杂志曾发表文章称赞该片是'1978年在伦敦电影节上最轰动、最活泼的一部电影。'1983年6月，《大闹天宫》在巴黎放映一个月，观众达近十万人次。法国《人道报》指出：'万籁鸣导演的《大闹天宫》是动画片中真正的杰作，简直就像一组美妙的画面交响乐。'法国《世界报》评论：'《大闹天宫》不但是有美国迪士尼作品的美感，而且造型艺术又是迪士尼艺术所做不到的，它完美表达了中国的传统艺术风格。'《大闹天宫》无愧为中国动画的镇山之宝。"②《大闹天宫》不仅先后在全球44个国家和地区放映，参加了18个国际电影节，而且还荣获了第13届卡罗维·发利国际电影节短片特别奖、第2届中国电影"百花奖"最佳美术片奖、第22届伦敦国际电影节最佳影片奖等多种奖项。在此基础上，2011年问世的《大

---

① 《〈习近平总书记系列重要讲话读本〉——关于建设社会主义文化强国》，载2014年12月12日《人民日报》。
② 上海美术电影制片厂编：《〈大闹天宫〉：中国动画电影艺术的瑰宝》第45页，时代出版传媒股份有限公司、安徽少年儿童出版社，2015年。

闹天宫》3D 版,不仅让一大批电影老观众重温了经典影片,而且让更多电影小观众通过一种全新的电影形式来观赏和感受经典影片,并对其原著有所了解。该片于 2012 年获得第 32 届夏威夷国际电影节动画片杰出成就奖。此后,历经 8 年改编拍摄,并于 2015 年上映的 3D 动画大片《西游记之大圣归来》,颇受众多观众的喜爱和好评,获得了 9.56 亿人民币票房收入,不仅创造了国产动画片的票房奇迹,而且还超过了好莱坞拍摄的动画片《功夫熊猫 2》6.17 亿元人民币的票房收入。同时,《西游记之大圣归来》还相继获得了第 30 届中国电影金鸡奖最佳美术片奖和第 16 届中国电影华表奖优秀故事片奖等一系列重要奖项,得到了评论界的充分肯定和好评。

又如,古代文学名著《红楼梦》《西游记》《三国演义》《水浒传》和《聊斋志异》曾多次被改编拍摄成电影和电视剧,产生了很大影响。其中 1962 年改编拍摄的越剧戏曲片《红楼梦》,成为描写"宝黛爱情"的经典之作。"这部影片当时轰动了国内影坛,即使在不流行越剧的北方,电影上映时也是万人空巷,其中的焚稿、哭灵等多段唱腔,几十年来传唱不衰。"①感动了几代观众。2017 年根据《三国演义》改编拍摄的电视连续剧《大军师司马懿之军师联盟》,其网络点击率达到了 60 亿,其传播面之广、影响力之大,均由此可见一斑。此后问世的续集《大军师司马懿之虎啸龙吟》也获得了广泛好评。这两部剧作的热播不仅使原本在古代文学经典《三国演义》里并非是主要人物的司马懿成为血肉丰满、性格鲜明、经历曲折的艺术形象,而且也使广大观众对魏蜀吴三国争霸的历史及那个时代众多历史人物有了更加生动形象的了解,并激起他们进一步阅读原著作品的欲望。

为此,中国古代文学作品(特别是经典文学作品)的影视改编与传播的重要性是显而易见的,其不仅让文学原著的思想主旨、故事内容、人物形象和文化内涵得到了更广泛的传播与普及,而且丰富了影视剧的创作内容和类型样式,有效地推动了影视剧创作的繁荣发展。同时,它还成为中华文化和中华文明对外传播的形象载体,使之能更好地为世界各国人民所喜爱和接受。

应该看到,中国古代文学作品还具有重要的文学价值和审美价值,其经过影视改编被搬上银幕、荧屏或网络以后,由于既保留了文学原著的思想和艺术等方面的精华,又有了一些新的艺术创造,并成为新的艺术样式,所以也就有了新的

---

① 陈景亮、邹建文主编:《百年中国电影精选》(第 2 卷)之《新中国电影》(下)第 91 页,中国社会科学出版社,2005 年。

艺术价值和审美价值。具体而言，大致表现在以下几个方面：

首先，一些成功的影视剧改编作品往往能适应时代发展的需要，对原著的思想主旨和文化内涵进行一定程度的强化或深化，使之在去除某些封建性糟粕的基础上更好地体现人民性和现代性，并显示出优秀传统文化的主要特点，从而就使其具有了新的文化价值和思想价值。例如，根据《醒世恒言》中的《灌园叟晚逢仙女》改编拍摄的故事片《秋翁遇仙记》，就对原著故事内容和人物形象进行了一定的修改与调整，使之"通过一个美丽的传说，讲述了被压迫者与压迫者、善与恶的斗争，最后借神仙之力，惩治了恶棍，驱逐了恶势力，表达了人们心中'惩恶扬善'和'恶有恶报，善有善报'的道德愿望。影片中秋翁的遭遇，反映了封建社会官场衙门的黑暗，批判了封建制度对劳动人民的压迫和摧残。在秋翁身上，集中体现了劳动人民勤劳、智慧、善良的优良品德，以及对美好幸福生活的向往。故事的表层是养花护花和毁花之争，深层则寓含着对善与美的赞颂，对丑与恶的鞭笞。影片内涵具有一定的超越时空的普遍性，使不论什么时代、什么地方、什么民族的观众都能得到思想上的启迪和艺术上的感染"①。显然，这样的改编就深化了原著的思想主旨与文化内涵，使影片具有了新的文化价值和思想价值。

其次，一些成功的影视剧改编作品往往能遵循影视艺术创作的基本规律，在艺术上进行新的转换和创造，注重通过生动、鲜明而独具特色的视听艺术造型来表达思想主旨、叙述故事内容和塑造人物形象，使之成为新的符合影视剧创作规律的艺术作品，从而就具有了新的艺术价值和美学价值。例如，根据古代文学经典《聊斋志异》改编拍摄的魔幻类型大片《画皮》和《画皮2》"不仅将现代文化理念嵌入，而且还实现了对传统文化资源进行现代化开发"②。影片将《聊斋志异》的中原文化内核变成了魔幻的西域敦煌风格。"西域是佛、道、儒、中亚、南亚文化等各种文化的交汇处，影片中无论是飞天还是人妖互换、环境渲染等等都具有敦煌文化特点，这些都集合成为当下中国化的文化语汇。"影片"解决了中国传统文化中的人与妖、灵与肉、美和善的三大文化主题"③。其中《画皮2》三分之二的镜头使用了电影特效，"较好地呈现了依靠文化设计和技术制作实现的虚拟美学世界"。正是因为影片大量特技的运用"为造型和场景设计带来了炫目的视觉效

---

① 陈景亮、邹建文主编：《百年中国电影精选》(第2卷)《新中国电影》(上)第156页，中国社会科学出版社，2005年。
② 杜思梦：《〈画皮2〉给中国商业类型电影的启示》，载2012年9月6日《中国电影报》。
③ 王霞：《摸索中国商业片的工业化模式》，载《当代电影》2012年第8期。

果,直接作用于观众的感官,用绚丽的色彩和惊艳的场面来调动情绪,形成强大的感官冲击力,从而进一步带领观众进入影片的虚拟世界"。① 显然,这两部改编作品通过运用视听艺术手段的再创造,就具有了新的艺术价值和美学价值。

另外,改编后的影视剧作品通过各种营销渠道和营销方式得到了较之文学原著更为广泛的传播,在国内外产生了很大影响,并能获得很高的票房收入或收视点击率,从而就具有了较之原著更大的社会价值和商业价值。例如,根据古代文学经典《聊斋志异》和《西游记》改编拍摄的魔幻类型大片《画皮》《画皮2》和《西游·降魔篇》《西游·伏妖篇》,在电影市场上均取得了很好的票房成绩;《画皮》在内地的票房收入为2.3亿人民币,《画皮2》以7.26亿人民币的票房位居2012年国内国产影片票房收入的第2位;《西游·降魔篇》以12.46亿人民币的票房名列2013年国内国产影片票房收入的第1位,并在亚太地区获得887.9万美元的票房收入;《西游·伏妖篇》则以16.56亿票房成为2017年春节档影片票房冠军。由此可见,这几部改编作品在国内外都得到了更加广泛的传播,获得了不错的票房收入,产生了较大的影响。

综上所述,中国古代文学作品的影视改编与传播的重要意义和价值是显而易见的,它对于中华文化和中华文明的传承发展具有非常重要的作用。2017年1月,中共中央办公厅、国务院办公厅印发了《关于实施中华优秀传统文化传承发展工程的意见》,其强调指出:"中华文化源远流长、灿烂辉煌。在5 000多年文明发展中孕育的中华优秀传统文化,积淀着中华民族最深沉的精神追求,代表着中华民族独特的精神标识,是中华民族生生不息、发展壮大的丰厚滋养,是中国特色社会主义植根的文化沃土,是当代中国发展的突出优势,对延续和发展中华文明、促进人类文明进步,发挥着重要作用。"并指出:"随着我国经济社会深刻变革、对外开放日益扩大、互联网技术和新媒体快速发展,各种思想文化交流交融交锋更加频繁,迫切需要深化对中华优秀传统文化重要性的认识,进一步增强文化自觉和文化自信;迫切需要深入挖掘中华优秀传统文化价值内涵,进一步激发中华优秀传统文化的生机与活力;迫切需要加强政策支持,着力构建中华优秀传统文化传承发展体系。实施中华优秀传统文化传承发展工程,是建设社会主义文化强国的重大战略任务,对于传承中华文脉、全面提升人民群众文化素养、维护国家文化安全、增强国家文化软实力、推进国家治理体系和治理能力现代

---

① 刘藩、刘婧雅:《〈画皮2〉的经验、教训和启示》,载《当代电影》2012年第9期。

化,具有重要意义。"①

显然,中国古代文学作品的影视改编与传播和实施中华优秀传统文化传承发展紧密相关,其重要意义和价值是毋庸置疑的,应该大力推动此项工作的开展,并积极向海外观众推广。2008年11月,北京电影学院教授、著名电影导演谢飞曾向参加在北京召开的"国际影视院校联合会大会"的诸多外国学者和艺术家热情推荐中国古代文学四大名著和四大民间传说及其据此改编的影视剧作品,他说:"诸位如果想要更深地了解中国人的精神、信仰和情感的话,我建议大家去了解或阅读中国古典文学的四大名著和四大民间传说。它们都已经出版了各种版本的外文翻译版。《水浒传》(Water Margin)、《三国演义》(The Romance of Three King-doms)、《西游记》(The Journey to The West)、《红楼梦》(A Dream of Red Mansions)四部古典小说,流传数百年,不止在中国,在日本、韩国、东南亚都广为人知。它们体现了中华民族千百年形成的道德、社会、政治与人生观,是我们民族艺术高峰的代表作。百年来这四大名著被无数次地改编为影视剧。20世纪80年代拍摄的这四部名著的电视连续剧,年年重播,收视率很高。仅仅二十余年,四大名著的新的电视剧和电影的改编本,又已纷纷开始拍摄了。流传千年的中国四大民间传说也是影视改编的重要题材。它们是《孟姜女》《白蛇传》《牛郎织女》和《梁山伯与祝英台》。1954年,中国总理周恩来在日内瓦请卓别林看了一部中国戏曲电影②,说它是'中国的罗密欧与朱丽叶',它曾被改编为各种艺术样式,流传极广。"③显然,这样的热情推荐有助于外国学者和艺术家更好地了解与认识中国古代文学名著及中华文化和中华文明的精华。

## 二、当下中国古代文学作品影视改编与传播存在的主要问题

虽然从20世纪20年代起(特别是从20世纪80年代以来),中国古代文学作品的影视改编与传播已经取得了较显著的成绩,但是,从当下改编拍摄的总体情况来看,还有不少问题需要解决,其主要问题大致表现在以下几个方面:

第一,由于当下影视剧作品创作拍摄投资较大,成本较高,市场竞争也较激烈;因而投资出品方就需要通过市场营销收回投资并有所盈利。为此,无论是投

---

① 《关于实施中华优秀传统文化传承发展工程的意见》,新华网2017年1月25日。
② 此戏曲电影为彩色戏曲片《梁山伯与祝英台》。
③ 谢飞:《全球化语境下的中国电影业》,载《北京影视艺术研究报告》(2008)第56页,中国电影出版社,2009年。

资人、制片人还是创作者，都十分重视改编作品的观赏性和商业性，不愿意其亏本，更希望能赚钱盈利，取得较好的经济效益。在这种情况下，有时候就会忽视乃至牺牲改编作品的思想价值、艺术价值和社会效益，以便最大限度地追求其商业利益。这就使部分改编作品存在着质量不高、艺术粗糙等问题，甚至出现了较明显的"三俗"（庸俗、媚俗和低俗）倾向。

应该看到，重视改编作品的经济效益和商业价值本身并没有错，收回投资和获取一定的利润也是合理的；但是，由于影视剧作品是文化商品，只有把提高改编作品的艺术质量和增强其社会效益放在首位，坚持"叫好又叫座"的创作追求，才能使古代文学作品的影视改编不走弯路，不迷失正确的方向；才能达到既扩大影视剧创作的题材领域，满足广大观众日益增长的审美娱乐需求；又能进一步扩大原著的影响，达到很好地传播与弘扬中华文化和中华文明之目的。

第二，尽管现在影视剧的改编不再强调要忠实于原著，改编者可以在原著的基础上，根据改编角度和剧情内容充分发挥自己的创造性；但是，改编还是应该以原著为基础，如果完全舍弃这一文学基础，不尊重原著的故事内容、人物塑造和主旨内涵，只是借用原著的名义或人物姓名而另起炉灶，拍摄出一部和原著没有什么关系，或者关系不大，甚至与原著故事内容、思想主旨和文化内涵背道而驰的影视剧作品，这种改编现象是不正常的，这样的改编也是不应该肯定的。特别是对于一些古代文学经典作品，改编者更应该充分尊重原著，并在此基础上进行现代化的改造创新，力求通过影视剧作品重塑经典，使之具有长久的艺术感染力和美学生命力。

而当下有些影视剧作品的 IP 改编，只是把古代文学原著及其作者视为可以吸引众多观众的 IP，在改编时却随心所欲，不珍惜原著的精华，有的甚至不惜胡编乱造，一味追求古怪奇特，以此博人眼球，赢得更多的商业利益。这样的改编不仅未能产生良好的社会效果，而且也影响了原著的良好声誉，这显然是不可取的。

第三，由于改编者对原著的思想主旨及其所体现的中华文化和中华文明精髓把握不准或理解不深，所以改编时未能很好凸显其思想精华和艺术特色，其改编作品的艺术概括和艺术阐释往往流于肤浅，有的作品甚至歪曲了原著的思想主旨；而改编者则注重在影视剧的类型样式、技巧手法、场面效果等方面下工夫，重形式而轻内容，力图依靠大投入、大场面和各种特效来吸引观众；其作品虽有华丽包装和炫目技巧，但内容、人物、情节、细节等却经不起推敲，空洞肤浅，缺乏

打动人心的艺术感染力。

不可否认,改编时也需要重视影视剧的类型样式、技巧手法、场面效果等,但形式技巧是为故事内容叙述、艺术形象塑造和思想主旨表达服务的,不能主次不分、本末倒置,只重视形式技巧而忽略了故事内容等。改编者应根据故事内容叙述、艺术形象塑造和思想主旨表达之需要来确定采用什么样的形式技巧,并将两者有机融合在一起,使之产生很好的艺术效果。

显然,上述一些问题的存在影响了中国古代文学作品的影视改编与传播的质量和效果,制约了其更好的发展与更大的提高,需要在改编观念上转变和调整,并在改编实践中探索和解决。

### 三、当下中国古代文学作品影视改编与传播应采取的主要策略

针对上述存在的一些问题,当下中国古代文学作品影视改编与传播拟采取以下主要策略,以此进一步提高改编作品的艺术质量和美学品质,并拓展传播渠道,使之能在广大观众中产生更大的影响。具体而言,大致有以下几个方面:

第一,在中国古代文学作品的影视改编与传播中,要坚持创造性转化和创新性发展。具体而言,所谓创造性转化和创新性发展,乃是指改编者应坚持辩证唯物主义和历史唯物主义,以客观、科学、尊重的态度,对所改编的古代文学作品取其精华、去其糟粕,既不复古泥古、完全照搬,也不简单否定、另起炉灶;而是对其精华部分予以准确恰当的艺术转化,使之符合影视剧艺术的创作规律;同时,通过艺术创新又赋予其新的时代内涵和现代表达形式,在剧情内容上有所补充和拓展,在形象塑造上有所调整和完善,在表现形式和技巧手法等方面则可采取为当下大多数观众所喜闻乐见的新形式和新技巧,从而使中华优秀传统文化既与当下大多数观众的审美娱乐需要相适应,也与现代社会的发展进步相协调。

第二,中国古代文学作品的影视改编既要深入表现原著所体现的文化精髓,也要坚持多元化的影视改编方法。改编者应善于从众多的中国古代文学作品中选择那些适合当下改编为影视剧的较好的作品,从中获取灵感、挑选题材、提炼主题,并进行恰当的艺术转换,由此把中华优秀传统文化的思想主旨、文化内涵和艺术价值与新时代对影视艺术的要求有机融合在一起,并运用丰富多样的艺术形式和技巧手法进行生动形象的当代表达,使之成为具有强烈艺术感染力和长久美学生命力的"叫好又叫座"优秀影视剧作品。

第三,在中国古代文学作品的影视改编中,要注重追求艺术价值、社会价值

和商业价值的有机结合,不应舍此求彼或顾此失彼,有所偏废。一部成功的改编作品,首先应具有较高的艺术价值,不仅能很好地概括反映原著的主要精髓和文化内涵,而且在艺术转换时也有显著的创新,体现出改编者独特的艺术眼光和艺术追求,并营造出具有个性化的美学风格,成为一部具有独立艺术价值的较完善的影视剧作品。同时,它还应该具有较高的社会价值,能从思想上和文化上给广大观众以有益的教益、启迪与引导。当然,改编的影视剧作品也应该有很好的观赏性,能为大多数观众所喜闻乐见,这样才能获得较高的票房收益和点击率,以体现出作品的商业价值。因此,坚持思想性、艺术性和观赏性的有机统一,"坚持思想精深、艺术精湛、制作精良相统一"①,不仅是改编者的追求目标,而且应该切实落实到改编拍摄工作的各个环节,使之在作品中能具体体现出来。

第四,在中国古代文学作品的影视传播中,要坚持采用多样化、多渠道的发行放映和营销传播方式,以使改编的影视剧作品能够得到最广泛的营销传播,能赢得更多的观众;由此既能及时收回投资并获得利润,有助于影视企业的再生产,也有利于扩大作品的影响,更好地体现中国文化的"软实力"。当下影视剧作品的营销方式主要有"品牌营销""粉丝营销""口碑营销""饥饿营销""跨界营销""整合营销"等多种方式,这些营销方式既有从美国好莱坞学习借鉴过来的,也有在传播营销实践中总结出来的,具体到每部影视剧作品采用何种宣传营销方式,则需要根据其题材、类型、样式、风格,参与拍摄的导演与演员,以及作品上映或播映的档期时间等灵活运用。既要注意营销不足(包括资金投入不足、专业化技巧方法不足等)给作品带来的负面影响,也要防止营销过度(包括言不符实、宣传大于内容与质量、明星被过度消费等)而造成观众的反感。成功的营销往往以消费者为重,综合协调各种传播方式,把影视产业链的各个环节(包括创作、制片、发行、放映及相关产业领域)整合起来,以影视剧作品为中心,建立起多支点的盈利模式和资金回收渠道;同时,还应切实把握好营销的分寸尺度,使之恰如其分、合情合理,以获得最佳效果。

为能使国产影视剧作品更多、更好地走出去,被海外广大观众所接受,更需要根据实际情况采用多样化、多渠道的营销传播方式。例如,成立专门面向海外的影视发行公司就是一种重要方式。就拿创立于 2010 年,由华谊兄弟和博纳影

---

① 习近平:《决胜全面建成小康社会,夺取新时代中国特色社会主义伟大胜利》,新华网 2017 年 10 月 27 日。

业作为主要股东的华狮电影公司来说,就是我国在海外发行国产影片的一个重要平台。该公司在海外的发行渠道主要集中在北美和澳洲,2016年该公司获得华人文化控股集团(CMC)重金注资后将开拓欧洲市场,并推出了"中国电影·普天同映"的计划,如2016年春节档的《西游记之孙悟空三打白骨精》影片就实现了海外和国内同步上映,满足了海外华人观众的审美娱乐需求。又如,国产影片进入海外电影院线时与网络在线点播同步发行也是又一种途径。如《西游·降魔篇》在进入北美影院放映的同时,在网飞(Netflix)、Google Play、亚马逊等多个网络平台上可以付费观看,既方便了许多青年观众的观赏,扩大了影片的影响,也增加了影片的营销收入。

由于合拍片在加强中外电影的合作交流、拓展电影市场及推动电影的跨文化传播等方面能发挥独特的作用,所以近年来电影合作拍摄已成为较普遍的现象,各种合拍片也日益增多。其中如《赤壁》(上下集)、《画皮》、《西游·降魔篇》、《西游记之大闹天宫》、《西游·伏妖篇》等根据中国古代文学经典改编拍摄的故事片均是合拍片,而《画皮》还获得了第13届中国电影华表奖优秀合拍片奖。截至2017年12月,我国已与20个国家签署了政府间的电影合拍协议,该年度中国内地与21个国家和地区进行了合作制片,合拍公司获国家电影局批准立项的合拍片84部,协拍片2部;审查通过了合拍片60部。因此,进一步加强合拍片的创作拍摄,也是更好地推动中国古代文学作品影视改编与传播的一个重要途径。

## 四、中国古代文学作品影视改编与传播的发展前景

从总体上来看,中国古代文学作品影视改编与传播的发展前景是十分广阔的,因为在大力弘扬中华文化和中华文明,坚定文化自信,讲好中国故事,增强中华文化的"软实力",推动中华文化和中华文明更快、更好地走出去等方面,中国古代文学作品影视改编与传播都能发挥十分重要的作用。

首先,中华优秀传统文化的传承发展是一项长期的重要工作,也是我国加强文化建设和促进文化发展的重要内容。中共中央办公厅、国务院办公厅印发的《关于实施中华优秀传统文化传承发展工程的意见》对此提出了具体目标:"到2025年,中华优秀传统文化传承发展体系基本形成,研究阐发、教育普及、保护传承、创新发展、传播交流等方面协同推进并取得重要成果,具有中国特色、中国风格、中国气派的文化产品更加丰富,文化自觉和文化自信显著增强,国家文化软实力的根基更为坚实,中华文化的国际影响力明显提升。"显然,为了真正实现

这一目标,就需要多部门、多方面持续不断的切实努力,而中国古代文学作品的影视改编与传播则是其中不可忽视的重要内容。因为影视剧作品的传播面广、影响力大,所以其效果也十分明显。为此,应在认真总结影视改编与传播工作之经验教训的基础上,进一步推动和完善这方面的工作,使之在原有基础上有较大拓展和提高,从而为实现中华优秀传统文化传承发展作出应有的贡献。

其次,进一步加强和推动文化产业的发展是党和国家的重要决策,而影视产业则位列文化产业发展的首位,得到格外重视,得以快速发展。胡锦涛总书记在中共十八大报告中曾提出:"要推动文化产业成为国民经济支柱性产业"[①];习近平总书记在中共十九大报告中又进一步提出要"健全现代文化产业体系和市场体系,创新生产经营机制,完善文化经济政策,培育新型文化业态。"[②]近年来,我国文化产业的发展非常迅速,其中影视产业发展所取得的成绩尤为显著。2017年3月1日《中华人民共和国电影产业促进法》正式实施,从而使国产电影创作和电影产业发展有了法律依据与法律保障,由此进一步促进了电影产业的繁荣发展。具体而言,2017年我国共创作生产故事片798部,动画片32部,科教片68部,纪录片44部,特种电影28部,总计970部;全年电影票房559.11亿元人民币,比上年的492.83亿元增长了13.5%;其中国产影片票房301.04亿元,占票房总额的53.84%;观影人次则达到了16.2亿,比上年的13.72亿增长18.08%;全年票房过亿元影片92部,其中国产影片52部;全年有13部影片票房超过5亿元,6部国产影片票房超过10亿元,其中《战狼2》则以56.83亿元票房和1.6亿观影人次创造了多项电影市场记录,成为票房收入最高的华语电影。同时,截至2018年4月,全国由48条电影院线、10 031家影院和54 592块银幕(含3D银幕47 940块)组成的电影发行放映网,不仅能使一线、二线和三线城市的广大观众及时观赏各类影片,而且也在很大程度上满足了四线、五线城市广大观众观赏电影的需求。我国已成为名副其实的电影大国,并正在向电影强国迈进。由于影视产业是内容产业,所以产业的快速发展必然要依托创作的繁荣兴旺,并对创作提出了新的要求。为此,除了要加强影视剧原创之外,也需要进一步重视和完善包括古代文学作品影视改编在内的影视改编工作,使之能为繁荣影视剧创作

---

① 胡锦涛:《坚定不移沿着中国特色社会主义道路前进,为全面建成小康社会而奋斗》,载2012年11月9日《人民日报》。
② 习近平:《决胜全面建成小康社会,夺取新时代中国特色社会主义伟大胜利》,新华网2017年10月27日。

和推动影视产业发展作出更大的贡献。

另外,随着改革开放的深入发展,以及中华文化和中华文明走出去的步伐日益加快,国产影视剧作品的跨文化传播也会得到各方面更多的重视,成为中华文化和中华文明走出去的重要内容。中共十八届三中全会通过的《中共中央关于全面深化改革若干重大问题的决定》进一步要求提高文化开放水平,培育外向型文化企业,支持文化企业到境外开拓市场。中共十八大以来,中共中央、国务院相继制定和发布了《关于进一步加强和改进中华文化走出去工作的指导意见》《关于加快发展对外文化贸易的意见》《关于加强"一带一路"软力量建设的指导意见》等,为对外文化交流、文化传播和文化贸易等项工作提出了一系列具体指导意见和相关措施,进一步加大了中华文化和中华文明走出去的力度,加快了走出去的速度。而如何通过影视剧作品讲好中国故事、传播好中国声音,也成为广大影视工作者的努力方向。近年来,国产影片在海外的跨文化传播中取得了较好的成绩。2017年国产影片海外票房和销售收入已达42.53亿元,比上一年的38.25亿元增长了11.19%,从而为促进国家之间的文化交流、提升中国电影的国际影响力、进一步开拓国产影片的海外市场发挥了重要作用。新世纪以来,根据中国古代文学作品改编拍摄的影片在海外传播与销售中获得了较好的成绩。例如,根据《聊斋志异》改编的《画皮》在新加坡、马来西亚和香港上映首周均夺得了首周票房冠军,颇受当地观众欢迎。

总之,面向新时代,中国古代文学作品影视改编与传播的发展前景是非常广阔的,关键是改编者如何进一步开拓创作视野、强化艺术创新、提高作品的艺术质量和美学品质,力争多出精品佳作;只有这样,才能使中国古代文学作品影视改编与传播有更快、更好的发展,并在各方面发挥更大的作用。

(此文原载朱立元主编的《美学与艺术评论》2018年第1期,山西教育出版社2018年7月出版)

# 再论创建有中国特色的电影美学体系

自20世纪80年代起,中国电影美学的建构问题逐步引起了国内学术界的重视。著名电影评论家钟惦棐为此曾撰写了《中国电影艺术必须解决的一个新课题:电影美学》等论文,并主编了《电影美学:1982》和《电影美学:1984》等著作,产生了较大影响,由此推动了中国电影美学的建构和发展。在此过程中,关于是否需要与如何创建有中国特色的电影美学体系等问题,虽曾引起过国内学术界的关注,但未能有深入探讨。对此,笔者曾撰写和发表过几篇论文[①]阐述了自己的一些观点和见解。如今,在大力倡导建构中国电影学派之际,实有必要就此问题再谈一些自己的看法。因为有中国特色的电影美学体系也是中国电影学派的重要组成部分。

一

应该看到,若要创建有中国特色的电影美学体系,首先就要把中华文化和中华美学的重要思想资源与理论研究成果有机运用在中国电影美学的理论建构之中,使之体现出鲜明的中国特色。众所周知,在美学研究领域有西方美学和东方美学之分,而中华美学又是东方美学最有影响的代表,其历史悠久、源远流长。

---

① 笔者于2002年在复旦大学文艺学美学研究中心编辑的《美学与艺术评论》(第六集)上发表论文《电影美学:面向现实、面向创作、面向观众》(复旦大学出版社2002年3月出版)。2004年6月初,笔者参加上海大学召开的"全球化语境中电影美学和理论新趋势"的国际学术研讨会,并提交了题为《创建有中国特色的电影美学体系》的论文,该文后来刊登在《创作评谭》2005年2月号,被收入陈犀禾主编的会议论文集《当代电影理论新走向》(文化艺术出版社2005年3月出版)。2009年又在《上海大学学报》(社会科学版)2009年第2期发表论文《论中国电影美学的特点与建构》,该文被《高等学校文科学术文摘》2009年第3期和人大复印报刊资料《影视艺术》2009年第6期转载,并被收入丁亚平主编的《百年中国电影理论文选》(增订版)第三卷(中国文联出版社2016年6月出版)。

在中华美学的发展历程中,自古以来留下了许多具有思想深度、文化价值和民族特色的重要理论文本,简括而言,大致包括以下三类:

其一,蕴含着一定审美意识与审美观念的文化、哲学论述和著作。这些论述和著作为中华美学提供了一系列丰富而深邃的准美学范畴与思想见解,体现了中华文化与中华美学之间各种内在的文脉联系。其中如《老子》《论语》《墨子·非乐》《庄子》《孟子》《荀子·乐论》,以及刘安的《淮南子》、王弼的《周易略例》、葛洪的《抱朴子》、刘义庆的《世说新语》、韩愈的《原道》等即是如此。

其二,历代文论、乐论、画论、书论、舞论与建筑园林艺术论等,这些论著构成了中华美学理论的主体部分,较集中地反映了中国古代文艺美学的思维成果与思想体系。其中如曹丕的《典论·论文》、陆机的《文赋》、钟嵘的《诗品》、刘勰的《文心雕龙》、谢赫的《古画品录》、孙过庭的《书谱》、张彦远的《历代名画记》、司空图的《二十四诗品》、苏轼的《论书》、李清照的《论词》、严羽的《沧浪诗话》、王骥德的《曲律》、李渔的《闲情偶寄》、刘熙载的《艺概》、王国维的《人间词话》和《宋元戏曲考》、梁启超的《饮冰室诗话》等即是如此。

其三,西方美学与文艺学理论传入中国以后,由中国美学家和文艺理论家所撰写的有关美学与文艺学的专著,这些著作显示了中华美学新的文化素质、哲学品格、理论建构和人文精神;同时,也体现了各个历史时期的时代变革和社会发展在美学研究领域里留下的痕迹。其中如朱光潜的《文艺心理学》、钱锺书的《谈艺录》、徐复观的《中国艺术之精神》、宗白华的《美学散步》、蔡仪的《新美学》、蒋孔阳的《美学新论》、李泽厚的《美的历程》、李泽厚和刘纲纪主编的《中国美学史》等即是如此。

上述中华文化、中华美学和文艺学的各种理论文本,对于中国电影美学的理论建构来说,都是一些重要的可供借鉴和运用的理论资源。而中国电影美学的理论建构如何借鉴相关的理论资源和汲取有益的文化营养,则是一个需要继续深入探讨和不断实践的课题。

无疑,中国电影美学应该是电影学和中国艺术美学的重要分支,它是建立在电影学和中国艺术美学的基础上,着重研究电影艺术的美和审美等问题的一门新兴学科。因此,就需要把电影学理论和中国艺术美学理论有机融合在一起,系统而深入地研究探讨电影艺术的美和审美等问题,并逐步建构起有中国特色的电影美学理论体系。在这方面,已有一些前辈学者和理论家做了不少有益的工作,为后来者提供了学习借鉴的榜样。

例如，夏衍的《写电影剧本的几个问题》是根据他在北京电影学院讲课的讲稿整理出版的一本电影剧作理论专著，也充分体现了夏衍独特的电影剧作美学观念。在这本著作里，夏衍借鉴运用了许多中国古典戏曲、戏剧的美学理论和创作技巧来阐述他对电影剧本创作各种理论问题、基本规律和技巧手法的看法，既形象生动、通俗易懂，又与西方的电影剧作理论有明显不同，具有较鲜明的中国特色。正如有的学者所说："出于实践艺术理论体系的要求，也由于夏衍本人深厚的民族文化与艺术根底，他在这部电影剧作技巧的专著中，给戏剧式电影与苏联蒙太奇学派的结构样式，注入了中国电影所特有的影戏电影的传统。这是中国古代戏曲与古代小说的叙事方法与五四以后文明戏的融合。"[1]

又如，作为郑君里导演艺术总结的论文集《画外音》，其所总结和探讨的一个重要问题乃是如何学习借鉴中国传统的戏曲、绘画和诗词的表现手法与艺术技巧，以此来丰富、发展电影的表现手法和艺术技巧，使国产电影的艺术形式和手法技巧具有中国独有的美学风貌。作者结合其影片创作拍摄的各种实践经验，在理论上作了一定程度的艺术概括和理论探讨。

再如，徐昌霖的《向传统文艺探胜求宝——电影民族形式问题学习笔记》《电影的蒙太奇与诗的赋比兴》等论文，结合一些影片具体阐述了电影创作应如何向中国民族文艺和传统美学学习借鉴等问题，表达了一系列自己的见解和认识，对后人颇有启发意义。

此外，香港学者林年同也毕生致力于把中国传统美学理论与现代电影理论相结合，其著作《镜游》和《中国电影美学》就深入阐述了其提出的"镜游美学"电影理论，为中国电影美学体系的创建作出了显著贡献。

当然，还有一些前辈学者和理论家在这方面也做了不少工作，作出了不同程度的贡献，在此不逐一赘述。他们所做的工作和贡献均为我们今天建构有中国特色的电影美学体系奠定了基础，积累了经验。

## 二

若要创建有中国特色的电影美学体系，就应该注重从一百多年来中国电影

---

[1] 戴锦华：《读夏衍〈写电影剧本的几个问题〉》，载《论夏衍》第59页，中国电影出版社，1989年。

的创作实践中总结归纳出一些基本规律和美学经验,使之上升到一定的理论高度,以此来丰富和充实中国电影美学的理论宝库。

应该看到,在一百多年来中国电影创作发展的历程中,有不少电影艺术家注重从中华文化和中华美学传统中汲取营养、获得启迪、巧妙借鉴,并有机融合在自己创作拍摄的影片之中,使之具有艺术新意和民族特色。正如著名电影评论家罗艺军所说:"在电影艺术实践中,从中国人拍第一部影片开始,民族的审美习惯和审美趣味已经渗透到中国电影之中。《定军山》,京剧舞台纪录片就很能说明问题。到了二三十年代,当中国大批拍摄故事片时,一些电影艺术家已经初步摸索出一套为中国观众所喜闻乐见的电影表现形式,用当年流行的术语加以概括,就是'影戏'观。这种影戏观的文化渊源,来自中国传统叙事艺术美学的传奇性。中国古典小说、戏剧统称'传奇','传奇'基本上把握了中国叙事艺术的美学特征。即在漫长延续时间内,通过人物戏剧性的曲折命运,展示人生和社会。戏曲、小说倾向于通俗文化。那个年代最有社会影响的电影作品,如郑正秋的《孤儿救祖记》《姊妹花》,蔡楚生的《渔光曲》及其后的《一江春水向东流》都明显地看出传统的传奇美学的影响,也即是通俗文化传统。当然这些作品都具有新的思想社会内容,在电影艺术形式上也有不少新的创造。早期的电影艺术家创造的电影艺术模式,一直影响几代的中国电影家。"[1]此言甚是。仅以中国几代电影导演的创作实践为例,就可以看出他们对于中华文化和中华美学传统的重视以及在创作中的借鉴运用。

例如,作为中国第一代电影编导的郑正秋和张石川,他们从首部长故事片《孤儿救祖记》开始,其"剧本取材、演员服装、布景陈设,皆能力避欧化,纯用中国式"。[2] 他们的电影创作注重从中国观众的审美习惯和审美需要出发,力求从中国传统戏曲、戏剧和通俗小说中选取题材、汲取营养、借鉴技巧,并努力拍摄出为中国广大观众所喜闻乐见的影片。就拿郑正秋的后期代表作《姊妹花》来说,该片于1933年在上海新光大戏院公映时,曾创造了连映60多天的票房纪录,深受广大观众喜爱和欢迎。

又如,费穆作为中国第二代电影导演的主要代表,他在电影创作中一直注重中国电影民族风格的探索,可以说,"费穆电影美学思想的核心,他对中国电影美

---

[1] 罗艺军:《费穆新论》,载中国电影艺术研究中心、中国电影资料馆编:《费穆电影新论》第21页,中国广播电视出版社,2006年。
[2] 转引自程季华主编:《中国电影发展史(第一卷)》第62页,中国电影出版社,1981年。

学的突出贡献,就是他对中国电影民族风格的一贯的、锲而不舍的探索"①。他在创作中不断从中国传统戏曲、戏剧和绘画中汲取营养,以此来营造影片的民族风格。他曾说:要"尽量吸收京戏的表现方法而加以巧妙地运用,使电影艺术也有一些新格调"。同时,"导演人心中常存一种写作中国画的创作心情"。② 这些观念在其代表作《小城之春》及其他一些影片里均有不同程度的体现,从而使其影片具有明显的艺术新意和个性化的美学品格。正因为如此,所以《小城之春》不仅受到了中外电影界同行的高度评价,而且还影响了后来许多导演的电影创作。

再如,作为中国第三代电影导演的主要代表,郑君里在电影创作中同样自觉地向中国古典诗词、绘画和戏曲等文艺样式学习借鉴,注重意境营造,构建民族风格。他曾说:"在导演构思过程中,一句诗、一幅画、一片自然山水、一种联想,往往可以触发你处理某一场戏的想象,使你发现处理这一场戏的适当的手法。"③在拍摄影片《林则徐》时,他受到李白《黄鹤楼送孟浩然之广陵》和王之涣《登鹳雀楼》两首诗的启发,用独特的镜头语言生动形象地表达了林则徐送邓廷桢时的复杂心情。在拍摄影片《枯木逢春》时,他借鉴了张择端《清明上河图》的艺术手法,用横移镜头巧妙地展现了江南农村解放前后的巨大变化。他认为"由于使用横移镜头,画面内容复杂的变化,都为摄影机的横移动作所统一,交织为一体,收到一气呵成的效果。这些镜头同我国古典绘画以长卷形式表现广阔内容的原理基本上是一致的"④。同时,他还借鉴了戏曲《梁山伯与祝英台》里"十八相送"的艺术技巧,用一系列隐喻镜头含蓄地表达了离散多年的方冬哥和苦妹子相见时的内心情感,形成了电影里的"新十八相送"。他认为"从《枯木逢春》的创作实践中,我体会到向传统的戏曲艺术学习,是一条重要的道路"。因为"电影在表现形式上有不少地方与话剧相似,但是我现在感觉到,中国的戏曲艺术在这方面比话剧更接近电影艺术"。⑤

此外,第四代电影导演的代表人物吴贻弓在其影片创作中也往往能从中华

---

① 罗艺军:《费穆新论》,载中国电影艺术研究中心、中国电影资料馆编:《费穆电影新论》第19页,中国广播电视出版社,2006年。
② 费穆:《中国旧剧的电影化问题》,载《艺术世界》1940年创刊号。
③ 郑君里:《画外音》第84页,中国电影出版社,1979年。
④ 同上书,第203页。
⑤ 同上书,第197页。

美学传统中汲取营养,以凸显自己的创作风格。且不说《巴山夜雨》对于中国古典诗词和中国版画的巧妙借鉴,仅以其代表作《城南旧事》而言,"形散而意不散的结构方式,以及弥漫于全片中那种淡淡的哀愁、沉沉的相思的怀旧意绪,确实创造出中国古典诗词的那种乡思乡愁,羁旅伤别的艺术境界。在电影语言上,则大量运用音乐、诗歌中的叠句、重复和变奏,一唱三叹,撩人心绪,大量运用了空镜头,使人物融入环境,环境渗透人物,继承和发展了前辈创造的民族的诗电影语言。影片结尾一组香山火红枫叶空镜头的特写叠化,与离去的马车和嘚嘚马蹄声构成的情绪高潮,不失为诗电影经典型的蒙太奇段落"①。显然,这样的借鉴和创新就使影片意境深邃、韵味隽永、风格淡雅,别具个性色彩。

还有,第五代电影导演的代表人物张艺谋在电影创作中对中国文艺美学传统的学习借鉴也很明显,他曾说:"我喜欢绘画,也喜欢传统的绘画理论,我们借鉴了很多中国古典绘画的美学和原理,并把理论用于创作实践。"②在他的不少影片中,无论是画面构图,还是色彩运用,都可以看到从中国古典绘画中学习借鉴的痕迹。美国学者劳伦斯·西蒙斯曾说:"由陈凯歌导演、张艺谋摄影的《黄土地》(1984年),现在被认为是'文革'之后走向成熟的中国第五代导演所拍摄的探索性电影中第一部代表作品。学界认为这部电影是第五代电影导演有意识地回归古典绘画传统的典型之作,而这一传统在较早时期的社会主义现实主义电影中是缺失的。这一美学回归涉及电影空间的运用,偏爱多视角,刻意空间留白和弹性构图,缺乏明暗对比和阴影,强调书法一般的轮廓线条,注重自然光效果和一系列有限但对比强烈的色彩。影片中的重要时刻通常用大远景镜头和很小的景深来表现,当天空和地平线成比例分割时,画面中留下许多空白空间。"③显然,中国绘画和书法中的"留白"技巧在其影片创作中得以借鉴运用。

综上所述,我们不难看出,各个历史时期不同的电影导演艺术家在创作实践中对中华文化和中华美学传统的学习借鉴与创新性转化所积累起来的宝贵经验,理应得到认真、深入的总结,使之系统化和理论化,成为中国电影美学的重要组成部分。同样,其他电影艺术家在创作实践中积累起来的宝贵经验也应该进

---

① 罗艺军:《〈灯火阑珊〉序》,载吴贻弓《灯火阑珊》第5页,中国电影出版社,2002年。
② 转引自劳伦斯·西蒙斯:《〈千里走单骑〉中的景观表现传统》,载《上海大学学报》2018年第3期。
③ 劳伦斯·西蒙斯:《〈千里走单骑〉中的景观表现传统》,载《上海大学学报》2018年第3期。

行认真、深入的总结提炼,在这方面尚有许多工作要做。

## 三

若要创建有中国特色的电影美学体系,还应该努力建构中国电影美学话语表述的学术术语、学术概念和理论分析方法,使之更具有中华美学的理论色彩和文化内涵。这些学术术语、学术概念和理论分析方法也可以从中华美学的理论宝库中借鉴运用。

习近平总书记曾说:"中华优秀传统文化中很多思想理念和道德规范,不论过去还是现在,都有其永不褪色的价值。我们要结合新的时代条件传承和弘扬中华优秀传统文化,传承和弘扬中华美学精神。中华美学讲求托我言志、寓理于情,讲求言简意赅、凝练节制,讲求神形兼备、意境深远,强调知、情、意、行相统一。我们要坚守中华文化立场、传承中华文化基因,展现中华审美风范。"[①]因此,我们可以把中华美学的这些话语表述概念和理论分析方法借鉴运用在中国电影美学的理论建构中,使之成为有中国特色的电影美学话语表述的学术术语、学术概念和理论分析方法。这样做无疑是十分必要的,也是非常合适的。

例如,在评价影片的叙事内容和情节设置是否成功时,"凝练节制"既是一个重要的美学标准,也是一种电影美学话语表述的学术概念。对于故事片创作来说,故事情节叙述要切实做到"凝练节制",不拖沓、不散漫,既能很好地表达剧作的思想主旨,又有助于展现人物的性格特征;而其叙事节奏也要合乎情理与观众的观影心理,既符合情节发展的需要,也符合观众审美的需求,这的确并非是一件易事,其本身是编导艺术功力的一种体现。以此来要求和评价故事片的情节叙事,则是非常重要的一个方面。

又如,在衡量影片人物形象塑造是否成功时,"神形兼备"应该是一个重要的美学标准。所谓"神",乃是指人物的思想、精神、气质和内心;所谓"形",乃是指人物的外貌、举止、言语和动作等。因此,要求人物形象塑造要做到"神形兼备",就在于影片编导要运用各种艺术技巧真切、深入地表现人物性格的丰富性、全面性和独特性,力求避免单一化、公式化和概念化,由此使人物形象能更好地显示出真实的性格特征和丰富的思想内涵,以增强其艺术魅力。

---

① 《习近平总书记在文艺工作座谈会上的重要讲话学习读本》第29页,学习出版社,2015年。

再如,在评价影片的视觉造型和画面构图是否成功时,"意境深远"也应该是一个重要的美学标准。所谓"意境",乃是中华美学的一个独特概念,是指文艺作品中描绘的生活景观与所表现的思想情感有机融合而形成的一种艺术境界。这种境界能使人感受领悟、咀嚼回味,却又难以明确言传、具体把握;它既是形神情理的有机统一,也是虚实有无的巧妙融合;既生于意外,又蕴于象内。电影导演在影片创作拍摄中只有很好地做到"情与景汇,意与象通",才能营造出这种感人而富有哲理意味的意境,从而使影片含蓄有味、颇具艺术魅力,凸显出独特的民族特色和美学风格。

此外,中国电影美学的话语表述概念也不可缺少各种"活的审美语言",这种"活的审美语言"往往能准确生动地表达观众的审美娱乐感受和对电影的评价,这就需要从各种形式多样的批评实践(特别是大众影评)中去选择和提炼,电影美学的建构理应面向现实、面向创作、面向观众,只有这样,才能使电影美学的话语表述概念更具有生活气息和时代特征。显然,只有一方面从中华文化和中华美学传统中汲取营养,另一方面从创作实践和批评实践中概括提炼,才能使中国电影美学话语表述的学术术语、学术概念和理论分析方法不仅具有中国特色,而且还能有效地增强中国电影美学的原创能力。

总之,中国电影美学话语表述的学术术语、学术概念和理论分析方法不应该完全西化,西方的电影美学和文艺理论我们固然要学习借鉴,并为我所用;但是,努力建构中国电影美学话语表述的学术术语、学术概念和理论分析方法实乃当务之急,在这方面应该有所突破、有所建树、有所创新。当然,话语表述的学术术语、学术概念和理论分析方法是为了更好地阐述中国电影美学的思想、理论和观点,为此,思想、理论和观点的创新与建构是首要的,只有这样,才能较好地完成有中国特色的电影美学体系的构建。

(此文为作者于 2018 年 6 月 8 日至 10 日在北京电影学院召开的"中国电影学派研究部 2018 学术年会暨中国艺术传统与当代中国电影的创新发展学术论坛"上的发言,原载 2018 年 7 月 25 日《中国艺术报》,被收入王海洲主编的《中国艺术传统与中国电影》,中国电影出版社 2019 年 3 月出版)

# 《江湖儿女》：在历史反思中抒发人文情怀

贾樟柯编导的影片《江湖儿女》公映以后，备受各方瞩目，引来众多评论，在获得多方好评的同时，也有一些批评和争议，而该片的票房收入则创造了贾樟柯电影的票房纪录，与其以前的影片相比，无疑赢得了更多观众的青睐。作为第六代导演的代表人物，贾樟柯仍以其独具个性的电影创作显示了旺盛的艺术创造力。该片一如既往地体现了他对社会变革中的现实状况和普通民众生存境遇之关注与思考，并延续和保持了其原来的美学风格。同时，该片又注重在历史反思中抒发人文情怀，并增强了类型意识，从而凸显了一定的艺术新意。

## 一

《江湖儿女》的叙事时空从 2001 年至 2018 年，这一阶段正是中国社会经历了巨大变化的历史时期，社会变革的步履是快速、艰难而沉重的，对社会各个阶层均产生了不同的影响，也带来了不同的生活状况和命运遭遇。影片以此为背景，着重通过斌哥和巧巧这一对情侣在这一历史时期的人生经历、情感纠葛和命运波折，从一个侧面概括反映了时代发展和社会变革给下层民众带来的各种影响及其生活境遇和思想情感的变化，较生动地勾勒和描绘了社会众生相。贾樟柯在谈到这部影片创作的缘起和主旨时曾说："写这部电影的时候我会想到我自己，这几年经历了什么。十几年中国社会变革的剧烈，个人的情感世界里也有很多被摧毁的，但也有许多值得保留的。社会和人都蛮辛苦的，所以就拍了这样一个电影。"

影片对这一段历史的反思既有宏观的展现，也有微观的描写；既有客观的写实，也有主观的写意。例如，我们既可以从影片中山西大同煤矿的败落、普通矿工生活的困窘、山峡奉节移民的搬迁等简略的影像叙事中领悟到时代和社会的

发展与变迁所产生的各种影响；也可以从棋牌室、歌舞厅、麻将桌、喝酒仪式、街头斗殴以及在各种场合出现的各类人物的做派、言谈、举止中感受到时代和社会的变化所留下的各种痕迹。影片所表现的"江湖"是一个宽泛的领域，贾樟柯曾对片名作过这样的阐释："'江湖'意味着动荡、激烈、危机四伏的社会，也意味着复杂的人际关系。'儿女'意味着在变化、变革、乱世之中保持着有情有义的男男女女。"的确，凡有人群的地方就有"江湖"，它是社会生活的产物，在不同的时代氛围和地域环境里则会有不同的表现形态。有些人是有意"混江湖"，以此来扬名立万，作为自己谋生和立足社会的手段；有些人则在不经意间被裹挟进了"江湖"，在挣扎中妥协，在挫折中成长，无论处于何种境况，都始终心怀情义，成为"江湖儿女"中的佼佼者。无疑，在时代潮流的猛烈冲击下，在社会变革的历史进程中，每个人都会面临不同的人生选择，也会有不同的命运结局。但心怀情义者的人生，却是应该敬重的。影片中斌哥、巧巧等人的遭遇、波折和选择，及其思想情感的发展变化，就生动、形象地对此作出了具体注解。

由于一切历史都是个人史的组合，所以影片对历史的反思也具体体现在对一些主要人物的命运遭遇和人生选择进行细致描述与深入剖析等方面，由此既探讨和反思了历史现象的本质，表达了编导对社会现实的看法和各种问题的针砭，也真实而深入地写出了人性的复杂性，向观众传递着多样的人生况味。影片对斌哥和巧巧这一对情侣感情经历的勾勒与思想性格的塑造，就较好地反映了时代和社会的各种元素在其身上的投影。

斌哥曾是县城"江湖"里的黑帮老大，他不但掌管着棋牌室、歌舞厅等娱乐场所，而且还有很多小弟跟随，做派威风。然而，时代的流变让一些更年轻的"江湖混子"向斌哥的权威发出了挑战，于是，在一场严重的街头斗殴之后，受伤的斌哥被判入狱。待他出狱后，昔日的江湖弟兄已哄散，于是他南下奉节，企图在商场上创出自己的天下。但是，天不遂人愿，他不仅没有成为富翁，反而在酒桌上喝残了自己的双腿。当他无奈之下重回县城后，曾被他无情抛弃的巧巧则不计前嫌收留了他，并千方百计救治了他。然而，当他一旦获得了行走能力时，又不辞而别，悄然离去。作为斌哥女友的巧巧，最初依附于斌哥，她虽耳闻目睹县城"江湖"里的是是非非，但并未卷入其中。然而，当斌哥在街头斗殴中遇险时，她则挺身而出，拿起斌哥的枪毅然鸣枪镇住了那些"江湖混子"，使斌哥得以脱险。她被捕入狱后没有说出枪的来历，替斌哥承担了责任。她出狱后又千里迢迢到奉节寻找斌哥，但却被斌哥无情抛弃。此后她意欲去新疆谋生，最终却重返故乡。在

这一段"行走江湖"长达7 000多公里的路途中,她接触了各种人物,也经历了各种遭遇,这就使她更清楚地认识了社会,更透彻地了解了生活。巧巧曾面对大同郊外的火山群对斌哥说过"火山灰可能是最干净的,因为它经过了高温燃烧"。这些话语既表达了巧巧对火山灰的遐想与认识,也是她的性格在经历各种磨难后成熟的写照。生活的熔炉使她化蛹为蝶,把痛苦化为力量,自由飞舞在自己营造的空间。该片的英文名为 Ash is Purest White(灰烬是最纯净的白色),也说明影片注重呈现了巧巧性格中洁白的一面。与巧巧的形象塑造相比,编导对斌哥的思想情感和心路历程的艺术表现还不够清晰完整,故使其形象不如巧巧那样鲜明突出;如他对有情有义的巧巧之背叛就缺乏令人信服的足够依据,因此,这种背叛并非是其性格逻辑发展的必然结果,这一缺陷是令人遗憾的。

由于贾樟柯年少时曾是一名"江湖儿女",也曾崇拜过强势威武的"大哥",所以他对影片所描绘的江湖生活及其各类人物是熟悉了解的。为此,其影片所展现的影像空间和所描写的人物形象是真实生动而接地气的。他的影片给观众更深入地了解社会变迁和下层普通民众的生活状况与思想情感打开了一扇窗户,并提供了较为典型的样本。

## 二

综观贾樟柯的电影创作,可以说他是一位有社会责任感和人文情怀的导演。从1998年的《小武》到2018年的《江湖儿女》,他的创作生涯与中国改革开放的时代进程与社会变革紧紧捆绑在一起,他密切关注着社会下层普通民众的生活境况和思想情感的变化,并力图通过电影创作来思考、展现和探讨一些被忽略的社会问题,由此表达自己的观点见解,抒发自己的人文情怀。

在他早期拍摄的《小武》《站台》《任逍遥》等影片中,我们可以看到他对于故乡那些生活在社会下层迷茫而无奈的小人物之悲悯和同情,正如他所说:"不能因为整个国家在跑步前进,就忽略了那些被撞倒的人。"为此,他对"那些被撞倒的人"给予了更多的关注和关怀。此后,无论是描写一群来自小县城的文艺青年在世界之窗公园里的表演生涯和理想追求的影片《世界》,还是通过一个国营老厂三代"厂花"的人生经历和情感历程来反映中国社会变迁给普通人的生活带来影响的影片《二十四城记》;无论是通过几个不同身份的普通人走向犯罪或自杀的经历来折射中国社会各种问题的影片《天注定》,还是讲述了汾阳姑娘沈涛一家三代人在时代发展过程中情感波折起伏的影片《山河故人》等,都从不同的角

度和不同的侧面叙述了在时代发展和社会变革中一些平凡小人物的故事,在影像展现、情节演绎和人物刻画中体现了浓厚的生活质感和人文情怀。其中对人的尊严、价值和命运的关切,对人类各种精神文化遗产的珍视,对理想人格的肯定和塑造乃是这种人文情怀的具体体现。

贾樟柯的电影创作在题材、人物、情节等方面都有一定的关联,《江湖儿女》讲述的是《任逍遥》和《三峡好人》没有讲清楚的故事,在人物命运和情节发展上有一种延续性。这种延续性也体现了贾樟柯对这些影片所表现的题材、主旨和人物的关注与思考是逐步深入的,他所抒发的人文情怀也是始终如一的。当然,《江湖儿女》还着重表现了"情义",把"情义"作为一种"江湖道义"予以肯定,并主要通过巧巧的人生经历和性格塑造生动地演绎了这种令人感动的"情义"。贾樟柯认为:对于现代人来说,情义成了一种古义。在每个高速奔跑的现代人身上,都应该保留这种古义。的确,在物欲横流、金钱至上的现代社会里,中华文化和中华美学所倡导的一些优良的伦理道德规范不能被丢弃,而应该得到珍视和发扬,其中也包括这种古朴的"情义"。正是对这种古朴"情义"的成功表现和演绎,使《江湖儿女》产生了打动人心的艺术感染力。

《江湖儿女》在类型上采用了黑帮片与爱情片交叉混搭的方式,尽管在影片里这两种类型尚未做到有机融合,黑帮片是外壳,爱情片是内核;但编导类型意识的增强则是应该肯定的,由此也说明贾樟柯的创作正在力图转型,以努力适应当下电影市场发展的需要。贾樟柯的电影创作已经在其熟悉的山西文化土壤上挖了一口深井,并不断从中汲取营养创作出独具特色的作品。我们期待着他进一步开阔艺术视野,在题材内容、人物塑造和类型样式等方面有更多新的拓展。

(此文原载 2018 年 10 月 10 日《中国电影报》,被收入 2018 卷《中国电影、电视剧和话剧发展研究报告》,复旦大学出版社 2019 年 11 月出版)

# 海派电影传统与中国电影学派的建构

在中国电影经历了改革开放40年的变革发展,并正在从电影大国向电影强国转换发展之际,学术界开始积极倡导建构中国电影学派,显然,在这样的时刻倡导建构中国电影学派是十分必要的,也是非常重要的。因为这既是坚定文化自信的具体体现,也有助于进一步推动中国电影在深化改革、不断创新的基础上继续快速发展,顺利完成从电影大国向电影强国的转换。

无疑,任何艺术学派都不可能是凭空建构起来的,都有其一定的文化渊源,并继承了一定的美学传统;只有以此为基础,并不断适应时代需要进行创新发展,才能形成独具艺术特点和文化内涵并有长久美学生命力的艺术学派。为此,当我们大力倡导建构中国电影学派时,也应该深入梳理其文化渊源和美学传统,在传承其优良基因和个性元素的基础上,依据当下新时代的需要,实现创新性转化和创造性发展,努力建构有坚实文化基础、丰厚思想内涵和独具艺术特点与美学品格的中国电影学派,其中海派电影传统乃是建构中国电影学派时不可忽略的一个重要内容。

## 一

众所周知,上海是中国电影的发祥地和海派电影的诞生地,电影传入中国以后,首先在上海落地生根,一些外国商人相继在上海的茶楼、饭店、公园和一些娱乐场所开始放映电影,以多种手段吸引市民观众前来观赏这种新奇的娱乐样式,以便从中牟利。当越来越多的普通市民喜爱看电影以后,西班牙商人雷玛斯便于1908年在上海虹口海宁路与乍浦路口搭建了一座可容纳250人的虹口活动影戏园(1919年后改名为虹口大戏院),这是在上海修建的第一座电影院。由于电影放映业有利可图,所以中外商人纷纷加入竞争,至1939年,上海已有影剧院

多达 50 多家，不少影院建筑豪华、设施先进，其中如大光明电影院就有"远东第一影院"之称。正是通过众多影剧院不间断地放映各类中外影片，才使电影这一新兴的现代艺术得以普及，成为上海都市广大市民观众所喜闻乐见的一种主要审美娱乐样式，由此也促进了电影产业和电影创作的繁荣发展。

虽然 1905 年北京丰泰照相馆摄制了中国第一部影片《定军山》，但该片是一部戏曲纪录片，它记录了京剧名家谭鑫培主演的《定军山》中"请缨""舞刀""交锋"等片段，还不是具有独特创意和艺术、技术难度更高的故事片。中国第一部故事片则是 1913 年由当时在上海从事新剧演艺和评论工作的郑正秋编剧，郑正秋和张石川合作导演的《难夫难妻》。该片以郑正秋家乡潮州的封建买卖婚姻习俗为题材，以嘲讽的手法揭露和批判了不合理的封建婚姻制度，具有明显的反封建主义主旨。这部短故事片是我国摄制故事片的开端，它不仅有事先写好的电影本事，而且还有专人担任导演。同时，其意义"还在于它接触了社会现实生活的内容，提出了社会的主题。这在普遍把电影当作赚钱的工具和消遣的玩意的当时，是可贵的。"[①]可以说，《定军山》和《难夫难妻》的相继问世，标志着中国民族电影正式诞生。

但是，《难夫难妻》这部短故事片是由外国人投资组建的亚细亚影戏公司出品的，该公司 1909 年由美国人宾杰门·布拉斯基创办于上海。1912 年，布拉斯基将公司和部分资财转让给上海南洋人寿保险公司的美国人依什尔和萨弗，由于这两个人不熟悉中国国情，所以他们便邀请了上海洋行广告部买办张石川担任顾问。1913 年，张石川又邀请了郑正秋、杜俊初等人组织了新民公司，专事承包亚细亚影戏公司的编、导、演业务，影片拍摄资金和技术则由亚细亚影戏公司提供，所以《难夫难妻》还不是由中国人自己的电影公司投资拍摄和出品的影片。1916 年张石川、管海峰集资在上海徐家汇创办了幻仙影片公司，并租用了意大利侨民阿·劳罗的器材和摄影场开始拍片。这是中国第一家在经济上摆脱了外国商人的自主投资和管理的影片公司。该公司拍摄的故事片《黑籍冤魂》以同名文明戏为剧作蓝本，由张石川、管海峰导演。该片通过一个封建大家庭因吸食鸦片导致家破人亡的悲剧，在一定程度上反映了帝国主义的鸦片倾销给中国社会带来的非常严重的恶劣后果，具有较明显的反帝倾向。尽管《难夫难妻》和《黑籍冤魂》在艺术和技术上还较为简单稚嫩，但却为海派电影和中国电影的创作发展

---

① 程季华主编：《中国电影发展史》(1)第 19 页，中国电影出版社，1981 年。

奠定了良好的基础,较好地显示了国产电影艺术应有的社会价值和美学价值。

虽然幻仙影片公司在摄制完成《黑籍冤魂》后,终因资金短缺而歇业;但此后由中国人投资的民营电影企业则在上海不断出现,促使上海电影产业有了较快发展。据1927年初出版的《中华影业年鉴》统计,1925年前后在上海有141家电影公司,1926年在上海有近40家电影公司拍摄过影片。虽然其中不少电影公司是"空壳公司"和"皮包公司",但仍有一部分电影公司在国产影片的创作生产等方面作出了成绩和贡献。从20世纪初至30年代,在上海从事电影摄制的一些主要电影公司如当时在上海的商务印书馆活动影戏部(成立于1917年,至1926年影戏部与馆本部分离,另组国光影片公司)、中国影戏研究社(成立于1920年)、上海影戏公司(成立于1920年)、明星影片公司(成立于1922年)、长城画片公司(1924年从美国迁回上海)、神州影片公司(成立于1924年)、友联影片公司(成立于1924年)、大中国影片公司(成立于1925年)、天一影片公司(成立于1925年)、大中华百合影业公司(成立于1925年)、华剧影片公司(成立于1925年)、开心影片公司(成立于1925年)、民新影片公司(成立于1926年)、南国电影剧社(成立于1926年)、联华影业公司(成立于1930年)、艺华影业公司(成立于1932年)、电通影片公司(成立于1934年)、新华影业公司(成立于1934年)、国华影业公司(成立于1938年)等。这些电影公司虽然存在的时间有长有短,创作拍摄的影片有多有少,影片的艺术质量也有高有低,但是,它们都为海派电影和中国电影的发展作出了不同程度的贡献。其中特别是明星公司、天一公司、联华公司、艺华公司、电通公司、新华公司等,其成绩和贡献尤为显著。可以说,中国民族电影产业诞生后,也首先在上海繁荣发展起来,并取得了实质性的进展。

仅以明星影片公司为例,该公司由张石川、郑正秋、周剑云、郑鹧鸪和任矜苹共同创办,初期公司决策层统一于"补家庭教育暨学校教育之不及"的制片方针,倡导"明星点点,大放光芒,拨开云雾,启发群盲"的创作宗旨。由郑正秋编剧、张石川导演的《孤儿救祖记》是明星公司早期影片创作中最能体现其宗旨的一部颇有影响的作品。该片围绕家庭内部的遗产争斗,叙述了一个善良与邪恶、忠诚与背叛、财富与教育的家庭伦理故事,编导运用"误会、苦难、转折、团圆"的通俗文艺叙述方法,细致真切地描述了家庭亲情、小人离间、骨肉分离、最终团圆的过程。影片上映后引起了轰动,广受市民观众的欢迎和好评。该片既使明星公司获得了艺术声誉和商业利益的双赢,由此解决了公司的财政危机,奠定了其继续

发展的基础;也为海派电影和中国电影开创了一种家庭社会伦理片的模式。同时,"这部影片不仅关注了当时中国逐渐从传统社会向商业社会变化的现实,而且体现了传统文化价值观,在电影艺术形态的把握上也基本成熟,形成了中国民族电影的基本轮廓,赢得了观众的热爱和尊敬。"①此后,这种家庭社会伦理片成为海派电影和中国电影创作的一种主要类型,先后出现了一些颇有影响的成功之作。其中如郑正秋的后期代表作《姊妹花》于 1933 年在上海新光大戏院公映时,曾创造了连映 60 多天的票房纪录,深受广大观众喜爱和欢迎。而郑正秋的学生蔡楚生的代表作《渔光曲》于 1934 年在上海金城大戏院上映后,连映了 84 天之久,打破了《姊妹花》创造的纪录,由此可见广大观众对家庭社会伦理片这种类型片的喜爱和欢迎。

可以说,以明星影片公司为代表的一批民营电影企业,在海派电影的创作生产和市场营销拓展等方面作出了显著贡献,为中国民族电影产业的发展奠定了坚实的基础。而以郑正秋为代表的早期海派影人,在艰苦的环境中筚路蓝缕、不断探索,为形成海派电影的美学特色和艺术魅力倾注了心血,作出了很大贡献,是海派电影的奠基者。

从总体上来说,海派电影汲取了海派文化和吴越文化的营养,以都市市民的生活状况和思想情感为主要表现对象,并以都市市民观众为主要的观影群体,其创作注重满足他们的娱乐审美需求,并坚持多元化的艺术创作实践,追求多样化的电影美学风格,而地域性、通俗性、包容性和开放性是其较为显著的特点。早期海派电影一方面着重向好莱坞电影学习借鉴,另一方面则注重从中国传统的戏曲、戏剧和通俗文学作品中汲取营养,以形成自己独具的中国民族特色和海派文化特色。正是在 20 世纪初上海电影产业的拓展变化和电影创作生产的多元实践中逐渐形成了颇具特色的海派电影传统。

## 二

20 世纪 30 年代,在左翼文化运动影响下在上海崛起的左翼电影是海派电影的创新性发展,它适应了当时的时代潮流、社会变革和观众审美需求变化的需要,在海派电影原有的叙事内容中增添了进步的思想意识,扩大了其题材范围,

---

① 尹鸿、凌燕:《百年中国电影史(1900—2000)》第 13 页,湖南美术出版社、岳麓书社,2014 年。

深化了影片主旨,较鲜明地体现了时代精神,并塑造了一些具有典型意义的新的银幕形象,由此提升了海派电影的美学品位,并为中国电影贡献了一批精品佳作。

左翼电影的崛起既与一批受过五四新文化运动洗礼的进步知识分子进入电影界参与电影创作生产和理论批评等紧密相关,也与中共电影小组的成立及其卓有成效的组织领导工作分不开。虽然在此之前已有田汉、洪深、欧阳予倩等一些进步知识分子进入电影界,并创作拍摄了一些有新意的影片;但因其力量单薄,故影响有限。而以阿英、王尘无、石凌鹤、司徒慧敏为组员、夏衍为组长的中共电影小组则有计划地动员和组织了一批左翼文艺工作者从文学、戏剧、音乐、美术界转入电影界,分别进入明星、联华、艺华等电影公司,成为电影创作各个部门和一些报刊电影理论批评阵地的骨干力量。同时,在中共电影小组的直接领导下,还成立了电通影片公司,增强了左翼电影的创作生产力量。左翼文艺工作者团结了上海电影界原有的一批进步、爱国的海派影人,齐心协力、迎难而上,掀起了左翼电影运动的高潮,使之成为 20 世纪 30 年代上海影坛和中国影坛的创作主流,并对此后的海派电影和中国电影的创作发展产生了很大影响。"左翼电影运动的重要影响在于其参与者不仅仅有左翼人士,还广泛地整合了各种社会身份、民族资本家乃至国民党的进步力量。它极强的包容性使得各种艺术风格、各种表达形式、各种美学追求都得以在同样的意识指导下充分发展和实现,而它内部本身也一直伴随着各种论争、质疑。在这种论争过程中,它不但更明确了自己的目的、任务,强调了电影的'内容',也使如何表现'内容'进入讨论。虽然它以改造电影的思想(内容)为主要任务,却也在艺术革新(形式)方面留下了诸多成果,使'三四十年代中国电影'在某些方面达到了相当的高度,至今还成为海内外学者关注的重要命题。从数量上看,左翼电影不是 30 年代中国电影的全部,但其不仅改变了当时中国电影的整体面貌,而且夯实了中国电影勇于承担社会文化责任和强烈的忧患意识。这是一场影响数十年的电影运动,它留下了丰富的遗产与资源。"[1]此言甚是。

无疑,以夏衍为代表的一批左翼电影工作者,以其颇有成效的创作实践和理论批评,有力地推进了海派电影和中国电影的创作发展,他们团结并影响了郑正

---

[1] 尹鸿、凌燕:《百年中国电影史(1900—2000)》第 41 页,湖南美术出版社、岳麓书社,2014 年。

秋等一批海派影人,以丰硕而优质的创作成果在中国电影史上书写了新的篇章。其中以都市生活为题材内容的海派电影也有许多颇具影响的成功之作,无论是表现都市底层民众痛苦生活和悲惨命运的《上海 24 小时》《香草美人》《压迫》《城市之夜》《都会的早晨》《挣扎》《马路天使》《都市风光》等影片,还是描述都市各类被压迫和欺凌之女性命运的《女性的呐喊》《三个摩登女性》《脂粉市场》《前程》《母性之光》《新女性》《女儿经》《女人》《自由神》《神女》等影片,抑或是描写各类都市知识青年不同命运和人生道路的《时代的儿女》《肉搏》《生之哀歌》《桃李劫》《十字街头》《风云儿女》等影片,以及直接表现都市民众在时代感召下积极参加抗战的《共赴国难》《奋斗》《民族生存》《烈焰》等影片,都从不同的角度和不同的侧面展现了各类都市市民的生活状况、命运遭遇、思想情感和斗争追求,不同程度地揭露和批判了黑暗的社会制度、反动的统治阶级、腐朽的上流社会和无耻的殖民主义者之罪行,不仅进一步延续和深化了早期海派进步电影创作所体现出来的反帝反封建的思想主旨,切合了时代的需要,满足了观众的需求,而且在电影艺术和电影技术等方面也有了显著提高,其中如袁牧之的《马路天使》、沈西苓的《十字街头》、吴永刚的《神女》等影片已成为中国电影史上具有长久美学生命力的精品佳作。

1937 年全面抗战爆发以后,在上海"孤岛"时期,由于明星影片公司等毁于战火,再加上客观环境的日趋恶劣和大批进步影人离开上海去内地和香港参加抗战文化工作,故而海派电影的创作生产进入了低潮时期。但是,在此期间仍在"孤岛"坚守岗位、坚持斗争的于伶、柯灵等进步海派影人,则相继创作了《女子公寓》《花溅泪》《乱世风光》等一些颇有影响的现实主义影片,使海派进步电影的优良传统在艰难困苦的条件下仍然得以延续和发展。而《木兰从军》等一批历史题材的古装片,也以"借古喻今"的艺术手法,较好地表达了爱国抗战的思想情绪,引起了广大观众的共鸣。正如有的学者所说:"孤岛电影以更加个人化、多样化和商业化的方式完成了抗敌御侮、保家卫国的时代命题,并在中国电影史上第一次达成了家与国置换、伦理与政治置换的叙事格局。这是中国民族影业在特殊历史时段里的一种生存智慧,依靠这种生存智慧,孤岛电影实践着另一种电影抗战,成功地保全了中国商业电影和类型电影的流脉,使其在 1945 年以后的中国电影里大放异彩。"[①]

---

[①] 李道新:《"孤岛":另一种电影抗战》,载 2005 年 7 月 28 日《中国艺术报》。

1945年抗战胜利以后，许多在内地和香港的电影人复员回到上海，开始了战后上海电影的创作生产活动，他们先后组建成立了昆仑、文华、清华、国泰、大同等电影公司，使上海电影产业能较迅速的恢复和发展。其中昆仑影业公司是阳翰笙等人按照中共领导人周恩来的指示，团结了一批进步影人先以"联华"同仁的名义成立了"联华影艺社"，后来为了进一步壮大力量，遂并入昆仑影业公司。该公司既是国统区内在中共领导下的一个电影创作生产基地，也是20世纪40年代新现实主义电影创作运动的中坚力量。它相继创作拍摄了《八千里路云和月》《一江春水向东流》《万家灯火》《关不住的春光》《丽人行》《希望在人间》《三毛流浪记》和《乌鸦与麻雀》等进步影片，产生了很大影响。同时，文华影业公司也相继创作拍摄了《假凤虚凰》《夜店》《艳阳天》《小城之春》《不了情》《太太万岁》《哀乐中年》等一批各具特色的影片。另外，海派影人还巧妙地利用国民党官办电影企业先后创作拍摄了《遥远的爱》《天堂春梦》《还乡日记》《乘龙快婿》《幸福狂想曲》《街头巷尾》等影片。另外，其他民营电影公司也陆续有一些影片问世。

上述影片既代表了海派电影创作所取得的显著成就，也是该时期中国电影创作最有影响的代表作。这些影片题材内容丰富，形式类型多样，思想内涵深刻，主要人物个性鲜明，使海派电影的美学传统有了新的拓展。可以说，海派电影和中国电影的发展由此而进入了一个成熟阶段，其中既有如史东山的《八千里路云和月》和蔡楚生、郑君里的《一江春水向东流》这样通过一个演剧队或一个家庭的经历遭遇较全面反映抗战期间和战后各阶层民众生活状况与命运波折的史诗性影片，也有如沈浮的《希望在人间》和汤晓丹的《天堂春梦》等着重描写知识分子在战后的命运遭遇和气节情操的影片；既有如沈浮的《万家灯火》和郑君里的《乌鸦与麻雀》等叙述各类都市小市民战后的痛苦生活及其幻想与觉悟的影片，也有如陈鲤庭的《遥远的爱》和《丽人行》等注重描写各类女性在抗战中不同的生活道路及其觉醒与成长的影片；既有如张骏祥的《还乡日记》和《乘龙快婿》等揭露与讽刺国民党接收大员战后"劫收"丑剧的影片，也有如赵明、严恭的《三毛流浪记》和佐临的《表》等表现都市社会流浪儿童不幸遭遇的影片；还有如费穆的《小城之春》等以战后社会为背景，描写小知识分子精神苦闷和爱情纠葛，并在艺术上独具特色，充分体现了东方美学传统的影片。

这些凸显出新现实主义美学风格的海派电影之精品佳作，不仅使中国电影

成为世界影坛上新现实主义电影流派的重要代表之一,堪与意大利新现实主义影片相媲美;而且这些影片所体现出来的广泛的人民性,也为中国电影从"市民电影"向"人民电影"的转换发展奠定了坚实的基础。

## 三

新中国成立以后,新生的人民政权在接受国民党官办电影企业的基础上成立了上海电影制片厂,后又对一些民营电影企业进行了公私合营的社会主义改造,最终都并入了上影厂,由此对上海电影产业进行了重新整合。同时,部分解放军文工团成员也由组织安排进入了上影厂,开始成为电影创作生产和各项行政管理工作的骨干。这样的生产体制和创作、管理队伍就保证了"文艺为工农兵服务、为无产阶级政治服务"的文艺方针得以贯彻落实。

由于当时国产电影创作生产的指导方针和电影创作、生产、管理的体制、机制之变化,以及电影创作生产和管理队伍的变化,在强调"为工农兵服务"的"人民电影"的发展过程中,适应时代和社会需要的表现工农兵生活内容的影片成为创作主流,而以表现上海都市市民生活为主的海派电影的文化特色则被淡化了,其地位也相应降低了。从旧社会过来的海派影人虽然对新时代、新社会充满了艺术表现的热情,但如何在银幕上进行恰当、生动的艺术创造还需要经历一个探索的过程。正如有的学者所说:"所谓'上海派'的艺术经验和艺术追求,在一定程度上成了他们被新社会接纳的障碍,因为随着社会主义革命的需要,新中国电影在美学精神上割断了与新中国成立前传统的联系,甚至许多方面是在与旧传统的对立上确立新的美学原则和存在的。"此前他们的创作曾接受了左翼电影的影响,"只是他们所熟悉的左翼电影以批判既有制度为主要创作方式和美学原则,因此他们没有意识到新生政权首先需要的是对新社会毫无保留的歌颂和赞扬"。[①] 他们以往的创作受观众和市场的影响较深,而对政治与电影的结合则缺乏经验。因此,他们在政治与艺术、时代要求与传统继承的夹缝中努力探索前行。而在此过程中,也难免会遭受各种挫折。

虽然新中国成立初对电影《武训传》《关连长》《我们夫妇之间》等一些影片的批判,以及此后接连不断的各种政治运动之冲击,对海派影人思想上和创作上都

---

① 尹鸿、凌燕:《百年中国电影史(1900—2000)》第 103 页,湖南美术出版社、岳麓书社,2014 年。

产生了很大影响,不少人抱着"不求艺术有功,但求政治无过"的心态从事电影创作;但是,海派电影的美学传统并没有中断,其艺术特色也仍然体现在部分海派影人创作拍摄的影片之中,使其显示出与主流电影不太一样的文化特点与美学风格。其中无论是表现解放前革命者在上海都市艰苦复杂的生存环境里为了实现革命理想而坚持斗争的《铁窗烈火》《聂耳》《51号兵站》《永不消逝的电波》等影片,还是描写资本家、运动员和艺人解放前后不同生活状况和命运遭遇的《不夜城》《女篮5号》《魔术师的奇遇》《舞台姐妹》等影片,抑或是着重叙述新时代、新社会各类都市市民日常生活、思想观念和人际关系发生显著变化的《春满人间》《钢铁世家》《万紫千红总是春》《大李、小李和老李》《如此爹娘》《今天我休息》《女理发师》等影片,在题材内容、人物塑造、类型样式、文化特色和美学趣味等方面,均可以看到海派电影传统不同程度的体现和延续,其中多部影片还凸显了一定的新意,表现了海派影人在电影创作中求新求变的艺术追求。

例如,桑弧的《魔术师的奇遇》是新中国第一部彩色立体宽银幕故事片,该片较好地运用了立体电影的新技术手段来展现新的都市生活环境,并把立体片的艺术特点与杂技、魔术等有机结合在一起,增强了影片表现生活的真实感和活泼有趣的喜剧效果。又如,谢晋的《大李、小李和老李》为了凸显喜剧片的特色,则把一些上海市民观众非常熟悉和喜爱的滑稽戏演员请来与电影演员一起拍摄影片,将两种表演风格较好地统一在一起,也使影片产生了很好的喜剧效果。2018年上海国际电影节期间,该片特意配音的沪语版问世,既以此向谢晋导演致敬,也使影片更具有鲜明的海派文化特色。至于谢晋的《舞台姐妹》不仅通过一对越剧姐妹解放前后在上海都市社会的命运遭遇,展现了多种海派文化的景观,而且还通过越剧戏班的流动表演拍摄出了江南水乡的诗情画意,显示了吴越文化的若干特色。另外,鲁韧的《今天我休息》作为一部歌颂美好生活,塑造社会主义新人形象的轻喜剧片,编导把民警马天民在休息日赴约会途中的所见所闻、所作所为像串珍珠一样有机组合在一起,由此既展现了较为广阔的都市生活画面,表现了都市民众新型的人际关系,也形成了一系列喜剧性的矛盾冲突,使喜剧效果真实自然,并具有浓郁的生活气息。

同时,这种求新求变的电影观念和艺术追求也同时表现在一些海派影人在电影理论领域的探讨方面,例如,徐昌霖的《向传统文艺探胜求宝——电影民族形式问题学习笔记》《电影的蒙太奇与诗的赋比兴》等论文,结合一些影片具体阐述了电影创作应如何向中国民族文艺和传统美学学习借鉴等问题,表达了一系

列自己的见解和认识,对后人颇有启发意义。而瞿白音的《关于电影创新问题的独白》则详细阐述了电影创新的重要性和必要性,并对各种公式化、概念化的创作现象提出了批评。这些文章表达了海派影人在理论上对中国电影民族化和艺术创新等问题的探讨与诉求,在当时的时代环境里,这样的认识和见解无疑是十分可贵的。

## 四

改革开放以来,在中国电影不断变革发展的历史进程中,海派电影的美学传统也随着思想解放运动的深入开展和海派文化的持续倡导,不仅得以延续和发展,而且还焕发出新的美学生命力。

一方面,上影厂等国营影视企业在经历了企业改革的阵痛后,形成了新的合力,并在创作生产等方面有了新的拓展。另一方面,一批民营影视企业也陆续问世,并日益显示出多元化的创作趋势。由此既进一步增强了上海电影产业的实力和活力,也使海派电影有了更多的创作生产基地。

在新时期之初,当国产电影创作经历了伤痕、反思、改革等阶段时,海派影人也随之相继创作拍摄了《苦恼人的笑》《小街》《他俩和她俩》《燕归来》《大桥下面》《张家少奶奶》等一些表现各类都市民众在"文革"中的命运遭遇和情感波折,以及在粉碎"四人帮"后的历史新时期迎来的人生新阶段和显示出来的精神新面貌。此后,海派电影创作大致有以下几种情况:

其一,以旧上海都市生活为内容的各种类型片创作相继出现了一些各具特色的作品,如《蓝色档案》《开枪,为他送行》《马素贞复仇记》《子夜》《七月流火》《上海舞女》《百变神偷》《夺命惊魂上海滩》《王先生之欲火焚身》《人约黄昏》《上海伦巴》等,均较明显地凸显了海派影人在电影创作拍摄中的类型意识和市场意识。

其二,以上海的一些重大历史事件和重要历史人物为题材内容,把上海红色文化和海派文化交融在一起的主旋律影片创作也呈现出了独特的美学风貌,如《开天辟地》《陈毅市长》《上海纪事》《邓小平 1928》等影片即是如此。

其三,以改革开放历史进程中的上海都市生活为题材内容,注重从各个不同的侧面表现都市各类不同人物的生活状况、精神风貌和理想追求,展现了新时期以来海派文化的新景观。如《快乐的单身汉》《毛脚媳妇》《邮缘》《女局长的男朋友》《烛光下的微笑》《情洒浦江》《留守女士》《都市情话》《我也有爸爸》《都市萨克

斯风》《红帽子浪漫曲》《美丽上海》《东方大港》等影片即是如此。

自20世纪90年代以来,随着国产电影中合拍片数量的日益增多,也有一些以上海都市社会的现状与历史为题材内容的合拍片,其中不乏若干优秀作品。如内地与香港的合拍片《股疯》和《罗曼蒂克消亡史》就颇具特色,受到好评。前者是一部喜剧片,编导用轻喜剧的艺术形式生动地描绘了90年代上海市民热衷于炒股的现象,显示了商业大潮和经济利益对普通市民的影响与冲击,并通过对股票市场的涨落起伏与人们生活戏剧性变化的描写,从一个侧面表现了普通民众经济观念的转化。后者则是一部黑帮片,着重描写了抗战期间旧上海的众生相以及黑帮与日本人错综复杂的关系;片中的黑帮大佬王老板、陆先生和张先生分别影射了上海青帮三巨头:黄金荣、杜月笙和张啸林,表现了他们对日本人的不同态度和不同命运;影片采用多线叙事,以沪语对白为主,叙事中暴力与情欲交织,较深入地揭示了动乱年代人性的复杂性。这两部影片的成功也说明了海派电影的持续发展已不再局限于海派影人的创作,新旧上海都市社会的题材内容得到了更多电影创作者的青睐。

上述各类影片既生动、形象地表现了上海这座国际大都市的历史变迁和社会发展,以及各类都市市民的生活状况和思想情感在历史发展潮流中的各种变化,也具体、细腻地演绎了海派文化的特色和景观。这些影片不同程度地延续和拓展了海派电影的美学传统,使之在改革开放的历史新时期有了新的拓展,由此显示出新的艺术活力和美学生命力。

与此同时,海派影人在电影理论和电影史研究等方面也有较多新的贡献。例如,郑君里的《画外音》、赵丹的《地狱之门》和《银幕形象创造》、张瑞芳的《难以忘怀的昨天》、吴贻弓的《灯火阑珊》,以及《张骏祥文集》《郑君里全集》《桑弧导演文存》等著作和各类海派影人的传记与口述历史记录,均是海派影人的人生历程和艺术创作之经验总结。这些著作既是电影导演理论、电影表演理论以及电影史研究的珍贵史料,也是海派电影传统的重要组成部分。

无疑,海派电影是中国电影的重要组成部分,而海派电影传统也是建构中国电影学派不可忽视的重要资源。珍惜海派影人的历史贡献和海派电影传统的美学精华,是建构中国电影学派的一项重要基础性工作,应该得到各方面足够的重视。当下,海派电影也需要面向新时代在弘扬自身美学传统的基础上有新的拓展,从而为中国从电影大国向电影强国的转换和发展作出新的贡献。

显然,中国电影学派的建构既要重视对既有美学传统的总结与传承,也要重

视适应新时代需要的创新性发展;既要重视对域外各国电影及其美学理论的学习借鉴,也要重视汲取中国文化传统和中华美学的营养。只有这样,才能很好地完成中国电影学派的建构。

(此文为作者于 2018 年 6 月 30 日在上海戏剧学院和《当代电影》杂志联合举办的"上海电影与中国电影学派理论与批评大型学术研讨会"上的发言,原载《电影新作》2018 年第 5 期)

# 在多元拓展中不断提高美学品格
——论改革开放以来国产类型片的创作发展

改革开放以来,国产类型片的创作生产有了迅速发展,取得了较显著的成绩。不仅类型样式更加丰富多样,而且其创作生产也较好地满足了广大观众审美娱乐的需求,并有效地开拓了电影市场,使之能较迅速地扩容增长。同时,还促进了电影产业较快发展,从而使创作、市场和产业之间初步形成了良性循环的机制。因此,当我们回溯改革开放40年来中国电影的发展历程和创作实绩时,对此当然不应忽略,而应该在认真回顾总结的基础上,较深入地探讨其创作发展的一些基本规律,以利于促使国产类型片的创作生产能有更好、更快的发展。

## 一

众所周知,类型片是按照不同类型样式的规定要求拍摄制作出来的影片。所谓"类型",乃是指由于不同的题材、内容或技巧而形成的影片范畴、种类或形式。类型片作为一种影片制作方式,在20世纪30至40年代的美国好莱坞曾占据统治地位,西方其他国家的商业电影也都是以类型观念及其创作技巧作为影片拍摄制作之基础的。美国的影片分类学者曾把好莱坞的故事片分为75种类型样式,每一种类型样式又具有大致规定的类型元素和创作技巧。可以说,类型片是电影工业化的产物,具有较明显的商业性特点。其"实质上是一种艺术产品标准化的规范。它的规定性和对影片创作者的强制力,只有在以制片人专权为特点的大制片厂制度下才有可能发生作用。因此,随着大制片厂制度在20世纪50年代以后的逐渐解体,类型电影也趋于衰落,各种类型之间的严格界线趋于模糊,愈来愈成为一般意义上

的样式划分了"[①]。但是,尽管如此,各种类型片的创作生产仍然在不断变化更迭中持续发展,而类型样式的交叉、混搭和杂糅也成为推动类型片创作努力适应时代变化和观众需要的方式与手段。因此,类型片已经成为商业电影最主要的艺术载体、艺术形式和制片方法,各种类型片不断经历着各个时期观众和市场的筛选,在交替更迭中力求通过不断的创新发展保持其艺术生命力;而一些新的类型片不仅给广大观众带来了审美娱乐的新体验和新享受,而且也丰富了类型片的艺术宝库,并为后来的创作者提供了新的类型样式和制片方法。为此,类型片仍然在电影创作生产领域里具有不可替代的作用、地位和艺术魅力。

  在中国电影史上,国产类型片的创作发展曾经历了一个曲折复杂的过程。中国电影诞生之初,不少电影公司的老板和投资者因视电影为赚钱牟利的工具,故而非常重视电影的商业性;而绝大多数电影创作者也因为此前从未拍摄过故事片,所以只能模仿借鉴外国影片(特别是美国好莱坞影片),在创作实践中逐步把握其基本规律与技巧手法。另外,作为电影主要观众群体的都市市民,也把看电影作为一种新颖的审美体验和娱乐消遣的方式。为此,美国好莱坞的类型片便成为中国电影创作者最主要的学习借鉴对象。从20世纪20年代至40年代,国产类型片在市场需要和创作实践中繁荣发展起来,诸如喜剧片、伦理片、武侠片、历史片、犯罪片、戏曲片、歌舞片、闹剧片、惊悚片、恐怖片、神话片、儿童片等各种类型样式,都曾出品过数量不等的影片,其中也有一些艺术质量较高的作品,初步形成了国产类型片的创作模式。当然,在各个历史阶段,一些进步的电影工作者也在各种类型片的创作拍摄中渗透了一些先进的思想意识,巧妙地表达了自己对社会、历史和现实的真切看法与评判,使之不但具有广大观众所喜闻乐见的各种商业元素,而且也不同程度地显示了现实主义的美学特征。

  新中国成立以后,由于国营电影制片厂成为国产影片的投资方和出品方,而国产影片需要鲜明地体现国家主流意识形态的价值观与美学观,其创作生产应符合党和政府的各项政策与政治需求,故而其商业性要求被极大削弱了,而其宣传功能和教育功能则被极大强化了。从20世纪50年代到70年代,各种类型片的类型元素和审美特征并不是很明显,还有某些类型片因不合时宜而日渐式微。例如,《新局长到来之前》等讽刺喜剧片,就因其对现实弊端的尖锐讽刺而受到了批判。同时,电影界又根据现实需要创作拍摄了诸如《今天我休息》《五朵金花》

---

[①] 许南明、富澜、崔君衍主编:《电影艺术词典》(修订版)第67页,中国电影出版社,2005年。

这样的歌颂型喜剧片。当然,在此过程中,也有一些类型片因适应了时代和社会的变革需要而有了进一步发展,如战争片、历史片、反特片、传记片、儿童片、体育片、戏曲片等即是如此。

由于战争片既能很好地表现中国革命的历史进程,塑造有爱国主义情怀和革命奉献精神的英雄人物形象,有效地传播主流意识形态的人生观和价值观,又具有较强的艺术观赏性,所以是该时期创作数量较多,也是最受观众喜爱的一种类型片。诸如《南征北战》《智取华山》《渡江侦察记》《平原游击队》《上甘岭》《铁道游击队》《狼牙山五壮士》《战火中的青春》《万水千山》《英雄儿女》《红色娘子军》等,都曾广受欢迎和好评。至于《地雷战》《地道战》等影片,则在战争片的基础上演变成为军教片,成为一种特殊的类型片。与此同时,如《中华女儿》《赵一曼》《刘胡兰》《董存瑞》《聂耳》等英模人物传记片也曾产生过较大影响。这些战争片和传记片被称为"红色经典",成为该时期国产影片中最有代表性的作品,在新中国电影传播史上曾产生过很大影响,并具有较独特的社会价值和美学价值。

## 二

粉碎"四人帮"以后,在新时期之初,虽然较多国产影片以揭批"四人帮"的罪行和反思历史教训为其题材内容,但"反特片"作为该时期最早复苏的一种类型片,则先后创作拍摄了《熊迹》《暗礁》《风云岛》《黑三角》《东港谍影》《猎字99号》《斗鲨》等影片。尽管这些影片在反特片的类型样式和题材内容等方面还缺乏创新突破,但却在较大程度上满足了经历过"文革"岁月以后广大观众对于电影审美娱乐的需求。

中共十一届三中全会以后,随着思想解放运动和改革开放的深入发展,电影工作者的社会观念和电影观念也有了很大变化。从20世纪70年代末到80年代中后期,国产电影创作生产的主流大致表现在以下两个方面:一是围绕着伤痕、反思和改革等题材拍摄了不少以此为内容的故事片;二是随着"电影语言现代化"的倡导和第四代导演、第五代导演的相继崛起,陆续拍摄了一批在电影语言形式和技巧手法方面有创新突破,具有较明显先锋意识的探索片。虽然此时电影界着重关注和评论的也是这两类影片,但一些类型片的创作却受到了广大观众的喜爱和欢迎,如《保密局的枪声》《405谋杀案》《神秘的大佛》等影片,均是该时期颇有影响的国产类型片。特别是1982年由内地与香港合作拍摄的《少林寺》在内地公映后,以当时1毛钱的电影票价创下了1.6亿元的票房纪录,使武

侠片这一类型片受到了广大观众和电影创作者的青睐,此后又有《少林寺弟子》等一些同类影片相继问世,由此推动了这一类型片的创作和普及。

　　由于当时电影体制机制的改革还刚刚起步,国产影片的创作生产主体仍然是计划经济体制下的国营电影制片厂,所以影片拍摄由国家投资,而生产的影片则由中国电影发行放映公司统购统销;各制片厂既不用担心拍摄的影片被卖出的拷贝数,也不用担心影片放映后的上座率和票房收入。在这种情况下,各制片厂的领导和创作人员对电影艺术和电影获奖的追求要远远大于对电影市场和电影票房的关注与重视。随着国家经济体制从计划经济向市场经济的转轨,电影创作生产的体制机制也随之进行了改革,国营电影制片厂的生产经营需要自负盈亏,在巨大的经济压力下,受到较多观众喜欢的类型片(娱乐片)之创作生产得到了国营电影制片厂等各方面的重视。

　　此时,中国西部片的倡导及其创作实践成为一种引人瞩目的电影现象。1984年3月6日,在西安电影制片厂召开的年度创作会议上,著名电影评论家钟惦棐首次倡导"面向大西北,开拓新型的'西部片'",鼓励西影厂努力拍摄出"有自己特色的'西部片'",并认为"中国也可以拍自己的西部片"。[①] 此后,他又在多篇文章中进一步阐述了自己关于创作拍摄中国西部片的一些见解,从而使其倡导的观点更加明确而清晰。自1984年起,中国西部片的创作开始繁荣起来,先后出现了不少特色鲜明且颇具影响的作品,仅80年代就有《人生》《黄土地》《默默的小理河》《猎场札撒》《野山》《盗马贼》《老井》《红高粱》《黄河谣》等影片。从总体上来看,中国西部片的创作虽然借用了美国西部片之名,不少影片也学习借鉴了美国西部片的叙事方法等艺术技巧;但中国西部片并没有完全拘泥于美国西部片的创作模式和类型元素,亦步亦趋地进行照搬和模仿;而是根据中国的国情和本土文化的实际情况,顺应着时代和社会变革发展的需要,在日趋多元化的创作发展中逐步形成了自己的类型样式、艺术特色和美学规范,成为一个引人瞩目的创作流派和电影品牌。

　　80年代后期,电影理论界也开始重视类型片的创作。1987年,《当代电影》杂志连续数期刊登了"对话:娱乐片"的专题讨论;与此同时,《电影艺术》《中国电影时报》《文艺报》等报刊也陆续刊登了有关探讨娱乐片创作的文章。1989年1月,当时主管电影工作的广电部副部长陈昊苏在全国故事片创作会议上提出

---

① 钟惦棐:《面向大西北,开拓新型的"西部片"》,载《电影新时代》1984年第5期。

了"娱乐片主体论"的观点,虽然这一观点后来受到了高层领导的批评,但关于"娱乐片"的探讨争鸣还是有助于进一步推动国产类型片创作生产的繁荣发展。

从20世纪80年代后期至90年代初期,国产类型片(娱乐片)的创作生产在数量上有了较大增长,各电影制片厂都相继拍摄了一批各种样式的类型片,其中也有一些在艺术上较有特点,在电影市场上较有影响的好作品。如喜剧片《少爷的磨难》《绝境逢生》,西部片《秋菊打官司》《陕北大嫂》《一棵树》《一个都不能少》,武侠片《双旗镇刀客》《断喉剑》,警匪片《最后的疯狂》《疯狂的代价》,战争片《大决战》《烈火金刚》,传记片《周恩来》《焦裕禄》《孔繁森》等。其中战争片《大决战》突破了原来的国产战争片模式,注重以纪实手法将解放战争中的三大战役搬上银幕,影片不仅有宏大的战争场面,刻画了众多的各类人物形象,而且还着力于再现真实的历史场景,使之既有重要的历史文献价值,也有较强的艺术观赏性。至于《周恩来》《焦裕禄》《孔繁森》等革命领袖人物和英模人物传记片,也较生动地再现了主人公在特定历史场景中的真情实感,表现了其高尚的道德情操和奉献精神,凸显了其独具的人格魅力。该时期的战争片和传记片是采用类型片的方式创作的主旋律影片,既凸显了主流意识形态的价值观和美学观,也在不同程度上强化了影片的艺术观赏性,由此增强了主旋律影片的艺术吸引力和市场竞争力。

然而,由于多方面的原因,90年代初期国内电影市场仍在不断萎缩,电影票房收入继续滑坡。1992年全国的票房收入为19.9亿元,比1991年的23.6亿元下降了3.7亿元;全年观众人次为105.5亿人次,比1991年的143.9亿人次减少了38.4亿人次;16家国营电影企业有6家亏损,电影市场和电影产业发展的形势十分严峻。在这种情况下,政府主管部门颁布了《关于当前深化电影行业机制改革的若干意见》,旨在通过推动电影行业体制机制的改革来改变这种状况。然而改革的进程是十分艰难的,其成效也很难立竿见影,需要一个实践过程才能较好地体现出来。

1994年1月,政府主管部门决定每年引进10部"基本反映世界优秀文化成果和当代电影艺术、技术成就的影片",并以分账方式由中影公司在国内发行,以此来激活国内电影市场,促进创作生产发展。随着《亡命天涯》《真实的谎言》等美国好莱坞大片以及由成龙主演、香港嘉禾公司出品的《红番区》等一批各种类型的动作大片相继进入中国国内电影市场,不仅引起了更多观众的观影兴趣,使"看电影"成为他们文化娱乐的一项重要活动;而且也给国内类型电影创作者提

供了学习借鉴的对象。同时,为了进一步加强主旋律电影的创作,多出精品佳作,增强国产影片的市场竞争力,政府主管部门于1996年3月在湖南长沙召开了全国电影工作会议,正式启动进一步促进国产电影精品创作的"九五五零"工程,由此各种类型的主旋律影片创作有了很大进展。这其中诸如战争片《大进军》《大转折》,历史片《鸦片战争》《我的1919》,灾难片《紧急迫降》,爱情片《爱情麻辣烫》《非常爱情》等均是在艺术上各具特色的有影响的类型片。与此同时,冯小刚则以《甲方乙方》《不见不散》等影片开创了国产贺岁片的类型样式,使春节档成为竞争最激烈、票房收入最高的档期,由此进一步激活了国内的电影市场。1999年11月,中美关于中国加入WTO的双边谈判协议正式签订。中国加入WTO以后,国内电影市场更加开放了,国产影片面临着与更多以美国好莱坞大片为代表的外国影片的激烈竞争,中国电影将如何积极应对?如何才能在激烈竞争中求生存、谋发展?这是一个十分严峻并急需解决的课题。

## 三

进入新世纪以后,由于电影行业的改革持续推进,政府主管部门接连出台和落实了一系列深化改革的政策措施,所以电影产业和电影创作的发展也开始走上了快车道。如2004年11月颁布的《电影企业经营资格准入暂行规定》,在放开电影制作、发行、放映领域主体准入资格的基础上进一步降低了市场准入门槛,扩大了投融资主体开放的范围,并用法规形式巩固了电影产业改革的成果。这些促进电影产业化改革的政策措施出台后,快速推进并形成了电影投资主体的多元化格局,一批民营影视企业迅速崛起。在中国电影产业化发展的过程中,民营资本及其他社会资本显示出了越来越强的创作生产活力和市场竞争力,为国产影片增加产量、提高质量和拓展市场作出了显著贡献。在这样的形势下,国产类型片的创作也日趋活跃、日渐多样。同时,由于受到内地日趋繁荣发展的电影市场的吸引,再加上中港合拍片数量日益增多,所以诸如吴思远、陈可辛、徐克、王晶、周星驰、林超贤、刘伟强等一批香港电影导演相继到内地来发展其电影事业,由于他们在类型电影创作方面有较丰富而成熟的经验,所以就给国产类型片的创作带来了新的面貌。

此时在国内电影市场和海外电影市场引起关注并受到重视的,首先是一批国产古装武侠大片和历史大片。2000年由中国电影合作制片公司出品的中美合拍片《卧虎藏龙》在大陆和海外公映以后,产生了很大影响,并荣获了第73届美国奥斯卡最佳外语片等4项大奖,成为华语电影历史上第一部荣获奥斯卡金

像奖最佳外语片奖的影片。在李安导演的这部新派武侠片的带动和影响下,张艺谋的《英雄》《十面埋伏》等武侠大片,以及陈凯歌的《无极》、冯小刚的《夜宴》、张艺谋的《满城尽带黄金甲》等古装历史大片也相继问世。尽管广大观众和评论界对于上述影片的评价毁誉参半,但这些影片不仅为国产商业类型大片的创作拍摄积累了有益的经验教训,而且也有助于进一步激活国内的电影市场,吸引更多的观众进入电影院观赏影片。至于冯小刚导演的战争大片《集结号》和灾难大片《唐山大地震》,则使国产大片获得了口碑和票房的双赢。

此后,国产类型大片的创作在积累了一定的经验之后,艺术质量也有所提高,各种类型样式都陆续创作拍摄了一些有特点、有新意的较好的作品。其中有些样式较新颖的国产类型大片在电影市场上表现十分抢眼,在票房收入等方面堪与美国好莱坞大片媲美。如国产魔幻(奇幻)大片因其能运用各种特技营造视听奇观,观赏性和娱乐性较强,所以颇受青年观众喜爱,相继问世的《画皮》《画皮2》《西游·降魔篇》《狄仁杰之神都龙王》《捉妖记》《捉妖记2》《西游·伏妖篇》《悟空传》《妖猫传》等影片,票房收入都较高,在观众中产生了较大影响。同时,这些影片也使国产魔幻(奇幻)大片这一类型样式逐步走向成熟。

2012年2月,中美双方就解决中国加入WTO后电影相关问题的谅解备忘录达成协议,根据《中美电影新协议》的有关规定,中国每年将增加进口14部美国大片,以IMAX和3D影片为主;美方票房分账比例从原来的13%提升至25%等。由此中国的电影市场更加开放了,与美国好莱坞影片的竞争更加激烈了,中国电影产业和电影创作所受到的冲击和面临的挑战也更加明显了。但是,中国电影经受住了这样的冲击和挑战,在经历了阵痛和挫折之后,通过多题材、多品种、多类型、多风格的创作生产和对电影市场的不断拓展,以及广大观众对国产影片的支持,终于实现了跨越式发展。

可以说,新世纪以来国产类型片的创作生产在中国电影的跨越式发展过程中有了明显进展,取得了较显著的成绩。首先,多数类型片在创作生产中注重突出了类型意识,较好地运用了各种类型元素,在艺术质量上有所提高。同时,为了满足电影市场多方面的需求,类型样式也日益多样化,一些新的类型片样式不断出现,其中如公路片《无人区》《心花路放》《后会无期》;惊悚片《笔仙》《京城81号》《绣花鞋》《催眠大师》;探险片《刺陵》《盗墓笔记》《谜巢》;歌舞片《如果·爱》《天台爱情》等,都是一些新的类型影片。无疑,这些新的类型样式使国产类型片有效地增强了市场竞争力。另外,还有些国产类型片则根据题材内容和艺术表

达的需要,在类型交叉、混搭和杂糅等方面进行了大胆尝试,注重发挥多种类型元素的艺术作用,从而获得了较好的艺术效果。例如,警匪片与黑色喜剧片杂糅的《疯狂的石头》《疯狂的赛车》,警匪片与爱情片杂糅的《白日焰火》,警匪片与西部片杂糅的《押解的故事》《西风烈》,动作片与喜剧片杂糅的《让子弹飞》,公路片与喜剧片杂糅的《人在囧途》《人再囧途之泰囧》,"小妞片"与爱情喜剧片杂糅的《失恋33天》《一夜惊喜》《非常幸运》等,均显示出了一定的新意。至于歌舞片《天台爱情》则将青春、爱情、功夫、喜剧等类型元素有机融合在影片中,喜剧片《羞羞的铁拳》也将喜剧、动作、励志、爱情等类型元素巧妙地熔为一炉,则使影片具有独到的美学风格。

与此同时,各种传统的类型片样式也不断拍摄生产了一些各具艺术特点的影片,它们或艺术创意较新颖,或类型意识较鲜明,或场面动作颇引人,或情感心理描写很细致,或类型杂糅较成功。其中如传记片《毛泽东与齐白石》《周恩来的四个昼夜》《萧红》,历史片《建国大业》《建党伟业》《建军大业》,战争片《我不是王毛》《百团大战》《血战湘江》《智取威虎山》,动作片《绝地逃亡》《十二生肖》《侠盗联盟》,悬疑片《我是证人》《特殊嫌疑犯》《心迷宫》《暴裂无声》,青春片《八零后》《致我们终将逝去的青春》《万物生长》《青春派》《乘风破浪》,武侠片《一代宗师》《叶问》《叶问2》《绣春刀》《绣春刀2:修罗战场》《师父》,警匪片《寒战》《寒战2》《烈日灼心》《湄公河行动》,喜剧片《夏洛特烦恼》《一念天堂》《驴得水》,爱情片《北京遇上西雅图》《从你的全世界路过》《七月与安生》《相爱相亲》《后来的我们》等,都曾受到观众欢迎,并产生了较大的影响。同时,上述影片不仅使传统的类型片样式焕发了艺术活力,而且也为国产类型片的创作发展积累了一定的经验。

2017年3月,《中华人民共和国电影产业促进法》正式施行,从而为中国电影的繁荣发展提供了法律依据和法律保障。它将电影产业发展纳入国民经济和社会发展规划之中,使电影产业成为拉动内需、促进就业、推动国民经济增长的重要产业;政府主管部门从行政管理层面简政放权、减少审批项目、降低准入门槛、简化审批程序、规范审查标准,通过各种政策措施进一步激发了电影市场的活力。同时,政府主管部门也采取多种措施大力支持影视企业创作拍摄各类优秀国产影片,为电影创作生产提供各种便利和帮助,在财政、税收、土地、金融、用汇等方面对电影产业采取各种优惠措施,并鼓励社会资本投入电影产业,努力降低运作成本等。《电影产业促进法》的实施使国产电影创作和电影产业发展焕发了新的活力,2017年我国共创作生产故事片798部,动画片32部,科教片68

部,纪录片 44 部,特种电影 28 部,总计 970 部;全年电影票房 559.11 亿元,比上年的 492.83 亿元增长了 13.5%;其中国产影片票房 301.04 亿元,占票房总额的 53.84%;观影人次达到了 16.2 亿,比上年的 13.72 亿增长了 18.08%;同时,这一年全国新增银幕 9 597 块,银幕总数已达 50 776 块;而国产电影海外票房和销售收入已达 42.53 亿元,比上一年的 38.25 亿元增长了 11.19%,从而为促进国家之间的文化交流、提升中国电影的国际影响力、进一步开拓国产片的海外市场发挥了重要作用。这其中国产类型片的创作生产作出了显著贡献,无论是以《战狼2》《功夫瑜伽》《追龙》等为代表的动作片,还是以《羞羞的铁拳》《大闹天竺》《缝纫机乐队》等为代表的喜剧片;无论是以《西游·伏妖篇》《悟空传》《三生三世十里桃花》等为代表的魔幻(奇幻)片,还是以《嫌疑人 X 的献身》《心理罪》《记忆大师》等为代表的悬疑片,都受到了广大观众的欢迎,取得了不错的票房成绩;同时,也预示着国产类型片的创作具有很好的发展空间和电影市场前景。

## 四

在当下国内电影市场快速扩容,广大观众观赏国产影片的热情不减,国产影片产量逐年递增的情况下,国产类型片的拍摄生产已成为电影创作的主流。在这种情况下,如何进一步提高国产类型片的艺术质量,不断增强其市场竞争力,无疑是一个迫切需要解决的问题。从总体上来看,窃以为应注意以下几个方面:

第一,由于受到投资规模、制作能力、技术水平、创作经验和专业人才等各种因素的制约和影响,目前国产类型片中科幻片、灾难片、恐怖片、歌舞片等类型样式还缺乏有影响的高质量作品。为此,这些类型片的创作生产尚有待于大胆突破创新,以使国产类型片更加丰富多样,能更好地满足不同层次、不同类型、不同地域的电影观众审美娱乐之需要。应该看到,电影市场需要更多不同题材、不同类型、不同风格的好影片,只有在创作生产中始终坚持多元化的方针策略,才能避免单调划一、跟风模仿、陈陈相因、缺乏新意等弊病,才能在"百花齐放"的繁荣发展中满足广大观众日益增长的多样化的审美娱乐需求。为此,上述几种较为匮乏的国产类型片应在创作拍摄中重点突破,力求在创作发展中形成更多有中国特色的类型样式。

第二,在当下全球类型电影数字化、奇观化、高科技化的发展趋势下,3D 和 IMAX3D 正在成为主流制作技术;由于这种技术不仅创造了一种不同于传统二维银幕的三维立体空间,而且在影片的叙述方式、镜头运动、场面调度、合成手段等方面都带来了电影艺术和电影美学的重大变革,故而这种高技术格式影片受

到了越来越多青年观众的喜爱和欢迎。目前我国电影的 3D 和 IMAX3D 制作技术还处于初级阶段,与美国好莱坞相比尚有很大差距。为此,就应进一步加强技术创新,不断提高影片的制作水平,使电影创作与电影制作双轮驱动,平衡发展,以此确保国产类型片(特别是一些需要运用高技术手段拍摄的类型大片)的艺术质量和美学品质。同时,还需要进一步加强各类专业技术人才的培养,以弥补优秀技术人才不足的缺陷。

第三,国产类型片的创作生产要坚持在多元拓展中不断提高美学品质,多出精品佳作。创作者既要向美国好莱坞类型片学习借鉴,又要避免简单模仿、生搬硬套;既要注重使影片创作能满足电影市场多方面的需求,又要防止粗制滥造、急功近利;要坚持在创作实践中不断积累经验,使国产类型片既能很好地凸显各种类型元素,具有吸引观众观赏的娱乐性;又能避免"庸俗、媚俗、低俗"等弊病,给观众以健康向上的有益启迪。同时,国产类型片的创作要根据我国的实际情况,在类型样式和类型元素等方面不断强化艺术创新,使之具有中国本土文化特色。在这方面,中国西部片的成功就提供了一个很好的范例。

第四,虽然主旋律电影、类型电影和艺术电影在我国是一种约定俗成的划分,但它们彼此之间的界线并不是不可逾越的。在创作中根据题材内容和艺术表达的需要,可以有所交叉融合。例如,采用类型片创作方式包装的主旋律影片《湄公河行动》《战狼2》《红海行动》等,在电影市场上颇受欢迎,获得了口碑和票房的双赢,由此形成了当下流行的"新主流大片"创作模式,为主旋律电影创作提供了可以借鉴的成功经验。又如,虽然从总体上来说中国西部片属于类型电影,但其中如《黄土地》《一棵树》等影片则属于艺术电影。因此,国产类型片的创作既要强化类型意识,用好各种类型元素;又要根据影片的题材内容和创作的实际情况,大胆突破各种类型模式的束缚,采用灵活多样的艺术形式和技巧手法,使影片的思想主旨、剧情内容等得到最充分、理想而精湛的艺术表现。

总之,改革开放以来国产类型片创作生产的迅速发展,既提供了不少有益的经验,也有一些应该吸取的教训,只有通过认真总结探讨,才能进一步推动其创作生产更上一层楼;同时也有助于国产电影的创作生产、营销传播和产业发展取得更大的成绩,更好地促进我国从电影大国向电影强国的转换发展。

(此文原载《浙江传媒学院学报》2018 年第 5 期,被收入 2018 卷《中国电影、电视剧和话剧发展研究报告,复旦大学出版社 2019 年 11 月出版)

# 面向社会现实，表现时代变革
## ——现实题材电视剧创作点评

近年来，现实题材电视剧创作有了显著进展，相继涌现了一批面向社会现实、表现时代变革的好作品。这些作品题材丰富、类型多样、各具特点，不仅有较高的收视率，而且观众的评价和口碑也较好，由此既显示了面向新时代的现实主义电视剧创作的新进展和新收获，也表现了现实主义剧作仍具有较强的艺术魅力，应该大力倡导，并促使其创作更加繁荣兴旺，以更好地满足广大观众日益增长的审美娱乐需求。在此，仅选择几部有代表性的各种类型的剧作做一个简要的点评。

### 一、青春剧：《创业时代》

改革开放的时代是一个万众创业的时代，因为改革开放给大众创业提供了良好的时代环境和各种机遇，而青年人无疑是创业的主力军，他们敢想敢干、朝气蓬勃，他们的创业故事为青春剧的创作提供了很好的素材。在近年来表现青年人创业的各种电视剧中，《创业时代》是其中较有特色的一部青春剧。

电视剧《创业时代》改编自付遥的同名小说，叙述了软件工程师郭鑫年研发手机软件魔晶走上创业之路的一段令人难忘的人生经历。在此过程中，他一方面与同行激烈竞争，一方面攻克了技术与资金上的各种难关，经历了一次又一次磨难，最后终于获得了成功。同时，他也邂逅了投资分析师那蓝，最终收获了爱情，并和那蓝一起携手，继续走上新的创业之路。作为一部都市情感创业剧，该剧既讲述了创业者白手起家进行创业的曲折和艰辛，也描写了几对年轻人的爱情波折，两条情节线交织推进，在创业矛盾和情感冲突中较好地塑造了一群为实现梦想而努力奋斗的年轻人群像；既从一个侧面表现了创业时代的社会风貌和

创业者的精神风貌,也具有较浓郁的青春气息;并通过几个不同性格和不同理想追求的年轻人的创业历程,较清晰地展现了当下年轻一代的人生观、事业观和爱情观,给观众以一定的启示。

但是,剧中主要人物的性格发展逻辑还不够清晰,人物之间有些误会和矛盾的产生尚缺乏较强的真实感;同时,表现富二代的创业也较为表面化,剧作的思想主旨和文化内涵还开掘得不够深刻。因此,如何才能更加真实、生动而有一定思想深度地讲述互联网时代青年人的创业故事,表现他们的理想追求,并由此更好地体现出时代精神,仍然是一个需要继续探索的艺术创作课题。

## 二、律政剧:《阳光下的法庭》

律政剧既是一种类型剧,也是一种行业剧。此前,国产律政剧作品很少,其主要原因是律政剧创作的题材故事往往会涉及一些较敏感的内容,不仅创作上有一些限制,而且因为牵涉一些行业内的专业知识,创作难度也较大,所以该类型的剧作不多。近年来,随着法制建设的改革和强化,国产律政剧的创作也有了明显拓展,相继出现了《离婚律师》《金牌律师》《继承人》《人民检察官》等一些有一定影响的剧作。同时,也出现了《人民的名义》这样把律政剧和反腐剧有机融合在一起而颇受欢迎的好剧作,产生了较大的社会影响。

《阳光下的法庭》作为一部以法院改革和案件审理为题材内容的律政剧,着重于表现法院现状和法官的工作与生活。该剧以一位省高级人民法院院长、国家二级大法官白雪梅的形象塑造为艺术表现视角,选取了在社会上产生了较大影响的环境保护、知识产权、行政审判、冤案平反等司法案例为故事内容,以现实主义的艺术手法描述了司法机关在推进司法改革、维护公平正义等方面作出的努力和进行的探索,较好地刻画了以白雪梅为代表的一些具有法治信仰、法治理想和法治情怀的当代司法工作者的人物形象。该剧作既艺术地体现了"全面依法治国"战略的重要性和必要性,也能很好地向观众普及法律知识,传达法治意识,增强普通民众对法治的拥护和信仰。据说该剧剧本创作前后历时三年,曾数易其稿,还专门邀请了一些法官和律师对剧本涉及的法律问题进行了严格把关,以确保在司法问题上体现出严谨的专业精神。该剧演员队伍整齐,其主要演员的表演也可圈可点,是一部较好的国产律政剧。

但是,该剧的思想主旨和情节内容还未能非常真实、深入地反映出司法系统和司法改革的复杂性和艰巨性,对法院内部的矛盾和法官之间关系的描写也较

为简单和表面,从而在一定程度上影响了剧作的思想深度和艺术魅力。

### 三、乡村剧:《啊,父老乡亲》

乡村剧是国产电视剧创作的一种传统类型样式,虽然这一类型剧的作品数量较多,但真正有深度、有影响的好剧作却较少。其中不少作品往往缺乏严格的现实主义精神,回避了乡村生活中一些尖锐复杂的矛盾冲突,而对其进行了浮光掠影的表面化艺术描写,缺乏应有的文化内涵和打动人心的艺术力量。

在近期的乡村剧创作中,《啊,父老乡亲》有明显的突破和创新。该剧以白坡乡新任党委书记王天生坚持党性原则、坚持廉洁奉公,大胆治理乡村的政治生态环境和自然生态环境,带领乡亲们脱贫致富的一段人生经历为主要故事内容,敢于直面目前农村存在的各种矛盾问题,真实地表现了当下乡村生活和生产现状,其中土地流转、扫黑除恶、反贪污腐败以及产业发展、基层党组织建设等一些农村发展中的难点、热点问题在剧中都有所涉及;党中央关于乡村振兴战略、精准扶贫等事关"三农"工作的若干重大决策,在剧中也有具体体现,从而使剧作具有强烈的现实意义和较深刻的思想内涵。同时,该剧还较好地刻画了以乡党委书记王天生为代表的一批农村基层党员干部形象,摆脱了一些公式化、概念化套路的束缚,较好地写出了人物的个性特征;对一些反面人物形象也没有给予表面化处理,力求描写其复杂的内心世界,使之给观众留下了较深刻的印象。

总之,该剧能紧扣时代发展脉搏,贴近当下农民生活,通过曲折的故事情节、真实的生活场景、较鲜明的人物形象和较鲜活的人物语言,不仅生动地描写了当下农村建设和农民生活的状况,而且其揭示的一些问题还能令人深入思考。剧作的艺术魅力也由此而生。

### 四、伦理剧:《我的前半生》

社会的变革发展也必然会给人们的伦理道德观念带来一定的变化,因此表现社会、家庭、爱情等方面的伦理道德问题的电视剧数量增多,影响也日益增大。其中《我的前半生》作为一部都市爱情伦理剧,播映以后引起了各方面的热议,产生了较大的社会影响。由此也反映了广大观众对该剧所涉及的一些伦理道德问题的关注与思考。

《我的前半生》是根据香港作家亦舒创作于1982年的同名长篇小说改编的,该小说的创意和思路则受到了鲁迅小说《伤逝》的启发与影响,主要讲述当了多

年家庭主妇的子君,突然被医生丈夫抛弃后,不得不重新外出工作以谋生,她在生活中经历了各种磨砺,在自食其力的过程中也再度找到了自己幸福归属的故事。该作品从女性视角进行叙事,具有较鲜明的女性意识。

虽然原著为电视剧《我的前半生》之改编提供了较好的文学基础,但剧作在改编时对原著的故事内容和人物形象仍进行了一定的改造,使之更适应今天观众的道德观念和观赏口味。例如,电视剧里通过一些情节和细节给陈俊生的外遇作了很多铺垫,这样就减弱了原著对男性刻薄辛辣的讽刺批评。另外,故事的背景从香港改为观众更加熟悉的上海,人物也变成了更有烟火气的上海白领和小市民,从而让观众对此感到更加亲切。显然,这样的改编使剧作更符合我国当下都市社会的现状。

该剧通过罗子君的婚变及其重新进入社会打拼的过程,较生动地描写了现代社会中男女婚姻所面临的新困境。在遭遇婚变后重新找回自我,并在生活中自立自强的罗子君身上,体现了时代的发展进步与现代女性意识。该剧把叙事重点放在罗子君婚变后在思想感情和职场工作等方面所经历的人生蜕变,展现了她从人生低谷到开启属于自己人生新篇章的经历过程,这样的叙事安排和创意是有一定新意的。由于该剧在塑造人物形象时没有采用简单化、脸谱化的处理方法,而是较细腻地描绘了人物的内心世界及其情绪变化,所以其所刻画的各种人物就较有生活气息和性格特点。同时,一些剧情细节的处理和演员的表演均较生活化,自然妥帖,不生硬做作,这也是该剧获得观众好评的一个重要原因。

但是,从剧中人物关系及其情感发展来看,最后罗子君与闺蜜唐晶的男友贺涵相爱,而贺涵放弃了相恋多年的唐晶与罗子君走到了一起,罗子君又成为拆散唐晶与贺涵的"第三者",这样的情节安排则有点牵强附会,不符合人物性格的发展逻辑。尽管情节发展的这种"戏剧性"转折增强了观赏性,但并不符合艺术的真实性,窃以为是一个"败笔"。

### 五、侦破剧:《青春警事》

公安侦破剧也是国产电视剧创作的一种传统类型样式,因为此类剧作往往故事情节较曲折惊险,人物性格也较鲜明突出,具有较强的观赏性,所以就较容易受到广大观众的喜爱和欢迎。然而,正因为此类剧作的叙事内容和人物刻画有一些基本套路,所以艺术上要有创新突破也不容易。

近期播映的侦破剧《青春警事》力求在叙事内容和人物刻画等方面打破既有

套路,进行一些新的探索。该剧将传统的刑事侦破剧类型年轻化,主要破案人员是几个年轻警官,他们虽然缺乏破案的实际经验,但却充满了时代朝气,具有较强的正义感和责任心;他们不仅头脑灵活,而且还具备较丰富的专业知识;同时,这个"青春探案组"的人员组合,在性格上也互补互衬,其中沉稳而善于思考的古静、正直而勇敢的唐一修、踏实而注重于行动的汪子成、擅长于理性分析的柯佳明均各具性格特点,这样的组合不仅得到了观众的认可,而且还赢得了大家的喜爱。另外,该剧叙事节奏较快,平均每6集描述一个案件的侦破过程,力求用快节奏、强情节保持剧作足够的悬疑度,以此来适应许多年轻观众的审美娱乐需求。其中有些案子的情节扑朔迷离,往往多条线索交织并进,有较大的信息量,观赏时让观众十分"烧脑",使其既有猜测也有思考,能调动观众参与破案的积极性,并增强了观赏的趣味性。从总体上来说,《青春警事》不仅较生动地描绘了年轻警官的职场生活,凸显了他们在破案工作中的严谨、认真和责任感,而且也表现了他们之间的友谊、爱情等,较好地放大了他们日常生活中可爱淳朴的一面,从而使剧作的青春气息更加浓郁。

但是,剧作有些情节和细节的真实性尚需商榷,例如,青年干警唐一修在医院执行任务时遇到因意外陷入昏迷的古静,误打误撞与她接吻之后古静就醒了过来,只是不记得与意外有关的一切事情。又如,尽管古静的"超忆症"对案件细节的分析思考往往有助于破案,但对自己的过往事情却失去了记忆,而唐一修却有帮助她找回记忆的能力等。虽然这样的巧合能使故事情节更具有奇特性和吸引力,但其真实性却有所损害,故而需要推敲斟酌。

### 六、缉毒剧:《橙红年代》

近年来,适应了时代发展和社会需要,缉毒题材的电视剧创作十分引人注目,也颇受观众欢迎。此前也曾出现了《湄公河大案》等一些有影响的高质量剧作,受到了多方好评。近期播映的《橙红年代》也是一部较有特点和影响的缉毒剧。

《橙红年代》改编自骁骑校的同名小说,有较好的文学基础。正因为如此,所以剧情内容较充实,故事情节较曲折,人物经历和情感也较为复杂:失踪多年的刘子光突然回到故乡江北市,丧失记忆的他却发现自己有了异于常人的体魄和能力。在一次营救被劫儿童的事件中,他被女警胡蓉当成嫌疑人物盯上。当江北市警方追查新型毒品"天使"这一跨国大案时,充满正义感的刘子光在协助胡

蓉和警方破案时,却意外发现自己也牵涉其中。胡蓉的亲生父亲在执行卧底任务时被毒枭杀害,此案也和刘子光脱不了关系。为了找回失去的记忆,也为了洗脱自己的嫌疑,刘子光根据模糊的记忆重返故地,在搞清以前的结拜兄弟聂万峰乃是当下的大毒枭,而胡蓉父亲的遇害也是聂万峰栽赃给他时,刘子光最终帮助警察捣毁了聂万峰的毒窟,不仅洗脱了自己的贩毒嫌疑,而且最终也赢得了胡蓉的真挚爱情。

该剧故事情节的安排较紧凑,开头两集就交代了主要人物关系,既说明了刘子光打斗开挂的原因,也埋下了不少故事悬念。这些悬念一方面不断推进剧情发展,另一方面也吸引观众思考探究,从而有效地增强了剧作的吸引力。同时,该剧的人物塑造也较有特点,刘子光的正义感和善良,胡蓉的纯洁、执着和勇敢,聂万峰的狠毒和狡猾等性格特征,都在情节发展和细节刻画中得到了较好体现。虽然刘子光、胡蓉等身上都难免带着一些稚气和不成熟,但这恰巧使人物形象显得更加真实可信。

尽管剧中人物的命运发展难免有一些巧合,并由此增添了一些宿命感和悲情,但未能给人物形象塑造带来太大的影响。当然,有些情节和细节若能更加严谨一些,则会更好地增强剧作的艺术感染力。另外,"失忆症"在不少电视剧和电影中经常被运用,已经缺少新意,该剧仍以此作为故事叙述和人物刻画的一个重要环节,似乎缺少新意。

通过以上对几部剧作的点评,我们可以由点到面,了解当下国产电视剧(特别是现实题材电视剧)创作的基本概况和新进展,并把握其创作发展之趋势。近年来,虽然现实题材电视剧创作有了很大拓展,但也有不少作品在表现生活的广度、深度和锐度方面还存在着各种不足之处,影响了剧作的艺术质量和美学品位。为此,就需要在电视剧创作中进一步强化现实主义原则,不断增强现实主义精神,坚持多出产精品佳作,不断扩大国产电视剧的影响力。中国电视剧诞生已经60周年了,其创作也已经进入了一个成熟的发展阶段。因此,我们有理由对国产电视剧创作提出更高的要求,同时,我们也相信国产电视剧创作一定会迎来一个新的创作高峰,出现更多各种题材、类型、样式和风格的优秀作品。

(此文为作者于2018年11月18日在上海影视戏剧理论研究会和复旦大学电影艺术研究中心联合主办的"面向新时代的现实主义影视戏剧创作"学术研讨会上的主题发言)

# 进一步开掘上海影视资源,不断推进影视创作和影视产业的繁荣发展

在中国电影电视发展史上,上海的影视产业和影视创作占据着十分重要的地位。特别是上海电影,曾有过辉煌的历史,想当年,上海不仅电影公司林立、电影人才荟萃,而且电影佳作辈出、电影剧院遍布,其影响深远,在中国电影史上书写了令人难忘的辉煌篇章,并由此奠定了中国电影的现实主义美学传统,这一优良传统延续至今,仍在传承和发展。

改革开放以来,上海的影视产业经历了改革的阵痛,进行了必要的调整,其影视创作制作和影视产业发展也紧跟时代步伐,在各个历史阶段都取得了一定的成绩,有了新的拓展。无疑,其变革发展的成就是应该充分肯定的。但是,与上海电影曾经有过的辉煌历史相比,目前上海影视创作制作和影视产业的发展状况还不尽如人意。尽管近年来政府主管部门出台了一系列政策,在影视创作制作与影视产业发展方面也已取得了一系列成绩;但是,这些成绩与广大观众对上海影视创作制作与影视产业的期望和诉求相比,还有较大的差距。因此,如何进一步开掘上海影视资源,讲好上海故事,并通过影视资源的开掘和影视故事的讲述更好地表现中国精神、弘扬中华文化,不断推进中国影视创作制作和影视产业的繁荣发展,这是当下所需要思考和解决的一个重要问题。对此,笔者有以下几方面的建议:

第一,上海影视创作制作和影视产业的繁荣发展仍然需要各项政策的引导、激励和推动。2017年,当《中华人民共和国电影产业促进法》颁布以后,上海及时制订出台了"关于加快文化创意产业创新发展的若干意见"(文创50条)来落实《电影产业促进法》。2018年上海又出台了《关于促进上海影视产业发展的实施办法》。自从"文创50条"和"实施办法"公布以后,特别是设立了"促进上海电

影发展专项资金"之后,这两年来无论是影视创作制作的繁荣还是影视产业的发展,都有了较明显的进步与拓展,一批好的影视项目及时得到了培育和扶持,一批优秀作品及其创作者得到了奖励和表彰,很好地鼓励和调动了广大影视创作人员和影视从业人员的积极性,由此可见,政策的引导、激励和推动作用是非常重要的。当下,上海影视主管部门应根据客观形势发展的需要和上海不断变化的实际情况,在一些具体领域和具体层面及时出台一些实施细则来调整和补充"上海文创50条"等的有关规定,从而使政策引导、激励和推动的涵盖面更广,使各项政策规定更加细致,操作性也更强。

第二,有了好的政策来引导、激励和推动影视创作制作和影视产业的发展以后,还要有一个强有力的职能部门来认真贯彻落实这些方针政策,使这些政策能切实发挥其应有的作用。从目前情况来看,上海文化发展基金会每年在抓影视项目的申报和资助方面花了很大的力气,在这方面做了许多很好的具体工作,其工作成效十分显著。例如,今年叫好又叫座的故事片《我不是药神》就曾获得过上海文化发展基金的资助。还有一些好的影视项目和影视作品也曾相继获得过扶持和资助,从而确保了这些作品的艺术质量和美学品位。为此,希望上海其他相关领导部门也能像上海文化发展基金会那样,进一步强化顶层设计和统筹协调,切实抓好各项方针政策的具体落实。关于上海影视创作制作和影视产业如何更好地发展,上海应该有一个总的领导、设计和协调部门来具体落实各项政策,并切实做好组织协调和管理服务工作。当下,随着国家影视管理体制的变动,上海也会随之在管理体制上有所变化,这个问题应该会得到妥善解决。

第三,要通过各种途径,采取多种措施,积极推动影视业界与学界的互动和交流,使之能相辅相成、携手共进。这里所说的影视业界,是指影视产业界、创作界,而学界则包括评论界、教育界等,两者应该经常加强互动交流。业界人士要善于听取学界人士的意见和建议,不断改进产业经营和创作制作等各方面的工作,努力提高影视作品的艺术质量,争取多出精品佳作;而学界人士也要真正了解业界的实际情况,很好地为之出谋划策,做到"言之有据、言之有理",并根据业界的实际需要来培养和输送各种影视人才。显然,只有通过两者之间不断的互动交流、取长补短,才能更好地推动影视创作、影视产业和影视教育、影视理论批评的繁荣发展。

第四,在影视创作制作和影视产业发展等方面应切实抓好重点突破工作,从而使上海影视创作制作和影视产业能不断凸显亮点、受到关注、产生影响,并能

由此带动全局发展。应该看到,一般号召和面面俱到可能很难见到显著成效,只有做好重点突破工作,才能"由点及面",切实带动全局发展。首先,从影视创作制作来说,上海每年应该创作出品几部在国内外有较大影响、高质量的、叫好又叫座的影视精品,这些影视作品的确是由上海影视企业投资,并以上海的影视创作力量为主拍摄出来的影视作品;而不是上海的影视企业仅仅作为投资方之一拍摄出来的影视作品。此前一些冠名为上海出品的影视作品,实际上上海的影视企业并非主要投资者,而只是投资方之一,其主创力量也不是来自上海影视界,这样的影视作品很难被广大观众认同为上海拍摄出品的影视作品。若要真正带动上海影视创作制作的发展,必须是以上海影视企业为主要投资方,并由上海影视从业者为主创人员拍摄的高质量影视作品,每年要有几部这样的影视作品作为重点突破,并以此带动全局发展。其次,除了要充分发挥国营影视企业的骨干和标杆作用之外,还要切实培育和扶持几个在国内外有影响的、实力雄厚的民营影视企业,使之能发挥更大的作用。现在上海民营影视企业很多,据说在松江地区注册的有 2 000 多家民营影视企业,但实际上在全国有影响的民营影视企业却很少。为此,政府主管部门还是要重点培育和扶持几个有影响的民营影视企业,不断帮助和推动其创作生产更上台阶,成为在全国有影响的骨干企业。同时,也要切实抓好上海国营影视企业,因为它们的资源比较丰富,实力较为雄厚,应该要多出优秀产品,并真正做强做大,成为中国影视企业的标杆。

第五,要努力培育好一支人才队伍,这支队伍应该包括三个方面:一是创作制作队伍,二是产业经营管理队伍,三是理论批评队伍和学界后备力量队伍。应该看到,对于影视创作制作和影视产业发展来说,有了好的政策以后,是否有好的人才队伍乃是关键所在。上海影视界现在创作制作方面的人才队伍较薄弱,缺少在国内外有影响、在影视市场上有号召力的著名编剧、导演、演员、摄影、制片人等,这和以前上海电影界明星荟萃、群星闪耀的状况相比,落差很大。今天上海影视界的形象代言人仍然是高龄的秦怡老师等一些老艺术家,缺少中青年接班人,这种状况急需改变。同样,其他两方面的队伍建设也存在着各种各样的问题,在此不逐一评述。显然,只有把这样几方面的人才队伍培育好、建设好了,上海电影创作制作和电影产业的发展才能加快步伐,再创辉煌,才能和上海电影曾经有过的历史辉煌相媲美,也才能充分适应新时代和广大观众的审美娱乐需要。

总之,面向新时代,上海影视创作制作和影视产业要履行新使命,体现新作

为,展现新气象,要通过抓重点、补短板、强弱项,不断推动影视创作生产创新创优,促使影视产业快速发展,从而为中国从影视大国向影视强国的转换,为更好地提高国家文化软实力和中华文化的影响力作出新的更大的贡献。

（此文为作者于2018年11月30日在上海社科院文学研究所、上海社科院智库建设处、上海文化研究中心主办,上海影视戏剧理论研究会、中国电影评论学会海派影视研究会、上海电影评论学会协办的"上海资源与上海故事的影视剧转化研究"学术研讨会上的总结发言）

# 关于电影史料学作为一门学科建设的若干思考

众所周知,史料是史学研究的基础,没有史料就无法进行史学研究;而不掌握充分的史料则无法在史学研究中得出正确的判断和结论。对于电影史研究来说,也是如此。法国电影资料馆的创始人、著名电影史料学家亨利·朗格卢瓦在给法国著名电影史学家乔治·萨杜尔的《世界电影史》所写的"序"中曾说:"电影史家的优越性在于回顾过去,他的判断的可靠性不是越过现在去预言未来,而是相反地,穿过那些使他看不清的阴影和虚假的前景去追踪过去,以便显示过去的面貌;而要做到这一点,不深入过去,不了解过去的复杂现象和它的全面情况,那是根本不可能的。而要深入了解过去,只有大量搜集资料,使用一些必不可少的鉴别、判断与考证的原则,才能办到。"[1]此言甚是。

同样,对于中国电影史研究来说,电影史料的重要性也是不言而喻的。中国电影已有一百多年的历史,各种电影史料浩如烟海,如果对这些电影史料没有广泛的了解、具体的研究和切实的掌握,就很难深入探讨和准确把握中国电影发展变革的历史进程,也无法正确总结其经验教训和基本规律。因此,只有切实重视电影史料学的学科建设,才能不断深化中国电影史研究,并撰写出高质量的中国电影史论著。

自 20 世纪 80 年代起,在中国历史、中国哲学史和中国文学史研究领域,已经相继有一批史料学著作问世。例如,在中国历史研究领域,就有陈高华和陈智超等的《中国古代史史料学》(1983)、张宪文的《中国现代史史料学》(1985)、安作璋的《中国古代史史料学》(1998)和严昌洪的《中国近代史史料学》(2011)等著作;在中国哲学史研究领域,则有著名哲学家冯友兰先生的《中国哲学史史料学》

---

[1] [法]乔治·萨杜尔:《世界电影史》第 1 页,中国电影出版社,1982 年。

(2006)等著作;在中国文学史研究领域,也有张可礼的《中国古代文学史料学》(2011)、刘增杰的《中国现代文学史料学》(2012)、潘树广和涂小马的《中国文学史史料学》(2012)等著作。由于史料对于中国历史的研究特别重要,而中国历史学科的专家学者们对史料学研究也格外重视,所以就有一些在这方面研究探讨更加深入、更加细化的断代史和区域史的史料学著作出版,如黄永年的《唐史史料学》(2002)、王晖的《先秦秦汉史史料学》(2007)、姚继荣和丁宏的《青海史史料学》(2007)等,均属于此类史料学著作。

从总体上来说,这些关于史料学研究的学术成果在各自的学科领域里都产生了一定的影响并发挥了较大的作用,从而有效地推动了中国历史、中国哲学史和中国文学史研究的深入开展。同时,上述一些史料学著作的问世,也说明了在这些学科领域里,史料学作为一门分支学科的研究和建设已经得到了应有的关注与重视,并已经初具规模、自成体系,取得了一定的成绩。它们不仅很好地推动了这些学科的理论研究和学科建设的进一步发展,而且也标志着这些学科建设体系的日趋规范和相对完善。

另外,在中国近现代史研究领域,一批专家学者还于1992年成立了中国近现代史史料学学会,该学会成为新中国成立以后第一个从事史料学研究的专业学术团体,为该学科的专家学者搭建了深入探讨和互相交流的学术平台,从而有助于中国近现代史史料学研究更加深入地开展。

与之相比,在中国电影史研究领域里,至今还缺乏专门的中国电影史料学的研究成果,电影史料学也没有被视为一门需要加强建设的分支学科来对待,并得到各方面应有的关注和重视。因此,把中国电影史料学作为中国电影史研究下属的一门分支学科,切实加强这门学科的理论研究和学科建设,不断推进其发展,既是完善中国电影史研究的学科体系和深化中国电影史研究的一个重要环节,也是实现"重写电影史"学术目标的一个重要步骤。

关于如何把中国电影史料学作为一门分支学科来加强其理论研究和学科建设,并充分发挥其作用,笔者有以下几方面的思考:

**第一,中国电影史料学的学科归属及其与相关学科的关系。**

中国电影史料学既属于中国电影史下属的一个分支学科,也属于中国史料学下属的一个分支学科,具有双重身份。因此,它既能为中国电影史研究服务,有助于推动中国电影史研究的深入开展,特别是有助于实现"重写电影史"的学术目标;同时,中国电影史料学也增加了中国史料学的史料宝库,不仅丰富了其

研究内容,而且也进一步拓展了中国史料学的学科领域。

就中国电影史料学与其他相关学科的关系而言,应该说它与多种学科都有不同程度的联系,并从这些学科中获得了完善自身建设和不断发展的多种营养。首先,中国电影史料学与中国历史、中国哲学、中国文学及音乐、美术、摄影、录音等一些相关学科的史料学关系密切。例如,由于中国电影史是中国历史下属的中国文艺史的一个分支,再加上各种历史变革、历史事件、历史现象和各种文艺思潮、文艺运动、文艺现象对中国电影的发展都会产生不同程度的影响,所以与中国电影相关的各类中国历史史料和中国文艺史史料都是中国电影史料学的有机组成部分。正如著名电影史学家李少白所说:"作为历史学的电影方面,它是历史学的一个分支学科,是历史学中的专业史、专门史,研究构成整个历史现象中的电影现象的变化过程。"[①]由此可见,中国电影史料学与历史学的关系是十分密切的。又如,中国电影创作的发展与中国文学一直有着紧密的联系,在各个历史时期,不仅根据各种文学作品改编拍摄的影片数量很多,而且不少文学家也积极参与了中国电影的创作拍摄和理论批评等工作,成为中国电影创作和理论批评队伍的重要组成人员;因此,与中国电影相关的各类中国文学史料则是中国电影史料学的重要组成部分。另外,由于电影是一门综合性艺术样式,其创作拍摄与音乐、美术、摄影、录音等密切相关,它既不可能脱离这些重要的艺术元素,也不可能没有作曲家、美工师、摄影师、录音师等创作者参与拍摄。因此,上述各类艺术样式与中国电影的各种相关史料也是中国电影史料学不可缺少的有机组成部分。

其次,中国电影史料学还与目录学、版本学、文献学、考据学、历史编纂学以及统计学等学科有一定的关系。例如,目录学是一门研究目录工作形成、发展和运用的一般规律与基本方法的学科,是目录工作实践的理论概括和经验总结。其主要内容包括文献资料的积累、整理和运用,书目索引的编制方法,书目情报服务,对图书版本进行鉴定、考证以及目录学史研究等。显然,目录学的学科经验和研究方法均可借鉴运用在中国电影史料学的有关工作之中,因为各种电影史料也需要进行整理、编目,并对其进行必要的鉴定和考证,然后才能很好地运用于研究之中。又如,考据学又名考证学,是研究中国传统文化典籍的一种基本方法,其主要工作是对各种文化典籍进行整理、校勘、注疏、辑佚等,其重在"实事

---

[①] 李少白:《中国电影历史研究的原则和方法》,载《文艺研究》1990年第4期。

求是"和"无证不信"。考据学勃兴于清代,清代考据学者不仅对各种儒家经典进行了全面整理和深入研究,而且还对诸子百家、史部、集部等传统文化典籍进行了梳理和考证。他们通过校勘、辨伪、辑佚、注疏、考订史实等方法,对大量的中国古代文化典籍做了去伪存真、正本清源的工作,使许多久已散佚、真伪混杂的历史文献基本恢复了本来面目,通过校勘和注释使许多深奥晦涩、无法卒读的文化典籍大体可供后人阅读研究,从而为后来的研究者提供了一大批较为翔实可信的文献资料。显然,考据学所体现的实事求是、无证不信的治学精神和怀疑否定的批判精神等,及其所采用的一些具体方法,也可以为中国电影史料学借鉴和运用。因为在各种电影史料(特别是电影文字史料和电影口传史料)中,不少史料因为各种原因存在着掺杂水分、信息虚假和违背历史真相等情况,为此就需要进行认真辨伪和深入考证,以恢复这些电影史料本来的历史面目,这样才能在中国电影史研究中加以运用。除此之外,其他一些相关学科的经验和方法均可以被中国电影史料学借鉴和运用,以利于其理论建设和学科发展。

综上所述,我们不难看出,在加强中国电影史料学的学科建设时,实有必要首先梳理清楚中国电影史料学与上述相关学科的关系,并从相关学科的史料学研究成果中发掘整理出中国电影史料学的有关材料;同时,还可以借鉴运用相关学科史料学研究的一些理论与方法,并将其有机融合在中国电影史料学研究的理论与方法中,使之更加多样和完善。

显而易见,只有明确了中国电影史料学的学科归属及其与相关学科之间的关系,才能充分发掘和运用与其相关的各种学科的资源、经验和方法来加强中国电影史料学的学科建设,不断深化其研究,并有效推动其拓展。同时,中国电影史料学学科的理论建设和学科发展,也有助于推动与其相关的其他学科的理论建设和学科发展,两者是相辅相成的。

**第二,中国电影史料学的理论建构。**

由于在中国电影史料学的整体研究和学科建设中,其理论建构具有重要的指导意义和基础作用,所以就需要十分重视和不断加强其理论建构的各项工作,以逐步形成其学科理论和研究方法。这种理论建构既要借鉴运用中国史料学的有关理论与方法,又要从中国电影史研究的理论与方法中进行归纳、综合、提炼与总结。

改革开放以来,国内学术界对史料学理论体系的建构等问题进行了多方面的探讨和论述,取得了一定的成绩。然而,与各种史料的大规模搜集、发掘、整

理、鉴别和出版相比,理论探讨还缺乏应有的深度和广度,理论建构也还缺乏较强的系统性。随着计算机网络及信息技术的不断发展和大量运用,在数字化技术和互联网的冲击与影响下,传统史料学研究又面临着新的挑战和变革,这就有待于学术界开展更加广泛、更加多样的理论探讨,以适应这种新变化和新发展,并在此基础上逐步建立起相应的中国史料学的理论体系。

无疑,中国电影史料学是中国史料学下属的一个分支学科,而中国史料学的理论建设还处于初创阶段,其中关于史料的概念、范围、构成和分类,以及史料的一般性质和具体特征,史料学研究的对象、任务、范畴和中国史料学发展的历史概况与基本规律,史料学与历史科学及其他相关学科的区别和联系,史料学在史学研究中的地位与作用,史料学研究的意义、价值和方法等一系列问题,都需要在理论上进行深入探讨、总结、概括和阐述,并逐步形成自己的理论体系,由此也可以为中国电影史料学的理论建构奠定坚实的基础。

而中国电影史料学既具有中国史料学一般的共性特征,也具有其独特的个性特征。因此,除了要切实了解和准确把握中国史料学的共性特征和基本规律外,还要着重从理论上探讨和把握中国电影史料学的个性特征和独特规律,并对此进行理论上的概括、总结和论述。例如,与中国历史、中国哲学、中国文学等相关学科的史料学建设相比,中国电影史料学除了数量众多的文字史料之外,还有大量的影像史料、实物史料和口传史料,因此电影史料的概念、范围、构成和分类就更加复杂多样,电影史料学研究的对象、任务、范畴等也就更加广泛。故而,如何从理论上予以准确概括、恰当总结和深入阐述,则需要电影史料学界的专家学者对此进行认真思考和不断探讨。

在此过程中,我们既要学习和借鉴西方电影史料学的有关理论与方法,也要注重结合中国电影史料学的实际情况和独有特点,进行理论上的概括、总结、阐述与创新。显然,我们不应该完全照搬和盲目引进西方电影史料学的各种理论与方法,而应该在学习借鉴的基础上进行必要的学术创新,以逐步建构中国电影史料学的理论体系。因为只有这样建构起来的理论体系,才符合中国电影史料学发展的历史进程和现实状况,也才能真正解决中国电影史料学学科建设中的各种实际问题。

**第三,中国电影史料学的研究对象与研究范围。**

法国著名电影史学家乔治·萨杜尔曾这样概括电影史料的内容和范围,他说:"我们可以将电影史家据有的资料归为三大类:一、书面的原始资料和参考

材料,包括手抄稿或印件;二、口述的原始资料;三、胶片上的原始资料,亦即影片本身。"①虽然这样的概括还较为简单,但大致涵盖了电影史料的内容和范围;而这些内容和范围也正是电影史料学的研究对象与研究范围。

因此,我们可以说,在中国电影诞生、发展和变革的历史进程中,凡是与电影和影人有关的各种文字史料、影像史料、实物史料以及口传史料等,均是中国电影史料学的研究对象,其涉及的范围较广、内容和种类也较为多样。

具体而言,电影文字史料包括有关电影和影人的各种新闻报道、影人访谈、电影说明书、电影广告、电影宣传手册,已发表和未发表的各类电影本事、电影故事、电影小说、电影剧本,以及各种影人档案、影人传记、影人日记、影人回忆录、影人创作谈,各个历史时期电影主管部门制订出台的各种具体政策和措施、电影管理档案、相关的会议记录,以及各类大小电影公司的企业运作文件和相关管理档案,还有各类影评文章、学术论文、研究著作、汇编资料和各类电影报纸杂志等。由于中国早期电影界对电影拷贝缺乏应有的保存意识,同时那时候也缺乏必要的保存条件,所以许多影片的拷贝或遗失或损坏,现在已经很难找到了。这种情况给中国电影史的研究带来了许多困难,为此,有关各个历史时期电影与影人的各种文字史料就显得更加珍贵和更加重要了。由于当下对中国早期电影的研究,很大程度上要依靠这些电影文字史料来进行,所以广泛搜集、发掘、整理、考证、鉴别和汇集出版各类电影文字史料,并对其进行深入研究,应该是中国电影史料学建设的一项十分重要的任务。

改革开放以来,电影界在这方面已经做了不少工作,取得了较为显著的成绩。例如,在电影本事、电影剧本的搜集、整理和出版方面,中国电影出版社编辑出版了《中国电影剧本选集》(1979—1988),已经出版了 13 卷(其中第 1 卷至第 8 卷为重版本),共收入 90 多部电影剧本,基本囊括了新中国成立以后至 80 年代创作拍摄的一批优秀影片的电影剧本。该选集与此前由中国电影工作者联谊会(中国电影家协会)编辑、中国电影出版社出版的《五四以来电影剧本选集》(上卷 1959 出版、下卷 1961 出版,选收了 1931 至 1949 年间的 16 部电影剧本)共同组合成了中国电影剧作大系。同时,上海文艺出版社编辑出版的《中国新文学大系 1927—1937》(1984)首次单列了由夏衍作序的"电影集"两卷,共收入 35 部电影本事和电影剧本,此后该社编辑出版的《中国新文学大系》一直沿用这一体例,

---

① [法]乔治·萨杜尔:《世界电影史》第 5 页,中国电影出版社,1982 年。

将电影剧本作为一种独立的文学样式精选出版。上述电影剧作选集既反映了中国电影剧本创作逐渐成熟的历史发展过程,也成为了解和研究中国电影史、中国电影剧作史的重要资料。又如,在电影理论评论文献资料的搜集、整理和出版方面,相继有罗艺军主编的《中国电影理论文选1920—1989》(分为上下两卷,1992),后在此基础上又增补出版了《20世纪中国电影理论文选》(分为上下两卷,2003),陈播主编的《30年代中国电影评论文选》(1993),丁亚平主编的《百年中国电影理论文选1987—2001》(分为上下两卷,2002),后在此基础上又出版了增订版《百年中国电影理论文选1987—2015》(分为三卷,2016)等。再如,在综合性电影文献资料的搜集、整理和出版方面,先后有张骏祥、程季华主编的《中国电影大辞典》(1995),吴贻弓主编的《上海电影志》(1999),陈播主编的《中国电影编年纪事》(分为"总纲卷""综合卷""制片卷""发行放映卷"等,2005—2006),吴迪(启之)主编的《中国电影研究资料》(分为上中下三卷,2006)。上述这些剧本选集、文选、辞典、电影志、编年纪事、研究资料等著作都汇集了中国电影史各方面的文献资料,不仅内容丰富,涉及面较广,而且颇有学术价值;由此不但有效地推动了中国电影史研究的深入发展,而且也是中国电影史料学学科建设的一批重要的学术成果,显示了中国电影史料学学科建设的部分实绩。尽管此前在各种电影文字史料的搜集、发掘、整理、鉴别和出版等方面已经取得了较为显著的成绩,但是,迄今为止仍然有许多有价值的电影文字史料需要继续去搜集、发掘、整理、鉴别和出版,在这方面还有很多工作需要不断拓展和努力完成。

除了电影文字史料之外,电影影像史料也是电影史料学的重要组成部分。电影影像史料应包括拍摄后已经公映或未能公映的各类故事片、纪录片、新闻片、动画片和影人访谈、电影活动的影像资料,以及各种电影素材等。这些"胶片上的原始资料"应该是电影史料学研究者搜集、整理、考证、修复、保存的重要内容。目前,中国电影资料馆等机构集中收藏和保管了大量各个历史时期中国电影的影像史料,并进行了胶片修复和数字转换等工作。但是,由于各种原因,中国早期电影的不少拷贝还散落在海外,被一些个人或机构收藏,其中有的影片拷贝已被收藏者捐赠给电影资料馆或电影博物馆,通过修复后不仅得到很好保存,而且能与观众见面。例如,2001年一位匿名的香港捐赠者向香港电影资料馆捐赠了著名导演费穆于1940年拍摄于上海"孤岛"的故事片《孔夫子》的拷贝,该拷贝经过修复后于2009年香港电影节期间首次在香港文化中心与观众见面,此后又于2015年相继在北京大学、北京电影学院等处公开放映,受到了观众的喜爱

与欢迎。该片不仅成为研究费穆电影创作的重要电影影像资料,而且也是研究上海"孤岛"时期电影创作的重要电影影像资料。显然,散落在外的影片拷贝并不止这一部,因此,如何通过各种渠道和各种方法回收散落在外的电影拷贝和其他电影影像资料,通过胶片修复和数字转换等加以很好保存,并充分发挥其在中国电影史研究中的作用,应该是各类电影资料馆、电影博物馆的一项重要工作。

至于电影实物史料,则包括各种电影服装、电影道具、电影海报、电影摄影机、电影录音机、电影放映机以及一些老电影院和电影厂旧址等。这些电影实物史料既反映了各个历史时期电影创作、电影制作和电影放映的实际状况,也从一个侧面折射出中国电影创作生产、电影工业发展和影院建设变革的历史情况。在中国电影博物馆、上海电影博物馆、厦门大学电影博物馆等一些国家、地方和高校的电影博物馆里,以及崔永元创办的"电影传奇馆"、成龙电影艺术馆等一些私人电影博物馆和专题电影博物馆里,上述部分电影实物史料都有一定数量的收藏。但从总体上来看,这些藏品的系统性还不够,各类电影资料馆和电影博物馆的收藏特色也不够鲜明,对各自馆藏的藏品也缺乏必要的编目整理和深入研究;至于一些老电影院和电影厂旧址等,有些得到了很好的修复和保存,成为有特色的人文景点;有些则已经损毁或被拆除,只留下若干照片和文字史料。为此,实有必要进一步加强对各种电影实物史料的保护和修复工作。同时,迄今为止,在电影实物史料方面还缺乏有分量、有影响的学术研究成果。因而,各类电影资料馆和电影博物馆除了收藏与展览一些电影实物史料外,还应该组织力量对其进行必要的编目整理和考证分析,并开展深入的研究工作,以利于更好地发挥电影实物史料在中国电影史研究中应有的作用。

另外,电影口传史料既包括各类口述历史资料,也包括电影界的一些传说、故事等。近年来,中国电影资料馆为了抢救电影史料,与电影频道节目中心合作,组织开展了口述历史采集工程,并将采集到的电影史料出版了"中国电影人口述历史丛书",首批出版的丛书包括《海上影踪:上海卷》《长春影事:东北卷》《影业春秋:事业卷》《银海浮槎:学人卷》,在此之后该"丛书"仍持续出版了一些口述史专辑,由此采集、整理和保存了很多有价值的电影口传史料。该"丛书"的主编之一陈墨在为"丛书"所写的"序"里曾阐述了他们开展此项工作的具体方法和学术追求:"之所以叫做'中国电影人口述历史'而不是简单的'电影口述史',是想确定以人为本的采访目标,即不是把个人作为提供历史信息的简单工具,而是把人当作历史的核心要素加以重点关注。我们的具体方法是让老电影人进行

生平讲述,内容包括其从业经历、社会履历、个人生活这样三个向度,力图在口述历史采访中探索并建立专业史、社会史、心灵史三合一的丰富历史档案。"①显然,这样的采集方法和学术追求与一般口述历史的做法是有明显区别的,应该予以倡导与推广。此外,有些内部发行的电影史料虽然没有正式出版,但也提供和保存了不少影人回忆录、银海钩沉等颇有价值的电影史料,如由上海电影志办公室编辑印刷的多辑《上海电影史料》即是如此,这类电影史料也同样值得珍视。当然,由于年代久远或口述人的记忆差错、主观选择等多方面的原因,口述历史所提供的电影史料往往会有一些错误、遗漏和不准确之处,为此,在整理、出版和运用这些电影史料时就需要进行必要的鉴别和考证,以便使这些电影史料能符合历史真实并更好地发挥其应有的作用。至于电影界的一些传说、故事等,在搜集、发掘和整理时更应该进行必要的鉴别和考证,切实辨别其真伪,以避免以讹传讹的现象发生。

**第四,中国电影史料学的研究任务与研究方法。**

中国电影史料学的研究任务主要包括以下两个方面:首先,广泛搜集各类电影史料、不断发掘那些隐没的电影史料,并对各种电影史料进行辑佚、鉴别、整理、保存、运用和研究等,此乃中国电影史料学研究的主要任务。如前所述,近年来电影界在这方面已经做了不少工作,取得了一定的成绩;但是,迄今为止仍有许多隐没的电影史料有待于发掘、许多零散的电影史料有待于整理、许多电影史料的真伪有待于鉴别、许多电影文字史料有待于汇集出版、许多电影影像史料有待于修复、许多电影实物史料有待于整理研究等。同时,中国电影资料馆、中国电影博物馆以及各地区、各高校乃至一些私人创办的电影博物馆,应该适应时代发展和社会需要,联手建立起统一的电子网络检索系统,以方便电影研究者和电影爱好者通过网络检索进行资料查询,并更好地开展各项研究工作。总之,在这方面还有大量的工作需要不断拓展和继续完成。由于各类台湾电影史料、香港电影史料和澳门电影史料在大陆缺失较多、所见较少,由此也在很大程度上影响和制约了台湾电影研究、香港电影研究和澳门电影研究的进一步深化和不断拓展。因此,这方面的工作实有重视和加强之必要。

其次,中国电影史料学的研究任务还包括要研究其学科特性、学科内容及其与相关学科的关系,研究搜集、发掘、整理、鉴别、运用各种电影史料的一般规律

---

① 陈墨:《"中国电影人口述历史丛书"序》,《影业春秋:事业卷》,民族出版社,2011年。

和基本方法,并从理论上予以总结、概括和阐述,这也是其不可忽视的一项主要任务。中国电影史料学作为一门学科,其学科特性和学科内容是什么?与相关学科有哪些联系和区别?在搜集、发掘、整理、鉴别、运用各种电影史料时应遵循哪些基本原则?有哪些基本规律?应采用哪些主要的方法?诸如此类问题都应该通过具体而深入的研究作出准确的回答,并在理论上进行概括和阐述。只有如此,才能切实奠定中国电影史料学的学科基础。

同时,就中国电影史料学的研究方法而言,首先要坚持辩证唯物主义和历史唯物主义,坚持实事求是的思想方法和研究方法。研究者要充分尊重和力求还原各类电影史料的本来面目,要用历史发展的观点看待和分析各种电影史料,不能用其他时代的思想和观点去涂改、修饰或歪曲各种电影史料,不能把后人的思想观点灌注和强加在前人留下的各种电影史料之中;而应该通过广泛搜集、认真整理和去伪存真的鉴别与辨析,力求完整地还原历史的本来面貌和历史的客观流程,展现其内在的各种因果联系,从而为中国电影史研究提供大量真实可信的电影史料。

另外,如前所述,还要将目录学、版本学、文献学、考据学、历史编纂学以及统计学等相关学科的一些基本知识和研究方法引入电影史料学的学术实践、理论研究和学科建设之中,并结合中国电影史料学自身的特点,综合使用各种搜集电影史料、发掘电影史料、整理电影史料、鉴别电影史料和运用电影史料的方法。与此同时,还要在传统史学研究方法的基础上引入一些新的研究方法,以形成多元化的研究格局。只有这样,才能很好地完成中国电影史料学的研究任务,并使中国电影史料学真正成为一门独立的学科。

上述几方面的思考并未涵盖中国电影史料学作为一门学科建设的全部内容,仅仅是摘其要而述之,挂一漏万则在所难免。总之,加强中国电影史料学的学科建设,充分发挥电影史料学在中国电影史研究中的作用,是推动中国电影史研究深入发展,不断提高中国电影史的研究质量,以实现"重写电影史"学术目标的不可缺少的重要环节,希望得到电影界、学术界等各方面的关注和重视。

(此文为作者于2018年12月11日在中国艺术研究院主办的"2018中国艺术研究院电影电视评论周"的系列论坛之一"新语境下中国电影史学发展现状及趋势"学术研讨会上的发言,原载《当代电影》2019年第9期)

# 《大江大河》：一部表现改革开放历史进程的精品佳作

根据阿耐的小说《大江东去》改编拍摄的电视连续剧《大江大河》既是2018年国产电视剧中的扛鼎之作，也是一部表现改革开放历史进程、赞颂改革开放伟大事业的精品佳作，它赢得了口碑与收视率的双赢，获得了观众和评论界的赞扬，产生了较大的社会影响。作为一部主旋律题材和样式的年代剧，能取得这样的好成绩实属不易，其创作经验值得认真总结探讨和大力推广。

## 一

《大江大河》的成功首先得益于该剧有坚实的文学基础，原著小说曾获中宣部"五个一工程"奖，受到多方好评。编导根据电视剧的艺术特点，对原著小说进行了很好的艺术改编，使剧作内容扎实、情节生动、人物鲜明、内涵深刻，既具有很强的文学性和历史感，又具有很好的艺术性和观赏性；不仅能吸引众多观众观赏此剧并引起他们思想情感的共鸣，而且能让他们回味思考并从中获得有益的启迪。简括而言，该剧的艺术特点主要表现在以下几个方面：

第一，编导十分注重将历史真实和生活真实有机融合在一起，通过艺术再创造，使该剧很好地体现了艺术真实；无论是剧情内容，还是人物形象，都具有强烈的时代特色、浓郁的生活气息和打动人心的情感因素，从而让观众产生了很强的认同感。艺术真实虽然来源于历史真实和生活真实，但是，它需要艺术家在前者的基础上经过集中、提炼、概括、加工，并融入自己的情感，使之在艺术形式中达到更高级、更强烈、更普遍的具有典型意义的真实。

在这一方面，《大江大河》的创作是成功的。该剧采用了"以小见大、以

点带面"的艺术方法,全方位地描绘了改革时代的历史画卷,立体式地展现了改革时代的社会风貌。从总体上来看,该剧对改革开放历史进程的艺术概括是真实、全面而生动的,剧作格局宏大、还原精准,具有显著的写实性和史诗品格。由宋运辉、雷东宝和杨巡三个主要人物曲折命运组成的故事情节交织推进,分别概括反映了国营经济、农村集体经济和个体经济在改革开放时代的发展与波折,其内容涵盖面广、代表性强,较全面地表现了改革开放的时代变革与快速发展给中国工厂、农村及其他社会层面与众多民众的生活和思想所带来的巨大变化,生动形象地揭示了改革开放的重要性和必要性。同时,改革开放40年来一些重要的历史事件和历史现象,诸如恢复高考、联产承包、国企改革、乡镇企业、个体经营等,都有机穿插在故事情节的叙述之中,既与人物的命运变化紧密相关,也有效地增强了剧作真实的历史感。另外,编导还注重强化了客观环境和生活细节的真实描写,剧中的服装、道具等都符合特定时代和特定人物的要求,很少出现纰漏和疏忽,从而使该剧体现了严谨的现实主义美学品格。

第二,编导十分注重典型人物形象的塑造,剧中宋运辉、雷东宝和杨巡三个主要人物形象的艺术刻画都很成功,给观众的印象很深刻。其他一些配角形象也各具特色,由此就构成了性格和命运丰富多彩的人物群像,并形成了剧情充实、细节生动的故事内容。

电视剧作为叙事艺术,其核心问题就是要塑造有独特命运和个性鲜明的典型形象,并以此来编织故事内容、揭示剧作主旨。由于剧作的故事情节是人物性格的发展史,所以只有根据人物性格和命运的发展变化来结构故事情节,才符合电视剧创作的基本规律。在《大江大河》里,故事情节的叙述和矛盾冲突的发展始终围绕着宋运辉、雷冬宝、杨巡三个主要人物形象的命运变迁展开,并相互交织、有机融合为一体,从而使剧作内容充实、人物性格鲜明。宋运辉天资聪颖、勤奋好学,却因为家庭出身不好,一直倍受歧视。1978年恢复了高考,终于让他的人生有了新的希望,他抓住机遇,考上了大学,使命运发生了转折。毕业后他进入了金州化工厂,成为大型国企的技术员;通过在基层的勤学苦干、踏实工作,他一步步晋升,逐步实现了自己的人生理想。雷东宝是宋运辉的姐夫,他出身贫寒,又是复员军人,回到小雷家村以后立志带领大家脱贫致富,在乡村改革的浪潮中一直走在前列,他大胆探索、勇敢尝试,改变了小雷家村的面貌,成为大家拥护的带头人。至于年轻的个体户杨巡,因为是贫穷家庭里的老大,为了要供弟妹

上学,他中断了学业,不断在商场上折腾;几经波折,最终拥有了自己的商铺,成为个体经济的代表。编导既真实地描写了他们的人生经历、思想情感和理想追求,也生动地表现了他们在改革开放历史进程中的成长变化过程;既凸显了他们精神品格和人生追求中的一些闪光点,也刻画了其思想局限和性格弱点,从而使人物形象真实可信,颇具生活实感。的确,"没有性格真实,便没有个性。性格的真实,归根到底是性格的矛盾,性格多样的统一。个性就寓于这种矛盾的普遍性之中,寓于多样性的统一体中。由于矛盾,由于多样、全面,才有性格的丰富性,也才有性格生动的个性"[①]。正因为编导很好地表现了宋运辉、雷冬宝、杨巡三个主要人物形象的性格真实,才有效地凸显了他们的个性特征,使之给观众留下了较深刻的印象。

除了这三个主要人物形象之外,其他如宋运辉的姐姐、雷冬宝的妻子宋运萍,宋运辉在化工厂的室友寻建祥,宋运辉的大学同学虞山卿,以及金州化工厂的领导水书记,小雷家村的老书记和村长雷士根等,也都各具性格特点。编导在叙事过程中同样注重表现了他们的命运变化和个性特点,使之与主要人物形象相辅相成、相得益彰。剧作正是通过对这些人物形象多元的人际关系和社会交往的生动描写,展现了丰富而复杂的社会横断面,表现了各种人物在改革开放过程中的思想状态、精神面貌和命运遭遇,从而使剧作内容更加充实并具有浓郁的生活气息。

古人曰:"感人心者莫先乎情",该剧编导在塑造人物形象时,十分注重对人物真切、复杂的思想情感进行细致描绘,其中如宋运萍与宋运辉的姐弟情、雷冬宝与宋运萍的夫妻情、杨巡与戴娇凤的恋人情、水书记与宋运辉的师徒情、宋运辉与寻建祥的兄弟情、虞山卿与宋运辉的同学情等,都得到了较生动而具体的描写和渲染,由此一方面较深入地揭示了人物的内心世界,使人物形象摆脱了概念化的窠臼,更加丰满传神;另一方面也有效地增强了剧作的艺术感染力,真正做到了以情动人、直击人心。

第三,该剧的主要创作人员和制作人员具有强烈的精品意识,他们在创作和制作中很好地发挥了认真、严谨、细致的工匠精神,从而使该剧的艺术水平和制作水平达到了精品佳作的水准。

例如,就拿演员的表演来说,剧中几位主要演员的艺术表演都很准确到位,

---

① 刘再复:《鲁迅美学思想论稿》第180页,中国社会科学出版社,1981年。

王凯为了演好宋运辉这一人物形象,努力减肥至身体消瘦;而杨烁为了演好雷东宝这一人物形象,则不断增肥,力求使自己在外形上更符合人物形象的要求。同时,他们在表演上都追求形神兼备,注重通过台词语言、形体动作和各种生活细节凸显出人物的个性特征。这样就使他们在该剧中塑造的人物形象与他们在其他影视剧里饰演的各类角色有明显差异,并没有让观众对他们的表演有雷同化的感觉。另外,全体演员的报酬没有超过该剧总投资的50%,从而保证了剧作拍摄和后期制作的资金需要,而不至于在资金上捉襟见肘。

又如,为了再现历史真实,剧中小雷家村的生活环境和各种设施都是实景搭建出来的,从村民住宅里的各类生活用具到村委会里的各种摆设,都力求高度还原,符合农村的实际情况;同时,道具、服装等还随着时代发展而有所变化,这种真实的生活环境不仅有助于强化故事情节和人物形象的时代感,而且也增强了剧作的艺术感染力。

从该剧高质量的艺术水平和制作水平可以看出,主要创作人员和制作人员在艺术上和制作上确实是有追求、有责任、有情怀的。无疑,一个好的创作和制作团队是电视剧拍摄获得成功的重要保证。

总之,《大江大河》真正实现了"思想精深、艺术精湛、制作精良相统一"的艺术创作目标,该剧既是一部表现改革开放历史进程、赞颂改革开放伟大事业的精品佳作,也是近年来由上海影视制作单位为主创作拍摄的一部有代表性、有影响力的优秀影视剧作品。

## 二

《大江大河》的成功经验,给国产电视剧(特别是主旋律电视剧)的创作拍摄提供了很好的范例,其经验和启示值得珍惜并发扬光大。简括而言,主要表现在以下几个方面:

第一,该剧的成功说明了题材严肃、主旨深刻的主旋律电视剧,只要艺术创意好、剧作基础好、创作和制作团队好,也能拍摄出口碑和收视率双赢、颇具社会影响力的好作品。事实证明,广大观众不是不喜欢看主旋律电视剧,而是不喜欢看那些充满说教、情节枯燥、制作粗糙、质量低劣的所谓主旋律电视剧;那些创意新颖、故事生动、人物鲜明、美学品位好、艺术质量高的主旋律电视剧仍然颇受广大观众的喜爱和欢迎。为此,创作者既要注重遵循电视剧创作的基本规律,努力克服公式化、概念化、粗糙化等弊病;又要不断推动电视剧艺术

的创新发展,努力建构适合新时代需要的电视剧美学,促使电视剧创作拍摄上一个新的台阶。

第二,要积极倡导和大力推动现实题材电视剧的创作拍摄,鼓励电视剧创作者面向时代发展和社会现实,通过对大时代浪潮里各种小人物的命运遭遇和奋斗历程之生动刻画,通过对他们的喜怒哀乐和理想追求之真切描写,切实表现出人民群众既是历史的见证者,也是历史的创造者之真谛,从而使电视剧创作真正符合"以人民为中心"的艺术准则。尽管古装剧、谍战剧、抗战剧、玄幻剧等各种类型剧的创作既是建构多元化电视剧创作格局的需要,也是满足广大观众多样化审美要求的需要;但是,我们仍要重视、倡导和鼓励各种现实题材电视剧的创作,让电视剧更加贴近时代发展和社会现实。无疑,当下的电视剧创作应着重反映亿万民众在奋力建设中国特色社会主义伟大事业中的人生追求与生活变化,应着重反映各行各业在继续坚持改革开放和不断推进现代化建设中的变革发展与拼搏历程,应着重反映我国实现"两个一百年"的奋斗目标和中华民族伟大复兴的"中国梦"的各种生动实践与大胆探索,由此既让广大观众对时代和社会有更加深入的了解和认识,也让他们在审美娱乐中获得激励和启迪。可以说,"为时代画像,为历史留影",这是当代电视艺术工作者不可推卸的重要责任。

第三,若要提高电视剧的艺术质量,首先要确保剧本的艺术质量,剧本创作不仅要有很好的艺术创意,而且还要有扎实的文学基础,并符合电视剧拍摄的基本要求。实践证明,没有高质量的剧本,就不可能有高质量的电视剧作品。剧本基础薄弱、问题很多,则往往是电视剧最终无法获得成功的一个重要原因。因此,投资方、制片人和导演首先要重视剧本创作,充分尊重编剧的艺术创意,并通过集思广益、精心打磨,确保剧本的艺术质量。由于当下高质量的好剧本较少,所以把一些有影响的优秀小说改编成电视剧剧本,是获得好剧本的重要途径之一。

第四,在电视剧创作和制作过程中,要大力倡导精品意识、工匠精神和创新精神,杜绝盲目跟风、改头换面、粗制滥造以及只求数量不求质量、只求经济效益不求社会效益等弊病。应该看到,广大观众的艺术审美能力在不断提高,艺术视野也在不断拓展,那些没有好创意的平庸之作、没有好制作的粗糙之作、跟风拍摄的投机之作等,是无法得到他们青睐的。显然,创作者只有切实坚持精益求精的工匠精神,只有不断弘扬大胆创新的探索精神,才能创作出更多无愧于我们这个伟大民族和伟大时代的高质量的优秀电视剧作品。

目前,《大江大河》剧组的主创人员正在筹备拍摄该剧的第二部,我们相信在第一部已经取得口碑和收视率双赢的基础上,第二部作品也一定会继续保持该剧作的高质量、高品质,也一定会产生更好、更大的社会影响。对此,我们热情期待着。同时,我们也期待着更多高质量、高品质的现实题材电视剧问世。

(此文原载周斌主编的 2018 卷《中国电影、电视剧和话剧发展研究报告》,复旦大学出版社 2019 年 11 月出版)

# 在坚持多元化追求中凸显艺术创新
## ——2019年春节档电影市场的几点启示

对于中国广大民众来说,春节无疑是一年中最重要的合家团圆欢聚的节日;而在欢度春节假期时,一家人一起看一场电影也已经成为一种新的文化习俗。因此,春节档的电影市场就成为检验影片优劣、测试观众口味、赢得投资回报、把握创作趋势之竞争最激烈的电影档期。2019年春节档电影市场已经落下了帷幕,根据国家电影局公布的统计数据显示,以《流浪地球》《疯狂的外星人》《飞驰人生》《新喜剧之王》《熊出没·原始时代》《神探蒲松龄》《小猪佩奇过大年》《廉政风云》等国产影片为主的春节档,电影票房达58.4亿元,超过了去年同期的57.71亿元,同比增长1.2%。其中2月5日(正月初一)的单日票房达14.43亿元,超过了去年正月初一12.68亿元的票房纪录。另外,根据"中国电影观众满意度调查·2019年春节档调查结果显示,春节档观众满意度得分83.9分,获'满意'评价,是自2015年开展调查以来春节档中的最高分,同时也是全部27个调查档期的第二名(第一名为2017年暑期档)"[①]。由此也说明2019年春节档上映的国产影片的艺术质量较之以往同一档期有了明显提高,这是一种十分可喜的创作现象和发展趋势。

但是,我们也应该看到,虽然今年春节档电影放映总场次为289万场,与去年相比,同比增长了23%;但是,1.3亿人次的观影人数,与去年相比却同比下降了近10%;而场均人次仅为47人,也同比下降了12%。今年春节档58.4亿元的票房成绩,相较去年同期的57.71亿元,同比增幅仅为1.2%;而去年57.71亿元的票房则比前年34.28亿元的票房,同比增幅达66.94%。同时,虽然正月初

---

① 载2019年2月10日《中国电影报》。

一各项指标均有所突破,但初二之后的观影人次和票房收入却呈现出下跌趋势,这种现象也颇令人寻味和思考。

因此,我们既要通过春节档的电影市场看到国产电影创作与电影产业发展所取得的新成绩和新进展,也要看到其存在的一些问题和缺陷,并要有针对性地采取相应的策略和措施予以改进与调整。只有如此,才能不断促进国产电影创作和电影产业持续繁荣发展。倘若我们深入探讨和分析2019年春节档电影市场的状况和趋势,则会有以下几方面的启示。

**启示之一**:要坚持在电影创作中体现多元化的艺术追求。

由于春节档电影市场的观众集中汇聚了不同年龄、不同层次、不同口味的观影群体,其审美娱乐需求较之平时呈现出更加多样化和差异化的趋向,所以在该档期上映的各种影片也应该在题材、类型、样式、风格等方面充分体现出创作者多元化的艺术追求和多样化的美学风格,要避免上映影片出现单一化和雷同化的弊病,要防止电影创作上出现"赶浪头"和"一窝蜂"的现象。显然,只有坚持多元化的艺术追求和多样化的美学风格,才能以丰富多彩的各类影片充分满足广大电影观众日益增长的审美娱乐需求,并获得社会效益和经济效益的双赢。

从2019年春节档上映的影片来看,总体上较好地做到了这一点。该档期上映的几部国产影片,既有故事片,也有动画片;而故事片的类型样式则涉及科幻片、喜剧片、体育片、犯罪片、奇幻片、动作片等,形成了题材丰富、类型多样、风格各异的电影创作和电影放映局面。同时,影片的艺术质量和观众口碑较之以前均有所提升,较好地满足了不同观影群体日益多元化、差异化的审美娱乐需求。其中科幻片《流浪地球》以20.1亿元的票房成为今年春节档的票房冠军,此后该片仍不断受到观众热捧,尽管对影片的评价有一些不同意见的争鸣和探讨,但通过话题发酵和口碑营销,电影票房则节节攀升,截至2019年2月28日,其票房收入已经超过44亿元人民币,成为一部高票房的颇具影响力的"现象"级国产影片。为此,国家电影局专门为该片召开了研讨会,不少专家认为这部影片"开启了中国科幻电影创作新征程,填补了中国硬科幻电影类型的空白,推动了中国电影工业化水平的进步,对探索国产类型电影创作、推动中国电影创新升级作出了重要贡献"。[①] 除了这部影片之外,《疯狂的外星人》《飞驰人生》和《新喜剧之王》

---

① 白瀛:《〈流浪地球〉票房过40亿元:开启中国科幻电影创作新征程》,新华网2019年2月21日。

分别以14.49亿元、10.43亿元和5.32亿元位列春节档票房榜的第二到第四位；而《熊出没·原始时代》《神探蒲松龄》《小猪佩奇过大年》《廉政风云》则分别以4.21亿元、1.29亿元、1.12亿元和9 713.5万位列春节档票房榜的第五到第八位。

从电影的题材、类型、样式和风格来看，上述几部影片也各有特点和长处。例如，故事内容同样来源于刘慈欣小说的《疯狂的外星人》是一部荒诞喜剧与科幻类型交叉的故事片，其描写外星人意外降临中国某海边城市后，打破了一对梦想发大财的好兄弟平静又拮据的生活；而神秘的西方世界也派人在全球寻找外星人的踪影，于是，一场啼笑皆非的双方"对决"和别开生面的"星战"便展现在银幕上。影片用喜剧和科幻类型较好地包装了一个涉及现实生活和人类文明的寓言故事，在具有象征性的叙事空间里表现和探讨了多种文化的碰撞与冲突，各种反讽技巧的运用都意味丰富，从而让观众在笑声中获得了多方面的启迪。又如，《飞驰人生》是一部喜剧、励志与体育片类型混搭的故事片，它讲述了跌落人生谷底的赛车手在逆境中不甘心失败而努力奋进的故事，由此表达出来的对理想的热爱及其顽强的奋斗精神，不仅让观众为之感动，而且也从中得到了很好的激励；同时，该片也为国产体育片的创作提供了一种新的范例。再如，《新喜剧之王》以内地"群演"这一特殊群体的生活状况为情节内容，叙述了一个有理想的底层小人物执着追逐梦想的故事，并以此为切入点，折射出丰富多样的内地市井民众的生活情景。尽管其情节叙事略显俗套，但是在主人公的梦想被"践踏"的尴尬里仍然显示了其执着的奋斗与拼搏精神。"在内地的现实语境中，周星驰电影的创作，特别是其偏写实风格的作品越来越面临困境。但从《新喜剧之王》中，观众亦能感受到周星驰在困境中为保持这种风格做出的艰辛努力。"[1]虽然该片在春节档的电影票房收入未能获得预期成绩，但此后网络首播票房却达到了7.2亿，获得了意想不到的收入。由此一方面说明周星驰的名人品牌对广大观众仍具有较强的吸引力，另一方面也说明由于网络视频平台的收费较影院便宜，所以许多观众选择通过网络看电影。对于这种现象，也应该引起各方面的关注和研究。而《神探蒲松龄》是一部根据古代文学经典《聊斋志异》改编拍摄的古装奇幻喜剧片，也是第一部以《聊斋志异》的作者蒲松龄为主角的故事片。由擅长于动作片的著名影星成龙来饰演清代文学家蒲松龄这样一个角色，则给观众以一定的新鲜感。影片里的蒲松龄将文学家与降妖使者两种截然相反的身份合二为

---

[1] 赵卫防：《〈新喜剧之王〉：困境与突破》，载2019年2月15日《中国电影报》。

一,他执阴阳判化身神探,与捕快联手追踪金华镇少女失踪案,在寻找案件真相的过程中,牵扯出了一段旷世奇恋。影片较好地营造出人与异类生物共处的复杂时空,并将凡界、魔界与阴界连接在一起,展现了一个庞大的奇幻世界,具有较强的观赏性。至于反贪题材的《廉政风云》则是一部犯罪悬疑片,该片延续了同类题材和样式的港片之创作模式,在正邪对决的故事情节展开中注重刻画人物心理,较好地表现了人物复杂的性格,并揭示了影片的主旨内涵。两部动画片则各具艺术特色,其中《熊出没·原始时代》是《熊出没》系列动画片之一,该系列动画片是国产动画片中影响较大的一部系列片,也是春节档电影市场的熟客,已经连续几年陪着广大观众过新年了。这次上映的《熊出没·原始时代》延续了此前几部系列影片冒险、搞笑、温馨的艺术特点,其生动有趣的故事情节和深入浅出的主旨内涵,使该片成为一部适合过年时全家一起观赏的动画片。另一部动画片《小猪佩奇过大年》则以真人与动画相结合的艺术形式,给观众呈现了过年的热闹和喜庆。虽然影片的故事内容较为简单,真人表演与动画两部分的衔接也较为生硬,但影片还是有一些独到之处。

由于2019年春节档的喜剧片或具有喜剧元素的影片集聚了多位擅长喜剧片创作的导演或演员,如周星驰、黄渤、沈腾、王宝强等,这些影片上映前也备受各方关注,大家对此的期望值较高;但是,这些影片上映后的电影票房却往往高开低走,并没有取得预期的成绩。这说明春节档电影观众的审美娱乐需求并不仅仅满足于适合节庆观影的喜剧片,而是有多方面的需求。无疑,单一化和同质化的影片是无法满足广大观众多样化、差异化之审美娱乐需求的,必须坚持多元化的艺术创作才行。当然,满足广大观众需求的关键还在于影片要具备优良的艺术品质和个性化的美学风格。

显然,影片创作多元化的艺术追求和多样化的美学风格来源于创作者根据影片的题材内容对影片类型、样式、风格等较为准确的定位,以及对电影市场状况和观众审美口味较为准确的把握。虽然喜剧片和动画片较符合节日期间众多观众合家观影的心理和需求,但这次科幻片的异军突起则表明广大观众对新颖的影片内容和独特的类型样式之特别关注与格外欣赏。在电影的审美娱乐方面,绝大多数观众表现出来的"喜新厌旧"之特点是显而易见的,这也是无可指责的。

从总体上来说,国产影片创作所体现的多元化艺术追求和多样化美学风格还不够明显,电影创作中的单一化和雷同化弊病尚未杜绝,这也是影响国产影

提高艺术质量的一个重要因素。在这方面尚需要采取一些有针对性的对策和措施,以真正实现"百花齐放"的繁荣局面。国家电影局局长王晓晖在2019年2月27日召开的"全国电影工作座谈会"上提出,"中国电影要努力争取每年票房过亿的影片超过100部,这100部应该都是好片子,应该都是社会效益与经济效益相统一的作品,其中大多数应该是现实题材作品"。[1] 显然,要真正实现这一目标,就要倡导和实施多元化的创作策略,促使各种题材、类型、样式、风格的影片都不断有精品佳作问世,以满足广大观众日益增长的审美娱乐需求,使电影市场更加繁荣兴旺。

**启示之二:要坚持在电影创作中体现艺术创新。**

应该看到,随着国内电影市场的不断开放和繁荣发展,广大观众的艺术审美水平也在不断提高,因此,艺术质量平庸的影片很难引起广大观众的观赏兴趣,至于那些艺术质量低劣的影片则更难在竞争激烈的电影市场上占有一席之地。虽然提高影片的艺术质量取决于多方面的因素,但影片是否真切地体现了艺术创新,是否生动地表达了创作者独特的创意,则是其中最重要的因素。无疑,大凡具有新意的好影片,总能显示出创作者的艺术追求和独到匠心,也总能引起广大观众的观赏兴趣并给予影片以好评。艺术创新既表现在影片的题材、内容、主旨方面,也表现在影片的类型、样式、技巧、风格等方面。例如,根据刘慈欣的同名科幻小说改编拍摄的《流浪地球》,不仅在题材内容上颇有新意,开启了中国科幻电影创作的元年,在国产科幻片的类型样式上有明显创新,反映了中国电影工业化的发展成就;而且在内容主旨上也较好地表达了中国人对土地和家园的深沉情怀及对人类未来命运的忧思,并生动形象地体现了构建"人类命运共同体"的思想理念,让广大观众从中获得了许多有益的启迪。显然,正是这样的艺术创新让该片在竞争激烈的春节档电影市场上实现了逆袭,并很快就在电影票房上拔得头筹。

以往许多影片的创作和放映情况证明,有些影片虽然拍摄得中规中矩,导演手法娴熟,演员表演也可圈可点,但由于在题材、内容和形式上缺乏明显的新意,所以就很难给观众以审美娱乐的新鲜感,也很难在电影市场上获得口碑与票房的双赢。这种情况也同样体现在2019年春节档上映的影片之中。例如,《廉政

---

[1] 刘阳:《国家电影局局长:争取每年票房过亿影片超100部》,微信公众号"人民日报政文"2019年2月28日。

风云》是一部反贪题材的港片,主题严肃、剧情复杂、创作队伍整齐,无论是影片编导麦兆辉,还是主演刘青云、张家辉、林嘉欣、袁咏仪、方中信等,都是广大观众十分熟悉的影坛大咖;但是,因为此前同类题材内容的港片已有《寒战》系列片和《反贪风暴》系列片等,而《廉政风云》在思想主旨、内容情节和人物塑造等方面与这些影片难免有一些相似之处,所以该片除了在叙事、剪辑等方面存在一些缺陷外,没有明显的艺术创新是硬伤。正因为该片无法给广大观众以审美娱乐的新鲜感,所以在竞争激烈的春节档电影市场上就很难在激烈竞争中胜出,很难在口碑和票房上超越其他影片。该片的豆瓣评分只有 5.5 分,大年初一票房仅有 5 500 万,落在了《熊出没·原始时代》和《小猪佩奇过大年》两部动画片之后,排在最后一位。大年初二的电影票房依旧排名垫底,无法翻盘。由此也说明,艺术创新对于一部影片来说是何等重要。

当下,国产影片的创作质量与广大观众的热切期待之间还有不小的差距,高质量的好影片太少。若要改变国产影片创作生产中"有数量缺质量、有高原缺高峰"的状况,就要大力提倡艺术创新,鼓励电影创作者和制作者勇于拓展、大胆探索,一方面要敢于开拓新的题材领域(特别是现实生活题材)和敢于尝试新的类型样式,另一方面则要勇于表达创作者对生活和艺术的真知灼见,努力营造个性化的美学风格,赋予影片以更多的新意。

著名作家张炜曾说:"原来最难的是生命中的诗性追求力和创造力,是对它的表达以及向外投射的能力。"[①]的确,真正的艺术创新是有难度的,是需要创作者具备这种能力并切实下大功夫、花大力气的,艺术创新是不可能轻而易举或一蹴而就的。因此,影片创作者和制作者应该把追求艺术创新放在首位,并切实在这方面狠下功夫;只有当影片以新的题材、新的内容、新的创意和新的形式呈现出新的美学风貌时,才能在电影市场上赢得口碑与票房的双赢。同时,也只有通过不断的艺术创新才能有效地提高中国电影的艺术质量和美学品位,使之更好地走向域外并更有效地传播中华文化和中华文明。

**启示之三**:要坚持在电影营销中把口碑营销放在首位。

众所周知,在当下电影市场竞争日趋激烈的情况下,影片的营销资金是否充足,以及营销策略、营销方式是否妥当,已经成为其能否赢得更多电影观众并获得良好票房收入的一个重要因素。为此,不少影片的投资方、出品方和制作方往

---

① 张炜:《文学是一切生命中固有的伟大力量》,载 2019 年 2 月 21 日《社会科学报》。

往往会采用多种营销方式,在影片拍摄期间和上映以后进行多方面的营销,以造成声势,扩大影响,吸引更多电影观众进入影院观赏影片。

但是,在众多的营销策略和营销方式中,口碑营销无疑是最重要也是成效最显著的一种策略和方式。因为口碑营销的基础在于影片要具有很好的艺术创新和过硬的艺术质量,无论其思想内容还是艺术形式、美学风格等,都能得到大多数观众的喜爱和赞赏。只有具有这样良好而坚实的基础,才能进行口碑营销并使之产生应有的效果。而正是通过观影观众的口口相传和包括自媒体在内的多种媒介的广泛传播,引起了更多观众的观影兴趣,从而导致影片产生更大的社会影响,并使其票房收入不断增长。不少影片的营销实践证明,口碑营销的确是一种非常重要而十分有效的营销方式。

例如,在2018年春节档年初一上映的影片中,《红海行动》以1.29亿元的票房排在第四位,排在第一至第三位的影片分别是《捉妖记2》(5.45亿元)、《唐人街探案2》(3.40亿元)和《西游记女儿国》(1.64亿元)。但是,其后《红海行动》凭借过硬的艺术质量和良好的观众口碑,不断逆袭,最终票房超越前三部影片,成为2018年春节档最大的赢家。而在2019年春节档电影市场的激烈竞争中,广大观众的口碑再次成为左右电影票房和社会影响的重要因素,观众口碑好的影片票房高,观众口碑差的影片票房低,其中科幻片《流浪地球》再次上演了一番精彩的逆袭。虽然《流浪地球》在春节档正式上映之前也曾运用多种营销方式开展过各种宣传营销活动,取得了一定的成效;但是,该片在正月初一正式上映后,仍以2亿元的票房名列第四位,而排在第一至第三位的影片分别是《疯狂的外星人》(4.05亿元)、《飞驰人生》(3.15亿元)和《新喜剧之王》(2.67亿元)。但从正月初二开始,依靠首批观影观众良好口碑的迅速传播,以及各种媒介的正面评价,《流浪地球》在各地各类影院的排片量直线上升,票房收入激增,此后电影票房便一路领先,成为春节期间观众最多、满意度最高的一部影片。

同时,根据有关报道,"《流浪地球》春节期间在北美、澳大利亚、新西兰等海外市场上映后,也引来外媒和当地观众的广泛好评。纽约时报、金融时报、News18等媒体都纷纷发文,认为中国电影业终于加入太空竞赛,而且在影片中看到了异于西方大片的价值观。电影在北美、澳新地区的院线发行由CMC华人影业独家代理,于2月5日同步国内上映,并先行以IMAX3D版本在海外上映,这也是中国电影首次以IMAX版本在海外发行。电影上映当天即开启了'一票难求'模式,上座率超过90%,多数影厅售罄,观众的热度达到空前状态。

截至 2 月 10 日上映首周,北美澳新票房达 263 万美元,创近年来华语电影海外开画最佳成绩"①。该片成为近 5 年来国产电影在海外票房收入最高的一部影片,其获得的巨大成功也再次证明了影片在电影市场上的竞争最终还是要靠好口碑取胜,而口碑营销也是一种最重要、最有效的营销方式。

《流浪地球》之所以能依靠口碑营销获得成功,除了该片是一部开启了中国科幻片元年的硬科幻作品,能给广大观众以强烈的审美娱乐的新鲜感之外,还在于影片制作完成度较高,特效制作基本达到了国际水准。同时,影片的主旨立意也是吸引观众的一大要素。该片讲述了中国人拯救地球的故事,较好地把科幻元素与中华文化背景、中国人的价值观以及中国人丰富的内在情感表达有机结合在一起,很好地激发了观众的自豪感和情感共鸣,让他们对影片的思想主旨和故事内容感到十分亲切,并容易产生一种认同感。

当下,由于多数国产影片的艺术质量还不高,所以完全实施口碑营销还有困难。据统计,"2018 年全国上映的 400 多部影片中,票房排名前十的影片总票房达到 201.29 亿元,这意味着 2.2% 的影片贡献了 53.12% 的票房,而票房在百万元以下的影片多达 300 多部,很多影片根本没有机会上映,这说明电影产能浪费很大。"②同时也说明国产影片质量平庸者或质量低劣者仍占多数,在这种情况下,能够运用口碑营销的影片实在不多。因此,若要坚持在电影营销中把口碑营销放在首位,就要不断提高国产影片的艺术质量,努力增加精品佳作的影片数量。

**启示之四:要坚持不断地努力提高影院的上座率。**

众所周知,上座率是影院的重要经济指标之一,它不仅体现了一家影院的观影人数之多少,而且也关系到其票房效益的高低,并在一定程度上反映了一家影院市场营销能力的强弱。而要提高影院的上座率,关键在于要提高场均观众人次。2019 年春节档期间影院场均人次仅为 47 人,与去年相比同比下降了 12%;这一现象应该引起各方面足够的重视和应有的警惕。

虽然造成这种现象的原因是多方面的,但是,各地影院普遍提高了电影票价则是其中一个不可忽视的重要原因。据统计,《流浪地球》的平均票价为 46 元,无论是与此前《战狼 2》的平均票价 36 元相比,还是与《红海行动》的平均票价 39

---

① 肖扬:《中国电影加入"太空竞赛"》,载 2019 年 2 月 15 日《北京青年报》。
② 刘阳:《国家电影局局长:争取每年票房过亿影片超 100 部》,微信公众号"人民日报政文"2019 年 2 月 28 日。

元相比,都有一定幅度的涨价。由于电影票价的增长,观众自然会在进影院消费时感到迟疑和犹豫,全家人一起去看电影也要算一笔经济账,在开支较大的情况下就不得不减少其电影消费行为,以节约经济上的开销。因此,影院不能简单地依靠提高票价来增加电影票房和扩大经济收入,特别是在一些居民生活水平不高的三线、四线、五线城市,随意涨价会直接影响多数观众的电影消费行为。故而影院还是要因地制宜,面对现实,以合理、优惠的票价吸引和鼓励更多的观众进入影院看电影,以此不断提高影院的上座率。同时,还应该看到,由于网络视频平台不仅收费比影院票价便宜,而且还有暂停、倒退等功能,观赏较为自由、方便,所以较多观众往往选择通过网络看电影。应该说,不少观众观影习惯和观影形式所发生的变化,也是造成影院观影人次下滑,上座率下降的另一个重要原因。

当然,要提高影院的上座率,最主要的还是要依靠影片过硬的艺术质量,因为口口相传的好影片对广大观众的吸引力还是很大的;而一些劣质影片不仅会败坏观众的口味,而且也会严重影响影院的上座率。为此,只有不断提高电影产业链上端产品的艺术质量,才能使电影产业链下端的影院用高质量的好作品吸引更多观众前来观赏影片,以有效地提高影院的上座率,并由此不断完善和健全电影产业链,使电影产业能更加快速高效发展。

同时,提高影院的上座率也要依靠多方面的宣传营销手段,在竞争激烈的电影市场上,以往那种"酒香不怕巷子深"的经营观念已经落伍了。为此,影片制作方、出品方和影院应该通过各种媒介和运用多种营销方式,大力宣传影片的艺术特色和制作特点,努力扩大影片的社会影响,以吸引更多观众到影院观赏电影。这样不仅能提高影片的票房收入,而且还能维持影院的正常运营。目前,许多影院的经营现状不容乐观,根据"拓普电影智库数据显示,2018 年前 10 个月来,倒闭或停业整改的影院已接近 300 家,而潜在的危机更为严峻,数字显示,近三个月内因营业调整等原因,没有票房入账的影院已经多达 2 100 家,这个比例已经占据了国内影院总数的五分之一"[①]。这说明国内影院的生存状况较为严峻,应该引起各方面的关注和重视。

近年来,国内电影市场的银幕数和影院数增长很快,据统计,截至 2018 年底,全国"银幕总量达 60 079 块,新增银幕 9 303 块,同比增长 23.3%。院线数 48

---

① 《影院日子不好过,10 个月倒闭停业 300 家》,搜狐网 2018 年 11 月 2 日。

条,影院总数 9 504 家,新增 1 519 家,银幕和影院增量都高于前一年。相比美国 40 837 块银幕总量,中国银幕数和影院数稳居世界第一。银幕的数字化水平达到 100%,3D 银幕数占比达 89%,放映技术条件在全球遥遥领先"[1]。预计到 2020 年,我国的电影银幕数将达到 8 万块。国内电影市场的快速拓展无疑是一种十分可喜的现象,这种现象无论是对于满足广大观众日益增长的观影需求,丰富人们的文化生活来说,还是对于进一步促进国产电影创作和电影产业的发展,实现从电影大国向电影强国的转型发展来说,都是非常有益的。但是,如果影院上座率没有随之跟上,场均观众人次没有随之增加,那么许多影院经营困难的状况则不会有太大改变,而一些影院关门倒闭的情况以及由此造成的资源浪费现象也不可避免。

因此,在国内银幕数和影院数持续增长,电影市场快速拓展的情况下,政府主管部门和院线、影院经营者更应该把工作重点放在如何更好、更快地提高影院上座率,不断增加场均观影人次等方面;要进一步贯彻落实国家电影管理部门出台的《关于加快电影院建设,促进电影市场繁荣发展的意见》,继续深化院线和影院的改革,采取多种措施不断改变影院的生存环境,大力加强影院建设,使更多的影院能在良好的产业生态链中健康有序地运营发展,从而为电影市场的持续繁荣发展作出贡献。

在每年各种电影档期中,由于春节档是一个观众人数最多、影片竞争最激烈、影院上座率较高的档期,所以春节档国产影片的优劣短长和该档期出现的各种现象,以及总结探讨其中的经验教训,就具有较为普遍的意义和价值。2019 年春节档的电影市场虽然已经落下了帷幕,但该档期留下的一些经验教训及其有益启示,却值得很好珍惜。

(此文原载《电影评介》2019 年第 1 期)

---

[1] 尹鸿等:《2018 年中国电影产业备忘》,载《电影艺术》2019 年第 1 期。

# 新中国 70 年电影剧本创作的高潮及其现存的若干问题

周 斌

众所周知,电影是一门综合性艺术,而电影剧本则是其创作拍摄的第一道工序,是其不可缺少的重要基础。如果第一道工序非常粗糙,基础十分薄弱,要想拍摄出高质量的优秀影片是不可能的。一些中外电影艺术大家对此均有论述,例如,著名前辈电影家夏衍早就指出:"一部好的电影,首先要有一个好的电影剧本。"①而日本著名导演黑泽明也曾说:"有了一个好的剧本,再有一位好的导演把它拍成电影,那就一定会是一部杰出的作品。剧本好,导演一般,也可以拍出某种程度的作品来。但是,如果剧本很糟,即使有再好的导演,也绝对拍不出好作品来。"②由此可见,电影剧本对于电影创作拍摄的重要性是无可置疑的。

回顾新中国电影创作生产发展的历程,在不同历史时期,电影剧本创作得到各方面重视的程度及其在电影创作拍摄中发挥的作用并不一样,其原因是复杂多样的。70 年来,曾先后出现过几次电影剧本的创作高潮,积累了一些成功的经验。当下,国产电影创作数量虽然大幅度增长,但从总体上看,多数影片的艺术质量并没有随之有显著提高,缺少高质量的好剧本乃是其中一个重要原因。在这方面,历史的经验与教训是值得借鉴和汲取的。在此,通过对新中国电影剧本几次创作高潮的梳理和论析,探讨其原因和经验,对于当下的电影创作生产无疑具有一定的借鉴意义。同时,对于电影剧本创作现存的一些问题,我们也应该面对和正视,并提出相应的解决方法和应对策略,以此推动国产电影创作进一步

---

① 《夏衍电影文集》(第 2 卷)第 160 页,中国电影出版社,2000 年。
② 黑泽明:《电影杂谈》,载《电影艺术译丛》1981 年第 1 期。

繁荣发展,多出精品佳作,从而促使中国更好、更快地完成从电影大国向电影强国的转换发展。

<center>一</center>

回溯中国电影发展史,20世纪30年代左翼电影运动的勃兴改变了中国电影创作的面貌,不仅使之拍摄生产了一批高质量的优秀作品,使国产影片赢得了广大观众的喜爱与欢迎;而且形成了中国电影的现实主义优良传统,并为其今后的健康发展奠定了坚实的基础。而左翼电影运动的掀起则是1933年3月成立的以夏衍为组长的中共电影小组领导和组织了一批左翼文艺工作者,有计划地进入电影界占领电影阵地的结果。他们进入电影界以后所做的第一件事就是抓编剧权,写剧本,及时为一些主要的电影公司提供了一批思想意识进步、人物形象鲜明、文学性较强的电影剧本(电影本事),并帮助一些电影公司的老板、导演和其他创作、制作人员转变思想观念和电影观念,努力跟上时代前进的步伐,从而创作拍摄出了诸如《狂流》《春蚕》《马路天使》《十字街头》《神女》等一批反映社会现实、针砭各种时弊、具有浓郁时代气息和强烈艺术感染力的优秀作品。

这一成功经验和创作传统一直延续到新中国成立以后,建国初期电影主管部门在抓国产影片创作生产时,首先也是抓电影剧本创作,不仅力求为国营电影制片厂和民营电影公司提供一批符合新时代国产影片创作需要的好剧本,而且还注重培养一支熟悉电影剧本创作规律的编剧队伍,由此就在1955年至1956年形成了新中国电影剧本创作的第一次高潮。这次创作高潮是在党和政府的主要领导人及文学、电影创作主管部门的直接领导下,组织和动员了各方面的创作力量积极参与电影剧本创作而逐步形成的。

具体而言,大致经历了这样一个过程:1951年3月24日,"周恩来在中南海西花厅召集中宣部、文化部和电影界负责人沈雁冰、陆定一、胡乔木、阳翰笙、丁燮林、周扬、夏衍、江青、袁牧之、陈波儿、蔡楚生、史东山等开会,研究加强对电影工作的领导等问题"。会议形成了五项决议,其中第三项为:"加强编剧力量。可采取以下办法:(一)电影编剧力量需加强,组织两个梯队轮替,一个写作,一个深入体验生活。(二)电影与戏剧合作,如与地方及军队的剧团相互调用干部,由文化部掌握调动。(三)向全国各城市、农村、工厂、学校、部队的剧团、文工团征集已经上演过获得观众好评的剧本,选择其中好的改编为电影剧本(重点片仍需按原计划由专人负责编写)。(四)欢迎作家投稿,组织一批作家

深入生活。"①同年4月1日,文化部电影局电影剧本创作所在北京成立,剧作家王震之任所长,其主要任务是为东北、北京和上海三个国营电影制片厂提供可供拍摄的电影剧本。4月,中共中央作出《关于加强电影工作的指示》,其中特别强调"要保证提高电影出品的思想艺术水平,中心关键在于有好的剧本。特责成各中央局、分局,中央直属省、市、区党委宣传部及各军区政治部,立即指定专人负责对所属的剧团、文工团、文艺刊物中过去曾演出或刊登的优秀话剧、歌剧、剧本及其他文艺作品,加以选择,将可供改为电影剧本者初审后送交中宣部,大力组织和发动文艺工作者写电影剧本或提供可写的题材,各中央局、分局宣传部、大区文教委员会、大军区政治部每年至少供一个可用的剧本,作为经常任务之一。"②这一《指示》贯彻落实之后,对加强电影剧本创作,推动国产电影的繁荣发展发挥了很大的作用,产生了深远影响。1952年4月4日,周恩来总理在主持政务院第131次政务会议讨论《1952年电影工作计划的说明》时在讲话中指出:"解决剧本问题主要是编剧自己。业务部门只熟悉业务,不懂艺术,如果全靠他们的意见,那就成政治报告,审查时业务部门还是要参加的。"陈云在讲话中也特别提到编剧问题,他说:"编剧人员太少,只有十几个人是不行的,需要补充。调人有困难,出路要靠外稿,出点钱,'重赏之下,必有勇夫'。写出剧本,应该多多地给稿费,写得不成功,也要给点钱,这是一种鼓励意思。"③1953年3月2日,文化部电影局与全国文协联合召开了第一届电影剧本创作会议,政务院文化教育委员会副主任习仲勋到会讲话,他指出:"目前电影工作的主要缺点是成品太少,关键在于创作剧本少。首先是文艺工作者,特别是作家们要提高政治责任心,深入群众生活,努力写作。对文艺工作的领导主要是思想领导,不是靠行政命令、发号施令,不能采取那种粗枝大叶、粗暴的方法,应把改进领导方法和领导作风与作家坚持努力结合起来。"④此后《文艺报》第4号发表了文化部电影局副局长陈荒煤撰写的社论《作家要为创作电影剧本而努力》,同时还发表了该报记者撰写的《加强电影剧本创作的组织领导工作》等。1954年10月25日至12月11日,中国作家协会和文化部电影局联合举办"电影剧作讲习会",来自全国各地的68位青年作家参加了讲习会,他们注重学习电影艺术知识,了解电影剧本创作

---

① 陈播主编:《中国电影编年纪事(总纲卷上)》第358页,中央文献出版社,2005年。
② 同上书,第360页。
③ 同上书,第373页。
④ 同上书,第381页。

的主要特性和基本规律,进一步提高了电影剧本的创作能力。此后,这类讲习会还相继在上海、重庆、成都、武汉等地举行过,由此既发现和培养了一批青年电影编剧,也推动了电影剧本创作活动的广泛开展。

与此同时,作为中国电影的发祥地和最重要创作基地的上海,1949年5月解放以后,政府主管部门也采取多种措施促进电影剧本创作。当时一批私营电影公司的电影创作面临的最大困难是缺少符合新社会和新时代需要的电影剧本,为此,1949年10月上海电影文学研究所成立,该所虽然属于民间组织,但当时担任上海市军管会文管会副主任的夏衍也参与了该所的创建,并担任了理事会主席等职务。该所"总干事陈鲤庭、田鲁,创作委员会主任秘书叶以群,理事会主席夏衍、周而复、靳以,审议员陈白尘、冯雪峰、夏衍。创办宗旨是通过研究所的集体创作,解决新中国电影的根本困难——剧本问题,主要为私营电影制片厂提供剧本。"[①]1952年3月,文化部电影局决定在上海电影文学研究所的基础上成立上海电影剧本创作所,由夏衍任所长、柯灵任副所长;1954年4月夏衍调任文化部副部长后,则由柯灵担任所长。据时任上海电影剧本创作所秘书长兼编辑室主任的王世桢回忆:"上海电影剧本创作所有十几个专业编剧,分别从话剧界、文学界、新闻界等调来,有杨村彬、王元美、师陀、艾明之、李天济、石方禹、唐振常、黄裳、王戎、周均、高林等,他们过去大多没有写过电影文学剧本,但有各自的写作经验。他们都要提出自己的写作计划,经领导同意后,即可深入生活,进行创作。同时,剧作所面向社会,也十分重视本市和外地的作家,组织他们写电影剧本,并通过从群众来稿中重点扶持他们写电影剧本。如刘知侠、李準、鲁彦周等作者就是分别从山东、河南、安徽的作家协会中组织来上海写电影剧本的。"[②]该所直至1956年上海电影制片厂设立编辑处以后才撤销。显然,这些举措不仅解决了建国初期上海民营电影公司创作拍摄影片时所面临的"剧本荒"问题,而且也初步形成了一支电影编剧队伍。

经过建国初期多方面深入细致的工作,电影剧本创作不仅在数量上逐步增多,而且在质量上也有了较大提高。虽然1951年对电影《武训传》的批判以及此后对影片《我们夫妇之间》《关连长》等的批判带来很多负面影响,使电影创作队伍产生了消极情绪;但经过1953年3月在北京召开的第一届全国电影剧本创作

---

① 陈播主编:《中国电影编年纪事(总纲卷上)》第342页,中央文献出版社,2005年。
② 周夏主编:《中国电影人口述历史丛书之〈海上影踪:上海卷〉》第11页,民族出版社,2011年。

会议和第一届电影艺术工作会议总结经验教训，调整电影指导方针，提出了一些改善领导、繁荣创作的具体措施之后，电影剧本创作在恢复中有了新的发展，并于1955年形成了一次创作高潮。在该年度被摄制成影片的电影剧本中，出现了《董存瑞》《南岛风云》《哈桑与加米拉》《平原游击队》《祖国的花朵》《怒海轻骑》《宋景诗》《天罗地网》《神秘的旅伴》等较多好作品，拍片上映后获得了多方面的好评并产生了较大影响。在文化部1957年4月颁布的1949—1955年文化部"优秀影片和优秀创作干部奖"的16部获奖故事片中，《董存瑞》获得一等奖，《南岛风云》获得二等奖，《哈桑与加米拉》和《平原游击队》获得三等奖。1955年的创作高潮延续到1956年，特别是该年度在"百花齐放，百家争鸣"的方针指导下，电影剧本创作在题材、类型、样式和人物塑造等方面更加丰富多样。被搬上银幕的电影剧作中既有《上甘岭》《铁道游击队》《扑不灭的火焰》《冲破黎明前的黑暗》《沙漠里的战斗》和《母亲》等战争片与革命历史题材影片剧作，也有《虎穴追踪》《国庆十点钟》等反特片剧作；既有根据文学作品改编的《祝福》《家》《秋翁遇仙记》《小伙伴》等剧作，也有《李时珍》这样的古代科学家传记片剧作；还有《新局长到来之前》《不拘小节的人》等讽刺喜剧片剧作。显然，该年度电影剧本创作在丰富性、多样性和探索性方面取得了较显著的成绩，既为新中国电影剧本创作提供了一些可贵的新经验，也为新中国电影的繁荣发展作出了新贡献。

## 二

新中国电影剧本创作的第二次高潮是1959年前后。当电影界在遭遇了1957年"反右派"斗争扩大化的打击和经历了1958年"大跃进"浮夸风的冲击以后，在1959年迎接中华人民共和国成立10周年时，为能及时创作拍摄出一批高质量的"献礼片"，对以前电影创作拍摄的一些经验和教训进行了必要的总结与反思。文化部和各电影制片厂也具体落实了创作任务，并切实下工夫抓好电影剧本创作，以确保该年度创作拍摄的国产影片具有较高的艺术质量。

在此过程中，周恩来总理仍然十分关心国产电影的创作生产状况，并对此提出了一些新要求。1959年4月23日，周总理在北京医院治病期间，特地约陈荒煤、陈鲤庭、沈浮、郑君里、赵丹、张瑞芳等电影界知名人士前去医院谈话，他强调"关于国庆献礼片，既要鼓足干劲，又要心情舒畅，不能搞得过分紧张。艺术不能和工农业一样要求多快好省，要量力而行。关于作风和工作方法问题，在工作中既要理智又要热情，作为艺术家，这两方面要兼备。关于创作方面，要有独特的

风格,也要兼容并包,但独特的风格是主导的方面"。① 5月3日,周总理又邀请全国人大代表和政协委员中部分文艺界代表以及在京部分文艺工作者在中南海紫光阁举行座谈会,他具体谈了文艺工作两条腿走路的10个问题,认为"文化艺术工作中,要从思想到工作方法,学会两条腿走路,既要结合,又要主导"。其中在谈到第三个问题时强调:文艺作品"既要有思想性,又要有艺术性。思想性要通过艺术形式表现出来。今后对于艺术性,一定要要求严格一些"。②

其次,作为电影主管部门的文化部一方面对1958年电影创作生产中的浮夸风进行了反思,总结了应该吸取的教训,另一方面也采取各种措施切实抓好"献礼片"的创作拍摄,并特别重视电影剧本的创作。在此期间,文化部党组向中共中央呈送了《关于提高艺术片质量的报告》,认为"1958年艺术片生产中,那种只满足于数量,忽视质量,只注意'政治',不注意艺术性的现象是十分严重的"。③并就如何更好地发展艺术片生产,提高艺术质量,提出了几方面的改进意见。同时,文化部党组还就各省停建电影制片厂事宜也向中共中央呈送了报告,纠正了此前盲目发展的设想,提出了长远发展的计划,并特别提出:"故事片质量的提高,关键在于电影文学剧本的供应,各省仍应积极组织创作富有浓厚的生活气息,真实地反映各地人民生活和斗争的电影剧本,支援各故事片厂,使电影能更丰富多彩地反映全国人民的生活和建设。"④另外,文化部还在北京召开了全国电影故事片厂厂长会议,分管电影工作的文化部副部长夏衍作了重要讲话,他就如何处理政治与艺术的关系问题、如何处理影片数量与质量的关系问题、如何提高影片的艺术质量和倡导题材多样化与加强艺术创新问题等发表了自己的见解和看法。他认为:"去年我们有很多片子所以不受人欢迎,就是娱乐性太少,给人的艺术享受太少了。"而要真正贯彻"百花齐放"的方针,就要努力增加新品种;"要增加新品种,必须有意识地进行工作。我们现在的影片是老一套的'革命经'、'战争道',离开了这一'经'一'道',就没有东西。这样是搞不出新品种来的。我今天的发言就是离'经'叛'道'之言。为了要大家思想解放,要贯彻百花齐放,要有意识地增加新品种"。⑤他既不讲套话,也不打官腔,"这些意见思想

---

① 陈播主编:《中国电影编年纪事(总纲卷上)》第454页。
② 同上书,第455页。
③ 同上书,第456页。
④ 同上书,第460页。
⑤ 《夏衍电影文集》(第1卷)第380页。

解放,大胆敏锐,一针见血地道破了长期以来'左'的思想对电影题材的束缚"。①同时给参会的电影厂领导很多新的启迪,促使他们在创作上摆脱束缚、解放思想。

为了抓好"献礼片"的创作生产,夏衍还先后深入到上影厂、长影厂、八一厂检查工作,发表讲话,并对一些电影剧本和正在拍摄的影片提出了具体意见和建议。他在长影厂全厂职工大会上的讲话中旗帜鲜明地说:"今年我们要大谈技巧,技巧不好,高度的艺术性就达不到,没有高度艺术性,那么思想性很强的片子观众就不能接受。"对于电影剧本和编剧,他说:"过去我很少看分镜头剧本,今年上影、北影的分镜头剧本我全看了。"他对看过的剧本都提出了一些建设性的意见,有的剧本他还亲自动手修改。他说:"我是给他们用红笔画的,画改的改了。《风暴》改得很多,《青春之歌》删掉两三千呎,他们倒没有什么不愉快。"②为了在"献礼片"里增加新品种,夏衍亲自抓了《五朵金花》的剧本创作和影片拍摄,他邀请云南作家季康、公甫撰写剧本,并请长影厂导演王家乙组织拍摄,明确提出这是一部反映少数民族生活的轻松愉快的喜剧片;他不但对剧本提出了许多具体的修改意见,而且当王家乙导演对拍摄这种类型的影片有顾虑和畏难情绪,害怕以后各方面的指责和问罪时,夏衍立即说:"这不用怕,有文化部和中宣部为你说话,替你承担责任。这是我们给你的任务嘛!"③夏衍的胆识、魄力和坚持遵循艺术创作规律的领导方法,使《五朵金花》这部影片顺利问世并产生了很大影响。这部影片既成就了编剧和导演,成为他们最有影响的代表作,也为新中国电影增加了"歌颂性喜剧片"这样一个新品种。同时,夏衍继1956年将鲁迅的短篇小说《祝福》改编成电影剧本并拍片上映之后,该年度又将茅盾的短篇小说《林家铺子》改编成电影剧本,拍片以后则成为"献礼片"中一部独具艺术特色的作品。

由于从上到下各方面的努力,1959年的电影剧本创作有了根本性的改观,已经形成了一支新老结合、专业与业余相结合的电影编剧队伍,在电影创作拍摄中发挥了很好的作用,所以就为提高"献礼片"的艺术质量奠定了坚实的基础。该年度"优秀和比较优秀的影片达到近30部,占全年总产量的三分之一以上,无论数量还是在总产量中的比重,都大大超过了以往任何一年。许多优秀影片在

---

① 陈荒煤主编:《当代中国电影》(上)第177页,中国社会科学出版社,1989年。
② 《夏衍电影文集》(第1卷)第367页。
③ 中国电影艺术研究中心电影史研究室等编:《论夏衍》第399页,中国电影出版社,1989年。

思想上、艺术上和技术上达到了新中国以来的最高水平。尤其《林家铺子》《林则徐》《老兵新传》《青春之歌》《风暴》《我们村里的年轻人》(上)《五朵金花》《今天我休息》《战火中的青春》《回民支队》《万水千山》等影片,从编、导、演、摄、美、乐到录制等艺术和技术的总体上,显露出电影艺术家把对电影艺术特性的把握与有意识地探求民族特点和中国风格结合起来,使电影所反映的壮阔历史画卷和气象万千的现实生活富有鲜明的民族色彩与民族风格"。[①]

1959年电影剧本创作和电影艺术创作的高潮仍有所延续,虽然60年代初期国际上日益激烈的"反修"斗争对国内"左"的文艺思潮起了推波助澜的作用,在"反右倾"运动中剧作家海默、孙谦、徐怀中及其作品《洞箫横吹》《一天一夜》《无情的情人》等相继遭到批判,给电影创作带来了不小的消极影响;但是,经过文艺政策的调整,特别是1961年相继召开的"全国文艺工作座谈会"和"全国故事片创作会议"制定了《关于当前文艺工作的意见》和《关于加强电影艺术片创作和生产的意见》,1962年周恩来总理和陈毅副总理在广州召开的"全国话剧、歌剧、儿童剧创作座谈会"上分别发表了重要讲话,既使电影界弥漫的紧张空气开始缓和,也使电影工作者遭受挫折的创作积极性有所恢复。同时,1962年和1963年《大众电影》杂志社相继举办了电影"百花奖"的观众评奖活动,一方面大大激发了广大观众对国产影片的热情,另一方面也有效地推动了国产影片的创作发展。于是,电影界先后创作了《红旗谱》《革命家庭》《红色娘子军》《甲午风云》《李双双》《早春二月》《小兵张嘎》《冰山上的来客》《野火春风斗古城》等一批各具特色的好作品,表现了电影剧本创作和电影艺术创作的新进展与新收获。

## 三

新中国电影剧本创作的第三次高潮是1979年前后。1976年粉碎"四人帮"以后,中国社会的发展进入了一个新的历史时期。虽然中国电影的发展也由此揭开了新的一页,但要掀起一个新的创作高潮还需要经过一段时间的恢复、调整、振兴和创新。1977年至1978年,复苏后的国产电影创作生产处于一个摸索和徘徊的阶段。由于揭批"四人帮"的运动刚刚开始,许多思想理论上的问题尚没有得到澄清,一些错误的政策、口号还没有得到纠正,电影工作者的思想观念受到各种束缚,他们继续沿用旧的模式、按照旧的习惯来创作新剧本、拍摄新影

---

[①] 陈荒煤主编:《当代中国电影》(上)第179页。

片,所以较多以揭露批判"四人帮"罪行为题材主旨的剧本和影片,都难免流于浅直粗露,难以摆脱概念化、公式化的窠臼。

1978年12月召开的中共十一届三中全会,是新时期电影发生历史性转折的关键。全会批判了"两个凡是"的错误方针,肯定了关于真理标准问题的讨论,决定终止"以阶段斗争为纲"的口号,作出了把工作重点转移到社会主义现代化建设上来的战略决策。正是在这样的历史背景下,第四次文代会进一步明确了社会主义文艺的历史使命,摆正了文艺与政治的关系,调整了各项文艺政策。此后,随着思想解放运动的深入发展,随着对"四人帮"鼓吹的文艺思想和文艺理论的彻底清算,文艺界又较充分展开了关于现实主义的理论探讨,不但重新肯定了"写真实"的口号,而且对生活真实和艺术真实、真实性和倾向性、现实主义的定义及特征等问题进行了有益的讨论和争鸣,这对于恢复和发展现实主义传统起了很大的推动作用和指导作用。正是在这样的政治思潮和文艺思潮的影响下,1979年的电影创作出现了重大转折,开始从复苏走向振兴。广大电影工作者努力打破各种清规戒律,积极探索电影艺术规律,大胆创新,使该年度的电影剧本创作和电影艺术创作出现了不同于以往的崭新局面,在思想观念、主旨内涵、人物塑造和艺术形式等方面都有了明显突破。

该年度各制片厂共拍摄故事片65部,其中29部被列为庆贺新中国成立30周年的"献礼片"。这些影片的剧作不仅在题材、样式、风格等方面出现了多样化的创作趋向,而且在反映生活的广度和深度上有了明显拓展。首先,对历史的反思和概括有了新的开拓。不少表现与"四人帮"进行斗争的电影剧作,冲破了原有的框框,摈弃了"三突出"的虚假模式,以按照历史本来面貌反映历史的唯物主义精神,注重表现普通人在十年浩劫中的命运和遭遇,描绘他们的悲剧经历,并由此折射出当时严峻而复杂的政治局势。其中如《苦恼人的笑》《泪痕》《生活的颤音》《苦难的心》《神圣的使命》《婚礼》《于无声处》《柳暗花明》等,都各具艺术特色。以上大多数作品还冲破禁区,大胆地描写了人物的悲剧命运,使剧作具有更强烈的控拆力量。同样情况也表现在一些革命历史题材的电影剧作中,如《曙光》《赣水苍茫》等,以历史上血的教训来揭露"左"倾路线给革命事业带来的危害,由此给人们以警戒,防止历史悲剧的重演。其次,注重于描绘人物独特的感情世界,赞颂"人性美"和"人情美",由此既表现了人物丰富的性格,也使影片获得了以情动人的艺术魅力。如《归心似箭》《小花》《啊!摇篮》等剧作,在这方面都有不同程度的拓展。另外,部分剧作还注重艺术形式和艺术技巧上的创新,打

破了多年来单一化的创作模式,使传统的电影语言得到了革新。如《苦恼人的笑》《生活的颤音》《小花》等均注重视听造型语言的表现力,在叙事时把现实、回忆、幻觉交织在一起。还有一些电影剧作在类型样式方面也进行了新探索,如传记片《吉鸿昌》《李四光》《蔡文姬》;喜剧片《她俩和他俩》《瞧这一家子》《甜蜜的事业》;惊险片《保密局的枪声》和音乐片《二泉印月》等。上述各种创新探索促使电影界掀起了一股强劲的艺术创新浪潮,其影响十分深远。

为此,"在国庆节期间和1980年元旦、春节举办的新片展览活动中,广大观众对这些影片表现了极高的热情,社会上长期弥漫的对国产片的不满情绪开始扭转。电影工作者大为激奋,称颂1979年是电影的'难忘之年'。"[①]

## 四

新中国电影剧本创作的第四次高潮是1989年前后。虽然1980年代中国电影的创作发展仍有一些起伏和波折,但从总体上来说,是随着改革开放的时代发展而稳步前行的,在每一年度都有一些好剧本和好影片问世,艺术创新持续不断,艺术质量逐步提高,并通过多方面的积累以后形成了创作高潮。

首先,由于80年代文学创作(特别是小说创作)发展迅速,成果丰硕,这就为电影剧本的改编提供了很多优秀作品。如《天云山传奇》《被爱情遗忘的角落》《牧马人》《人到中年》《人生》《高山下的花环》《红衣少女》《女大学生宿舍》《西安事变》《野山》《黑炮事件》《盗马贼》《红高粱》《老井》《孩子王》等,都是改编剧作;同时,中国文学史上的一些名著也成为电影剧本的改编对象。如《伤逝》《阿Q正传》《药》《城南旧事》《黄土地》《一个和八个》《青春万岁》《子夜》《骆驼祥子》《茶馆》《寒夜》《边城》《日出》《芙蓉镇》《原野》《红楼梦》等,也同样是改编剧作。由于这些电影剧作的文学基础扎实,所以通过导演和演员等的再创造后,拍摄的影片也产生了较大影响。其中《黄土地》《一个和八个》《盗马贼》《红高粱》还成为第五代导演崛起于影坛的代表作。

其次,在原创电影剧作方面,无论是对以往历史的沉痛反思,还是对现实社会矛盾的大胆揭示和对青年题材的新开拓,抑或是在革命历史题材创作领域,都有一些成功之作问世。如《巴山夜雨》《小街》《月亮湾的笑声》《邻居》《喜盈门》《沙鸥》《我们的田野》《咱们的退伍兵》《咱们的牛百岁》《乡音》《乡情》

---

① 陈荒煤主编:《当代中国电影》(上)第362页。

《风雨下钟山》《南昌起义》《廖仲恺》《血战台儿庄》《孙中山》《人鬼情》等。1987年7月,经中共中央批准,重大革命历史题材影视创作领导小组在北京成立,该领导小组以1985年2月中共中央书记处提出的《革命历史题材作品必须遵循的四条原则》为指导创作的思想原则。① 一些重大革命历史题材电影剧作也在政府主管部门的重视和支持下有了新的拓展。同时,娱乐片剧本的创作也开始得到重视,相继出现了《神鞭》《二子开店》《京都球侠》《最后的疯狂》等一些较好的电影剧作。

在此期间,电影"百花奖"的恢复,"金鸡奖"、政府奖的设立和1983年1月中国电影文学学会的成立,电影管理和创作生产体制改革的起步,以及电影界对外交流合作的日益增多等,均有助于推动电影创作的繁荣发展。

1989年是新中国成立40周年,为切实抓好"献礼片"的剧本创作,广电部电影局分别于1986年9月和11月分别在北京与杭州相继召开了北方8个电影制片厂电影剧本讨论会和南方7个电影制片厂电影剧本讨论会,选拔和修改较好的剧本,着手挑选一些好剧本来拍摄"献礼片"。于是,1988年至1989年的电影剧本创作和电影艺术创作就有了新的开拓,出现了《巍巍昆仑》《彭大将军》《百色起义》《开国大典》《春桃》《棋王》《晚钟》《顽主》《豆蔻年华》《普莱维梯彻公司》《本命年》《哦,香雪》《红楼梦》《最后的贵族》等一批在题材内容、类型样式和美学风格等方面各具特色的好作品,拍片上映后颇受欢迎和好评,从而为80年代国产电影的创作发展画上了一个圆满的句号。

## 五

新中国电影剧本创作的第五次高潮是1995年前后。1995年既是世界电影诞生100周年和中国电影诞生90周年,也是抗日战争和世界反法西斯战争胜利50周年,围绕这些历史节点,国产电影剧本创作和电影艺术创作又出现了一次高潮也是非常自然的事情。

为此,政府电影主管部门等做了多方面的工作,如1995年1月,"为了扶植重点故事片的创作生产,进一步提高重点影片的质量,经国家电影专项资金委员会研究决定,自1995年1月1日起,国家电影专项资金对重点故事片主要采取

---

① 陈播主编:《中国电影编年纪事(总纲卷上)》第795页。

借款、奖励、资助三种办法"。① 显然,这一政策的出台有助于支持一些重大的革命历史题材作品的创作。6月,中国电影艺术研究中心和西安电影制片厂在西安联合主办了"电影文学创作研讨会",旨在探讨如何繁荣电影文学创作,全面提高电影创作质量等问题。10月,广电部在北京举办了"全国故事片厂厂长研讨班",具体讨论落实如何贯彻中央提出的抓好电影、长篇小说和儿童文艺的指示,以及在"九五"期间每年拍摄出10部电影精品的要求。11月,第十一届全国电影文学工作者联席会暨全国电影工作会议在广西南宁、北海召开,全国15家故事片厂的文学副厂长、文学部主任以及广电部有关负责人出席了会议。参会者就如何提高电影剧本的质量,开拓电影文学创作的新局面等问题进行了研讨,并发表了会议纪要《抓住机遇,冲出困境》。

经过各方面的不懈努力,1995年前后的电影剧本创作和电影艺术创作出现了新面貌,在各类题材、类型、样式等方面都出现了一批有特点的好作品。例如,在领袖人物和英模人物传记片剧作领域,除了90年代初创作的《周恩来》《毛泽东的故事》《毛泽东和他的儿子》《刘少奇的44天》《焦裕禄》《蒋筑英》等之外,又有了《孙文少年行》《孔繁森》《离开雷锋的日子》等剧作。在重大革命历史题材剧作领域,除了90年代初创作的《大决战》系列剧作和《开天辟地》《重庆谈判》等之外,又有了《七七事变》《南京大屠杀》《大转折》和《大进军》系列剧作等。在反映当代社会生活的剧作领域,除了90年代初创作的《假女真情》《过年》《烛光里的微笑》《阙里人家》《香魂女》《凤凰琴》《二嫫》《炮兵少校》《被告山杠爷》《留村察看》等之外,又有了《黑骏马》《九香》《信访办主任》《阳光灿烂的日子》《吴二哥请神》《民警故事》《一棵树》等剧作。其他各类题材、各种类型的剧作,也相继出现了《菊豆》《霸王别姬》《炮打双灯》《红樱桃》《红河谷》等,从而较充分地反映了电影创作的新探索和新拓展。

同时,1996年6月由广电部主办的"夏衍电影文学奖"全国优秀电影剧本征集评选活动开始进行,这项活动既是实施电影"九五五零工程"的重要举措,也是为了进一步推动电影剧本创作,提高电影剧本质量,振兴电影文学创作。这项活动的开展也促使1995年电影剧本创作高潮延续到了90年代后期,并陆续出现了《鸦片战争》《那山那人那狗》《一个都不能少》《国歌》《横空出世》《我的父亲母亲》《洗澡》《我的1919》等一些好作品。同时,适应电影市场的需求,也出现了《甲方乙方》《不见不散》等贺岁片剧作,其创作更加日趋多元化。

---

① 陈播主编:《中国电影编年纪事(总纲卷上)》第926页。

## 六

新中国电影剧本创作的第六次高潮是 2005 年前后。进入 21 世纪以后,国产电影创作的生态环境有了较大变化,随着中国电影进行了全面产业化改革以后,国内电影产业发展迅速,电影市场不断扩容,国产影片创作不仅数量逐年有了较大增长,而且电影票房收入也随之有了较大幅度的提升。2000 年 3 月,国家广电总局在北京召开了"全国电影工作会议",布置了深化电影行业改革和进一步繁荣电影创作的任务,讨论通过了《关于深化电影业改革的意见》。4 月,中国电影家协会等在江苏同里召开了"当代中国电影剧本创作研讨会";9 月,国家广电总局电影局在兰州召开了"第十五届全国电影文学工作会议",这两次会议具体研讨了如何进一步加强电影文学创作,为迎接加入 WTO 做好准备。2004 年 12 月,国家广电总局在浙江横店召开了"全国电影工作会议",贯彻落实全国宣传部长会议精神和全国广电工作会议精神,具体布置 2005 年为纪念中国电影百年盛典和抗日战争胜利 60 周年、红军长征胜利 70 周年而充分展现国产电影的创作成就与艺术魅力的各项工作,并把 2005 年确定为"电影发展年",广电总局副局长赵实在讲话中提出:"要以高度的政治责任感来搞好 100 周年电影纪念。通过纪念活动,更好地继承发扬我国电影的优良传统,总结电影业的发展经验,弘扬爱国主义精神,弘扬社会主义先进文化,展示 100 年来特别是建国以来和改革开放新时期中国电影的辉煌成就,缅怀老一辈电影工作者的光辉业绩,激发广大电影工作者团结奋进的精神,推动电影业在新时期的全面发展与繁荣,努力实现把中国建成世界电影强国大国的电影志向。"[①]

进入新世纪以后,电影界通过电影产业化的改革,已先后创作了《生死抉择》《相伴永远》《法官妈妈》《走出西柏坡》《冲出亚马逊》《美丽的大脚》《生活秀》《天上草原》《英雄》《美丽上海》《天下无贼》《张思德》《郑培民》《邓小平 1928》《我的法兰西岁月》《可可西里》等一批各种题材和各种类型的优秀电影剧作,为 2005 年再次掀起创作高潮积累了经验,奠定了基础。

2005 年电影剧本创作和电影艺术创作在此基础上有了新的拓展,相继出现了一批适合电影市场需要的各具特点的好剧作,拍片上映以后在观众口碑和票房收益等方面都有不错的收获。例如,无论是为了纪念中国电影诞生 100 周年

---

① 陈播主编:《中国电影编年纪事(总纲卷上)》第 1101 页。

创作的《定军山》,还是为纪念抗战胜利50周年创作的《太行山上》《铁血昆仑》《我的母亲赵一曼》等剧作,都有一些新的创意和内容。而在英模人物传记片创作领域,则有《任长霞》《生死牛玉儒》等一些颇受好评的剧作。在艺术片创作领域,则有《孔雀》《青红》《世界》《向日葵》《好大一对羊》等一些体现了编剧创新意识的剧作。而在类型片剧作领域,则出现了《无极》《神话》《七剑》《情癫大圣》《韩城攻略》《头文字D》等一些为商业大片创作的剧作。另有一些把艺术片类型和商业片类型有机融合在一起的剧作,如《求求你,表扬我》《千里走单骑》《如果爱》《情人结》《一个陌生女人的来信》《独自等待》《鸳鸯蝴蝶》等。这些电影剧作既为该年度故事片的拍摄奠定了很好的基础,也为电影创作如何适应电影市场和电影观众的变化和需求提供了许多有益的经验。

## 七

从以上对新中国电影剧本几次创作高潮的概述中,我们可以看出电影剧本创作的兴旺发达与电影拍摄生产繁荣发展之间的紧密关系,同时也再次证明了好剧本是好影片的重要基础;如果这一基础不牢固,国产影片的创作生产就不可能有较快的发展和较大的提高,这已为新中国电影创作生产发展的历史进程所证明。

但是,从20世纪90年代后期开始,由于经济体制的转轨和市场经济的迅速发展,中国电影的生态环境有了较大变化,其创作生产也出现了更加复杂多元的局面。为了适应市场经济体制的发展,电影体制也进行了相应改革。国营电影制片厂和电影刊物均需自负盈亏,而不再由国家包下来。由于电影创作生产需要更多地面向市场,电影的娱乐性便得到了高度重视,而对其文学性的关注则有所忽略,电影剧本和编剧在电影创作生产中的作用与地位也有所下降。具体而言,这些问题大致表现在以下几个方面:

第一,较多国营电影制片机构为了压缩人员编制,减轻经济负担,便相继取消了文学部,迫使原有的编剧和编辑改行。例如,上影厂文学部于1995年解散,时任文学部副主任的陆寿均在谈到撤销文学部时曾说:"我认为不应该!现在经常在讲剧本少,没有好剧本,这是文学部解散的苦果。"[①]显然,没有专职编剧精心创作和专职编辑细心打磨电影剧本,或有计划地约请一些著名编剧和作家创作电影厂故事片拍摄所需要的各类电影剧本,剧本的艺术质量往往得不到很好

---

① 周夏主编:《中国电影人口述历史丛书之〈海上影踪:上海卷〉》第103页。

的保证。由于缺少文学基础扎实的好剧本,所以高质量的好影片自然也就少了。

第二,一些电影文学刊物或改刊或停刊,发表电影剧本的阵地锐减,当下除了《中国作家》(影视版)、《中外军事影视》等少数刊物还在发表电影剧本之外,其他刊物都不发表电影剧本了。同时,出版社也不像 20 世纪 80 年代那样出版很多电影剧本的单行本,除了偶尔出版若干著名剧作家的电影剧本集之外,也很少出版其他电影剧本了。电影剧本发表阵地的锐减和剧本出版物的大幅度减少,不仅使电影编剧撰写的剧本不能及时与读者和导演等电影创作者见面,而且也减弱了电影剧本和编剧的社会影响,既不利于电影剧本创作的繁荣发展,也不利于青年电影编剧人才的迅速成长。

第三,电影剧本不仅稿酬偏低,而且有些导演、制片人和投资者还经常在编剧不知情的情况下随意删改剧本,有时甚至连编剧的署名权也被侵犯;编剧的权益得不到很好保障,其维权之举时有发生。这样不仅严重影响了电影编剧的创作积极性,而且也不利于吸引更多的作家参与电影剧本创作,不利于电影编剧队伍的建设发展。

第四,不少电影导演、制片人和投资者只重视影片的 IP 改编,而忽视原创的电影剧本;同时,在影片的 IP 改编中,有些制片人和投资者虽然愿意花很多钱购买改编版权,但却不愿意多花时间和精力组织编剧力量认真对原著进行创新性的艺术改编。他们为了使改编作品能迅速占领市场,赢得商业利润,往往会急功近利,仓促投资拍摄。由于时间急促,编剧既没有深入理解和准确把握原著的创意与精华,也没有真正理清改编思路,就快速拿出了改编剧本投入拍摄。这种做法既不符合艺术创作规律,也无法创作拍摄出高质量的好影片。

上述现存的一些主要问题不仅造成了电影剧本创作的明显滑坡,而且也影响和制约了国产影片艺术质量的不断提高及其创作的繁荣发展,应该引起各方面的关注和重视,要切实采取多方面的措施努力改变这种现状。其中特别要重视电影编剧人才的培养和扶持,不断加强电影编剧队伍的建设。因为没有好编剧就没有好剧本,而没有好剧本就没有好影片。著名电影家夏衍在 20 世纪 80 年代初就曾多次指出"中国电影'先天不足,后天失调'。在不足中,主要的一点就是缺乏专业的电影文学作家"。并认为"我们必须花很大的气力来培养一批懂得电影这门综合艺术的特殊规律的电影文学作家"。[①] 此言甚是。著名电影导

---

① 《夏衍电影文集》(第 2 卷)第 304 页。

演艺术家张骏祥也曾说过:"我们的电影要真有很大的突破,中国电影真能震惊世界,没有几位大的电影剧作家出现,办不到。不仅我们中国,就全世界来说,电影还没达到可以达到、应该达到的高峰,原因就是真正伟大的电影剧作家还没有出现,真正像莎士比亚、托尔斯泰、巴尔扎克、鲁迅、曹雪芹那样伟大的电影剧作家还没出现。但是要出现的,会出现的。像托尔斯泰、曹雪芹、鲁迅运用语言文字那样运用电影表现手段的作家,这样的人物出来了,我们的电影就真正抬头了。这日子一定会有的。"①如今,我国从事电影编剧工作的创作者虽然人数不少,但是,优秀编剧仍然十分匮乏,这也是国产影片创作拍摄缺少好剧本的一个重要原因。因此,采取多种措施切实加强电影编剧队伍的建设,特别是创造良好条件培育一批优秀电影编剧,乃是提高国产影片艺术质量不可缺少的重要环节。

(此文为作者于 2019 年 6 月 15 日至 16 日在上海大学上海电影学院和中国电影评论学会联合主办的"新中国电影 70 年:影像·工业·文化"国际学术研讨会上的主题发言,原载《上海大学学报》2019 年第 5 期)

---

① 张骏祥:《掌握电影业务,提高剧本质量》,载《电影通讯》1979 年第 7 期。

# 第二辑
## 纪念与史话

# 永远不灭的灯火

巴老仙逝,巨星陨落。中国文坛为之悲恸,热爱他的广大读者也沉浸在悲痛之中。大家以各种不同的方式悼念他、追思他,决心弘扬他的精神,学习他的人品和文品。

作为一代文学巨匠,巴金给我们留下了宝贵的精神财富。一千三百多万字的创作和翻译作品,既是他一生心血的结晶,也是他人格精神的写照;既体现了他对真理的不懈追求,也袒露了他赤诚善良的心灵。从《灭亡》到《家》《春》《秋》到《寒夜》再到《随想录》,他的创作历程和思想轨迹真实地表露了他对社会、对时代、对人生的认识、理解和反思。我们从中可以看到一个思想者的巴金、一个爱国知识分子的巴金、一个高举着自己燃烧的心和读者一同前进的杰出的作家巴金。

巴金的作品始终体现着他忧国忧民、改造社会的理想,消除社会的不平等,让广大民众能生活在一个既没有剥削和压迫,也没有精神摧残的充满光明的世界里,始终是他追求的目标。无论是早期作品对封建社会黑暗制度的揭露和批判,还是后期作品对"文革"浩劫的反思和控诉,都是因此而写。理想和现实的差距,主观和客观的矛盾,也往往使他因此而忧郁痛苦。然而,他始终用自己的笔在抨击着社会的弊端,揭露着人性中的丑恶,歌颂着生活中的真善美,抒发着对理想的憧憬。同时,他也力图通过自己的作品去影响和感染更多的读者,与其一起为实现美好的理想而奋斗。

为此,他一直提倡并实践着讲真话、写真情。特别是晚年,在经历了十年动乱以后,他对自己在重压之下曾经有过的懦弱和卑怯感到羞愧,于是,便以难得的勇气进行自省和忏悔,毫不留情地解剖自己的灵魂,以此总结教训,完善人格,启示后人。同时,也为那个荒唐的年代留下了一份历史备忘录。其所思所写既

显示了知识分子的良知,也代表了知识分子的良心,在思想文化界产生了很大影响。

巴金曾多次说过,他不是为当作家而写作,是因为他有话要倾吐,他的感情之火在心里燃烧,不写就无法得到安宁。所以,他的作品里奔腾着他的爱憎情感,抒发着他的忧伤和痛苦,体现着他的思考和认识。他热爱读者、尊重读者,把心完全交给了读者,让读者和他一起共鸣。而中西文化的有机融合,则使他的作品别具特色。他对20世纪中国文学发展所作的贡献,无人可以替代。

一位世纪老人离开了我们,哲人已逝,精神长存。鲁迅曾说:"文艺是国民精神所发的火光,也是引导国民精神前途的灯火。"巴老虽已驾鹤西去,他的作品和他的精神却是永远不灭的灯火,将引导着一代又一代的读者去认识生活、追求真理、创造未来。

(此文原载2005年10月24日上海《青年报》)

# 高山仰止,景行行止

## ——纪念著名表演艺术家张瑞芳百年诞辰

2018年是著名表演艺术家张瑞芳百年诞辰,作为一名在中国话剧史和中国电影史上颇有成就的表演艺术家,她曾在舞台和银幕上塑造了许多独具个性的艺术形象,不仅丰富了中国话剧人物画廊和电影人物画廊,而且为中国话剧创作和电影创作的发展作出了显著贡献。同时,她的文集《难以忘怀的昨天》和回忆录《岁月有情——张瑞芳回忆录》也成为研究中国话剧史和中国电影史的重要史料。2009年,笔者受上海市文联委托,在给瑞芳老师撰写评传《艺苑芳草香四溢·张瑞芳》时,曾与她多次对谈,并搜集和阅读了大量史料,还重新观看了她主演的一些影片,故而对其生平经历、人生追求、艺术道路和表演风格等有了较全面、深入的了解和认识。

从瑞芳老师的生平经历和人生追求来看,她首先是一个坚定的革命者和优秀的共产党员,其次才是一个在表演艺术上不断进取、精益求精的著名演员。她出身于一个军人家庭,其父曾在黄埔军校任教官,后在北伐战争时任国民革命军第一集团军中将炮兵总指挥,在1928年4月的徐州战役中捐躯疆场。母亲是一个性格坚强、追求进步的知识女性,她在丈夫逝世后独立抚养张瑞芳兄妹5人,不论身处何种逆境,她都坚持让孩子们读书学习,培养他们成才。由于其深明大义,关心国家和民族的前途,所以她的家后来成为中共北平地下党组织的一个联络点,她也入了党。全面抗战爆发后,她到晋察冀边区工作,后又到过延安,是一位革命母亲。在她的支持下,张瑞芳兄妹均先后参加了革命,成为一个革命家庭。生活在这样的家庭里,张瑞芳从小就受到良好的教育和培养,特别是母亲的言行举止曾给她以很大的影响。她在北平市立第一女子中学求学时成为学校的演剧骨干,曾参演过《获虎之夜》《梅雨》等众多剧作。1935年她考入北平国立艺

术专科学校后,一边学习绘画,一边参与校外一些戏剧团体的演出活动。"九一八"事变后,抗日救亡的思想意识和保家卫国的责任感成为支配张瑞芳行动的主导意识,她与许多进步学生一起积极开展抗日救亡活动,在街头画壁报和宣传画,以此激励广大民众抗日救国。她还跟随姐姐参加了"中华民族解放先锋队",并积极参与各种戏剧演出活动。1937年清明时节,她和崔嵬合作演出了抗战街头剧《放下你的鞭子》,产生了很大影响。由此,她第一次目睹了革命文艺作品的感染力和影响力。于是,她决心让艺术更好地服务于人民大众,发挥其应有的作用。同年7月,在中共北平地下党组织的领导下,一批进步学生成立了"北平学生农村服务宣传团"(后改名为"北平学生移动剧团"),张瑞芳和姐姐张楠及妹妹张昕一起参加了该剧团。在此后1年多的时间里,她们随剧团南下宣传抗日救亡,辗转于山东、江苏、河南等地,为当地民众和驻军演出了许多抗战话剧。这一段人生经历不仅使她广泛接触了社会现实,熟悉和了解了底层民众的生活,而且也经历了艰苦生活的磨练。1938年8月,她到重庆参加了怒吼剧社,并参与了由重庆话剧界联合演出的国防戏剧《全民总动员》,由此开始了重庆时期的演剧生涯。同年12月,她正式加入了中国共产党,其人生之路也开始了新的历程。当时,在以周恩来为书记的中共南方局的直接领导下,重庆的话剧创作和演出非常兴盛,张瑞芳先后主演了《上海屋檐下》《北京人》《棠棣之花》《大雷雨》《屈原》《家》《芳草天涯》等几十部中外剧作,在舞台上成功塑造了一批各具特点的人物形象,受到了广大观众的喜爱和好评。为此,她和舒绣文、白杨、秦怡一起被观众和评论界称为重庆剧坛上的"四大名旦"。在此期间,她还相继结识了郭沫若、夏衍、巴金、曹禺、阳翰笙、陈白尘、吴祖光、应云卫等一批著名的作家、剧作家和导演,以及一大批颇有造诣的演员,使她无论在思想艺术修养上,还是表演技巧上均有了很大提高。1940年,她接受了导演孙瑜的邀请,在故事片《火的洗礼》中饰演女主角方茵,从此走上银幕,开始了其电影艺术生涯。而从1941年夏开始,她则成为由周恩来直接领导的秘密党员。在党组织的关怀和帮助下,她在政治上日益成熟起来,并把周恩来副主席向她提出的"做党的好演员"的要求作为自己的奋斗目标。1946年10月,演员金山根据周恩来的指示,并代表国民党政府前往东北接收伪"满映",组建了长春电影制片厂,开始紧锣密鼓地筹拍故事片《松花江上》。张瑞芳也来到长春电影制片厂,不仅参与了该片剧本创作,而且担任了影片女主角。《松花江上》于1947年11月起在上海等地公映,获得了广大观众的热烈欢迎和文艺界的高度评价。正是通过此片的拍摄,她顺利地完成了

从舞台转向银幕的过渡,从而又开拓出了一片新的艺术天地。

新中国成立后,张瑞芳回到了北平。她先进入了北京电影制片厂,1950年初又调入中国青年艺术剧院,在著名话剧《保尔·柯察金》中饰演女主角冬尼娅。此后她又根据周总理的建议,调到上海电影制片厂工作。在上影厂期间,她先后拍摄了《南征北战》《三年》《母亲》《家》《凤凰之歌》《三八河边》《聂耳》《万紫千红总是春》《李双双》《李善子》《年轻的一代》《大河奔流》《怒吼吧,黄河》《泉水叮咚》《T省的84、85年》等一系列故事片。这些影片在不同的历史阶段均产生了较大影响,其中有些影片还成为中国电影史上的精品佳作,而张瑞芳生动真切的表演则是这些影片获得成功的一个重要因素。其中无论是《南征北战》里的赵玉敏、《家》里的瑞珏、《凤凰之歌》里的金凤、《万紫千红总是春》里的王彩凤,还是《李双双》里的李双双、《泉水叮咚》里的陶奶奶等,都各具艺术风采和表演特点,给广大观众留下了较深刻的印象。其中《李双双》是其电影表演的代表作,她成功地在银幕上塑造了一个热爱集体、泼辣爽直、敢爱敢恨、坚持原则的新颖的农村妇女形象,使之在中国当代电影人物画廊里具有独特的地位和价值,给新中国银幕奉献了一个独具风姿的艺术形象。由于这一人物形象的塑造,她获得了第2届《大众电影》"百花奖"的最佳女演员奖,此后还被评选为"新中国22大电影明星"。尽管张瑞芳以主要精力从事电影创作,但在话剧和电视剧的创作领域里,仍取得了一定的成绩。她曾演出过话剧《家》《水往高处流》《星火燎原》《红色宣传员》《沧海还珠》等,并作为导演团负责人主持拍摄了电视连续剧《长夜行》《结婚进行曲》等。

可以说,张瑞芳是新中国成立后上海电影界的领军人物之一,也是上影演员剧团最受人尊敬爱戴的老团长。她曾任中国电影表演学会会长、上海电影家协会主席等。作为一名优秀的表演艺术家,她非常重视深入生活,注重扩大自己的生活积累,从生活中汲取营养,使自己的表演充满生活气息。同时,她在艺术创作上对自己有很高的要求,每一次演出、每一个角色的塑造都力求精益求精,决不懈怠马虎,这种创作态度始终贯穿在其艺术生涯之中。她在表演艺术上锲而不舍的探索与创造精神,以及她在艺术上取得的成绩,是与其理想追求分不开的。她有明确的人生目标和艺术方向,她对艺术的认识和理解是与时代与社会的变革紧密联系在一起的。她始终紧随时代发展的步伐,与人民大众共命运。尤其是当周恩来向她提出了"做共产党的好演员"的要求以后,这一要求便成为她终生奋斗的人生目标。几十年来,无论遇到怎样的挫折和困难,她都没有迷失

方向，没有放弃自己的艺术追求。

  从一个业余演员成长为一个著名的德艺双馨的人民艺术家，从一个懵懂的知识青年成长为一名优秀的共产党员，张瑞芳的人生道路和艺术道路所展示的正是这样一个过程。她的舞台银幕生涯及其成长道路和奋斗历程，已为后来者提供了学习的榜样；她在长期创作中积累的艺术经验，已成为后来者学习、借鉴和研究的对象。她生前不仅获得了"国家有突出贡献电影艺术家"的荣誉称号，而且还先后获得了中国电影表演学会颁发的"终身成就奖"，上海国际电影节颁发的"华语电影杰出成就奖"，中国电影金鸡奖的"终身成就奖"，以及"华鼎奖"的"人民最喜爱的老艺术家"荣誉称号等。这一系列的褒奖和荣誉，既是对她在艺术上所取得的显著成绩之充分认可和肯定，也说明了人民大众喜爱和需要像她这样的优秀艺术家。

<p style="text-align:right">（此文原载 2018 年 6 月 15 日上海"澎湃新闻"）</p>

# 《电影新作》"海上影谭"主持人寄语

**一、《电影新作》2018年第4期"海上影谭"寄语：**

众所周知，上海既是中国电影的发祥地，也是华语电影的根脉所在地；上海电影是中国电影和华语电影的重要组成部分，其历史悠久、成果丰硕、人才众多、特色鲜明，曾为中国电影和华语电影的繁荣兴旺作出了重大贡献。近年来，随着中国电影和华语电影的快速发展，上海电影也不断在多元化的变革中力求再立新功、再创辉煌，为中国从电影大国向电影强国的转换与发展作出贡献。

2017年，为了进一步贯彻落实《中华人民共和国电影产业促进法》，推动文化创意产业的发展，打响"上海文化"的品牌，擦亮"上海电影"的金字招牌，上海出台了《关于加快文化创意产业创新发展的若干意见》（文创50条）；此后，为了具体落实"文创50条"，不断焕发上海这一中国电影发祥地的创新活力，努力振兴上海影视创作和影视产业，积极构建现代电影工业体系，大力推进全球影视创制中心建设，2018年又颁布了《关于促进上海影视产业发展的实施办法》等一系列具体措施。无疑，在政策引导、政府支持和上海影视文化与影视产业从业者的共同努力下，包括上海电影在内的上海影视创作和影视产业将会有更快的发展，也将会取得更大的成绩。

为了更好地促进上海影视创作和影视产业的繁荣发展，实有必要进一步加强对上海电影的评论和研究工作，为此，《电影新作》特开设了"上海电影研究"专栏，将持续推出一系列文章来深化上海电影的评论和研究，以充分发挥理论批评的推动作用。本期先刊发两篇文章以飨读者诸君：其一为《海派电影传统与中国电影学派的建构》，该文从中国电影发展史的角度细致梳理了海派电影传统的形成及其在各个历史阶段的发展演变，概述了海派电影的创作作品、理论成果和产业发展所取得的成绩及其为中国电影发展作出的重要贡献，并认为海派电影

传统是建构中国电影学派不可忽视的重要资源,珍惜海派影人的历史贡献和海派电影传统的美学精华,是建构中国电影学派的一项重要基础性工作,应该得到各方面足够的重视。其二为《电影表演的在地性研究——以上海市民喜剧电影为例》,该文认为上海为市民喜剧电影作品的酝酿、发展、成熟提供了独特的故事情境和表演场域,其电影表演的招笑机制历经讽刺、歌颂、揭露等过程,同时在漫画、舞台、银幕等不同的叙事媒介互文性关系中,喜剧表演的风格得以传承创新。上海市民喜剧电影的发展轨迹证明:喜剧表演须因地制宜,反映特有的地域文化;也要因时制宜,突显时事现状和民生吁求。

为了办好这一专栏,我们诚挚地欢迎各位专家学者和研究生积极来稿,注重从不同的角度和不同的侧面对上海电影的历史与现状、创作与产业等发表自己的研究成果,表达自己的真知灼见;文章既可以是宏观阐述,也可以是微观评析;既可以以史料梳理为主,也可以以理论分析见长。同时,该专栏既以电影研究为主,也兼顾电视剧和网络剧的研究。总之,通过百家争鸣、各抒己见,力求使这一专栏颇具生气和活力,从而为上海电影史的研究和理论批评的繁荣发展作出应有的贡献;并由此进一步推动上海影视创作和影视产业的快速发展。

(原载 2018 年第 4 期《电影新作》)

## 二、《电影新作》2018 年第 6 期"海上影谭"寄语:

这一期"海上影谭"的"上海电影研究"专栏汇集了两篇文章,分别对上海女性电影导演群体的创作追求与艺术特色,以及 2018 年由上海出品的故事片《找到你》进行了较深入的论析。前者是一篇从宏观角度出发对上海女性导演群体进行研究的文章,后者则是一篇从微观角度出发对具体作品进行剖析的文章;前者关注上海电影创作的历史,后者则关注上海电影创作的现状,两者互为补充,相辅相成。具体而言:

其一,《性别、社会与商业的数重自觉——上海女性电影导演创作简析》着重对 20 世纪 80 年代崛起于影坛的上影厂女导演黄蜀芹、史蜀君、鲍芝芳、石晓华、武珍年、沙洁、卢萍,以及此后的彭小莲、李虹等人的创作进行了较深入的评析,总结探讨了其创作如何形成了上海女电影人的荣光与传统,并力求将其置于华语电影体系中来阐述其创作的艺术个性与群体共性。作者分别从

"关于性别：书写与思索""关于题材：现实的坚守与关爱""关于类型：商业的迎合与尝试""关于镜语：上海的凝望与描绘"四个方面进行了具体分析和论述,从而使读者诸君能对上海电影女导演群体的创作概况和艺术特色有所了解和把握。

其二,作为一部女性现实题材故事片,《找到你》上映后受到广大观众的关注与好评。评论《〈找到你〉：当代女性的生存困境与人生迷茫》对该片进行了较深入的评析,作者认为影片编导精心选择了三位来自不同阶层、处于相似人生境遇的母亲作为艺术描写对象,并注重通过她们的人生际遇与所有女性的处境形成了一种互文性表达。影片在叙事上则选择了多个限制性视点对单一信息(孙芳)的不断补充,从而有效地丰富了影片的情节内涵和故事的展现空间,并保持了一定的情节悬念和人物神秘性。同时,影片在整体色调的处理上偏重于绿色,较准确地营造了一种冷漠疏离的氛围,以及一种因缺乏沟通而呈现的情感空洞。另外,影片的叙述线索呈现出一种驳杂缠绕的状态,偶尔会出现剪辑的生硬和过渡的不自然等。但是,该片仍然是一部有诚意的作品,能够让观众反思当代女性如何明确自我人生定位,完成自我价值的选择,以及如何平和地面对人生的苦难和伤痛。

上述两篇文章无论是对女性导演群体创作的论析,还是对具体影片的评析,其探讨总结出来的艺术特色和创作经验是值得珍惜的,它们真切地反映了上海电影创作的现实主义优良传统在不同历史时期的延续和发展。在此,我们也希望有更多的作者通过不同的研究对象对此进行更加深入的总结和探析,以利于更好地弘扬传统,促进当下电影创作和电影产业的繁荣发展。

（原载 2018 年第 6 期《电影新作》）

### 三、《电影新作》2019 年第 4 期"海上影谭"寄语：

这一期"海上影谭"专栏汇集了 5 篇文章,其中 3 篇文章分别对 3 位上海早期电影人物的经历和创作进行了较深入、细致的探讨与分析：其一为中国早期电影的著名导演和电影企业家张石川,其二为中国早期电影的著名摄影师和影刊编辑陈嘉震,其三为中国早期电影的著名导演蔡楚生。对于张石川,大家较为熟悉,因为他是中国早期电影的开拓者和奠基者之一,是中国电影发展史上的一位重要人物;对于陈嘉震,大家则较为陌生,因为摄影记者和影刊

编辑的工作没有像电影导演和电影企业家那样受人关注,知名度不高。但通过对这一人物的人生经历及其工作状况的考古学研究,也可以进一步了解20世纪30年代上海影坛复杂多样的情况和风貌,有助于发掘一些新的电影史料,并由此深化和拓展电影史研究。至于蔡楚生,其知名度超过了以上两人,因为他创作拍摄的影片中有诸如《渔光曲》《一江春水向东流》这样影响颇大的精品佳作,为中国电影的发展作出了显著贡献。就这3篇文章的主要观点而言,大致可以做以下的概括:

首先,《论张石川电影美学的三种可操纵惯例》一文对张石川电影创作的美学追求进行了较细致的论析。虽然张石川的各种情况大家都比较熟悉,学术界对他的研究也有一些成果;但是,对于其电影创作的美学特点进行总结探讨的成果还不多;为此,该文在这方面的论析就颇有新意。作者认为在早期上海电影发展的历史进程中,张石川从零开始学习操作电影这一自国外传入的现代技术,钻研能够迎合本土市民观众消费兴趣和社会风尚的艺术技巧,为早期电影的美学形态积攒了具有示范性的"可操纵惯例"。文章从中国电影的商业性和现代性角度,认为张石川的影片反复呈现出三种美学惯例,即"具有吸引力的'噱头'""调动情绪体验的情节剧模式"和"结合特定故事类型的女明星"。这些美学惯例的可操纵性和可复制性,使张石川能在电影市场的激烈竞争中抢占先机并且保证其持续性的"快干",这些惯例也成为张石川在早期电影创作界的文化资本,奠定了他成为拓荒者乃至影界"老资格"的声望,并为海派电影的美学传统积累了一些重要资源。

其次,《陈嘉震与20世纪30年代上海影坛》则对陈嘉震其人其事作了较细致的梳理和评析,作者认为在20世纪30年代的上海影坛,陈嘉震是一个有着多重身份的影界"特殊人物"。其特殊之处在于:作为专门拍摄明星照片的摄影记者,他亲身参与了沪上"八大女明星"的"制造"过程;作为影刊编辑,他主编了《艺声》等杂志,展示出优秀的编辑才能和较高的写作才华;作为绯闻主角,他陷入了舆论风暴中心,并在逝世后引起媒体的一场"谴责风波"。以陈嘉震为个案,可以透视早期视觉消费与照相摄影、电影明星、印刷媒介之间的复杂文化关系,以及20世纪30年代上海影坛与报刊媒体、社会舆论的斑驳风貌。

另外,《传统与现代的对话:论蔡楚生电影中的三种"传奇叙事"》注重以蔡楚生电影创作中的"传奇叙事"为研究对象,认为其"传奇叙事"在传统与现代之间寻求一种新对话,即他一方面借鉴了中国观众最喜爱的民族叙事手法——传

奇叙事,讲述爱情、家庭、市民3类传奇故事;而另一方面则结合近代中国"救亡/启蒙"的现代化语境,对传统的"传奇叙事"进行了现代化改写,使其与时代议题、社会问题形成了有效对接,在迎合观众审美鉴赏习惯的同时,也为处于苦难生活中的人民大众提供了一定的精神力量和价值引领。

近年来,电影史料学和电影考古学不仅得到了诸多学者的关注和重视,而且不少学者在学术研究中也注重于从这两方面入手,不断深化和拓展中国电影史的研究。上述3篇文章对3个早期电影人物的研究均提供了一些新的史料和新的内容,由此可见,上海电影史的研究和上海电影史料的发掘均有待于不断深入,而电影史料学和电影考古学的学科建设也有待于进一步加强,我们希望在这些研究领域不断有一些新的学术成果问世。

此外,另有《谢晋电影的知识分子表达与意识形态》一文较深入地探讨论析了著名导演谢晋的电影创作特点,作者认为谢晋电影总是和政治有着共生的关系,他创作的电影往往能紧跟时代,表达着时代的主题。谢晋电影的可贵之处在于,虽然其与主流意识形态相关,却从来不是政治权力话语的附庸,也从来不对主流意识形态作简单的图解式的演绎,而是怀着对国家、民族的挚爱之情和知识分子的拳拳之心,独具慧眼地善于发现,并富有创见性地塑造了各式现实生活中有代表性的人物,反映他们的各种遭际和命运。同时也寄寓了一代人的人生理想和对生活的追求。为此,谢晋电影一方面和政治保持着紧密的关系,一方面也和政治保持着一定的疏离关系,这是谢晋电影最大的特点;而造成谢晋电影这一特点的原因主要在于谢晋以传统的知识分子表达创作了电影,从而形成了其独特的意识形态特征。应该说,这些见解是有一定新意的,有助于我们更好地理解谢晋及其电影创作的美学追求。

至于《2018年度上海电影创作现象分析》一文,则对2018年上海出品的电影及其创作现象进行了评析。作者认为2018年上海电影创作迎来了又一个创新之年,作品的口碑和票房都有所提升。该年度的商业影片不仅类型多元化,而且出现了一些高质量的作品,给电影市场带来了新活力;而艺术片、动画片和戏曲片等的创作也都有不错的成绩,票房总收入突破了250亿元人民币。优质影片促进了电影市场的优化,由此较突出地表现出上海在电影产业改革中锐意进取的姿态,以及在推进全球影视创制中心过程中的决心和能力。同时,作者也认为上海作为电影产业领头羊的地位还不够突出,上海电影产业竞争的原生力和区位优势还需要继续提升,"上海文化品牌"的公众影响力和辨识度也有待于进

一步加强等。此文让我们对当下上海电影创作及其产业发展的现状有了更全面、更清晰的了解与认识。

  总之,我们既要进一步深化上海电影的历史研究,也要及时关注上海电影的现实发展,既从历史研究中汲取经验教训,也从现实发展中找出需要解决的问题,由此才能不断推动上海电影繁荣发展、兴旺发达。

<div style="text-align:right">(原载 2019 年第 4 期《电影新作》)</div>

# 《护士日记》：着重塑造青年知识分子的银幕形象

新中国成立以后，国产故事片创作以塑造工农兵形象为主，银幕上即使出现一些知识分子形象，也往往是作为工农兵形象的陪衬，或作为被改造、批判的对象出现，因而缺少正面描写的有特点的知识分子银幕形象。1956年，在"百花齐放，百家争鸣"的方针指引下，这种创作状况开始有所改变，不仅电影创作的题材样式日趋丰富多样，而且在知识分子银幕形象塑造等方面也有了一些新的突破。其中1957年由江南电影制片厂拍摄出品的故事片《护士日记》，就是一部着重塑造青年知识分子形象的好影片。该片由艾明之编剧，陶金导演，王丹凤、汤化达、李纬、蒋天流、付伯棠、黄婉苏主演。

《护士日记》着重描写了一个新时代的青年知识分子走出校门、踏上社会以后，在工作实践中的成长历程：怀着远大志向的简素华从护士学校毕业后不顾男友、实习医生沈浩如的反对，服从组织分配来到北方一个建筑工地的医务站当护士。该医务站站长莫家彬和护士顾惠英是一对恋人，但他们只顾谈情说爱，对本职工作则毫无热情。简素华克服了各种困难，满腔热情地投入到工作之中，她全心全意为工人群众服务，甚至冒着危险爬上高空给电焊工人打针。她忘我工作的态度受到了工人群众的一致好评，工区主任高昌平在支持她工作的同时，则渐渐爱上了这个勤恳、努力、质朴的年轻姑娘。在简素华的影响下，莫家彬和顾惠英也逐渐改变了不负责任的工作态度，医务站的工作面貌有了很大起色。沈浩如实习期满后，为了逃避被分配到边远地区去工作，便要简素华返回上海与他结婚，甚至还赶到工地强迫她一起回沪。热爱自己工作岗位的简素华拒绝了其要求，沈浩如返回上海后立即与别人结了婚；简素华则跟随高昌平继续到新工地去参加新的工程建设。

影片通过青年护士简素华经过艰苦工作的磨练和爱情生活的波折，成为受

工人群众欢迎的新时代医护人才的故事,赞颂了青年知识分子立志把青春献给祖国的高尚的思想境界和全心全意为人民服务的进取精神。同时,影片也通过简素华和沈浩如的爱情波折和最终破裂的情感冲突,反映了勇于为国家建设作出贡献与贪图安逸享乐两种不同的人生观和价值观,这种思想情感的冲突也具有较强的现实针对性和社会意义。另外,影片借助"日记"的形式来表达人物的思想情绪,由此剖析了人物的心理变化,有助于人物性格刻画和思想感情的描写,使之具有含蓄细腻、情理交融的特点。

该片编剧艾明之既是小说家,也是电影编剧,曾创作出版过长篇小说《雾城秋》《浮沉》《火种》等。由于他曾担任过上海第三钢铁厂的代理厂长,故而有较丰富的生活积累,熟悉各类人物。他创作的电影剧本《伟大的起点》《幸福》《护士日记》《海上生明月》等,均被搬上了银幕;其中根据其长篇小说《浮沉》改编拍摄的《护士日记》是其代表作。虽然这部剧作的思想文化内涵还不够深刻,人物性格刻画也还不够深入;但在当时的时代环境里,能把青年知识分子作为剧作的主要正面人物形象予以描绘,已实属不易。同时,该剧作也有较浓厚的时代氛围和生活气息。

该片导演陶金曾是著名电影演员,他于20世纪40年代主演的故事片《八千里路云和月》《一江春水向东流》等均为中国电影史上的精品佳作。他于50年代改当电影导演,曾先后执导了戏曲片《十五贯》,故事片《护士日记》《苗家儿女》等。在这部影片里,其导演手法细腻,故事叙述清楚,在处理人物的思想矛盾和性格冲突时,能采用一种明朗而略带喜剧色彩的手法,使影片呈现出清新隽永的美学风格。同时,也能较好地运用各种电影技巧,较成功地塑造了简素华、沈浩如等一些不同思想性格的人物形象。

在该片中饰演简素华的是著名电影演员王丹凤,她原名王玉凤,1941年16岁时随朋友去合众影片公司看拍电影,因其漂亮、甜美的形象而被著名电影导演朱石麟看中,遂让她在影片《龙潭虎穴》中饰演了一个丫环,朱石麟还为她改名为"王丹凤"。此后,她又在影片《肉》里饰演了一个配角;因其扮相甜美,表演纯真而自然,故影片上映后观众反响不错。不久,她在影片《新渔光曲》中主演渔家女一角,其表演颇受大家赞誉,由此成为当时的著名电影演员。在40年代,她先后在上海、香港拍摄过《丹凤朝阳》《教师万岁》《青青河边草》《无语问苍天》等20多部故事片,是广大观众所熟悉和喜爱的电影明星。1951年她从香港回到上海,成为上海电影制片厂的主要演员。她因在根据巴金同名小说改编的故事片《家》

里饰演封建大家庭的丫环鸣凤而给观众留下了深刻印象。在《护士日记》中,她以精湛的演技成功地塑造了简素华这样一个志向远大、朝气蓬勃、柔中见刚的青年护士形象,既表现了她的热情、质朴而真诚的性格特点,又很好地展现了她处于复杂人际关系而被人误会时的那种尴尬、委屈、坦荡、大度的思想情绪变化,对人物情感和心理的把握十分准确,其表演细腻而真切,从而使这一银幕形象颇具艺术光彩。此后,她又在喜剧片《女理发师》、古装片《桃花扇》等一系列影片中成功地刻画了众多不同身份、不同性格的人物形象。1962年她曾被评为全国"22大电影明星",其照片悬挂在全国各大电影院里,产生了很大影响。1994年国家广播电影电视部和中国电影家协会表彰了这"22位老电影明星",为其颁发了刻有"人民不会忘记"的金制奖杯。2017年6月在第20届上海国际电影节上,她荣获"华语电影终身成就奖"。

影片插曲《小燕子》的歌词明白晓畅,朗朗上口,类似于童谣;其曲调温柔动听,好像一首深情优美的摇篮曲。在影片中,该插曲由王丹凤自己演唱,颇受广大观众的喜爱,传唱至今。

(此文原载《红蔓》2017年第6期)

# 上海美影厂60年的发展历程

2017年4月,上海美术电影制片厂迎来了60华诞。作为一个在中国国内历史最悠久、规模最大,且在国内外颇具影响的专业美术电影制片厂,几十年来其创作生产成绩显著,优秀作品数量众多,艺术成就声名远扬,是中国美术片创作生产的主要基地。

上海美影厂的前身是东北电影制片厂的美术片组。1946年,东北电影制片厂拍摄了我国第一部木偶片《皇帝梦》,1948年又拍摄了新中国第一部动画片《瓮中捉鳖》,这两部影片为新中国美术电影的发展奠定了基础。1949年东北电影制片厂成立了美术片组,由特伟任组长,有20多个创作人员。1950年2月,国家文化部决定美术片组从东影厂南迁上海,隶属于上海电影制片厂。上影厂的美术片组创作队伍迅速扩大,一批著名的艺术家均相继进入该组进行创作,其中包括我国最早从事动画片创作的"万氏三兄弟"(万籁鸣、万古蟾、万超尘),他们曾在1926年创作了中国第一部动画片《大闹画室》,并于1941年成功拍摄了中国第一部大型动画片《铁扇公主》,在国内外产生了很大影响。至1956年,美术片组的创作生产和管理人员已发展到200多人,先后创作拍摄了动画片《小猫钓鱼》《好朋友》《乌鸦为什么是黑的》《骄傲的将军》等,木偶片《小小英雄》《神笔》《机智的山羊》等。其中《乌鸦为什么是黑的》是第一部彩色动画片,曾在威尼斯第7届国际纪录片和短片展览会和第8届国际儿童展览会上获奖。

1957年4月,上海美影厂正式成立,特伟任厂长。从建厂到"文革"爆发的10年时间,尽管有各种政治运动的冲击和极左思想的干扰,但上海美影厂的创作生产仍处于繁荣发展的阶段。全厂职工队伍发展到380多人,不仅一些老艺术家不断有优秀作品问世,而且一批青年骨干在创作上也已经成熟。在此期间,曾拍摄生产了不少颇具影响的成功之作。如动画片《大闹天宫》《小鲤鱼跳龙门》

《没头脑与不高兴》等,木偶片《孔雀公主》《半夜鸡叫》等。同时,在成功拍摄了第一部剪纸片《猪八戒吃西瓜》后,又拍摄了《金色的海螺》《渔童》《人参娃娃》等;还成功拍摄了第一部折纸片《聪明的鸭子》。其中优秀动画片《大闹天宫》的诞生标志着中国动画民族风格已正式形成。另外特别值得肯定的是,该厂成功拍摄了具有鲜明中国文化特色的第一部水墨动画片《小蝌蚪找妈妈》,创造了动画史上的奇迹。该片先后荣获瑞士洛迦诺第14届国际电影节短片银帆奖、法国安纳西第4届国际电影节儿童影片奖和法国戛纳第4届国际电影节荣誉奖。此后又拍摄了精彩的水墨动画片《牧笛》。这些显著的创作成就和独具的美学风格在国际上产生了很大影响,被誉称为"中国动画学派"。

从1966年开始的"文革"10年,上海美影厂的创作队伍受到了严重摧残,美术电影创作的产量和质量均大为下降,内容贫乏,形式单调,是中国美术电影史上的一次空前灾难。

"文革"结束后,上海美影厂及其美术片创作迎来了一个复兴的历史发展新时期。在这一时期,不仅美术片的产量和质量有了显著提高,而且民族风格得到进一步加强,艺术创新有了明显进展,艺术形式更加丰富多样,新的创作人才也崭露头角。例如,该厂成功拍摄了第一部宽银幕大型动画片《哪吒闹海》,以及《三个和尚》《天书奇谭》《黑猫警长》《金猴降妖》等各具特色的动画片;木偶片创作有《阿凡提》《西岳奇童》《大盗贼》等;剪纸片有《猴子捞月》《火童》《葫芦兄弟》等;折纸片有《小鸭呷呷》《巫婆、鳄鱼和小姑娘》等;水墨动画片则有《鹿铃》《鹬蚌相争》《山水情》等。不少美术片相继在国际上获奖,如《大闹天宫》荣获英国伦敦国际电影节优秀影片奖,《牧笛》荣获丹麦欧登塞第3届国际童话电影节金质奖,《哪吒闹海》荣获马尼拉国际电影节特别奖等。

从20世纪90年代至新世纪,上海美影厂及其美术片创作进入了一个转型与再创业的发展时期。由于市场经济的发展、电影体制机制的改革以及域外动画片的冲击和影响等,从80年代后期至90年代初,上海美影厂及其美术片创作处于一个低迷和调整时期。通过深化改革、政策引导、稳定队伍等措施,上海美影厂及其美术片创作重振雄风,其事业和创作有了新拓展。该厂是国家首批命名的动画基地,并已成为融美术片和儿童片的制作、发行,图书杂志和音像制品等衍生产品的行销及版权经营与开发为一体的综合性影视文化机构,曾连续多次被国家评为文化出口重点企业,并荣获"中国文化艺术政府奖首届动漫奖——最佳动漫创作团队奖"。其相继成功拍摄了影院动画片《勇士》《马兰花》《少年岳

飞传奇》和《大闹天宫》3D 版等,以及中外合拍的大型木偶片《环游地球 80 天》等,获得了社会效益和经济效益双赢的良好效果。

上海美影厂走过了 60 年的发展历程,共创作拍摄了 600 多部美术片,其作品行销遍及欧洲、亚洲及北美地区,为中国美术片创作及其产业发展作出了巨大贡献。2017 年,其创作生产的动画大片《大耳朵图图之美食狂想曲》《雪孩子之伴我一生》等作品将陆续与广大观众见面。

(此文原载《红蔓》2017 年第 6 期,题目为《有一种童年叫"上海美影厂"》)

# 《今天我休息》：一部新颖的轻喜剧片

从20世纪50年代至60年代，由于各种原因，国产喜剧片的创作并不繁荣。虽然1956年"百花齐放，百家争鸣"的方针提出以后，出现了一批揭露现实生活矛盾、针砭各种弊端的讽刺喜剧片，并产生了较大影响；但这些影片及其创作者在随后开展的反右派斗争中均受到了批判和冲击。因此，国产喜剧片的创作拍摄让许多电影编导望而生畏，不敢或不愿涉足这一创作领域。在这种情况下，好作品就很难问世。但是，喜剧片又是广大观众所喜爱的一种类型电影，电影创作也不能缺少这种类型片。为此，有些电影编导就另辟蹊径、积极探索，创作出了一种新颖的轻喜剧片，从而为新中国喜剧电影增添了新品种。其中《今天我休息》就是一部颇有代表性的影片。

作为一部注重歌颂美好生活、塑造社会主义新人形象的轻喜剧片，《今天我休息》由上海海燕电影制片厂摄制于1959年，编剧李天济，导演鲁韧，主要演员有仲星火、赵抒音、马骥、史原、李保罗等。该片以民警马天民在休息日的生活经历为情节主线，并以此来表现其思想主旨：派出所所长的爱人姚美珍把邮递员刘萍介绍给民警马天民作为恋爱对象，并让马天民利用休息日去与之约会。马天民在赴约会途中，先是处理了一个违反交通规则的青年人的问题，又热心帮助居民送小孩去医院看急诊；然后又将几个红领巾捡到的钱包设法送还给了失主，还帮助一位老农民救起了掉在河里的小猪，并设法帮他解决了运猪过程中的饲料问题。为此，他的约会时间一误再误，等他赶到刘萍家里时已经是晚上八点半了。刘萍以为马天民没有诚意，故对其十分冷淡。处境尴尬的马天民没想到那个他曾帮助过的老农民正是刘萍的父亲，刘父当着刘萍的面大大称赞了马天民。当刘萍知道了马天民一再失约的原因后，顿时对他萌生了好感，开始喜欢上这个朴实憨厚、乐于助人的普通民警。

影片通过马天民的故事赞颂了人民警察忘我工作、全心全意为人民大众服务的高尚品德,以及"我为人人,人人为我"的互助友爱之社会新风尚。影片的喜剧风格是建立在发掘和表现现实生活中的人性之美和歌颂新时代、新社会和新风尚之基础上的。编导把马天民在休息日赴约会途中的所见所闻、所作所为像串珍珠一样有机组合在一起,由此既展现了较为广阔的社会生活画面,也形成了一系列喜剧性的矛盾冲突,使喜剧效果真实自然,并具有浓郁的生活气息。同时,影片的喜剧因素还出自马天民的性格特征,他表面上貌不惊人、朴实无华,但内心却真诚善良、乐于助人;他处理各种问题时十分干练,但对待爱情却很稚拙;他对普通民众热情诚朴,而对女朋友却腼腆少语;凡此种种都构成了统一和谐的喜剧风格。

影片最大的成功之处,就在于通过一系列生活化的故事情节和感人细节很好地塑造了马天民这样一个公而忘私、真诚朴实的人民警察的银幕形象,从而为新中国电影人物画廊增添了一个新的艺术典型。在马天民身上体现出来的时代精神和人性之美,使这一银幕形象赢得了广大观众的喜爱和欢迎。曾长期在各类影片中饰演配角的电影演员仲星火,在这部影片里首次担任男主角,他以真切朴实的表演使马天民这一角色栩栩如生。为了演好这个角色,他曾深入到基层派出所体验生活,目睹了民警们繁忙琐碎的日常工作和兢兢业业的工作态度;他还通过阅读许多群众的感谢信,具体了解了民警们是如何帮助老百姓解决各种实际困难,并赢得了他们的信任、尊敬和爱戴。生活体验和感情积累不仅使他的表演有了充足的底气,而且也让他真正懂得和理解了民警工作的意义与价值。为此,他以朴素自然而又符合角色性格的表演,使马天民的银幕形象走入了广大观众的内心,赢得了他们的喜爱与好评。《今天我休息》也成为仲星火的成名作,使其在影坛上一鸣惊人。40多年后,仲星火又在电视剧《今天我离休》中饰演了老年民警马天民的荧屏形象,从而为普通民警"马天民"的人生画上了圆满的句号。

《今天我休息》的成功也是摄制组和海燕厂全体员工同心协力、共同努力的结果。仲星火曾说:"回忆那些日子,全组人员目标明确,斗志旺盛,扛着摄影机像拍纪录片那样全市到处跑,马路、工厂、影院、旅馆、菜场、苏州河边、公交车上。每到一个拍摄点,人们一听要拍公安民警的电影,都主动帮忙。剧情需要一些专业演员参加演出,洪警铃、章志直、黄耐霜以及吴茵、上官云珠、孙景璐等卓有成就的老前辈们,有的只有一场戏,甚至只有一个镜头走过场,但

他们都是一丝不苟,不计任何报酬,不讲任何条件,真是难能可贵。"影片里所反映的社会新风尚也同样体现在影片拍摄过程中,并再次印证了影片内容的真实性。

(此文原载《红蔓》2018年第1期)

# 《庐山恋》：第一部国产抒情风光片

20世纪80年代初，在改革开放和思想解放的潮流中，国产电影的创作生产也适应了时代的发展变化，打破了各种条条框框的束缚，开始在各个方面都有了较明显的开拓创新。其中上影厂于1980年创作出品的故事片《庐山恋》就是我国第一部彩色宽银幕抒情风光片，该片无论在题材领域还是类型样式上都有较显著的新意。影片编剧毕必成，导演黄祖模，主要演员有张瑜、郭凯敏、温锡莹、智世明、武皓、高淬等。

影片艺术构思较巧妙，编导将庐山的美丽风光和主人公动人的爱情故事有机融合在一起，较好地做到了寓情于景，让观众在领略祖国大好河山的美好景观时，也为人世间的人情美和人性美而感动。该片主要剧情为：1977年秋，侨居美国的前国民党将军周振武的女儿周筠到庐山旧地重游时，不由想起5年前她第一次回国观光时，在庐山南麓枕流桥畔的枕流石巧遇了内地青年耿桦。当时耿桦的父亲、革命老干部耿烽因受到"四人帮"的迫害，正被关押审查，他则陪着重病缠身的母亲来庐山养病。即使在这样的境遇中，他仍对祖国和未来充满了信心。耿桦朴实、腼腆与自强不息的精神吸引了周筠，其不俗的言谈举止打动了她的心，两人相识后携手同游庐山，热爱祖国、振兴祖国的共同理想使他们萌生了爱情。但在那个严酷的岁月里，他们的爱情遇到了很大阻力。5年过去了，在春回祖国大地时，耿桦以优异的成绩考入了大学。他借出差的机会也到庐山旧地重游，两人不期而遇，欣喜若狂，并约定结婚。当耿桦征求父亲意见时，耿烽从周筠一家的合影中认出周振武是他当年黄埔军校的同学，后来在大革命的风暴中分道扬镳，成为战场上拼杀的敌手。经过一番波折，两位老相识怀着对祖国统一的渴望终于在庐山相会，"相逢一笑泯恩仇"，冤家成为亲家，周筠和耿桦也有情人终成眷属。

影片通过两个年轻人在庐山偶遇并相恋的故事,既反映了海内外广大青年的爱国情怀和积极向上、振兴祖国的理想追求,也寄寓了海峡两岸人民渴望祖国早日统一的美好愿望。作为我国第一部彩色宽银幕抒情风光片,编导既注重爱情叙事和对人物内心情怀的刻画,也成功地运用了各种电影技巧和艺术手段充分展现了庐山的秀丽风光,两者的有机融合使影片的美学风格独具特色。庐山的各种美丽景观不仅很好地烘托了周筠与耿桦之间纯真的爱情,而且也成为吸引广大观众观赏这部影片的重要元素。

由于该片编剧毕必成是江西九江人,所以对庐山的情况十分熟悉,他以庐山的一些主要景点,如花径、仙人洞、含鄱口、芦林湖、白鹿洞书院、望江亭等为背景来展开人物故事的戏剧性矛盾和传奇性经历,由情带景、由景传情;即把一对出身、身份不同的青年男女在庐山相识、相知、相爱的恋爱过程与庐山的自然风光和人文景观的展现有机交织在一起,较好地演绎了一个动人的爱情故事。该片是黄祖模导演最有影响的电影代表作,他以娴熟的蒙太奇语言和巧妙的艺术构思来叙事抒情,如影片通过4次照相的不同镜头,就将周筠和耿桦之间爱情发展的轨迹作了简练、生动而形象的演绎,从而给观众留下了较深刻的印象。

影片上映以后受到了多方好评,其成功既得益于编导在艺术上的大胆创新与积极探索,也与在该片中饰演周筠、耿桦的两位青年演员张瑜和郭凯敏清新、朴素的表演紧密相关。特别是张瑜,她努力缩小了自己与角色之间在身世经历、思想情感方面的差距,很好地塑造了周筠这一长期生活在海外的青年女性形象,赢得了广大观众的喜爱。但是,也有部分观众对张瑜在影片中频繁更换了近30套服装啧有烦言。与此同时,张瑜在另一部故事片《巴山夜雨》里又成功地创造了另一个身世、性格与周筠完全不同的银幕形象——警察刘文英,其表演细致、自然而准确,显示出可喜的艺术才华。为此,她相继荣获了第一届中国电影金鸡奖最佳女主角奖和第四届《大众电影》百花奖最佳女演员奖。当然,影片中主要人物的台词还稍显直露和刻意,耿桦的性格和形象还不够丰满传神。

在国产电影里,影片《庐山恋》是一部在电影院里放映场次最多的故事片。因为庐山下建了一个电影院,每天只放映《庐山恋》这部影片,迄今为止已经放映了近万场,并由此创造了"世界上在同一影院连续放映时间最长的电影"之吉尼斯世界纪录,大凡到庐山旅游的游客都要去影院观赏这部电影。可以说,故事片

《庐山恋》已成为庐山景观最好的广告宣传片,它为扩大庐山地区的旅游影响发挥了不可替代的有效作用。庐山与影片《庐山恋》这样相辅相成的有机结合,在中国乃至世界各大名山旅游景区中也是独树一帜,它为抒情风光片的创作拍摄提供了不少有益的经验。

<p style="text-align:right">(此文原载《红蔓》2018年第2期)</p>

# 《战上海》：真实再现上海解放的历史情景

新中国成立以后，表现中国革命历史进程的战争片创作十分兴盛，其中也出现了一些以某些重大战役为题材的影片，如《战上海》即是一部以解放战争中的上海战役为题材的彩色故事片，产生了较大影响。众所周知，1949年5月中国人民解放军第三野战军主力对国民党军重兵据守的上海发动了城市攻坚战，经过历时多日的浴血奋战，在中共上海地下党组织的积极配合下，5月27日上海获得了解放，这座具有光荣革命历史传统的现代化大都市终于回到了人民手中。1959年，在纪念上海解放10周年和新中国成立10周年之际，中国人民解放军八一电影制片厂创作拍摄了彩色故事片《战上海》，较全面地叙述了上海战役的历史过程，真实地再现了上海解放的历史情景。该片编剧群立，导演王冰，主要演员有丁尼、高岩、李书田、刘季云、唐克、王润身、张良、胡朋、王斑等。因为"拍摄反映重大战役的故事片，是八一厂的一项光荣任务"[①]，所以《战上海》这部影片的创作拍摄不仅得到了八一厂的高度重视，而且该片也成为这一时期表现重大战役故事片创作中最有影响的作品。

影片根据上海战役的历史事实来安排剧情内容，并适当进行了一些艺术虚构，力求从多侧面真实地反映上海解放的历史情景，表现解放军指战员为解放上海所作出的巨大牺牲和突出贡献。1949年5月，中国人民解放军第三野战军包围了上海，盘踞在上海的国民党30万军队遂成了瓮中之鳖。但他们不甘心灭亡，蒋介石命令京沪杭警备司令汤恩伯率所属部队固守顽抗。解放军三野某军挺进到上海外围之后，根据上级命令制订了既要解放上海，又要保全城市的周密作战计划。由于

---

① 中国电影家协会电影史研究部：《中华人民共和国电影事业35年(1949—1984)》第134页，中国电影出版社，1985年。

国民党军队内部派系矛盾尖锐,故而解放军决定利于这种矛盾,先将蒋军嫡系邵壮军长的部队引诱出城,将其主力歼灭在城市外围。骄横自大的邵壮果然中计,解放军迅速包围了其部队,并将其消灭在上海市郊外围。汤恩伯见大势已去,便假意提拔杂牌军刘义军长为副司令,自己则弃兵而逃。解放军在上海地下党的配合下,由上海工人领路,攻进了市区,解放了苏州河以南的广大地区。国民党军则撤守苏州河北岸,凭借有利地形,用火力封锁了解放军的前进道路,控制了苏州河上的交通要道。英勇的解放军官兵运用猛插猛穿的战术对敌人展开了连续冲击,终于撕开了其坚固防线,攻下了苏州河北岸的敌军阵地,直逼刘义的司令部。解放军一面对敌保持强大的军事压力,一面展开了政治攻势,万般无奈的刘义同意率部投降,上海终于获得了解放,回到了人民的怀抱,并由此开始了新的发展历程。

影片的剧情内容虽然改编于上海解放的真实历史,但又没有完全拘泥于史实,而是进行了适当的艺术虚构以达到艺术真实,并由此增强了影片的艺术性和观赏性。该片以敌我双方高级军事指挥人员对战役的具体指挥及其如何斗智为情节主线,同时也描写了解放军官兵的英勇善战、上海地下党和工人阶级的积极配合、国民党军队的派系斗争、军统特务的暗杀破坏、美国领事的出谋划策等,出场人物众多,矛盾错综复杂,由此从多侧面反映了上海战役的全貌。影片战争场景气势恢弘、规模庞大,开头一组解放军勇猛挺进、势如破竹的镜头先声夺人、十分壮观,有力地表现了解放军锐不可当的革命气势。

该片是导演王冰在与人合导了《激战前夜》《长空比翼》等故事片之后独立执导的第一部战争片。王冰于1938年参加八路军,后到抗日军政大学学习,并相继参加了延安抗大总校文工团、中南军政大学文工团。他曾在东北电影制片厂摄制的影片《回到自己队伍来》《人民的战士》中饰演过角色。1953年他调到八一电影制片厂任导演,主要拍摄纪录片。从1957年起,他开始导演故事片,其中《战上海》是他最有影响的代表作。他在导演该片时不仅能严格遵循历史真实,而且在剧情叙述和镜头运用中有机融入了自己对战争生活的真切感受和体会。影片叙事简洁明快,战争场景规模宏大、气势恢宏,具有视觉冲击力和独特的审美价值,受到了广大观众的喜爱与好评,由此也可以看出王冰导演"具有驾驭重大军事题材的艺术能力"[①]。

---

[①] 中国电影家协会电影史研究部:《中华人民共和国电影事业35年(1949—1984)》第134页。

影片在叙事中较好地塑造了众多各具特色的人物形象,其中国民党杂牌军刘义军长的银幕形象较生动突出。饰演刘义军长的演员刘季云,以其丰富的表演经验成功地塑造了一个内心复杂、老谋深算的国民党军队高级将领的银幕形象。由于这一人物形象摆脱了公式化、概念化的窠臼,既细腻地表现了人物的内心情感,又很好地刻画了人物的外部形象,所以给广大观众留下了较深刻的印象。刘季云自幼学习京剧,1938年参加八路军,在抗大二分校学习;后担任解放军某部文工团团长,曾参加过多部话剧演出。1953年调到解放军总政话剧团任演员,1957年调到八一电影制片厂任演员,曾参加过《五更寒》《英雄虎胆》《林海雪原》《暴风骤雨》《秘密图纸》等多部故事片的创作拍摄,积累了较丰富的艺术创作经验。他在《战上海》中饰演的国民党杂牌军刘义军长是其塑造的一个独具性格特点的艺术形象,为影片的成功作出了特殊贡献。当然,其他主要演员的表演也都称职,较好地塑造了各具特色的银幕群像。

(此文原载《红蔓》2018年第3期)

# 《开天辟地》：在银幕上真实再现建党历史

1921年7月中国共产党正式成立，由此中国诞生了一个以马列主义为指导思想和行动指南，以实现共产主义为最终目标的统一的工人阶级政党。中国共产党的成立既给灾难深重的中国人民带来了光明和希望，也为中国革命的发展确立了坚强的领导力量。中国共产党的成立是一个开天辟地的大事件，中国革命的面貌因此而焕然一新。新中国成立后，由于多方面的原因，电影界没有创作拍摄直接描写中国共产党成立这一历史事件的故事片。为此，1991年为纪念中国共产党成立70周年，上海电影制片厂创作拍摄了彩色故事片《开天辟地》，全方位真实地再现了中国共产党的建党历史。该片编剧黄亚洲、汪天云，导演李歇浦，主要演员有邵宏来、孙继堂、王霙、夏正兴、佟瑞欣等。

影片以纪实手法对中国共产党建党前后的历史背景、国内外形势、建党过程和主要人物等都作了较全面的叙述描写，力求还原这一段历史情境。1919年5月4日，北京高校3 000多学生在天安门广场集会，抗议帝国主义列强在"巴黎和会"上把山东从德国手中转让给日本的强权统治，他们高呼"外争主权、内惩国贼""取消21条"等口号，并要求惩办交通总长曹汝霖、币制局总裁陆宗舆、驻日公使章宗祥，并在示威游行中火烧了曹汝霖的住宅、痛打了章宗祥。北洋政府为此逮捕了32名爱国学生。北大校长蔡元培偕同13所大学校长要求总统徐世昌立刻释放学生，上海也举行了"三罢"活动支援北京爱国学生。《新青年》主编陈独秀因散发《北京市民宣言》而被捕之事引起了民愤，军阀政府被迫将其释放，蔡元培、李大钊、胡适及众多师生到监狱门口迎接他。陈独秀对李大钊所写的《我的马克思主义观》十分钦佩，表示马上成立马克思研究会；李大钊提出还应进一步组织发动工友。由此，一场宣传新思想、新文化的运动在全国掀起来了。毛泽东等人在湖南发起了"驱张运动"，并率代表团赴京请愿，李大钊与他促膝长谈。全国各地的爱国运动再次引起军阀政府的恐惧，李大钊连夜将陈

独秀送出北京,两人相约南呼北应,尽快建党。1920年,毛泽东在上海见到陈独秀,夜读《共产党宣言》中文译稿,他坚信农民将是中国革命的主力军。1921年7月23日,来自湖南、湖北、上海、山东、北京等地的毛泽东、何叔衡、董必武、陈潭秋、李达、李汉俊、王尽美、邓恩铭、张国焘等13名代表齐聚上海,代表全国50多名党员,在法租界贝勒路树德里3号(后改为兴业路76号)召开了中国共产党第一次全国代表大会。因法租界巡捕房的一个暗探突然闯入而引起与会人员的警觉,会议立即中断,代表们迅速分头离开。后会议改在浙江嘉兴南湖一只游船上继续举行。会议通过了中国共产党党纲党章,选举产生了领导机构。从此中国共产党进入了历史舞台,领导中国人民开始了艰难曲折的革命路程。

影片从纷繁复杂的历史资料中梳理出了故事叙述的情节线索,较严格地遵循历史史实,将情节主线和辅线有机交织在一起,从而真实而清楚地描述了从"五四"运动到中国共产党诞生的历史过程,以纪实性手法史诗化地展现了中国共产党建党的伟大历史事件,在新中国银幕上第一次生动地展现了中国共产党创建时的历史情景。同时,影片还成功地塑造了李大钊、陈独秀、毛泽东等一些重要的建党历史人物,较准确地刻画了他们的性格特点。影片叙事流畅、情节引人、气势恢弘、内涵丰富,对一些主要人物的内心世界也作了较细致的刻画,能注重以情感人。影片上映后颇受欢迎和好评,曾荣获第12届中国电影金鸡奖特别奖、广播电影电视部优秀影片奖、中宣部"五个一工程"优秀故事片奖和第2届上海文学艺术奖优秀影片奖等。

该片是上影厂导演李歇浦的代表作,也是他获奖最多的一部作品。李歇浦1963年毕业于上海电影专科学校导演系,是该校校长、著名导演艺术家张骏祥的学生。他曾任上影厂导演助理,为张骏祥执导的故事片《大泽龙蛇》当过助手,在影片创作拍摄实践中从张骏祥那里学到不少有益的经验。李歇浦曾执导过《车轮四重奏》《断喉剑》等故事片。1997年为迎接香港回归,他执导了一部描写香港人民抗日斗争的故事片《燃烧的港湾》。2000年为向建党80周年献礼,他又执导了故事片《走出西柏坡》。2004年他执导的领袖人物传记片《邓小平·1928》,真实、生动地表现了邓小平生平一段独特的经历,在电影叙事和人物塑造等方面进行了创新性探索。因影片具有很强的观赏性,故而取得了票房佳绩。上述几部影片显示了李歇浦善于驾驭重大革命历史题材的导演才华,及其独具特色的美学风格。

(此文原载《红蔓》2018年第4期)

# 《大李、小李和老李》：一部有新意的喜剧体育片

众所周知，著名导演谢晋的成名作是创作拍摄于 1957 年的体育片《女篮 5 号》；时隔 5 年之后，爱好体育运动的谢晋于 1962 年又创作拍摄了一部体育片《大李、小李和老李》，不过勇于进行创新探索的谢晋这次将体育片与喜剧片两种类型样式进行了杂糅，使这部影片成为一部有新意的喜剧体育片。该片由上海天马电影制片厂摄制出品，于伶、叶明、谢晋等编剧，谢晋导演，主要演员有姚德冰、刘侠声、范哈哈、关宏达、尤嘉、文彬彬等。2018 年 6 月，在纪念谢晋导演逝世 10 周年时，为向电影大师致敬，第 21 届上海国际电影节特设谢晋电影展映单元，《女篮 5 号》《红色娘子军》《大李、小李和老李》《舞台姐妹》《天云山传奇》《牧马人》《芙蓉镇》7 部数字修复的谢晋代表作重登大银幕与观众见面。虽然当年参加拍摄《大李、小李和老李》时的一些滑稽演员讲的都是上海话，但因投入拍片的资金有限，所以没有采用同期录音，而是成片后再请其他演员用普通话配音的，这样就削弱了该片的上海地域文化特色。为此，这次影片修复时特意采用沪语方言配音，配音演员是全明星阵容，其中包括奚美娟、徐峥、郑恺、钱程、茅善玉、曹可凡等，配音总导演为乔榛。经过修复和重新配音后的沪语影片上映后，受到了上海观众的欢迎和好评。

作为一部体育片，《大李、小李和老李》没有以职业运动员的训练比赛活动为艺术表现对象，而是着重描写工厂工人的业余体育活动，表现他们对待体育活动的不同态度，以及由此产生的一些喜剧矛盾。上海某肉类加工厂工会主席大李热心社会公益活动，是一名先进工作者，但因为平时不注意参加体育锻炼，所以健康状况不佳，一遇阴雨天就腰酸背痛，为此大家给他起了个绰号叫"气象台"。车间主任老李也不喜欢体育活动，但其儿子小李却非常爱好体育运动。后来大李被选为工厂体协主席，也开始参加体育活动了，但因缺少锻炼，动作不协调，闹

出了不少笑话。老李因担心体育活动会妨碍生产,便劝大李的妻子秀梅去说服大李。不料秀梅反被大李说服,也开始积极参加体育活动。大李请老李一起去做广播操,老李以要到冷库检查工作为由故意避开了。小李无意中将老李关在冷库里,冻得受不了的老李不自觉地在里面做起了广播操。后来在大李的动员下,老李也开始参加体育活动,收到了良好效果,并成为太极拳爱好者。在一次体育运动会上,秀梅夺得了自行车比赛冠军,老李也踊跃参赛,全厂的体育活动不仅蓬勃开展起来,而且也有效地促进了生产发展。

影片围绕一个工厂老中青三代三个姓氏相同而性格不同的工人对体育运动的不同态度展开了一系列的矛盾冲突,并通过他们态度的变化及其产生的良好效果,表现了加强体育锻炼,实现全民健身的重要性。影片的剧情内容和矛盾冲突具有较浓厚的生活喜剧色彩,令观众感到自然亲切,并能从中获得一些有益的启迪。几位主要人物形象也各具性格特色,而几位滑稽演员的喜剧表演也较准确生动地显示了他们各自的个性特点,从而给观众留下了较深刻的印象。

新中国成立之初,由于多方面的原因,喜剧片创作一直不很兴旺;特别是1956年拍摄的《新局长到来之前》等一些讽刺喜剧片受到批判以后,不少电影创作者往往"谈喜色变",不愿意创作拍摄喜剧片,怕惹祸上身。1959年创作拍摄的《五朵金花》和《今天我休息》两部歌颂类型的喜剧片问世以后,这种创作状况才有所缓解。谢晋的《大李、小李和老李》能把喜剧片与体育片两种类型杂糅在一起,通过一些生活中的喜剧矛盾讽刺批评了那种不重视体育锻炼和健身运动的思想倾向,并让观众在会意的笑声中领悟影片的主旨。虽然该片对生活矛盾的揭露和批评还不够深刻,但从总体上来说,影片结构流畅、风格清新、雅俗共赏,对于擅长拍摄正剧作品和悲剧作品的谢晋导演来说,该片也显示出他在创作中勇于探索和不断创新的艺术追求。影片通过三位主人公的一系列生活琐事,强调了加强体育锻炼的重要性。当然,也曾有学者对此片提出过批评,认为从"表面上看,影片似乎也有矛盾冲突,矛盾冲突的对象是对于体育锻炼的态度,这样的喜剧片远没有实现对现实矛盾的超越,而更应当说是对现实矛盾的回避"①。虽然这样的批评也有一定的道理,但在当时的时代环境里,创作者为了避免像《新局长到来之前》那样的遭遇,不敢深入揭示和批判现实生活的各种弊端,这样的创作态度和创作趋向也是可以理解的。

---

① 尹鸿、凌燕:《百年中国电影史(1900—2000)》第142页,2014年。

该片编剧于伶是著名剧作家,20世纪30年代曾积极参加左翼戏剧运动,创作了多部有影响的话剧作品。抗战期间在上海"孤岛"坚持开展进步文化活动,相继创作了《女子公寓》《花溅泪》《夜上海》等剧作,其中《花溅泪》搬上银幕后产生了较大影响。抗战胜利后与夏衍、阳翰笙等遵照周恩来的指示团结一些进步电影人组织成立了昆仑影业公司,该公司相继拍摄了《一江春水向东流》等一批优秀影片。新中国成立后曾担任上海电影制片厂首任厂长,1959年与孟波、郑君里合作创作了传记片电影剧本《聂耳》,拍片上映后广受好评。此后他在《大李、小李和老李》的剧本创作中也发挥了重要作用,使影片获得了成功。

(此文原载《红蔓》2018年第5期)

# 《李双双》：一部独具特色的农村喜剧片

新中国成立以后，农村题材故事片的创作往往以表现阶级斗争和各种政治运动为主，以家庭矛盾和夫妻情感波折为主要情节内容的影片不多，所以较多农村题材故事片就难以摆脱公式化、概念化的窠臼，缺乏浓郁的生活气息和个性化的人物形象，很难产生打动人心的艺术感染力并给广大观众留下深刻的影响。而拍摄于1962年的故事片《李双双》则突破了既定的创作模式，注重通过李双双与丈夫孙喜旺之间的家庭矛盾和性格冲突，运用喜剧手法从一个侧面表现了农村先进人物与落后思想之间的斗争，成功地塑造了个性鲜明的人物形象，是一部独具特色的农村喜剧片，受到了广大观众与评论界的喜爱和好评。该片由上海海燕电影制片厂摄制出品，编剧李准，导演鲁韧，主要演员有张瑞芳、仲星火、张文蓉、李康尔等。

该片剧本是根据李准的小说《李双双小传》改编的，主要讲述了孙庄生产队的社员李双双性格爽直、泼辣、有正义感，经常与队里各种自私落后的现象作斗争。其丈夫孙喜旺虽然憨厚朴实，但却胆小怕事。喜旺当了生产队记工员后，尽管双双一再提醒他要站稳立场，秉公办事，但有一次他和副队长金樵、社员孙有合包撒肥农活时，还是利用职务便利营私舞弊，多记了工分。双双发觉此事后，揭发了他们的舞弊行为。由于李双双办事大公无私，所以被群众推选为妇女队长。金樵等人则对她心怀不满，便挑唆喜旺与双双不和。于是，喜旺给双双提出了"约法三章"，但却遭到她严词拒绝。喜旺一气之下便和金樵赶着大车离家搞运输去了。秋收时节，孙庄生产队因正确地执行了评工记分制度，调动了社员的生产积极性，生产获得了丰收。喜旺赶车回社时，看到社员们意气风发，悔悟当初没有听双双的话。于是，他放下丈夫架子主动回家与双双团聚。当夜，喜旺无意中透露了金樵、孙有贪污运输费的事，他说这次自

己没有参与,不料双双又批评他不该袖手不管。喜旺深感惭愧,不辞而别。双双以为他又负气出走,便跟踪追寻。原来喜旺是到金樵家帮助他认识错误,双双见此情景,遂破涕为笑。从此以后,夫妻俩更加恩爱,喜旺对他人说:"我们这叫先结婚后恋爱。"

编剧李准在改编剧本时,从电影的需要出发对小说的情节内容作了大幅度的删改,坚持把塑造人物形象、描写性格冲突作为剧作的基础。所以,尽管剧作的故事情节变了,但人物没有变,李双双还是李双双,而且其性格更加鲜明突出了。虽然影片对当时农村生活状况的艺术概括较为表面化,还不够深刻;但由于编导把艺术表现的重点放在塑造李双双这样一个农村新人的典型形象塑造上,一方面凸显了其大公无私、坚持原则、心直口快的特点,另一方面也注重描绘了她身上所体现出来的善良、勤劳、能干的中国妇女的传统美德,从而使这一人物形象具有浓厚的生活气息和强烈的时代感。同时,编导又通过夫妻两人的性格对比和矛盾冲突使各自的形象更加鲜明,从而使影片成为一部轻松活泼的"性格轻喜剧",受到了广大观众的喜爱和欢迎。在第二届《大众电影》百花奖的评选中,《李双双》获得了最佳故事片奖、最佳编剧奖、最佳女演员奖和最佳男配角奖。

无疑,该片的成功与著名演员张瑞芳成熟而精湛的表演是分不开的,她曾在银幕和舞台上饰演过各类中国农村妇女的角色,在表演实践中积累了丰富的艺术经验。同时,她在影片拍摄时又到河南林县深入生活,与"李双双"的生活原型刘凤仙同吃同住同劳动,成了好姐妹。她不仅学会了干各种农活,而且还学会了纳鞋底、缝被子、擀面条等家务活。正因为如此,所以她在塑造李双双的艺术形象时才能得心应手、拿捏到位,从而使自己与角色有机融合为一体,以朴实自如、毫无雕琢的艺术表演征服了广大观众。可以说,李双双是张瑞芳表演艺术创作中的代表作,也是她给新中国银幕奉献的一个独具艺术风采的典型形象。为此,张瑞芳荣获"百花奖"最佳女演员奖乃实至名归。

影片中的孙喜旺也是一个非常出色的银幕形象,著名演员仲星火准确抓住了这个人物特殊而矛盾的性格,并且以他特有的诙谐而有分寸的喜剧表演气质,生动自然地在银幕上塑造了一个"活"喜旺的形象,不仅加强了影片的喜剧气氛,创造了衬托和对照李双双性格的出色银幕效果,而且使这个有趣的人物与李双双一起,给观众留下了深刻的印象,并因此获得了最佳配角奖。

在当时的时代氛围和电影生态环境里,《李双双》也"创造了一种新的农村片的风格,这就是以轻喜剧的形式,在轻松活泼的气氛中表现农村大量存在的人民

内部矛盾,让观众在欣赏中得到深刻的教益"①。由于该片没有像当时其他一些农村题材故事片一样简单地配合政治运动,把表现阶级斗争作为其主要内容,所以《李双双》至今仍有其独特的艺术魅力。

(此文原载《红蔓》2018 年第 6 期)

---

① 陈荒煤主编:《当代中国电影》(上)第 254 页,中国社会科学出版社,1989 年。

# 《马路天使》：表现旧上海都市生活的经典作品

上海是中国电影的发祥地，曾诞生了许多电影公司并创作生产了数量众多的国产影片，其中以上海这座大都市的生活为题材的影片数量也不少，它们从各个不同的角度与不同的侧面展现了上海在不同历史时期的社会面貌和不同阶层民众的生活状况，为后人了解和认识上海的历史发展提供了真实生动的影像资料。而在众多的影片中，由明星影片公司创作拍摄于1937年的故事片《马路天使》则是一部表现20世纪30年代旧上海都市生活的经典作品，其剧情生动、内涵丰富、人物鲜明、技巧娴熟，是一部优秀的国产故事片。它经历了时间的筛选，受到了各个历史时期电影观众的喜爱和欢迎，具有长久的美学生命力和艺术感染力。该片由袁牧之编导，赵丹、周旋、魏鹤龄、赵慧深、钱千里等主演。

《马路天使》以20世纪30年代的上海都市生活为背景，着重叙述了都市社会底层贫民的苦难生活和坎坷遭遇，以及他们的爱情波折和生活追求。在上海某弄堂的一个小阁楼里住着乐队吹鼓手陈少平及报贩老王等几个结拜兄弟，他们誓言"有福同享，有难同当"。小阁楼的对面则住着因家乡东北沦陷而流落到上海的小云和小红一对姐妹。小云为生活所迫而做了暗娼，小红则因天生一副好嗓子，便随琴师去茶楼卖唱。陈少平常同小红对窗玩闹，两人逐渐产生了真挚的感情。老王对小云也由怜生爱，可是小云却因自卑而不敢正视爱情。小红卖唱时被流氓古成龙缠上，对方欲强霸她为妾。小红和陈少平本想通过法律来伸张正义，但律师却不主持正义并索款甚巨，无奈之下他们只好逃避他处并结成夫妻。当琴师偶知陈少平与小红下落后，便纠结流氓古成龙前来抓小红。此时家里只有小云和小红两人，小云在紧急时刻帮助小红越窗逃走，而自己则不幸被刺伤致死。

该片真实地再现了20世纪30年代上海都市底层贫民的苦难生活，生动地

刻画了妓女、歌女、吹号手、报贩、剃头匠等众生相,具体地展现了他们被人任意欺凌和压迫的悲惨命运,细腻地描绘了上海都市社会的弄堂文化。编导袁牧之在创作过程中曾到上海八仙桥、大世界附近和四马路一带的妓院、茶馆、澡堂、理发店等处去观察了解他所要描写的人物和生活,获取了很多第一手素材。同时,他还多次与郑君里、聂耳、赵丹、魏鹤龄等人就剧本内容进行讨论,虚心听取大家的意见和建议,遂使剧本较为完善,从而为影片拍摄奠定了坚实基础。袁牧之在导演时则注重充分运用电影艺术的表现手段,很好地发挥了电影艺术特性。影片中人物对话较少,故事情节往往通过人物的行为和动作来表达与推进;其中细节刻画也很精彩,能做到以小寓大,耐人品味。影片的美学风格新颖独特,编导注重以喜剧手法来表现悲剧性内容,从而使影片既饱含着辛酸与泪水,又充满了嘲笑与欢乐,生动形象地表现了挣扎在都市社会底层的一些小人物的生活境况、生活态度和生活追求,深切地体现了人文主义关怀。

影片的成功还得益于几位主要演员自然、真切、生动的表演和相互之间的默契配合,尽管他们的表演风格有所不同,但都能通过自己的演技很好地表现了几个角色的性格和感情,使之具有较鲜明的艺术个性。其中无论是赵丹饰演的陈少平、周旋饰演的小红,还是魏鹤龄饰演的老王、赵慧深饰演的小云,都给电影观众留下了深刻印象。

另外,影片的成功还得益于其音乐和插曲非常出色,发挥了很好的艺术作用。其中由田汉作词、贺绿汀作曲的《四季歌》和《天涯歌女》这两首插曲,曲调采用了江南民歌的音乐素材,优美动听,歌词则曲折委婉地表达了东北民众乡沦陷、流落他乡的内心痛苦和哀思,以及与爱人之间的真挚情感;不仅符合影片中人物性格与心理情绪,而且也较好地传达了影片的思想主旨,并增添了影片悲中有乐的感情色彩。这两首插曲通过当时被誉称为"金嗓子"的周旋演唱后,很快风靡一时,成为流行歌曲,并传唱至今。

《马路天使》曾于1983年获得葡萄牙第12届菲格拉达福兹国际电影节评委会奖;2005年又入选"百年百部最佳华语片",成为一部颇受推崇的国产经典影片。

(此文原载《红蔓》2019年第1期)

# 王丹凤与《女理发师》

新中国成立以后,虽然国产电影创作和电影事业有了很大发展,但国内各类电影院里悬挂的还是一些苏联电影明星的大幅照片。这种情况引起了周恩来总理的关注,他认为电影院应该悬挂我们自己的电影明星照片,这样既有利于广大观众熟悉国内的电影演员,也有助于促进国产电影的繁荣发展。根据周总理的指示,分管电影工作的文化部副部长夏衍立即要求各个电影制片厂申报人选,并组织了认真评审。最后,经过周总理亲自审定,确定了22位著名演员作为"新中国22大电影明星",上海电影制片厂的著名演员王丹凤就是其中之一。同时入选的还有上海电影制片厂的赵丹、白杨、张瑞芳、上官云珠、孙道临、秦怡;北京电影制片厂的谢添、崔嵬、陈强、张平、于蓝、于洋、谢芳;长春电影制片厂的李亚林、张圆、庞学勤、金迪;八一电影制片厂的田华、王心刚、王晓棠;上海戏剧学院实验话剧团的祝希娟等。1962年春夏之交,在全国各地大小电影院里,几乎同时悬挂了刚刚评选出来的"新中国22大电影明星"的大幅照片,受到了广大观众的喜爱和欢迎。

王丹凤于1924年生于上海,1941年开始从影,曾相继参与拍摄了《肉》《新渔光曲》《丹凤朝阳》《教师万岁》等20多部各种题材和类型的故事片,积累了丰富的电影表演经验。她于1948年赴香港,先后在长城、南国等影片公司主演了《无语问苍天》《琼楼恨》等多部故事片。1950年她回到上海,成为上海电影制片厂的演员,又先后主演了《家》《海魂》《春满人间》等一些有影响的故事片。其中1957年她在艾明之编剧、陶金导演的《护士日记》中所扮演的那个年轻漂亮、积极向上、不怕困难的新中国第一代女护士的银幕形象曾深入人心,她演唱的影片插曲《小燕子》也曾风靡一时,流传至今。此后,从20世纪60年代至80年代,她又相继主演了《女理发师》《桃花扇》《失去记忆的人》《儿子、孙子和种子》等故事

片,1980年她在故事片《玉色蝴蝶》中从少女演到老年,角色时间跨度很大,既成为其演员生涯中一次新的探索尝试,也为她的演艺生涯画上了圆满的句号。拍完该片后,她便决定息影。王丹凤以娴熟的演技和饱满的热情成功地塑造了各种年龄、各种性格特色的银幕形象,产生了较大影响。由于她相貌靓丽、演技精湛,故颇受广大观众喜爱。

其中王丹凤于1962年主演的上海天马电影制片产出品的故事片《女理发师》,乃是其代表作之一。该片由钱鼎德、丁然编剧,丁然导演,主要演员还有韩非、顾也鲁、谢怡冰等。该片是根据海燕滑稽剧团同名剧目改编拍摄的一部都市生活喜剧片,编导在改编时根据电影艺术的特点对原来的剧目内容和故事情节等作了必要的删减、增补和调整,使之更符合都市生活喜剧片的艺术规范。

影片女主角华家芳原是家庭妇女,其丈夫是某商业部门的贾主任,他极力反对妻子从事理发行业的工作。华家芳趁其出差的机会,成为"三八理发室"的3号理发师。某日,当华家芳得知丈夫即将返家时,怕事情暴露,以致在为顾客服务时心慌意乱,剪坏了发型,遭到顾客的责难。贾主任在车站遇到了多年不见的老朋友老赵,遂一起到"美味村"餐馆吃饭。老赵显得十分窘迫,原来其爱人是这家餐馆的服务员,他认为这是侍候人的工作,以致夫妻发生矛盾。贾主任得知原因后,批评老赵有"夫权思想""大男子主义",历数服务行业的重要性,深受启发的老赵回家后主动与妻子和好。次日,老赵到贾主任家做客,发现华家芳就是把他发型剪坏的3号理发师。华家芳也认出老赵就是那位顾客,两人面面相觑,贾主任则困惑不解。此后,贾主任以为妻子是在学校教书,而实际上她仍在当理发师,并成为有名的"三八红旗手"。贾主任遂慕名来到理发室并指定要3号理发师为他理发,华家芳戴上大口罩,又摘下丈夫的深度近视眼镜,给他理了发。贾主任十分满意,倍加赞扬。恰巧记者来访,他才发现3号理发师正是自己的妻子,不禁瞠目结舌,十分惊讶。

影片围绕着都市女性如何突破传统观念,走出家庭并投身服务行业,做好为人民服务的工作来展开故事情节和矛盾冲突,并较好地运用了误会、巧合与讽刺等艺术技巧批判了爱慕虚荣和"大男子主义"等错误观念,生动形象地倡导了妇女解放和"劳动最光荣"等思想观念,让观众在笑声中接受了影片所蕴含的较丰富的社会文化内涵。王丹凤饰演的华家芳是新时代的新女性,她很好地表现了这一人物形象外柔内刚、追求进步、有自己主见等性格特点,并以轻松自然而颇具生活化的表演,圆满地完成了这个银幕形象的塑造,使该银幕形象不同于她以

往塑造的其他银幕形象,为影片的成功奠定了基础。

由于王丹凤一生为中国电影表演事业作出了显著贡献,为此,她于2013年荣获第14届中国电影表演艺术学会"金凤凰奖"终身成就奖,2017年又荣获第20届上海国际电影节华语电影终身成就奖。王丹凤于2018年5月2日逝世,享年94岁。她塑造的各类银幕形象永远存活在广大观众的心里。

<div style="text-align:right">(此文原载《红蔓》2019年第2期)</div>

# 《霓虹灯下的哨兵》：从话剧到电影

在新中国电影发展史上，有一些好影片是根据话剧改编拍摄的，往往是话剧演出成功以后，再把它搬上银幕，从而使该作品产生了更大的影响，彩色故事片《霓虹灯下的哨兵》就是其中之一。话剧《霓虹灯下的哨兵》由沈西蒙、漠雁、吕兴臣集体创作，沈西蒙执笔，1962年由中国人民解放军南京部队前线话剧团首演，剧本则发表在1963年第2期的《剧本》杂志上。该剧取材于"南京路上好八连"的事迹，艺术地反映了上海解放初期解放军某连在南京路所经历的一场特殊斗争。剧目公演后受到各方面的好评，并产生了很大反响，全国各地的剧团争相排演该剧。1963年前线话剧团进京演出期间，周恩来总理指示文化部一定要把这一剧目搬上银幕，并且特别要求拍摄电影时要用前线话剧团的原班人马。1964年《霓虹灯下的哨兵》由上海天马电影制片厂摄制成彩色故事片，沈西蒙编剧，王苹、葛鑫导演，主要演员有徐林格、宫子丕、马学士、袁岳、陶玉玲等。

影片剧情保留了话剧的故事内容，主要描写1949年5月上海解放后，解放军某部八连奉命负责警卫繁华的南京路。此时暗藏的美蒋特务和黑社会势力仍在暗中活动，他们妄图用资产阶级的生活方式来瓦解和削弱解放军战士的斗志。三排长陈喜在进驻南京路后因受到资产阶级"香风毒气"的熏染，不仅扔掉了有补丁的袜子，还嫌弃前来探望的妻子春妮太土、跟不上社会潮流。新战士童阿男自由主义思想严重，受到批评后竟离开连队扬长而去。班长赵大大看不惯大上海的繁华生活，闹着要上前线去打仗。指导员路华和连长鲁大成觉察到这些问题的严重性，决定按照毛主席的指示，从阶级教育着手，进行"敌前练兵"。这时童阿男的姐姐遭到特务分子的谋害，幸亏连首长掌握了情况及时进行搭救，并逮捕了特务阿七。此事让战士们提高了思想觉悟，在连首长的教育下，他们决心继承革命传统，抵制资产阶级思想腐蚀，并纷纷报名参加志愿军，陈喜、赵大大、童

阿男等被光荣批准赴朝参战。

该片是一部以"阶级斗争"教育为思想主旨的故事片,影片通过剧情内容较好地阐释了中共中央七届二中全会关于全国胜利以后阶级斗争仍将长期存在,因此要特别警惕"用糖衣裹着的炮弹的攻击"之思想。由于影片所叙述的是上海解放初期的故事,所以其表现的阶级斗争情况和塑造的人物形象还是真实可信的。影片故事情节的处理与话剧有所不同,在与敌特分子斗争和自己队伍内部的思想斗争两条情节线中,编导把反特斗争作了虚写的艺术处理,使之成为故事背景,而将队伍内部的思想斗争作为情节主线,通过陈喜事件、童阿男事件和赵大大事件等多种复杂矛盾的交织冲突,生动而清晰地表达了影片的思想主旨。影片将革命军人的生活和斗争放在刚解放的大上海这一复杂的社会环境中予以展现,这在军事题材影片创作中是一个重要突破。虽然影片在布景、表演和摄影机的定位与运动等方面还留有一些话剧舞台的痕迹,但剧中人物形象的塑造较真实生动,情感真切,反映了解放军战士对繁华复杂的大上海各种生活现象的态度以及置身其间的思想变化,较好地揭示了人物丰富的内心世界。

被周总理点名执导此片的王苹是来自八一厂的女导演,新中国成立前她曾在上海当过电影演员,抗战胜利后奔赴解放区参加了人民军队。因此,她既熟悉上海情况,也熟悉部队生活,是该片导演的最佳人选。1957年由她执导的军事题材故事片《柳堡的故事》曾广受好评和欢迎,她已积累了许多拍摄此类影片的成功经验。王苹接到拍摄任务后,与编剧沈西蒙一起研究修改剧本,还到八连深入体验生活,听取战士们看完话剧后的感受及对将要拍摄的电影有什么要求和希望。她在创作中根据电影艺术的特点对剧本修改提了一些意见,以便于在拍摄时打破舞台框框,丰富影片的情节和细节。分镜头剧本完成后送给时任分管电影的文化部副部长夏衍审阅,夏衍提出片子不能超过两小时,要遵循严谨的现实主义创作方法,并建议删掉"反美斗争"一场戏。为此,王苹在拍摄时便遵照他的意见没有拍"反美斗争"那一场景。但是,当样片完成送审时,负责审查的领导则指出话剧中"反美斗争"一场戏是得到毛主席肯定的,不能删除。于是,王苹又补拍了这一场景。

影片开拍之前,由于摄制组的演员部是南京前线话剧团的原班人马,他们虽然都是优秀的话剧演员,但并不十分了解拍电影与演话剧的不同之处。为了让这些话剧演员能尽快熟悉电影拍摄的各种要求,并在拍摄时改变话剧表演方式,王苹导演特地邀请了著名电影演员白杨、秦怡、孙道临等来摄制组给大家讲课,

并在现场做一些示范表演,使这些话剧演员获益颇多。影片是在上海南京路实景拍摄的,为了便于剧组实地取景拍摄,上海市有关部门史无前例地在影片拍摄时封锁了南京路。而南京路上的各家商店和各个住户也积极配合影片的摄制,从而使影片的摄制工作能顺利进行,并圆满完成了拍摄任务。

由于影片拍摄时注重于人物形象的塑造,所以银幕上几位主要人物形象都给观众留下了较深刻的印象,其中如连长鲁大成、排长陈喜、班长赵大大、上海籍新战士童阿男以及陈喜的妻子春妮等都各具性格特色,影片成功地刻画了一群令观众喜爱的艺术群像。当然,这些人物形象的成功与演员朴素真挚的表演是分不开的。如陶玉玲饰演的春妮,表演朴实自然,情感细腻真切,使春妮这样一位来自老解放区的农村青年妇女形象栩栩如生。特别是她给陈喜留下的那封信,既真切地表达了妻子对丈夫在繁华都市中思想蜕变的痛心,也表露了老解放区朴实的民众博大的胸怀和对人民子弟兵深厚的情感,成为揭示影片主旨和打动观众的一个重要细节。此前陶玉玲曾与王苹导演合作拍摄过影片《柳堡的故事》,此次再度携手合作,在银幕上成功地塑造了一个新的人物形象,受到了广大观众的喜爱和欢迎。

(此文原载《红蔓》2019 年第 3 期)

# 《林则徐》：一部优秀的历史人物传记片

众所周知，林则徐是我国著名的封建政治家，他在清代从政40年，曾官至一品，担任过钦差大臣。虽然作为封建官吏，他存在着"忠君"思想，但在中华民族面临沦入半殖民地的紧要关头，他能挺身而出，置个人荣辱安危于度外，坚决实行禁烟并在广州虎门销烟，奋力抵抗帝国主义的武装侵略，捍卫了国家主权和领土完整。同时，他还主张学习西方先进技术，发展民族工商业。为此，他是中国近代第一位民族英雄。

为了迎接新中国成立10周年，上海电影制片厂于1959年根据林则徐的生平事迹创作拍摄了彩色历史人物传记片《林则徐》，该片编剧吕宕、叶元，导演郑君里、岑范，主要演员有赵丹、夏天、韩非、阳华、邓楠、谭宁邦等。

影片讲述了19世纪上半叶，英帝国主义将大批鸦片输入中国牟利，老百姓深受其害。清道光皇帝命林则徐为钦差大臣去广州禁烟，而反对派头目穆彰阿和琦善则暗中将此事告诉了英国大鸦片贩颠地。林则徐到广州后，立刻采取了行动，他联合两广总督，一面加强海防，一面通知外国商人在3天内将所存鸦片全部上缴；同时，他还下令扣留了可疑的英国商船，收缴了大量鸦片。随后，林则徐亲自督导，将收缴的2万余箱鸦片烟土在虎门海滩当众销毁。虎门销烟的举动严重触动了英帝国主义在华利益，他们遂于1840年5月悍然发动了鸦片战争，一直挥军北上打到天津，震慑了北京。昏庸无能的道光皇帝为讨好英国，以林则徐禁烟不力为名革除了其职位，另派琦善前往广州，商量如何向英国投降。后道光皇帝又将林则徐发配到新疆；但英帝国主义并不就此满足，而是将侵华的战火由沿海烧到内地。面对敌人的侵略，广州三元里人民展开了一场英勇的抗英斗争。

该片剧本是由吕宕和叶元两位作者分别创作的电影剧本有机融合在一起

而形成的一部剧情和人物十分扎实的剧作,它吸收了两个剧本的长处,具有很好的文学基础。因吕宕在"反右"斗争中被打成"右派分子",所以最初影片编剧署名为叶元。直至20世纪80年代吕宕的问题平反以后,才恢复为两人共同署名。

作为一部历史人物传记片,该片在创作拍摄时十分重视凸显历史真实和主要人物形象的塑造,导演郑君里曾先后阅读了近500万字的清史档案和学术著作,做了近10万字的札记,他还把自己的札记发给主创人员传阅,以使他们能更好地了解剧情的历史背景和人物性格,并在创作上与其达成共识。同时,他还把剧本寄给中国科学院历史研究所的专家提意见,力求准确把握历史事件、人物关系和人物性格。在此过程中,周恩来总理非常关心该片的拍摄,他曾特地委托人把他从广州得到的一首有关"三元里平英团"进行抗英战斗的诗歌送到摄制组,并嘱咐郑君里好好研究一下,看如何在影片中正确把握和表现广州人民奋起抵抗英国侵略军的这条情节线,妥善处理好林则徐在斗争中的独特作用和人民的强大力量之间的关系。为此,影片在强化林则徐、邓廷桢等一些历史上真实的爱国志士形象刻画的同时,也虚构了邝东山、麦宽、阿宽嫂等一些勇敢抗英的人民英雄形象,较好地概括表现了广大民众在抗英斗争中的作用。两条情节线交织融合在一起,使剧情内容更加充实,主旨内涵更加鲜明,人物形象也在互相衬托中较好地显示了各自的艺术个性。

郑君里在拍摄该片时十分重视民族美学风格的营造,为此他非常注重从中国传统戏曲、绘画和古典诗词中汲取营养,获得创作灵感。例如,他在构思林则徐与邓廷桢两人分别的那场戏时,曾苦苦思索如何设计好两人告别时的场面而又不落于俗套,后来他从唐诗《黄鹤楼送孟浩然之广陵》和《登鹳雀楼》中得到了启发,用独特的艺术手法表现了"分别"这场戏,使镜头运用和视听语言含蓄有味、别具一格,从而构成了独特深远的意境,既颇具新意,又令人回味。又如,当林则徐被摘取顶戴花翎后,在表现他满腔悲愤心情时,导演也没有用正面描写的方法,而是采用侧面描写的方法,让观众通过镜头对林则徐屋内环境、气氛的渲染、烘托来领悟和理解其内心痛苦复杂的情绪。显然,这样的艺术处理比直露的表达更好。另外,导演还注重从戏曲艺术中汲取营养,以此来丰富影片的艺术表现手段。他曾说:"我们也向祖国丰富的戏曲艺术中学习了场面调度、节奏和表现历史人物的思想感情的方法。我们企图通过电影的特点去学习戏曲的民族形式。例如林则徐召见义律谈判这场戏就是根据当时几次中外会谈的历史照片,

并参考戏曲中传统的场面铺排方法处理成的。"①由此也进一步强化了影片民族化的美学风格。

无疑,影片中林则徐形象的成功塑造是与赵丹的精湛演技分不开的,他在表演时很好地把握了人物的精神气质并赋予其鲜明的个性色彩,林则徐的眼神、步态等都是他经过精心设计提炼出来的。同时,他还借鉴了中国写意绘画的艺术手法,既重视人物形象的整体把握和规定情景中的思想情感,又注意一些细节的渲染与精细入微的刻画,从而层次分明、张弛有度地将林则徐的性格特点和内心情绪表现得非常鲜明,使之成为中国电影史上一个独具艺术特色的典型形象。

《林则徐》作为庆贺新中国成立10周年的献礼片之一,上映以后广受好评,产生了很大影响。1995年在纪念中国电影诞生90周年时,该片曾荣获中国电影"世纪奖"优秀影片奖,郑君里获得了导演奖,赵丹也获得了男演员奖。1997年香港回归时,著名导演谢晋又以这一重大历史事件为题材,创作拍摄了国产历史大片《鸦片战争》,重新从一个新的历史高度艺术地再现了这一历史事件。应该说,两部影片各有千秋,相得益彰。

(此文原载《红蔓》2019年第4期,题目改为《中国近代第一位民族英雄的传记片》)

---

① 郑君里:《画外音》第95页,中国电影出版社,1979年。

# 《小小得月楼》：一部独具韵味的生活喜剧片

20世纪80年代初，为了适应广大观众日益增长的多元化的审美娱乐需求，国产喜剧片的创作开始逐渐勃兴。但是，因为成熟的喜剧片剧本较少，故而把一些颇受观众欢迎的滑稽戏搬上银幕就成为解决这一难题的一种有效方法和创作途径。其中，《小小得月楼》就是由上海电影制片厂于1983年根据苏州滑稽剧团的演出剧目改编拍摄的一部独具韵味的生活喜剧片。该片编剧为叶明、徐昌霖，导演卢萍，主要演员有毛永明、陆辰生、顾芗、章伟刚、郑进生、叶霞珍等。

影片以旅游胜地苏州为背景，讲述了许多中外游客参加"苏州一日游"的活动后，虽然正巧是吃饭时间，但因旅游景点没有饭店，小卖部的面包等点心也很快卖完了，所以众多游客对此纷纷表示了不满。面对这种情况，"得月楼"饭店的团支部书记杨毛头便和乔妹、懋懋、多多等青年服务员一起，向其父亲、饭店经理老杨建议，在旅游点开办一个"小小得月楼"来解决游客吃饭难的问题。但老杨对这批年轻人有看法，认为乔妹一心想当演员，经常迟到早退；懋懋为了博得对象小陆的欢心，每次都把她拿来买"六角头"炒什锦的钢精锅装得满满的，使饭店受到损失；而多多做事总是毛手毛脚，有一次竟然把喜事酒席上的甜馒头送到了丧事酒席上，引起了顾客之间的纠纷和争吵。为此，老杨拒绝了他们的建议。杨毛头却坚信伙伴们能克服这些缺点，一定能把"小小得月楼"办好。为此，他在母亲帮助下与父亲进行了谈判，并立下了军令状，如不能完成任务，不但要扣奖金，而且要扣工资。老杨最终同意了他们的要求，"小小得月楼"得以正式开张。由于大家对杨经理怕得罪上级领导白科长的态度很有意见，便设法整治了白科长多吃多占的亲戚"白娘娘"。于是，她便以"人民来信"告"小小得月楼"的黑状。在新来的商业局长老傅的亲自过问下，弄清了白科长多吃多占的事实，纠正了不正之风。同时，懋懋也设法把失传的苏州名菜"甫里鸭"烧了出来，青年人的进步

使杨经理口服心服。

影片通过"小小得月楼"一群青年服务员和进出饭店的各类顾客之间的故事叙述,真切生动地描绘了在改革开放的时代潮流冲击下,普通民众的生活追求和精神面貌所发生的各种变化,既赞颂了生活中的真善美,也揭露和批评了走后门、吃白食等各种不良现象,由此深化了影片的思想主旨,从一个侧面反映了改革开放给社会和人们的精神面貌带来的显著变化;不仅让广大观众在笑声中获得了审美娱乐的享受,而且也受到了一定的教育和启迪。

影片在改编时保留了苏州滑稽戏剧目的精髓和特色,故事情节较集中,矛盾冲突有一定的社会文化内涵,主要人物形象的性格较为鲜明,喜剧技巧的运用也较为生活化。同时,该片不仅人物对白采用了苏州话,吴侬软语使影片更好地凸显了地域特色,而且其音乐和插曲也具有江南文化色彩。另外,影片编导也注重发挥电影艺术的特长,一方面通过镜头转换对苏州的"寒山寺"等人文景观进行了一定的艺术表现,另一方面则运用特写镜头对"苏邦菜"的色香味进行了一些艺术渲染,由此很好地增强了影片的艺术感染力。演员的表演虽然仍有一些舞台化的痕迹,但从总体上来说,还是较好地完成了各种不同人物形象的塑造。由于影片艺术特色鲜明,所以上映后受到了广大观众的喜爱和欢迎,曾成为该年度最卖座的十部国产影片之一。

该片导演卢萍是上影厂的一位女导演,其创作关注社会现实,艺术风格细腻生动。她导演拍摄的其他故事片还有《毛脚媳妇》《车队从城市经过》《没有爸爸的村庄》《阿福哥的桃花运》等,均获得了不错的社会评价。

总之,作为一部具有江南文化特色、独具艺术韵味的生活喜剧片,《小小得月楼》的改编拍摄既为国产喜剧片创作增添了新品种,也为各类戏剧的电影改编提供了一些有益的经验。

(此文原载《红蔓》2019 年第 5 期)

# 第三辑
## 致辞与访谈

# 进一步深化《三国志》的学术研究
## ——在"《三国志》研究国际学术研讨会"上的致辞

各位来宾、各位专家学者:

大家好!金秋时节,由复旦大学古籍所和复旦大学《三国志》整理研究中心联合主办的"《三国志》研究国际学术研讨会"在复旦大学顺利召开了,我谨代表复旦大学中文系,对出席这次学术盛会的海内外专家学者表示热烈欢迎!对这次会议的顺利召开表示诚挚的祝贺!我的专业虽然不是从事《三国志》研究,但有机会参加这次会议,也获得了一个很好的学习机会,对于我来说是一件十分高兴的事情,在此要感谢复旦大学《三国志》整理研究中心主任吴金华教授的盛情邀请。

众所周知,《三国志》在史学、文学等方面都具有重要价值,历代对其研究者不乏其人,到清代涌现出了不少研究成果和知名学者,为后世提供和积累了一批有价值的研究资料。20 世纪以来,从事《三国志》研究的学者在辩证地继承前人已有的学术成果和学术传统的同时,又不断开拓了新的研究领域,并挖掘出了一些新的史料,取得了一批新的研究成果。在史学、文学、哲学、历史地理学、文献学、汉语言文字学等各个领域,都有一些学者对《三国志》开展了专门研究,从而使其研究呈现出多元化的特点。进入 21 世纪以后,此项研究也面临着新的任务和挑战,回顾以往的研究历程和研究成果,我们如何在新世纪、新时代所提供的新条件下对《三国志》开展更深入、更广泛的研究?如何才能取得更多、更好的学术成果?这是需要所有从事《三国志》研究的学者认真思考并付诸实践的一个问题。这次学术研讨会正是在这样的情况下召开的,来自海内外的专家学者聚集一堂,群贤毕至,百家争鸣,力求为新世纪《三国志》研究的深入发展开一个好头。

我借此机会也向外校前来参会的各位专家学者简单介绍一下复旦大学古籍

所和新成立的复旦大学《三国志》整理研究中心的一些基本情况,使大家对这两个研究机构有更多的了解。复旦大学古籍所在国内外享有盛名,目前共有专职研究人员14人,其中正教授6人、副教授6人、讲师2人。古籍所所长章培恒先生曾担任过复旦大学中文系系主任,现为国务院学科评议组成员、教育部全国高校古籍整理研究工作委员会第一副主任、教育部人文社科重点研究基地复旦大学中国古代文学研究中心主任、国家级有突出贡献的中青年专家、复旦大学杰出教授、博士生导师,在他的带领下,复旦大学古籍所出色地完成了许多科研任务,在学科建设、人才培养和科学研究等方面都取得了显著成绩。

新近成立的复旦大学《三国志》整理研究中心,由古籍所汉语言文字学博士生导师、教育部全国高校古籍整理研究工作委员会委员、国家级有突出贡献的中青年专家吴金华教授担任主任,他在《三国志》研究领域已经取得了显著成绩。例如,由他负责校点的岳麓本《三国志》,近年来已先后印行了8次达18万册之多,并受到同行专家的推重;2002年新出版的修订本,几个月内已重印了两次,产生了较大影响。同时,吴金华教授近3年来指导的7名汉语史和古文献专业的博士生与硕士生,均以《三国志》为研究对象分别撰写了博士论文和硕士论文,这些论文也都得到了同行专家的认可和好评。目前,该中心已拥有一支老中青相结合的研究队伍,其中专职研究人员5人,兼职研究人员多人。建设好研究中心的数据库,推出系列性的学术研究成果是该中心的建设目标。该中心已推出和即将推出的学术成果有:《三国志丛考》《三国志新索引》《三国志大辞典》《三国志》详注、《三国志》全译、《三国志语言研究》等。同时,近年来该中心研究人员已相继在《文史》《文献》《中华文史论丛》《中国史研究》等文献学的权威期刊和核心期刊上发表了近20篇论文;在《中国语文》《古汉语研究》《语言研究》等语言学权威期刊和核心期刊上发表了10余篇论文。

尽管复旦大学古籍所和复旦大学《三国志》整理研究中心在《三国志》的整理研究方面已经取得了较显著的成绩,但是,若要进一步深化《三国志》的研究,并不断有更多高质量的学术研究成果问世,就需要寻求多方面的合作;只有与海内外各个学科和各个领域的专家学者通力合作,才能在《三国志》的研究领域取得更大的成绩。今天,40多位海内外研究《三国志》的专家学者聚集一堂,在此举行"《三国志》研究国际学术研讨会",希望各位专家学者能各抒己见、畅所欲言、交流信息,并对复旦大学《三国志》整理研究中心的各项工作提出宝贵的意见和建议,以利于将《三国志》的学术研究工作推向纵深,为弘扬优秀的传统文化作出

更大的贡献!

最后,预祝这次会议圆满成功!

谢谢大家!

(此文为作者于 2002 年 10 月 31 日在复旦大学古籍所和复旦大学《三国志》整理研究中心联合主办的"《三国志》研究国际学术研讨会"开幕式上的致辞)

# 努力奋斗才能梦想成真

——在电影《大魔术师》剧组走进复旦校园交流会上的致辞

各位来宾、各位同学：

大家晚上好！由博纳影业集团、英皇电影公司、复旦大学电影艺术研究中心和复旦大学学生会联合举办的电影《大魔术师》剧组走进复旦、"梦想成真"同学交流会今晚在相辉堂隆重举行。首先，请允许我代表主办单位，对积极参加这次活动的各位来宾和热情的同学们表示热烈欢迎！同时，也代表复旦两家主办单位，对博纳影业集团和英皇电影公司的有关工作人员为这次活动所付出的辛劳表示诚挚的谢意！对出席今晚交流会的著名导演尔冬升先生和著名演员梁朝伟先生、刘青云先生莅临复旦大学表示最热烈的欢迎！

对于大家来说，尔冬升、梁朝伟和刘青云的名字可谓非常熟悉、如雷贯耳；因为我们早已看过他们导演或主演的许多优秀影片，早已熟悉了他们在银幕上塑造的各类颇具特色的人物形象。其中无论是尔冬升导演的《新不了情》《忘不了》《枪王之王》，还是梁朝伟主演的《重庆森林》《花样年华》《无间道》，抑或是刘青云主演的《高度戒备》《我要成名》《窃听风云》等，都是香港电影史乃至华语电影史上的优秀作品。这些影片让我们从中既获得了审美享受和娱乐快感，也获得了不少人生感悟和思想启迪，并领略到他们在电影艺术上的精湛技艺和独特风格。尔冬升曾获得香港电影金像奖最佳导演奖，梁朝伟曾多次获得香港电影金像奖和台湾电影金马奖的"影帝"桂冠，刘青云也曾获得香港电影金像奖最佳男主角奖。如今，他们是华语电影界最有影响力的导演和演员。

然而，他们在艺术道路上的成功同样付出了艰苦的努力，他们的成才之路并不是一帆风顺的，而是通过在电影艺术创作中兢兢业业、不断探索和不断创新才最终实现了自己的梦想。今天，他们来到复旦大学与同学们进行交流座谈，我相

信他们的从影经历和人生感悟一定会给大家不少有益的启迪。每个人都有自己的梦想，而梦想的实现则需要通过努力奋斗。我相信同学们也能像他们一样，通过努力奋斗使自己的"梦想成真"。

近年来，国产电影的创作生产和电影市场十分繁荣兴旺。2010年国产故事片产量已经达到526部，电影票房突破了100亿元；2011年预计故事片产量会超过560部，票房收入将达到130亿元。虽然这种良好局面的出现有多方面的因素，但其中香港电影人北上开拓大陆电影市场，与大陆电影人精诚合作、共同努力也是其中一个重要因素。由尔冬升导演的这部《大魔术师》影片，主要演员除了梁朝伟和刘青云之外，还有大陆著名演员周迅、闫妮和吴刚等，他们珠联璧合的表演一定会为这部影片增色生辉，也会使这部影片成为今年"贺岁片"档期最有影响力和竞争力的影片之一。

同时，我们还应该看到，国产电影创作生产和市场发展的这种良好局面，也与广大观众（特别是青年观众）对国产电影的大力支持是分不开的。我相信在座的同学们也会一如既往地关心和支持国产电影的创作发展，从而尽早使我国完成从电影大国向电影强国的发展转变。

总之，今晚的活动是一次非常有意义的创作者与观众的见面交流活动，预祝这次活动圆满成功！在此，让我们以热烈的掌声欢迎尔冬升、梁朝伟和刘青云诸位先生跟大家见面交流座谈。

谢谢大家！

（此文为作者于2011年11月10日在"《大魔术师》剧组走进复旦——梦想成真同学交流会"上的致辞）

# 不断从生活中汲取营养

## ——著名影视音乐家黄准访谈录

时间：2013年11月6日上午，12月27日下午
地点：黄准家卧室，华东医院2号楼13层医生办公室
受访人：黄准
采访人：周斌

周：您好，黄准老师。我在完成了张瑞芳、仲星火两位老师的评传以后，上海市文联又交给我一项新的任务，就是替您写一部评传。所以今天前来采访您，了解一些具体情况。

黄：好的，你辛苦了。

周：您在2010年已经出版了一部自传《向前进！向前进！——我的自传》，所以要再写一部不太一样的评传，还是有难度的；既需要发掘一些新的史料，也需要在叙事形式上有一些新意。

黄：你需要一些什么新的史料，我尽量提供。

周：我先了解一下您的家庭情况。您在自传中提到你的父亲出身于一个败落的官宦人家，具体是什么样的家庭，您还有印象吗？

黄：具体的家庭情况我不太清楚，因为我从来没有去过，祖父长什么样我都不知道，败落到什么程度我也不知道。

周：您长大后没有具体了解过家庭情况吗？

黄：没有。因为我对这个家庭一点感情也没有，什么都不想知道。

周：您后来到黄岩去过吗？

黄：后来他们说了，你一定要去看一看黄岩，所以我就去了。过去住的地方我也去看过，已经很破落了，因为后人都住在城里，农场的房子没有了。我去看

过一家,都是很破的房子。

周:您家祖上做过什么官,为什么会破落呢? 都不太清楚吗?

黄:都不清楚。

周:家族里的家谱后来是否有人修过?

黄:因为我对这个家庭根本不想了解,没感情到这个程度,所以也不知道是否有家谱。

周:您父亲在保定军官学校毕业以后,他在国民党部队里面担任什么职务?

黄:好像是当军需官。

周:他到苏州当军需官之后,是否有所升迁呢? 是否被提拔过?

黄:好像没有。

周:我看您在《自传》中写他没有一直在苏州工作,还去过其他地方。

黄:是的,我们家后来就是整天跟着他跑。那时候我很小,他到底做什么事我都不知道。我跟父亲在一起生活大概只到8岁,8岁之后就再也没见过他。

周:他是50岁去世的?

黄:是的。他去世的时候我也不知道。

周:您8岁之前和父亲相处的日子,还有什么较深刻的印象吗?

黄:没有什么印象。

周:他对您的人生,比如思想、感情等方面有什么影响吗?

黄:没有什么影响。

周:祖母对您有什么影响吗?

黄:更没有什么影响了,我只知道她很凶。

周:祖母比较歧视您,是吗? 因为她想要一个孙子。

黄:是的,而且她还歧视我妈妈。

周:您跟姐姐的年龄相差几岁?

黄:相差8岁。

周:您跟姐姐的关系很好?

黄:我跟姐姐的关系特别好,她从小就开始照顾我,等于是我的引路人。

周:您书中还写到您的姐夫,姐夫叫什么名字?

黄:他叫邵公文,很早就参加了中国共产党。

周:他后来在党内担任什么职务呢?

黄:他在党内做什么工作我不清楚,因为我当时根本不知道他是共产党员,

后来才知道的。他好像是一个领导,在贵州他是生活书店的经理,但是整个地下党都是由生活书店领导的,他大概就是幕后最大的一个领导吧。

周:您姐姐什么时候入党的?

黄:不知道,因为我当时太小了。

周:姐姐在思想上给您什么影响?

黄:她给我的影响蛮大的,因为我一直都跟着她。那时候主要是抗日,她给我讲她自己的抗日经历,讲国民党政府怎么不许学生抗日和游行,讲日本人是怎么打进来的,怎么在中国烧杀抢掠等,总之给我宣传抗日的思想。但当时我对共产党还是不太了解,因为她不可能正面跟我讲共产党的有关情况,是要保密的。

周:后来你们因为一起参加学生运动,一起被捕关在监狱里,是吗?

黄:后来是我一个人被捕,我们家里就我一个人被捕了。

周:您在监狱里认识其他人吗?在后来的人生当中对您产生影响的人?

黄:没有。我后来是一个人到延安去的。

周:您最初对音乐的爱好是因为听姐姐唱了一首歌?

黄:对,就是那首《我的家在松花江上》。

周:从此您就开始对歌曲和音乐产生了一种爱好,是吗?

黄:是的。

周:此后您在这方面有没有其他更多的想法?例如,想学习和钻研一点音乐方面的知识?

黄:后来我就是想要唱歌。我小时候唱歌唱得很好,就想以后当歌唱演员。那时候去延安,姐姐就给我写了介绍信,把我介绍给鲁艺的一个工作人员,于是我就进了鲁艺。

周:您在鲁艺的时候,最初是在戏剧系学习?

黄:对,在戏剧系。因为当时戏剧系需要小演员,所以就把我招进去了。但后来我演戏演不好,容易笑场,人家老笑我。我看着戏里那些演员的样子很可爱,我就笑,进不了戏。后来我就转到音乐系学习了。

周:这样您就成为冼星海的学生了,您跟冼星海学习了大约一年时间?

黄:是的,虽然只有一年时间,但学到了很多东西,受他现实主义创作思想的影响很大。具体来说就是要深入生活,用音乐去表现生活。

周:后来又在音乐系待了一年?

黄:是的,第3期毕业了以后又转入第4期,第4期后来就搞秧歌运动了。

周：第 4 期是谁负责的呢？

黄：是李焕之或者是吕骥，好像是李焕之。

周：在第 4 期的时候，在音乐方面是否有更深入的学习或者提高吗？

黄：第 4 期后来认为在办学路线上有错误，因为着重搞提高了，前几期好像都是以抗战为内容，没有专业。后来因为第 4 期从国统区来了很多专家，觉得太大众化了，就应该搞提高，这样就转变了方向。我记得第 4 期主要学的是声乐。

周：我看您在书里写道，当时鲁艺发生了一些变化，专业化的程度在提高，老百姓不喜欢了，演一些名剧啊、西洋的声乐……好像后来《延安文艺座谈会上的讲话》对此也提出了一些批评，是吗？但是，你在这个阶段受到了比较系统和正规的音乐教育，视听、练耳、作曲、和声等知识都学了？

黄：对，很简单地学了一些。

周：是否在音乐专业上比第 3 期提高了一步？

黄：对，这些专业知识与以后的音乐创作有很大的关系。

周：冼星海老师主要是现实主义的创作方法给了您一个很好的基础，到了第 4 期，实际上在专业训练上又得到了进一步提高。

黄：是的，等于进行了音乐专业化的训练。原来可能群众性的东西多一点。

周：您作为鲁艺最小的学生，在学校里也结识了很多文艺工作者，后来对您影响比较大的有哪些人？

黄：其实后来搞专业的主要是我，另外能够搞出一些大作品来的人不多。我不客气地说，在音乐创作成就上，我后来比较突出。在鲁艺没有什么创作，所以互相也没有什么影响。在鲁艺也没有演唱机会，演唱的主要是冼星海和吕骥的作品，学生的作品都没有拿出来演唱。

周：您跟李焕之的交往是从延安鲁艺时期就开始了？

黄：我跟李焕之的交往主要是因为他夫人李群的关系，我跟她是好朋友，年纪也差不多。我一直把李焕之当作自己的老师，他比我年纪大，他在作曲系教乐理课。

周：您当时入党的时候实际年龄是几岁？

黄：当时是 15 岁，因为我那时候年纪太小，所以一直是预备党员，不能转正。

周：您是 1942 年 5 月入党的，后来才转为正式党员。转正的具体时间还记得吗？入党宣誓是 15 岁，还是 18 岁？

黄：15 岁宣誓，18 岁通知我转正。

周：领誓人是谁？

黄：是支部书记程迈，一位女同志。后来她怎么牺牲的我不知道，那时候我已经离开鲁艺了。

周：您曾经受到苏联文学的影响，对吗？

黄：当时因为认识几个文学系的学员，像冯牧，还有我们音乐系的陈紫，他是冯牧的好朋友，他们经常在一起谈苏联文学，因为我跟他们比较接近，所以就受他们的影响较大，也喜欢文学。

周：苏联文学对您后来的文艺创作有些什么影响？

黄：苏联文学作品使我的艺术视野比较开阔，不光是局限在几个音符里，让我有很多丰富的艺术想象。

周：那么中国文学呢？

黄：我10岁就看《红楼梦》了，书是我爸爸的。虽然他是军官，但他是文官，所以他还是有一些文学修养的。给我印象比较深的是《红楼梦》，其他古典文学小说也都看过一些。后来到贵州之后，在生活书店看了很多苏联小说。

周：中国的新文学作品您读过哪些？

黄：我看得不多，主要阅读的是苏联文学和古典文学作品。鲁迅的作品我一直看，但不太懂。

周：您第一任丈夫吴梦滨是搞摄影的？

黄：他开始是演员，我们认识的时候他是演员。后来因为他喜欢摄影，所以就去搞摄影了。

周：你们的爱情基础牢固吗？

黄：不牢固。就是因为我们当时一起在秧歌队里，大家比较年轻，也很单纯，他又很会照顾我，所以我们就结婚了。后来分手的主要原因是大家没有感情基础，而且互相都有另外喜欢的人了。

周：您跟他有过孩子，是吗？

黄：我们生过两个孩子，现在一个孩子在西安，另一个孩子在北京，他们都生活得很好。

周：您从事电影音乐创作是从东北电影制片厂开始的？

黄：是的，当时去东影厂也是跟着吴梦滨一起去的，因为他喜欢电影，又是东北人。我们开始在大连文工团演戏、唱歌。东影厂刚成立，他就要去，我属于家属跟着去的。到了那里没事干，也不会拍片子，自己想唱歌，但没有机会。后

来过春节的时候开联欢会,我就写了一首女声二重唱的歌曲,和另外一个女同志一起上台演唱了这首歌。这是我创作的第一首歌,当时只是想表现一下自己的声乐才华,唱完也没把它当回事。谁知却受到了厂长袁牧之和艺术处长陈波儿对我作曲才能的关注,正好厂里在拍摄一部短故事片《留下他打老蒋》,于是他们便找我谈话,让我担任这部影片的作曲。我没有思想准备,开始不愿意承担这项任务,后来经过多次谈话,我才服从组织决定为这部片子作曲。《留下他打老蒋》虽然是一部短故事片,但主题歌的分量很重。我因为第一次正式作曲,所以很紧张。当时陈波儿给了我很多帮助,尽管她不懂音乐,但是艺术修养比较高,听得歌也比较多;所以我写一遍就唱给她听一遍,她就帮我提意见,她一次一次地给我提意见,我便根据她的意见进行修改。我记得中间有几句还是她帮我出的主意,真没有想到,这部电影放映以后,这首插曲就在全东北流行了。

周:这首插曲叫什么名字?

黄:《军爱民,民拥军》,这首歌一下子就流行了。不仅在东北地区,而且在其他解放区也有很多人传唱这首歌。这首歌的成功使我脱不了身,接下来组织上就叫我搞作曲了。我原本想等完成这部影片的作曲任务后还可以再回到声乐岗位上,谁知道后来把我调到作曲部去了,这样就改变了我的志趣,从此开始了专业作曲生涯。后来到北影厂,组织上也完全把我当专业作曲家,让我创作了很多纪录片的音乐,实际上很多地方我都不懂啊,一些配器等我根本就没学过,当年在鲁艺的时候也没有这个课程,我只好在创作实践中边学习边摸索。

周:是否可以说袁牧之和陈波儿是发现您电影作曲才能的伯乐?您和他们在延安时期就认识吗?

黄:在延安时并不认识他们,到了东影厂以后才认识的。

周:后来您跟他们还有什么交往吗?

黄:离开东影厂以后就没有什么交往了。因为他们一直当领导,而我是一个普通的音乐工作者,所以也没有去看他们。

周:您觉得电影音乐创作跟一般的歌曲创作有什么异同?

黄:不一样。一般的歌曲创作完全根据歌词,而歌词也是词作者想写什么就写什么。我不会写歌词,但我可以挑选歌词,然后再谱曲。电影歌曲是要服从电影剧情和电影人物的需要,要符合人物感情和人物性格以及客观环境的需要,是完全表现电影内容的,不是作曲者可以自由创作的。

周：您是根据电影剧本来作曲的,还是拍好影片以后看着片子来作曲的?

黄：先根据电影剧本有一个初步构思,然后影片拍好以后再根据片子的长度和电影情节的发展来作曲的。

周：曲子最终完成后给导演听,如果导演满意了就把音乐、插曲与影片合在一起,是不是这样一个创作过程?

黄：对的,是这样。

周：一部电影中的插曲,是导演要求您写的,还是您自己根据影片内容需要提出来要写的?

黄：两种情况都有。有时候剧本里已经有歌词了,我就根据歌词来谱曲;有时候导演要我写一首插曲,我就写;有的时候是我自己提出来的,几种情况都有。

周：您认为哪一种情况创作起来更顺手呢?

黄：都可以,都能够写好。

周：影片《红色娘子军》里的"连歌"是您自己提出来要写的吗?

黄：电影剧本里有歌词,是由我作曲的。但歌词本来只有4句,我把它变成了8句,这样更完整了。

周：您自从开始电影音乐创作以后,曾和许多著名导演合作过,我们可以逐个谈谈合作情况,以及艺术创作的认识与评价。首先是史东山导演,您曾为他的《新儿女英雄传》作曲,您还能回忆起当时与他合作的情景吗?

黄：史东山导演对作曲的要求很宽松,所以我的创作很自由。

周：随您怎么写都可以吗?

黄：我觉得他对我特别宽松,其实我当时还很幼稚,但他对我的作曲很满意。

周：与史东山导演合作后,还有其他合作吗?

黄：完成了与史东山导演的合作后,我就调到上影厂工作了,先是搞动画片作曲,与特伟导演合作了动画片《小猫钓鱼》。

周：《小猫钓鱼》是您第一次为动画片作曲吗?

黄：是的。

周：为动画片作曲和为故事片作曲又有什么不同呢?

黄：很不一样。为动画片作曲时,每个声音都要服从影片内容的需要,要完全配合情节的发展。故事片则不需要如此,有时候描写人物感情的部分就可以自由一点,可以有所发挥。

周：动画片音乐要很好地配合影片的动作节奏，对吗？

黄：是的。

周：现在来看《小猫钓鱼》的音乐，您是否比较满意？这部影片有一首插曲《劳动最光荣》，至今还很流行。

黄：是的，现在仍然很流行的一首歌。后来我和特伟导演还合作了一部动画片《好朋友》。

周：您为什么在《自传》里称张骏祥导演为"霸王导演"呢？

黄：因为那时大家都怕他，特别是演员更怕他。可能他很严肃，要求也很严格。但他对我很好，我们合作的时候他一点没有"霸王"表现，对我特别宽厚。

周：您跟他首先合作的是影片《淮上人家》，这是一部农村题材影片。当时您为这部影片作曲时是否也要去农村体验生活？您是和摄制组一起下去体验生活的吗？

黄：我是跟张骏祥导演一起去的。

周：这部影片的音乐是否搜集了安徽地方音乐素材融合到您的创作当中？

黄：是的。

周：今天来看这部影片的作曲，您觉得还满意吗？

黄：我觉得很幼稚。那时候不懂。后来和张骏祥还合作了几部影片，如影片《燎原》等。

周：为影片《燎原》作曲时，您是否也去矿山体验生活了？

黄：当然，我还下了矿井呢，当时只有30多岁，身体很好，可以去艰苦的地方。

周：后来您和吴永刚导演合作了故事片《秋翁遇仙记》？这部古代题材的影片在作曲上又有什么不一样呢？

黄：作曲时需要依据古典音乐，表现古典风格，要采用民族乐器。我创作时运用了中西合璧的方式，把中国民族乐器和西洋乐器合在一起，所以当时在音乐上影响较大。本来民族风格要用民族乐器来表现，但我加入了西洋乐器，所以这部片子产生了较大影响。可惜影片放映后不久吴永刚就被打成了"右派"，这部影片也遭禁映了。

周：这部影片的配曲吴永刚导演应该很满意吧？

黄：大家都很满意。

周：这是您在音乐创作中的一个新探索，在为中国古代题材的影片谱曲时，有意识地用一些西洋乐器配乐，用中西结合的方式来表现古代题材和古代人物的情感。此后您与谢晋导演的合作比较多，能否请您讲得具体一点？因为他的影片影响比较大，他在创作上也有自己独特的个性。您跟谢导演第一次合作是什么影片？

黄：是体育片《女篮5号》。他到家里来找我，当时我还不认识他，他大概看了我前面的作品觉得较满意，所以特地来找我。我跟谢晋合作得很好，他很尊重我。如这部影片本来没有插曲，我建议女运动员在火车上唱一首歌，他就接受了这个建议。

周：你为什么建议女运动员在火车上要唱一首歌呢？

黄：因为她们唱的是运动员之歌，这首歌对表现她们的内心世界有好处。

周：歌词是谁写的？

黄：歌词当时是请诗人芦芒写的，他很快就写好了，我也很快谱好了曲，谢晋听了很满意。

周：为体育片作曲时有什么新的要求吗？

黄：主要是把握好节奏，另外要很好地表现运动员的性格。总体来说与其他影片一样，音乐是为表现人物情感和性格服务的。

周：您和谢晋导演合作的第2部影片就是《红色娘子军》了？

黄：《女篮5号》以后又一起筹备拍摄另一部体育片《海内存知己》，可惜因为各种原因后来停拍了。接下来就是合作拍摄了《红色娘子军》。

周：在拍摄《红色娘子军》时，是先给您看电影剧本的吗？

黄：是的。

周：看了剧本以后您是怎么想的？

黄：电影剧本的故事情节很有传奇色彩，主要人物性格也很突出，我看了以后非常激动，有很强烈的创作冲动。

周：剧本是梁信编剧的？

黄：是的，后来我们跟梁信一起去海南岛采风，并观看了琼剧《红色娘子军》。

周：你们到海南采风时，您有些什么创作灵感？

黄：我对琼剧非常有兴趣，觉得它的音乐很有特色。我后来创作时就采用了琼剧的音调，注重把它的精华和特点吸收进来。

周：当时你们到海南去了几次？

黄：先后去了3次。

周：前年我们在海南开会的时候，祝希娟还带我们去找当年拍摄《红色娘子军》时的那棵大榕树，以及当时摄制组住宿的地方，可惜年代久远了，变化太大，所以没有找到。当时拍摄这部影片时条件是否很艰苦？

黄：是的，我有一次还住在树洞里头。

周：您在海南采风时，是否也接触了一些红色娘子军的原型人物？

黄：当时找了五六个当年红色娘子军的队员，她们在影片拍摄时一直跟着我们，当顾问。

周：您在创作过程中如果跟导演发生了矛盾，该怎么办？

黄：我在创作过程中跟有的导演发生过矛盾，但跟多数导演没有发生什么矛盾。例如，我跟谢晋多次合作就从来没有发生过矛盾。

周：您跟谢晋导演合作比较多，您在音乐上的追求跟他在艺术上的追求是比较吻合的，是吗？因此大家合作起来就比较默契。

黄：对，我跟谢晋很有默契，我们两人在创作中从来没有发生过矛盾冲突。我们一共合作了5部影片，在合作过程中没有吵过一次架。

周：您跟谢晋导演的年纪谁大一点？

黄：谢晋比我大两三岁吧。

周：您在自传中曾说，您跟第2代导演、第3代导演、第4代导演都有合作，这几代导演您合作下来后觉得他们在创作中有什么相同的地方，又有哪些不同的地方呢？

黄：从我跟他们合作的过程来看，除了个别导演之外，这几代导演在创作中都很宽容，对作曲较为尊重。

周：与第2代导演和第3代导演相比，第4代导演属于比较年轻的一代导演，您应该是80年代开始跟他们合作的吧？

黄：是的，曾合作过的导演有黄蜀芹、宋崇等。我跟宋崇合作的较多，跟他很谈得来；跟黄蜀芹的合作也还可以，在创作中都没有发生过争论。

周：您跟黄蜀芹导演合作拍摄过什么影片？

黄：合作拍摄过影片《青春万岁》。

周：是根据王蒙的小说改编的一部青春片。宋崇导演当时拍摄较多的影片是娱乐片吧？

黄：是的，与他合作拍摄过惊险片《滴水观音》等。

周：商业性较强的故事片与艺术性较强的故事片相比较，在音乐创作上有

什么特殊要求？

黄：当时创作音乐时并没有考虑影片的商业性问题，只考虑到惊险片的特性，音乐方面带一点惊险的感觉，但总体来看音乐该优美的地方还是优美，旋律性强的地方还是旋律性强。但是要注意突出惊险片的特点，音乐的节奏性较强，声音有时候可以有一些不是很谐和的，比较尖锐、刺激性的。我第一次为惊险片谱曲，结果好像还可以。

周：您和上影厂一部分电影工作者是从解放区来的，而上影厂还有较多的电影工作者解放前就在上海拍电影了，我们通常讲一部分来自解放区，一部分来自国统区。您到上影厂以后，跟来自国统区的电影艺术家合作时有没有感觉到什么不太一样的地方？

黄：其实我到了上影厂以后，主要是跟来自国统区的导演进行合作，来自解放区的导演，只跟天然、傅超武分别合作过一部影片，其他影片都是跟来自国统区的张骏祥、吴永刚、谢晋等导演合作的，我跟他们的关系都很好。所以在"文化大革命"中批判我时，说我和这些人关系搞得太好了。

周：他们对您比较尊重是因为您是从延安来的老革命呢，还是业务上很有成就？

黄：我认为主要是业务上的原因，延安来的并没有什么明显的标志性。

周：20世纪50年代和60年代政治运动很多，像您这样从延安来的共产党员，在当时的政治环境下应该处境比较优越，他们是否在这方面有一些想法？

黄：我在创作中跟他们合作得很好，我对这些导演很尊重，他们也很尊重我。

周：50年代初对影片《武训传》进行批判后，很多电影工作者的创作心态不是很好，生怕在创作过程中犯错误、受批评，这种谨小慎微的心态在当时的创作中有没有一些具体表现？

黄：我好像没有这种心态，因为当时批判影片《武训传》跟我没有什么关系。

周：那些来自国统区的电影工作者呢？

黄：当时主要是一批年龄老一点的人有一些思想负担，像谢晋等年纪较轻的导演就没有牵涉其中。

周：您在"文革"期间曾跟谢晋导演合拍过影片《春苗》，这部影片的主要内容是"四人帮"搞的那一套，所谓政治上要夺权，要斗走资派等，当时你参加这部影片创作时受到什么影响吗？

黄：《春苗》这部影片我接触得较早，开始名叫《赤脚医生》，后来才改名为《春苗》。当时我从"五七"干校调回来后就被派到评弹团工作，一方面参加他们的运动，一方面学习创作。组织上调我到那里目的也没有明确跟我讲过，就是把我调过去了。去了以后也没有叫我作曲，于是我就自己学习评弹艺术，熟悉评弹创作，正好团里也在搞运动，我也参加了。在评弹团工作了大概半年时间，又把我调出来了，去参加话剧《赤脚医生》的创作。到了《赤脚医生》创作组以后，觉得组里气氛不对，有几个人老是想批我，他们让我写一个赤脚医生的歌，写了以后又叫我唱给他们听，听了以后就批判我，说这首歌宣扬了"小资产阶级情调"，一下子把帽子扣上来。这部话剧的导演好像是梁廷铎，后来改编成电影的时候才把谢晋调去，电影改名叫《春苗》。

周：您在《自传》里涉及"文化大革命"的时候虽然有一段内容，但反映当时的情况还比较少，能否再补充一些新的内容吗？

黄：我在《自传》里关于"文化大革命"的内容之所以写得不多，是因为我不知道自己在"文化大革命"当中是什么身份，是不是属于"逍遥派"？当时造反派也批判我，主要是因为我和谢晋、桑弧等一批导演走得很近。

周：当时批判您，是否跟您小时候曾经被捕也有关系？

黄：有一点关系，他们的逻辑就是：从监狱里放出来的人一定是写过悔过书的，一定是出卖过同志的。

周：但那时候您还很小，只有12岁。

黄：就是，国民党当局觉得抓我没有用，就把我放出来了。

周：可能是您在创作上与一些老导演接触较多。

黄：主要是我跟"五花社"（由石挥、徐昌霖、白沉、沈寂、谢晋等人组成）几个编导的关系都很好，此外还与像叶明、桑弧等导演也走得比较近。后来桑弧拍得片子较少，很遗憾，我一直想与他合作，可惜没有合作成。

周："文革"一开始您就受批判吗？

黄："文革"刚开始的时候，贴了我很多大字报，当时我不知道，因为我们去川沙县农村参加"四清"运动了。后来别人告诉我，说在厂里看到我很多大字报，我才知道。其内容一个是因为与"五花社"成员的关系，另一个是因为我平常穿衣服爱打扮。再后来我从农村回来以后就进了"羊棚"。

周：哦，是把你们关进了"羊棚"，不是"牛棚"？"羊棚"跟"牛棚"有什么差别呢？

黄：所谓"羊棚"就是自由一点，可以回家。而且实际上还是"逍遥派"，整天没事，大家聚在一起聊天，有些女同事还纳鞋底、打毛线。

周：您后来到奉贤"五七"干校去了吗？

黄：我到奉贤"五七"干校去过几个月，时间很短，就被调到评弹团去了，我始终没有被关进"牛棚"。

周：您在干校期间主要干一些什么活？

黄：我劳动时挑过大粪，只能挑半桶，因为我人比较矮，力气小。

周：您当时跟哪些人在一起劳动？

黄：我记得好像有导演王杰、顾而已等人，顾而已后来自杀了。

周：当时您和张瑞芳老师是否在一起？

黄：没有在一起。因为张瑞芳是海燕厂的，我是天马厂的，天马厂和海燕厂的人员还是分开的。

周：我记得上影厂从1957年分为三个故事片厂，即天马厂、海燕厂和江南厂；1960年后江南厂的建制撤销了，上海就剩天马厂和海燕厂两个故事片厂。

黄：是的。

周：您除了给电影配乐之外，其他方面还创作过什么作品？

黄：还创作了一些歌曲。我这个人创作的主动性不是很强，老是等别人来找我，我才写。平常写歌曲的创作欲望不是很强烈。

周：为什么没有创作歌曲的积极性呢？

黄：因为写了歌曲以后发表的阵地少，只有一本音乐方面的小册子，我难得有一首歌曲在上面发表，所以就写得少。更何况写了歌曲还要有人唱，没有人唱就很难传播出去。我因为在电影厂工作，搞电影配乐比较多，创作任务也较繁重，所以歌曲创作就比较少。

周：在歌曲创作方面，您最满意的是什么作品？

黄：还是影片《红色娘子军》的插曲《娘子军连歌》。

周：您觉得为什么这首歌流传这么广泛呢？它在音乐上有哪些特点呢？

黄：我也不知道为什么流传那么广泛，后来我自己也做过一些分析，大概有几方面的原因：首先是这首歌旋律较简单，结构也很特别。作为一首短歌，技术上很严谨，主题始终贯穿在歌曲里面。其次是这首歌节奏感强，单纯的旋律，情绪有的时候有点压抑，有的时候又很悲壮。电影剧本里曾反复出现了3次，影片拍摄过程中又增加了一次，后来上影厂领导又建议再增加一次，所以在影片里出

现了5次。由于这部影片产生了很大影响,再加上歌曲简单易唱,所以就流传广泛,大家都会唱了。

周：除此之外,还有哪些电影插曲您比较满意？流行是一个标准,还有一个是艺术上比较满意,尽管它不是很流行。

黄：还有一首儿童歌曲《劳动最光荣》,这是动画片《小猫钓鱼》里的插曲,是我刚进上影厂时创作的,这首歌流行的程度也不亚于《娘子军连歌》,它曾获得过全国歌曲比赛三等奖。这首歌一直到现在有些广告里还常用,比较流行。

周：除了电影音乐和歌曲创作之外,您是否还创作过交响乐等其他作品？

黄：交响乐我不敢写,因为我没学过,没进音乐学院学习过。那些正规的、基本的音乐理论我学得不够。写交响乐很复杂,所以我不敢写。电影音乐相对来说群众化一点,在音乐技术上的要求不是那么高,不是那么严,因此与交响乐的创作相比,较为简单。

周：您到上影厂工作以后,在音乐创作方面是否去音乐学院进修过？

黄：我曾经想去进修,当时去上海音乐学院学习音乐,本科要四年,但是我刚刚进去学了3个月,厂里就调我去参加影片《红色娘子军》的创作。我因为参加这部影片的创作就耽误了进修。我当时也有思想斗争,到底是坚持学完呢,还是去写《红色娘子军》的音乐？后来我认为还是应该写影片的音乐,如果我不去写,就没有这样一个作品留下来。以后忙于创作,就没有时间再去进修了。

周：前面我们谈过您和一些导演的合作关系,接下来我们谈谈您和一些音乐家的关系,可以吗？

黄：好的。

周：在中国的前辈音乐家里,您比较喜欢谁的作品？

黄：当然是冼星海的作品。因为在中国流传最广、大家都知道的音乐还是冼星海的作品。我们也唱过黄自的作品,但他是学院派,作品比较严谨,不像冼星海的作品那样随意奔放。我觉得我在这方面受冼星海的影响很大。

周：冼星海是您的老师,您对他很崇拜,对吗？

黄：是的。我在鲁艺主要学习的是声乐,跟冼星海学过一些作曲的基本规律,虽然很简单,但对我影响很大。

周：另一个著名音乐家聂耳呢,对您是否有影响？

黄：聂耳的重要作品就是《义勇军进行曲》,其他作品没有太大影响。

周：那么像陈歌辛等一些流行歌曲的音乐家呢？

黄：陈歌辛对我有一定的影响。我刚到上影厂时，觉得自己乐理知识不够，陈歌辛就很热情地教我，所以后来"文化大革命"期间也作为批判我的一条理由，因为我跟陈歌辛走得较近，还到他们家里去过。陈歌辛乐理知识很丰富，他很热情地教我，我也很努力地学习，当时并没有想到他是来自国统区的，我是来自解放区的，脑子里没有这条线。另外像雷振邦，我也跟他学习。我在鲁艺没怎么学过音乐基础知识，后来能够创作那么多电影音乐作品，我觉得跟自己的好学精神有很大的关系。

周：陈歌辛写的那些歌曲，您喜欢不喜欢？

黄：陈歌辛写的歌有的很好听，而且他写的东西很流畅，但那时候我们已经不唱他创作的歌曲了。

周：贺绿汀也是您的老师吗？

黄：他到过延安1年，在延安期间我们也唱过他的作品。

周：他在上海音乐学院当院长期间，您跟他接触多不多？

黄：接触过。他在延安的时候就是我们的老师，后来大家都在上海工作，有时候我创作的作品还拿到他家里去，请他提意见。

周：贺绿汀的作品对您有没有影响？

黄：说老实话，我走的不是他那条路子。他的作品很严谨，属于正规学院派的作品，我很佩服他。一个很不规则的歌词，他可以按照音乐的曲式很规则地把音乐写出来。我的创作就很自由。

周：创作的过程是否跟作曲家自己的感情抒发和表达有关系？

黄：是的，同时也跟创作习惯以及过去受过的音乐教育有关系。冼星海先有自由的创作，后来进了音乐学院，再受到正规的学院教育；而贺绿汀完全是学院派，所以他的创作像搭房子，一块一块很规矩，一点都不能错。我们创作的作品比较自由，无法像搭房子那样搭起来。

周：您当时调到上影厂时，王云阶是否在上影厂工作？

黄：是的，他后来调到北影厂去了，再后来他又回到上影厂工作了。他还是德高望重的。

周：您跟他相处如何？

黄：很好啊。

周：您跟吕其明也有过合作？

黄：吕其明比我小5岁，他当时在上影厂的名气还比较小。因为我工作特

别忙,所以就找他合作。我那时候虽然在上影厂工作,但长影厂、珠影厂都来借我去创作,所以很忙,于是我就找他一起创作,我们合作的蛮好。

周:您在音乐创作中向中国古典音乐学习借鉴得多吗?

黄:因为我没有到音乐学院学习过,作曲基本上是自学成才的,所以自从我在东影厂调到作曲组开始专业创作后,就感到自己不深入学习不行了。于是,在东影厂我首先学乐器,因为厂里有很完整的乐队,主要是西洋乐器,我就到乐队一件一件学习乐器的性能,把握其声音特点,学会了在创作时应该如何配置。

周:一般电影配乐主要以西洋乐器为主?

黄:是的。但是也有采用中西合璧的。我就经常在西洋乐器里加一点民族乐器。因为民族乐器有民族乐器的艺术风格,例如《红色娘子军》的音乐里就用了唢呐,那个唢呐只有海南岛有,跟内地的唢呐还不一样,它更粗犷奔放,这样就凸显了地域色彩。

周:我们经常强调艺术创作中要注重民族风格的形成,您在创作中是否有意识地注意这方面的艺术追求?

黄:我很注意这方面的艺术追求,我的音乐作品之所以能得到广大群众的认可,跟我创作时注重吸收民间音乐元素较多有关系,我从一开始写电影音乐就注意这方面的艺术追求了。

周:民间音乐元素是否包括民族乐器和民间的音乐曲调?您是否注重采风?

黄:我很重视采风,这是我创作的一个特点。每当我给一部影片写配乐时,我一定要去采风。我觉得如果不深入生活去感受和体验,就写不出作品来。比如给《燎原》写音乐时,我就深入到煤矿里去熟悉生活。生活中有很丰富的民间音乐,要把民间曲调吸收过来。又如,像《红色娘子军》的音乐就吸收了海南岛的民间曲调。我下去就是两个目的:一是深入生活,把握人物的个性特点和精神气质;二是学习借鉴民歌曲调。所以我的任务较重,每次下去都要另外找时间,请当地音乐人组织一些民间歌手座谈访问,这样的活动是单独进行的。

周:您给《杜十娘》等古典题材的影片配乐时,是否在乐器运用和音乐的旋律等方面更加注意民族特点?

黄:《杜十娘》我采用了京剧的曲牌,因为《杜十娘》没有明显的地域性,不像有的电影有较鲜明的地方特点;所以我更多地注意吸收昆曲、京戏等传统音乐。这种属于中华民族典型的音调,一听就是民族的东西。

周：那么现代题材的电影音乐是不是更多地学习借鉴西方音乐？

黄：对，因为现代题材的作品没有太多明显的特点，我抓不住有明显特点的东西，就往往以技巧为主，用一般的音调，不带有地方性，以免有局限性。

周：您是否较喜欢西方音乐？

黄：我喜欢听交响乐，过去一直很欣赏柴可夫斯基，最爱听他的音乐作品，因为我觉得他的音乐很抒情。贝多芬的音乐很严肃，也很强烈，我觉得我的气魄不行，学贝多芬较困难；而柴可夫斯基的音乐较抒情，有的段落非常优美，所以我就喜欢他的作品。他们的音乐对我的创作有些影响，特别是柴可夫斯基的作品。我在东影厂的时候，听了很多他的作品。最用功的时候还把他的音乐总谱都抄下来了。西方现代音乐作品我听得比较少。当然，从总体上来看，民族的音乐作品对我的创作影响比较多。

周：我们再谈谈您的家庭生活和艺术创作的关系吧。您的第二位丈夫是画家吕蒙？

黄：是的。

周：吕蒙是画家，您是作曲家，绘画和音乐属于两种艺术样式，你们在一起生活是否互相启发、互相借鉴？

黄：有的。他绘画时，我帮忙研墨，欣赏欣赏，因为我不会画画，也从来没有拿过画笔。他虽然对作曲一窍不通，但是他会欣赏音乐。有时候我写了一首歌后，就先听取他的意见。例如，当时为电视剧《蹉跎岁月》的插曲写音乐时，歌词是导演从云南打电话传过来的。因为当时我不在家，所以是吕蒙帮我记下来的。我回来看了以后，觉得歌词较乱，于是就将歌词重新组织、重新结构。有些作曲者可能就会把自己的名字作为词作者加上去，但是我不习惯这样。歌词到我这里都要改，但是我从来不写上自己的名字。我是作曲嘛，写了也没有意思。

周：那么歌词作者没有意见吗？

黄：绝大多数歌词作者都不会有意见，因为他们知道作曲者总要根据需要进行一些修改和调整。

周：您创作好新的音乐作品或歌曲以后，第一个听众经常是吕蒙？

黄：当然是。他会提一些意见，有些意见也很好，我就根据他的意见进行修改。有时候他很欣赏我的作品，像电视剧《蹉跎岁月》里那首歌，我们两个人都为之感动了，我觉得他蛮能理解我的作品。

周：的确，艺术上有一种通感，绘画跟音乐也很相近，创作的基本规律是相通的。

黄：他过去在部队里也接触过音乐，在部队里唱歌。他说他还写过一首短歌曲呢。

周：所以他在您的音乐创作道路上曾给过您一些帮助？那您对他的绘画会提意见吗？

黄：也会提一些意见，特别是他后来右手瘫痪了，用左手画的时候，我帮过很多忙。帮他磨墨，有的时候帮他压住纸张，使他能顺利画画。

周：您跟吕蒙有几个孩子？

黄：也有两个孩子。

周：您的4个孩子分别从事什么工作？

黄：大儿子学科学的，搞工业研究，后来开公司；第二个女儿插队落户，现在在家带孩子；老三画画，小女儿在大英图书馆工作。

周：上次到您家里访谈时，正在画画的孩子是第几个孩子？他是子承父业了。

黄：他是我的第3个孩子。他画油画，因为一直在国外，没有很好的机会，不像人家那么有名气。他在美国上过美术系，现在就在家里画画。在美国开画廊没有那么容易。

周：在您的几个孩子里，是否有继承您搞音乐作曲的？有没有注重培养？

黄：当时没有条件，社会在动乱中。

周：还有几个孩子工作情况如何？

黄：一个在北京的书店当职工，她插队落户多年，回来后找不到好工作；第2个女孩现在也退休在家了。大孩子学理工科，大学毕业后搞机器什么的，现在也退休了。最小的孩子一直在英国大英图书馆工作，在图书馆搞研究，主要研究印度问题。

周：那您有几个孙子，孙女？

黄：大孩子有2个，第2个孩子有1个，其他两个孩子都是1人1个。他们现在都工作了。我儿子的女儿在美国，外孙女在英国当教师。

周：他们每年都回来看您吗？

黄：孙子辈的回来很少。在北京的女儿身体不好，没办法来。

周：那您身边没有孩子吗？

黄：现在身边一个人也没有。就是英国的女儿和儿子差不多每年来1次。

周：那您觉得孤单吗？

黄：所以就住医院啊。

周：我看您书里的照片，很多是参加上影厂离退休的活动时拍摄的，在您身体好的时候参加的活动还比较多。

黄：是的，现在活动少了。前两年离退休活动搞得蛮好的，去的人也多。现在大家年纪都大了，行动也不方便了。

周：1998年您举办过一个音乐作品研讨会？

黄：是我们上影厂和市委宣传部帮我搞的。

周：您的《自传》里有一些跟李岚清夫妇合影的照片，您跟他们的交往主要是因为音乐吗？

黄：原来我和他们不认识。李岚清退下来以后要写一个有关瞎子阿炳的作品，他大概想找一个人帮他写，他很慎重地进行了挑选，我是经过筛选后被选中的。他先是到上海来开座谈会，叫与会者谈谈对音乐的看法；他找了很多人，张瑞芳、秦怡都去了，上海音乐学院也去了一些人。后来他又到音乐学院开座谈会，最后不知怎么就选上我了。他跟我讲，他有一个歌，让我看看是否可以写曲子，我说好啊，他就把歌词给我，我就写了，写了以后他很满意。那首歌后来在无锡专门演唱过，好像是3年前的一次演唱会。

周：歌名是否叫《张开银幕的翅膀》？是中国国际儿童电影节节歌。

黄：这是后来北京儿童电影学会要我写一个会歌，当时我正好与李岚清在合作。他们问能否请李岚清写个歌词？他答应了，我就谱曲。另外，他们说能否请李岚清题词？于是，李岚清就题写了"张开银幕的翅膀"。

周：你们后来还有交往吗？

黄：今年他搞了一个出版活动，叫我到北京去，我因为身体不好，所以就没有去成。李岚清有很多著作都送给我了。

周：我听说您还为你们社区写了歌？

黄：对，就是最近写的。还得了一个奖。是社区请我写一个湖南街道的歌。最初不知道有这样的比赛，当时他们叫我写我就写了。街道发动群众写的词，后来请一个专业人士改了改，然后再请我作曲。在刚结束不久的上海艺术节上这个歌被选中了，得了二等奖，就在晚会上演唱了。我在这个街道住了这么多年，对社区还是很有感情的，我也愿意参加社区的一些群众性活动。

周：这两年您还有什么创作？

黄：主要是着手整理书稿，今年就没写什么。最近有一个饭店叫"天天渔港"，庆祝成立 30 周年店庆，歌词有了，也来找我谱曲。

周：您是否写一些创作理论方面的总结性文章？

黄：创作方面的总结性文章我写过，还出了几本书。都是很薄的，出版发行的数量也很少。

周：这也是您多年从事音乐创作的经验总结，对其他创作者也是有启发和帮助的。

黄：是的。进行回顾总结对我本人的创作也是有益处的。因为我至少从理论上去思考了一些问题，并对自己的创作实践进行了反思。

周：您在电影作曲时，一般是看了剧本就作曲，还是影片拍好以后再作曲？

黄：作曲是看了剧本之后先酝酿、构思。根据剧本内容来构思音乐，设想在什么地方，或针对什么人物应该安排什么音乐，以及主题音乐怎么设计等；然后再跟导演商量，听取他的意见，这样大概有了一个基本框架。等电影拍好之后，看了片子以后就一段一段写，这时候的创作就很严谨了，要与影片情节发展和人物性格相吻合。

周：这样的创作方法，是否跟创作一首歌曲有较大差别？

黄：完全不一样。写歌曲是很自由的，是个人的独立创作。但电影不是个人的创作，需要各个部门的密切配合；因此电影音乐创作不能根据个人意愿来写，而要根据剧本内容和影片画面来创作。比如音乐风格，平常我写一首歌想怎么写就怎么写；但是电影配曲不行，要根据影片里的人物性格来写，如《红色娘子军》描写了一群争取解放的劳苦妇女，所以音乐就要符合其人物的身份；同时，要表现她们的性格，是坚强的、受过压迫的那种，也带一点忧郁的；跟表现一般的妇女又不一样，具有特殊性。所以，电影音乐创作一定要研究透影片里的主要人物，然后再有针对性地构思有关音乐。

周：好的，通过访谈我也学到了不少音乐知识，耽误了您不少时间，谢谢您！

黄：不客气，应该的。

周：希望您保重身体，祝你健康长寿！

黄：谢谢！

# 深入表现反腐败斗争是文艺家义不容辞的责任

——在"反腐题材影视戏剧创作的现状与前景学术研讨会"上的致辞

各位领导和专家学者：

大家好！由上海影视戏剧理论研究会主办，《电影新作》和《上海艺术评论》杂志社协办，同济大学艺术与传媒学院和同济大学电影研究所承办的"反腐题材影视戏剧创作的现状与前景学术研讨会"今天在同济大学顺利召开了，在此我谨代表上海影视戏剧理论研究会对各位应邀前来参会的嘉宾和专家学者表示热烈欢迎！对各个协办单位和承办单位为此次会议的顺利召开所做的各项工作表示衷心感谢！同时，也非常感谢前来参会的各个媒体的朋友们！

在党的十九大刚刚结束之际，我们组织召开这次研讨会，邀请各位专家学者来深入探讨"反腐题材影视戏剧创作的现状与前景"这样一个话题，无疑具有重要的现实意义。同时，这也是我们研究会结合学科专业学习贯彻十九大精神的一次学术研讨会。众所周知，党的十八大以来，在以习近平总书记为核心的党中央领导下，坚持从严治党，有腐必反，反腐败斗争取得了引人瞩目和令人振奋的显著成绩。由此既充分显示了党中央坚持党要管党、全面从严治党的坚强意志和鲜明态度，也充分体现了党中央将反腐败斗争和党风廉政建设进行到底的坚定决心和大无畏的气概。特别是彻底查处了周永康、薄熙来、徐才厚、郭伯雄、令计划、苏荣、孙政才等一批身居高位的腐败分子的严重违纪案件，无论是对于消除党内隐患、严肃党的纪律、净化党的队伍，还是对于实现中华民族伟大复兴的宏伟目标来说，都具有非常重要的意义。同时，此举也再次证明了中国共产党具有强大的自我净化、自我完善、自我革新和自我提高的强大能力。习近平总书记曾说："人民最痛恨腐败现象，腐败是我们党面临的最大威胁。"的确，腐败现象是

侵入党的健康肌体的毒瘤,从严治党是一场看不见硝烟的战争。而坚持不懈地反对腐败,坚定不移地割除腐败这一毒瘤,坚决打赢反腐败这场正义之战,既是坚持党的性质和党的宗旨之必然要求,也是进一步深化全面从严治党的必然要求。

习近平总书记《在文艺座谈会上的讲话》曾指出:"要坚持以人民为中心的创作导向";他认为:"人民的需要是文艺存在的根本价值所在。能不能搞出优秀作品,最根本的决定于是否能为人民抒写、为人民抒情、为人民抒怀。一切轰动当时、传之后世的文艺作品,反映的都是时代要求和人民心声。"显然,文艺创作只有真实、生动地反映社会生活和人民大众的心声,才能具有生气、活力和魅力,才能赢得人民的喜爱和欢迎,并传之久远。因此,既然"人民最痛恨腐败现象,腐败是我们党面临的最大威胁。"那么,面对这场尖锐复杂的反腐败斗争,文艺家就不应该熟视无睹,而应该用积极的态度和满腔的热情,通过艺术概括和艺术表现来生动、形象地反映这场尖锐复杂的反腐败斗争,并真切、深入地表达自己的看法和评价,以有深度、有温度和有力度的作品来感染民众,并给他们以有益的启迪和教益;同时也为伟大时代留下了难忘的影像记录。

回顾新世纪以来反腐题材影视戏剧的创作状况,由于各种原因,其创作并没有与现实的反腐斗争同步发展,不仅此类题材的作品数量较少,而且产生较大影响,能取得社会效益和经济效益双赢的优秀作品更少。就故事片创作而言,新世纪初根据小说《抉择》改编拍摄的《生死抉择》仍是迄今为止影响最大、口碑和票房双赢的一部优秀影片。此后虽然也有革命历史题材的《黄克功案件》这样的好作品问世,但除此之外,故事片创作在这一题材领域里似乎乏善可陈。相对而言,反腐题材电视剧创作的作品较多,也出现了一些较好的剧作。其中如现实题材剧《国家公诉》《步步紧逼》《高纬度颤栗》《龙年档案》《人民的名义》等一些剧作都曾产生过较大影响。其中特别是今年上半年热播的《人民的名义》,在剧情内容和人物塑造等方面都有一些新的突破,该剧不仅较深入地揭露了官场的腐败现象,而且还描述了"官商勾结""权色交易""懒政不为"等一些敏感内容。该剧播映后产生了很大影响,不仅创造了国产电视剧收视率的新纪录,而且在网络平台上的点击率也突破了210亿。这样一部被媒体和观众定位为大尺度的反腐剧作之所以能得以播出,也显示了党中央反腐败的决心和自信。历史题材剧则有《于成龙》以及当下正在热播的《那年花开月正圆》等。前者较成功地塑造了历史上的廉吏于成龙的艺术形象;后者则在剧情叙述中通过对以贝勒爷(后为王爷)

为首的贪腐集团贪赃枉法、草菅人命等一系列罪行的揭露批判,生动形象地表现了清王朝走向灭亡的必然性。在戏剧创作领域,也有京剧《廉吏于成龙》等一些作品问世。尽管陆续有这些好作品问世,但是从总体上来看,反腐题材影视戏剧创作与现实生活中正在进行的反腐斗争相比,仍有较大差距。可以说,生活比艺术更精彩。造成这种现象的原因当然是多方面的,究其主要原因而言,大致有以下两个方面:

其一是因为当影视戏剧创作面向市场以后,由于投资人和创作者更多地关注和重视作品的经济效益和商业价值,所以在作品的题材、内容等方面,往往注重追求娱乐性,以此来满足观众休闲娱乐的需要。题材严肃,内容沉重,体现了鲜明主流意识形态价值观的反腐剧,就较少获得青睐。

其二是因为表现现实生活的反腐题材影视戏剧作品的剧情内容较为敏感复杂,对有些现象、问题和人物在艺术表现的分寸尺度把握上要求较高,政府主管部门的审查也较为严格,此类作品往往要反复修改才能通过审查;所以投资人和创作者对创作这类作品也会有一定的畏难情绪。

著名电影剧作家、影片《黄克功案件》的编剧王兴东曾说:"反腐没有禁区,而反腐题材的影视作品却出现了误区。当下很多创作者和评论者,也有的主管部门,认为反腐败题材影视作品揭露社会阴暗面太多,会产生负面影响,影响执政党和社会的形象,因此笼罩着审查难以通过的阴影,投资者不敢涉足,即使有责任感的剧作家,面对这场反腐斗争,心潮澎湃、摩拳擦掌,但是看到审查途径的红灯和黄灯,自然就画地为牢,在反腐题材面前望而却步,避而绕行,沉湎于千篇一律的欲望爱情、古装武打、旧作翻拍、抗日雷剧、谍战宫斗等这些不犯忌讳的题材堆里,脱离这场伟大的社会变革所掀起的廉政反腐风暴,采取了隔岸观火的态度。"对此,笔者也有同感,这显然是造成反腐题材影视戏剧创作缺少更多好作品的一个重要原因。

但是,面对现实生活中如火如荼的反腐败斗争,文艺家不能有意回避,不能淡忘了自己应有的责任和义务。鲁迅先生曾说:"文艺是国民精神所发的火光,同时也是引导国民精神的前途的灯火。"为此,深入表现反腐败斗争是文艺家义不容辞的责任,在这方面要多出精品佳作。正如习近平总书记《在文艺工作座谈会上的讲话》中所说:"作家艺术家应该成为时代风气的先觉者、先行者、先倡者,通过更多有筋骨、有道德、有温度的文艺作品,书写和记录人民的伟大实践、时代的进步要求,彰显信仰之美、崇高之美。"

应该看到,尽管党的十八大以来反腐败斗争已经取得了重大胜利,但反腐败斗争形势依然严峻复杂。习近平总书记在党的十九大报告中指出:"当前,反腐败斗争形势依然严峻复杂,巩固压倒性态势、夺取压倒性胜利的决心必须坚如磐石。"因此,必须深入推进反腐败斗争,持续保持高压态势。应该看到,全面从严治党只有进行时,没有完成时。

新时代要有新气象和新作为。对于反腐题材影视戏剧创作和理论批评来说,也同样如此。具体而言,我认为要注重以下几个方面:

第一,就题材选择而言,应做到历史题材和现实题材并重。由于现实题材有些内容较敏感复杂,创作时分寸尺度的把握难度较大,而历史题材的创作则有较大的开拓空间,因此"以史为鉴"是一个很好的创作途径。习近平总书记在中国文联十大、中国作协九大开幕式上的讲话中曾说:"历史是一面镜子,从历史中,我们能够更好地看清世界、参透生活、认识自己;历史也是一位智者,同历史对话,我们能够更好认识过去、把握当下、面向未来。"由此可见,历史题材作品的创作是十分重要的。当然,现实题材的作品也很重要,在创作此类反腐作品时,创作者更要有责任感和使命感,其剧情内容既不能回避矛盾,也不能粉饰现实;既要让观众能够看到反腐的必要性和艰巨性,同时也能够看到时代和社会发展的希望以及未来的光明前景。

第二,创作者在创作中应尽力把大胆的艺术创新精神和严谨的工匠精神有机结合在一起,既要在艺术上大胆探索,要有新创意、新追求、新突破;又要在艺术和制作等方面精益求精,确保高质量、好品质。要避免创作中的"赶潮流""一窝蜂"和粗制滥造等不良倾向,要多出有影响的精品佳作。

第三,应通过创作实践和理论探讨,努力建构具有中国特色的政治片(政治剧)类型。虽然反腐题材作品往往与涉案片(犯罪片)密切相关,但从严格意义上来说,它应该属于政治片(政治剧)类型。《人民的名义》编剧周梅森说该剧是一部政治剧,我认为是比较准确的。大家知道,政治片是一种类型电影,它以现实生活中重大政治事件为题材,一般以真实事件为基础,不太强调情节性,具有较强烈的政治倾向性,影片大都具有政论性质和一定的宣传鼓动作用。在域外各国,这种类型片较成熟,其创作的影片也较多。一般认为,该类型片的成型是从法国导演科斯塔加夫拉斯拍摄的影片《Z》开始的,此后在法国、美国、瑞典、日本、德国、意大利等国,都创作拍摄了一批政治片,其中如日本的《松川事件》、意大利的《警察局长的自白》、美国的《刺杀肯尼迪》《总统班底》等,都曾产生过较大

影响。我国拍摄的《新中国第一大案》《黄克功案件》也是政治片。因此，电视剧类型中也应该有政治剧这一类型。如何建构具有中国特色的政治片（政治剧）这种类型样式，我们还需要通过创作实践和理论探讨使之逐步完善。

第四，应进一步加强对反腐题材影视戏剧创作的理论批评，一方面更好地探索和把握其创作规律，推动其创作的繁荣发展；另一方面也促使广大观众更多地关注和重视这一题材的影视戏剧创作，使之能产生更大的社会影响。总之，通过影视戏剧更深入地表现反腐败斗争是创作者和评论者义不容辞的责任，我们应该共同努力，这也是我们召开这次学术研讨会的基本出发点。

最后，预祝这次研讨会圆满成功！

（此文为作者于2017年10月29日在上海影视戏剧理论研究会主办、同济大学艺术与传媒学院和同济大学电影研究所承办的"反腐题材影视戏剧创作的现状与前景学术研讨会"开幕式上的致辞）

# 让更多主旋律电影赢得市场和观众

——在"主旋律电影如何赢得市场和观众学术研讨会"上的致辞

各位嘉宾和专家学者:

大家好!由上海影视戏剧理论研究会主办,上海戏剧学院电影学科承办的"主旋律电影如何赢得市场和观众学术研讨会"今天在上海戏剧学院顺利召开了,这次研讨会已被列入上海市社联学术活动月的系列活动之中。在此,我谨代表上海影视戏剧理论研究会对今天莅临指导的上海市社联徐婷婷老师和各位参会的专家学者表示热烈欢迎!同时,也对承办此次学术研讨会的上海戏剧学院电影学科表示衷心感谢!

上周日(10月29日)我们研究会在同济大学召开了"反腐题材影视戏剧创作的现状与前景学术研讨会",时隔一周,我们又在上海戏剧学院召开"主旋律电影如何赢得市场和观众学术研讨会",这两次学术研讨会是上海影视戏剧理论研究会结合学科专业组织专家学者认真学习和深入贯彻落实党的十九大精神的两次学术活动。其中"反腐题材影视戏剧创作的现状与前景学术研讨会"的通讯报道已分别在新华网、《新民晚报》《解放日报》等新闻媒体上发表了,产生了很好的影响。

众所周知,主旋律电影具有鲜明的主流意识形态价值观,是党和政府积极支持和扶持的电影类型。自20世纪90年代政府主管部门提出了"弘扬主旋律,坚持多样化"的电影创作方针以来,主旋律电影创作取得了较显著的成绩。其中如以电影《毛泽东和他的儿子》《周恩来》《邓小平》等为代表的一批革命领袖人物传记片,以电影《大决战》《建国大业》《建党伟业》等为代表的一批重大革命历史题材影片,以电影《焦裕禄》《孔繁森》《张思德》等为代表的一批英模人物传记片,以及以《凤凰琴》《被告山杠爷》《秋菊打官司》《一个都不能少》《生死抉择》等为代表

的一批反映改革年代社会现实的影片,都曾产生过较大影响,受到广大观众的欢迎和好评。

近两年来,电影界又相继拍摄了《智取威虎山》《战狼》《百团大战》《湄公河行动》《建军大业》《血战湘江》《勇士》《战狼2》《邹碧华》《我是医生》等一批颇具影响的主旋律电影,其中多数影片无论是社会反响、艺术评价还是票房收入,都赢得了很好的口碑和收益。特别是《战狼2》以接近60亿的票房收入创造了华语电影票房的新纪录,获得了非常显著的社会效益和经济效益,显示了新时代主旋律电影旺盛的艺术生命力和市场竞争力,其成功的经验值得认真总结和大力弘扬。

当然,在充分肯定主旋律电影创作成绩的同时,我们也要看到还有相当数量的主旋律影片因为艺术质量等方面的问题,或根本无法进入电影院与观众见面,或进入电影院放映后因观众反应冷淡而很快下线,由此则造成了资源的浪费。因此,如何进一步提高主旋律电影的艺术质量,让更多主旋律影片能赢得市场和观众,能取得更显著的社会效益和经济效益,仍是一个需要深入探讨和解决的问题。

我认为当下主旋律电影创作应着重注意以下几方面的问题:

第一,创作者的思想观念应有所转变,要努力突破固有的创作模式,在创作中要有新视野和新创意。在题材选择上不要总是重复一些已经拍摄过影片的旧题材,要尽可能选取一些新题材,以更好地适应当下青年观众的观影需求。例如,《湄公河行动》《战狼2》等影片所表现的题材领域就颇有新意,体现了创作者的全球化视野,其剧情内容能给观众以新的审美观感。

第二,革命领袖人物和英模人物传记片的创作,既要努力选取新的艺术视角,注重运用新的艺术表现手法来强化影片的艺术真实,又要注意加强主要人物的心理描写和情感抒发,避免塑造高大完美而缺乏生气、活力和魅力的人物形象,从而使观众在真实、亲切的审美感受中接受影片的思想主旨。

第三,重大革命历史题材影片应进一步强化历史真实,要重视新史料的发现和运用,原有的一些创作禁区随着更多历史档案的解密应该被突破;同时,对历史人物的评价也要更加客观公正。另外,为增强故事性和观赏性而进行的某些艺术虚构,也要符合当时的历史环境和历史氛围。

第四,要更多地创作拍摄一些现实生活题材的主旋律影片,力求从各个不同的角度和侧面真实、生动地反映正在进行伟大变革的时代,为其留下影像记录。

创作者要敢于面对和揭露现实生活中的各种矛盾与问题,并通过艺术概括真切地表达自己的观点和评价,努力增强作品的思想深度和文化内涵;其中表现反腐败斗争的影片创作应该得到更多的重视。

第五,要遵循电影创作的艺术规律,在主旋律影片中避免直露生硬的政治说教;要进一步运用各种类型电影模式来加强主旋律电影的观赏性和娱乐性,使之能增强艺术感染力和市场竞争力,以赢得更多的市场和观众,并发挥更大的作用。

第六,要进一步从理论上加强对各类主旋律电影创作规律的探讨和经验总结,力求用理论和规律来引导创作实践。例如,当下需要对"主旋律电影""主流电影"和"新主流电影"在概念、内涵和外延上加以阐释和区分,从理论层面弄清楚其关联和区别。同时,也要进一步加强对主旋律电影作品的评论,以此来扩大其影响,不断引导观众,并促进创作繁荣发展。

习近平《在文艺工作座谈会上的讲话》中曾说:"我们必须把创作生产优秀作品作为文艺工作的中心环节,努力创作生产更多传播当代中国价值观念、体现中华文化精神、反映中国人审美追求,思想性、艺术性、观赏性有机统一的优秀作品,形成'龙文百斛鼎,笔力可独扛'之势。优秀作品并不拘于一格、不形于一态、不定于一尊,既要有阳春白雪、也要有下里巴人,既要顶天立地、也要铺天盖地。只要有正能量、有感染力,能够温润心灵、启迪心智,传得开、留得下,为人民群众所喜爱,这就是优秀作品。"显然,这些话语对于当下主旋律电影的创作具有重要的指导意义。

应该看到,每个国家都有体现其价值观念和文化精神的主旋律电影,诸如《阿甘正传》《巴顿将军》《辛德勒名单》《拯救大兵瑞恩》等一批美国好莱坞的主旋律影片不仅曾在世界各国产生了较大影响,而且成为世界电影史上的精品佳作。在这方面,我们也应该向好莱坞电影学习借鉴,让我国的主旋律电影不仅得到国内广大观众的喜爱和欢迎,而且能走出去,像好莱坞的主旋律电影那样,赢得更多域外的电影市场和广大观众,更好地传播中华文化。

最后,预祝今天的研讨会大家能各抒己见、畅所欲言、圆满成功!

谢谢大家!

(此文为作者于2017年11月5日在上海影视戏剧理论研究会主办、上海戏剧学院电影学科承办的"主旋律电影如何赢得市场和观众学术研讨会"开幕式上的致辞)

# 进一步推进海派影视创作与产业的快速发展
## ——在"上海电影产业发展的历史与现状——中国电影评论学会海派影视研究委员会成立大会暨首届学术研讨会"开幕式上的致辞

各位专家学者:

大家好! 今天我们聚集在复旦大学举行"中国电影评论学会海派影视研究委员会成立大会暨首届学术研讨会",首先,我谨代表海派影视研究委员会理事会,热烈欢迎大家前来参加这次会议,并对百忙之中远道前来指导这次会议的中国电影评论学会会长、中国电影家协会秘书长饶曙光教授表示衷心感谢!

众所周知,受上海海派文化浸润和影响的海派电影创作与产业发展历史悠久、成果丰硕、成就显著,是中国电影不可或缺的重要组成部分。中华人民共和国成立以前,海派电影创作和产业发展所取得的成绩基本上就代表了中国电影创作和产业发展的成就。从20世纪20年代至40年代,虽然在此期间由于政治、经济、文化形势的变化等各种原因,海派电影的发展也有波折和起伏,特别是由于日本帝国主义的野蛮入侵所造成的上海"孤岛"时期和沦陷时期,给上海电影产业和电影创作带来了很大的摧残和损害。但是,从总体上来说,上海各类电影公司数量众多,各种人才汇聚于此,电影创作和电影制作成绩显著,相继为中国电影史留下了一大批质量上乘的优秀作品,其所取得的成就是众所公认的。就拿海派电影创作来说,无论是20世纪之初的《难夫难妻》《黑籍冤魂》等影片,还是20年代的《孤儿救祖记》《玉梨魂》等影片;无论是30年代的《上海24小时》《脂粉市场》《姊妹花》《三个摩登女性》《渔光曲》《神女》《桃李劫》《都市风光》《风云儿女》《马路天使》《十字街头》等影片,还是上海"孤岛"时期的《花溅泪》《乱世风光》等影片,抑或是20世纪40年代后期的《八千里路云和月》《一江春水向东

流》《万家灯火》《丽人行》《希望在人间》《三毛流浪记》《还乡日记》《乘龙快婿》《小城之春》《乌鸦与麻雀》等影片,都真实、生动地描绘了上海都市社会的现实状况和各类人物的思想与命运,既表达了广大民众的诉求与心声,也渗透着创作者的对社会现实的评价与见解,由此反映了时代变革和社会发展的历史进程,并不同程度地体现了海派文化的精髓,从而不但为中国电影现实主义优良传统的建构作出了独特而巨大的贡献,而且还为中国电影在世界影坛上赢得了良好的声誉。

新中国成立以后,上海电影制片厂作为与北京电影制片厂、长春电影制片厂等并立的几大国营电影制片厂之一,仍然在很大程度上保持和延续了海派电影的历史传统,创作拍摄了不少独具艺术特点和美学风格的影片。其中既有如《三毛学生意》《铁窗烈火》《聂耳》《黄浦江的故事》等一些反映旧上海社会生活、革命斗争和历史人物的影片,也有如《女篮5号》《不夜城》《今天我休息》《万紫千红总是春》《春满人间》《魔术师的奇遇》《女理发师》《大李、小李与老李》《霓虹灯下的哨兵》等一些从不同角度和不同侧面表现了新时代上海社会的新变化和新风貌的影片,由此也反映了海派文化在不同时代的特点与拓展。同时,上海美术电影制片厂、上海科教电影制片厂、上海译制片厂等,也在电影创作和产业发展等方面作出了独特的贡献,在中国当代电影发展史上谱写了新的篇章。改革开放以来,上影厂也先后拍摄出品了诸如《苦恼人的笑》《小街》《陈毅市长》《大桥下面》《邮缘》《我和我的同学们》《女儿经》《绑架卡拉扬》《上海纪事》《美丽上海》《上海伦巴》等一批具有海派文化特色的好影片,从而使海派电影传统在新的历史时期有了新的拓展。至于海派电视剧的创作,虽然历史较短,但也曾相继出现了诸如《孽债》《婆婆媳妇和小姑》《新72家房客》《欢乐颂》等一些有影响的作品,由此也较好地奠定了海派电视剧创作发展的基础。

因此,为了进一步加强对海派影视创作与产业发展的研究,不断推进海派影视创作与产业的快速发展,由上海影视戏剧理论研究会、上海电影产业发展研究中心、海派文化中心和复旦大学电影艺术研究中心联合组建成立了中国电影评论学会海派影视研究委员会,其宗旨在于通过理论研究和批评实践,总结经验教训,弘扬历史传统,不断促进海派影视创作的繁荣发展,使之能扬长避短,多出精品佳作,取得更多成绩,产生更大影响。

12月3日海派影视研究委员会在复旦大学召开了第一次理事会,除了明确理事会领导班子的分工之外,还研讨了学会成立后的各项工作。今天研究会又在复旦大学组织召开了"上海电影产业发展的历史与现状——中国电影评论学

会海派影视研究委员会成立大会暨首届学术研讨会",不少参会的嘉宾和会员也都准备了论文和发言提纲,我相信通过这次会议研讨,大家对海派影视创作和产业发展的历史与现状会有一些新的更深入的认识和了解。这次研讨会也为海派影视研究委员会以后各项学术活动的开展开了一个好头。在此,衷心感谢各位嘉宾和会员对海派影视研究委员会的支持!今后,我们将更多、更好地组织开展各项学术活动,充分发挥海派影视研究委员会的作用,为促进海派影视创作和产业的繁荣发展作出应有的贡献。最后,预祝今天的会议圆满成功!

谢谢大家!

(此文为作者于 2017 年 12 月 10 日在"上海电影产业发展的历史与现状——中国电影评论学会海派影视研究委员会成立大会暨首届学术研讨会"开幕式上的致辞)

# 恢复高考改变的不仅是一代人的命运
## ——答《南方都市报》记者问

吴斌：《南方都市报》记者（简称吴）
周斌：复旦大学电影艺术研究中心主任、教授、博导（简称周）
时间：2017年5月27日上午
地点：复旦大学光华楼西主楼1006室

吴：周老师，我看到您在博客中写过关于影片《高考1977》的简评，谈到自己不仅是1977年高考的亲历者，更是受益者。这部影片也激起了您对往昔岁月的回忆，那么您对于当年高考有哪些记忆深刻之处？

周：当时看了故事片《高考1977》感到很亲切，因为影片所描写的正是我们这一代人当年参加高考时的情景。我是67届高中毕业生，因"文化大革命"失去了高考和上大学的机会，先到工厂劳动锻炼，再到农村插队务农，后到中学当老师，本以为一辈子当个中学老师也可以了，没想到历史的转折和社会的发展给我们提供了新的人生机遇。1977年恢复了中断10年的高考，让我们这批"老三届"学生获得了重新上大学和改变命运的机会，所以当时得知这一消息是很激动的。不过那时候也有一点犹豫，主要原因在于：一是怕报考的人很多，自己不一定能考上；二是自己已经结婚成家，还有了孩子，妻子不一定会支持我考大学。没料想妻子得知这一消息后大力支持我考大学，她的支持使我解除了后顾之忧。我考上复旦大学后，在4年读书期间，因为需要住校学习，故而无法很好照顾家庭，她一边工作一边带孩子，十分辛苦，为此我非常感谢她。关于当年高考记忆深刻之处主要有两点：其一是考生人数众多，且年龄和社会阅历差距较大，既有众多经历过生活磨难的"老三届"学生，也有一些刚毕业的应届高中生。当年全

国有570多万人参加高考,可谓盛况空前;因为当时办学条件的限制,只录取了27.3万人,所以竞争非常激烈,能考上大学很不容易,能考上名牌大学更不容易。我所在的复旦大学中文系文学专业最初招生人数约50人,我们入学1个多月后,又扩招了约20多名走读生,主要是上海同学,他们不住宿。其二是学校对77级学生很重视,无论是教学工作还是思想工作,都抓得很紧,所以以后77级出了不少优秀人才。

吴:您是什么时候第一次"嗅"到了高考将恢复的味道?试卷中给你印象最深的一道题是什么?

周:关于恢复高考的具体情况和过程,电视剧《历史转折中的邓小平》对此有较详细的叙述,我看了以后觉得该剧的艺术描写还是较真实的,因为它符合当年的实际情况。1977年刚刚复出的邓小平主持召开了全国科学和教育工作座谈会,在听取了各方面的意见后立即作出于当年恢复高考的决定。同年10月12日,国务院正式宣布当年立即恢复高考;10月21号,中国各大媒体便发布了恢复高考的消息,并透露该年度的高考将于一个月后在全国范围内进行。我当时也是从新闻媒体上得知这一消息的,后来又听了文件传达。与过去高考的惯例不同,1977年的高考不是在夏天而是在冬天举行的。应该说这是一个令人难忘的冬天,因为恢复高考的决策不仅改变了一代人的命运,为国家实现四个现代化选拔和培养了一大批人才;而且在中国教育发展史上也谱写了辉煌的篇章。由于时隔几十年,所以我对当年各类考题的印象已经很模糊了,具体的题目实在记不清了。

吴:因为高考而结缘复旦大学中文系,从现在来看,这次高考在您的人生中是否是一个重要的转折节点呢?当时在高考前对于人生的规划与现在有何不同?

周:的确,1977年参加高考并顺利考入复旦大学中文系,这在我的人生历程中是一个重要的转折点。此前对自己的人生道路也没有什么规划,因为在当时的时代环境里,能离开农村到中学当一名老师已经很不错了,所以只想认认真真教好书,当一个好老师。进入复旦大学中文系学习以后,读了很多以前没有读过的书,听了很多治学有方的老师(其中不少是著名学者)的课,还听了不少各种讲座,由此增长了知识,开阔了视野,对人生也有了新的追求。由于我在大学里各方面表现还不错,所以入了党,并连续4年被评为校"三好学生",其中有一年还被评为上海市"三好学生";正因为如此,所以大学最后一个学期系里领导就确定

我留校,并开始让我担任辅导员,带一个班级。从1982年1月毕业留校至今已有35年,在较长一段时间里我一直是"双肩挑",即一面从事行政管理工作,一面从事教学科研工作,比别人花费了更多的时间精力。从事行政管理工作虽非我愿,但作为一名党员理应服从组织安排,所以我对此也无怨无悔。同时,在各种管理岗位上也得到了锻炼,增长了才干,让人生经历更加丰富了。我在教学科研方面也取得了较好的成绩,这是让我颇感欣慰的。可以说,复旦大学培养了我,我也尽自己最大的努力为复旦大学的发展做出了应有的贡献。

吴:能否简单说说您在高考之前上山下乡的经历是怎样的吗?对于后来您参加高考乃至从事中国文学、电影方面研究有何影响?

周:可以简单说说我的人生经历。我老家在上海川沙杨思,父亲原来在上海金融界工作,50年代初响应国家支援大西北的号召,携全家先后到陕西汉中、略阳等地银行工作。那里生活环境艰苦,其中略阳是一个偏僻山区小县,各方面条件都很差,因此我从小就经受了艰苦生活的磨练。60年代初"三年自然灾害"时期,父母又响应国家号召,退职返乡务农,于是全家回到上海川沙县杨思公社杨东大队落户,父母均成了农民;后来母亲被公社照顾,安排担任了大队民办小学教师。我哥哥是66届高中生,弟弟是67届初中生,也都是"老三届"学生。"文革"开始后,我们于1968年回乡务农。当时生产队分为"重工"和"轻工",我虽然干的是"重工",但每月收入也就12元左右,勉强温饱;除了白天在地里干农活外,晚上还要为市区菜场送菜,十分辛苦劳累。因为想发挥自己所长,所以当时就参加了大队和公社组织的"土记者"活动,也参加了县文化馆组织的文艺创作活动,写了一些通讯报道、文艺作品和评论文章。1970年由于母校老师的关照和厚爱,我回到杨思中学担任代课老师;两年后转为正式老师。1977年高考那一年,我受学校委派参加了县里的工作队,在川沙县洋泾公社进行社会主义路线教育,当时也是边工作边复习,此后再参加了高考。这一段生活经历对于我能顺利通过高考,以及后来进入复旦大学中文系学习,都有一定的积极影响。因为当年在略阳县读小学时就经常看电影放映队在操场上放映的"露天电影",同时也在业余时间读了《青春之歌》《铁道游击队》等不少今天被称为"红色经典"的小说作品,由此培养了我对于电影和文学的爱好与兴趣。我在农村务农期间开始文艺创作和写评论文章,虽然当时所写的作品和文章都较稚嫩,但毕竟开始将自己的爱好与兴趣变为文艺创作和文艺评论的实践活动。在中学任教期间,为了给学生上好课,当然要多读一些书,这就使自己过去所

学的知识没有荒废。为此,尽管高考复习的时间不多,但考试成绩还不错。正因为考试成绩不错,所以进入复旦大学中文系"7711"文学班后,就担任了班级学习委员,直至大学毕业。同时,在读期间也陆续在各种报刊上发表了一些文章,开始从事文艺评论工作。

吴:有人说1977级踩在时代的鼓点上,不仅是高考,在此后的工作中,你们也成了最稀缺,拥有最好机会的人才,您同意这种说法吗?

周:这种说法有一定的道理。因为77级是"文革"后第一届通过正式高考进入大学学习的大学生,而且是从中断高考10年里积压的各类人才中通过考试选拔了一批较优秀的人才进入大学接受正规的培养和训练;其中大多数人曾经历过生活的磨练,有一定的人生阅历和社会经验,所以从总体上来说,其文化素养和政治素养都较高,有一定的工作经验,各方面较成熟。正因为如此,所以他们毕业后走上工作岗位不久,很快就成为各行各业的骨干,受到了重用,其发展也较为顺利。当然,此后各届的大学毕业生和研究生中的优秀人才,也同样拥有很好的机会,也得到了各行各业的重用,因为他们更年轻,更有朝气、活力和闯劲。所以个人发展的好还是不好,关键不在于是那一届的毕业生,而在于每个人的素质、能力和工作实绩。

吴:您后来从事从文学再到影视的研究,也曾作为主要撰稿人参与过《中国电影大辞典》《中国现代文学辞典》《新中国文学词典》的撰写,在现当代文学,尤其是在影视文学方面很有研究。您是否在高考前就是一个文学爱好者?您是如何走向影视学方面研究的?

周:我前面已经说过了,在小学读书时就开始对文学和电影产生了较浓厚的兴趣,这种兴趣一直保持和延续下来,没有中断过。进入复旦大学中文系学习以后,兴趣和专业相吻合,所以就格外勤奋努力。留校任教后,虽然在较长一段时间里一直"双肩挑",但在科研方面却不敢懈怠,所以无论在现当代文学研究领域,还是在戏剧影视学研究领域,都取得了一定的成绩。我最初从事现当代文学研究,在作家研究方面主要研究夏衍,曾出版过《夏衍剧作艺术论》等3本专著;同时也从事过老舍研究、中篇小说研究和20世纪中国文学史研究,发表过一批论文,并曾与人合作主编过《20世纪中国文学通史》。后来一方面因为中文系研究现当代文学的老师较多,研究影视学的老师较少,而影视学又是一门新兴的学科,需要有人去开拓并从事这方面的教学;另一方面则是因为夏衍的主要成就在话剧和电影两个领域,而我在研究夏衍时对这两个领域也比较熟悉,于是我就逐

步以主要精力从事影视学的教学和研究了；在这一方向上我先后培养了14位博士后、32位博士生和28位硕士生，并且陆续出版了《中国电影的传统与创新》等一批较有影响的学术成果，相继获得了多种学术奖。

吴：您在复旦大学曾担任过复旦大学研究生院培养处副处长兼党委学生工作部副部长、研究生院副院长的职务，也与复旦的学生有过较多接触。今日高考制度已经成为年轻人进入各大高等学府、实现自己人生理想的第一步。您对今日的高考乃至大学之后的考研制度怎么看呢？觉得现在年轻人对待知识与考试的态度与当年有什么不一样？

周：1995年校党委把我从中文系调到复旦大学研究生院担任培养处副处长兼党委学生工作部副部长，后来又担任了研究生院副院长兼社会科学研究处处长；从1995年到1999年，我所担负的一项主要工作就是负责全校研究生的学生工作，在此期间和全校各院系负责学生工作的副书记、辅导员，以及研究生团学联的干部接触较多，同时与各院系的研究生也有较广泛的交往，所以较了解他们的思想状况和学习情况。应该说，与以前相比，现在的高考和考研更加规范化了，在学生选拔、培养、教学和管理等制度建设方面也更加完善了。当然，在这些方面还有不尽如人意之处，仍需不断改革。由于学校外面的世界较之以前更加丰富多彩了，各种诱惑也更多了，所以部分学生的心思和精力较分散，没有全部用在学习和科研上。

吴：1977年高考对于你们那一代人的命运有着很大的影响，很多人都因此改变了自己的一生。现在中国也有很多那个时代的与知青、77年高考有关的影视和文学作品，在历史上这也是一个比较敏感又受人关注的话题，您能否从自己专业的角度来对它们做出一些评价？您个人对这类题材的影视和文学作品有哪些期待？

周：自新时期以来，知青题材的文学作品和影视剧创作数量不少，也先后出现了一些有较大影响的好作品。当年我们班级的卢新华在《文汇报》上发表的短篇小说《伤痕》就引发了"伤痕文艺"的创作热潮。此外，1977年从复旦大学中文系毕业的梁晓声也曾发表过不少知青题材的小说，如《这是一片神奇的土地》《今夜有暴风雪》等都曾获得广泛好评；后者改编成电视剧后产生过较大影响。其他如叶辛、王安忆、史铁生、张承志、张抗抗、竹林、老鬼等都曾创作过各具特色、颇具影响的知青文学作品，这些作家及其作品在文学史上已有定评，无需我在此赘述。今天若有作家再创作知青题材的文学作品和影视剧，一是需要作者对历史

进行深入反思,以此深化作品的思想文化内涵;二是需要在艺术上大胆创新。只有这样,才能使作品有所超越和突破。这也是我的期待。

吴:您在影视学方面是专家,也多年从事相关研究,看到您也曾在复旦大学进行演讲,探讨中国电影与外国文化的关系。今日中国电影应该如何发掘自己的内在特色,在欧美影视作品中杀出重围呢?

周:近年来中国电影已进入了快速发展的轨道,我这里有一些统计数据:2016年我国共计创作生产各类影片944部,其中故事片772部,故事片数量和影片总数量分别比上年增长12.54%和6.31%。全国电影总票房为457.12亿元,同比增长3.73%,其中国产电影票房为266.63亿元,占票房总额的58.33%;城市院线观影人次为13.72亿,同比增长8.89%;全年票房过亿影片84部,其中国产影片43部。国产影片海外票房和销售收入38.25亿元,同比增长38.09%。另外,全国新增影院1 612家,新增银幕9 552块;目前中国银幕总数已达41 179块,位居全球第一,成为世界上电影银幕最多的国家。这些数据反映出来的电影创作、电影产业和电影市场的现状是令人鼓舞的。但是,存在的问题也很明显。虽然目前我国已成为名副其实的电影大国,但要真正成为众所公认的电影强国还有较大距离,还需要不断努力;而其关键则在于需要不断提高电影的艺术和技术质量,多出有特色、有新意、高品位的精品佳作。无论是电影创作还是电影制作,都要提倡"工匠精神",反对粗制滥造;要注重强化艺术创新,反对赶浪潮、一窝蜂和改头换面的抄袭等不良倾向;创作者既要充分尊重电影的商业性和娱乐性,但也要防止过度商业化和娱乐化倾向。电影毕竟是一种文化产品,要有一定的文化内涵;创作者只有在影片里通过故事情节和人物命运真切、生动、深入地表达了自己对社会、历史和人生的看法,才能使影片产生打动人心的艺术感染力,并使观众从中获得有益的启迪。希望2017年能有更多为广大观众所喜闻乐见的优秀影片问世。

吴:您的孩子一辈是什么时候参加高考?当时您看到他高考有什么感受?您的孩子高考时的状态和您当时的状态差别大吗?

周:我女儿1994年从复旦附中考入复旦大学社会学系,当时看她高考比自己参加高考还紧张。既担心她高考时能否考出好成绩,能否进入好大学;又怕她压力太大而有损于身体健康。应该说当时她的压力还比较大,没有我当年参加高考时放松。因为她是女孩子,年龄也小,没有我那样的人生阅历和生活经验,所以压力大一些、紧张一点也很正常。

吴：有人批评高考这种"一考定终生"的形式对于人才的考验有偏颇，您同意吗？

周：我不太同意这种说法。应该看到，1977年恢复高考，使中国的人才选拔和培养重新进入了健康发展的轨道。几十年来，通过高考选拔了一大批高中毕业生进入各类高校学习深造，为国家培养和输送了很多优秀人才。同时，这些年高考制度也在不断进行改革和完善，正在改变"一考定终生"的考试方式，各个高校招生自主权正在逐步扩大，复旦大学等高校还增加了面试环节，重视中学的推荐等，可以说，选拔人才的方法正在日趋合理和完善。

吴：好的，周老师，谢谢您接收我的采访。

# 重写电影史要解决的两个问题
## ——在"电影史学科建设研讨暨中国电影艺术史研究丛书出版座谈会"上的发言

各位专家学者：

大家好！很高兴应邀参加"2017中国艺术研究院电影电视评论周系列学术论坛之'电影史学科建设研讨暨中国电影艺术史研究丛书出版座谈会'"。首先祝贺丁亚平所长主编的这套"中国电影艺术史研究丛书"正式出版，这既是中国电影史研究和重写电影史领域的一个重要学术成果，也是我们坚定文化自信、推进学科发展的重要学术成果。同时，这套丛书的出版也代表了中国艺术研究院影视所在中国电影史研究领域所作出的重大贡献。

听了刚才几位老师的发言，有很多的启发。的确，中国艺术研究院影视所是中国电影史研究的一个重镇，从20世纪80年代到现在，先后出了不少有影响的学术成果，对于推动学术界进一步加强中国电影史的研究发挥了很好的作用。同时，还在中国电影史研究领域里培养了很多有影响的学者。

这套"中国电影艺术史研究丛书"每一卷都有一个时间的跨度，在这个时间跨度里不仅对整个中国电影创作和电影产业的发展有比较详细的阐述，而且每个作者都有一些独到的学术见解和电影史观点。无疑，这套丛书是"重写电影史"的重要学术成果。

正如刚才杨远婴老师所说，重写电影史需要解决两个问题：一个是要解决宏观建构的问题，另外一个则要解决微观深入的问题。关于这两个问题，我有以下一些简要的看法。

首先，宏观建构问题牵扯到对中国电影史体系的建设，也就是站在什么立场、从什么角度、用什么方法重新审视、观照和梳理中国电影发展演变的历史过

程。为此,一方面能够准确地描述中国电影史发展变革的完整面貌,回到历史现场,较清晰地探析一些电影思潮、电影运动、电影创作、电影产业等各种电影现象,对此作出正确的评价;另一方面也要对一些经典影片和重要的创作者作出符合历史的、恰当的学术评价;并把这样两个方面有机融合在一起。

我觉得这样一种宏观建构还应该解决电影发展变革的各种外部影响问题。可以说,对中国电影发展变革所产生的各种外部影响和电影自身发展变革的一些基本规律,这两个方面的问题在整个中国电影史研究和叙述的过程中大致上都要涉及,缺一不可。从中国电影发展变革所受到的外部影响来看,如电影与政治、电影与经济、电影与社会、电影与各种外来的文艺思潮和文艺理论,以及电影与中国传统文化的关系等,在不同的历史阶段都会对中国电影的创作生产产生不同程度的影响,对此不能忽视。同时,中国电影自身发展的一些规律性问题也需要在重写电影史的过程中,对其在不同历史阶段的具体体现进行深入探讨。另外,一些新的宏观建构的方法问题也应该在中国电影史不断深入的研究过程中进行探讨和运用。

其次,对于重写电影史来说,微观深入也很重要。应该看到,重写电影史很重要的一个基础工作,就是对各种电影史料的深入发掘。只有掌握了大量的第一手的电影史料,才能通过研究得出一些新的、不同以往的评价和认识。为此,就有必要对于过去的中国电影史著作中被忽略、被遮蔽的一些现象和问题着重进行探讨与研究;对于在中国电影史上一些地位较重要、贡献较大的电影企业进行深入的专题研究,总结探讨其经验教训;对于以往的中国电影史著作中评价不够公允或者被忽略的某些电影艺术家、电影评论家、电影企业家和电影事业家等,进行深入的个体研究,予以重新评价。我认为,只有把宏观研究和微观深入有机结合起来,重写电影史的工作才有可能会有新突破、新收获。

应该看到,宏观研究和微观深入是相辅相成的。如果没有对中国电影史体系的宏观建构,就很难在整体上把握中国电影史发展变革的历史进程和基本规律,无法在电影史的观念、方法和体系上凸显新意;如果没有电影史料的新发现,中国电影史研究还是建立在原有的电影史料解读的基础上,那么也很难得出新的评价、产生新的观点。所以,我觉得只有在宏观研究和微观深入两个方面都有所突破、有所创新、有所拓展,并把两方面的研究有机融合在一起,才能很好地推动重写电影史的工作顺利开展并达到预期的目的,取得较显著的成效。但从目前中国电影史研究的现状来看,虽然在宏观研究和微观研究

两个方面都取得了一定的成绩,但仍然存在较多问题和缺陷,仍需要电影史研究者持续不断地努力,才会有新的突破,并取得新的成绩。

以上就是我对当下重写电影史的一些简要的思考,如有不妥之处,还请各位专家学者不吝指正。谢谢大家!

(此文为作者于2017年12月28日在中国艺术研究院主办的"2017中国艺术研究院电影电视评论周系列学术论坛之'电影史学科建设研讨暨中国电影艺术史研究丛书出版座谈会'"的发言,载丁亚平、赵卫防主编的《中国影视往何处走》,文化艺术出版社2018年12月出版)

# 关于电影《大魔术师》剧组来复旦大学有关情况的访谈

茹青(简称"茹"):《相辉堂往事》项目稿件记者
周斌(简称"周"):复旦大学电影艺术研究中心主任、教授、博士生导师
时间:2018年3月16日

茹:2011年电影《大魔术师》剧组来复旦,当时您作为复旦大学电影艺术研究中心的负责人之一,有什么想法?

周:我作为复旦大学电影艺术研究中心主任、戏剧影视学学科的负责人和学科带头人,认为由博纳影业集团组织的"《大魔术师》剧组走进复旦——'梦想成真'同学交流会"的活动虽然是这部影片进行宣传营销的一种方式,但并不是一次单纯的商业宣传营销活动,其活动内容对于在校学生来说是健康有益的。因为该项活动主要是通过香港著名导演尔冬升和著名演员梁朝伟、刘青云等人与学生畅谈自己的从影经历和人生历程,告诉同学们怎样才能通过自己的努力奋斗使梦想成真,并回答同学们提出的一些问题。为此,该项活动不仅对那些参加活动的众多同学有一定的教育意义和启迪作用,而且也有利于校园文化建设和扩大影视学学科的影响,有利于推动复旦大学影视学学科建设的发展。此前我们还从未组织过这样的活动。为此,我当时同意由复旦大学电影艺术研究中心与博纳影业集团联合组织这项活动。

茹:当时这场活动是谁负责联系您的?您在整场活动中负责的工作是什么?为此都做了哪些前期准备?

周:这场活动最初是电影《大魔术师》的出品方博纳影业集团某负责人通过我的一个在首都外经贸大学任教的博士后先与我联系,得到我同意以后,再由博

纳影业集团某负责人直接与我联系,并具体商讨了活动安排。她说:此前博纳影业集团出品的影片曾在北京大学等多所高校搞过相关活动,这次希望能在复旦大学组织一次活动,邀请电影《大魔术师》的一些电影明星与学生见面对谈,并由此扩大影片影响。因为此项活动是多位电影明星与在校学生的一次见面交流会,所以我与校团委书记联系、商谈并得到其同意和支持后,决定由复旦大学电影艺术研究中心、复旦大学学生会和博纳影业集团、英皇电影公司联合主办此次活动;活动的具体组织工作由复旦大学学生会负责,演员、导演等明星的出行安排以及邀请活动主持人等均由博纳影业集团负责,双方的联络和沟通则由复旦大学电影艺术研究中心两名青年教师协助进行,我负责协调各方面的组织工作。复旦方面的前期准备工作主要包括落实"相辉堂"场地、出海报、印发门票、组织安保等,因考虑到参加活动的学生人数较多,需要加强安全保卫工作,故除了与学校保卫处联系并请他们协助之外,还安排了在校学习的武警班同学具体负责"相辉堂"的门卫和维持秩序等安全工作。

茹:当天活动是晚上6点半开始的,您当时进行了一个比较简短的开场白,能否请您提供开场白的文字内容?

周:该项活动开始前我曾写过一个开场白,主要想介绍一下几位来复旦参加活动的明星嘉宾,并简单讲一讲这次活动的内容和意义。因为当时参加活动的同学们挤满了"相辉堂",大家都想尽早见到几位明星嘉宾并与之对话,所以我的开场白很简短。其后就由香港作家马家辉作为活动主持人邀请几位明星嘉宾登场与大家见面,并与他们进行对话。不过,在活动正式开始前,我在后台休息室已见过几位明星嘉宾,代表学校向他们表示欢迎,并向他们赠送了纪念品。当时开场白的文字材料我还保存着,可以提供给你们参考。

茹:整场活动是否有文字记录可以提供呢?如果没有的话,能否请您尽可能详细地回忆整个过程呢?比如在您的开场白之后,尔冬升、梁朝伟、刘青云三位登场,现场表现如何?他们各自分享了什么内容?现场反应如何?

周:据我所知,当时的整场活动由校党委宣传部或校学生会有现场录像,但是否有文字记录我不太清楚,你们可以再询问一下党委宣传部或校学生会。整个活动自始至终现场气氛热烈,参会的同学们与几位明星嘉宾的互动很协调,会场秩序井然,没有什么问题。由于尔冬升、梁朝伟、刘青云都相继拍摄过许多很有影响的影片,在广大观众中有较高的知名度和影响力,所以不少同学都是他们的"粉丝",很喜欢他们,也愿意听他们演讲,并提了一些问题请他们回答。而他

们则分别讲述了自己的人生梦想,以及如何为实现这些梦想而努力奋斗的,其讲话内容主要是"励志"和"鼓励"。马家辉的主持也不错,对活动时间、节奏、互动等环节的掌控也较好。为此,可以说这次活动是成功的,达到了预期的目的,产生了很好的效果。

茹:回顾整个活动过程,有没有一些特别令人难忘的或者有趣的点?活动前和活动后有没有什么特别的事情发生?

周:回顾整个活动过程,我觉得有以下几方面的情况令人印象较深刻:1. 电影明星的吸引力和影响力很大。虽然我们事先已经考虑到会有很多同学参加此次活动,所以便采取了凭票入场的方式;但是,由于想参加活动的同学太多,故而还是形成了"一票难求"的现象。除了学生外,有些青年老师和复旦大学出版社的青年编辑也纷纷来问我要票,希望能去"相辉堂"活动现场一睹几位电影明星的风采。虽然活动是当晚6:30开始,但不少同学下午两三点钟就到"相辉堂"门口去排队等候入场了,以便能在前面占一个好座位。到了晚上,整个"相辉堂"里挤满了人。由此也说明影视明星对于师生来说都有很大的吸引力和影响力。2. 虽然交流座谈会的内容很"励志",但会场气氛很轻松愉快。当晚既没有放电影,也没有为《大魔术师》这部影片作很多商业广告宣传,主要围绕"梦想成真"这一主题,由几位明星嘉宾结合自己的成长道路和演艺经历畅谈个人的体会,同时也回答了一些学生提出的问题。由于主持人和几位明星嘉宾的话语都很风趣幽默,所以同学们也不感到枯燥乏味。3. 整个活动组织有序,进展顺利;现场气氛热烈,效果很好。

当然,作为一次规模较大的学生活动,在组织工作中难免会有所疏漏和考虑不周之处。当天负责安保和维持秩序的武警班学员下午耽误了一堂哲学系张老师的课,他们事前未能跟张老师请假,虽然事后他们及时跟张老师道歉了,但张老师不接受道歉。校学生会负责人也及时跟张老师沟通道歉,但张老师仍然不接受道歉。于是他们当晚给我打电话,希望我出面给张老师解释沟通一下,我立即给他打了电话,但他还是很难沟通。11月18日,张老师写的文章《桑间濮上之音,亡国之音也!——从影星来访,一堂课35人缺席谈起》在校学术委员会网站上刊登出来,引起了多方面的关注。尽管此文对同学没有请假的缺课现象提出的批评是正确的,但也有许多随意夸大其词、上纲上线的话语,此后经过各种媒体不恰当的报道和炒作,"《大魔术师》剧组走进复旦——'梦想成真'同学交流会"活动就演变成了一个沸沸扬扬、众说纷纭的"事件",产生了一定的负面影响。

一些具体负责这次活动组织工作的团委干部、学生会干部和青年教师也面临着很大压力。我作为这次活动主办方之一的复旦大学电影艺术研究中心的负责人，原本想采取"冷处理"的方法，不再使事态扩大；更何况校学生会也已经及时在其微博上发表了《复旦大学学生会关于电影交流会的情况说明》，对活动的具体情况作了说明和解释。但经过再三考虑，我觉得既有必要也有责任还原这一"事件"的真相，并发表一些自己的看法和观点，以正视听，使各方面对此项活动有更加全面、更加清楚的了解和评判。为此我也撰写了一篇《一些不得不说的话——关于"梁朝伟来复旦事件"的几点看法》发在"新浪网中国影评家官网'周斌的博客'"上，此文也产生了一定的影响。这篇博客现在还在新浪网上，你们可以上网看一看。同时，活动主持人、香港作家马家辉也在报纸上发表了文章，畅谈了自己的一些看法。

茹：您谈到活动正式开始前，在后台休息室和明星嘉宾提前见了面，表示欢迎和赠送纪念品，如果方便的话能不能请您具体说一说当时和明星嘉宾交流沟通的感受？另，想确认一下纪念品是什么呢？

周：因为当时几位明星嘉宾随行人员较多，休息室里还有一些校学生会的干部和新闻媒体的记者等，所以我和几位明星嘉宾的交流比较简单，他们还要应付其他人的提问。送给他们的纪念品是每人一个有复旦大学校名的笔筒，以此请他们作为留念。

茹：当时活动是凭票入场的，我们的放票方式是怎么样的呢？一共放了多少票？

周：由于此次活动发票工作是由校学生会负责的，所以具体是怎么发票的，一共发了多少票我不太清楚，只好请你找校学生会的有关人员询问一下。

茹：请求老师提供相关活动资料，如活动文字记录、开场白稿子、相关照片等。

周：好的，我能够找到的有关资料都可以提供给你们，这次活动在复旦大学"相辉堂"的历史上毕竟是一次有特点、有影响的活动，你们现在正在做的《相辉堂往事》项目也很有意义，希望你们这个项目能够顺利进行并获得成功。

# 再接再厉,不断推进台湾电影研究的深入开展
## ——在"中国台港电影研究会台湾电影委员会第三届学术研讨会"闭幕式上的致辞

各位专家学者:

大家好!"中国台港电影研究会台湾电影委员会第三届学术研讨会"经过一天紧张而愉快的研讨活动,顺利完成了各项预定的计划,获得了圆满成功。在此,我们举行一个简短的闭幕式,我受中国台港电影研究会台湾电影专业委员会理事会的委托,向会议致闭幕词。

首先,我代表中国台港电影研究会台湾电影专业委员会,对承办这次会议的浙江师范大学文创与传播学院的领导、老师和参加会务工作的部分研究生表示衷心感谢,你们的精心准备和优质服务不仅确保了会议顺利进行,也得到了与会各位专家学者的称赞,在此,我要说一声:你们辛苦了,谢谢!其次,我也要特别感谢许柏林会长和张思涛荣誉会长,你们不仅在百忙之中专程从北京赶来参加这次研讨会,而且还在开幕式上发表了热情洋溢的讲话,对台湾电影专业委员会的各项工作予以充分肯定和高度评价,并对我们以后的各项工作提出了要求,指明了方向。在此,我也要说一声:谢谢你们的大力支持!另外,我还要感谢各位参会的专家学者,你们放下手头繁忙的教学科研工作前来参加这次研讨会,并提交了论文或发言提纲,从而确保了这次会议的圆满成功。在此,我同样要说一声:谢谢你们的热情参会及对学会工作的大力支持!

大家知道,中国台港电影研究会台湾电影专业委员会自成立以来,已先后在上海戏剧学院、厦门大学和浙江师范大学召开了三次学术研讨会,并正式出版了两本论文集,这次会议的论文集也要正式出版。通过这些学术活动,学会凝聚了一批中青年学者,有效地推动和深化了国内台湾电影的研究,在电影界和学术界

产生了一定的影响,并获得了多方好评。我们深知,这些好评是对台湾电影专业委员会的鼓励,任重而道远,台湾电影专业委员会的工作还刚刚起步,有许多开拓性的工作尚有待于去完成。为此,理事会将再接再厉,兢兢业业做好各项工作,不断推进台湾电影研究的深入开展。

这一届学术研讨会的主题是"台湾电影与大陆电影之关系:历史、现状与未来",其重点在于通过对台湾电影与大陆电影关系之梳理,探讨台湾电影如何更好地和大陆电影进行互动与融合发展,从而更好地促使中国电影与华语电影的繁荣发展。众所周知,由于各种复杂的原因,台湾电影与大陆电影在相当长的时间里各自在不同的生态环境里发展,虽然在有些历史阶段也有一定的交流和互相影响,但是彼此之间的隔阂与差别仍然很明显。从20世纪80年代以来,特别是台湾实行"解严"和大陆实行改革开放以来,海峡两岸的关系缓和,各种交流日益频繁。当下,不仅台湾与大陆的合拍片逐渐增多,而且一些台湾影人也纷纷到大陆来拓展其电影事业;因此,台湾电影与大陆电影在交流互动中融合发展的趋势也日益明显。在这种情况下,对台湾电影与大陆电影关系的历史、现状与未来发展前景进行梳理和研究,力求从理论上总结探讨一些基本规律和经验教训,对于进一步推动台湾电影与大陆电影的融合发展是十分有益的;而认真做好这项工作,也应该是台湾电影专业委员会义不容辞的责任。

这次参会的专家学者提交的论文和发言提纲共有49篇,其中既有一些从宏观的角度对台湾电影与大陆电影进行比较和相互影响研究的文章,也有一些从较为微观的角度对具体的类型片、导演和作品进行比较研究的文章;同时,还有一些着重论析台湾电影创作和理论批评的文章,既涉及故事片,也涉及纪录片。从总体上来看,这次会议论文和发言提纲涉及的面较广泛,论题较多元,内容较丰富,从不同角度和侧面较好地表达了各位专家学者的观点和见解,有效地深化了台湾电影与大陆电影关系的研究,以及对台湾电影创作与理论批评的研究。可以说,这次学术研讨会的学术成果是丰硕的,也是十分可喜的。会后请大家或对自己的论文进行修改和润色,或将发言提纲扩展成论文,在学会秘书处规定的时间里提交给秘书长艾青,我们进行汇总、编辑后送交出版社正式出版。希望大家对自己提交的论文能精心打磨,确保质量。我相信,这本论文集正式出版以后也会在大陆和台湾都产生一定的影响。

作为大陆唯一的一个研究台湾电影的专业学术团体,台湾电影专业委员会理应在台湾电影研究领域做出引人瞩目的成绩和更大的贡献,这也是我们的努

力方向。刚才,许柏林会长和张思涛荣誉会长对台湾电影专业委员会的工作提出了一些要求,我们理事会将予以具体落实,力争把各方面的工作做得更好。

关于明年举行的第四届学术研讨会,目前已有四川师范大学、南昌大学等高校提出了申办会议的要求,由此也充分表现了大家对举办学术研讨会的热情和积极性,这种精神是十分可贵的,这是对学会工作的大力支持。我们希望其他高校也能积极申办学术研讨会,通过举办会议,不仅能集聚各方面的专家学者研讨台湾电影的有关问题,在交流争鸣中取长补短,并有效推进台湾电影研究的深入开展;而且也能促进和推动会议承办单位科研工作更好地开展,并提升会议承办单位的知名度和影响力。台湾电影专业委员会要依托各个高校和科研机构开展工作,只有得到各方面的大力支持,我们的各项工作才能顺利开展并取得成效。

最后,再次衷心感谢这次学术研讨会的承办单位浙江师大文创与传播学院,也感谢所有参会的专家学者,我们明年学术研讨会时再见!

谢谢!

(此文为作者于2018年5月26日在中国台港电影研究会台湾电影委员会第三届学术研讨会闭幕式上的致辞)

# 努力推进影视戏剧的理论建构、产业发展与创作繁荣

## ——在"中国长三角高校影视戏剧学会第6届学术年会"上的致辞

各位领导和各位专家学者:

大家好!"中国长三角高校影视戏剧学会第6届学术年会"今天在浙江大学顺利召开了,在此我谨代表学会理事会对前来参加这次研讨会的各位专家学者表示热烈欢迎,对承办这次会议的浙江大学表示衷心感谢。近年来,浙江大学在学科建设、人才培养和科学研究等方面都有了快速发展,在全国高校中名列前茅,这次会议在浙江大学召开,也给了我们前来参会的其他高校的老师们一次学习和取经的机会。同时,也对百忙之中专程前来参加这次会议的中国电影家协会秘书长、中国电影评论学会会长饶曙光教授表示衷心感谢和热烈欢迎,希望他给我们学会的各项工作予以指导。

今年恰逢纪念改革开放40周年,为此,这次学术研讨会的主题确定为"中国改革开放40年来的影视戏剧创作与理论批评",并拟定了一些分论题供大家在撰写论文和发言提纲时参考。从各位参会的专家学者已提交的论文和发言提纲来看,大家论述的议题还较为广泛,注重从各个不同角度和不同侧面对改革开放以来的国产电影、电视和戏剧的创作生产与理论批评所发生的变化、取得的成绩与存在的问题等进行了较为具体而深入的论析。其中既有从总体上把握历史变革进程的宏观阐述,也有对一些具体作品所做的微观评析。我相信,通过这次学术研讨会的交流发言和深入探讨,大家一定能获得一些新的收获和启迪,对改革开放40年来国产影视戏剧的变革发展会有更加全面的认识和理解。

中国长三角高校影视戏剧学会成立已有6年了,在此期间,我们坚持每年召

开一次学术研讨会,出版一本论文集,力求通过这样的学术活动来进一步加强各个高校从事戏剧影视学教学和科研工作的各位老师及其研究生之间的学术交流,并由此推进学科建设和研究生培养等各项工作的开展。实践证明,这种做法的确是行之有效的好方法,并得到了大家的认可和支持。与此同时,学会今年还与上海影视戏剧理论研究会合作开展了"首届青年学者评论奖"的评奖活动,经过各位青年学者的积极申报和评委会的严格评审,最终评出了14位获奖者,今天也将借此机会进行颁奖。我们相信,这次评奖和颁奖将会进一步调动广大青年学者的积极性,激励他们更好地从事科研工作,并在科研上有更多突破和创新,这样既有助于青年学者的健康成长,也有助于戏剧影视学学科的建设和发展。

众所周知,当下长三角城市群是"一带一路"与长江经济带的重要交汇地区,在国家现代化建设的总体格局和全方位开放格局中都具有举足轻重的战略地位。它是中国参与国际竞争的重要平台和经济社会发展的重要引擎,它既是长江经济带的引领发展区,也是中国城镇化基础最好的地区之一。国务院批准的《长江三角洲城市群发展规划》指出:长三角城市群要建设成面向全球、辐射亚太、引领全国的世界级城市群。建成最具经济活力的资源配置中心、具有全球影响力的科技创新高地、全球重要的现代服务业和先进制造业中心、亚太地区重要国际门户、全国新一轮改革开放排头兵和美丽中国建设示范区。为此,2018年1月12日,长三角地区主要领导座谈会在苏州举行,上海、江苏、浙江、安徽三省一市的市(省)委书记、市(省)长出席会议,就建设长三角城市群、深化区域合作机制等议题进行了深入讨论。显然,长三角地区一体化的工作进程正在加快速度。

在这样的形势下,我们也要紧紧跟上客观形势的快速发展,进一步推进长三角地区高校戏剧与影视学学科的深度合作,并由此使该学科能获得更快、更大的拓展,以适应国家、社会和客观形势发展之需要,这也是我们学会义不容辞的责任。我们学会各项活动的顺利开展,需要得到长三角各个高校和各位专家学者的大力支持;若没有这样的支持,学会的工作将会寸步难行。因而,再次感谢浙江大学传媒与国际文化学院和所有参会的专家学者对这次学术研讨会的大力支持,并预祝这次会议圆满成功!

谢谢大家!

(此文为作者于2018年6月16日在中国长三角高校影视戏剧学会第6届学术年会开幕式上的致辞)

# 从金庸小说影视改编中总结创作经验和基本规律
## ——在"金庸小说影视改编暨武侠影视创作研究学术研讨会"开幕式上的致辞

各位领导、各位嘉宾和专家学者：

大家好！由中国电影文学学会剧作理论委员会主办，《中国作家》《民族艺术研究》《电影新作》协办，同济大学艺术与传媒学院和同济大学电影研究所承办的"第四届中国电影文学学会剧作理论委员会的学术研讨会"今天在同济大学拉开了帷幕。首先，我谨代表中国电影文学学会剧作理论委员会，对今天前来参会的各位领导、各位嘉宾和专家学者表示热烈欢迎！特别对冒着严寒远道而来的各位嘉宾和专家学者表示衷心感谢！同时，也对承办这次学术研讨会的同济大学艺术与传媒学院和同济大学电影研究所表示感谢！

这次会议的主题是"金庸小说影视改编暨武侠影视创作研究"，之所以确定这样一个主题，是基于以下两方面的原因：其一是因为著名武侠小说家金庸先生刚逝世不久，他和他的作品在华人世界里影响巨大，其武侠小说创作成就迄今为止尚无人超越，其作品属于中华文化宝库中的一份优秀遗产。其二则是因为根据金庸武侠小说改编拍摄的影视剧也同样产生了很大的影响，受到了广大观众的喜爱与欢迎，具有长久的美学生命力。众所周知，武侠影视剧作为一种电影类型片和电视类型剧，是颇受广大观众（特别是青年观众）喜爱的一种类型样式。由于根据金庸小说改编拍摄的武侠影视剧不仅影响很大，而且其中也有一些高质量的好作品，所以深入研究其改编拍摄的经验教训，探讨武侠影视剧改编和创作的基本规律，对于进一步推动国产武侠影视剧创作的繁荣发展是十分有益的。同时，近年来国产武侠影视剧的创作也出现了一些有新意的好作品，除了像王家卫的《一代宗师》这样的成功之作外，还有一些中青年导演在这一领域里也进行

了一些新的创作探索,取得了较好的成绩。其中如路阳的《绣春刀》和《绣春刀2》,徐浩峰的《师父》,李仁港的《锦衣卫》等,都各具艺术特点;此外还有武侠传记片《叶问》系列等也产生了一定的影响。上述这些作品创作中成败得失的经验教训,也同样值得认真总结探讨。正因为上述几方面的原因,所以我们组织了这次学术研讨会,既是为了纪念和缅怀金庸先生,也是为了更好地弘扬优良创作传统,总结探讨武侠影视剧改编和创作的有关经验、规律、不足与教训,以利于进一步推动武侠影视剧创作的繁荣发展,使这一国产电影类型片和电视类型剧在类型样式和艺术创作上更加成熟与完善,能不断有更多的好作品问世。为此,希望各位与会的专家学者能各抒己见,充分发表你们的真知灼见。

自金庸的武侠小说及其影视改编的作品问世以来,研究和评论的文章很多,可谓是汗牛充栋;同时,还有不少研究专著先后出版,并涌现了一些研究金庸及其创作的著名学者,如中国电影资料馆的陈墨研究员就是其中之一,他曾出版过《金庸小说艺术论》《金庸小说与中国文化》等一系列研究著作。可惜他未能前来出席这次研讨会,十分遗憾。总之,将金庸武侠小说及其影视改编的作品和众多研究金庸及其作品的学术成果称之为"金学"实不为过。

金庸的武侠小说之所以获得很大的成功,其原因及其作品的艺术特点当然是多方面的。但是,从总体上来看,其武侠小说最突出的艺术成就和艺术特点,其武侠小说之所以能广泛流传并经久不衰的最大原因,乃是因为作者突破了通常武侠小说的套路和局限,尽可能在小说创作中书写人性、描绘人生并努力塑造出众多不同个性的鲜明的人物形象,并注重通过他们的传奇经历和性格刻画来抒发自己的人生理想与人文情怀,以及表达作者对社会历史的看法与评价。这一显著特点不仅使金庸的武侠小说非常适合于进行影视改编,而且改编拍摄的影视作品也同样体现了这一艺术特点。各类不同经历和不同个性的人物形象经过编导、演员等的再创造以后,赋予了这些人物形象新的美学生命力,从而不仅使这些武侠影视剧颇具艺术吸引力,而且其各类银幕人物形象和荧屏人物形象也给广大观众留下了深刻的印象,诸如郭靖、黄蓉、杨过、小龙女、乔峰、小昭等一系列人物形象,都令读者和观众难以忘怀。

同样,如前所述,近年来创作拍摄的一些较成功的武侠影视剧,无论是《一代宗师》《叶问》,还是《绣春刀》《绣春刀2》《师父》《锦衣卫》等作品,其显著的成功之处也在于编导在特定的历史环境里较深入地描写了主要人物人生经历的传奇性和人性的复杂性,塑造了各类个性鲜明的人物形象,而不仅仅满足于演绎"秘

籍""比武""复仇""夺宝""篡权"等一般武侠片常有的故事情节,或满足于营造各种精彩的武打场面和展现各种令人目眩的武功秘技。因此,这些创作中的成功经验和基本规律的确应该深入总结探讨,并切实在国产武侠影视剧创作中加以发扬光大。

以上一些浅见和看法算是今天研讨会的开场白,起一个抛砖引玉的作用。今天与会的大多数专家学者都准备了发言提纲或已提交了论文,其论述的角度多样,内容十分丰富,希望大家能踊跃发言,充分阐述自己的观点和见解。我们也希望通过这次学术研讨会能进一步促进金庸小说影视改编暨武侠影视创作及其研究工作的深入开展,为国产武侠影视剧创作的繁荣发展作一点贡献。

最后,预祝这次研讨会圆满成功!谢谢大家!

(此文为作者于 2018 年 12 月 16 日在中国电影文学学会剧作理论委员会主办,同济大学艺术与传媒学院和同济大学电影研究所承办的"金庸小说影视改编暨武侠影视创作研究学术研讨会"开幕式上的致辞)

# 新生代导演是国产电影创新探索的主力
## ——在"中国电影导演新生力量研究学术研讨会"上的致辞

各位老师和青年学者：

大家好！在2018年即将结束，2019年元旦即将来临之际，由上海影视戏剧理论研究会和复旦大学电影艺术研究中心联合举办的"中国电影导演新生力量研究学术研讨会"今天在复旦大学举行，这次研讨会属于上海市社联"学会青年学者论坛"之一，也是我们今年主办的第三场学术研讨会，是2018年的"收官之作"。在此，我首先代表上海影视戏剧理论研究会和复旦大学电影艺术研究中心，对各位前来参会的专家学者表示热烈欢迎。

这次论坛的主题为"中国电影导演新生力量研究"，之所以确定这样一个会议主题，是因为近年来，中国影坛上的新生代导演表现十分抢眼，不少有影响、受关注的好影片都出自他们之手，他们的创作为国产影片提高艺术质量和持续繁荣发展作出了较显著的贡献。其中如吴京的《战狼》和《战狼2》、文牧野的《我不是药神》、李芳芳的《无问西东》、胡波的《大象席地而坐》、毕赣的《路边野餐》和《地球最后的夜晚》、徐浩峰的《师父》、路阳的《绣春刀》和《绣春刀2》、张大磊的《八月》、文晏的《嘉年华》、周子阳的《老兽》、忻钰坤的《心迷宫》和《爆裂无声》、韩寒的《乘风破浪》、郑大圣的《村戏》等，都曾产生了一定的影响，并受到多方关注和好评。在这些作品中，既有主旋律影片，也有艺术片和类型片，虽然题材内容和艺术形式多样，美学风格也各自不同；但是，这些影片的共同之处乃在于都不同程度地表现了新生代导演大胆创新的艺术追求和颇具个性的美学风格。其中如《战狼》系列显示了主旋律影片在新时代的新拓展，它所创造的国产影片的票房纪录，在短期内很难被突破。《师父》和《绣春刀》系列，则赋予武侠片这一传统类型片样式以独特的新意和活力，赢得了很多青年观众的喜爱。还有一些表现

现实生活题材的影片,如《我不是药神》《嘉年华》《爆裂无声》等,均敢于面对纷繁复杂的现实生活,大胆揭露一些社会矛盾,真切地表达了创作者对一些较敏感的社会问题和社会现象的看法与评价,体现了较深厚的人文关怀,由此得到了广大观众和评论界的好评。上述这些影片充分显示了新生代导演在电影创作方面的实力和潜力,应该说,他们已成为国产电影创新探索的主力。

众所周知,关于中国电影导演队伍的构成,此前按照约定俗成的划分和命名,有六代导演之分。这种代际划分在第六代导演之后没有延续下去;因此,在第六代导演之后登上影坛的青年导演,一般被称为新生代导演。当然,也有学者曾提出过第七代导演的命名,但这种说法未能得到评论界的认同,大家未能就此达成共识。为此,评论界仍以新生代导演为第六代导演之后的一批青年导演冠名。

古人曰:"江山代有人才出,各领风骚数十年。"可以说,这种规律也体现在电影导演队伍的创作上。目前,第五代导演已经进入老年,虽然张艺谋、陈凯歌、田壮壮等仍然在创作第一线继续拍摄影片,但其艺术创新能力已不如以前;第六代导演也已步入中年,尽管贾樟柯、娄烨、管虎等人创作拍摄的影片也不算少,并经常在一些国际电影节上获奖,但他们在国内电影市场受到的关注和赢得的票房仍然没有明显的改观和显著的突破。为此,已经崛起于影坛的新生代导演是中国电影未来发展的希望,未来国产电影的繁荣发展将主要依靠他们的创作贡献和艺术创新。

当下,新生代导演的电影创作十分活跃,但各个导演的生活处境和创作情况有所不同。对于那些尚未成名的青年导演来说,其生活和创作都较为艰难;对于那些已经成名的青年导演来说,这两个方面都有所改善。为此,政府主管部门对青年导演的生活应该给予更多的关心,对于其创作也应该给予更多的扶持,既要在经济上帮助他们摆脱困境,也要在创作上予以必要的资助,要尽可能避免像胡波导演自杀身亡那样的悲剧事件再次发生。同时,评论界对青年导演的创作也应该给予更多的关注和重视,应通过评论不仅使更多的观众能了解他们及其作品,而且还要引导和促使他们能创作拍摄出更多高质量的影片,从而为国产电影的繁荣发展作出更大的贡献。

出席今天学术研讨会并准备发言的绝大部分是青年学者,希望大家能各抒己见、充分表达自己的观点和见解,通过交流和争鸣,进一步推动和深化对新生代导演群体的研究。我们每年都会举办一次青年学者论坛,也希望有更多青年

学者积极参与论坛研讨,并能从中获得有益的启示,有助于科研和教学工作的开展。最后,预祝这次研讨会圆满成功!

谢谢大家!

(此文为作者于2018年12月23日在上海影视戏剧理论研究会和复旦大学电影艺术研究中心联合主办的上海市社联"学会青年学者论坛"之一"中国电影导演新生力量研究学术研讨会"上的致辞)

# 关于戏剧影视文学的专业特性和本科人才培养问题之思考

## ——在兰州大学文学院"戏剧影视文学本科专业建设研讨会"的发言

各位专家学者：

大家好！首先感谢李利芳院长的邀请，使我获得了向兰州大学文学院学习的机会；同时，因9月初中国电影文学学会将在兰州大学召开一次学术研讨会，这次来也是为了打前站，了解一些具体情况，落实一些具体任务。刚才听了兰大党委副书记蔺海波教授、文学院院长李利芳教授、文学院党委书记霍红辉和戏剧影视文学研究所冯欣所长的介绍，较具体地了解了兰大戏剧影视文学本科专业的有关情况。为此，我想谈谈戏剧影视文学的专业特性和本科人才培养问题的几点想法，仅供参考。

在此，我先就戏剧影视文学的专业特性问题谈一些看法。按照我们国家的学科分类，中国语言文学和艺术学原来都是文学门类下的一级学科。2011年国务院学位委员会和教育部颁布了新的《学位授予和人才培养学科目录》，艺术学首次从文学门类中独立出来，成为新的第13个学科门类；而戏剧影视学也就成为艺术学下属的五个一级学科之一，它与中国语言文学是并列的一级学科，分属于两个不同的学科门类。至于戏剧影视文学，则涉及三个一级学科，除了戏剧影视学之外，还涉及中国语言文学和外国语言文学这两个一级学科。因为该学科要讲授的中国戏曲作品、话剧作品和影视文学作品属于中国语言文学的范畴；而要讲授的外国话剧作品、影视文学作品则属于外国文学范畴。因此，就其专业特性而言，大致表现在以下几个方面：

第一，专业教学和科研内容涉及范围较广，除了剧作家创作的各种文字作

品外,还有经过导演、演员再创造的舞台作品和银幕、荧屏、网络作品。因为没有被搬上舞台,或者没有被拍摄成影视剧、网络剧的戏曲戏剧剧本和影视剧本,只能属于半成品;只有当其被搬上了舞台或被拍摄成了影视剧、网络剧时,才能成为完整的成品。因此,无论是教学还是研究,既要让学生看编剧创作的原作,也要看经过导演、演员等再创造后最终的成品。当然,这两者之中仍以前者为主。

第二,作品具有直观形象性。戏曲戏剧和影视作品都是通过形象、动作、唱腔、台词来进行叙事和表达主旨的,作品中很少有作者的大段抒情和抽象议论,其直观的形象性非常明显。与小说、诗歌、散文等其他文学作品相比,这是一个明显的差别。

第三,多学科交叉性。戏剧影视文学具有多学科的交叉性,主要是戏曲艺术、话剧艺术、影视艺术与文学的交叉融合。为此,戏剧影视作品的创作、鉴赏和批评,除了要具备本学科的基础知识外,还需要具备诸如音乐、舞蹈、美术、摄影等多方面的知识。

由于戏剧影视文学学科具有这些专业特性,所以该学科本科人才的培养既要注重与其他学科专业人才培养的共性要求,也要注重其个性化的要求,具体而言,大致表现在以下几个方面:

首先,因为现在高校本科人才的培养强调通识教育,注重学生的素质培养;因此无论什么专业的学生,在校期间都应该扩大知识面,加强本专业和相关专业基础知识的学习,以符合社会对大学本科人才的需要。兰大文学院具有多学科的综合性优势,这对于戏剧影视文学本科人才的通识教育和素质培养来说,是十分有利的。

其次,就戏剧影视文学本科人才培养的个性化要求来说,大致应注重培养学生具备以下三种能力:

第一,文艺审美鉴赏能力。对于戏剧影视文学本科生来说,这是一种应该具备的基本能力。通过学习要掌握鉴赏各类文艺作品(特别是戏剧影视作品)的一些基本规律和技巧方法,能较好地分辨文艺作品的优劣高低。同时,通过审美鉴赏还应培养良好的艺术审美趣味,并能了解和熟悉文艺创作(特别是戏剧影视创作)的一些基本规律。

第二,文艺创新思维能力。现在各行各业都在强调创新,因为只有坚持创新才能不断发展。为此,无论戏剧影视文学本科人才毕业以后从事什么工作,创新

思维能力都是需要的。当然,如果毕业后从事戏剧影视文学方面的相关工作,则应具备文艺创新思维能力。显然,这种思维能力的培养既要建立在知识积累的基础上,也需要掌握文艺创作和理论批评的一些基本规律。

第三,文艺实践动手能力。这种能力应包括创作、制作和写作等一些具体的实践动手能力。无疑,具备较扎实的知识积累和较高的文艺鉴赏能力、文艺创新思维能力以及较好的文艺修养都很重要,但实践动手能力也是一种必不可少的能力;只有在校期间就进行培养,走上工作岗位以后才能很快适应各种需要,为用人单位所满意。

那么,如何才能使学生具备这样三种能力呢?窃以为大致应注重以下几个方面的工作:

首先,课程安排要符合培养目标和培养计划的需要,虽然现阶段只能有什么师资就开什么课,但从长远来看,还是要不断加强师资队伍建设,重视人才引进,在各个专业方向上都要有较好的教学骨干,并能逐步形成教学梯队。同时,因为学时有限,所以开设的课程也要统筹兼顾,既要抓好基础课的教学,也要培育一批有特色的选修课,以满足学生选课的需要。

其次,在教学中要重视各类经典作品的细读和分析,力求通过一些有特点、有影响的经典作品的深入评析,既提高学生的审美鉴赏能力,也使他们能从中掌握一些基本规律和技巧手法。就拿电影改编来说,短篇小说的电影改编可以以《祝福》《林家铺子》为例,中篇小说的电影改编可以以《人到中年》为例,长篇小说的电影改编可以以《芙蓉镇》为例,回忆录的电影改编可以以《革命家庭》为例,散文的电影改编可以以《黄土地》为例,叙事诗的电影改编可以以《一个和八个》为例,纪实文学的电影改编可以以《一个都不能少》为例。在讲课时既要深入评析这些原著及其电影改编的优劣长短之处,也要阐述这些改编与当下较为盛行的IP改编的异同之处。

再次,要重视史论基础知识的教学,使学生在这方面有较充实的知识积累。同时,要将史论知识的学习与实践动手能力的培养有机结合在一起,两者不可偏废。在史论基础知识的教学中,既要突出重点,又要兼顾一般。在实践动手能力的培养方面,可以结合学生课余活动(如毕业大戏的创作排练)和社会上各种比赛活动(如各类微电影大赛等),组织学生积极参与,以便从中获得锻炼和提高。

另外,要将学术研究、文艺评论与文艺创作并重。既要求学生重视学术研究,加强文艺评论,也支持学生从事戏剧影视方面的各种创作活动,并从中发现

人才,进行有针对性的教育培养工作,促使各类人才在良好的生态环境中都能茁壮成长,成为社会需要的有用人才、优秀人才。

以上几点思考未必正确,如有不妥之处,请各位专家批评指正。

谢谢大家!

(此文为作者于2019年7月18日在兰州大学文学院举办的"兰州大学戏剧影视文学本科专业建设研讨会"上的发言)

# 第四辑
## 教育与科研

# 郭绍虞教授和中国文学批评史

在中国文学批评史的研究领域里,郭绍虞教授是一位重要的奠基者和辛勤的开拓者。他不但早在1934年就撰写和出版了我国第一部较为系统的有较高学术价值的文学批评史,而且几十年如一日,在这个领域里潜心研究,努力开拓,其成就蜚声中外。更难能可贵的是,郭绍虞教授还精心培养了许多研究文学批评史的优秀人才,为这门学科的发展奠定了良好的基础。

前不久,由上海市文联、中国作协上海分会和复旦大学联合举行了祝贺郭绍虞先生90诞辰、纪念郭绍虞先生执教著述70周年的茶话会。许多著名的作家、教授、文艺理论家和有关方面的党政负责同志及郭绍虞先生的同事、学生欢聚一堂,大家争相发言,热情赞扬郭绍虞先生为党和人民作出的杰出贡献。九旬高龄的郭绍虞先生端坐在花篮前,面带慈祥的笑容,和与会者一一握手致谢。会后,应记者的要求,郭绍虞先生填《画堂春》词一首:"嫣红姹紫满园春,菊添秋日新妆。师生故旧聚华堂,共叙衷肠。过眼烟云堪忆,党恩无限思量。教坛岁月乐无疆,桃李芬芳。"充满激情的词句,既表达了郭绍虞先生此时此刻的心情,也引起了人们对他几十年来所走过的艰苦治学、奋斗不息的道路的深沉思索……

## (一) 一生勤奋　刻苦自学

许多人都不曾料到,像郭绍虞先生这样一个"著作等身""桃李芬芳"、驰名中外的学者,不仅没有在大学毕业,甚至连中学也没有毕业。他,确实是在自学成材的道路上搏斗过来的。

1893年11月21日,郭绍虞先生生于江苏吴县,原名郭希汾,字绍虞。他的父亲是一位私塾教师,也是他的启蒙老师。他六七岁时,曾由父亲督教,苦读《三字经》《百家姓》和《古文观止》。后来由亲戚介绍,进了陆雨庵先生办的崇辨学

堂,以后又进了表兄陆尹甫先生的蒙养义塾。小学毕业后,考进了苏州中等工业学校。郭绍虞先生从小好学多思,在工业学校读书时,就和几个同学创办了《嘤鸣》杂志,写诗作文,评论时事。然而因家中经济上无力支持,他在工业学校只读了一年,就不得不中途辍学,为谋生而奔波,1912年,当他只有19岁时,就任教于苏州太平桥小学,从此开始了教育生涯。

1914年,郭绍虞先生到上海尚公小学任教。这时他已嗜书成癖,一有空就去逛旧书店和旧书摊。有钱时就买,无钱时就站着看,边看边抄。他在旧书店里购得了几乎全部《国粹学报》,这就成了他开始有系统地自学的资料。

尚公小学是著名的商务印书馆为培养本馆职员的子女而设立的,校长庄百俞先生就是商务编译所的负责人之一。学校的地址和编译所很近,编译所里有个"涵芬楼",藏书相当丰富,这就为郭绍虞先生的自学创造了有利条件。他凭借这个机会,利用中午休息时间,一头扎进"涵芬楼"的书海,阅读了大量的藏书和资料,写下了许多读书心得。当时西洋文法之学刚传进中国,郭绍虞先生便结合自己的学习心得和教学经验,着手编写一部《小学文法》,稿还没写完,忽见报载进步书局招聘编辑的广告,并要先审阅报考者的著作。郭绍虞先生即以《小学文法》稿应征,居然成功了。于是他便离开了尚公小学,改入进步书局当编辑。郭绍虞先生在书局里搞的是注释工作,最初当然轮不到具名,后来轮到了,也只是附在末尾,如《清诗评注读本》之类就是如此。由于他一面担任编辑工作,一面仍坚持勤奋自学,所以水平和能力不断提高,他负责注释的《战国策详注》受到了好评。但因为书局老板只图牟利,看到出版的书获利不大,便停办了书局。郭绍虞先生又再次应邀去尚公小学执教。此时恰巧尚公小学的体育教师傅琅齐和庞醇跃二人创办了东亚体育专科学校,邀请郭绍虞先生去讲中国体育史,因无教材,他便自己动手搜集资料,编写了《中国体育史》讲义。因为讲义花费了不少心血,郭绍虞先生便想投稿一试,于是便请好友叶圣陶先生和朱和钧、范祥善等人写了序言,由庄百俞先生送到商务印书馆去。但书局老板说这类书是"冷门货",只肯出40元将版权买断,郭绍虞先生无奈,只得接受。谁知此书在1919年11月出版后,到次年3月便因脱销而再版,后来竟又再版了好几次,并收入《史地小丛书》和《万有文库》。可见这本书在当时是颇受读者欢迎的,它也是我国第一本有关体育史的专著。因为郭绍虞先生始终认为以前出版的《清诗评注读本》和《战国策详注》只是作注解而已,毕竟算不得自己的著作,所以这本《中国体育史》可以说是他出版的第一本专著。他曾说:"人到老年,常悔其少作,我回首早年某些

习作,也不免有此感。但是,对《中国体育史》我却未尝有悔。"可见郭绍虞先生自己对这本书很重视。他当时写此书完全是利用业余时间,因为生活所困,除了在尚公小学和东亚体育专科学校教书外,还在启秀女中等校兼课。每周计有36小时的课,他每天骑一辆自行车在各校之间奔波。生活固然很紧张,但他仍然忙里偷闲,博览群书,坚持自学,为以后写文著书奠定了坚实的基础。

此时正是"五四"运动前夕,当时青年都受《新青年》的影响,新思潮颇盛行。北京大学学生傅斯年和罗家伦等创办的《新潮》杂志,也曾风行一时。郭绍虞先生的朋友顾颉刚是《新潮》社的骨干,故介绍他和叶圣陶入社。《新潮》本是北大的学生组织,这样也就首次吸收了外地社员。"五四"运动兴起,新思潮更以蓬勃之势席卷全国。北京的《晨报》要创办副刊,向《新潮》社要人,条件是每天能供稿一至二千字左右。在顾颉刚的推荐下,郭绍虞先生便承担了这一工作,于是在1919年秋到了北京。他一方面在北大哲学系旁听,一方面每天替《晨报》副刊写稿,整天忙得一点空闲都没有。1921年1月,郭绍虞先生又和王统照、郑振铎、沈雁冰等文学界朋友一起组织了"文学研究会",为"五四"新文学的发展作出了贡献。

这时,适逢山东第一师范学校邀请教员,于是郭绍虞先生便应邀赴济南任教。在他任教期间,又恰逢福建协和大学也受到新思潮的影响,要创办国文系,特委托英华书院教务长魏芝亭先生到北大要人,胡适及顾颉刚先生都保荐郭绍虞先生去。然而魏芝亭先生是个很谨慎的人,他恐怕郭绍虞先生只懂得一些新知识,对古典文学不熟悉,有些不放心,便特地赶到济南去面试。当他看了郭绍虞先生的《战国策详注》和《中国体育史》两本书后,则完全放心了,便聘郭绍虞先生任国文系教授兼主任,这时郭绍虞先生年仅29岁。从此他便登上了大学讲台,开始了在大学的教育生涯。他在福建协和大学教了3年以后,又到河南开封中州大学任教。北伐时,他应茅盾之邀,到武汉中山大学执教。"四·一二"反革命政变后,他到燕京大学任教直到1942年日美太平洋战争爆发后,日伪控制了燕京大学,他愤然举家南迁苏州,自己只身到上海开明书店任编辑。抗战胜利后,他到上海同济大学任教,并同时在大夏、光华等大学兼课。1949年5月上海解放后,郭绍虞先生便担任了同济大学校务委员会常委兼同济文法学院院长。不久,同济文法学院和暨南大学等都并入复旦大学,于是郭绍虞先生便担任了复旦大学中文系主任。

几十年来,郭绍虞先生虽然辗转于许多大学执教,然而无论是顺境还是逆

境,他都充分利用点点滴滴可以利用的时间,刻苦勤奋地自学,孜孜不倦地著书立说。在他的日程表上,从来没有什么假日和星期天,即使是大年初一,他也在伏案读书写作。有时因病卧床,一旦病情稍有好转,他就不顾家人劝告,以病床作书案,开始了新的研究和探索。直到九十高龄的今天,尽管已年迈体弱,患有高血压病和心脏病,他仍然不顾医生和亲友的劝说,把一块木板搬到床上,继续撰稿著文。

辛勤的耕耘,获得了累累硕果,"著作等身"的盛誉对郭绍虞先生来说是当之无愧的。他先后发表了几百篇论文,出版了数十册专著,主要有:《战国策详注》《中国体育史》《中国文学批评史》上下卷3册、《陶集考》《宋诗话辑佚》《宋诗话考》《诗品集解·续诗品解》《语文通论》《语文通论续编》《学文示例》两册、《汉语语法修辞新探》上下册,还主编了《中国历代文论选》四册,编校了《清诗话》。最近即将出版的近140万字的《清诗话续编》和近百万字的《照隅室文集》,都是他在病床上亲手校订的。"正以无多闲岁月,那能颓废失心红。"郭绍虞先生这种勤奋刻苦的精神是多么可贵。

然而更值得一提的是,郭绍虞先生70年来为祖国培养了许多人才。他的学生不但遍布全国,而且遍及海外许多国家和地区,真可谓"桃李芬芳"。今天国内外许多著名的学者、教授,如南京大学的罗根泽教授、四川大学的杨明照教授等,当年都曾经是他的学生。郭绍虞先生在培养学生时,不单纯是传授知识,更主要的是通过自己的言传身教,授予学生治学的方法和做学问的品德。他教育学生做学问一定要实事求是,严格遵循科学态度,不能有半点虚假。他鼓励学生要学有创见,敢于提出不同意见,这样才能走出新的路子,提高学术研究水平。郭绍虞先生最早的学生今天已经是80岁的老人了,然而每当他们谈起郭先生亲切的教诲时,仍充满了感激之情。

### (二)《中国文学批评史》的诞生

早在"五四"时期,郭绍虞先生就已经开始有计划地研究中国古代文学了,并曾屡次想尝试编著一部中国文学史。但是,他后来在搜集和整理材料的过程中,却发现有许多文艺理论的材料没有引起当时研究者足够的重视,于是便逐渐把注意力集中到这方面了,并由此而萌发了要写一部《中国文学批评史》的念头。他曾在《自序》中谈过写《中国文学批评史》一书的动机,他说:"《文心雕龙·序志篇》之批评以前各家,议其'各照隅隙,鲜观衢路'。在我呢,愿意详细地照隅隙,

而不能粗鲁地观衢路,所以就缩小范围,权且写这一部《中国文学批评史》。我只想从文学批评史以印证文学史,以解决文学史上的许多问题。"

当时在"五四"新文化运动的推动下,随着西方文学批评观念的传入,中国传统的诗文评已经开始受到了学者们的重视。陈中凡先生首先涉足这个领域,于1927年出版了《中国文学批评史》。虽然该书仅有7万余字,十分简略,也缺乏严密的体系,但却给了郭绍虞先生以很大的启示。在那时候,写《中国文学批评史》确有很多困难,恰如朱自清先生所说:"第一,这完全是件新工作,差不多要白手成家,得自己向浩如烟海的书籍搜沙拣金去。第二,得让大家相信文学批评是一门独立的学问,并非无根的游谈,换句话说,得建立起一个新的系统来。这比第一件实在还困难。"事实也确是如此。我国古代文艺理论的内容虽然丰富,但除了部分专著外,大都散见于书信序跋,包含于其他学术著作之中。我国古代的文艺理论家虽然人数众多,但除了少数几个人的著作自成体系外,又大都采用评点或即兴的文艺评论方法。我国的古代文论又是在长期的封建社会里形成的,难免精华与糟粕混杂,这就需要用科学态度对材料进行细致的发掘和整理,用正确的方法对理论进行认真的分析和研究,然后才能使它们构成一个较完整的体系。这实在是前人所未曾做过的开创性的工作。要做好这项工作当然是十分艰苦的,而郭绍虞先生却毫不犹豫地挑起了这副重担。

郭绍虞先生认为,要写好《中国文学批评史》,首先应该有一种实事求是的科学态度,就是要对客观事物作全面的历史的探讨,找出它固有的规律性。为此就应该详细占有材料,充分注意一个时代的政治经济和其他思想对文艺理论的影响,并看到文艺理论本身的传承关系,以及这种理论对文学实践的影响,然后才有可能用历史唯物主义和阶级分析的方法,总结出经验和规律,为今天的文学发展提供有益的借鉴。所以郭绍虞先生从浩如烟海的古籍中搜罗剔抉,占有了大量资料。他不仅从人们熟知的各种诗文评或"论文集要"等一类书中去整理搜集,而且从一般学者不注意的地方去发掘,如史书的"文苑传""文学传"、历史笔记、评点派的眉批等,甚至连一些琐屑零乱的资料也不放过。朱自清先生曾看到过他搜集的诗话目录,惊叹地说,"那丰富恐怕很少有人赶得上","第一个大规模搜集材料来写中国文学批评史的,得推郭绍虞先生"。

其次,郭绍虞先生还认为:"学问要求精,不妨从窄入手,窄而精,当然是一种有效的治学方法,但是过于窄,则眼光太浅,即使有成,也是小器。"而且"当某种学科尚未成为一种独立学科时,它常是附在他的邻近学科中的"。因此他主张:

"欲专必先求博。惟博才能广,惟专才能精。"所以他在收集资料时,除了广泛阅读我国古代文学典籍外,还下功夫钻研了哲学、语言、绘画、音乐等学科的许多著作,这就为他写好《中国文学批评史》打下了坚实的基础。

正是经过这样长期的精心准备,郭绍虞先生到了燕京大学任教后,就正式开设了《中国文学批评史》这门课。这在当时全国各高等院校中文系里,也属首创。1934年,郭绍虞先生的《中国文学批评史》(上册)终于写成并出版了。此后,由于抗日战争的爆发,时局的艰难和生活的不安定,郭绍虞先生的《中国文学批评史》(下册)直到1947年才最后完稿并出版。

### (三)一部开创性的著作

郭绍虞先生的《中国文学批评史》在国内外学术界曾引起了较大的反响,许多著名的专家学者都对此书予以较高评价。朱自清先生在该书上卷刚问世时就说:"郭君这部书,虽说只是上卷,我们却知道他已花费了七八年功夫,所得自然不同。他的书虽不是同类书中第一部,可还得称是开创之作,因为他的材料与方法都是自己的。"这样的评价无疑是十分精当的。

时间是最好的检验者。郭绍虞先生的《中国文学批评史》问世至今已近半个世纪,目前仍然是高等学校文科的重要教材之一。

郭绍虞先生的《中国文学批评史》,首先能在掌握大量材料的基础上,经过一番经营擘画和融会贯通,建立起了一个新颖的体系。全书既能如实反映历史发展的顺序,又能照顾到有关的文艺理论家、流派与问题的辨析,纲目异常清晰。同时,由于资料丰富,所以对于一些有争议的人物、流派和问题,郭绍虞先生总是"极力避免主观的成分,减少武断的论调",尽可能让事实来说话,完整地"保留古人的面目"。例如,对于儒、道两家所论的"神"与"气",历来聚讼纷纭,意见不一。郭绍虞先生在书中却深刻细致地析其同异,穷其根源,并进一步指出它对于后世文论的重大影响,充分体现了他经过研究以后的真知灼见。

其次,对于我国古代文论在长期发展过程中所形成的许多概念,诸如气、味、比兴、格调、风骨、神韵、意境、寄托等,郭绍虞先生认为,必须要确切了解它们的内涵,分辨它们在不同作品中的区别,总结它们在形成和发展过程中的规律,用现代语言对它们作出科学的阐释,不然就很难理解它们,把握它们。因此郭绍虞先生在批评史中对于许多概念的阐释,不但清楚严谨,而且还富有创见,给人以启迪。

另外,郭绍虞先生的文学批评史还具有立论深刻、见解独到精辟的特点。例如,在评价《文心雕龙》时,郭先生既注意了儒家、佛家、道家思想以及因明学、声律学对它的影响,同时又用一分为二的态度,一方面指出它对世界本源所作的唯心主义解释,另一方面又着重分析了它对文艺特征、文艺创作规律的一些富于创造性的理论。又如,在评述公安派的文学思想时,郭先生又着重分析了其"前驱"和"羽翼",并能联系当时的思想界、戏曲家和其他诗人的影响来进行阐述,这样的立论当然就给人以耳目一新的感觉。

郭绍虞先生还认为,对于文学批评史的研究,"假使说带些总论性的史为纵的关系,那么分别专论某一部分的史就是横的关系。"而"现在大家都注意到总的历史方面的研究,实则这问题不限于纵的总的方面,还有横的分的方面更值得研究"。为此,郭先生自己也下功夫就某些专题进行了深入研究,并先后完成了《沧浪诗话校释》《诗品集解》《宋诗话考》等著作,其中尤以《沧浪诗话校释》和《宋诗话考》更为学术界瞩目。

在《沧浪诗话校释》一书中,郭绍虞先生别出心裁,创造了一种把校、注、释三者有机结合起来的新的校释方法。在校勘时,他除了参阅古今流行的各种版本外,还重点和《诗人玉屑》互校,"其间互有异同之处,或据《玉屑》改正,或于注文中说明。"在注解时,他既充分尊重前人的研究成果,一一注明出处,又巧妙地合释义与阐理为一,使读者能对严羽文学理论批评的历史渊源与体系有更明确清晰的认识。在释意时,郭先生又特别注意某些争论问题的"症结所在",并善加阐释疏导。例如,关于"别材别趣"之说,他就写了很长一段释文,引证了大量文学史实,充分说明了此说"正是针对当时诗病而发,足为当时救病之药"。

《宋诗话考》是郭绍虞先生几十年来辛勤整理和深入研究宋代诗话的心血结晶。当他早年在燕京大学执教时就有写作此书的意图。他在《宋诗话考·序一》中说:"余纂《宋诗话辑佚》,早有作《宋诗话考》之意,故于所辑各书未加提要,嗣在《燕京学报》《文学年报》等杂志分别发表有关宋诗话之论文若干篇,对《宋诗话考》之规模,固已大体初具矣。"此书出版于1979年,是一部研究宋代文学史和文学批评史的重要参考书。郭绍虞先生的这些专题性研究的专著,不但充分显示了他渊博的学识和深厚的功力,而且也进一步补充和完善了他的《中国文学批评史》。

但是,尽管已有如此建树,郭绍虞先生却从不满足。他觉得自己的《中国文学批评史》一书,基本上只是诗文批评理论的研究,戏曲文学批评只提到了李渔,

而小说理论批评则未涉及,所以他又孜孜不倦地搜集了大量新的资料,准备以后再版时作较大的改动。郭绍虞先生把建立具有中国民族特点的马克思主义文艺理论作为自己的奋斗目标。他在《中国文学批评史》1979年的"再版前言"中说:"我知道用马克思主义观点来写一部完整的中国文学批评史是很不容易的,但也要与同志们共同奋斗,为此而努力探索,争取为人民多出一些力,多做一些工作。耿耿此心,是始终不变的。"此言此语,出自一个九旬高龄的老人之口,是何等感人肺腑。

郭绍虞先生曾说:"作为一个中国的知识分子,我是奉行狂狷人生的。"狂狷,虽然出自孔子的《论语》,郭先生却以他的治学和为人的经历,给"狂狷"赋予了新意。他说:"狂者,乃治学之积极进取精神;狷者,为人之有所为而有所不为也。"郭绍虞先生的立身行事确实体现了这种精神。

早在"五四"时期,郭绍虞先生就接受了马克思主义的思想,并尽力传播这种思想。当时他一面发愤学习英文、日文、德文,一面也翻译介绍了许多文章,例如1919年年底,他就在报上公开发表了《马克思年表》。他在1979年写的一篇文章中谈及此事时曾说:"我看到马克思的一生,也是勤奋学习的一生。如此伟大人物,尚且勤奋,何况我们!我以马克思为榜样勉励自己,也愿意把马克思的刻苦钻研的精神,向青年们推荐。"

在几十年漫长的生活道路中,郭绍虞先生除了埋头治学外,还时刻关注国家和民族的兴亡,并为之尽自己一点微薄的力量。1942年燕京大学被迫停办,日本侵略者软硬兼施,企图拉他去伪北大教书,甚至还把他抓去关了两天,可他坚决不干。同时,对那些讥讽他是"唱高调"者,郭绍虞先生曾作《高调歌》以回答,保全了高尚的民族气节。就这样,这位燕京大学的名教授,宁肯在北平郊外吃着妻子从十里外背来、而由自己女儿推磨碾成的玉米面,也不去替日寇撑门面。新中国成立前夕,郭绍虞先生因对国民党的反动统治不满,积极支持进步学生运动,并与我地下党的同志有来往,被国民党特务机关列入逮捕的黑名单。但他并不因此而畏惧,仍然积极参加各种爱国活动。他曾任同济大学教授联谊会主席,领导大学教师同国民党反动派作斗争。在他的影响下,他的几个孩子都勇于追求光明、追求真理,二女儿和三女儿都是地下党员,很早就从事革命工作,她们的行动得到了郭绍虞先生的支持。在那些艰苦的岁月里,郭先生总是和党、和人民患难与共,同心同德。

新中国成立以后,郭绍虞先生受到了党无微不至的关怀和教育。在全国文

代会上，他曾多次受到毛主席和周总理的接见。1954年，当他重病缠身，生命垂危时，党及时派医生给他精心治疗，并送他到无锡疗养院去休养了很长时间，使他获得了第二次生命，他倍感对知识分子的关怀之情。1956年，郭绍虞先生光荣地参加了中国共产党，成了一名无产阶级的先锋战士。从此以后，他目标明确，老当益壮，愈活愈年轻。郭绍虞先生在党内从不以专家自居，在党外又从不以党员自傲。凡是党交给他的工作，他都勤勤恳恳出色地完成。几十年来，在完成繁重的教学、科研任务的同时，他先后担任了华东军政委员会监察委员，上海市第一至第五届人民代表，市五届政协委员，上海市文联副主席，中国作家协会上海分会副主席，中国书法家协会上海分会副主席等职务，为党的事业作出了贡献。

更可贵的是，在十年动乱中，郭绍虞先生尽管处境艰难，但他仍然保持了坚强的党性原则。就在"四人帮"大搞古为帮用，利用评法批儒掀起反革命逆流时，"四人帮"在上海的余党知道郭绍虞先生在修改《中国文学批评史》，于是他们便妄图借郭先生的名望，推销他们所谓"儒法斗争"的黑货，他们要郭先生用"儒法斗争"为纲来编写文学批评史，但郭绍虞先生在修改过程中逐步发现，在二千多年的文学批评史中贯穿所谓"儒法斗争"的纲是完全错误的。他既没有屈服于"四人帮"的淫威，也没有见风使舵，而是把修改文学批评史的事情搁置起来，改为写《语法修辞新探》一书，使"四人帮"的阴谋未能得逞。另外，即使他在自己处境也很困难的情况下，仍然想方设法帮助了不少有这样那样所谓"问题"的知识分子。当时有人劝他不要去惹一些不必要的麻烦，他却回答说："我只知道他们是正直的做学问的人才！"郭绍虞先生的高风亮节和赤诚之心，由此可见。

作为一个党员学者，郭绍虞先生对自己要求总是十分严格，注意不断提高自己的思想觉悟。在他80岁生日的那一天，他曾坦率真诚地赋写了一首热情洋溢的诗篇——《八十老翁自述》。他在诗中向党表示：要"夺其胎""换其骨""易其容"，充分体现了他高尚的思想境界。

同时，郭绍虞先生还力求用马克思主义的立场、观点、方法来指导自己的学术研究，不断获得新的学术成果。他曾在《学〈矛盾论〉后作》一诗中欣喜地写道："犹是当年笔一支，却从旧说获新知。固应学问无穷境，真信马恩是我师"。这些诗句真切表达了郭先生对马克思主义的忠诚信仰。

今天，在建设四化的征途上，九十高龄的郭绍虞先生又向党表示："烈士暮年，壮心不已。我虽然不是千里马，可只要我还能工作，就要与大家一起携手并

进,共创四化大业。"

从郭绍虞先生自学成材、奋斗不息的治学道路中,我们更加深刻地领悟了马克思的名言:"在科学上没有平坦的大道,只有不畏劳苦沿着陡峭的山路攀登的人,才有希望达到光辉的顶点。"郭绍虞先生正是这样一位不畏劳苦的勇敢攀登者,他为千千万万后学者树立了榜样。

(此文为作者与唐金海教授合写,原载《文苑纵横谈》第9期,山东人民出版社1984年3月出版)

# 落实《讲话》精神,抓好基地建设

江泽民总书记在不到一年的时间里,连续两次对繁荣哲学社会科学等问题发表了重要讲话,明确地提出了"四个同等重要""五个高度重视"和"五点希望",对哲学社会科学的重要性及在新形势下如何开展哲学社会科学研究工作,如何培养优秀人才等作了详尽而系统的阐述,为新世纪我国哲学社会科学的繁荣发展指明了方向。其意义深远,令人鼓舞。认真学习并贯彻落实《讲话》精神,乃是各级领导部门和广大哲学社会科学工作者的当务之急。

处在新世纪的开端,我们必须从战略的高度来认识哲学社会科学事业繁荣和发展的重大意义与历史地位。要在全社会营造重视哲学社会科学的良好氛围。

应该看到,我国社会和经济的全面发展为哲学社会科学的繁荣提供了新的机遇和条件。正如教育部制定的《全国普通高等学校人文社会科学研究"十五"规划纲要》所指出的那样:"经济全球化、国际政治格局多极化的趋势和科技革命的迅猛发展,为世界各国人文社会科学的原创性研究提供了新的平台;我国社会主义市场经济体制的发展和完善、国民经济的快速发展、社会的不断进步、改革开放的不断深入,为人文社会科学研究提出了大批新的研究课题和更为迫切的需求及任务;经过20多年的恢复、调整和发展,我国人文社会科学在知识积累和人才培养两个方面,已基本具备了进一步开展原创性研究、实现理论创新的条件。高校人文社会科学研究工作者一定要增强历史责任感,树立勇攀高峰的精神,面向现代化、面向世界、面向未来,为中华民族的伟大复兴和中国特色社会主义文化的繁荣发展作出应有的贡献。"

要繁荣发展高校的哲学社会科学研究工作,抓好重点研究基地是重要的一环。因为重点研究基地是教育部抓好高校文科科研的一项重要举措,是集中有

限资金抓好重大项目和推动科研体制创新的有益尝试。它已经在高校中产生了很大影响。为此,要切实抓好重点研究基地的建设工作,充分发挥其在科研上的示范作用和带头作用,并以此推动高校哲学社会科学研究工作上一个新的台阶,使之有更大、更快的发展。

在教育部人文社会科学重点研究基地的评审中,我校有7个研究机构通过评审,成为重点研究基地(即中国古代文学研究中心、历史地理研究中心、当代国外马克思主义研究中心、中国社会主义市场经济研究中心、美国研究中心、信息与传播研究中心、世界经济研究所),这7个重点研究基地,是科研的特区,也是科研的主力军。两年多来,在重点研究基地的建设和运行过程中,我们有以下几方面的体会:

第一,重点研究基地首先要注重理论创新,要实施"精品工程"。一般来说,基地所承担的重大项目均经过精心设计和严格评审,较其他科研项目有更好的基础。同时,基地又组织了较强的研究队伍;教育部和学校在资源配置和研究经费上都给予了必要的保障,从而为科研工作的顺利开展创造了良好的条件;而基地的体制和机制的创新也有利于多出精品佳作。所以就要以重点项目重点管理的办法,严格要求,精益求精,以保证基地重大项目的最终成果能成为精品佳作,在学术上有明显的突破和创新。例如,古代文学研究中心章培恒教授负责的《中国中世文学思想史》(2卷)是将文学史研究与文学批评史研究紧密贯通起来,以完整系统地考察文学思想发展面貌和演进之脉络。该著作有望今年完成出版。紧接着将实施进行的是《中国近世文学思想史》,由此形成系统,填补学术空白。又如历史地理研究中心葛剑雄教授负责的《中国历史地理学》(12卷)是较齐全的学科理论专著,将分两期在5年内完成,以形成完整的学科体系和学科理论,并将以中国特色进入国际历史地理学的前列。

第二,基地重大项目的选题,也要瞄准现代化建设中的一些重大理论和实践问题,从现实社会的需要出发来开展深入研究,从而在党和政府的重大决策咨询中发挥应有的作用。有些选题尽管时效性较强,但也应该体现出一定的前瞻性;有些选题是针对现实问题进行的理论概括,又反之对现实有一定的指导意义,如市场经济研究中心石磊、陆德明教授负责的《中国市场经济发展模式的比较研究:苏南模式、温州模式、华南模式、浦东模式》就是从现实的需要出发,从理论上对我国市场经济的发展进行概括总结。还有些选题较大,可长期规划,分阶段

实施。例如,美国研究中心倪世雄教授负责的《美国国会与中美关系》,在选题上符合我国对外关系和外交斗争的需要,并围绕这个专题实施"五个一"计划,即出版一套系列著作,发表一批论文和送交一批研究报告,召开一系列学术研讨会,开展一系列学术交流活动,办好一个专业网站。目前进展情况良好,已出版专著《左右未来——美国国会的制度创新和决策行为》,提交了一批论文和报告,网站也已开通,其他活动均在顺利进行。我们希望通过这一项目的实施,把美国研究中心办成国内外对美国国会研究最权威、最有影响的机构。为此,还需要继续引进人才,集聚力量,加强与政府部门和有关研究机构的联系与合作,不断扩大影响。

第三,要积极推动基地的科学研究走向世界,与国际接轨;要采取"请进来,走出去"的方法,主动与国外著名高校和研究机构建立学术联系,开展合作研究,尽快取得与国际同行进行平等对话的资格,不断扩大在国际学术界的影响;同时,要不断引入国际上先进的研究方法和手段,促进传统研究方法的更新和新研究方法的探索,并争取更多的科研资助。在这方面,我校部分基地已经有了一些成功的合作项目,例如,历史地理研究中心与美国哈佛大学和加州伯克莱大学、澳大利亚格林菲斯大学及台湾"中央研究院"等单位通过商谈达成协议,开始合作研制"中国历史地理信息系统"(简称 CHGIS),不仅获得了 30 多万美元的资助,而且最终成果能得到国际学术界的承认,扩大了影响。目前,第一批成果已经顺利完成,获得广泛好评。中国古代文学研究中心也已决定与美国斯坦福大学合作。

第四,认真抓好基地的科研队伍建设,形成一支结构合理、有战斗力的科研梯队。实施"543 工程",即要有一批 50 岁左右的学术大家(大师),一批 40 岁左右的学术带头人,一批 30 岁左右的学术骨干。科研的发展,最根本的是要有一支有战斗力的、高水平的队伍。有了队伍,科研和学科建设就有了基本保障;没有队伍,一切都将会落空。文科目前尚无院士,但文科的发展同样需要一批学术大师和领军人物。昔日复旦文科的辉煌与影响,是与陈望道、郭绍虞、朱东润、谭其骧、周谷城、胡曲园、王遽常等一批学术大师的名字连在一起的,他们不仅是学科的开拓者和奠基人,而且培养了一批后继者,如陈望道之于修辞学,郭绍虞、朱东润之于中国古代文学批评,谭其骧之于中国历史地理等,至今,这些学科仍处于全国领先地位。此后,又出现了一批遐迩闻名的老专家。"江山代有人才出,各领风骚数百年",今天,我们也需要有一批 50 岁左

右的学术领军人物,他们不仅要在国内学术界名列前茅,而且要在国际学术界有一定的影响,这样才能提升学科水平,扩大学术影响。同时,鉴于部分学科的带头人年龄老化,从学科发展的需要来看,有必要培养一批40岁左右的学科带头人;另外,21世纪是青年人的世纪,从复旦文科发展的长远目标来看,要加紧培养一批30岁左右的青年学术骨干,让他们逐步担当重任。为此,我们已开始给留校文科博士以科研启动费,设立校青年科研项目,举办青年科研骨干学术沙龙等。我们将和人事处、党委组织部和宣传部一起,在培养青年人才上形成合力,促使青年科研骨干人才更快地成长起来。当然,青年科研骨干的培养更重要的是通过一些重大科研项目,通过以老带新,在科研实践中成长起来。在这方面,有些院系有较好的做法和经验,如黄霖教授主编的《中国古代文学理论体系》、陈思和教授主编的《中国当代文学史教程》、吴景平教授主编的《近代上海金融通史》等均组合了一些青年教师,通过项目的完成来提高其科研能力和科研水平。在队伍建设方面,我们在总体上将采取"提供机会,政策倾斜,帮一把,推一下"的方法,即提供各种参与高层学术活动的机会,在项目设立、经费资助等方面给予必要的倾斜,在他们遇到困难的时候帮一把,在他们向各方面发展的过程中推一下;同时,还将根据不同层次的需要,采取一些不同的措施。这一工程的实施将和我校12位教育部"跨世纪优秀人才培养计划"入选者的培养工作,及将要实施的"教育部人文社会科学新世纪学术带头人培养计划"的选拔工作有机结合起来。人才的培养既要增压,也要减负,所谓增压,即要加强责任感,不断有学科建设和科研上的压力与动力,不断选择新的科研目标。在这方面,有些老师做得不错,他们项目不断,成果不断,而且都是大项目和有影响的成果。例如,葛剑雄教授在主持完成了《中国移民史》(6卷)后,又主持了《中国人口史》(6卷),可望于今年完成。例如,每个基地都有一定数量的校外兼职人员,这就使基地科研项目的完成不仅可以依靠校内的力量,而且可以依靠校外的力量,以保证成果的质量。如当代国外马克思主义研究中心陈学明教授负责的《评苏东巨变后西方马克思主义对当代资本主义的新认识》,就集中了中央编译局、人民大学、上海财大等一批国内对这一问题深有研究的专家学者;信息与传播研究中心张国良教授负责的《中国发展传播学》也吸收了香港城市大学、兰州大学、云南大学等一批专家学者参加。

此外,还要加强基地科研管理体制的创新等。总之,重点研究基地是推动高

校哲学社会科学繁荣发展的一个重要抓手,应加大投入,规范管理,严格要求,不断制定新的科研目标,多出精品佳作,多出优秀科研人才,从而促使和推动高校哲学社会科学更加繁荣兴旺。

(此文为作者于2002年5月22日在复旦大学召开的"学习江泽民总书记关于繁荣哲学社会科学重要讲话座谈会"上的发言)

# 珍惜历史传统,弘扬复旦精神

百年复旦,有悠久的历史和光荣的传统。这一历史,是一代又一代复旦师生用心血谱写的;这一传统,是一代又一代复旦师生在实践中创造的。而正是在历史传统的形成中体现出了复旦精神。

回首百年,道路坎坷,曲折多变。在历史进程的不同阶段,复旦教育事业的发展有时兴旺,有时低落;有时迅速,有时缓慢。这种状况的形成,一方面是因为受到时代环境和政治因素的制约,另一方面也因为对大学教育规律的认识,有时清醒,有时模糊。但无论在何种情况下,复旦师生报效祖国、振兴中华的爱国主义精神不变;复旦师生心系社会、服务大众的社会责任感不变;复旦师生求实创新、大胆探索的科学态度不变;复旦师生追求卓越、勇攀高峰的理想信念不变。这既是历史传统的积淀,也是复旦精神的内涵。

历史传统值得珍惜,复旦精神应该弘扬。但是,珍惜传统并不意味着固守传统,而应该不断创造传统。因为传统并不仅仅是一种历史遗产,而是一种跨时间的文化流程,它的真正落脚点不在于"过去",而在于"未来",在于不断的创造。因此,延续传统的最好办法,即在理解、继承传统的基础上,积极参与传统的进展,不断为传统增添新的因素。

自20世纪80年代以来,改革开放的社会环境,"科教兴国"战略方针的实施等,使复旦的发展获得了前所未有的大好机遇,自"七五"起,复旦就被列为国家重点建设的大学之一,也是教育部和上海市共同建设的大学之一。无论是"211工程",还是"985工程",都为复旦的跨越式发展创造了条件。而与上医大的合并,则使学校专业门类更加齐全,学科力量更加雄厚。面向21世纪,当复旦向世界一流大学目标迈进之时,与时俱进,创造传统,拓展复旦精神的内涵,并以此凝聚人心,鼓舞斗志,实现目标,就显得尤为必要。

面对新的挑战和机遇，复旦人首先要进一步增强社会责任感和历史使命感，充分认识到面临的重大责任。今天，在中国和平崛起的历史进程中，复旦肩负着知识创新、培养高层次人才和参与世界高等教育竞争的重任；与国家和社会对复旦的要求相比，与世界一流大学的标准相比，我校在各方面均有明显的差距和不足；为此，我们这一代复旦人就有责任去缩小这种差距，弥补各种不足，以切实完成历史赋予的重任，使复旦能早日进入世界一流大学的行列。只有有了这种强烈的责任感和使命感，才会团结拼搏，克服一切困难，为实现既定目标而不懈地努力奋斗。

其次，要进一步加强改革力度，不断开拓创新。应该看到，身处改革发展的时代，不改革，就不可能有新的拓展；不创新，也不可能提升学校的整体水平。离开了改革和创新，学校在激烈的竞争中很难取胜，甚至很难生存。只有在改革的基础上，以创新的精神推动各项工作的开展，才有可能在教学、科研、管理等方面逐步达到世界一流大学的先进水平。改革创新的重点，应在观念、体制和机制方面，这是制约学校快速发展的"瓶颈"所在，应有更大的突破。

另外，要真正走国际化的道路，不断加强与世界一流大学和高水平大学的对话与交流，拓展视野，扩大信息，学习借鉴，以他人之长补己之短，逐步与国际接轨，从而使复旦能真正走向世界。

总之，珍惜复旦的昨天，创造复旦更美好的明天，是今天的复旦人应该义不容辞承担的责任。我们要为复旦百年的历史传统增添新的因素，要使复旦精神在新的时代有新的发展。

<div style="text-align:center">（此文原载 2004 年 6 月 3 日复旦校园网）</div>

# 在学科建设中贯彻落实科学发展观

科学发展观的提出,是我们党在新的时代条件下执政理念的一个飞跃。它既与我们党一贯的发展思想和发展战略一脉相承,又与时俱进,是我国社会主义现代化建设实践经验的科学总结。因此,它的提出就具有重要的现实意义和深远的历史意义,我们应该牢固树立和认真落实科学发展观。

加强学科建设无疑是高等院校发展的关键所在,对于研究型大学来说,尤为重要。而在学科建设中,也应该以科学发展观为指导,正确处理好各种关系,只有这样,才能推动其快速发展,不断走上新的台阶,并带动高校各项工作的顺利开展。

## 一、以人为本,加强队伍建设

"以人为本"是科学发展观的核心理念,也就是说发展的真正含义是人的发展,要以人为中心,既把人作为发展的根本动力,又把人作为发展的根本目标。坚持以人为本,就是要坚持站在人民的立场上,把维护和实现最广大人民群众的根本利益作为一切工作的出发点和落脚点;把开发人力资源,调动和发挥人的积极性和创造性,全面提高人的素质作为发展的首要因素。因而,在学科建设中就要始终把加强队伍建设,调动和发挥广大教师的积极性和创造性作为基础。应该看到,如果没有一支高素质、高水平、有奉献精神和创新精神的师资队伍,就不可能实现创建一流学科和一流大学的宏伟目标。

为此,首先要确立广大教师在学科建设中的主导地位,在学科建设的一系列问题上,他们不仅应该积极参与,而且要切实拥有话语权和决策权。这是因为他们对学科的情况最熟悉,对国内外同类学科的现状最了解,故而对确定学科建设的目标和发展方向也最有发言权。管理部门应该充分听取并尊重他们的意见,

采纳他们的建议。其次,要注重营造良好的学术环境和学术氛围,鼓励学术创新和学术争鸣,逐步建立和完善有利于激发广大教师自主创新意识的机制和体制。同时,还要注重培养和扶植青年教师,给他们提供更多的机会,使其在学术上能更快地成长,并担当重任,成为学科建设的生力军。另外,则要为广大教师创造良好的工作环境和生活环境,不断提高其待遇,帮助其解除各种后顾之忧,以便使他们能把更多的时间和精力投入教学与科研工作之中。总之,只有把"以人为本"的理念贯穿在学科建设的每一个环节中,切实形成一支老中青相结合的、有战斗力的队伍,才能真正夯实学科建设的基础,实现学科建设的目标。

## 二、合理布局,构筑学科高原

"全面、协调、可持续发展"是科学发展观的三个基本点,它所强调的是发展的全面性、整体性、系统性,以及发展与再发展的统一性。在学科建设中,同样应该很好地贯彻和体现这样的理念。

作为一所综合性、研究型大学,首先在学科的设置和布局上应该全面合理,要真正体现出综合性来。为此,就要形成一批有影响的学科群,并在构筑学科高原的基础上凸显学科高峰。因而在学科的设置和布局上就要通盘考虑,既要有所侧重,又要拾遗补阙,逐步形成较完整的体系。其次,要注意协调各个学科之间的关系,既要突出重点学科,也要兼顾一般学科;既要保护传统学科,也要扶植新型学科和交叉学科。显然,加强重点学科建设,给予必要的政策倾斜和经费支持是必要的;但也不能忽视一般学科的建设,因为"重点"和"一般"并非是固定不变的,而是可以转换的。有些一般学科经过努力,也可以成为重点学科。传统学科往往历史悠久,学术底蕴较深厚,也代表着学校的特色,应该予以保护;但为了适应社会的发展和需求,一些新型学科和交叉学科也应运而生,显示出旺盛的生命力和良好的发展前景,故而也应该予以扶植,使之能更快地发展。另外,也要注意学科建设的可持续发展,克服急功近利的思想。要看到,学科的形成和科研水平的提高,乃至在国内外产生一定的影响,是需要有一个学术积累过程的。所以,对于教师来说,要耐得住寂寞,要甘于坐冷板凳,要扎扎实实地从事各项科研活动。而对于管理部门来说,在政策导向和具体措施的制定上,也要符合科研工作的规律,注意防止和克服各种短期行为,不能急于求成,不能只求数量,而要鼓励多出精品佳作,要有利于学科建设的可持续发展。

### 三、统筹兼顾,以科研促进教学

统筹兼顾也是科学发展观的主要理念,它强调了在发展过程中既要抓住主要矛盾,又要兼顾对其他矛盾的解决;在每对矛盾中既要注重矛盾的主要方面,又要兼顾矛盾的次要方面。总之,要用统筹兼顾的辩证法来解决发展过程中的各种矛盾关系。

同样,在学科的建设和发展过程中,也需要运用统筹兼顾的辩证法来妥善处理各种矛盾关系。这其中,如何摆正科研和教学的位置,正确处理和协调好两者之间的关系,显得尤其重要。作为研究型大学,科研显然是基础;若没有强有力的科研作为支撑,没有一批重要的、有影响的科研成果来显示科研水平和研究实力,那么,研究型大学也不可能名副其实。但是,大学又担负着为国家培养高层次人才的重任,所以教学也不可偏废;特别是研究生的培养,又直接和科研工作的开展紧密相关。因为研究生(特别是博士生和博士后),乃是科研的一支重要力量;充分调动他们的积极性,注重发挥其作用,对于完成科研任务,提高科研水平,加强学科建设都是十分重要的。故而,除了在招生数量上有所控制,不盲目追求发展规模,而是注重内涵发展,努力提高培养质量外;还应积极提倡以科研促进教学,把科研的成果带到教学中去,不断提高教学水平。应该看到,作为研究型大学的教师,不搞科研,或科研能力很弱,是无法胜任教师岗位之要求的。特别对于研究生导师来说,更是如此。然而,对于一些专职科研人员来说,也应该适当承担一些教学任务,特别是研究生的教学任务,这样既有利于把科研的成果带到教学中去,使学生及时了解最新的科研信息和科研现状,同时也可以在师生互动中进一步推动科研工作的开展。

总之,我们应该结合学校的实际情况,认真学习和贯彻落实科学发展观,这样才能提高认识,统一思想,正确处理学校在发展过程中所面临的各种具体问题,尽快实现创建世界一流大学的宏伟目标。

(此文原载2006年4月5日《复旦》校刊和《复旦学报》2006年增刊)

# 恢复高考改变了我的人生命运

作为共和国的同龄人,我有幸与新中国共同成长。虽然在人生道路上也曾经历过一些曲折和磨难,但更多的则是获得了事业的发展和人生的幸福。祖国抚育我成长,我也为祖国的繁荣发展贡献了一点微薄的力量,并为日益强盛的祖国感到自豪与骄傲。

回顾70年的人生历程,尽管在不同的历史阶段都有一些重要收获,但人生最重要的转折点还是"文革"结束以后恢复了高考招生制度,让我很幸运地考上了复旦大学这所著名高等学府,并进入了中文系这一历史悠久、名家辈出的院系学习,由此开始了人生起飞,并逐步实现了自己的理想。

想当年在中学读书时,因为班主任是语文老师,我是班长,他在学习上对我格外关照,不仅经常辅导我写作文,还帮助我给《青年报》投稿,所以我对语文学习特别感兴趣。我除了学好语文课本之外,还利用课余时间阅读了不少现当代作家的名著,不仅在文学修养上受到了很多熏陶,而且还激发了我对文学的热爱之情。那时候,我也曾幻想将来能当一名作家或评论家,终身从事自己喜爱的文学事业。但是,1966年高中还未毕业时,恰逢"文革"爆发,66级高中生都失去了报考大学的机会,更何况我们67级高中生了,此时内心难免对前途充满了失望和迷惘的情绪。后来到农村插队务农时,因为家庭出身等原因,父母遭受了批斗,我们几个孩子也受到了歧视。面对现实磨难,我只求能通过劳动获得温饱,并能平安度日,至于未来的前途,已经没有什么太大的幻想和希望了。而"希望是生命的源泉,失去它生命就会枯萎"。为此,精神的空虚和意志的消沉也成为包括我在内的众多知识青年的一种通病。

70年代初,由于母校老师的厚爱和关照,我被借调到学校当了一名代课老师,开始走上讲台从事教师这一神圣的职业。当时,这已经是一份相当不错的工作了,为此我内心充满了感激之情。我知道感恩图报,于是进校后努力工作,积极向上,

不仅主动向教学经验丰富的老教师学习,而且还通过自学不断提高业务水平。那时候学校图书馆没有什么可供阅读的好书,"文革"以前出版的许多图书都被封存了,只有一套《鲁迅全集》可以借阅。于是,这套书便成为我的精神食粮,使我在学习阅读中不断增长学识并提升自己的思想境界。后来因为我工作表现出色,得以转正成为一名正式教师。于是,对未来人生的新希望也逐渐在心中油然而生。

粉碎"四人帮"以后,作为一名积极要求入党的青年教师,我受学校委派参加了县里的社会主义教育工作队,到农村进行社会主义教育工作。在此期间,听到了恢复高考招生的喜讯,当时激动的心情难于言表,于是利用业余时间经过仓促复习参加了高考,第一志愿便是复旦大学中文系。在等待录取通知书的日子里,心里忐忑不安,害怕因成绩不佳而失去这一改变人生的重要机遇。那时候,我所在的中学有4位青年教师参加了高考,另外3人均是66级的高中毕业生,只有我是67级的高中生,而最终我考上了复旦大学,另有一人考上了华东师范大学,还有两人则落榜了。学校领导为我们开了欢送会,我也衷心感谢母校在我处于人生困境之时给予我的真切关怀与热心帮助,使我在教师岗位上既培养了学生也提高了自己,并在高考中赢得了这一改变人生境况的重要机遇。因为没有那几年中学教师的工作实践和知识积累,过去学习的那些书本知识也许都会被遗忘,参加高考也不可能这样顺利通过。

就这样,我带着对新生活的憧憬与向往进入了复旦大学中文系学习,成为中文系"7711"文学班的学员。我深知这一机遇来之不易,在校期间便发奋读书学习,努力把被耽误的时间夺回来,让自己成为一个有理想、有抱负、有学识的知识分子。中文系汇聚了一批著名的前辈学者,无论是他们的学术著作,还是他们在教学与科研中所体现出来的为人师表、诲人不倦、严谨治学的精神,都让我获益匪浅,成为激励我不断前进的动力。由于老师和同学们的信任,我担任了班级学习委员,并有幸成为复旦大学"文革"以后在学生中发展的第一批中共党员。在读期间,我连续4年被评为校"三好学生",最后一年还被评为"上海市三好学生"。正因为如此,毕业前夕,系里领导决定让我留校工作,并马上担任了中文系81级本科班的辅导员。此后我的编制也被落实在现当代文学教研室,由此开始了"双肩挑"的大学教师生涯。

如果说恢复高考改变了我的人生命运,那么复旦大学则给我提供了人生发展的最好舞台,让我在党政管理和教学科研两个方面都得到了很好的锻炼成长。在这个舞台上,我既可以充分施展自己的才华,也能为复旦的发展作出自己应有的贡献。在送走了81级本科班的学生以后,我以主要精力从事教学科研工作,

并在职读完了研究生课程,获得了文学硕士学位;此后又担任过中文系作家班的班主任、系党总支委员等。1995年因为研究生培养工作的需要,我被学校调到校研究生院担任培养处副处长,并兼任党委学生工作部副部长,负责全校研究生的思想教育工作。1998年学校决定成立社会科学研究处,分管全校的文科科研工作,我被任命为研究生院副院长兼社会科学研究处处长。1999年社会科学研究处从研究生院独立出来,改为文科科研处,我仍担任该处处长。在这些工作岗位上,我有机会接触各个院系的研究生和各个学科的老师,并与他们交朋友;同时,也有机会与上海市和教育部的一些主管部门的领导相处,由此既开阔了人生视野,提高了工作能力,也为复旦大学研究生教育和文科科研的发展尽了自己最大的努力。为此,我曾先后被评为"上海市学位与研究生教育管理工作先进个人"和教育部"普通高等学校科研管理(人文社会科学类)先进个人",这两个奖项是对我这一阶段工作成绩的充分肯定和褒奖。当然,在繁忙的行政管理工作之余,我仍然坚持做好教学与科研工作,没有荒废自己的专业,力求不断提升自己的学术水平。因此,我相继评上了副教授、教授、博士生导师。尽管"双肩挑"很辛苦,但事业有发展、能力有提高、学术有长进、生活很充实。

  2002年因为工作需要,校党委让我回到中文系担任党总支(后改为分党委)书记,重返院系工作和教学科研第一线,从而使我有机会用更多的时间和精力从事学科建设、人才培养和科研工作。党务工作和行政工作既有相同之处,也有不同之处,我努力在实践中掌握规律、积累经验,切实做好书记的本职工作。与此同时,我在戏剧影视学的学科建设和人才培养方面也投入了很多精力,做了不少工作。从1995年起,我开始在现当代文学学科指导和培养戏剧影视学的硕士生,并从2001年起开始招收和培养戏剧影视学的博士生,此后又开始招收这一研究方向的博士后。2003年经学校和国务院学位办批准,正式设立了电影学硕士点;2004年经学校批准,成立了复旦大学电影艺术研究中心,挂靠在中文系;2005年经学校和国务院学位办批准,又正式设立了影视文学博士点。2011年,由于艺术学升格为学科门类,戏剧影视学成为其下属的一级学科,经过申报和批准,我校又获得了戏剧影视学一级学科硕士点。至此,戏剧影视学的教学、研究和人才培养的学科体系初步建立起来了。尽管与其他历史悠久、力量雄厚的学科相比,戏剧影视学这一学科还比较弱小,但毕竟经过我们学科各位老师的不懈努力,在复旦大学建立起了这一学科,填补了这方面的空白,并在人才培养和科学研究方面取得了较显著的成绩。在我指导的这一学科的硕士生和博士生中,有两篇学位论文分别获得了上海市优秀

硕士论文和上海市优秀博士论文,还有两篇论文获得了复旦大学优秀博士论文;有一位博士生连续3年被评为上海市"三好学生",有3位博士生被评为上海市优秀毕业生。为此,我于2005年被评为复旦大学优秀研究生导师,此后又获得了2006—2007年度复旦大学研究生"我心目中的好导师"荣誉称号。

如果说教书育人是教师的本职工作,那么以学术立身则是学者的人生追求。为此,我在学术研究方面丝毫不敢懈怠,不断努力探索,时有新作问世。迄今为止,已发表论文400多篇,出版个人论著18种,主编著作30多种,并先后获得了中国文联文艺评论奖、中国电影金鸡奖理论评论奖、上海市哲学社会科学优秀成果奖、上海电影评论学会电影理论评论贡献奖等多种学术奖。当然,这些荣誉和奖励并不说明我多么优秀,而只是说明我在学术研究方面所付出的努力和心血得到了各方面的认可;对我而言,这既是一种鼓励,也是一种安慰。

时光飞逝,岁月催人老,从1978年春进入复旦大学,转眼间40多年过去了,我也年逾古稀。回顾人生历程,如果没有粉碎"四人帮"以后的恢复高考招生制度,就没有我的今天,我的理想也不可能实现,我的人生将会是另外一个样子。因此,我要衷心感谢党中央和邓小平同志当年的英明决策,感谢改革开放的伟大时代。同时,也要衷心感谢复旦大学对我的教育培养。

如今,我虽然已经处于"夕阳无限好,只是近黄昏"的人生阶段;但是,当我得知97岁的吴孟超院士还在坚持为病人做手术,而82岁的李大潜院士还在不断为中国从"数学大国"向"数学强国"的转换而努力奋斗时,我觉得他们是我学习的好榜样,我应该向他们那样度过晚年,在身体健康情况许可的情况下,继续在教书育人和学术研究等方面发挥余热,作出一些新的成绩和新的贡献。

我喜欢曹操的乐府诗《龟虽寿》,其中特别是"老骥伏枥,志在千里;烈士暮年,壮心不已;盈缩之期,不但在天;养怡之福,可得永年"的诗句所表达的那种永不停止的理想追求和积极进取以及乐观奋发、自强不息的奋斗精神,是激励我在人生道路上继续前行的强大动力。在有生之年,我将继续为祖国的繁荣昌盛和高等教育及文化事业的快速发展尽一点微薄之力。

(此文为作者于2019年4月应邀为复旦大学退管会组织的庆贺新中国成立70周年征文活动所撰写的文章,原载复旦大学老干部党委编选的《壮阔七十年,奋进新时代——庆祝中华人民共和国成立70周年主题征文集》,2019年10月印制。部分内容载2019年11月6日《复旦》校刊)

# 第五辑
## 序言与后记

# 《舞台与影像的变幻——戏剧影视卷》后记

在纪念复旦大学中文系[①]成立100周年之际,中文系各个学科都编选了论文集,以此既从一个侧面展现了各个学科的发展历史,也汇集了一批有代表性的学术论文。本论文集选辑了戏剧与影视学这一学科的一些有代表性的论文,一方面反映了在中文系发展的各个历史阶段从事戏剧与影视学教学与研究的各位老师在这一学科领域里的科研成果,另一方面也从一个角度展现了戏剧与影视学这一学科在复旦大学的发展历程。

按照我们国家的学科分类,中国语言文学和艺术学原来都是文学门类下的一级学科。2011年国务院学位委员会和教育部颁布了新的《学位授予和人才培养学科目录》,艺术学首次从文学门类中独立出来,成为新的第13个学科门类;而戏剧与影视学也就成为艺术学下属的五个一级学科之一,它与中国语言文学是并列的一级学科。该一级学科包括了多种类型的二级学科,其中戏剧学包括戏曲和话剧,影视学则包括电影和电视;而每一个二级学科又有若干个研究方向,在每一个研究方向上,中文系各个历史时期任教的老师们都有不少学术成果,一本30万字的论文集当然无法包括所有代表性论文,只能汇集其中一部分,以此管窥蠡测,大致反映了中文系各个历史时期从事戏剧与影视学教学与研究的老师们为学科建设和发展所做出的成绩与贡献。

就戏曲研究、话剧研究、电影研究和电视研究4个领域而言,戏曲研究在中文系的发展过程中历史悠久、人才辈出、成果丰硕。著名学者赵景深教授曾是这一领域里的翘楚,他在学术界和戏曲界都有很大影响。2016年出版的《赵景深文存》充分展现了他在戏曲研究方面的学术成果。同时,他还培养了李平、江巨

---

[①] 在此所说的中文系实指中文学科,也包括语文所、古籍所等单位。

荣、马美信等多位从事戏曲研究的教授,他们也有很多有影响的学术成果。语文所是中文学科的重要组成部分,该所在文学研究方面以古代文学,特别是古代文学理论批评为主,资深教授、所长黄霖先生和袁震宇、陈维昭等教授在戏曲理论批评方面也颇有建树,成果丰硕。同为中文学科重要组成部分的古籍所,其首任所长、复旦大学杰出教授章培恒先生曾任中文系主任,他不仅在古籍整理、古代文学史研究等方面成就显著,而且对清代戏曲大家洪昇也有深入研究,其《洪昇年谱》曾颇受学术界赞誉。

就复旦大学的话剧创作、演出和研究、教学而言,著名剧作家、导演和学者洪深教授在复旦大学任教期间是这一领域的开拓者;早在1925年复旦新剧团(复旦剧社前身)成立之时,洪深教授即担任了该剧团的指导,从而使复旦剧社很快成为非常活跃的新文艺剧社,其戏剧传统延续至今。同时,他在话剧创作和研究方面也颇有成就,影响很大。新中国成立以后,在中文系从事现当代文学教学和研究的老师,都不同程度涉及话剧的教学和研究,其中如邓以群教授就专门从事曹禺研究,唐金海教授在20世纪中国文学史的研究中也有关于话剧方面的学术成果;其他如笔者对于夏衍剧作的研究,梁燕丽教授对于香港话剧史和西方探索剧场理论的研究,杨新宇副教授对于复旦剧社和袁牧之剧作的研究,以及孙晓虹博士对于洪深剧作的研究等,都从不同侧面拓展了话剧研究的领域。当然,其他一些从事现当代文学教学和研究的老师,在话剧研究方面也有一些学术成果,在此不逐一评述。

相比较而言,电影研究和电视研究起步较晚,自20世纪80年代起,影视研究和教学开始进入高校,并逐步发展成为独立的学科;在我校也同样如此。在80年代和90年代,中文系、新闻学院、艺术教育中心等院系的部分老师开始开设了影视学的一些课程。笔者则从1995年起开始在现当代文学学科指导和培养戏剧影视学的硕士生,并从2001年起开始招收和培养戏剧影视学的博士生,此后又开始招收这一研究方向的博士后。2003年经学校和国家学位办批准,正式设立了电影学硕士点;2004年经学校批准,成立了复旦大学电影艺术研究中心,挂靠在中文系;2005年经学校和国家学位办批准,又正式设立了影视文学博士点。2011年,由于艺术学升格为学科门类,戏剧影视学成为其下属的一级学科,经过申报和批准,我校又获得了戏剧影视学一级学科硕士点。至此,影视教学、研究和人才培养的学科体系初步建立起来了。新世纪以来,在戏剧影视教育、科研和各类研究生培养方面,除了笔者之外,在中文系和艺术教育中心相继

有一些中青年教师加盟,其中如中文系的梁燕丽教授、杨俊蕾教授、梁永安副教授、张芙鸣副教授、杨新宇副教授、孙晓虹博士等;艺术教育中心的龚金平副教授、陈瑜讲师、许潇潇讲师等。这些老师除了开设相关课程和培养研究生之外,也先后发表了不少学术论文,产生了较大影响。

为此,笔者在编辑本论文集时,注重从各个历史时期中文学科主要从事戏曲、话剧、影视教学和科研的老师们所发表的学术论文中选择了部分有代表性的文章,其中绝大部分论文是由作者自己选送的。尽管如此,因著作篇幅所限,故仍有遗珠之憾。当然,除了这些老师之外,其他老师也曾发表过一些这方面的论文,因考虑到其他学科和研究方向也都编辑了相关的论文集,因而教学科研不是以戏曲、话剧、影视为主的老师们的论文就没有选录,还望大家见谅。论文集每一编的论文排序则仿照此前中文系编辑《卿云集》的方法,以作者年龄长幼为序。希望通过这本论文集的编选与出版,能进一步推动我校戏剧与影视学学科的建设和发展。

2017 年 1 月 16 日于上海兰花教师公寓

(周斌编《舞台与影像的变幻》,商务印书馆 2017 年 11 月出版)

# 《中国乡土影视文学创作回顾、反思与前瞻》后记

中国电影文学学会剧作理论委员会自2014年11月正式成立以后,已相继在上海戏剧学院和西藏民族大学召开了两次学术研讨会,并出版了《中国影视文学发展的历史、现状与前景》和《新中国少数民族影视文学创作回顾与展望》两本会议论文集,产生了较大影响。按照原定计划,2016年10月13日至16日在山西省孝义市召开了第三次学术研讨会。这次学术研讨会是由中国电影文学学会剧作理论委员会和山西省作家协会、山西省电影家协会联合主办,由中共孝义市委宣传部、太原理工大学现代科技学院联合承办的,其会议主题为"中国乡土影视文学创作回顾、反思与前瞻",其主旨在于通过对中国乡土影视文学创作历史的回顾与反思,总结和探讨若干经验教训,并对当下和以后乡土影视文学创作进行一些前瞻性的思考,由此更好地推动中国乡土影视剧创作的繁荣发展。

在会议开幕式上,太原理工大学现代科技学院院长袁群芳、中共吕梁市委宣传部部长雷建国、山西省文联副主席和悦、山西省作家协会主席兼党组书记杜学文和中国电影家协会副主席、中国电影文学学会会长王兴东等先后发表了热情洋溢的致辞,既表达了他们对这次会议的衷心祝贺,同时也从不同的角度和侧面阐述了他们对中国乡土影视文学创作重要性和必要性的一些看法与见解。现将这些会议致辞编为一辑收入论文集中,由此既表示对各位与会领导的谢意,也能使他们的一些独到的见解和观点得到更加广泛的传播。

第二辑则收入了参加这次研讨会的专家学者提交的与这次会议主题相关的一些论文,其论述的内容较广泛,切入的角度也较多元。其中有一些论文从较宏观的角度,或概述了新中国乡村电影剧作创作发展的历程,或探讨了乡村题材影视剧创作的"非真实性"问题,或对当下社会、电影语境中乡土电影的困

境与突围进行了论析,或阐述了如何找回当代农村电影的文化传统,或对中国西部电影兴起的原因进行了探寻,或论述了创作中"城镇化"的乡村叙事问题,或评析了"山药蛋派"电影中的乡村社会问题,或对新世纪东北农村题材电视剧热潮背后的创作隐忧表达了自己的看法,或从几部影片来论述中国当下电影中的城乡映像等。另有一些论文则对乡土影视剧创作中的若干有成绩、有特点的编导和作品进行了个案评析。其中或评介山西乡土电影文学创作的先驱者孙谦之创作特点和独特贡献,或论述贾樟柯电影乡土情怀的媒介建构及其乡土题材电影创作的转型之困,或探讨电影《五朵金花》中的乡村与乌托邦意识,或从不同角度和侧面评析吴天明的影片《百鸟朝凤》,或从影片《喊山》等来解析当代乡村女性的生存状态,或从影片《一个勺子》来论析其映现出的西北农村世态镜像等。从总体上来看,这些论文较真切、深入地表达了各位专家学者对中国乡土影视剧创作的历史与现状的反思、总结和评点,其中不乏真知灼见和真情实感。显然,这些论文无论是对于中国电影史的研究和乡土影视剧创作理论的建构来说,还是对于进一步推动乡土影视剧创作的繁荣发展来说,都是十分有益的。

同时,该论文集也收入了"中国乡土影视文学创作回顾、反思与前瞻研讨会会议综述",此文较全面地概述和介绍了这次会议的过程与全貌,有助于读者诸君更好地了解这次学术研讨会的一些具体情况,以及各位参会者的论文和发言之主要观点。

附录则收入了一部乡村电影文学剧本,较好地描写了当下乡村农民的精神面貌和生活追求,以此给乡土影视文学创作提供了一个范本。

另外,还有一个问题需要在此加以说明,即这次与会的部分专家学者提交的论文或发言提纲与会议主旨没有太大关系,故编选论文集时很难将这些论文收入其中,只能以"部分会议论文存目"的方式,将其作为附录收入论文集。为此,还请这些论文作者见谅。

总之,在中国电影和电视剧的创作格局中,乡土题材的影视剧应该占有一定的比例,并应有一些精品佳作问世;这既是时代和社会的需要,也是广大观众审美娱乐的需要。因此,进一步推动乡土影视文学创作的繁荣发展,为乡土题材影视剧的创作奠定坚实的基础,乃是影视界理应重视之事。希望这次研讨会和这本论文集的出版,能在这方面产生一些实际影响,并发挥一定的促进作用。

该论文集的出版得到了山西省孝义市有关部门的资助和中国电影出版社的支持,在此表示感谢。

<div style="text-align:right">2017年7月12日于上海兰花教师公寓</div>

(周斌、马明高主编《中国乡土影视文学创作回顾、反思与前瞻》,中国电影出版社2017年11月出版)

# 《创作、批评与教育——构建良性互动的影视戏剧生态链》后记

岁月流逝就如同白驹过隙一般,转眼之间,中国长三角高校影视戏剧学会成立至今已有5年了。5年来,在学会理事会诸位理事的共同努力下,在各个高校戏剧影视学学科及各位老师的热心支持下,中国长三角高校影视戏剧学会已顺利召开了4次学术研讨会并正式出版了4本论文集,产生了较大的影响。同时,学会还与上海影视戏剧理论研究会、安徽省影视评论学会等社团合作,联合举办了首届长三角地区微电影大赛,获得了很好的效果。可以说,无论在加强学术交流、推动学科建设方面,还是在深化学术研究、活跃文艺评论和培养青年学者等方面,中国长三角高校影视戏剧学会都发挥了积极有效的作用。

2017年5月19日至20日,由中国长三角高校影视戏剧学会主办,上海大学上海温哥华电影学院承办的第5届学术研讨会在该学院顺利举行。这一次学术年会的主题为"创作、批评与教育——构建良性互动的影视戏剧生态链",其研讨的内容不仅包括影视戏剧的创作、产业与理论批评,而且还涉及该学科的教育和人才培养等问题。围绕这一会议主题,我们共收到了30多篇论文和发言提纲;大家注重从各个不同的角度和侧面论述了会议提出的相关论题,较好地表达了论文作者各自的观点与见解。根据以往惯例,我们决定将会议论文结集出版,以使会议的学术成果能产生更大的影响。为帮助读者诸君能更好地了解这次研讨会内容和论文集编撰的有关情况,现对此作一些简要的概述。该论文集根据论文内容分为三辑,最后有一个"附录",其概况大致如下:

第一辑为"电影文化与影视教育研究",共收入15篇论文。其中涉及电影文化内容的文章较多,既有从较宏观的角度来阐述电影创作(包括微电影创作)、电影批评、电影理论、电影明星等有关问题,以及论析上海电影的气质和内涵、民族电影的跨文

化传播和跨媒介语境下电影的叙事转型等内容；也有从较微观的角度评析影片《健忘村》《追凶者也》等的创作特点和艺术特色的文章。同时，还有《以培养电影工匠为目标，推动影视教育的供给侧改革》和《中国电影转型升级的"高教"板块》等文章，注重从不同的侧面探讨和论述了影视教育和人才培养的有关问题。

第二辑为"电视文化与电视剧研究"，共收入4篇论文。其中有的文章着重论述了新世纪革命领袖人物传记剧创作的新拓展，有的文章探讨了电视媒体新常态下转型升级发展的一些对策，有的文章结合具体作品对东方影视剧镜头中的本土文化状况进行了研究，还有的文章则对新世纪中国电视剧"女性群戏"创作现象进行了论析。这一辑的论文数量不多，说明对电视文化和电视剧的研究尚有待于进一步加强。

第三辑为"戏剧戏曲研究"，共收入了9篇论文。其中既有探讨黄梅戏影视化的困境与出路的文章，也有对安庆地区黄梅戏专业剧团现状调研的文章；既有研究戏曲传统的电影移植与现代表达的文章，也有探讨徽州目连戏"环境化"演剧空间和岳西高腔南戏剧目的文章；既有深入评析话剧《北京人》和《野玫瑰》的文章，也有对省属高校进行庐剧教育可行性进行研究的文章。

除了以上几辑所收论文之外，因为这次研讨会有些老师提交的论文或因发言提纲没有紧扣会议的主题，论述的是其他一些内容；或因作者没有及时把论文提纲扩充为完整的论文，故而就很难将这些发言提纲与上述几辑的其他论文放在一起。为此，我们以"观点摘编"的形式将这些发言提纲汇聚在一起作为"附录"放在论文集的最后，以飨读者诸君。

与前几次学术研讨会相比，这次研讨会的参会者人数较少，提交的论文数量也不是很多。其原因虽然是多方面的，但与我们在组织发动等方面的工作还不够深入、细致有一定的关系。为此，我们将通过各种措施不断完善学会机制，充分调动各个高校戏剧影视学学科老师们的积极性，通过各种学术交流活动进一步深化学术研究，不断推动学术创新，为更好地加强戏剧影视学的学科建设，多出成果、多出人才而作出应有的贡献。

该论文集的出版继续得到了上海戏剧学院的资助和中国电影出版社的支持，在此一并表示感谢。

<div align="right">2017年8月24日于复旦园</div>

（周斌、厉震林主编《创作、批评与教育——构建良性互动的影视戏剧生态链》，中国电影出版社2018年3月出版）

# 《新世纪以来台湾电影的新变化》后记

中国台港电影研究会台湾电影专业委员会于2016年3月正式成立并召开了第1届学术研讨会、出版了论文集《台湾电影：历史、产业与美学》以后，产生了较大影响，受到了多方好评。2017年4月21日至22日，由中国台港电影研究会台湾电影专业委员会主办，厦门大学人文学院中文系承办的"新世纪以来台湾电影的新变化——中国台港电影研究会台湾电影委员会第2届学术研讨会"在美丽的厦门大学举行，来自北京、上海、江苏、四川、辽宁、江西、河南、陕西、山西、福建以及台湾等地的60多位专家学者和研究生参加了会议。这次研讨会共收到了48篇论文和发言提纲，内容涉及台湾电影的各个方面，较好地表达了参会者的各种学术观点和见解。为使这次会议的学术成果能产生更大的影响，故仍遵循此前惯例，将会议论文结集出版。在此，将论文集的编辑情况和主要内容作一个简要概述，以使读者诸君对此能有更清晰的了解。该论文集按照文章内容，主要分为以下几个部分：

第一辑为"会议致辞和特稿"，共收入了两篇文章。其一为笔者代表中国台港电影研究会台湾电影专业委员会在会议开幕式上的致辞，该致辞既简要总结了台湾电影专业委员会成立以来的主要工作情况，也对这次研讨会的主题作了阐释。参加开幕式的中国台港电影研究会会长、中国电影家协会党组副书记许柏林先生，厦门大学詹心丽副校长、厦门市文联党组书记林跃峰先生和厦门大学人文学院中文系主任李无未教授均有即席致辞，但因为当时没有安排录音，所以其即席致辞未能成文并收入该论文集中，对此深感遗憾。其二为回顾总结台湾电影研究的一篇述评文章，即《日渐多元，日趋繁荣——中国大陆学者台湾电影研究述评》；此文是笔者应中国台港电影研究会名誉会长张思涛先生之邀请，特意为其准备编撰的一本反映海峡两岸电影界交流、合作情况的论文集而撰写的

一篇文章。该论文着重对20世纪80年代以来中国大陆学者台湾电影研究的总体情况作了一个综合性的评述,并对今后如何进一步加强台湾电影研究的有关问题阐述了一些个人的见解和看法。作为这次研讨会的主题发言,会后也听取了一些专家学者的意见和建议。读者诸君可以通过这篇文章大致了解20世纪80年代以来中国大陆学者从事台湾电影研究的基本概况。由于该文章的内容很难与其他文章归属一类,故而作为"会议特稿"单独列出。

第二辑为"电影编剧、导演和演员研究",共收入了17篇文章。其中大多数文章从不同的角度和不同的侧面,并采用不同的研究方法对台湾电影编导杨德昌、侯孝贤、李安、李行、张作骥、钮承泽、钟孟宏,以及缅华导演赵德胤的电影创作特点及其作品进行了评析。这些研究对象多数为著名电影编导,创作成就显著、美学风格独特;同时,也有若干已显示出创作潜力和个性风格的年轻导演。论文作者能结合这些编导的作品对其创作特色进行了深入论析,总结出了一些经验和规律,由此不仅有助于深化这些电影编导的理论研究,而且有益于进一步推动台湾电影创作的繁荣发展。另外,还有两篇对台湾演员进行研究的文章,其一为《关于台湾演员大陆演剧现状及其文化分析》,该文注重对20世纪80年代以来台湾演员在大陆参与影视剧的拍摄和演出的情况作了概述,并对此进行了文化分析。其二为《张震:新世纪以来台湾影星的跨地表演》,该文则以台湾著名电影演员张震为研究对象,对其新世纪以来的跨地表演情况作了评析。前者是宏观的总结评述,后者是微观的个案研究;读者诸君可以通过这两篇文章大致了解台湾演员在大陆参与影视剧演出的概况及其基本特点。

第三辑为"类型电影和纪录片研究",共收入了6篇文章。其中有4篇文章分别对台湾同志题材电影在大陆的传播受众,以及青春片、喜剧片等类型电影的一些有影响的作品进行了较深入的评析。还有两篇文章则分别论述了新世纪以来台湾纪录片和台湾历史题材纪录片的创作情况。这次研讨会关于台湾类型电影和纪录片研究的文章较少,此后需进一步加强这方面的研究。

第四辑为"电影时空文化研究",收入了15篇文章。何谓"时空文化"?"百度百科"的条目解释为:"指文化地域的时间和空间相统一的特征。它是由变化中的时间与空间的综合构成,包括纵向和横向两个维度。纵向性指历史性的时间领域,横向性指地域性的空间领域,二者共同构成动态的文化体系。"我们用"电影时空文化研究"来概括这一部分的文章内容,是否妥当呢?也请读者诸君予以指正。这一部分所收入的文章较多,其中既有着重论述新世纪以来台湾电

影中的原住民形象建构及其文化价值、阐述怀乡主题与台湾新电影的文化情怀、探讨当前台湾电影创作的文化趋向的文章,也有评析台湾客家电影的历史叙事与文化建构、探析"后海角时代"台湾电影中的民俗文化的文章;既有从中国崛起与文化本真性的角度来探讨当代华语电影的国家形象构建的文章,也有从历史渊源、美学特征与发展困境的角度来分析台湾"后新电影"创作情况的文章;既有论析台湾电影中的"文革"形象、探讨台湾电影"1994"现象的文章,也有浅谈台湾电影中闽南语元素的文章;既有论述新世纪以来台湾银幕上的"日据时代"和总结新世纪以来日据时期台湾电影研究的文章,也有研究新世纪台湾电影中台北的跨地移工族群景观、分析近年来两岸电影相互公映的票房落差,以及对几米绘本作为IP的跨"次元"电影化叙事进行探讨的文章。从总体上来看,这一部分的文章内容和切入角度呈现出丰富多样的特点,也许能给读者诸君以多方面的启示。

最后部分为"附录",收入了"新世纪以来台湾电影的新变化——中国台港电影研究会台湾电影委员会第2届学术研讨会"会议综述,该综述对这次会议的概况以及参会者的论文内容和发言情况作了简要概述,也希望由此能使读者诸君对这次学术研讨会的情况有较全面的了解。

需要说明的是,有部分参加会议的专家学者虽然提交了发言提纲,但此后未能及时将其发言提纲扩充为完整的论文提交给会议组织者,因而我们未能将其发言提纲收入该论文集,故请见谅。同时,还有些专家学者为这次研讨会提交了两篇论文,表现出很高的学术热情和参会的积极性;我们没有对论文进行取舍,而是都将其收入了论文集,以此来肯定和弘扬这种学术热情和参会的积极性。

我们希望这次学术研讨会的召开和这本论文集的出版不仅有助于进一步推动台湾电影研究的深入开展,而且也能促使读者诸君对台湾电影创作和台湾电影研究予以更多的关注。中国台港电影研究会台湾电影专业委员会也将进一步做好各项工作,开展形式多样的学术活动,在进一步活跃和繁荣台湾电影研究等方面发挥更大的作用。

该论文集的出版继续得到了上海戏剧学院的资助和中国电影出版社的支持,在此一并表示感谢。

<div align="right">2017年8月30日于复旦园</div>

(周斌、厉震林主编《新世纪以来台湾电影的新变化》,中国电影出版社2018年4月出版)

# 《夏衍与20世纪中国文艺发展》后记

编辑完《夏衍与20世纪中国文艺发展》这本论文集后,笔者不由思绪万千。回顾自己几十年来所走过的学术研究道路,应该说最初是从夏衍研究开始起步的。我的大学本科毕业论文是《论夏衍的电影改编》,指导老师王继权教授给的成绩为"优秀";硕士学位论文则是专著《夏衍剧作艺术论》中的部分章节,此后该专著得到了我的导师潘旭澜教授以及贾植芳教授的推荐,于1997年获得"上海市马克思主义学术著作出版基金"资助,由学林出版社出版,并于1998年获得第4届上海市哲学社会科学优秀成果奖。同时,1994年我应上海文艺出版社林爱莲编辑的约稿,还撰写了《夏衍传略》,被列入该社编辑出版的"文艺知识丛书"系列之中;该书出版后,时任中国作家协会副主席、中国电影家协会副主席的陈荒煤先生曾为之写过书评文章,予以推荐。后来我又撰写了专著《融合中的创造——夏衍与中外文化》,该书于2003年由复旦大学出版社出版。在完成了这3部著作,并相继在《电影艺术》《当代电影》《戏剧艺术》等刊物上发表了若干篇研究夏衍的论文之后,我开始编撰《夏衍年谱》。但是,由于此后我以主要精力从事影视学的教学和研究工作,承担了多项国家社科项目、教育部社科项目和上海市社科项目,还要参加各种学术研讨会并为之撰写论文,时间和精力有限,所以《夏衍年谱》的编撰工作就拖延下来了,至今尚未完成,自己也深感遗憾。我也常为此事焦急,不断鞭策自己要尽快完成此项工作。"开弓没有回头箭",我决心在近两年里做完该项编撰工作,既填补这方面的空白,也以此进一步推动夏衍研究的深入拓展。

我之所以首先选择夏衍作为我的学术研究对象,一方面是因为很喜欢夏衍作品独特的美学风格,另一方面则是敬佩夏衍为中国进步文艺事业的发展所作出的巨大成绩和卓越贡献。由于研究夏衍就是研究20世纪中国文艺的发展历

程,并深入探讨总结中国话剧、电影、报告文学和杂文创作以及理论批评等方面的经验教训,所以其研究内容是很丰富多样的。

近年来,由于各种原因,夏衍研究没有明显的深化和拓展,有影响的学术成果较少。为了推动夏衍研究工作的深入开展,在中国夏衍电影学会张建勇会长的支持下,由复旦大学、浙江大学、南京大学、扬州大学等20多所高校和研究机构的专家学者发起成立了中国夏衍电影学会夏衍研究专业委员会,并召开了第一次学术研讨会。这次会议的主题为"夏衍与中国现代文艺发展",来自全国各地的40多名专家学者和研究生参加了会议,并提交了论文或发言提纲;通过学术交流,较好地实现了预期目标。在此基础上,我们编选了这本论文集,以使这次会议的学术成果能得到更广泛的传播。在听取了各方面的意见和建议后,论文集的书名定为《夏衍与20世纪中国文艺发展》。作为一名世纪老人,夏衍的一生与20世纪中国文艺发展紧密相关,所以这一书名还是很确切的。现将论文集的编选情况简要概述如下:

第一辑为"会议致辞",收入了中国夏衍电影学会会长张建勇教授、上海市文联副主席兼秘书长沈文忠教授和笔者在研讨会开幕式上的致辞,这几篇致辞分别概述了夏衍对20世纪中国文艺发展的成就和贡献,阐述了成立夏衍研究专业委员会的重要性和必要性,并对以后夏衍研究工作和相关学术活动的开展提出了一些指导性和建设性的意见。

第二辑为"夏衍的理论批评与文艺活动研究",共收入了12篇论文,这些论文从各个不同的角度和侧面对夏衍的文艺理论批评与文艺活动进行了较深入的研究和论析。就其具体内容而言,或论述夏衍对中国电影理论建设的贡献,或探讨夏衍的戏曲改革观念,或阐述了夏衍对新中国17年电影表演领域所做的工作,或重新探讨夏衍的电影编剧理论和电影改编理论的历史贡献、现实价值及其不足之处,或从夏衍的电影批评来论析新世纪中国专业电影批评应该坚持的立场和原则,或从夏衍对中国电影民族化的要求看新中国17年少数民族电影的民族性,或对20世纪40年代夏衍在香港的文化活动进行了具体考察。

第三辑为"夏衍的创作研究",共收入了11篇论文,这些论文或从较宏观的角度论析了夏衍的话剧、电影、报告文学创作的成就和特点,或从较微观的角度对其一些有影响的代表作进行了阐释和评析;还有的论文则对已经出版的《夏衍全集》作了补遗。就其内容而言,较为丰富多样,并各有特点。

第四辑为"观点荟萃",共收入2篇论文提纲,因作者未能及时提交完整的论

文,故将其论文大纲收入该论文集,以使大家了解其主要观点,并能从中获得一些启迪。

最后的"附录"则将这次会议的概况和参会者的发言情况作了简要的综述,以使读者诸君能对这次学术研讨会的全貌有一个较全面的了解。

从总体上来看,该论文集所收入的论文较好地表达了各位作者在研究夏衍的文艺理论批评、文艺创作和文艺活动等方面的一些新见解和新看法,这些学术成果对于进一步深化和拓展夏衍研究来说,是十分有益的。我们希望这本论文集正式出版后,能在学术界产生一定的影响,在推动夏衍研究等方面发挥一定的积极作用,并希望得到读者诸君的喜欢。

需要说明的是:编者虽然充分尊重每篇论文作者的观点与见解,在编辑该论文集时没有要求一些作者根据编者的意见修改自己的论文;但是,这并不等于编者完全赞同这些观点与见解;本着"百花齐放,百家争鸣"和"文责自负"的原则,倘若读者诸君对其中的一些论文有不同的观点与见解,也欢迎大家与论文作者进行商榷。

这次学术研讨会的顺利召开和该论文集的正式出版,得到了复旦大学中文系的资助和中国电影出版社的支持,在此表示衷心感谢。

<div style="text-align: right;">2017 年 8 月 18 日于复旦园</div>

(周斌主编《夏衍与 20 世纪中国文艺发展》,中国电影出版社 2018 年 5 月出版)

# 《巧用旋律写人生·黄准》后记

在 2017 年的盛夏酷暑中,我终于完成了《巧用旋律写人生·黄准》这本传记文学书稿的撰写任务,面对电脑长长地吐了一口气,有一种如释重负的轻松感。

作为一名学者和高校老师,我从事传记文学写作是在一种不自觉的状态下进行的。记得 1994 年,上海文艺出版社编辑林爱莲女士得知我正在研究著名电影家、剧作家和评论家夏衍先生,便约我撰写一本《夏衍传略》,列入该社编辑的"文艺知识丛书"中出版。因为当时我已撰写了专著《夏衍剧作艺术论》,对夏衍先生的人生道路和创作历程均较为熟悉,所以便一口应允,很快就完成了撰稿任务。该书出版以后,著名文艺评论家陈荒煤先生还特意为之撰写了评介文章。2009 年,上海市文艺创作中心主持工作的副主任邹平先生向我约稿,希望我能为著名表演艺术家张瑞芳老师写一本传记,列入上海市文联组织编写的"海上谈艺录"丛书中出版。他说此事已征得了张瑞芳老师的同意,希望我不要推脱。于是,我便承担了这一任务,撰写了《艺苑芳草香四溢·张瑞芳》一书。两年后,上海市文联秘书长沈文忠先生又邀请我替著名表演艺术家仲星火老师写一本传记,仍列入"海上谈艺录"丛书中出版。他说这是仲星火老师看了我写的《艺苑芳草香四溢·张瑞芳》以后点名要我替他写的。听他如此一说,我也不好意思推脱了,于是便再次承担了撰稿任务,较顺利地完成了《银幕荧屏一老兵·仲星火》一书。不料此后已担任上海市文联专职副主席兼秘书长的沈文忠先生又希望我能替著名电影音乐家黄准老师写一本传记,还是列入"海上谈艺录"丛书中出版。我虽然以自己已经为"海上谈艺录"丛书撰写了两本传记为由,婉拒其邀请;但他仍然坚持要我来写,并于 2013 年 5 月 17 日参加上海电影家协会第 7 届代表大会期间,拉着我去与黄准老师见面,具体落实了此事。当然,我之所以答应第 3 次为"海上谈艺录"丛书撰稿,另一个重要原因是因为当年我在上海市杨思中学

读书时,曾参加了学校的"红领巾合唱团",有一次负责校合唱团的音乐老师得知著名电影作曲家黄准老师在杨思地区参加农村"四清"运动,遂邀请她来校为合唱团作过一次辅导。当时我们不仅看过故事片《红色娘子军》,而且非常喜欢其主题歌《娘子军连歌》,对仰慕已久的黄准老师能亲自来为我们辅导自然非常高兴。多年以后,此事对于我来说,仍然记忆犹新。因此,我也很高兴有机会替黄准老师撰写一本传记,以表达自己对她的尊敬之情。

美国著名文艺理论家雷·韦勒克和奥·沃伦曾说:"一部文学作品的最明显的起因,就是它的创造者,即作者。因此,从作者的个性和生平方面来解释作品,是一种最古老和最有基础的文学研究方法。传记可以有助于揭示诗歌实际产生过程。"这就是说,深入了解一个文艺家的生平经历和性格特征,往往可以更好地把握和理解其创作的文艺作品。同时,我在《银幕荧屏一老兵·仲星火》一书的"后记"里曾这样说过:"影人传记历来是电影史研究的一个重要部分,因为正是一代又一代电影人的不懈努力和辛勤创作,才构成了电影发展变革的历史进程。因此,影人传记的写作是电影史研究的一个分支,两者应该是有机融合为一体的。"故而,从这两个方面来说,为一些著名电影人撰写传记,无论是对于深入研究其创作的作品来说,还是对于影视艺术发展史的研究来说,都是十分有益的。当然,在影人传记的写作过程中,既要从作品的创作过程和艺术特点来看其影视观念和艺术追求,也要从影视艺术发展史的角度来正确评价其作品的社会价值和美学价值及其创作的独特贡献。

对于笔者来说,每一本影人传记的写作过程也是一次认真学习和深入研究的过程,无论是夏衍,还是张瑞芳、仲星火、黄准,他们在各自的领域里都是大家和翘楚,其成就和贡献十分显著。因此在为其撰写传记的过程中,也使自己丰富了知识,增长了见识,开拓了视野,有助于进一步深化笔者的学术研究。

由于黄准老师生平经历曲折,创作成果丰硕,合作对象众多,交往朋友多样,所以为其写传记也有较大难度。好在她自己已经出版过两本自传,提供了丰富的素材;而笔者通过访谈和查阅资料,又有不少新收获,所以写作的过程仍较顺利。黄准老师在70年的音乐创作历程中,曾谱写创作了大量优秀的影视音乐作品,为新中国影视音乐的发展作出了十分显著的贡献。因此,为她写作传记的过程也是一个学习的过程,使笔者获益匪浅。但是,与前几本影人传记相比,这本传记写作持续的时间较长,其最主要的原因乃在于笔者的时间和精力有限,平时除了要完成繁重的教学和科研任务之外,还要参加不少学术研讨会,并为之撰写

论文和编辑论文集,所以就无法集中时间和精力来完成该传记书稿的撰写工作。另外,在此期间,我母亲和妻子又先后身患重病,在一段时间里,我经常奔波在各个医院里,寻医问诊、照顾病人,身体和精神都疲惫不堪。这对于我的写作来说,也有很大影响。故而这本传记的写作就此拖延下来了,未能及时完成。负责此项工作的上海文学艺术院副院长倪里勋女士曾多次询问和催促,对此,笔者感到十分抱歉。

现在,笔者终于完成了撰稿任务,可以交稿了,由此也减轻了内心的负疚感。本书的撰写除了得到黄准老师的支持和帮助外,还得到了上海市文联专职副主席兼秘书长沈文忠先生、上海文学艺术院副院长倪里勋女士等的大力支持,我的学生谈洁博士在访谈和整理记录时也予以热情协助,在此一并表示衷心感谢。同时,也衷心祝愿91岁高龄的黄准老师健康长寿!她那种"向前进!向前进!"的奋斗精神,也将激励我在人生道路上继续奋进!

<div style="text-align:right">2017年7月30日于上海兰花教师公寓</div>

(周斌《巧用旋律写人生·黄准》,上海文化出版社2018年9月出版)

# 《影视戏剧思辨录》跋

这本论文集收入了笔者近年来所发表的各种论文、史话、访谈、演讲和序跋等文章,大致反映了这一阶段在学术研究等方面所作的各项工作之实绩。在编辑论文集时,根据所收入的文章内容将其分为几辑,在此做一点简要说明,以利于读者诸君了解编著者的意图和想法。

第一辑为"评论与追怀",共收入了 33 篇文章,其中以评论文章为主,内容涉及面较广,形式也较为多样;既有从较宏观的角度对国产电影创作、电影产业发展,以及对合拍片、台湾电影等进行研究论析的文章,也有对一些具体的影视作品进行微观评析的文章。同时,还有几篇追思著名电影艺术家张瑞芳、陈荒煤、仲星火、特伟的文章,由此真切地表达了笔者对他们的怀念之情。另外,作为附录还收入了一篇荒煤先生 1994 年 12 月撰写的评介拙著《夏衍传略》的文章《〈夏衍传略〉读后》。笔者原本并不知道此文,是《陈荒煤文集》编委、中国电影资料馆朱天玮研究员在整理荒煤先生文稿时发现的,遂打电话告诉我,并把此文的电子版发给我,现将其收入本论文集,以示对荒煤先生的纪念。在此,谨向朱天纬研究员表示衷心感谢。

第二辑为"史话与寄语",共收入了 15 篇电影史话文章,这些文章是笔者为上海《红蔓》杂志写的专栏文章。该杂志创刊于 2015 年 1 月,是一本"聚焦海派文化、荟萃名人名作、引领时尚风潮、打造当代经典"的综合性文化刊物,其设置的"经典影片"栏目主要评介一些上海出品或与上海有关的、在中国电影发展史上较有影响的影片。因其每篇文章是中英文同时刊载,并配有若干剧照,所以篇幅要求在 1 800 字以内。同时,这些史话文章不仅是"命题作文",每期评介什么影片由编辑部决定后告诉我,由我来撰稿;而且在写作上也有一定的要求,如要有剧情简介、文字要通俗易懂等,作为撰稿者当然要按照其要求来写。因文章篇

幅所限,故对影片只能做一些简要的评介,无法完整地表达笔者之见解。为此,这些文章在收入本论文集时均有所增补,力求叙述得更详细一些,评点得更具体一些。另外,此辑还收入了笔者为《电影新作》《河南社会科学》等刊物主持有关专栏时撰写的几篇"寄语",这些篇幅短小的"寄语"虽然主要是对专栏文章的评介,但也表达了一些自己的观点和看法。

第三辑为"演讲与访谈",共收入了37篇文章,其中"演讲"方面的文章主要包括笔者在各类学术研讨会、报告会上的一些致辞和演讲;因这些致辞和演讲稿也不同程度地阐述了笔者对一些学术会议主旨和相关学术问题的观点和见解,故也收在本论文集里。另有一篇附录《难忘1977》,这是笔者应邀为上海《生活周刊》所写的一篇短文,现作为《进一步加强文化自觉与文化自信——在"中国梦——纪念77、78级毕业30周年论坛"上的演讲》之附录,两篇文章在内容上是一致的。至于"访谈"方面的文章则包括近年来笔者接受各种报刊采访后整理和发表的一些访谈实录,这些文章也较真切地表达了笔者对文艺领域里某些问题和现象的若干看法。因论文集篇幅所限,还有一些访谈实录将留待以后出版其他论文集时再汇聚编选。

第四辑为"序言与后记",共收入了22篇序跋,其中既有为自己所指导和培养的学生出版的专著所写之序言,也有为自己的著作和主编的各种论文集所写之后记。有人把序跋比喻为"游园的向导",其意是说序跋承担着帮助读者更好地理解著作内容之任务。因而,其文风应该力求做到坦率、朴实、中肯,有话则长,无话则短。这些序跋大致体现了这样的风格,但是否真正有助于读者更好地理解著作内容?尚有待于读者诸君的评判。

今年适逢"文革"后恢复高考40周年,作为恢复高考后进入复旦大学的77级学生,从入校学习到毕业后留校工作,转眼之间也已度过了40个春秋,自己已从当年的小伙变成了如今的老者。时间犹如雕刻刀,在每个人身上都会留下鲜明的痕迹,这是自然规律,任何人都难以避免。岁月流逝之快,恰如庄子所说:"人生天地之间,若白驹之过隙,忽然而已。"这40年也是自己从大学学生到高校老师、从文艺爱好者到从事文艺研究和评论的专家学者之人生历程,一路走来,甘苦自知。扪心自问,无论是教书育人,还是学术研究,都已尽心尽力,这是颇感欣慰的。

正因为人生苦短,转瞬即逝;所以对于笔者来说,总觉得还有许多事情没有做,生活和工作尚有一种紧迫感。为此也经常告诫自己:要抓紧时间,把该做的

事情尽可能做好,不留或少留遗憾。托尔斯泰曾说:"记住吧:只有一个时间是重要的,那就是现在!它所以重要,就是因为它是我们唯一有所作为的时间。"笔者将记住托翁的教诲,把握好现在,在惜时中继续前行。以此自勉。

<div style="text-align:right">2017 年 6 月 26 日于复旦园</div>

(周斌《影视戏剧思辨录》,中国出版集团东方出版中心 2019 年 9 月出版)

# 《中国电影、电视剧和话剧发展研究报告》(2017卷)后记

回顾2017年,国产电影、电视剧和话剧的创作、生产和市场都有了较显著的拓展,取得了不少引人瞩目的成绩。同时,也相继出现了一批颇具影响和值得评析的各类作品,以及应该及时梳理分析的各种创作生产现象。在此,让我们先从各种统计数字来看一看2017年国产电影、电视剧和话剧的总体情况。

首先,就国产电影创作生产而言,由于这一年正式颁布实施了《中华人民共和国电影产业促进法》,故而使国产电影创作和电影产业发展焕发了新的活力。2017年我国共创作生产故事片798部,动画片32部,科教片68部,纪录片44部,特种电影28部,总计970部;全年电影票房559.11亿元,比上年的492.83亿元增长了13.5%;其中国产影片票房301.04亿元,占票房总额的53.84%;观影人次则达到了16.2亿,比上年的13.72亿增长18.08%;全年票房过亿元影片92部,其中国产影片52部;全年有13部影片票房超过5亿元,6部国产影片票房超过10亿元,其中《战狼2》则以56.83亿元票房和1.6亿观影人次创造了多项电影市场记录。同时,这一年全国新增银幕9 597块,银幕总数已达50 776块;而国产电影海外票房和销售收入已达42.53亿元,比上一年的38.25亿元增长了11.19%,从而为促进国家之间的文化交流、提升中国电影的国际影响力、进一步开拓国产片的海外市场发挥了重要作用。

其次,就国产电视剧创作生产而言,2017年创作拍摄电视剧313部,共计13 475集;该年度播出的新剧425部,其中台网联动剧占比48%,网络独播剧占比52%;2017年上半年电视剧收视比重为30%,依然是收视比重最高的节目类型,而"台网联动"则成为主要播出方式。

另外,就话剧创作演出而言,2017年迎来了中国话剧诞生110周年华诞,

"纵观2017年的大剧场话剧演出,不难发现,经典保留剧目、其他剧种或国外移植剧目、原创新剧目以三足鼎立的方式构成演出格局"①。而小剧场话剧仍然持续精彩,中外戏剧演出也热度不减。取得的成绩虽然可喜,但也存在着一些不足之处。

面对2017年国产电影、电视剧和话剧的创作、生产、演出现状及其发展趋势,上海影视戏剧理论研究会与复旦大学电影艺术研究中心仍然像前几年那样,组织了一些专家学者和研究生,对该年度的创作状况、产业发展和理论批评等方面的成绩问题与经验教训,进行了较全面、具体而深入的探讨与论析,在此基础上编撰了《中国电影、电视剧和话剧发展研究报告》(2017卷)。为使读者诸君能更好地了解本年度发展研究报告的编撰宗旨和具体内容,笔者在此对该发展研究报告的栏目设置及其相关内容做一些简要介绍。本年度发展研究报告的栏目设置共分为七辑,每一辑所收论文的基本情况大致如下:

第一辑为"纪念与探讨",该栏目的命名与此前"年度特稿"有所不同,因为今年收入的文章较多,其中属于"纪念"类的文章主要有:为纪念中国人民解放军建军90周年而撰写的《近年来国产战争片创作评析》和《新时代军事题材电视剧创作三要素》;为纪念香港回归20周年而撰写的《粤语电影的在地性、中原性和跨区性》和《40年来香港警匪片价值观念的演变》;为纪念曹禺的话剧《原野》诞生80周年而撰写的《论〈原野〉三个阶段的误读及其顽强的艺术生命力》。而属于"探讨"类的文章则主要围绕"一带一路"这一国家战略决策在电影领域里的具体体现而撰写的《中国与中东欧电影交流的历史和现状——"一带一路"战略背景下的再思考》和《构筑"一带一路"电影桥之初探》。这一辑所收入的各类文章内容较广泛,论述也较全面,很好地表达了各位作者的见解和观点,可以给读者诸君以多方面的启示。

第二辑为"宏观论析",本年度该栏目的几篇文章仍然延续了此前已出版的几本发展研究报告所评述的对象和内容,即对2017年国产故事片创作的导演、表演、音乐,以及动画片、纪录片、电视剧和话剧等方面的创作状况进行了较全面、深入的论析。除此之外,由于网络剧创作数量日益增多且影响也很大,所以增加了一篇对本年度网络剧创作状况进行述评的文章,这也体现了我们编撰的发展研究报告坚持与时俱进,力求更全面地反映该年度影视话剧创作生产情况

---

① 宋宝珍:《在回溯历史中贴近现实的中国话剧2017》,载《中国文艺评论》2018年第1期。

的特点。这些文章既注重梳理各类样式和作品创作的基本概况,并认真总结其成绩和经验;同时也评析了一些存在的问题和缺陷,充分体现了各位作者严肃认真、实事求是的写作态度。

第三辑为"理论批评",本年度该栏目的几篇文章延续了此前几本发展研究报告同一栏目相关文章的体例,分别对本年度电影理论批评现状和动画片、纪录片、电视剧和话剧的理论批评现状进行了较全面的回顾梳理和较系统的总结评述。这些文章不仅汇集了多方面的资料,总结较全面、梳理较清晰,而且也表达了作者的一些见解与看法,是学术研究很好的参考资料。

第四辑为"热点评议",本年度该栏目的文章分别从不同的角度和侧面对2017年度上映的故事片《邹碧华》《战狼2》《建军大业》,动画片《大护法》《大耳朵图图之美食狂想曲》,电视剧《人民的名义》《那年花开月正圆》《大军师司马懿之军师联盟》和历史话剧《大清相国》等一些各具影响和特点的作品进行了评析,分别论述了其艺术特色、创新之处和市场情况,较充分地表达了作者对这些作品的看法与评价。其中《战狼2》是一部现象级影片,上映以后不仅赢得了很高的票房,而且口碑和评价也很好,各类报刊已发表了不少赞扬该片的评论文章。但是,为了更好地贯彻落实"百花齐放、百家争鸣"的原则,本年度的发展研究报告选载了一篇对该影片的批评文章,表达了作者一些不同的意见和见解,此乃"一家之言",也供读者诸君参考。

第五辑为"名家新作",本年度该栏目有4篇文章分别对冯小刚导演的故事片《芳华》、韩寒导演的故事片《乘风破浪》、许鞍华导演的故事片《明月几时有》、王晶导演的故事片《追龙》以及柳云龙导演的电视剧《风筝》进行了具体评析,由此体现了我们对一些著名导演拍摄的新作品之关注。虽然本年度属于"名家新作"的各类作品还较多,但因篇幅所限,仅选择了上述几位名导演的新作,还有一些本该予以细致评析的作品未能入选,实很遗憾。

第六辑为"新人新作",本年度该栏目有4篇文章分别对王冉导演的故事片《闪光少女》、郭柯导演的纪录片《22》、沈严导演的电视剧《我的前半生》和林玉芬等导演的电视剧《三生三世十里桃花》进行了较深入的评析。这几篇文章对于读者诸君更好地理解这些作品的特点及其创作者的匠心所在,也有一定的启发和帮助作用。

第七辑为"会议综述",这是新增加的一个栏目,收入了本年度由上海影视戏剧理论研究会主办的两次学术研讨会的会议综述,通过这些会议综述既增加了

研究报告的信息量,也进一步扩大了这两次学术研讨会的影响。

上海影视戏剧理论研究会和复旦大学电影艺术研究中心已相继编撰出版了6本《中国电影、电视剧和话剧发展研究报告》,我们相信这些发展研究报告无论是对于推动国产电影、电视剧和话剧的创作发展来说,还是对于进一步深化相关的学术研究来说,抑或是对于研究生的培养来说,都是十分有益的。因为每一期发展研究报告都有一些博士生和硕士生参与文章的撰写,由此既为其研究成果的发表提供了一个很好的学术平台,也有助于提高其科研能力和写作水平。

在此,我们也希望读者诸君对《中国电影、电视剧和话剧发展研究报告》的内容和编撰提出意见和建议,以便能使之进一步提高质量,发挥更大的作用。

2018年4月26日于复旦园

(周斌主编《中国电影、电视剧和话剧发展研究报告》(2017卷),复旦大学出版社2018年9月出版)

# 《中国改革开放 40 年来的影视戏剧创作与理论批评》序

1978 年中共十一届三中全会做出了实行改革开放的重大决策,由此中国进入了一个历史发展的新时期。经过 40 年的筚路蓝缕、开拓发展,全面建设有中国特色的社会主义事业取得了举世瞩目的巨大成就。据统计,1978 年中国的经济规模为 3 679 亿元人民币,而 2017 年中国国内生产总值已高达 82.71 万亿元人民币,我国已经成为仅次于美国的世界第二大经济体。1978 年中国人均国内生产总值为 381 元人民币,而 2017 年则上升为 59 660 元人民币。经济的快速增长使我国在能源开发、交通运输、邮电通讯、科教文卫、城市改造等各个领域的基础产业、基础设施等方面的建设和发展均取得了诸多显著成就,人民群众的生活水平也有了很大提高,迄今为止,全国已有 7 亿多人脱贫。可以说,40 年的沧桑巨变,既见证了中华民族为实现民族复兴的伟大梦想而付出的艰苦努力,也很好地开拓了到达理想境界、实现"中国梦"的独特道路。当然,在社会变革的历史进程中,也不可避免地出现了一些问题,如部分地区生态环境遭到了严重破坏、社会财富分配不均、贫富差距拉大等,这些问题尚有待于在进一步深化改革、加强治理的过程中得到解决。

今天,在纪念改革开放 40 周年之际,我们既要充分肯定已经取得的成绩和经验,也要看到尚存在的问题与教训;显然,只有通过认真总结和深入分析,才能进一步深化改革和扩大开放,才能巩固成绩、汲取教训、解决问题,不断促使有中国特色的社会主义事业取得更大的成绩,在各方面都有更快的发展。

应该看到,改革开放以来,国产影视戏剧的创作生产与产业发展也发生了很大变化,并取得了显著成绩。国营影视戏剧机构经历了改革的阵痛和大幅度调整以后,在适应市场经济的变化过程中获得了新生;同时,一大批民营影视戏剧机构则在市场经济发展的潮流中脱颖而出,以其灵活多样的创作生产和事业拓

展,为国产影视戏剧的繁荣发展作出了很大贡献。仅以电影为例,据来自国家电影局的数据显示:截至 2018 年 6 月 30 日,全国上半年电影总票房为 320.31 亿元,与 2017 年上半年的 271.85 亿元相比,同比增长 17.82%;观众总人次为 9.01 亿,与 2017 年上半年的 7.81 亿相比,同比增长 15.34%;国产影片票房为 189.65 亿元,与 2017 年上半年的 105.31 亿元相比,同比增长 80.1%;全国银幕已达 55 623 块,其中 3D 银幕 49 190 块,占比 88%。2018 年上半年票房过亿的影片有 15 部,其中如《红海行动》获得了 36.5 亿元人民币的票房,《我不是药神》则获得了 30.97 亿元人民币的票房,同时,它们在广大观众和评论界的口碑也很好;而口碑与票房的双赢,则表明其艺术质量得到了充分肯定。因此,从总体上来看,国产电影创作和电影产业的发展势头喜人。同样,电视剧、网络剧和戏剧的创作也有了明显进展,取得了较显著的成绩。

  为了纪念改革开放 40 周年,中国长三角高校影视戏剧学会第 6 届学术研讨会的主题确定为"中国改革开放 40 年来的影视戏剧创作与理论批评",从参会的诸位专家学者提交的论文来看,论述的议题较为广泛,大家注重从各个不同角度和不同侧面对改革开放以来的国产电影、电视和戏剧的创作生产与理论批评所发生的变化、取得的成绩与存在的问题等进行了较为具体而深入的论析,既有从总体上把握的宏观阐述,也有对具体作品的微观评析,在总结探讨和深入论析中较好地表达了作者的观点与见解。其中如《中国电影:在改革开放的历史进程中变革拓展》《40 周年:中国电影表演学派渐行渐近》《改革开放以来中国电影批评杂论》《论中国主旋律电影对好莱坞电影的借鉴》《基于供给侧改革深化电视产业改革与发展》《改革开放四十年黄梅戏影视创作概述》等文章,都能紧扣论题,对改革开放以来国产影视戏剧的创作生产和产业发展等进行了较全面的总结和较深入的论述。当然,其他论文也各有特点,在此不逐一赘述。

  可以说,这次学术研讨会实现了预定的目标,不少与会者也纷纷表示通过会议交流研讨获得了一些新的收获和启迪,从而对改革开放 40 年来国产影视戏剧的变革发展有了更加全面的认识和更加深入的理解。同时,通过这次研讨会也促使长三角各个高校影视戏剧学科的各位老师和研究生进一步加强联系、互相学习、取长补短,由此更好地推动了学科建设的发展。

  长三角高校影视戏剧学会的成立适应了长三角地区社会经济发展一体化的需要,在教育、文化、艺术领域里该学会则是先行者。长三角地区的经济合作起源于 1992 年建立的长三角 15 个城市经济协作办主任联席会议制度,1997 年则

升格为长三角城市经济协调会。此后,长三角城市经济协调会多次扩容,迄今会员城市已达 30 多个。2018 年 1 月 12 日,长三角地区主要领导座谈会在苏州举行,上海、江苏、浙江、安徽三省一市的市(省)委书记、市(省)长出席了会议,就建设长三角城市群、深化区域合作机制等议题进行了深入讨论。据新闻报道,在此次长三角地区主要领导座谈会上,三省一市达成的共识是:创新引领,携手打造世界级城市群。为实现这一目标,各城市的定位明确为:进一步提升上海全球城市功能,提升南京、杭州、合肥副中心城市的国际化水平和城市首位度。由此可见,长三角地区一体化的发展正在不断提速,建设长三角世界级城市群的构想也正在努力付诸实践。在这样的形势下,这两年随着"长三角文艺发展联盟"和"长三角文学发展联盟"的相继成立,长三角地区的文化交融和协同发展也走上了快车道。

相比较而言,长三角高校影视戏剧学会成立时间较早,它是顺应了长三角地区经济、文化的协同发展趋势,以及戏剧与影视学一级学科作为艺术学属下的五个一级学科获得国务院学位委员会正式批准后,于 2013 年 6 月正式成立的。迄今为止,学会已先后组织召开了 6 次学术研讨会,正式出版了 5 本论文集,还成功举办了"首届微电影大赛"和"首届青年学者评论奖"的评选。可以说,这些举措不仅有效地推动了长三角各个高校戏剧影视学学科的建设和发展,而且在加强学术交流、促进相互合作、培养青年学者等方面发挥了积极有效的作用。在此期间,长三角高校影视戏剧学会所开展的各项工作,得到了长三角各个高校的领导、老师和研究生的大力支持;而从 2018 年起,上海市教委也开始对长三角高校影视戏剧学会主办的各项活动予以大力支持,这就使学会的各项工作和活动有了后盾和依靠,并使学会领导班子对继续办好该学会有了坚定的信心。我们相信,在各方面的大力支持下,中国长三角高校影视戏剧学会一定会越办越好,无论在促进学科建设、加强学术交流、推进科研合作、培养青年学者等方面,还是在建设长三角世界级城市群,以及加速长三角社会、经济、文化一体化的过程中,都将发挥更大的作用。对于这本论文集所收入的各类论文之特点和价值,笔者在此无需再赘述,相信读者诸君会有自己的判断和评价。

是为序。

<div style="text-align:right">2018 年 9 月 30 日于复旦园</div>

(周斌、厉震林主编《中国改革开放 40 年来的影视戏剧创作与理论批评》,中国电影出版社 2019 年 3 月出版)

# 《中国电影、电视剧和话剧发展研究报告》(2018卷)序

白驹过隙,岁月无痕,时间总是在不知不觉中流逝。自2011年我们筹备成立上海影视戏剧理论研究会以来,已有7年多的时间过去了;自2014年上海市社联和上海市社团管理局正式批准上海影视戏剧理论研究会成立以来,也已有近5年的时间过去了。回望上海影视戏剧理论研究会走过的历程,既有感慨,也有欣慰。一个社团的发展,如同一个人的成长一样,总是从蹒跚学步到稳步前行,从懵懂幼稚到老练成熟,一切都需要经历时间的磨砺和实践的历练。

这些年来,上海影视戏剧理论研究会在上海市社联的领导下,在全体会员的支持下,理事会群策群力,积极组织开展了多种学术活动,不仅在学术界产生了较大的影响,而且也通过一系列学术活动形成了一支充满激情和活力的颇有战斗力的研究力量与评论队伍,并帮助和促使许多中青年学者在学术研究和评论实践中茁壮成长,在学术界和评论界崭露头角,其成绩是显著的。可以说,当年成立上海影视戏剧理论研究会的宗旨已经很好地贯彻落实在近年来开展的各项学术活动之中了。

在研究会组织的各类学术活动和取得的各种学术成果中,由上海影视戏剧理论研究会与复旦大学电影艺术研究中心精诚合作,每年编辑出版的《中国电影、电视剧和话剧发展研究报告》无疑是其中最有特色、最有影响的学术活动与学术成果。该研究报告集中表达了上海影视戏剧理论研究会的各位专家学者和部分研究生对每年中国电影、电视剧和话剧的创作生产、理论批评与产业发展状况的基本看法与主要评价;在研究报告汇集的各类论文中,既有宏观论述,也有微观评析;既有现象总结,也有热点分析;既有年度特稿,也有对名家名作和新人新作的评介,还有一些不同观点的学术争鸣。可以说栏目众多、内容丰富、涵盖

广泛、论析深入;由此既充分展现了上海影视戏剧理论研究会的研究力量和评论实力,也鲜明地体现了上海影视戏剧理论研究会的学术宗旨和主要研究方向。正因为如此,所以《中国电影、电视剧和话剧发展研究报告》曾被评为上海市社联的"特色项目",2018年又获得了上海市社联的"品牌奖",成为上海影视戏剧理论研究会和上海市社联的一个颇具特色的学术品牌。这一"品牌奖"的获得,无疑是对上海影视戏剧理论研究会的学术研究和评论工作之充分肯定与大力褒奖,这项荣誉也是上海影视戏剧理论研究会全体会员的光荣!我们将再接再厉,把这项工作做得更好,使每年编撰出版的《中国电影、电视剧和话剧发展研究报告》能发挥更大的社会作用,产生更深远的学术影响。

如今,2018卷的《中国电影、电视剧和话剧发展研究报告》的编撰工作已经圆满结束,各位撰稿的专家学者和研究生在深入梳理、探讨和研究的基础上相继完成了所承担的撰稿任务,对2018年国产影视戏剧创作和理论批评状况进行了回顾、评述和总结。尽管这些文章所阐述的均是作者个人的观点和见解,但却能帮助读者诸君进一步深入了解和认识该年度的影视戏剧创作和理论批评现象与各类有代表性的作品之特点,同时也有助于进一步促进戏剧与影视学的学科建设与繁荣发展。简括而言,2018卷《中国电影、电视剧和话剧发展研究报告》的学术特点主要表现在以下几个方面:

首先,由于2018年是改革开放40周年,所以我们特设了"纪念改革开放40周年"的专辑,并组织了多篇文章着重对改革开放以来中国电影的发展变化情况进行了论析,在梳理其历史变革过程的基础上既总结了经验教训,也展望了未来的发展前景。由于改革开放以来国产电影的创作制作和产业变革发展很快、变化很大,所以该专辑的几篇文章从不同的角度着重对国产电影的创作发展进行了论析,而未涉及其他内容。同时,由于论文集篇幅有限,所以未组织撰写有关论述电视剧和话剧发展变革之历史进程的文章,还望读者诸君谅解。

其次,在"宏观论析"和"理论批评"专辑中,则组织了一批文章对2018年中国电影(包括故事片、动画片、纪录片)、电视剧和话剧的总体创作情况分别进行了较深入的梳理和评析。由于故事片影响较大,所以对故事片创作的导演、表演和音乐等又单独进行了论析,总结探讨其成败得失。同时,对2018年中国电影、电视剧和话剧的理论研究和批评实践状况也分别进行了较细致、深入的梳理与总结。由此既可以看出2018年国产影视、戏剧创作与理论批评的总体概况,也

可以看出文章作者对此所作的中肯评价及其学术见解。

显然,上述几方面的内容都是从较为宏观的角度所进行的研究和论述,其中对一些具体作品的评析往往是画龙点睛式的,未能进行深入、细致的剖析。为此,"热点评析""名家新作""新人新作"等其他一些栏目的文章则主要采用微观的个案分析方式,较深入、细致地分别对一些影响很大的"现象级"作品(如故事片《红海行动》《我不是药神》,电视剧《延禧攻略》《大江大河》等)和一些热点作品(如动画片《大世界》、电视剧《啊,父老乡亲》、网络剧《北京女子图鉴》和《上海女子图鉴》、话剧《一句顶一万句》等),或一些有代表性的名家新作(如张艺谋的故事片《影》、庄文强的故事片《无双》等),或一些颇有艺术特点的新人新作(如奚超的动画片《昨日青空》、何苦的纪录片《最后的棒棒》等)进行了具体评析,探讨其艺术特点、美学风格及成败得失。其中"一片两评"栏目是本卷新设立的一个栏目,即选用两篇文章评介同一部影片,力求从不同的角度和不同的侧面对其进行较深入的分析,以便帮助读者诸君更好地理解作品的特点和内涵。这一次该栏目的评析对象为贾樟柯的《江湖儿女》和胡波的《大象席地而坐》两部故事片,评析文章则各有其见解和观点,以供读者诸君参考。可以说,宏观论述与微观评析的有机结合,较全面、深入地概括反映了2018年中国电影、电视剧和话剧的创作制作与理论批评之基本状况和发展趋势。

除了以上几个专辑的内容之外,另有一个专辑则把2018年我们主办的几次学术研讨会的会议综述汇聚在一起,以飨读者诸君。这几次学术研讨会的主题分别为"改革开放40年来国产影视创作和产业发展的回顾与展望""面向新时代的现实主义影视戏剧创作""中国电影导演新生力量研究"以及"台湾电影与大陆电影之关系:历史、现状与未来""金庸小说影视改编暨武侠影视创作"等。每次研讨会都有不少专家学者积极参会并发言,大家各抒己见、互相切磋、取长补短。但因论文集的篇幅有限,所以这几次学术研讨会的会议综述都较为简单。尽管如此,读者诸君仍能从中大致了解这些会议的主旨和概况,并获得一定的信息与启迪。

古人云:"人生百年几今日,今日不为真可惜。"因此,立足今日,关注当下,以富有成效的理论批评实践,一方面不断推动国产影视戏剧创作与产业的繁荣发展,另一方面也以此不断促进戏剧与影视学的学科建设和理论批评体系的逐步完善,这是上海影视戏剧理论研究会继续编撰好每年一卷《中国电影、电视剧和话剧发展研究报告》的重要动因。笔者相信,作为上海影视戏剧理论研究会和上

海市社联的一个学术品牌,《中国电影、电视剧和话剧发展研究报告》一定会发挥更大的作用,并在学术界产生更深远的影响。

是为序。

<div style="text-align:right">2019 年 3 月 10 日于上海兰花教师公寓</div>

(周斌主编《中国电影、电视剧和话剧发展研究报告》(2018 卷),复旦大学出版社 2019 年 12 月出版)

# 后 记

2019年是中华人民共和国成立70周年,举国欢腾、万众喜庆,海内外华人均为祖国的繁荣富强和辉煌成就而欢欣鼓舞。作为中华人民共和国同龄人,笔者也同时进入了古稀之年,似乎也应该小小庆贺一番,为自己平安走过了70年的人生历程,同时在人才培养和学术研究等方面取得了一些成绩而感到欣慰。

无疑,对于新生的共和国来说,70年的历史并不漫长,其仍然处于年轻力壮、朝气蓬勃、大有作为的阶段;而对于笔者来说,则已经成为名副其实的老年人,与青壮年时期相比,身体和精力已明显衰退了。但是,身体的衰老并不代表着精神也衰老了,"老骥伏枥,志在千里;烈士暮年,壮心不已"。我仍当以此作为自己的座右铭,在年老体弱的晚年继续做一些力所能及的工作。因此,在学术研究等方面仍将坚持不断拓展,并将此前的一些学术成果整理汇编,这应该是笔者以后要做的一项主要工作。正因为如此,所以就着手编辑了这本《艺苑耕耘录》论文集,既将一些尚未汇编的文章汇集成册,也以此作为自己年届古稀的纪念。这本论文集所收入的文章,根据其内容大致分为以下几个专辑:

第一辑为"评论与报告",共收入20篇文章。其中4篇评论文章是笔者应邀为《中国电影报》《解放日报》等报纸撰写的评介电影《邹碧华》《江湖儿女》和电视剧《风筝》《大江大河》等作品的文章;同时,还有笔者应邀为《中国文艺评论》《上海艺术评论》《美学与艺术评论》《未来传播》(原《浙江传媒学院学报》)等刊物撰写的多篇论文,以及参加各类学术研讨会提交的一些论文。这些论文所阐述的内容是多方面的,既涉及文学经典改编、戏曲片创作、军事题材电视剧创作、现实题材电视剧创作、繁荣电影批评、中国古代文学作品影视改编与传播等问题,也涉及抗战时期香港进步影评、台湾电影与大陆电影的关系、海派电影传统与中国电影学派的建构、创建有中国特色的电影美学体系、关于电影史料学作为一门学

科建设的思考等问题;也有总结探讨改革开放以来中国电影多方面的变革发展、改革开放以来国产商业类型片的创作发展以及2019年春节档电影市场的状况和启示等论文;由此从一个侧面反映了笔者这几年在学术研究领域所关注和探讨的一些问题。另外,还有一篇文章是笔者应上海艺术研究所的邀请与两位研究生合作撰写的《2016上海电影产业发展报告》,具体评述了上海电影产业发展的现状与问题,并就此表达了一些见解和看法。

第二辑为"纪念、寄语与史话",共收入16篇文章。其中纪念文章两篇,其一为纪念巴金先生的文章,其二为纪念张瑞芳老师的文章;前者撰写时间较早,因未能收入此前出版的其他论文集,故将其收录于该论文集。同时,笔者于2018年应《电影新作》杂志社的邀请,主持该刊"海上影谭"栏目,为栏目撰写了一些"主持人寄语",主要对该栏目发表的一些文章进行点评和推荐,以帮助读者诸君更好地了解这些文章的内容、主旨和特点,现也将其收录于该论文集。另有13篇"电影史话"是笔者应邀为《红蔓》杂志"海上影视"专栏中的"经典影片"所写的评介短文,均属于"命题作文",其撰稿要求也是该杂志编辑部提出来的,既要介绍影片的创作情况和剧情内容,也要评介其艺术特点,力求言简意赅,篇幅短小。

第三辑为"致辞与访谈",共收入14篇文章。其中"致辞和发言"11篇,除了《进一步深化〈三国志〉的学术研究》和《努力奋斗才能梦想成真》这两篇致辞是前些年参加的两次会议所发表的致辞之外,其他篇章均为近两年来在各种会议上所发表的致辞,其主要内容或具体阐述各类会议的主旨、概况、要求等,或就某些学术问题表达自己的看法,包括了较多的学术信息。另外,还有访谈文章3篇,其中除了笔者在撰写电影家传记《巧用旋律写人生·黄准》时专门采访了黄准老师而撰写的访谈之外,另外两篇则分别是《南方都市报》记者和复旦大学学生对笔者的采访文章。

第四辑为"教育与科研",共收入5篇文章。其中《郭绍虞教授与中国文学批评史》一文是1983年与唐金海教授合作撰写的,当时为了写好此文还专门去郭绍虞先生家里拜访过。唐老师一年多以前已经仙逝,现收录此文也是对他的一种纪念。笔者从1998年至2002年曾负责复旦大学文科科研工作,在此期间曾撰写和发表过一些科研管理方面的文章,现选择其中3篇文章收录在该论文集里,也是对这一段人生经历的回顾和总结。另有一篇《恢复高考改变了我的人生命运》,是笔者今年4月应邀为复旦大学退管会组织的庆贺中华人民共和国成立70周年征文活动所撰写的文章,具体回忆和叙述了一段难忘的人生经历,并衷

心感谢复旦大学对自己的教育和培养。

  第五辑为"序言与后记",共收入10篇文章。其中有"序言"两篇,"后记(跋)"8篇,均为这两年来笔者为编辑出版的各种论文集和撰写的电影家传记所写的序跋,从中既可以了解这些著作的基本情况和主要内容,也可以了解笔者在主编或撰写这些著作时的状况与心境,有助于读者诸君更好地理解这些著作的内容。

  对于一名学者来说,生命的历程就是学术研究的历程;生命不止,学术研究也不会停止。为此,笔者将继续在学术研究的道路上努力前行。由于出版社限定了该论文集的字数,所以有些论文只能收入下一部论文集里,相信这两本书相隔的时间不会太长。

<div style="text-align:right">2019年8月6日于上海兰花教师公寓</div>

**图书在版编目(CIP)数据**

艺苑耕耘录/周斌著. —上海:复旦大学出版社,2020.5
ISBN 978-7-309-14988-3

Ⅰ.①艺… Ⅱ.①周… Ⅲ.①电影评论-中国-现代-文集 ②电视评论-中国-现代-文集
Ⅳ.①J905.2-53

中国版本图书馆 CIP 数据核字(2020)第 061825 号

**艺苑耕耘录**
周　斌　著
责任编辑/郑越文

复旦大学出版社有限公司出版发行
上海市国权路 579 号　邮编:200433
网址:fupnet@fudanpress.com　http://www.fudanpress.com
门市零售:86-21-65102580　团体订购:86-21-65104505
外埠邮购:86-21-65642846　出版部电话:86-21-65642845
常熟市华顺印刷有限公司

开本 787×1092　1/16　印张 25　字数 421 千
2020 年 5 月第 1 版第 1 次印刷

ISBN 978-7-309-14988-3/J·424
定价:75.00 元

如有印装质量问题,请向复旦大学出版社有限公司出版部调换。
版权所有　侵权必究